浩劫英雄

艾瑪・羅澤

── 永不向納粹妥協

理查・紐曼／凱倫・寇特理　著

張海燕　譯

Alma Rosé

--Vienna To Auschwits

By Richard Newman/Karen Kirtley

高談文化

目　錄

目　錄

序言：艾瑪・瑪麗亞・羅澤

　　艾瑪・瑪麗亞・羅澤：紀念她的名字。她自幼生長在維也納音樂皇家，當時的維也納是全世界的音樂之都。她的父親是維也納歌劇院以及維也納管弦樂團的首席小提琴家，亦爲擔任羅澤四重奏六十年指揮的阿諾德・羅澤。她的母親是名音樂家古斯塔夫・馬勒忠實的妹妹尤絲蒂妮・馬勒。她的名字取自舅舅古斯塔夫・馬勒才華洋溢的年輕愛妻兼教母的艾瑪・馬勒。在她口中稱爲「布魯托叔叔」的華爾特爲父親一生的摯友。艾瑪的丈夫是捷克小提琴大師維薩・普荷達，以變化多端的演奏技巧聞名，他在中歐的知名度不下於當年的帕格尼尼。艾瑪在少女時代有兩位閨中密友：一位是後來成爲國際知名小提琴家的艾麗卡・莫瑞尼，另一位是瑪格麗特（葛塔）・史拉薩克（男高音里奧・史拉薩克的女兒）。身爲影歌雙棲紅星的瑪格麗特後來成爲德國青年政治領袖希特勒的紅粉知己。

　　艾瑪熱情、衝動、沉醉於音樂傳統，對音樂擁有宗教般的狂熱。她具備獨立思考的精神，思想超越時代。她在三〇年代便一手創立並領導以巡迴表演爲主的女子管弦樂團，具體展現舊維也納時期豐富且敏銳的音樂風格。年輕表演者笑容可掬，穿著典雅的華爾滋禮服，整齊扭動身軀，演奏醉人的音樂，流露女性魅力。在第一次世界大戰之後經濟蕭條，百姓饑餓貧窮，但艾瑪的管弦樂團仍然豐衣足食，這種差別待遇一直持續到集中營。

　　如同許多事業有成且融入維也納社會的猶太人一樣，羅澤家不再信奉老祖宗傳下的宗教，對逐漸抬頭的納粹勢力亦視若無睹。當希特勒取得奧地利政權，哥哥嫂嫂到美國避難時，艾瑪獨自負起照顧年邁父親的責任。她與父親逃到倫敦，安頓下來後她又隻身遠赴

荷蘭，繼續她的音樂生涯，但終究逃不過納粹的摩掌。她在法國被捕，先拘禁在巴黎城外的德藍西，後來被放逐到奧許維次—柏克諾集中營。

艾瑪在集中營繼續領導一群女子管弦樂團——她們是納粹集中營唯一的女子樂團。她的手中握著小提琴與指揮棒，以堅強的毅力與勇敢的精神，將一群飽受驚嚇的年輕音樂家栽培成訓練有素的管弦樂團，這是她們活命的唯一希望。管弦樂團的女孩子努力以音樂討好納粹逮捕者，換來的是死裡逃生。

艾瑪相信音樂是大家的救星。面對毒氣室與火葬場的煙囪，她以近乎荒謬的嚴苛標準要求管弦樂團，拯救了四十餘位團員的性命。奧許維次—柏克諾集中營女子管弦樂團大多數的成員都浩劫歸來，沒有一位被送進毒氣室。但悲劇依然發生了。艾瑪在集中營因突發性疾病猝死。熱愛音樂的約瑟夫·孟格爾醫生曾試著挽回這位管弦樂團指揮的性命，但終究回天乏術。

艾瑪的一生從未被人完整披露過。在敘述、懷念她的過程中，我們要對她本人以及在她身旁所有曾經囚禁在奧許維次—柏克諾集中營的音樂家獻上最高的敬意。對這群英勇的樂團來說，音樂是唯一的生存之道。

前言

如果我們演奏得不好，我們都會被送入毒氣室。

艾瑪‧羅澤，
奧許維次—柏克諾集中營女子管弦樂團，
一九四三年

　　本書從一九六三年的一場晚宴揭開序幕。加拿大倫敦西安大略省大學教授亞佛列德‧羅澤返計畫與妻子一同返回自幼生長的維也納，他的妻子瑪麗亞‧凱洛琳‧羅澤同樣來自維也納。亞佛列德當時正在立下遺囑。他接受文藝復興學者，華勒斯‧福葛森(Wallace Ferguson)博士的建議，要求我和他的妻子在身故之時共同擔任遺囑執行人。身為對歷史有極大興趣的音樂評論家，又是他的多年好友，我欣然接下這項託付。

　　我和妻子珍自從亞佛列德在一九四六年任職西安大略省大學以來就認識了羅澤一家人，在接下來的三十年中與他們建立深厚的友誼。在一九三八年納粹黨上台之前，居住在奧地利的亞佛列德是位前途光明的青年指揮家兼作曲家，拜在維也納歌劇院的理查‧史特勞斯(Richard Strauss)門下。他的舅舅古斯塔夫‧馬勒(Gustav Mahler)是國際馳名的音樂家，他的父親阿諾德‧羅澤長年任職維也納歌劇院及愛樂管弦樂團，身為備受尊崇的首席小提琴家。他也是知名的羅澤四重奏的創辦人兼指揮。亞佛列德有位名叫艾瑪的妹妹，但很少聽他提起——我們不去問為什麼。羅澤住在戚普塞街(Cheapside Street)，家中珍藏許多歐洲的寶物，因此贏得「小維也納」的美譽。他的珍藏品中有一張艾瑪夫婦的照片，艾瑪的丈夫維薩‧普荷達是知名捷克小提琴家，照片中的艾瑪愉快地拉著小提琴。這張照片掛在亞佛列德的書房，日日提醒他生命中的悲劇。

　　在亞佛列德晚年的一九七〇年，一次偶然事件觸動了他對艾

瑪的回憶。在一個星期六,他和妻子瑪麗亞一起去戶外的市集,有一位婦人無意間聽到他的名字,身體靠向裝滿蔬菜的推車,問亞佛列德一句話:「你是那位在奧許維次集中營拉小提琴的艾瑪·羅澤的親戚嗎?」亞佛列德難以置信地望著這位婦人。「是的。」他說:「艾瑪·羅澤是我的妹妹,她是女子管弦樂團的指揮。」

「你的妹妹救了好多猶太女孩子。」這位婦人嚴肅地回答。

這位在市集的婦人是三名靠著互助合作而逃過死亡集中營的猶太裔斯洛伐克女孩子之一。她們對艾瑪及女子管弦樂團心存感激,沒齒難忘。她們說,在那場浩劫中,每一次音樂會都是一個希望。她們也記得艾瑪在一九四四年不幸喪生,當管弦樂團指揮離奇失蹤時,謠言傳遍了整個集中營。

亞佛列德一直無法從妹妹死去的打擊中走出來;三十年來他一直將傷痛默默放在心裡。一九七五年,在他生前最後一週,他不斷從那句猶太裔斯洛伐克女孩子的話:「你的妹妹救了好多猶太女孩子。」得到安慰。在他逝世前兩天,他又提到艾瑪。他說他終於知道她「救了許多人」。多年後,許多管弦樂團生還者以激動的情緒證實了她的英勇事蹟。

亞佛列德的父親阿諾德·羅澤在大戰時期逃到英國,亞佛列德從父親手中繼承了馬勒的貴重物品與羅澤家的紀念物,他將這些寶物收藏在家中。羅澤在銀行的保險箱,家中的每一個角落及空隙都放滿了馬勒、華爾特、布拉姆斯、小約翰·史特勞斯、理查·史特勞斯、威爾第、托斯卡尼尼以及其他知名音樂家的簽名照片。此外他還珍藏許多藝術家和音樂家的私人信函、結婚紀念日禮物、西洋名畫、蝕刻畫、珍貴的音樂會節目單、文件、音樂家親筆簽名的書籍、相片簿、依照日期存放在牛皮信封裡的剪報、傳家之寶,例如法蘭茲·約瑟夫皇帝賜給阿諾德的禮物、馬勒的髮束、馬勒的信紙塗鴉、當成艾瑪嫁妝的精緻手工枕頭套。他要如何處理如此眾多

的私人物品？

　　亞佛列德明確指示將這些收藏品留給他和瑪麗亞居住了三十年的加拿大。瑪麗亞決定將整批物件捐給西安大略省大學的音樂圖書館，存放在古斯塔夫‧馬勒—亞佛列德‧羅澤紀念館，好讓前來參觀的學者一睹珍貴的家庭紀念物及歷史資料。在經過長時間的協調、移交、分類登記之後，我終於得以無限制地參觀馬勒—羅澤遺物珍藏品。除非另外說明，本書所提到的一切信函、文件、照片、藝術品、紀念物皆來自上述之一流紀念館。

　　在亞佛列德逝世後的秋天，法國學者亨利—路易‧狄拉朗格致電瑪麗亞表示慰問之意。多年前當狄拉朗格正在撰寫馬勒重要傳記的第一冊時，亞佛列德曾帶他翻閱家中珍貴的收藏品。日後羅澤一家人到狄拉朗格在法國科西嘉島（Corsica）的別墅作客。現在狄拉朗格將一本新出版的回憶錄（英文書名是《為時代演奏》親手交給瑪麗亞，此書的作者是奧許維次—柏克諾集中營管弦樂團的歌唱家費娜倫。他說他曾在廣播節目中曾訪問過費娜倫，有足夠的理由懷疑這本書的可靠性。

　　日後成為知名英國音樂家的集中營管弦樂團大提琴手安妮塔‧萊斯克—華爾費希公開抗議費娜倫在書中「不切實際」的描述。說得更明白些，她和其他奧許維次—柏克諾管弦樂團的團員一致反對作者醜化艾瑪‧羅澤。費娜倫惡意的描述激起瑪麗亞的決心，在亞佛列德的珍藏品中尋找艾瑪的遺物，還原真相。我和瑪麗亞一起努力，很快便有斬獲：在戚普塞街住處的地下室角落，我們發現標有「愛樂管弦樂團」的大型馬革皮箱，上面貼滿歐洲知名旅館的標籤，皮箱裡面裝滿了文件。我們打開的第一個大信封裡面裝的信件就多達十七封信，這些信件分別是艾瑪從維也納以及納粹黨佔領的荷蘭寫給亞佛列德、瑪麗亞的信，加上阿諾德的親筆信。當我們開始朗讀這些信件時，瑪麗亞勾起了她對丈夫胞妹的悼念，而我漸漸

認識了這位在未來多年內佔據我生活的女孩子。最後，我們總共找到了六十餘封艾瑪的親筆信。

　　信中的這位女子獨立自主，意志堅強，情緒敏銳，自尊心強，幽默機智，喜怒無常，高貴優雅，以熱情對待朋友及家人，追求音樂理想，絕不妥協。羅澤的父親形容艾瑪為「擁有馬勒的精神」，此話看起來一點也不假。我深深對這位女性著迷，充滿好奇心。

　　自那天起本人展開了長達二十二年的撰寫過程。冥冥之中似乎有股力量在幫助我尋獲艾瑪的答案——她的故事似乎註定要重現人間。當我需要資料時，小冊子忽然滑落地面；我一翻開書就找到相關資料；我無意間在火車上或餐廳裡認識故事中的人物。素未謀面之人寄來的信幫我解開謎團，指引我新的方向。巧合隨處發生。在西安大略省大學的一位教授竟然是艾瑪丈夫維薩第二任妻子的姪女，為我引見多位住在捷克斯拉夫的關鍵人士。我到柯芬花園聽演奏會，旁邊的女士好心借我望遠鏡。這位女士的丈夫正好是二次大戰期間羅澤四重奏在英國復出時取代艾瑪的那位小提琴家。有一天晚上，我在維也納巧遇一位外出蹓狗的男中音，他介紹我認識一名八十歲的小提琴家，此人正是艾瑪的中學同學，曾私下向艾瑪的父親學過音樂。

　　透過朋友以及朋友的朋友，我得以安排訪問，確認此書的核心內容。羅澤家在阿姆斯特丹的老朋友路易‧梅傑及妻子蘿蒂為我在荷蘭的研究工作鋪路。我到波蘭進行研究時，曾任集中營管弦樂團小提琴手的波蘭人海蓮娜‧鄧尼茲—尼溫斯卡對奧許維次博物館人員提起艾瑪的名字，並記下我的姓名及地址，主動寫信給我提供協助，使我得見住在東歐的管弦樂團生還者。一九八七年，生還者在以色列台拉維夫市及耶路撒冷舉辦聚會，我留下一張紙條，結果接到一封信，指示我尋找海倫‧提喬爾，她是管弦樂團和集中營辦

公室生還者，現定居紐約。她的丈夫艾爾文‧提喬爾醫生生前是科學家，也是奧許維次集中營的犯人。提喬爾夫婦協助我完成日後的研究工作，他們的大力支持讓我受益無窮。

　　礙於此書的篇幅，我很遺憾無法一一列出曾經在這本傳記上給予我重大幫助者的名字——我對他們的恩情沒齒難忘。請參閱本書後面所列的主要訪談及資料來源。

　　加拿大社會科學及人文研究協會頒發的研究經費讓我有幸跟著艾瑪的步伐，從維也納直到奧許維次，踏遍十七個國家。在另外三次歐洲的研究行程中，我走訪了羅澤在維也納的老家，面對面接觸艾瑪在不同人生階段中的朋友與親人，最後，我顫抖佇立在她與女子管弦樂團勇敢生存的奧許維次—柏克納集中營。

　　本書的合著者兼編輯凱倫‧寇特里支持我不遺餘力。她與熱心的阿瑪迪斯出版社(Amadeus Press)，尤其是總編輯雷哈德‧保利，指導我以適當的版面出版這本書。來自美國奧瑞崗波特蘭的達西‧艾德加‧葛羅斯(Darcy Edgar Gross)亦及時伸出援手。

　　我為此書可能發生的錯誤先向讀者致歉，日後再版時當竭力修訂任何錯誤。請將各位的批評指教透過阿瑪迪斯出版社寄給我。

　　在本書長時間的孕育期間，我的妻子及三個可愛的孩子帶給我最大的安慰與支持。他們允許艾瑪分享 — 或是霸佔 — 我們的家庭生活。謝謝你們，珍，瑪麗，莎拉，史考特。

理查‧紐曼

加拿大 倫敦

編輯註解

　　此書的目的在於說明事實真象，絕非杜撰。沒有一個事件、場景、引述來自憑空想像，或以小說式詞藻來加強情節。本書所有的敘述皆來自歷史資料以及目擊者的證詞。但本書的主題畢竟令人感傷，有時候連第一手證人的說詞都自相矛盾，難以理解。當證據不足或受訪者說詞不一，導致激動的主題上無法確認時，我們會據實以告，標明某些內容純屬憶測。

　　我們在整本書中以謹慎的態度提供精確的資料來源。但在某些狀況下，收藏在家中檔案的剪報沒有標明來源，信件沒有日期，受訪者的記憶模糊。雖然某些事件仍然無法順利串連在一起，但此書已是當代重現艾瑪‧羅澤生平最完整的一本著作。

　　艾瑪的一生可分為二個部份：希特勒上台前與上台後。身為猶太人的艾瑪，一朝成為納粹逮捕的對象，命運急轉直下。她的聲音愉快地出現在前幾個章節中，但自從她被納粹逮捕之後便沉默下來。我們只好依賴那些記得她之人的見證，包括二十幾位在奧許維次—柏克諾的「管弦樂團女孩子」。理查‧紐曼決心趁著管弦樂團生還者記憶猶新時，趕緊將她們的口述記錄下來。多位被關進集中營的音樂家在一九八〇年代接受完首輪訪問之後，不是過世就是年邁體衰。這本書不但是艾瑪的見證，也是管弦樂團團員的現身說法。此書的出版可說在與時間賽跑。

　　部份關於奧許維次及納粹對猶太人大屠殺的事實與統計數字受到可靠權威人士的質疑。我們在經過慎重考量之後才提出背景資料。為了保持精簡的原則，我們不予重述學術性爭議。

　　為了尊敬管弦樂團的生還者，並希望他們親口敘述塵封多年

的往事（多半經過翻譯）能夠廣為流傳，此書關於奧許維次的部份以每人的親身體驗揭開序幕。第十六與第十七章以團員各人的描述回溯婦女管弦樂團的成立史，報導不免有所重複，偶爾互相矛盾。第十八章「音樂區」提供較完整的事實，融合多位生還者的敘述，呈現管弦樂團每日生活的面貌。本書附錄列出管弦樂團團員的名字，顯示這個由不同種族，不同語言的人，在不可能的時空下組成的樂團可謂空前絕後。

　　理查・紐曼最驚人的成就在於與一百多位相關人士會面、訪談，採集第一手資料，詳述這位在半世紀之前逝世的偉大女音樂家艾瑪・羅澤的生平。除非另加說明，作者親自主持列在註釋以及資料來源上的所有訪問。我很榮幸與他合作，完成這本引人入勝的傳記。我們兩人抱持同樣的信念，希望本書由歷史事件與個人經歷交織而成。

　　人們對於艾瑪的英勇事蹟——在奧許維次—柏克諾集中營拉小提琴，組織管弦樂團，指揮一群不知道明天還能不能活下去的集中營囚犯——難以置信。如同猶太人浩劫中許多活生生的事實一樣，艾瑪的故事怵目驚心，縈繞心頭。它刻劃出人性的尊嚴與勇氣，永遠存在人們的心中。

<div align="right">凱倫・寇特里</div>

<div align="right">於美國奧瑞崗州波特蘭市</div>

第一章 音樂貴族：家庭背景

我們從不覺得和別人有什麼不一樣
—亞弗列德・羅澤，維也納的童年

艾瑪・羅澤(Alma Rose)生於由奧地利哈布斯堡皇族統治一千多年的首都維也納。她在一九〇六年十一月三日，這個天氣陰沈的星期六出生。她的父母阿諾・羅澤(Arnold Rose)與尤斯蒂妮(Justine)以音樂慶祝這個歡欣的日子。

尤斯蒂妮在懷孕期間歷經千辛萬苦。她因家務繁忙，又要照顧小名為「阿弗」(Alfi)的四歲調皮兒子亞弗列德，而經常體力不支。為了不失禮節，她照常安排社交活動，但縮短聚會時間。在一九〇六年女兒出生的這一天，她接連邀請好友參加音樂茶會以及週日晚宴，實在非常難得。

為了照顧妻子，羅澤在這一年經常回家，他取消了原定的奧地利西部城市薩爾斯堡(Salzburg)之行，婉拒與愛樂管弦樂團配合演奏貝多芬《D大調小提琴協奏曲》的計畫。當尤斯蒂妮產下一名健康的女嬰，他立刻將好消息傳回維也納歌劇院。

在艾瑪出生的那一個晚上，尤斯蒂妮的哥哥古斯塔夫・馬勒(Gustav Mahler)正在指揮高茲(Hermann Gotz)的歌劇《馴悍記》(The Taming of the Shrew)。他和妻子艾瑪・馬勒是一對稱職的父母，對兩個掌上明珠相當寵愛。當艾瑪剛出生時，被馬勒夫婦稱為「普茜」(Putzi)的長女瑪莉亞・安娜(Maria Anna)也剛滿四歲，她和艾瑪都是在十一月出生；次女安娜・尤斯蒂妮(Anna Justine)則剛滿一歲，與外婆和姑媽尤斯蒂妮同名，由於她有一雙美麗的藍眼睛，因此有個「古琦」(Gucki)的小名。為了對馬勒年輕

貌美的妻子表示敬意，羅澤夫婦特地將女兒的名字取爲艾瑪·瑪莉亞(Alma Maria)。

當羅澤宣佈女兒出生的消息時，布魯諾·華爾特(Bruno Walter)也在歌劇院。他與妻子愛爾莎(Elsa)和馬勒夫婦都是羅澤在音樂上的莫逆之交。華爾特和馬勒夫婦一樣，也育有一對可愛的女兒。他們連忙前往探望羅澤這對驕傲的父母，見到了初次張開眼睛探索世界的艾瑪。數十年後，他們仍然記得艾瑪出生時所帶來的喜悅與希望。

羅澤家非常知名，因此女兒出生的的消息很快便傳遍社會。尤斯蒂妮的名字向來與奧地利兩位最頂尖音樂家連在一起。她的哥哥馬勒不但是維也納歌劇院的指揮，也是名氣扶搖直上的作曲家。她的丈夫羅澤在受人尊敬的管弦樂團居領導地位。在六個月之前，羅澤才剛慶祝擔任維也納愛樂管弦樂團及維也納歌劇院管弦樂團首席小提琴家滿二十五週年；並且領導歐洲最著名的室內樂團體——羅澤四重奏，長達二十三年。

在這個大音樂家貝多芬、布拉姆斯、舒伯特、史特勞斯故鄉的國際大都市內，馬勒與羅澤兩家聯姻後便被視爲音樂皇族。維也納人驕傲地稱市立歌劇院爲「我們的市立劇院」和「我們的歌劇院」，在此任職的音樂家深受民眾敬重。有人說，只有哈布斯堡皇帝法蘭茲·約瑟夫(Franz Josef)與市長卡爾·路格(Karl Lueger)的地位比維也納的一流藝術家崇高。藝術家不論走到那裡都會被民眾認出，處處受到禮遇。

維也納人對藝術生命及熱情追求是出了名的，誠如斯坦凡·茨偉克(Stefan Zweig)在本世紀初形容整座城市的一句話：「住在這裡真好。」艾瑪在秋季出生，街上小販在推車裡裝著烤熟的栗子，香氣四溢。小型出租馬車的車夫，用口哨吹出法蘭茲·雷哈爾(Franz Lehar)(註一)前一年十二月在維也納劇院上演的輕歌劇

《風流寡婦》(Merry Widow)。雷哈爾的歌曲《Velia》從馬車上飄出，混合傳統民謠，流露出市井小民怡然自得的心情。

當馬車夫載著遊客行經維也納六哩長的環形大道時(Ringstrasse)，馬車夫為遊客介紹沿途風光，將音樂家、歌唱家、舞蹈家、畫家、詩人、教授、名醫、外科醫生比喻為國寶級人物。路上行人有時候停下來向他們最欣賞的藝術家致敬，經常造訪環形大道的旅客自豪地表示，他們會將時鐘撥準，因為「馬勒先生」每天中午都會準時從歌劇院走回家吃午飯。音樂歷史學家馬克斯‧葛拉夫(Max Graf)記得他每天都瞧見這位「皇家歌劇院指揮」：

> 這位男士手中總是戴著一頂軟帽，走起路來一瘸一拐的，腳步聲很大，右腿不時跛行。他的臉色暗沉，留著一頭長髮，臉部輪廓很深，眼鏡後面是陰鬱的眼神，表情好似中古時期的苦行僧。他的神經緊繃，但散發出一股心靈深處的力量。那高高的額頭和炯炯有神的雙眼，閃過善惡難辨的力量。

馬勒不重視外表。他故意戴上破舊的帽子，穿上襯裡破裂的大衣。羅澤與他正好相反，喜歡穿炫麗的服裝。在艾瑪兒時的記憶中，英俊挺拔的父親老是穿著光鮮的歌劇院披風，配戴御賜的羽飾，躍上皇家馬車前往歌劇院或是維也納雄偉的哈布斯堡皇宮演奏。

艾瑪雙親的祖先皆為猶太人。她的外公伯恩哈德‧馬勒(Bernard Mahler)原本在鄉下當小販，後來白手起家，在波希米亞的卡利希特(Kalischt)創立蒸餾水釀酒廠。在小有積蓄後，來到昔日奧地利屬地，現為捷克斯拉夫中部地區的摩拉維亞(Moravia)境內的伊格勞市(Iglau)，開了一家小旅館。他和妻子瑪莉‧赫曼(Marie Hermann)共生了十四個孩子，七個小孩在嬰兒時期不幸夭

折，另外一個兒子恩斯特（Ernst）在十三歲死亡。父母兩人以及長女麗奧波汀（Leopoldine）皆在一八八九年過世。馬勒家只剩下五個孩子倖存人世：生於一八六〇年的馬勒；兩個弟弟阿羅伊斯（Alois）及奧圖（Otto）（註二）；兩個妹妹，生於一八六八年的尤斯蒂妮和小她七歲的艾瑪（Emma）。身爲家中年紀最長的馬勒負起照顧全家的責任。從那一年開始，馬勒和兩個妹妹一起生活、旅遊，直到她們找到歸宿爲止。尤斯蒂妮全心全意支持兄長，爲他分擔家務、撰寫信函、抄寫樂評及音樂會節目單，並參加重要預演，策劃復活節、聖誕節假期、暑假的活動，也在哥哥作曲時讓四周保持安靜。

艾瑪的父親原名爲阿諾‧約瑟夫‧羅森布魯姆（Arnold Josef Rosenblum），生於一八六三年十月。他居住在現爲羅馬尼亞的傑西（Jassy），生有四個小孩。當羅澤的雙親發現兩個年幼的兒子——一八五九年出生的哥哥愛德華（Eduard）和小他四歲的弟弟羅澤有極高的音樂天份後，決定舉家遷往維也納。奧匈帝國在一八六七年後頒佈新憲法，廢除反猶太人法令，准許猶太人移民至奧地利。羅澤的父母把握良機，在羅澤四歲的時候，離開羅馬尼亞，遷往維也納。

到了維也納之後，羅澤的父親赫曼以製造馬車維生，事業經營地有聲有色。他特地請了法國家教來教小孩子文學、藝術、歷史、科學。羅澤的母親瑪莉決心培養孩子們的音樂天份，爲他們尋找一流師資，便主動寫信向音樂大師布梭尼（Ferruccio Busoni）（註三）打聽一場羅澤即將參加的音樂會。哥哥愛德華一步步向大提琴的路上邁進，弟弟羅澤則在小提琴方面展現驚人的天份，任教於維也納音樂學院的卡爾‧凱斯勒（Karl Keissler）是羅澤的啓蒙老師之一。

一八七九年，十六歲的羅澤在萊比錫的布商大廈音樂廳以阿諾

‧羅森布魯姆之名首度演出。一八八一年四月十日，他再度以同名於維也納演出卡爾‧古德馬克(Karl Goldmark)的《小提琴協奏曲》(Violin Concerto)，由韓斯‧李希特(Hans Richter)擔任指揮。維也納宮廷歌劇院新任命的指揮威廉‧約翰(Wilhelm Jahn)不假思索地指定他擔任維也納宮廷歌劇院管弦樂團的首席小提琴手。傳統上被認為是維也納愛樂管弦樂團前身的維也納歌劇院管弦樂團，做出將歌劇院的樂隊池及表演舞台擴充兩倍的創舉。從十七歲開始，羅澤就以第一把交椅的身分，率領兩大令人尊敬的樂團，後來更成為第一位獲得愛樂管弦樂團榮譽會員的樂團成員。從一八九三年起，他受聘任教於維也納音樂學院，教學生涯超過三十年。

羅澤的音樂才華及領導能力有口皆碑。歌劇院觀眾不斷在演奏會揭幕之前，往樂隊池探頭探腦，尋找這位年輕的首席音樂家，他就是一流水準的保證。歌劇院的演員們只要聽到羅澤擔任第一把交椅，便可放心演出。在維也納首度登台的年輕指揮家，若看見阿諾出任首席樂師會備感榮幸，知名指揮家的想法亦然。回溯過往，受人尊崇的英國指揮家亞德利安‧包爾特(Adrian Boult)宣稱，羅澤是當時歐洲最知名的管弦樂團領袖。

一八八二年，在羅澤首演後的第十八個月，他使用「阿諾‧羅澤」之名在舞台上演奏，並和弟弟愛德華共同創立「羅澤四重奏」。愛德華（也以羅澤為姓）擔任大提琴手，尤利烏斯‧艾格哈德(Julius Egghard)和安東‧羅(Anton Loh)分別擔任小提琴手以及中提琴手。羅澤四重奏在之後的五十五年中，更換了不少成員，但這個以維也納為據點的演奏團體聲望居高不下（註四）。

一八九七年，羅澤四重奏在維也納演出第一百場，知名荷蘭鋼琴家，布拉姆斯與葛利格的好友尤利烏斯‧羅特根(Julius Rontgen)擔任特別來賓。當偉大的音樂家布拉姆斯想要發表幾首最新的室內樂曲，包括修訂後的《G大調弦樂四重奏》時，羅澤四重

奏當然為不二人選。有布拉姆斯這位大鋼琴家相助，羅澤四重奏在一八九〇年到一八九五年依手稿首次演奏一八五四年《B大調鋼琴三重奏》修訂版、由單簧管演奏家法蘭茲‧史坦納（Ｆｒａｎｚ Steiner）挑大樑的《B小調單簧管五重奏》；由理查‧莫爾菲德（Richard Muhlfeld）擔任單簧管演奏者的《F小調與降E大調鋼琴與單簧管奏鳴曲》第一首及第二首等四首曲子。布拉姆斯與羅澤家有極深的淵源，雖然他在艾瑪出生前十年已不幸過世，但小艾瑪仍然親切地稱呼他為「布拉姆斯叔叔」。

　　羅澤四重奏商請愛德華為他們演奏一季。一八九八年，愛德華娶了馬勒最小的妹妹艾瑪（Emma）（羅澤兩兄弟分別娶了馬勒兩姐妹，造成日後傳記學家的混淆。）移民至美國，愛德華加入波士頓交響樂團。他們的第一個小孩恩斯特（Ernst，英文姓名後來成為Ernest）在美國出生。由於艾瑪非常想念她的手足，兩年後夫妻又搬回歐洲。愛德華繼續在威瑪發展音樂事業，出任威瑪歌劇院的首席大提琴手，又在音樂學校任教。他的次子沃夫崗（Wolfgang）於一九〇七年出生於歐洲，是艾瑪所有表親中年齡最相仿的一位（註五）。

　　羅澤的兩位哥哥在藝術領域上亦卓然有成。亞歷山大（Alexander）是維也納劇院經理人，兼任書店及文具店老闆。柏索特（Berthold）在威斯巴登（Wiesbaden）的皇家劇院演出，深受德國威廉二世（KaiserWihelm）的器重，稱為皇帝身旁的弄臣亦不為過。他的表哥恩斯特形容他與其他兄弟完全不同，他驚人的食量致使他在五十多歲就離開人世。

　　一八八九年，羅澤以維也納歌劇院管弦樂團首席小提琴家的身份，出席拜魯特音樂節（Bayreuth）；馬勒在觀眾席上欣賞華格納《尼貝龍根的指環》第一夜《女武神》（Die Walkure）。管弦樂團在演出過程中遇到了困難，羅澤站起來以有力的小提琴和弦將大家引

回正確的音調與拍子，據說馬勒對羅澤此舉佩服萬分，大聲喊出：「看哪，那位就是首席小提琴家！」(註六)從此備受讚譽的羅澤便成為馬勒最信賴的好友、同事，最後變成他的大舅子。

一八九〇年，羅澤獲巴伐利亞的路德維希二世(Ludwig)頒贈大金勳章(Grosse Goldene Verdienstkreuz)，這是他從哈布斯堡、西班牙、義大利宮廷、奧地利共和國、維也納城市所領到三十五個大獎中的第一項。羅澤身為皇家及宮廷音樂家，他享受特別待遇，有宮廷馬車到家中載他到歌劇院，他自己的豪華馬車則送他到其他演奏會地點。

受人尊崇的姚阿幸四重奏領袖約瑟夫‧姚阿幸（Joseph Joachim），在本世紀初年紀已高齡七十幾歲，影響力明顯減低。一八九九年在波昂舉行的貝多芬紀念音樂會，姚阿幸是最主要的音樂家，他的接棒人羅澤在節目單上排名第二。

羅澤和姚阿幸一樣皆為傳統音樂的擁護者，承襲貝多芬的風格；他被一般人視為保守派音樂家，最重要的是，他一方面採取不偏不倚的演奏方式，一方面也勇於挑戰現代音樂。能夠一眼看出年輕音樂家才華的評論家保羅‧柏卻特(Paul Bechert)(註七) 以「正面交鋒」一詞，來形容音樂界新人輩出。羅澤為可容納五百八十八個座位的柏森多夫音樂廳(Bosendorfer-Saal)擬訂詳細的演奏計畫，好讓樂迷耳目一新。雖然他每一季的表演都以「我堅信海頓、莫札特、貝多芬音樂」做為開場白，但也不忘公開發表最新的樂曲。他首度推出音樂家艾瑞克‧柯恩高德(Erich Korngold)、韓斯‧普茲納(Hans Pfitzner)、馬克斯‧雷格(Max Reger)的作品。多年下來，年輕作曲家的音樂得以在羅澤首演會上面世。值得一提的是，羅澤堅定不移的支持，對荀白克(Arnold Schoenberg)的事業有莫大的助益。

身為年輕的都會男子，羅澤熱愛流行服飾，喜歡到薩赫咖啡店

（Hotel Sacher）坐坐　，也欣賞時髦女性。但他絕對有認真的一面。他和馬勒都同意，盲目跟隨傳統的演奏方式，會導致態度懶散，並忽略了音樂深刻的內涵及作曲家原本的美意。

　　在一八九七年馬勒為了維也納歌劇院理事一職，從漢堡移到維也納之前，羅澤和馬勒已經是多年的音樂好友。馬勒最初租下一棟附傢俱的房子，聘請廚師幫他燒飯。尤斯蒂妮和艾瑪則留在漢堡整理行囊。一八九八年八月，馬勒搬到巴頓斯坦街上的公寓，他的兩個妹妹也隨之遷入。同一個月，艾瑪嫁給了愛德華。那年秋天，馬勒和尤斯蒂妮搬到位於奧布格街二號一間較大的公寓，尤斯蒂妮再度幫助哥哥持家。

　　新的職務讓馬勒終日忙於交際應酬。尤斯蒂妮便鄭重聲明：如果沒有事先通知，絕對不要從歌劇院帶任何人回家。就在她下達最後通牒不久後，馬勒帶著最受歡迎的小提琴家回來吃午餐。三十歲出頭的羅澤還是單身，機智幽默、魅力四射，使尤斯蒂妮馬上原諒了違規的哥哥。

　　羅澤吹噓地說，從那天開始他每天都和尤斯蒂妮約會，這句話的真實性不攻自破，因為他每年都必須為了巡迴演奏會，離開維也納好幾個禮拜。但從羅澤遇見尤斯蒂妮那天開始，他幾乎便成為馬勒家的一份子，每天中午在歌劇院與馬勒共進午餐，晚上到馬勒或回自己家與朋友一同演奏音樂；放暑假時前往租借的渡假別墅，與馬勒、尤斯蒂妮以及另一位朋友娜塔妮・包爾－萊納（Natalie Bauer-Lechner）（註八）共渡愉快的時光。

　　雖然羅澤和尤斯蒂妮一見鍾情，但他們的交往長達五年。一開始他們不敢讓情緒不穩定的馬勒大哥知道兩人相戀，不過維也納那些三姑六婆，成天在背後談論歌劇院那位英俊瀟灑的首席小提琴家，正在追求樂團指揮的妹妹。尤斯蒂妮墜入情網是事實，但馬勒依賴她，直到哥哥也找到心上人為止，她不願丟下哥哥不管（註

九）。

　　愛神在一九○一年十一月輕敲馬勒的心房。以好客出名的藝術評論家貝莎・沙普斯・薩克康多（Berta Szeps Zuckerkandl），每逢週日總是在她的會客室款待知識份子及藝術家。馬勒就是在此處認識了艾瑪・瑪莉亞・辛德勒（Alma Maria Schindler）。她是母親和第一任丈夫，風景畫家艾密爾・傑卡伯・辛德勒（Emil Jakob Schindler）所生的女兒。才貌出眾的艾瑪・辛德勒是位新秀鋼琴家，夢想有朝一日成為作曲家。她深愛的父親在她十三歲時不幸過世。她的母親安娜改嫁給二十世紀初大聲疾呼維也納實施分離主義的知名畫家卡爾・摩爾（Carl Moll）（註十）。前途光明的青年作曲家亞歷山大・馮・齊姆林斯基（Alexander von Zemlinsky）在教艾瑪・辛德勒作曲時，情不自禁地愛上她。

（側邊）

　　艾瑪・辛德勒被維也納一群感官畫家所包圍，個性受到潛移默化的影響，變得能言善道、喜怒無常、愛慕虛榮、喜歡指使別人，叛逆又任性。她的優點是聰明過人，極富創意。馬勒身旁保守的朋友及同事看到他如此迷戀艾瑪・辛德勒，又看到她放縱的行為，個個大為震驚。舉例來說，她口無遮攔地批評馬勒的音樂：「我知道得很少，但我很討厭我所知道的那一小部份。」華爾特非常擔心馬勒深陷情網不可自拔，他表示艾瑪・辛德勒是「維也納最美麗的女孩子，習慣光鮮亮麗的社交圈，而古斯塔夫卻不食人間煙火，獨來獨往。此外我還可以想見許多層出不窮的問題。」

　　尤斯蒂妮鼓勵馬勒勇敢示愛，並且向他保證一定會打動艾瑪的芳心（註十一）。艾瑪・辛德勒和馬勒認識一個月後便偷偷訂婚，隔天馬勒將這個好消息告訴尤斯蒂妮。兄妹兩人的婚期就此敲定。尤斯蒂妮將嫁給羅澤，搬出奧布格街的房子，遷入塞爾安納街八號的公寓，新家只隔幾條街之遠。馬勒的新娘子婚後則搬進馬勒家。

這兩對戀人的結婚典禮只相隔一天。馬勒夫婦選擇一九〇二年三月九日在卡爾斯克希（Karlskirche）天主教堂結婚；羅澤夫婦決定三月十日在多羅吉街的福音教會結婚（註十二）。他們的結婚喜帖選用同樣的象牙白卡片，設計款式也如出一轍。

在羅澤與尤斯蒂妮結婚的那一年，羅澤四重奏擴充為六重奏。團員在馬勒的鼓勵下首度演奏荀白克的《昇華之夜》（Transfigured Night），不料維也納觀眾卻噓聲不斷，發生劇院群眾毆鬥。有鑑於首演發生暴動，原訂一九〇四年三月進行的第二場表演臨時被相關當局取消。但羅澤對荀白克的才華充滿信心，積極在日後的音樂會安排演奏此曲。樂團無視於喝倒采的觀眾，將整首曲子奏完後起身鞠躬，再從頭到尾演奏一遍，彷彿他們贏得全場觀眾起立鼓掌。

一九〇七年，艾瑪剛滿兩歲，羅澤四重奏演奏荀白克的《D小調四重奏》，因旋律極為複雜，樂團依據手稿練習了四十次才熟稔。在一九〇八年的維也納，維也納歌劇院前後上演偉大歌劇《卡門》（Carmen）及《莎樂美》（Salome），不久之後，羅澤四重奏首度演出《升F小調第二弦樂四重奏》，瑪莉亞·葛席爾·舒德（Marie Gutheil-Schoder）（註十三）根據作曲家荀白克的手稿演唱女高音。這首大膽創新的曲子演出的時間恰好與法蘭茲·約瑟夫皇帝自一八四八年登基滿六十週年的慶典一樣。

當荀白克創作這首四重奏時，他與羅澤經常通信。作曲家荀白克鼓勵羅澤說服女高音葛席爾·舒德在首演上展露歌喉。直到羅澤過世為止，他手中仍有三十餘封荀白克的信件（註十四）。

羅澤的訓練有素及迷人風采是眾所周知的事實。同樣的，他那絕望無助的情緒也逃不過旁人的眼光。習慣情緒化的哥哥，尤斯蒂妮雖應付自如，但一到羅澤周期性憂鬱症發作時，就令家人及同事苦惱不已。維也納愛樂管弦樂團的首席大提琴家，同時也擔任愛樂管弦樂團四重奏成員二十多年的腓得烈·布克斯波姆（Friedrich

Buxbaum），非常感激尤斯蒂妮以高度的**警覺性**與機智化解尷尬的氣氛。當羅澤陷入情緒低潮時，他的妻子會在排練前迎接客人時，事先警告大家。每位演奏者都知道在這時候若不小心說出一句玩笑話，將會破壞整個排練的氣氛（註十五）。

　　艾瑪出生的一九○六年是所謂的「莫札特之年」，舉辦這位音樂大師一五○歲生日慶典。馬勒指揮經過重新編排的莫札特歌劇。八月份，薩爾斯堡慶祝莫札特生日。在慶典大會的舞台上，最受人**矚目**的莫過於馬勒和曾極力爭取維也納歌劇院董事一職的菲力斯·馬托（Felix Mottl）兩人。馬勒指揮著名歌劇《唐·喬凡尼》，作曲家兼鋼琴家聖桑（Camille Saint-Saens）是慶祝會的特別來賓。

　　一九○六那年還有另外一件盛事。德勒斯登首度推出根據英國作家王爾德驚世駭俗名劇所改編、曾被維也納政府禁演的歌劇《莎樂美》。此劇後來在德國的科隆重新搬上舞台，反應十分熱烈，台下觀眾讓演員謝幕五十次。

　　在艾瑪出生兩個星期後，父母的巴黎好友（皆為前幾屆崔佛斯音樂大賽冠軍得主），特地到維也納為馬勒所謂的「秘密慶祝會」助陣。賓客包括蘇菲·沙普斯·克萊門梭（Sophie Szeps Clemenceau，貝莎·沙普斯·薩克康多的姐妹）、她的丈夫保羅（是在一九○六年至一九○九年、一九一七年至一九二○年擔任法國總理的喬治·克萊門梭的兄弟）、陸軍上校喬治·皮貴特（George Picquart）（註十六）。每日的表演馬勒都親自上陣指揮，加上第一把交椅的羅澤，連續一個星期的歌劇饗宴──《費加洛的婚禮》、《唐·喬凡尼》、《崔斯坦與伊索德》，令觀眾回味了好幾個月。

　　另一位馬勒和羅澤家的好友華爾特，也就是艾瑪敬愛的「布魯諾叔叔」，生於柏林，是馬勒的得意門生。一九○一年，他加入馬勒所屬的維也納歌劇院，和馬勒搭配演奏，成為馬勒最喜愛的演奏

家，因此讓不少演唱家及音樂家十分眼紅。媒體批評他像奴隸般地模仿馬勒的指揮技巧，甚至他的一舉一動。有反猶太人傾向的媒體火力十足，以「猶太人惡棍」、「污穢的猶太人」等詞形容他們玷污德國或「純種德國亞利安人」的傳統藝術。被媒體圍剿，年僅二十四歲的華爾特只有在馬勒和羅澤家才能找到幾許安慰。

華爾特在他所稱的「奏鳴曲夜晚」與羅澤合奏，並且參與羅澤四重奏的演出。一九○七年一月八日，當艾瑪只有兩個月大時，華爾特、羅澤、布克斯波姆在柏森道夫薩爾音樂廳根據手稿演奏華爾特創作的《F大調鋼琴三重奏》。羅澤領軍的室內樂團獲得觀眾熱烈的迴響，以致華爾特和羅澤在後來的十五年中，都將室內樂演奏視為首要副業。兩人的二重奏也成為維也納熱門的表演項目。

馬勒和羅澤家的每個人表面上似乎都過著令人欽羨的生活，但在本世紀初期，住在歐洲的每位猶太人都知道危機一觸即發。在維也納，因精神分析大師佛洛依德、詩人雨果・馮・霍夫曼斯托爾（Hugovon Hofmannsthal）、演劇導演馬克斯・萊茵哈特（Max Reinhardt）和其他許多傑出的猶太人在文化上貢獻非凡，使得反猶太人聲浪逐漸加溫。

自一八六七年以來，憲法保障「宗教與良心的自由」，反應出法蘭茲・約瑟夫皇帝寬容的態度，因此在理論上，猶太人在奧匈帝國的權利自然受到法律保障。皇帝本身痛恨反猶太人情緒：有一回，當劇院觀眾開始哼起反猶太人的旋律時，他立即起身，輕蔑地離開演奏廳。奧匈帝國的國教是天主教，但有一小批人士極力主張反猶太人主義，為將來對猶太人深惡痛絕的希特勒預先鋪設了道路。

在一八九七年走馬上任，聲望極高的維也納市長卡爾・路格表明反猶太人立場。他是納粹黨先驅，基督教社會黨的發起人之一。反猶太人報紙抗議任命猶太人擔任高階職位之舉，尤其針對藝術領

域，猶太人被扣上「壟斷份子」的帽子。知名記者狄奧多・赫茲爾（Theodor Herzl，和馬勒於同一年生於布達佩斯）提倡猶太人復國行動，但在奧地利獲得不到一半猶太人的支持，或許連四分之一都不到。大多數的猶太人不願復國，只希望融入他們所生活的社會，被社會大多數人接納是大家共同的心聲。

馬勒及羅澤兩家受猶太人文化的影響並不深。德文是他們的語言。他們對於那些住在東歐國家，混合希伯來語、德語猶太人的認同感遠低於對奧地利人民與德國人的認同感，對高等教育的奧地利知識份子尤其深具好感。他們和當時許多歐洲的知識份子一樣，認為猶太主義是可笑的種族觀念，無論怎樣都不相信那些思想狹隘的少數人士會對社會造成實質威脅。

在艾瑪出生不久後，歌劇院的男高音安東・席頓漢姆（Anton Schittenhelm）對羅澤不願意接受美國的邀請前去工作一事憂心忡忡。這位歌唱家警告他雖然他對維也納忠心耿耿，但不見得善有善報。羅澤對安東的勸告置若罔聞，他以維也納人自居，要為這座城市的音樂發展貢獻一己之力。

回顧十年前，從一八九六至九七年的冬季，馬勒與妹妹尤斯蒂妮因為猶太人的背景而吃了不少苦頭。維也納宮廷歌劇院的指揮威廉・約翰（Wilhelm Jahn）年衰體弱，準備接受白內障手術。約翰即將卸任的事實促使歌劇院積極尋求適合的接棒人。在漢堡歌劇院擔任首席指揮六年的馬勒計畫跳槽，盡力爭取此一空缺。

馬勒的確是最佳人選。他有過人的精力、音樂能力的傑出有口皆碑。他是少數能夠在一群情緒起伏的音樂家中遵守紀律之人。雖然他的作曲成績並不十分出色，但卻是國際首屈一指的指揮家。馬勒曾傷心地指出，他的四首交響曲及三首聯篇歌曲，極少被人拿出來演奏，只不過放在圖書館點綴而已（註十七）。

儘管馬勒具備一流的條件，他的猶太人背景還是讓他吃了悶

虧，無法受到哈布斯堡王室任命；官員在西班牙的慶典上宣示，只有受過洗禮的人才可以出任宮廷要職。阿弗德·蒙特諾佛(Alfred Montenuove，歌劇院管理階層代理人)還表示反對猶太人出任此一職位。

知名作曲家華格納的遺孀柯西瑪(Cosima Wagner)也因為馬勒的血統而強烈反對。身為紀念華格納的拜魯特聖殿女祭司的柯西瑪，是從故鄉威弗德(Wahnfried)捎來這個音訊。但馬勒對她熱情的丈夫讚不絕口，對照柯西瑪的反對真是一大諷刺。早期馬勒到拜魯特拜會華格納一家人時，受到華格納全家人的接納，馬勒對他們的款待引以為榮，也十分感激。但尤斯蒂妮從沒信任過柯西瑪，因此對她尖銳的態度一點也不訝異。這對兄妹經常為口蜜腹劍的華格納一家人發生口角，每次馬勒和妹妹爭辯到最後，都會宣稱他熱愛華格納的才情，如果他接到邀請，他一定不假思索地到拜魯特音樂節敲擊定音鼓為之助陣。

馬勒極力尋求有名望人士的支持，結果只是白費心機。他在一八九七年一月難過地告訴他的好友阿諾·柏林納博士(Dr. Arnold Berliner)：「不管身在何處，所有希望都因為我的種族而成為泡影。目前維也納不可能會聘任猶太人。」

身兼國會圖書館館長、古典學者、詩人，也是馬勒及羅澤好友的齊格飛·李皮納(Siegfried Lipiner)寫信告訴馬勒說，儘管他在皇宮有極大的影響力，但他對馬勒任命一事無能為力。種種跡象顯示，只有接受基督教洗禮才是唯一的解決途徑，這對全家人來說是項很重大的決定。

在一八九六年下半年，尤斯蒂妮從漢堡寫信給維也納的朋友艾妮絲汀·羅爾(Ernestine Lohr)，描述那一段既可憎又虛偽的過程：

我們還在上課，牧師說課程大概要到二月才會結束。我和艾瑪這麼做的原因，只是為了幫助古斯塔夫，他要靠受洗才能取得維也納歌劇院的職位……這是個秘密。

第一位牧師問我們為什麼要受洗，我無法裝出一副信仰虔誠的樣子，因此他的態度顯得相當冷淡。現在我們去找第二位牧師，他是奧地利人，非常開明，對我們也很友善，下禮拜我們要請他吃晚餐。整件事情對我而言像在演戲。我一點也不相信宗教，我排斥他說的每一句話，只將課程內容當成一首外語詩來背誦。

在一八九七年二月，尤斯蒂妮又寫了一封信給艾妮絲汀：

我們的受洗典禮日期訂在二十八日，還沒有舉行。我不斷將日期延後。這件事真討厭，令我心煩……我不知道除了這樣幫他還能怎麼幫他……我不希望讓古斯塔夫一個人孤獨地受洗。我對牧師很反感，連他的手都懶得握。維也納人以為我們早已受洗，因此請你替我保守秘密。

最後尤斯蒂妮聲明，她只會為了「一個人」犧牲自己，這個人就是她的親哥哥。

根據傳記作家亨利－路易‧狄拉格恩（Henry-Louis De La Grange）的說法，馬勒說他在離開布達佩斯後，不久就改信天主教。無論如何，於一八九七年二月二十三日在漢堡的Kleine Michaeliskirche舉行的受洗典禮，完全達到了當初的目的。同年四月，馬勒被任命為維也納歌劇院的副院長，聽命於約翰；在一八九七年，約翰被迫卸任，由馬勒接替。

羅澤和許多維也納愛樂管弦樂團與歌劇院管弦樂團的猶太團員一樣，以最普遍的方式獲得民眾認同。他在多羅吉街上福音教會接受洗禮，成為新教徒，多年後他與尤斯蒂妮在同一間教會完成婚禮。他和尤斯蒂妮一樣，皈依天主教只是一時的權宜之計。

從艾瑪出生的一九○六年往前推十年，他的父母雙雙成爲奧地利基督徒；母親和舅舅馬勒皆爲天主教徒；父親是基督徒；艾瑪和哥哥亞弗列德在嬰孩時期就受洗成爲新基督教徒，艾瑪‧馬勒和愛德華成爲他們的教父母。父母親堅持以舅媽艾瑪‧瑪莉亞‧辛德勒‧馬勒之名爲女兒取名爲艾瑪‧瑪莉亞‧羅澤。

小艾瑪呱呱墜地之時正是社會及政治動亂時期，可憐的維也納受到壓迫，局勢動盪不安。巴爾幹民族主義份子誓言推翻哈布斯堡王朝。爲了聲援一九○五年俄國革命，法蘭茲‧約瑟夫皇帝不顧大臣的建言，在一九○七年一月一日簽署通過普通選舉制度，讓奧國境內四百五十萬的男性擁有公民投票權，選出國會五百一十六張眾議員席次。選舉結果反應出多元化社會的特色：德國人獲得二百三十三個席次，捷克人獲得一百○七個席次，波蘭人獲得八十二個席次，路希尼人獲得三十三個席次，斯洛維尼亞人獲得二十四個席次，義大利人獲得十九個席次，塞爾維亞人獲得十三個席次，羅馬尼亞人獲得五個席次。選舉結果促使所謂的「純種德國人」政治結盟，推動「泛德國人運動」。選舉的另一個影響是讓路格領軍的反猶太人基督教社會黨與社會民主黨抬頭，這兩股勢力代表勞工階級。

歌劇院內風波連連。馬勒用指揮棒修理犯錯之人，教訓他們並大聲吆喝、頻頻頓足。馬勒自己不眠不休地工作，也要求同事竭盡所能。他對自己的才華信心十足，相信自己的想法正確，因此他強勢傲慢。有些團員認爲他的要求過於嚴苛，不近人情，近乎殘忍。團員指責他一手毀了歌唱家，又以過份挑剔的態度對待一流的音樂作品。

前任愛樂管弦樂團團長雨果‧柏格豪瑟(Hugo Burghauser)記得，當馬勒對排練不滿意時，便走到坐在第一把交椅的羅澤面前，低下頭來大聲問他，這些不聽話的音樂家什麼時候符合退休資格

（提前退休當然會使退休金減少）。向來一意孤行的馬勒對同事的感受無動於衷。對他而言，藝術是獨特的領域，唯一的目標就是達到完美的境界。同事對他的厭惡感與日俱增，音樂家聯合起來密謀如何傷害這位樂團指揮的地位。

馬勒夫婦在一九〇七年夏季遭到無情的打擊。他們的長女瑪莉亞‧安娜死於猩紅熱，讓馬勒痛不欲生。過去他在作曲時只容許一個人來打擾他，就是他的女兒，現在他竟然失去他最心愛的女兒。在「普茜」死後，他的身體日漸衰弱，醫師指出他的心臟狀態和十八年前奪走母親性命的心臟病很像。

馬勒在維也納歌劇院服務即將屆滿十年。一九〇七年，馬勒希望花更多時間在作曲上，因此接受紐約大都會歌劇院的職位。維也納歌劇院萬分無奈地批准了他的辭呈。此刻這一批不斷苛責馬勒及其作品的媒體卻惋惜維也納未能及時培育出一流的音樂人才。

馬勒依依不捨地離開了維也納歌劇院。在臨別前，他對著「宮廷歌劇院的尊貴團員」發表離別感言，激動地為他的政策辯護：

> 我呈現出的不是完美而極致的音樂，而是零星、不完整的音樂，這是每個人命中註定……我的作為出於一片善意，只為追求盡善盡美。並非所有的人都能夠和我一起努力……但我總是全力以赴，以神聖的目標為使命，為完成任務克盡職責。我對自己期望很高，因此……我要求別人盡最大的努力乃天經地義之事。

據悉隔天發現馬勒的演講稿被人揉成一團或撕成碎片，扔在地上。

馬勒掛冠求去的原因是否在於反猶太人情緒高漲，長久以來備受爭議。無論如何，在馬勒夫婦在一九〇七年十二月搭船前往紐約之後，忠貞的馬勒家人仍然守著故居。那年冬季他們的幼女「古琦」留在維也納，由外祖母摩爾夫人照顧。

當小艾瑪還一歲大的時候，羅澤全家到維也納的列車西站，淚眼汪汪地為馬勒送行。馬勒到紐約住了三年多，新環境讓他安心作曲。他對美國的交響樂帶來深遠的影響。但每年夏天仍會回到維也納故居和家人團聚。

一九〇六年，馬勒在維也納指揮的最後一年正好是艾瑪出生那一年。來自林茲(Linz)的一位十六歲觀光客，深深為維也納雄偉的建築物以及馬勒指揮華格納歌劇時的迷人英姿著迷，他留著旁分的黑髮，頭髮下深色的雙眼炯炯有神。在宮廷歌劇院夜夜爆滿的情況下，他只好買站票。這位漫無目標年輕人的名字是希特勒，這是他第一次來維也納，預計停留兩個月，申請進入藝術學校。他在一年之後重回舊地，住了「五年半（直到一九一三年），對哈布斯堡皇族統治下的美麗首都又愛又恨」，正如他後來在《求學生涯》(The School of My Life)一書中所記載的。

在希特勒到維也納的最後一年，已經被藝術學院拒絕了兩次。他租下便宜的房間和青年旅舍，以賣素描及水彩畫，製作海報維生，並且閱讀大量的書籍。他在維也納的朋友記得他膽識過人，喜歡發表激烈的長篇演說，充滿瘋狂的思想，喜怒無常。只要找到機會，他就會到歌劇院，全神貫注欣賞華格納歌劇的情節。據說他在維也納的幾年從未錯過一場《崔斯坦與伊索德》的演出。羅澤在第三幕迷人的小提琴獨奏令他永生難忘（註十八）。

這位不吸煙、不飲酒，對異性害羞的奧國青年在政局動盪不安之時，對「泛德國人」的思想充滿了濃厚的興趣。後來他在《我的奮鬥》(My Struggle)一書中，提到卡爾‧路格市長的政治思想及其宣傳的本領，是他反猶太人計劃的藍圖。

從今日的角度來看，維也納市長路格的想法自相矛盾。斯坦凡‧茨偉克清楚寫道雖然他制訂反猶太人政策，但卻「公平對待」以往認識的猶太人朋友，而且「樂意伸出援手」。相反地，猶太人鋼

琴家阿圖爾・舒納柏(Arthur Schnabel)(註十九)十三歲時寫道：在維也納市長路格的理念下，他「學到恐懼的真意」，雖然他的童年非常快樂，只被騷擾過一次。舒納柏的傳記寫著：「在路格的鼓勵下，男性愛國青少年最喜歡的運動，便是以殘忍的手段欺負並毆打猶太人，享受這種快感。」

註解：

題詞：皮拉尼(Pirani)，一九六二年。

1. 法蘭茲・雷哈爾 (1870 — 1948) ，一位來自匈牙利的奧地利籍多產作曲家。

2. 在存活子女中極有才華的奧圖・馬勒(Otto Mahler)在一八九五年自殺，享年二十二歲。比馬勒小七歲的阿羅伊斯和家人的關係較為冷淡，據說從事聲譽不佳的生意。他在維也納開糖果店，後來移居美國經營麵包店，也從事房地產交易，在一九三一年死於芝加哥。

3. 費洛西歐・布梭尼 (1866 — 1924) ，為德意志──義大利作曲家兼鋼琴家，在一八八○年期間住在維也納，因而結識布拉姆斯與卡爾・古德馬克。

4. 羅澤以流亡者的身份在英國整頓演奏團體；羅澤四重奏演出共六十多年。小提琴手亞伯特・巴哈瑞奇(Albert Bachrich)和中提琴手雨果・史坦納(Hugo von Steiner)後來加入四重奏，雷霍德・胡梅爾(Reinhold Hummer)擔任大提琴手。最知名的組合在二十世紀前二十年形成：羅塞擔任首席小提琴手；保羅・費希(Paul Fischer)是第二小提琴手；安東・魯茲斯卡(Anton Ruzitska)是中提琴手；腓得烈・布克斯波姆(Friedrich Buxbaum)是大提琴手；安東・華特(Anton Walter)在一九二一年取代布克斯波姆成為大提琴手。布克斯波姆後來重回演奏團體，馬克斯・韓德爾(Max Handl)擔任中提琴手。

5. 艾瑪·馬勒於一九三三年死於威瑪。愛德華於一九四二年死於猶太人的泰瑞斯街(Theresienstadt)，恩斯特成為演員。在第二次世界大戰期間，他在奧國人面前指揮德語廣播節目「美國之聲」(Voice of America)，並於一九三九年移居美國，在一九八八年死於華盛頓。奧國鋼琴家兼作曲家阿圖爾·舒納柏的學生沃夫崗成為知名鋼琴家。在追隨哥哥前往美國之後，擔任著名俄羅斯男低音亞歷山大·金尼斯(Alexander Kipnis)的鋼琴伴奏，和其他演唱者及樂器演奏者合作。沃夫崗於一九七七年到奧地利訪問時過世，他的遺孀住在紐約，與艾瑪·辛德勒作伴。

6. 雖然這段傳說無法證實，卻經常被羅澤家人述說。

7. 保羅·柏卻特是《音樂快遞》雜誌駐維也納的記者，在紐約發表這段評論。

8. 娜塔妮·包爾·萊希納（1581 — 1921）是索達－羅傑四重奏(Soldat-Roger)的中提琴手，也是馬勒的朋友及激賞者，知道許多關於馬勒生活及事業的軼事。當馬勒在一九○二年結婚後，她就從他與尤斯蒂妮的生活中消失。她的著作《馬勒的回憶》在一九八○年於英國出版(Recollection of Gustav Mahler)，書中提供大量關於馬勒與羅澤家族的珍貴資料。

9. 這是羅澤家的一大心願，正如亞弗列德與瑪利亞所記得，華爾特證實的說法：「尤斯蒂妮絕不會拋下哥哥一個人。」他寫了一封信，宣佈馬勒訂婚的消息。

10. 分離主義藝術運動在貝莎·沙普斯·薩克康多的故鄉發起，主要成員包括古斯塔夫·克林姆、奧斯卡·柯克西卡(Oskar Kokoschka)、艾根·席爾(Egon Schiele)；作家雨果·馮·霍夫曼斯托爾及阿圖爾·施尼茨勒(Arthur Schnitzler)；音樂家阿圖爾·伯登斯基(Autur Bodanzky)及亞歷山大·馮·齊姆林斯基(Alexander von Zemlinsky)；劇院設計師阿佛列·羅勒(Alfred Roller)及樂評馬克斯·葛拉夫。荀白克後來也加入這個前衛團體。

11. 艾瑪・馬勒在多年後出版的日記及回憶錄上表示，尤斯蒂妮反對她嫁給馬勒，但從馬勒和羅澤遺物中的信件證明這種說法是錯誤的。馬勒在一九〇一年十二月十日一封信中，似乎透露他不確定要結婚，而對妹妹重申手足之情：「不管發生什麼事，我們兩個永遠會陪伴對方過一生……請以妳女性的客觀眼光看一看艾瑪。妳的意見對我最為重要。問候妳，親吻妳──妳的古斯塔夫。」

12. 艾瑪・辛德勒在《古斯塔夫・馬勒：回憶錄及信件》中確定立場。尤斯蒂妮的死亡證明在一九三八年核發，確認羅澤在一九〇二年三月二十一日結婚；與維也納結婚註冊處顯示的日期吻合。不管以那一份文件為準，兩者都證明羅澤家兩對夫婦在一九〇二年三月結婚。

13. 深受馬勒欣賞的瑪莉亞・葛席爾・舒德（1874 — 1935），成為舞台導演，與馬勒和羅澤家交情深厚。

14. 馬勒和羅澤家的遺物收藏荀白克的三封信；其他的信件保留在其他的圖書館。馬勒及羅澤家人支持荀白克之舉由馬勒傳記家布勞克普夫（Blaukopf），狄拉格恩，卡頓柏格（Gartenberg）詳細記錄。羅澤和荀白克在一九二〇年末期保持間密切關係，惺惺相惜。在三〇年代初，羅澤將兒子亞弗列德送到柏林，和荀白克學作曲。

15. 腓得烈・布克斯波姆的兒子華爾特（以保羅・華爾特為名）回憶起父親於一九八五年接受訪問時的敘述。身為亞伯特・史威茲爾（Albert Schweitzer）追隨者的華爾特在三年後逝世。

16. 法國軍方情報官員皮貴特努力工作十二年撤清「崔佛斯隊長」之名。他是位猶太官員，被冤枉將軍事情報洩露給德國。後來皮貴特在克萊門梭麾下，擔任法國戰爭外交使節。喜愛音樂的皮貴特只要到維也納，一定到羅澤家拜訪。

17. 馬勒經常在寫給尤斯蒂妮的信上提到他的失望感。舉例來說，在一八九二年的四月，他寫道：「最親愛的尤斯蒂妮：在

盡了最大的努力之後，我的新樂曲（共有五首）終於完成了，我
手上有著全新的稿子。我要再一次向我那些尊貴的同儕宣傳我的
作品。但是這些曲子比我以前的作品還要特殊，蘊含複雜的幽默
感（有時只有格外奇特之人才懂得欣賞），我大概又會將這些作
品堆在先前的樂譜上。真是叫人鼓舞啊！寫了一大篇樂曲，只為
了放在我的抽屜裡！」

18. 馬勒曾在「最近」說過在千萬個詩人以及作曲家中，只
有莎士比亞、貝多芬、華格納是「最出眾，也是最廣受歡迎」的
天才。

19. 華爾特證實：「我將永遠無法忘懷羅澤在《崔斯坦與伊
索德》第三幕中優美的小提琴獨奏。他讓我首次感受到一段獨立
的旋律能夠竟然彈奏地精彩而流暢，如此震撼，如此獨特，和小
提琴合奏時的感覺完全不同。」

20. 奧地利鋼琴家阿圖爾‧舒納柏（1882—1951）是知名鋼
琴演奏家兼作曲家，在一九三九年移民至美國，歸化為美國公
民。

第二章 音樂世家

為音樂慷慨付出之人，必得豐盛回報
給小艾瑪—席爾瑪‧海爾班－寇茲(Selma Halban-Kurz)

　　家人都叫艾瑪為「艾瑪希」，這個名字很適合她這個名門閨秀。她有一雙大而深邃的眼睛，像洋娃娃一樣可愛，留著長捲金髮，是個人見人愛的小美人，紅潤的臉頰最得家人的喜愛。尤斯蒂妮為她穿上鑲有花邊衣領，泡泡短袖，手工縫製玫瑰花樣的連身裙，教她奧國女孩傳統的屈膝禮。羅澤家的客人與艾瑪僅能有「一面之緣」，因為艾瑪神采奕奕、有禮地向客人鞠躬，在客人以微笑或溫柔的吻她的手背後，女教師或保姆便會迅速將她帶走。訪客都記得她那賭氣的小臉蛋，或許還參雜幾絲不悅。

　　一九〇九年，七歲的亞弗列德是個精力旺盛的小男孩；艾瑪只有三歲，常活在哥哥的陰影下。亞弗列德處處都拔扈地命令別人，要求旁人對他百依百順，而艾瑪很快便學會了如何以「魅力」，而不以「蠻力」讓別人注意到她的存在。

　　羅澤家住在維也納第四區「維登」(Wieden)，徒步可至市中心，之前是住在托斯杜梅街四號，後來又搬到史多街三號。在哈布斯堡王朝全盛時期，這些地區是遠方貴族以及上流人士的最愛。他們不喜歡鄉間住宅，而屬意繁榮的大都市維也納。每年貴族們都會回到鄉間的華麗城堡附近狩獵，再豐收地回到奧國首都。

　　一位住在維也納的年輕奧國女孩子麗拉‧桃柏黛(Leila Doubleday，後來嫁給皮拉尼Leila Pirani)，記得她初次造訪羅澤家人的情形。麗拉當時雙修小提琴及鋼琴，到知名的羅澤教授

家中試奏。她帶著興奮的心情，走過三層伯爵與男爵居住的樓層，來到第四層，前來應門的是一位女傭。麗拉趁等候的時間仔細地研究掛在正方前廳的那幅米開蘭基羅梵諦岡壁畫。

體態豐滿的尤斯蒂妮笑容可掬地到門口迎接她。亞弗列德不屑地站在一旁，保持距離，直到察覺這位客人的音樂素養足以成為他父親的學生。「修剪整齊的黑色鬍子，身穿剪裁合身的衣服」的羅澤，架勢非凡，溫柔的眼神讓人除去戒心。麗拉的表現很出色，不但成為羅澤最欣賞的學生，也和教授全家人建立深厚的友誼。她寫下當時的情景：羅澤一家以「活力，才華，為別人奉獻的精神」而出類拔萃。

羅澤家的孩子和表兄妹，恩斯特、沃夫崗、古琦或是父母在歌劇院同事朋友的孩子關係都很親密。當父母帶他們到環形大道附近的舒懷森柏格公園（Schwarzenberg）時，他們和華爾特的兩個女兒葛托兒（Gretel）、蘿蒂（Lotte），還有里奧（Leo Slezak）的子女華爾特·史拉薩克（註一）、葛塔（Gretl）玩得很愉快。

一九一○年，羅澤家需要更大的空間以供居住和存放物品，於是全家由維登遷往後來成為維也納中上階級第十九區的「多布林」（Dobling）。他們住在派爾克街二三號的一、二樓，擁有一座美麗的花園。音樂房在一樓，供家人練習音樂及娛樂之用，旁邊是傳統樣式的客廳和廚房，由手藝精湛的捷克家庭廚師瑪莉，又稱瑪妮娜（Manina Jelinek-Klose）打理。瑪妮娜擅長的中歐式烹飪為好客的羅澤家錦上添花。尤斯蒂妮的廚藝也不差，她的嗜好是收集維也納音樂家的食譜，包括手藝精湛的歌者兼樂評路德維希·卡巴斯（Lugwig Karpath）（註二）最喜歡的菜色。尤斯蒂妮不斷改良全家人最愛吃的食物，其中有哥哥馬勒最喜歡的甜點、美味的維也納杏仁布丁。孩子們一看到桌上擺了馬勒舅舅最喜歡的丹麥奶油派，就知道他要過來吃晚餐了。

走上一個巨大的螺旋梯，進入派爾克街公寓二樓。那裡有兩個大臥室和好幾個小臥室，其中一間是客房。第二位僕人負責維修房子。小艾瑪最喜歡彎彎曲曲的樓梯，她跑上跑下，捲曲的長髮飄在腦後。

有時當亞弗列德和艾瑪下午從公園玩耍回來時，看見母親在羅澤音樂房內當女主人，招待朋友喝她最喜歡的下午茶。雖然羅澤經常不在維也納，尤斯蒂妮從不缺乏朋友的陪伴。為了保持她那「時髦女主人」的雅號，並且跟得上時代潮流，尤斯蒂妮閱讀大量的書籍，每周固定到維也納市中心的書店看書，和志同道合的朋友七嘴八舌討論一番。

周日時，羅澤家便充滿歡樂的氣氛。父親在中午愛樂管弦樂團演奏會結束後返家，與家人共進晚餐，也常邀請親朋好友到家中小聚。羅澤家的音樂房令人流連忘返。羅澤舅舅和華爾特叔叔坐在鋼琴上，四手聯彈活潑的維也納華爾滋。父親演奏小提琴的聲音讓艾瑪渾然忘我，艾瑪對全家人口中的「維提」—父親羅澤崇拜不已。只要父親在家，她總是高興得手舞足蹈。

羅澤的行程馬不停蹄。除了任職於歌劇院及愛樂管弦樂團之外，他在一八八八到一八九六這段期間，多次在貝倫斯音樂節上擔任管弦樂團的首席小提琴家，也利用剩餘時間領導羅澤四重奏、開班授徒、任教於維也納音樂學院、組織臨時管弦樂團並指揮音樂會。尤斯蒂妮則掌管家務，照顧亞弗列德和艾瑪。

當時的維也納盛行為小孩子聘請家庭教師，這為羅澤家帶來不少麻煩，因為年幼的艾瑪和亞弗列德英文說得比德文流利，有時候甚至和不懂英文的父親羅澤溝通困難。

孩子們的第一位家庭教師是笑口常開的維也納年輕女孩艾莉（Elly Burger）。她住在附近，和羅澤家建立一生的友誼。後來艾莉辭職，令孩子們相當難過。兄妹兩人稱新的家教為「傑西小姐」

（傑西・湯瑪遜Jassy Thompson）。她蠻幹的個性有時候連尤斯蒂妮都受不了。

在傑西小姐到任之後，又來了一位以教英文換取住宿的鋼琴學生的桃樂絲・貝斯維克（Dorothy Beswick，又名桃莉，婚後改稱桃樂絲・哈夫頓Dorothy Hetherington）。桃莉和前任教師艾莉一樣，和羅澤一家人十分投緣，建立長久的友誼。數十年後，她只要一想起「在維也納的那段日子，和無比榮美的音樂」，便會露出滿足的笑容。

保姆偶爾帶著艾瑪和亞弗列德去英國聖公會參加禮拜，但教會始終在羅澤理性的生活中相當微不足道。孩子的父母從不隱瞞祖先是猶太人的事實，但孩子們對猶太文化沒有感情。他們的童年快樂純真，深受藝術的薰陶，和社會上的反猶太人思想沾不上邊。

孩子們的母親對於種族問題的看法和馬勒舅舅一樣，深受維也納知名劇作家兼小說家阿圖爾・施尼茨勒（註三）的影響。一九〇八年，猶太知識份子海因里希（Heinrich）在柏林出版第一本小說《歌劇之路》（The Road into the Opera），被指控帶有反猶太人色彩。他回答：「每個人自然而然都會對自己的種族產生厭惡感，只有經由個人的努力，才能多多少少化解對本身種族的憎恨。但我對猶太人的缺點特別敏銳，這一點我不會否認。」同樣地，尤斯蒂妮心中強烈歧視自己的種族。她親口承認他和阿諾德在結婚初期的夏天喜歡去渡假，但被猶太人觀光客攪得心煩意亂。

艾瑪童年在巴特奧塞（BadAussee）四周的藍色湖畔及壯麗山川中，渡過快樂的暑假。羅澤全家住在出租小屋盡情歡樂。有時候人數還會多到十二至十四人。艾瑪・馬勒和愛德華帶恩斯特、沃夫崗全家來訪，其他朋友也會在假日來看他們。有一位令人難忘的訪客是六十歲的音樂理論家朱里多・阿德勒（Guido Adler）（註四），他發生了腳踏車意外，身體受傷，到羅澤家療養。

一八九〇年夏季當哥哥暫時退隱，靜心作曲時，尤斯蒂妮返回古斯塔夫在阿特湖(Mitteracham Attersee)附近的家，重拾往日的歡樂時光。尤斯蒂妮喜歡為家人和客人安排為期一天的遠足，一切都由她作主。遠足隊伍遊遍附近的湖光山色，享受田園風光，在景致優美的小旅館停下來野餐或吃中飯。

一九一〇年夏天，艾瑪剛滿三歲半。羅澤四重奏的團員腓得烈・布克斯波姆帶著妻子凱茜，兒子華特及艾瑞克加入「巴特奧塞旅遊團」，在羅澤住處附近租下一個小屋。麗拉和她的母親、祖母、哥哥金斯里(Kingsley)，也加入羅澤的陣容，在鄰近的小酒館歇腳。亞弗列德和其他的男孩很快就打成一片，艾瑪被冷落在一旁。她是六個粗壯男孩中唯一的女生。男生們穿上在鄉間居民間流行的耐磨短褲，嘲笑艾瑪穿的是老氣的阿爾卑斯山地農家少女裙子，來渡假還穿著整齊的休閒裝，也取笑她那「結結巴巴」的德文。

尤斯蒂妮趕緊替女兒解圍，她為女兒製作一件女生穿的皮短褲，配上皮夾克和帽子。為了幫助愛女艾瑪挽回面子，她假期中都用男性化的名字「湯米」來喊女兒。現在艾瑪終於可以在男孩子面前揚眉吐氣，得意的笑。從家庭的相片上可發現她真是個名副其實的「湯米」男孩。

麗拉記得那年夏天羅澤家的規矩，事實上是羅澤規定，由尤斯蒂妮確實執行。亞弗列德、沃夫崗、麗拉等所有認真的鋼琴學生在練琴時不能讓教授聽見。因為即使他在休假，他也不容許有一個錯誤的音符。在羅澤家不管大人或小孩，羅澤是唯一不穿皮短褲，也不像其他人剪平頭的男人，他始終擺脫不了教授的優越感。

羅澤整個夏天都在埋首準備馬勒的第八首交響曲《千人交響曲》(Symphony of a Thousand)，好在慕尼黑舉行首演。為了展現他的雄心壯志，馬勒找了他的大舅子來擔任首席樂師。整個演奏團體包括八百五十八位合唱者（三百五十位兒童），八位由華爾特

親自挑選並訓練的獨唱者，一百七十一位樂師，音樂會日期訂於一九一〇年九月十二日。

當馬勒要求羅澤領導一個已經擁有首席樂師的管弦樂團時，遭到羅澤的質疑。但馬勒很堅持，羅澤只好答應，並開出管弦樂團必須事先知情的條件。但是當羅澤到達慕尼黑，準備坐上第一把交椅進行首次預演時，卻經歷到生平最難堪的一刻。慕尼黑管弦樂團事先並不知道羅澤前來一事，因此拒絕演奏，除非樂團本身的首席樂師是擔任重要角色。羅澤勇敢退讓，二話不說便離開座位，將小提琴留在台上。艾瑪‧辛德勒在《回憶與信件》(Memories and Letter)一書上寫道：「如果他不是以絕佳的風度連忙找到該怪罪之人，此事必仍令他羞愧地抬不起頭。」很明顯地，當初馬勒相信音樂會經理會將此一決定向管弦樂團告知，但經理因為過度害怕而不敢啓齒。

一九一一年春天，身在紐約的馬勒病入膏肓，醫生宣佈他來日無多，他的妻子決定帶丈夫回到他最喜愛的城市維也納，讓他平靜地離開人世。他在療養院經常發高燒，昏迷不醒。尤斯蒂妮陪艾瑪‧辛德勒和卡爾‧摩爾守在馬勒床邊，無微不至地照顧他。但他終究戰勝不了病魔，在五月十八日與世長辭。

馬勒過世那夜，亞弗列德只有八歲半，古琦還不到七歲，艾瑪四歲半，亞弗列德和保姆桃莉對當時記憶猶新，外面雷聲隆隆，三個小孩在屋內坐在桃莉旁邊。尤斯蒂妮、艾瑪‧辛德勒關起房門陪著馬勒，屋內的氣氛非常緊張，桃莉盡力讓孩子安靜下來。最後尤斯蒂妮奪門而出，泣不成聲。亞弗列德冷靜地說：「一切都是因為舅舅古斯塔夫，」桃莉抱著尤斯蒂妮安慰她節哀順變。

在十七年後的一九二三年，麗拉到維也納拜訪羅澤教授一家人。尤斯蒂妮悄悄地將她拉到一旁，拉開抽屜，裡面放的是卡爾‧摩爾為哥哥製作的死亡面具(註五)，她以此物悼念哥哥，哥哥的

死成爲尤斯蒂妮一輩子揮之不去的陰影。在哥哥古斯塔夫過世後，嫂子那不守婦道的行爲只會加深尤斯蒂妮的失落感。

端莊嫻淑的尤斯蒂妮和哥哥家中驕縱的女主人的彼此關係是否緊張，外界眾說紛紜。艾妮絲汀・羅澤以「愛恨交織」一詞來形容尤斯蒂妮與艾瑪・辛德勒之間的微妙關係，這種感覺如同「教宗的妻子與教宗的妹妹……艾瑪・辛德勒很嫉妒尤斯蒂妮，尤斯蒂妮也嫉妒艾瑪。」女兒安娜長大成人後亦和固執的母親鬧得不愉快，但她只稱讚尤斯蒂妮是位「氣質高貴的女性」。

在馬勒生前，他的妻子與胞妹從來不願公開衝突，以免讓維也納民眾在背後閒言閒語。尤斯蒂妮和羅澤出席各種大小宴會；羅澤和馬勒共同領導樂團，合作無間。馬勒與尤斯蒂妮兄妹兩人在婚後通信從不間斷，互相關懷，但卻過著南轅北轍的生活。

一九〇九年春季，馬勒夫婦自紐約回維也納，途中經過巴黎，好讓法國雕刻家羅丹（Rodin）爲馬勒製作著名半身銅像。艾瑪・辛德勒寫信給尤斯蒂妮，宣佈他們即將到達維也納，她用一貫潦草的紫色字體寫著：

> 最親愛的尤斯蒂妮——
>
> 我收到了妳的來信。我只想簡短地告訴妳，我由衷盼望當我們返抵家門時，能夠和妳彼此深入了解。

是什麼事情促使她寫下這封信我們並不清楚，但這兩個女人涇渭分明是不爭的事實。

艾瑪・馬勒在她的回憶錄中，抱怨尤斯蒂妮「揮霍無度」，導致馬勒負債累累。在結婚的前幾年她最主要的任務便是幫助古斯塔夫穩定財務狀況。對此說法尤斯蒂妮予以駁斥，她說對方的指控不但自私而且不公平，因爲艾瑪・辛德勒在丈夫成爲世界知名音樂家後，才出現在他的生命中，她的生活遠比早年尤斯蒂妮照顧哥哥生

活起居時，還要安定富裕。

　　馬勒的妻子並未在丈夫死後意志消沉。一九一二春季，三十三歲的艾瑪‧辛德勒住在卡爾‧摩爾位於沃特高地（Hohe Warte）高級住宅附近的花園洋房。以大膽聞名的二十六歲表現派畫家奧斯卡‧柯科舒卡為了替卡爾‧摩爾畫肖像畫，經常到他家中（註六）。艾瑪‧辛德勒要求與這位畫家見面；他一見到她，便被她「青春美麗但充滿喪夫之痛的面容」所吸引住。後來兩人都坦白承認一見鍾情，展開一段三年的戀情，但最後艾瑪‧辛德勒卻投入另一個男人的懷抱，此人便是建築師葛羅比斯（Walter Gropius），艾瑪‧辛德勒在馬勒過世前一年便與他譜出戀曲。

　　艾瑪‧辛德勒向來以結交社會名流而聞名。她和葛羅比斯從發生婚外情到結婚，後來又移情別戀，改嫁詩人、小說家、劇作家的法蘭茲‧威費爾（FranzWerfel）的過程，一直受到社會高度矚目（註七）。威費爾比艾瑪‧辛德勒小十一歲，個性溫和，死心塌地愛著她，直到一九四五年他病逝加州。

　　在馬勒死後幾個月，羅澤帶尤斯蒂妮和孩子們，連同桃莉，到奧地利西部的蒂羅爾州（Tyrol）散心。一九一一年九月，桃莉寄了一張明信片給她在英國潘立斯（Penrich）的母親：「不管妳做什麼，都不要寫到R太太.（指尤斯蒂妮）。如果妳這麼做，我會很不高興。」尤斯蒂妮的情緒仍然無法平靜下來，任何話語，縱使出於好意，都會刺激她的情緒。隔月仍在旅行的桃莉寫信給母親：「我們想要買一件無袖連衫裙給艾瑪！貨號一○一○的外套很好看，但你不覺得那件四百一十四英鎊，有皮毛的衣領的大衣比較有價值嗎？」當尤斯蒂妮傷心欲絕，退縮到自己的天地時，桃莉主動負起照顧小艾瑪的責任，盡一切力量關懷她。

　　一九一二年三月，羅澤一家人開著豪華轎車在維也納兜風。艾瑪和亞弗列德兩人都是優秀的學生，進入中學，桃莉愉快地寫給母

親：「今天早上，我和羅澤教授夫婦開車到市中心，先停在歌劇院，再到學校接小孩。」

隔年夏天全家人安排更多旅遊活動，桃莉繼續不定期地向母親報告她的行蹤。一九一二年七月。桃莉從提洛爾區寄來一張卡片，每一位伙伴在上面簽名。尚未滿六歲的艾瑪以歪歪斜斜的筆跡簽下她的名字，英文字的三邊畫了框框，顯得相當突出，這便是艾瑪最早留下的字跡。

那年夏天桃莉還寄出另一張明信片，指出亞弗列德和艾瑪兩人咳嗽地很嚴重。桃莉寫給母親：「艾瑪在夜裡不停地咳嗽，妳能不能寄胸腔藥方給我？」

一九一二年十一月，當桃莉人在英國時，桃莉的母親造訪維也納。在拜訪過羅澤家以後，桃莉的母親也迷上了桃莉口中經常提到的孩子們。她寫給女兒：「艾瑪向妳問候，獻上親吻。她真是個遊戲高手！我回家後再將情況一五一十地告訴妳。」

羅澤雖然家教嚴格，但對流行風潮如數家珍。有一段時間，每個大人都遵守諾伯特醫生（Dr. Norbert）的飲食規定，父親在廚房檢查每個人的體重。另一陣子，羅澤在餐前將手浸入溫暖的蠟油中，好保養他的貴重餐具。

艾瑪還不到六歲就明白自己要克紹箕裘，步上父親的後塵。每天早上當父親在家時，一定會在早餐前先教艾瑪拉小提琴。女兒認真的態度出乎全家人意料，她要等到上完小提琴課以後，才肯去吃早餐的巧克力糖，和哥哥亞弗列德完全相反。

亞弗列德也跟父親學小提琴，但不時惹父親發怒，音樂房不只一次傳出巨大響聲。羅澤大發雷霆時用膝蓋掀起鋼琴，讓小提琴掉落在地，發出砰的一響。來自樂房中的大叫聲，夾雜震顫的響聲，表示亞弗列德今天的課程已經結束了。

最後，亞弗列德和父親宣佈休兵。亞弗列德放棄了小提琴，改

學單簧管與鋼琴。在尤斯蒂妮的鼓勵下，他以舅舅古斯塔夫為榜樣，立志當作曲家兼指揮。

由於羅澤經常不在家，亞弗列德便成為「家中唯一的男人」。有時候阿諾返家後父子兩人會起衝突。艾瑪的大表姐艾蓮娜（Eleanor）（註八）記得有次晚餐，亞弗列德開始談論今天聽到的重要醫學發現。保羅・安里希（Paul Ehrlich）發現了梅毒特效藥，即著名的「六○六」配方。艾蓮娜說：「這是個人人都掛在嘴上的熱門話題，嚴厲的羅澤卻當著每個人的面，以這不是一個十歲大的孩子在餐桌上該談的話題，來斥責亞弗列德。」

羅澤從來不會對愛練小提琴的寶貝女兒艾瑪說重話。她的音樂天份很高，羅澤對女兒的進步非常滿意。艾瑪學鋼琴也突飛猛進，很快便能與亞弗列德四手聯彈，她對父親的欽佩不下於對兄長的仰慕。樂評形容羅澤家為「派爾克街上傑出的音樂世家」，屋內隨時都有人彈奏音樂，艾瑪從小就立定志向：要成為一個可與父親媲美的女性小提琴家。

艾瑪在學校從不上運動場。像羅澤所有的學生一樣，一切可能傷害手指的運動都被禁止，包括維也納冬季最受歡迎的溜冰活動在內。至於網球，羅澤相信這種運動會讓小提琴學生的肌肉發展不健全。他教導艾瑪要不惜一切代價保護她的雙手。艾瑪長大後的朋友對於她在童年時所受的紀律驚訝不已。艾瑪忍不住抱怨音樂讓她的童年失去「許多歡樂的時光」，但她在遺憾的同時卻也流露出無比的驕傲。

當艾瑪進入多布林的萊錫姆鄉間女子學校（Cottage Lyzeum）就讀時，勤奮用功，對音樂非常著迷。她和亞弗列德一樣具有語言天份，很快便說得一口流利的法語、英語、德語。她深以父親為榮，但有些人認為她的態度傲慢，有一位同學形容她：「對陌生人小心提防」。她在維也納的同學史特勞斯（Walter Strauss）說艾瑪眼

睛近視，給人一種距離感。「她似乎專挑一些看不清楚的東西去看，給人一種無法專心與別人交談的感覺。」

在艾瑪十三歲之前的那個春天，父母到多布林的學校為她辦理退學，先後轉入維也納音樂學院以及維也納國立學院，為將來的音樂前途做準備。在她轉學不到兩個星期後，另外一位學生安妮塔・阿斯特（Anita Ast）（註九）也轉學到音樂學校，害得女子學校的校長直呼，兩名最優秀的學生在兩周內接連被音樂學校搶走。

為了幫助艾瑪和比艾瑪大一歲的安妮塔通過維也納音樂學院的入學考試，羅澤將他在一八八一年引進維也納的高難度的曲子：古德馬克的小提琴協奏曲，教兩人演奏其中的一頁。有一回羅澤對安妮塔透露，他希望艾瑪將天份發揮在室內樂上，不要走上不穩定的小提琴獨奏家之路。

小提琴家艾麗卡・莫瑞尼（Erica Morini）（註十）是艾瑪童年時代的另一位好友，也是一名音樂學生。艾麗卡記得她和艾瑪、葛塔三個女孩相親相愛，形影不離。知名指揮家卡爾・班柏格（Carl Bamberger）（註十一）也記得這三個小提琴女學生總是開心地在一起。三個人同時學習鋼琴及小提琴，而且都來自顯赫的音樂家族。艾麗卡的父親是維也納一間知名音樂學院的院長，葛塔的父親是維也納歌劇院的知名男高音里奧。

比艾瑪大兩歲的艾麗卡輕易展現演奏家的天份。她還不到十二歲就已經在維也納音樂會舞台上大放異彩，更是托斯卡尼尼與華爾特最得意的門生。那些記得她在一九一六年維也納首演的觀眾保留了她的一張全心詮釋美妙旋律時，秀髮飛揚的美麗小照片。以身為當代最偉大的貝多芬詮釋者為榮的羅澤，親自教導年輕的艾麗卡演奏貝多芬小提琴協奏曲。艾麗卡還記得，有一次老師說如果她能夠讓艾瑪完全學會斷音技巧，將送她一份獎品。「我做到了。」艾麗卡在次年開心地說，雖然她不記得獎品是什麼。

三人行中的最後一位是美麗的葛塔。她充滿自信，容光煥發，努力程度雖不如艾瑪高，天份也不如艾麗卡佳，但終究成爲一代歌唱家，在歌劇舞台中演出聰明伶俐的角色，更在影壇大放光芒。幾年後，她在慕尼黑學小提琴，結交年輕的街頭政治家希特勒。基於這層特殊關係，她那猶太人的祖母才能逃過一劫。她與希特勒的交情使她接近納粹黨核心幕僚，和艾瑪的際遇有天壤之別。

正值青春年華的葛塔、艾瑪、艾麗卡三人分享生命中許多美好的事物：享受上流家庭生活圈、醉心音樂、沉溺玩樂。艾麗卡承認她們喜歡惡作劇：她們按別人的家門鈴，然後躲起來，看到別人困惑的樣子而沾沾自喜。她們和全世界所有的女孩子一樣，喜愛「公園、鳥兒、花朵」。三個女孩子週日在羅澤家晚餐後聽過音樂後，就跑到艾瑪的房間聊天，艾麗卡和葛塔經常捧著一大束花園裡的鮮花回家。

有時候艾瑪會向表姐艾蓮娜抱怨她的父母忙於事業，無暇教育子女。當時的社會風氣保守，上等家庭的父母通常以嚴肅的態度與子女溝通。但更重要的是，艾瑪的父母接觸的盡是上流社會人士，對政治現實知道得不多。他們深信音樂足以解釋一切難題，保護他們不受極端政客的迫害。他們和許多天眞的維也納藝術菁英一樣，不懂得教導孩子如何面對未來的世界。

註解：

題詞：席爾瑪·海爾班－寇茲，維也納歌劇院女高音，一九一七年在艾瑪的簽名簿上寫下此句。

1. 里奧·史拉薩克（1873－1946）爲感情豐富而戲劇化的男高音，在一九○一年被馬勒網羅至維也納歌劇院。最喜歡托斯卡尼尼戲劇的他在歐洲及紐約大都會歌劇院演出華格納、柴可夫斯基、威爾第的歌劇長達二十餘年。史拉薩克也以錄製歌曲唱片

為事業。他在退休之後經常以「喜劇叔叔」的角色出現在德國以及奧地利電影中。（在他主演的電影「G chichten aus Wienerwald」中，羅澤飾演指揮。）史拉薩克在第二次世界大戰期間賣掉維也納及柏林的房子，搬到巴伐利亞的Rottach-Egern am Tegernsee。他寫了六本書，包括一九六四年的回憶錄《下一隻天鵝何時出現？》(What Time Is the Next Swan?)，書名令人回想起他在維也納歌劇院演出《Lohengrin》時的窘境：那隻應該帶他飛下舞台的天鵝提早離開，使他大聲提出問題。他在一九六六年出版第七本書「我親愛的男孩」(My Dear Boy)，內容由他寫給兒子史拉薩克的信件組成。史拉薩克旅居美國，一直等到父親死後才看到這些信。父親藉著這些信與兒子分享父子分離後發生的事情。

2. 路德維希·卡巴斯（1866—1936）寫了一本暢銷食譜，廣受知名音樂家的喜愛。

3. 阿圖爾·施尼茨勒（1862—1931）在改行當作家之前，鑽研醫學與精神病治療學，以深入的心理分析角度創造小說人物而聞名。

4. 奧國音樂學先驅朱里多·阿德勒（1855—1941）任教於布拉格與維也納，和馬勒是終身摯友。

5. 在第二次世界大戰期間，身為難民的羅澤將死亡面具交給安娜，安娜將它供奉在花園內。

6. 在《風之新娘》(The Bride of the Wind)一書中，蘇珊娜·基根(Susanne Keegan)完整披露艾瑪·辛德勒的情史。基根以二十頁的篇幅詳述她與柯科舒卡的婚外情。

7. 雖然艾瑪·辛德勒在前夫馬勒死前十年嫁給他，但她靠著他的遺產在未來的半世紀安享餘年。不乏知名男子追求的艾瑪·辛德勒在一九六四年死於紐約。

8. 羅澤哥哥亞歷山大的女兒艾蓮娜和艾瑪、亞弗列德的感

情很好。她在三○、四○年代初期和女兒住在巴黎,女兒的名字也叫艾蓮娜,但母親叫她「菲洛兒」以免混淆。年輕的艾蓮娜是位藝術家,用「菲洛兒」(Farouel)的小名簽名:身爲法國不列塔尼的畫家,她以「艾蓮娜‧菲洛兒」的名字廣爲人知。艾蓮娜後來移居英國,在一九九二年去世,享年九十八歲。

9. 阿斯特生於一九○五年,在維也納成立四重奏並擔任指揮,也經常上維也納廣播電台(RAVAG)演奏。

10. 艾麗卡(1904—1995)十二歲就在萊比錫的布商大廈音樂廳與柏林管弦樂團合作首演,這場演奏會由阿圖爾‧尼奇希(Arthur Nikisch)指揮,並親自爲她的樂器調音。

11. 卡爾‧班柏格是「藝術指揮大師」(The Conductor Art)一書(一九六五年由紐約McGraw Hill出版,一九八九哥倫比亞大學出版社再版)的作者,死於一九八五年。

第三章 戰爭爆發

要求豐盛，只有眼淚才能給你；
要求自由，只有超越自我才算自由
　　　　　　　　　　　　—法蘭茲·威費爾。

　　一九一三年，派爾克街上的羅澤家充滿了歡樂的氣氛。三月十八日，羅澤四重奏在快要被拆除的柏森多夫音樂廳，即將進行最後一場音樂會，這座以聲效聞名的音樂廳由萊頓斯坦王子(Prince of Liechtenstein)馬術學院改建而成，迴盪著「古老小提琴的共鳴」，三十多年來成為維也納四重奏的音樂殿堂。維也納的愛樂者對它有一份割捨不下的感情，著名的羅澤四重奏能夠在這間富麗堂皇而歷史悠久的音樂廳演奏，可謂相得益彰。

　　羅澤四重奏六場音樂會中最後一場表演，曲目為貝多芬的四重奏，包括《降E調四重奏》、《升C小調四重奏》、《A大調四重奏》。斯坦凡·茨偉克描述音樂會的盛況：

　　　　羅澤四重奏今天演奏貝多芬樂曲的最後幾小節，比平時更加優美動聽。音樂緩緩消失，聽眾卻遲遲不肯散去。我們不斷請演奏者謝幕，給予如雷的掌聲。幾位女士聲音哽咽，沒有人相信這是告別演奏會。工作人員熄滅燈光，好驅散眾人。有四、五位熱情的聽眾還是不願離開座位。我們坐在椅子上半個鐘頭、一個鐘頭，彷彿我們留下來就可以拯救這個古老而神聖的地方。

　　一九一三年暑假，羅澤全家人一如往常地回到維也納，在八月十八日參加奧皇一年一度的生日慶典。羅澤即將在十月二十四日步入五十五歲（艾瑪十七歲生日前十天）。家中的電話、禮物不斷，

大家討論晚餐和音樂會的計畫、試穿新衣服，信件和賀電如雪片般從全歐洲飛來。

　　馬勒和羅澤家經常來往的知心好友伯爵夫人瑪莎‧懷登布魯克‧艾斯特哈基(Mysa Wydenbruck Esterhazy)，與曾多次主辦慶典活動的寶琳‧梅特涅(Pauline Metternich)公主合力策劃這場盛大的慶典。伯爵夫人來自奧匈帝國最有權勢的貴族家庭，她的祖先贊助海頓之舉，讓艾斯特哈基家族名留青史，法蘭茲‧艾斯特哈基(Franz Esterhazy)伯爵之女嫁給藝術贊助者威廉‧懷登布魯克(Wilhelm Wydenbruck)伯爵，艾斯特哈基伯爵夫人自羅澤嶄露頭角開始就是她的樂迷，除了夏季到拜魯特慶典劇院參加音樂會外，也曾出席無數場羅澤四重奏的音樂會。為了紀念他擔任維也納愛樂管弦樂團首席樂師二十五週年，她送他一只精緻銀碗做為禮物。銀碗上除了刻上懷登布魯克的徽章之外，還有一段簡單的話：「獻給最美好，最光榮的小提琴家」。

　　為了這場盛會，伯爵夫人先秘密召集維也納富豪愛樂者，向他們說明計畫：贈送忠誠的小提琴家羅澤一份至高無上的禮物——名義大利提琴製造家史特拉地瓦里(Stradivarius)所製的小提琴。她以羅澤協會的名義成立基金會，並接到大量捐款，甚至連那些被迫買劇院站票的聽眾也共襄盛舉。

　　全歐洲都在找這一把樂器。皇天不負苦心人，英國的克里夫伯爵(Crawford)珍藏了一把由名音樂家維奧提(G.B.Viotti，1755—1824)使用的一七一八年史特拉地瓦里小提琴，經過倫敦小提琴店的專家席爾(Hill)鑑定無誤。一九一三年秋天，在維也納菁英人士的見證下，將這把小提琴獻給了羅澤。為了表示對伯爵夫人的感激，他二話不說地將小提琴取名為「瑪莎」。從此之後，他使用新的名字稱呼這把貴重的樂器。

　　在距離奧匈帝國遙遠的南方，風波逐漸醞釀。從一九一二年到

一九一三年，巴爾幹半島上的塞爾維亞、保加利亞、希臘交戰，隨後芒特尼格羅共和國也向土耳其開火。塞爾維亞獲得勝利，併吞保加利亞和土耳其，下一步計畫便是進攻奧匈帝國境內的波希尼亞與赫茲葛維那。當奧地利政府痛批塞爾維亞的蠻橫行為時，俄羅斯卻大力支持塞爾維亞在國家主義的蔽護下進行侵略。每家報紙皆大幅報導塞爾維亞與奧匈帝國的緊張關係。兩國在巴爾幹半島兵戎相見似乎已成定局。

　　一九一四年六月二十八日星期天，所有的奧匈帝國人聚集在公園。突然之間，露天音樂臺的音樂停了下來。滿臉驚惶的指揮家宣佈皇帝的姪子兼王位繼承人斐迪南（Franz Ferdinand）大公爵在波希米亞首都塞拉耶佛，遭到塞爾維亞國家主義份子暗殺身亡。一個月之後，奧皇法蘭茲‧約瑟夫向塞爾維亞宣戰，掀起第一次世界大戰。俄羅斯以迅雷不及掩耳的速度支援塞爾維亞。奧國盟友德國向俄羅斯、法國宣戰，並繞過比利時進攻法國。英國也不甘示弱，立刻向德國開戰。在激烈的馬恩河（Marne）戰役後，德軍在巴黎幾哩外遭到封鎖，戰況在血腥的戰壕中僵持四年。雖然奧地利皇家軍隊在東歐陷入困境，但奧國子民堅定地相信戰爭在聖誕節之前就會結束。

　　維也納的愛國情緒高漲。學生們練習愛國歌曲，在每一個舞台上都可聽見奧地利國歌，旁觀者也會紛紛加入一起立正高歌。英國茶及法國茶在維也納茶單上消失。哲學家伊利斯‧卡那提（Elis Canetti）回憶大戰中的維也納時表示，有天他和弟弟無意間在群眾聚集的公園以德國國歌的旋律，唱出英國歌曲「上帝拯救君王」（God Save the King）時，被痛毆一頓。

　　隨著冬天的腳步來臨，情勢更不樂觀。奧地利全國食物和油料短缺，軍人們無力地唱著軍歌，傷亡名單越來越長。一車車載滿傷患及離鄉背井的袍澤讓軍人體驗到戰爭的殘酷。

一九一五年二月一則不幸的消息傳來：八十三歲的音樂家卡爾·古德馬克死於約瑟夫高爾街（Josef-Gall-Gasse）的家中。羅澤因童年時代聽到他的協奏曲，深深受到啓發，日後才得以在樂壇大放光芒。羅澤夫婦加入戴著黑帽的哀悼行列，參加喪禮。住在這位知名作曲家樓上的九歲男童卡那提打開窗戶，在保姆寶拉的陪同下，從三樓目睹一切情景。「他們是從那裡來的？」他問。「這就是一位知名人物死後的榮景。」寶拉說：「人們熱愛他的音樂，希望瞻仰他的遺容。」

煤油短缺並沒有澆熄樂迷的熱情。整個冬天觀眾依舊裹著大衣，到歌劇院、劇院、音樂廳欣賞演出，市區的音樂家也勇敢地克服嚴寒的氣候。「我們享受免費票的好處。」布克斯波姆的兒子華爾特記憶猶新。羅澤四重奏舉辦多場貝多芬熱門樂曲音樂會，每一季表演都有始有終。

艾瑪如得神助，幸運地參加父親及四重奏的演奏會。當時的琴匠使用羊腸線來製造小提琴，萬一在演奏時琴弦斷裂，需要及時更換。艾瑪在舞台上提供支援，手中拿著備用琴弦，協助四位提琴師。早在她親自上場演奏之前，就讓維也納金碧輝煌的音樂廳內的音樂家有賓至如歸之感。

一九一六年十一月，統治六十八年的奧皇法蘭茲·約瑟夫駕崩，享年八十六歲，全城居民似乎都在哀悼這位有史以來在位最久的皇帝。他的遺骸和祖先共同埋葬於方濟會修道院。他的繼承人卡爾一世試著與法國達成和平協議，結果無疾而終。卡爾一世在一九一八年被迫退位，流放海外，新的奧地利共和國正式成立。在奧匈帝國徹底瓦解之後，匈牙利成為一個獨立的國家，奧國皇家土地則被四周的各個國家瓜分。

美國在一九一七年四月介入戰爭。一九一八年，飽受內戰之苦的俄羅斯和德國簽署「布勒斯特-立陶夫斯克」（Brest-Litovsk）條

約，割讓土地，終止俄羅斯介入戰爭。一九一八年，英國和義大利軍隊在義大利擊敗奧地利。盟軍在法國阿米恩斯(Amiens)打完激烈的一仗後，乘勝追擊，將德國打得落花流水。爾後德國幾大城市暴動事件頻傳，德皇威廉二世退位，德國有條件投降，促使各國簽下休戰協定。第一次世界大戰在一九一九年六月二十八日正式宣佈結束。德國和盟軍（不包括俄羅斯）簽訂凡賽爾條約（美國在一九二一年和奧地利與德國達成和平協議），但德國對條約不滿意，尤其對戰敗國賠款條例頗有微詞。戰後的德國通貨膨脹，遍地饑荒，經濟蕭條，民族社會主義乘虛而入，點燃大規模的納粹運動。

歐洲中部實施共和制，奧地利成為貧窮無助的小國，提醒奧地利依賴德國軍援的聲音不斷向奧國政府施壓，加速與德國合併的行動，兩個國家長期以來語言相同，現在又同時蒙受戰敗國的恥辱。

大戰之後，羅澤和許多藝術家幸運地躲過最艱苦的生活，沒有受到饑荒與傳染病的肆虐。羅澤四重奏在新獨立的匈牙利邊境演奏完之後，帶著糧食回國。匈牙利音樂學生以肉類、麵粉、根莖蔬菜當給老師的束脩，因此民生用品的需求量很大。

維也納的民眾排隊買食物，大人要小孩子到商店排隊買東西，有時候甚至採用接力的方式買東西。艾瑪和艾麗卡也排隊買麵包及其他珍貴物品。即使在最艱苦的時刻，尤斯蒂妮仍然能用上等肉品做菜，羅澤家的情況要比一般家庭要幸運得多。

羅澤的音樂事業蒸蒸日上。在華爾特和羅澤聯合演奏貝多芬三首奏鳴曲之前的一九一九年十二月，德國小說家湯瑪斯‧麥恩(Thomas Mann)曾見過羅澤，形容「他看起來像一位卓越的教授」。麥恩稱讚樂團合奏極為出色，並說「華爾特和羅澤精彩地演奏貝多芬的《春之奏鳴曲》(Spring Sonatain Fmajor)。讓在場的一千多名觀眾深受感動」。

戰爭結束後，艾瑪十三歲。她每天最多花六小時練習小提琴和

鋼琴。有一段時間她和艾麗卡在維也納音樂學校上同一個老師的課，他便是在細節上要求完美的捷克知名小提琴家奧塔克·塞席克（Otakar Sevcik）（註一）。艾瑪和艾麗卡是他最早收的女弟子。

艾瑪和艾麗卡很快就成為好朋友，兩人都是十幾歲的少女。有一年夏天艾瑪跟著艾麗卡一家人到巴德加斯頓（Bad Gastein）渡假，玩得不亦樂乎。艾麗卡家的長輩覺得女孩子晚上應該早點上床，但她們兩人住在旅館的單人房，一到晚上便為所欲為。「我們在當地的小酒館一直玩到半夜。我們早上起床時睡眼惺忪地，父親不明白為什麼女孩子需要那麼多睡眠！」艾麗卡回憶著。

女孩子們開始對異性好奇，但不改調皮本色。「在我們回房間的路上，」艾麗卡說：「走廊很安靜，我們看見別人的鞋子放在房間外面，就將鞋子或靴子對調，真好玩！」不久後，艾瑪和艾麗卡被同一個男孩子追求。據艾麗卡說，「一名年輕的保加利亞男孩同時愛上我們兩人。今天他送花給我，明天又送花給艾瑪。」這兩個女孩子每天在電話中有講不完的話，仔細比較追求者寫給她們的情書。

艾瑪本有足夠的理由嫉妒艾麗卡在舞台上的成功；一九二一年一月，當艾麗卡登上紐約卡內基音樂廳，確立她的國際聲望之時，艾瑪還在沒有本地舞台上首演過，但她從未露出一絲嫉妒之意。她欣賞人才，也相信舅舅馬勒所說的「頂尖人才對優秀之士不會造成傷害，只會提高他們的層次、為他們鋪路。」

這兩位青年音樂家建立起深厚長久的友誼，但也形成負擔。艾麗卡記得兩人在一次促膝長談，艾瑪質問她的忠誠，艾麗卡努力讓艾瑪放心。艾麗卡相信，在艾瑪熱愛生活、嘻嘻哈哈的背後，隱藏的是一顆敏感又害怕被人拒絕的心。

一九二一年，艾瑪十四歲，亞弗列德十八歲，羅澤一家人在阿特湖西邊（Weissenbacham Attersee）渡過暑假。其他來渡假的人

包括和著名的川普(Trapp)家族成為好友的維也納青年音樂家瑪吉特 (Margit)、雅拉‧派絲爾(Yella)姐妹及其家人。瑪吉特對那年夏天記憶鮮明。亞弗列德靠著走廊扶手坐了一小時,手中拿著指揮棒和樂譜,想像面前有一個管弦樂團,他是堂堂的指揮。他是八個女孩子中唯一的男孩子,在玩「學校」遊戲時常被徵召扮演老師,個性比妹妹外向開朗。妹妹有一雙棕色的大眼睛,臉上帶著沉思的表情,從不玩其他年輕人喜歡的遊戲。那年夏天,在他們唯一拍的照片中,獨缺艾瑪。她躲了起來,瑪吉特解釋,因為艾瑪不想在「一群女生中」擺姿勢。

在一九二一年秋天的維也納,尤斯蒂妮邀請派桑姐妹來喝下午茶。艾瑪和亞弗列德都在場。艾麗卡演奏一首精彩的獨奏曲。尤斯蒂妮和亞弗列德都很熱情好客,唯獨艾瑪依舊疏遠大家。

寇克‧賀伯‧阿德勒(Kurt Herbert Adler)住在多布林,喜歡和附近的年輕人到音樂會和咖啡館聚會。他表示艾瑪活潑率真,但「總是帶著一絲憂鬱」(註二)。個子比艾瑪矮的阿德勒記得與她共舞的樂趣,也說她熱愛跳舞。「她愛跳探戈,這項運動越來越受羅坦楚姆(Rotentrum)區艾梅爾舞蹈教室(Elmayer)學生的歡迎。」阿德勒對亞弗列德也很友善。他記得有一次,亞弗列德正要領導學校的管弦樂團到國民歌劇院(Volkscoper)附近熱門的德懷曼(Der Wilde Mann)餐廳表演,餐廳附設供人開舞會和音樂會的大型音樂廳。但他找不到音樂會需要的銅管樂器。幸虧靠著他的足智多謀,利用兩台鋼琴模仿銅管樂器的聲音,使音樂會順利進行。

阿德勒迫不及待地想上台指揮。有一次他被選為多布林中學的學生管弦樂團指揮,在德懷曼餐廳演奏。當他向亞弗列德透露他缺少首席小提琴師時,亞弗列德向他推薦艾瑪。雖然她不是同校學生,年齡也比樂團成員小,但阿德勒依然邀請她挑大樑。她欣然答應,出色的表現更令阿德勒刮目相看。他說,她一旦投入工作,憂

鬱的神情立刻消失得無影無蹤。在音樂會結束後，羅澤興高采烈地向阿德勒表示，艾瑪有朝一日必定會成為出色的小提琴家。

「那不僅是父親以女兒為榮的感覺。」阿德勒記得：「維也納的風氣保守，女性被排除在一流音樂家的門外，她的表現令人驚喜。」每次學生演奏會一結束，艾瑪的名字總是被提到。阿德勒對羅澤的看法印象很深。「畢竟，」他說：「羅澤幾乎和每位一流指揮家都合作過，累積了四十年的演奏經驗。」他的專業判斷力決不容忽視。

另一位多布林學生管弦樂團團員史特勞斯對羅澤在派爾克街二十三號舉行的派對印象深刻，尤其記得喜歡年輕人陪伴的尤斯蒂妮。史特勞斯、史特勞斯的妹妹、艾瑪、亞弗列德在同樣的環境長大，四個人經常一起出遊。雖然史特勞斯到羅澤家玩時，常覺得一家之主很嚴肅。後來他到巴登－巴登（Baden-Baden）附近參加羅澤四重奏音樂會，會後和音樂家聚在一塊兒，聽羅澤、布克斯波姆和魯茲斯卡開懷大笑地暢談趣聞，他的觀點從此有一百八十度的大轉變。羅澤的幽默感令他畢生難忘。

艾瑪的表現越來越受人矚目。她漂亮嗎？史特勞斯並沒有為她傾倒，他的說法是：「她的臉非常有個性。」

一九一六年，大戰還沒有結束，羅澤到瑞士進行巡迴表演，買了兩本小小的簽名簿，當成聖誕節禮物送給艾瑪和亞弗列德。艾瑪的簽名簿記錄著她在未來十二年來認識的友人，一點一滴見證那個年代音樂、戲劇、文學歷史的重要發展。

一九一六年首先在簽名簿上簽名的是羅澤四重奏：阿諾（第一小提琴和指揮）、保羅・費希（第二小提琴）、魯茲斯卡（中提琴）、安東・華特（大提琴）。大指揮家法蘭茲・夏爾克（Franz Schalk）和菲力斯・溫加納（Felix Weingartner）也在同一年簽名。另外兩位是維也納歌劇院花腔女高音艾莉絲・伊莉莎（Elise

Elizza)，美國華格爾男高音威廉・米勒(William Miller)。翌年，十一歲大的艾麗卡在簽名簿上保證她的「友誼永恆不渝」。備受推崇的德國女高音蘿蒂・蕾曼(Lotte Lehmann)寫下振奮人心的一句話：「藝術以共同的語言對年輕人說話。」(註三)推廣音樂的鉅子，後來擔任羅澤四重奏客座鋼琴家的亞弗列德・葛魯菲德(Alfred Grunfeld)譜寫一段「本人親自作曲的小夜曲」。

艾瑪輕薄短小的簽名簿一一刻下時代的見證。一九一七年三月二十五日，荀白克在他自己的《D小調四重奏》（十年後羅澤四重奏根據手稿再度演奏。）發表會上為艾瑪簽名。他畫了兩個五線譜，加上音符，並在上面題字：「給初學者和……高材生。」一九一七年五月二日，音樂家艾瑞克・沃夫崗・柯恩高德寫著「羅澤四重奏首度演出我的《D大調弦樂六重奏》，精湛的技巧讓人難以置信。」一九一九年，作曲家普茲納在與羅澤合奏他所創作的《E小調鋼琴及小提琴奏鳴曲》時簽下名字。

一九二一年，本世紀最偉大的指揮家之一威廉・福特萬格勒(Wilhelm Furtwangler)、羅澤的朋友「佛茲」(Furzi)在簽名簿上留念。托斯卡尼尼用粗體字簽名。一九二二年，艾瑪收集了另一個令人興奮的簽名，知名小提琴家尤金・葉塞(Eugene Ysaye)以潦草的字跡簽名，此時的他正在參加紀念獨奏會，又和愛樂管弦樂團合奏演出莫札特的《交響協奏曲》，由羅澤擔任中提琴手。

一九一七年，著名的荷蘭指揮家和崇拜馬勒的威廉・孟格柏(Willem Mengelberg)用鉛筆在簽名簿上畫出馬勒《大地之歌》的最後三個小節，飄揚著結尾的低語「永遠……永遠」。出生在保加利亞，維也納人最喜歡的大鬍子音樂家，也是羅澤家常客的理查・史特勞斯在一九一八年簽名。第一位在史特勞斯歌劇《納克索斯島的阿莉雅德妮》(Ariadneauf Naxos)中演唱的女高音瑪麗亞・詹瑞莎(Maria Jeritza)一九二六年簽名。一九一七年，馬勒最喜歡的

歌唱家席爾瑪‧海爾班-寇茲寫著：「為音樂慷慨付出之人，必得豐盛回報，給小艾瑪。」海爾班-寇茲在一九二六年二度簽名，那天她正在維也納歌劇院進行告別演出。

在一九二一年贏得諾貝爾獎的印度詩人泰戈爾(Rabindranath Tagore)、維也納詩人兼哲學家懷根斯(Anton Wildgans)在那一年雙雙簽下大名。一九二六年，劇作家莫爾納(Ferenc Molnar)在薩爾斯堡簽名。同一年，演員亞歷山大‧莫伊西(Alexander Moissi)也在薩爾斯堡簽名。出生於德國，定居維也納的暢銷小說家雅各布‧瓦塞爾曼(Jakob Wassermann)以歪歪斜斜的字體簽名，只有在放大鏡下才看得清楚。

父母的好友，包括華爾特、瑪莉亞‧葛席爾‧舒德、里奧，也在艾瑪的簿子上簽名。喜歡開玩笑的里奧引用他鄰居兼好友作家路德維希‧湯瑪(Lugwig Thoma)的矛盾之語：「我要給你忠告——去做每一件我沒有做過的事，省略我還沒有做的事。」

簽名簿上有一頁是捷克小提琴家維薩‧普荷達(Vasa Prihoda)於一九二七年的簽名。他才氣縱橫，足可媲美帕格尼尼。年輕的維薩加上獻詞：「永誌不忘我親愛的年輕同僚」。詩人威費爾在一九二三年簽名，他和小艾瑪的教母艾瑪‧辛德勒墜入情網一事在維也納人盡皆知。他引用一九一七年寫的詩「祕密」（註四）來鼓勵後輩：「親愛的艾瑪——你的美好如你所見的神奇事物一樣深奧。」

一九二八年，艾瑪取得的最後一個簽名，即鋼琴家威廉‧巴克豪斯(WilhelmBackhaus)，他在簽名簿上送給艾瑪一段音樂，更在艾瑪二十二歲生日後三個星期寫下一句對她未來有深遠影響的話：「人類的尊嚴掌握在妳的手中，盡力維護它，艾瑪‧羅澤。祝妳前途光明。」

艾瑪十五歲的那年夏天，她在奧地利政商名流聚集一世紀以上的巴德伊施爾(BadIschl)的克魯音樂廳(Kruhaus)首次進行個人獨

奏會。當天的日期是一九二二年七月二十九日。伯爵夫人瑪莎像一位緊張的姑媽在旁觀賞整個過程。艾瑪演奏史溫森（Svendsen）最轟動的《小調》（Romanza）、德弗札克的《幽默曲》（Humoreske）、克萊斯勒（Kreisler）的《Alt-WienTanzweise》。音樂會大受歡迎，展現出艾瑪精湛的小提琴演奏技巧，聽眾的反應熱烈。伯爵夫人在節目單反面為艾瑪的首演寫下一句紀念性的描述：「重大的成功」。

羅澤一家全員到齊。羅澤的名字也出現在節目單上，亞弗列德用鋼琴彈奏貝多芬的F大調《春之奏鳴曲》。歌唱家法蘭茲‧史坦納在鋼琴家法蘭茲‧米特勒（Franz Mittler）的伴奏下表演舒伯特、史特勞斯、沃爾夫（Hugo Wolf）、勒韋（Karl Loewe）的歌曲，加上馬勒恬靜優美的《我被世間遺棄》（I Am Lost to the World）。

多年後，艾瑪首演最佳評論出爐了，作者是葛德‧普瑞茲（Gerd Puritz）。他在童年時代曾和母親伊莉莎白‧舒曼（註五）到薩爾莎卡默古特（Salzkammergut）的聖沃夫崗（St.Wolfgang）過暑假。葛德以第三人稱寫作（他的母親深情地喊他「舒納克」），來記錄這段過程：

　　有一天他們走到湖的另一邊，到奧皇法蘭茲‧約瑟夫經常駐足的高級溫泉渡假中心巴德伊施爾，當他們穿過鎮上時，伊莉莎白忽然大喊：「那是羅澤！」他真的是以弦樂四重奏聞名的維也納愛樂管弦樂團的第一把交椅阿諾德‧羅澤。舒納克幾乎無法對這位紳士好好致意，他的眼光停留在站在他後面的那個女孩子身上─女兒艾瑪。她楚楚動人，棕色的頭髮，快活的臉龐，大而深邃的雙眸，那麼溫暖親切，充滿迷人的魅力。這位十八歲的女孩（事實上艾瑪只有十五歲）開始與舒納克交談，她的氣質深深吸引他。伊莉莎白察覺到這一幕，驚喜交加。她立刻了解兒子的感覺，答應他幾天後會帶他到艾瑪在聖沃夫崗的午後音樂會。

　　他們選了最前面的座位，好讓舒納克仔細欣賞艾瑪的演奏。

她身穿白色洋裝，韻味十足，優雅地演奏小提琴。舒納克對她魂縈夢繫，他愛上她了！他計畫前往薩爾斯堡，出發的日期訂在八月五日。

「才華洋溢且美麗動人」是當時另一位仰慕者對艾瑪的形容詞，他的名字叫魯地·卡特(RudyKarter)。卡特和家人在阿特湖歡渡暑假，享受「一切奧地利的傳統文化」。維也納歌劇院的兩位名人瑪麗亞·詹瑞莎、法蘭茲·雷哈爾也前來渡假。住在附近阿特湖西部的艾瑪是卡特「打情罵俏的對象」。汽車是奢侈品，因此他騎二十五分鐘的單車，爬過山丘，越過溪谷，來看艾瑪。他們兩人一起騎單車，「短暫」出遊，因為監視女兒的母親執意如此。卡特下了結論「艾瑪的母親很嚴格，不喜歡我上門」。

艾瑪轉眼就要十六歲，維也納的女孩子到了這個年齡開始思春，也想到終身大事。雖然她沒有追求者，但尤斯蒂妮對女兒的對象要求很高，她的戒心甚至成了市民茶餘飯後的話題。她那冷淡的態度阻止了艾瑪與年輕男孩卡特繼續交往。

麗拉在那年秋天到維也納拜訪羅澤一家人，看到羅澤家有女初長成感到開心，但總覺得自幼以來一直伴隨艾瑪的那股憂鬱氣質，從未消失。「她的生命似乎沒有任何喜悅的事可以表達。」麗拉寫著。

一九二三年，在羅澤六十歲的生日上，維也納民眾贈予他另一項獎牌。市政府為他加上光榮的頭銜「宮廷顧問」，稱讚他的專業地位比「教授」還高。「宮廷顧問先生」繼續鼓勵他的孩子追求音樂，對孩子的成就也倍感驕傲。

二十歲的亞弗列德前途光明。他在一九二二年之前就成為知名的鋼琴伴奏家，為女高音伊莉莎白·舒曼，女中音瑪麗亞·奧茲瓦思卡(Maria Olszewska)擔任伴奏。身為理查·史特勞斯在維也納歌劇院的高材生，他累積了豐富的經驗。一九二二年，他招待歌劇

大師浦契尼連續好幾個星期，為歌劇《瑪儂‧萊斯科》(Manon Lescaut)的維也納首演做準備。講得一口流利義大利語的亞弗列德將作曲家的想法傳達給說德語的指揮法蘭茲‧夏爾克（註六），並支援這位義大利歌劇巨匠的一切所需，也滿足他一時興起的念頭。浦契尼對演出結果非常滿意：幾年後他寫給尤利烏斯‧柯恩高德：「我真想住在維也納，這裡的每個人吸進的都是藝術精髓。」

　　亞弗列德的處女作品在一九二二年演奏。就在同一年，他安排羅澤四重奏二度赴西班牙表演，並且在許多城市擔任舒伯特《鱒魚五重奏》的鋼琴伴奏。整個活動的高潮是在西班牙女王面前演奏。

　　一九二四年十月，亞弗列德想當歌劇指揮的多年美夢終於成真，他登上雷道頓音樂廳(Redoutensaal)的舞台，指揮理查‧史特勞斯的《Le Bourgeois Gentilhomme》。朋友們在節目單的背後以鉛筆寫下祝詞。艾瑪尊稱他親愛的「亞弗列德」為「市長先生」。她在以後的信件上皆使用這個稱呼，表示對他處理事務的能力深具信心。

　　到一九二五年為止，亞弗列德已經指揮過五十次的歌劇，包括在維也納首次演出史特拉汶斯基的芭蕾舞劇《普欽奈拉》(Pulcinella)。現在羅澤和亞弗列德父子同時成為新聞焦點。有一回當音樂會正要結束時，興奮的亞弗列德忘記和坐在第一把交椅上的父親握手的習慣，此舉讓一位維也納作家不由得揣測這對父子產生了心結。

　　艾瑪充滿冒險精神，把握每一次的演奏機會。她的唱片上印了一張照片，說明為「布拉格─維也納，一九二五年六月三日」，照片上的艾瑪十八歲，先戴上飛行員的安全帽，又重重覆蓋一頂羊毛女帽。她坐在商用捷克空軍偵測雙翼飛機（NeroA-22型）的開放式駕駛員座艙。飛行目的沒有人知道。或許是到布拉格上奧塔克‧塞席克的課，好為維也納演奏會做準備，也可能到布拉格舉行過演

奏會。

　　相較於一般奧地利家庭，羅澤一家人較有安全感，此時的奧國仍努力從第一次世界大戰恢復元氣。一九二二年，奧地利向國際聯盟請求支援，好讓奧國免於破產的命運。

　　最能象徵奧地利浴火重生的人物，是曾拜師波蘭老師席爾多・萊查茲基（Theodor Leschetizky）的青年才俊鋼琴家保羅・維根斯坦（Paul Wittgenstein）（註七）。他曾在維也納舉行個人獨奏會，在一年後的一九一四年從軍，為奧地利奮戰俄羅斯，但不幸在戰爭中失去右臂。他毫不氣餒，學會了用左手演奏的特殊技巧，演奏拉威爾、史特勞斯、布里頓、普羅高菲夫的鋼琴作品。每當維根斯坦出現在舞台上時，總是勾起觀眾對音樂廳外面殘酷世界的記憶。在他成為國際知名演奏家的那一刻，也提醒了奧匈帝國在一場自身掀起的戰爭中已四分五裂。這場戰爭造成八百萬人死亡，二千多萬人民受傷，五百萬人因為饑餓和傳染病而喪生。

第三章　戰爭爆發　◆　63

註解

　　題詞：法蘭茲・威費爾，源自一九一七年的詩「秘密」

　　1. 奧塔克・塞席克（1852 — 1934），擔任維也納及薩爾斯堡的管弦樂團指揮，任教於維也納、布拉格、烏克蘭共和國首都基輔。他門下最知名的國際小提琴家便是艾麗卡・莫瑞尼。

　　2. 姐妹兩人移居美國後，瑪吉特的妹妹，撥弦股鋼琴家雅拉為川普家的歌唱者在紐約首演擔任鋼琴伴奏。長笛演奏家瑪吉特嫁給了同樣移民美國的理查・卡懷特（Richard Cartwright，維也納歌劇紅星格楚德・福爾斯托 Gertrude Foerstel 的前夫）

　　3. 蘿蒂・蕾曼（1888 — 1976）為一代女高音歌后，以戲劇化的嗓音著稱。她是羅塞家的摯友。亞弗列德教導蕾曼演唱理查

．史特勞斯歌劇《玫瑰騎士》（Der Rosenkavalier）中的 Marschallin 一角，她在此劇一人分飾三位女主角。

4．「秘密」最早出現在威費爾的詩集「審判的日子」 (Judgment Day)。

5．德國女高音伊莉莎白．舒曼（1888—1952），一九一九年隨著理查．史特勞斯加入維也納歌劇院。她經常舉辦演奏會，以詮釋舒伯特與舒曼的歌曲著名。

6．出生於維也納的指揮家法蘭茲．夏爾克（1863—1931），在維也納音樂學院拜布魯克納為師，任職維也納歌劇院將近三十年。自一九○○年起在馬勒的帶領下擔任指揮，一九一八年到一九二四年與理查．史特勞斯共同指揮，爾後一人擔任指揮，直到一九二九年。

7．奧地利鋼琴家保羅．維根斯坦（1887—1961）是哲學家路德維希．維根斯坦(Ludwig Wittgenstein)的兄弟，富商卡爾．維根斯坦(Karl Wittgenstein)的兒子，也是布拉姆斯好友兼馬勒贊助者。一九三○年十月二十一日，維根斯坦加入維也納羅塞四重奏，首度演奏艾瑞克．柯恩高德雙小提琴，大提琴，左手鋼琴的組曲。

第四章 雙刃利劍

> 我曾經擁有確定感，結果失去了它；
> 明天我會找到它，但後天又會失去它
> ——古斯塔夫‧馬勒

在一個連侍候名人的僕人都大有來頭的城市，艾瑪於維也納的首演可說是一件盛事。首演日期訂在艾瑪二十歲生日六週後，即一九二六年十二月十六日，地點在音樂協會大樓演奏廳（Grosser Musikvereins-Saal）。她的父親先是指揮由愛樂管弦樂團團員組成的室內管弦樂團，然後步下指揮台，將指揮棒交給經常與他合作的同事阿道夫‧布奇（Adolf Busch）（註一），然後和女兒合奏巴哈的《雙小提琴協奏曲》。

艾瑪的心理壓力相當沉重。能夠與父親同時登上維也納的舞台上如同美夢成真，但她不敢想像令父親失望會造成什麼後果，「出生於音樂世家」這樣的標籤對她而言是助力，也是壓力。

到場參加星期四音樂會的一位貴賓是理查‧史特勞斯。艾瑪非常緊張，演奏時失去把握。觀眾期望聽到像艾麗卡那樣狂烈的感情，但艾瑪承襲的音樂風格保守安靜，不像艾麗卡熱情奔放。觀眾與樂評的反應平平。樂評認為艾瑪的天份尚未完全發揮。一位波蘭的作家直言艾瑪的能力還不足以「釋放內心的旋律」。

音樂評論家保羅‧柏卻特在評價極高的紐約《音樂快遞》雜誌（Musical Courier）中，利用整個專欄的篇幅報導艾瑪「好運兆的維也納首演」。他以「進入年輕世代」為標題，圖文並茂地發表睿智的評論。

艾瑪的首場音樂會是件萬眾矚目的盛事。有位大名鼎鼎的父親，舅舅又是馬勒，使她深受維也納人的喜愛。傑出的家庭背景使她成爲天之驕女，但此事有利也有弊。人們對她的期望高於一般音樂家。年紀輕輕的羅澤小姐非常了解她所面臨的困境，盛名反而成爲絆腳石。在這種心理壓力之下，她無法盡情發揮貝多芬《F大調浪漫曲》。她與父親合奏的巴哈《雙小提琴協奏曲》就某種程度而言也受到限制。這個音樂會只有在演奏柴可夫斯基的協奏曲時，才發揮出技巧與感情，這是音樂家的天職，她的潛力尚未完全施展。無論如何，她的音樂深厚的基礎、扎實的技巧，皆來自父親的遺傳與栽培。美中不足的是，她對自己缺乏信心，無法在適當時機展現優勢，但只要假以時日，累積足夠的演奏經驗，她便可一展長才。

艾瑪和父親不久再度合奏巴哈的《雙小提琴協奏曲》，這是她錄製的唯一一張唱片（註二）。若拿這首曲子和羅澤其他的獨奏曲比較，專家們一致同意艾瑪在演奏時擔任第二小提琴手，爲每一個樂章作前導。這張古老唱片是由倫敦彼得畢杜夫（Peter Biddulph）小提琴唱片公司關係企業所製作發行的演奏系列之一。杜里‧巴特（Tully Potter）讚揚羅澤父女錄製的巴哈《雙小提琴協奏曲》爲「史上最好的唱片之一，僅管他不知爲何演奏者要在結尾插入音樂前輩約瑟夫‧漢梅斯柏格（Joseph Hellmesberger）創作的華麗裝飾音」（註三）。他又強調「雖然艾瑪的演奏差強人意，但碰到巴哈的曲子卻能發揮自我特色」。他又補充「兩位獨奏者之間的默契顯而易見，艾瑪無疑得到父親的真傳」。甚至在數十年後，艾瑪一流的演出水準都要歸功於父親的教導有方。

艾瑪首演成績不佳的記憶，讓另一位維也納傑出小提琴家蒂雅‧哥布克（Dea Gombrick，後來稱爲佛斯黛克女士Lady Forsdyke）也表示：「艾瑪‧羅澤師承塞席克，大概也向父親學過音樂。她是個美麗的女孩子，本性善良，但她不是一位出色的小提

琴家，事實上她音樂的水準並不高。」連艾麗卡六十年後都私下透露，她少年時所認識的艾瑪就像溫室裡的花朵，「並沒有多大的才華」。

面對失望，艾瑪泰然處之。更重要的是，她所崇拜的父親，對她的音樂才華從未喪失信心。

傳統奧地利女人的生活重心就是「孩子，廚房，教會」，這句話對艾瑪不如對艾麗卡來得意義重大。艾麗卡到一九二六年為止，已經踏遍世界兩大洲。一家柏林報紙報導艾麗卡已經和某位叫做道格拉斯的貴族訂婚。男方「和傳統的貴族青年一樣，要求艾麗卡放棄事業」。艾麗卡親口承認她在阿斯特女士(Lady Astor)的宴會上與他邂逅，那人陪她玩得很開心，但她沒有意願要背叛她「最喜歡、也是唯一終身伴侶的史拉特第瓦里小提琴」。

艾瑪死黨中的第三名成員，美麗的葛塔（婚後改稱瑪格麗特Margarete）也於一九二六年至一九二七年的音樂季於維也納首度登場。她一邊學小提琴，一邊偷偷發展唱歌事業。葛塔表示她之所以擁有美妙的聲音，是因為她的母親愛爾莎·沃珊（Elsa Wertheim)在嫁給里奧之前是演員兼歌星。葛塔瞞著父母到維也納劇院向知名男中音兼維也納輕歌劇的鼻祖胡伯·馬瑞希卡(Hubert Marischka)學唱歌(註四)。她的雙親原本不知道葛塔偷偷跑去學唱歌，直到有一天他們在報紙上，看到她將於一九二七年舉行首場演唱會的消息，才迫不及待地前去參加。

在父母的祝福下，艾瑪立定志向，要當個獨立的小提琴演奏家。另一位維也納小提琴家，後來創立阿斯特四重奏的安妮塔在艾瑪首演時，已是知名室內樂演奏家。她驕傲地指出，當年知名的阿道夫·布奇提供艾瑪和自己在他的四重奏演奏的機會，但被她們客氣地回絕了。

一九二七年春天羅澤的行程馬不停蹄。羅澤和尤斯蒂妮在三月

份慶祝他們結婚二十五周年。四月份時維也納紀念貝多芬逝世一百周年，羅澤和他的四重奏到歐洲各國首都舉行巡迴演奏。一九二七年三月二十七日，羅澤負責貝多芬《莊嚴彌賽曲》（Missa Solemnis)的獨奏部份，由音樂之友協會(Konzerthaus)的夏爾克指揮。在同一晚上，帕洛瓦(Pavlova)和俄羅斯舞團在國民歌劇院展開兩天晚上的表演。華靈格街(Wahringerstrasse)上的熱鬧場面可與拜魯特音樂節平分秋色，上流人士駕著馬車浩浩蕩蕩地在開演前抵達。

維也納歌劇院非常熱鬧，音樂指揮法蘭茲・史納德漢(Franz Schneiderhan)正迎接理查・史特勞斯衣錦榮歸。理查・史特勞斯暫停跨國性的指揮工作，史無前例的以每晚五百元的酬勞（在一九二七年以美金計算)，指揮五季，一季二十個晚上。理查・史特勞斯在一九二四年離開歌劇院，他發誓只要法蘭茲・夏爾克在的一天，他就不會回頭，但他終究屈服在金錢的誘惑下。理查・史特勞斯回來後第一場演出，就是演奏他所創作的《艾蕾克特拉》(Elecktra)。就在同一時刻，他也正為自傳性歌劇《間奏曲》(Intermezzo)在維也納的首演進行籌備工作。

羅澤在貝多芬出生地波昂舉行的生日慶典中成為頭條新聞。在維也納舉行的貝多芬慶典會也吸引了各國的代表團，包括法國教育部長兼貝多芬的傳記作家愛德華・哈洛特(Edouard Herriot)。

在音樂慶典中，蘿蒂・蕾曼的長子里奧那羅(Leonora)，亞弗列德・皮卡文(Alfred Piccaver)的長子佛倫斯坦(Florestan)，加上出色的伊莉莎白・舒曼、赫曼・加羅斯(Hermann Gallos)、理查・梅爾(Richard Mayr)，在夏爾克的指揮下讓貝多芬歌劇《費德里奧》(Fidelio)人山人海。《費德里奧》的威力無邊，那年年底法國政府也達成協議，次年在巴黎將此劇重新搬上舞台。

羅澤四重奏也精心安排另一隻曲目，他們混合作品一三○與作

品一三三這「偉大的兩首賦格曲」，後者原先為作品一三〇的末樂章。但此樂章後來被新的旋律取代。保羅・柏卻特認為此曲比另一首結合鋼琴家伊格納斯・費得曼（Ignaz Friedman），小提琴家布朗尼斯羅・胡柏曼（Bronislaw Huberman），大提琴家巴伯羅・卡賽爾（Pablo Casal）三大名家的室內樂更加優美和諧。他在《音樂快遞》中表示，三個人的表現「缺乏理想的整體效果，和羅澤等人相去甚遠」。

羅澤四重奏在布達佩斯的晚間音樂會上，演出所有貝多芬的四重曲。在柏林，他們被譽為「來自維也納的頂尖音樂家」，以「難得一見的完美技巧與值得讚揚的豐富內涵」，詮釋貝多芬作品五十九中的三首四重奏。

以音樂活動來說，一九二七年是屬於貝多芬的。但以歷史事件而言，這一年是美國飛行家林白（Charles Lindbergh）的里程碑。從五月二十至二十一日，林白駕著他的單翼飛機「聖路易精神」（The Spirit of St. Louis），從紐約的羅斯福廣場（Roosevelt Field）橫渡大西洋，在巴黎的布爾傑機場（Le Bourget Air Field）降落，全程耗時三十三小時又二十九分鐘。當這件創舉達成時，羅澤四重奏湊巧也在巴黎。亞弗列德加入布爾傑機場的歡呼群眾，目睹這位年輕英雄降落地面。

身在巴黎的艾瑪和亞弗列德嘗試接觸爵士音樂。美國黑人約瑟芬・貝克（Josephine Baker）身穿誘人緞裙大跳豔舞，將夜生活點綴地亮麗無比。亞弗列德還熱烈地向她要求親筆簽名。

法國首都是與馬勒志同道合的夥伴大本營，包括那些在艾瑪生日不久後參加「秘密慶典」的巴黎人。為了加強巴黎與維也納的文化交流，以及向參加貝多芬生日慶典的維也納代表團致敬，愛德華・哈洛特的妻子布蘭琪（Blanche Rebatel Herriot）於一九二七年五月二十四日在外交部設午宴款待客人，羅澤等人被奉為上賓。對

尤斯蒂妮來說，這場宴會得以與哥哥在巴黎的樂迷重逢。

從艾瑪的紀念冊上可見十六位男士以及兩位女士的簽名。參加宴會的賓客是德國指揮萊斯卡‧費爾德(LskarFried)(註五)，他在音樂會上指揮貝多芬的第九號交響曲，不料又加上史特拉汶斯基的《春之祭》，惹來諸多批評。夏爾克和他的妻子是宴會主客，然而當午餐快要結束時，哈洛特卻將桌上的鮮花送給年輕的艾瑪，而非夏爾克夫人，讓艾瑪成爲當天得到殊榮之人。布蘭琪在她的卡片上寫著：「謹向傑出的羅澤之女致意。」

隔天傍晚，亞弗列德和羅澤在保羅‧克萊門梭夫婦安排的晚會上演奏奏鳴曲。在他們離開巴黎之前，羅澤一家與艾蓮娜（Eleanor，艾瑪的表姊）渡過一個快樂的晚上，她和女兒菲洛兒當時在法國的首都巴黎定居。

在接下來的日子裡，羅澤一家人神秘失蹤，是他們家長久以來的秘密。在一九二七年五月貝多芬誕辰慶典會結束之後，他們消失得無影無蹤，直到八月才出現。

經常騷擾弦樂演奏者及鋼琴家的病痛，也纏上了羅澤，他的無名指在按指板時失去了力量與靈敏度。左手的技巧一直是羅澤的特點(不斷有傳聞指出某人專門爲他寫下現代樂曲，好讓他發揮高超的本領)。羅澤希望秘密解決自身問題。如果音樂界知道尊貴的「宮廷顧問」手指出了問題，而不得不接受手術治療，維也納必然會謠言四起，觀眾也將會以懷疑的眼光看待他的演奏。

羅澤家的任何一份子都不願答覆窺探性的問題。亞弗列德向維也納歌劇院請假，暫時拋開指揮和訓練芭蕾舞團、歌劇團的工作；尤斯蒂妮和艾瑪也抽出空檔。羅澤和整個四重奏在整個夏季不公開露面。羅澤夫婦在春天剛慶祝他們結婚二十五周年紀念，而艾瑪隔年秋天就要滿二十一歲，這讓全家有了外出旅遊的最佳藉口。

羅澤聯絡在第一次世界大戰以外科手術聞名的德國費里堡

(Freiburgim Breisgau)醫生艾瑞克・萊克塞(Erich Lexer)。爲了掩人耳目，羅澤一家人故意不去費里堡醫院，轉而到離費里堡不遠，位於巴登威勒(Badenweiler)的羅瑪班高級黑雨林溫泉飯店(Romerbad)下榻，飯店主人保證飯店一定會保護羅澤與其他名流的隱私。開刀是個痛苦的過程：醫生在羅澤最重要的左手指甲插上細針，使他叫苦連天，目的是爲拉緊他的肌肉及韌帶。

艾瑪那年也秘密接受鼻子整容的手術。要求完美的艾瑪認爲她的鼻子在整張臉的比例過大，因此渴望改善她的外貌。萊克塞醫生鼓勵艾瑪接受他精良的醫術。萊克塞於一九二七年七月二十九日在艾瑪的簽名簿上的題字時，展現外科醫生的自信：「外科醫學不但是一種知識，也是一門技巧與藝術。」

既然羅澤已經融入奧地利社會，也察覺不出日漸昇高的反猶太人情緒將威脅他們美滿的生活，因此艾瑪接受手術絕非爲了隱瞞她是猶太人後裔的事實。艾瑪一心希望她在事業上成爲眾人矚目的焦點。如果她發現自己的缺點能夠改善，她一定樂於嘗試。她的父親完全支持她的決定。恩斯特的印象很深，他表示在羅澤家的標準之下，「艾瑪沒有一件事是完全無瑕」。

醫術高超的萊克塞醫生絕非浪得虛名。艾瑪及家人對手術結果都很滿意，只有艾瑪的表妹安娜抱持不同的意見。她在六十年後坦誠表示：「艾瑪在動鼻子手術之前比較漂亮。」

那年夏天羅澤家在巴登威勒還結交了瓊那一家人，雙方的友情一直持續到三〇年代德國政治動亂時期。羅澤一家暑假時經常住在羅瑪班飯店，羅澤爲瓊那授課，羅澤四重奏也經常應邀在飯店演奏，而瓊那則在冬天到維也納玩二到三個星期。從一張紀念照片就是瓊那家、羅澤家，和精於華格納與德國曲目的紐約大都會歌劇院指揮阿圖爾・波丹斯基(Artur Bodanzky)一家一起過暑假（註六）。艾瑪的相簿喚起人們對騎腳踏車，鄉間遠足，到黑雨林郊遊

的樂趣。

　　瓊那的女兒伊莉莎白(Elizabeth Joner Fellman)，到八〇年代爲止仍然是羅瑪班飯店高貴的女主人，數十年來一直記得艾瑪。她說艾瑪是位「非常溫柔的女孩，她甚至會講故事給我聽。她的父親罵她很懶惰，但我相信這只是開玩笑，艾瑪每天都很勤奮。」

　　來自紐約的伊莉莎白馬倫(Elisabeth Marum Lunau)，小時候也是羅瑪班飯店的常客。她當律師的父親馬倫也是皇室的成員，後來死在集中營。馬倫在與人用餐時認出羅澤一家人。伊莉莎白記得當羅澤一家人在房間練習時，飄到走廊上的悠揚旋律，使她深深著迷。

　　一九二七年八月十一日，艾瑪在巴登威勒克爾音樂廳(Kurhaus)的早晨音樂會演奏，亞弗列德擔任鋼琴伴奏。節目單上還有古德馬克的協奏曲與亨利・韋涅阿夫斯基(Henry Wieniawski)輕快活潑的馬厝卡舞曲。

　　荷蘭的年輕人里奧・貝克(Theo Bakker)定期在夏天到巴登威勒遊玩。雖然艾瑪比貝克高，但他是她最喜歡的舞伴。「我們在巴登威勒的那個夏天成爲非常要好的朋友。」貝克記得：「我知道她喜歡我，雖然我比她年輕。她對一群人中的我另眼相看，我不了解爲什麼。當艾瑪結束練習後，我們外出散步，越過美麗的黑森林，我們曾在明信片上看過那裡的美景。」

　　羅瑪班飯店的金色簽名簿在一九三二年爲止，記錄下一長串要客的大名，可惜簿子草草結束。最後一頁是一九三一年十一月十六日，羅澤四重奏、作家湯瑪斯・曼、雷音・施克勒（Rene Schickele，施克勒一家住在巴登威勒）、阿道夫・布奇一家、鋼琴家魯道夫・塞爾金(Rudolf Serkin)紛紛留下簽名。羅澤對瓊那寫下：「你眞誠的朋友獻上最誠摯的謝意。」最後一個簽名的日期是一九三二年，由齊格飛・華格納的遺孀兼拜魯特遺產繼承人溫妮

佛（Winifred Wagner）簽下。書中的最後幾頁因對納粹感到羞恥，而被撕毀。自從希特勒上台後，這家飯店便成爲招待納粹黨高階將領的休憩之處。

　　一九二七年夏天，捷克青年小提琴家維薩出現在巴登威勒。年僅二十七歲的他，就已經在歐洲掀起話題。他的演奏風格具有美感，成爲日間音樂會觀眾的偶像。他以短而有力的手指，拉出甜美的小提琴樂聲。正值二十歲荳蔻年華的艾瑪是個深眼美女，也是高水準的小提琴家，更是音樂名家羅澤的女兒，他們兩人一見鍾情。

　　溫文儒雅的維薩舉手投足間充滿了自信，他和一般年輕人的眼光大不相同，懂得欣賞艾瑪的內涵。高貴開朗的他討好羅澤和尤斯蒂妮就像討好他們的女兒一樣，照片上顯示維薩開著他光滑的黑色轎車，帶著羅澤家三口兜風。

　　我們很難說艾瑪、還是羅澤對維薩有好感。尤斯蒂妮是唯一對他很冷淡的人。她覺得他的舉止缺乏教養，儘管他事業有成、才氣縱橫，但她認爲他不適合女兒託付終身。

　　維也納報導城市名人及家人花邊新聞的娛樂雜誌《Tratsch》指出，在艾瑪與維薩認識的那個夏天前，她已與許多年輕人談過戀愛。她經常和史拉薩克跑出去玩。亞弗列德兄妹與史拉薩克家的孩子是青梅竹馬，也和史拉薩克一直保持親密的友誼。

　　另一個與艾瑪的名字連在一起的人是魯道夫‧賓恩（Rudolf Bing）（註七）。他是個身材高大，外型英挺的維也納人，比艾瑪大四歲。賓恩任職於知名的亞歷山大葛特曼（Alexander Guttmann）音樂會管理中心，此地是維也納吉豪夫（Gilhofer）與雷希柏格（Ranschburg）書店的部門。他也經常拜訪羅澤在派爾克街的家，據說他不是衝著尤斯蒂妮的文學午餐會而來。賓恩在《歌劇騎士》（A Knight at the Opera）一書中告白：「我每個星期都花至少一個鐘頭在多布林那間迷人的小屋。」

　　後來，賓恩一想起艾瑪和尤斯蒂妮心頭就覺得溫暖，並公開承認有她們母女相伴眞是美好（註七）。艾蓮娜記得尤斯蒂妮很喜歡年輕的賓恩，但不認爲他適合當女兒的丈夫。對賓恩來說，音樂是玩票性質，而他在書店的工作也只是聽人使喚。當人們聊到艾瑪和這位年輕人的關係時，尤斯蒂妮總是提高警覺。

　　維薩生在一九〇〇年困苦的捷克，很早便展露天份：他在五歲大的時候就有一個玩具小提琴，他的父親是他的啓蒙老師。一九一九年的聖誕節，他在米蘭咖啡店晚餐演奏，這位身無分文的小提琴家被一位新聞記者發掘，介紹給托斯卡尼尼。這位樂於助人的指揮特地安排試鏡，並被維薩自然流瀉的音樂深深撼動。熱心的托斯卡尼尼大力協助年輕的維薩發展事業。

　　到了一九二三年前，維薩已在美國首次登場，也舉辦過巡迴演奏。他的維也納音樂會門票一直賣得很好。兩年後，未滿二十五歲的維薩早已享譽國際。他在傑諾亞（Genoa）公開演奏了幾天帕格尼尼的小提琴曲，以顫音和高難度的技巧聞名。羅澤夫婦非常欣賞這位以大膽的風格表現小提琴的捷克青年音樂家。

　　維薩能有今日的成就，是因爲在學校中受到非羅澤所能想像的嚴格教育。雖然有些樂評認爲他在詮釋方式上有其弱點，但很清楚的，不管在台上台下，維薩都能激起觀眾的熱情。

　　在一九二七年夏季，維也納是最早發生社會及政治動盪的城市，許多和政治無關的藝術界人士皆氣憤填膺，羅澤幸運地避開了惡劣的環境。一九二七年五月，奧地利舉行選舉，數十位維也納的文化菁英爲參選的社會黨寫下《三十九位知識份子的宣言》中，表達他們的關切。在這篇宣言上簽名的作曲家有阿爾班·貝爾格（Alban Berg）、威廉·金茲爾（Wilhelm Kienzl）、法藍茲·薩荷佛（Franz Salmhofer）、安東·魏本（Anton Webern）、詩人威費爾、艾瑪·辛德勒及其繼父卡爾·摩爾、壁畫家古斯塔夫·克林姆

(Gustav Klimt)、奧斯卡‧柯克西卡、心理學家佛洛依德。

暴力事件在夏日炎熱的街頭發生，作家兼哲學家卡那提在他的自傳《耳中的火炬》(Torchin My Ear)形容一九二七年的七月十五日：

今天，我依然能夠感覺到當佔領 DieReichspost 的憤慨之情：

巨大的標題寫著：「公平的審判。」在柏根藍(Burgenland，靠近匈牙利的奧國省份)的工人們遭到屠殺，法官宣判殺人者無罪。這種判決在政黨的操縱下以「公平的審判」昭告天下。維也納工人的同仇敵愾並非來自審判過程，而是法官對正義的踐踏。來自城市不同地區的工人排成整齊的隊伍，向法院大廳(Palace of Justice)前進抗議。一切行動都是出於自願：從我個人的行動就可以體會到高度自發性。騎在腳踏車上的我快速加入遊行隊伍，跟著大家前進。

那天，工人們……群龍無首。當他們放火燒法院時，席茲市長親友登上消防車，高舉右手，試圖阻擋工人前進。他的手勢毫無作用：法院燃起雄雄烈火。警察接到命令開槍，死亡人數高達九十人。

五十三年過去了，那天的情景依然刻骨銘心。

羅澤家在一九二七年八月回到維也納。理查‧史特勞斯以一貫的熱情澎湃，掀起歌劇的舞台魅力。另一件令人興奮的事是被視爲當代最偉大的歌手俄羅斯男低音費奧多爾‧查林賓(Fyodor Chalipin)首度到維也納登台。

愛樂管弦樂團亦經歷人事異動。在馬勒前往紐約後擔任歌劇院指揮四年的菲力斯‧溫加納自一九〇八年開始擔任維也納愛樂管弦樂團的指揮，現在他前往倫敦，加入皇家愛樂管弦樂團及倫敦交響管弦樂團。從一九二七年到一九三〇年，福特萬格勒接替他的職務，成爲愛樂管弦樂團的指揮，指揮在一九三年〇到一九三三年時

換成克萊門·克羅斯(Clemens Krauss)。

在一九二七至二八年室內樂音樂季期間，最重要的大事是美國贊助者的來訪，令人想起海頓的贊助者艾斯特哈基，和貝多芬的贊助者拉茲慕夫斯基(Razumovskys)。美國的第一夫人伊莉莎白·柯立芝(Elizabeth Sprague Coolidge)到歐洲旅遊時，贊助現代室內樂音樂家。她九月份接受兩場音樂之友協會(Mittlerer Konzerthaus-Saal)晚間音樂會的邀請造訪維也納，而就在同一時間，她正式宣佈在隔年春天，即一九二八年四月，將為羅澤四重奏首次的北美巡迴音樂會致詞。

《音樂快遞》雜誌強調羅澤次年這場巡迴音樂會的重要性。音樂會地點在美國首都華盛頓國會室內樂音樂慶典的圖書館，接下來全體團員移師巴爾的摩，芝加哥、辛辛那提市和紐約。羅澤的樂團在首場四重奏音樂會榮幸能演奏美國作曲家約翰·艾登·卡本特(John Alden Carpenter)的曲子（註八）。華盛頓演奏會是當季美國首府最熱鬧的活動，地點是美國第一夫人在一九二五年捐贈給國會圖書館的一間聲效良好的演奏廳。

在此經濟不振時，國外的贊助者大受歡迎。當時，連最知名的維也納老字號「柏森多夫鋼琴製造公司」(Bosendorfer)都陷入困境。貧窮的維也納人根本買不起鋼琴。公司的發言人大吐苦水，表示他們在布拉格賣的鋼琴比在維也納還多。

艾瑪在一九二七年的秋天公開演奏，她以傑出鋼琴家的身份，彈奏亨利·佛克斯坦(Henri Vieuxtemps)的《波蘭敘事曲》(Balladeet Polonaise)。亞弗列德在康克迪亞記者及作家協會(Concordia)贊助的節慶舞會展開之前，演奏鋼琴曲來娛樂觀眾。在一九二七年十一月二十六日，這場音樂會在愛樂協會演奏廳舉行，男高音亞弗列德·皮卡文、歌劇女高音薇拉·史華茲(Vera Schwarz)、來自維也納劇院的男高音賀伯·馬瑞希卡、芭蕾舞者安

妮‧科地(Anny Coty)、維也納少年合唱團、法國女歌手葉芬特‧古爾柏特(Yvette Guilbert)。

在音樂季期間,賽德拉克-溫克勒四重奏(Sedlak-Winkler)在現代晚間音樂會上,初次演奏亞弗列德創作的第二首弦樂四重奏,羅澤四重奏則在幾個星期後重現此曲的光輝。擔任亞弗列德樂曲首演的音樂家,由父親換成另一個四重奏的事實,證明了一件事:一九二七年末期,維也納音樂觀察家形容羅澤四重奏為頂尖的「右派」室內樂團。這個樂團不再被試為前衛音樂團體,而是古典音樂中的翹楚。

亞弗列德或許不想視重蹈維也納新一代音樂天才艾瑞克‧柯恩高德的覆轍,艾瑞克的成功只能歸功於他的父親。他的歌劇《海莉蓮的奇蹟》(Das Wunderder Heliane)在海外造成轟動,卻在故鄉維也納受到無情的抨擊。評論家保羅‧柏卻特在國際知名雜誌《音樂快遞》中以貶抑的口吻責怪青年作曲家柯恩高德的父親,即《新費里報》(Neue Freie Presse)的樂評尤利烏斯,此舉反倒開拓了小柯恩高德的音樂事業。諷刺的是,清楚自己的影響力、努力防止他人指控的尤利烏斯(註九)堅持他傑出的兒子一定要在維也納以外地區首演音樂作品。

另一位和羅澤家很熟的傑出青年音樂家是恩斯特‧奎納克(Ernst Krenek),他在一九二六年融合了典雅爵士樂的歌劇《強尼獻唱》(Jonny Strikes Up)獲得佳評如潮。多才多藝的奎納克曾在一九二三年以後和安娜‧辛德勒有過一段短暫的婚姻(註十)。

荀白克的學生兼好友有阿爾班‧貝爾格(註十一)和安東‧魏本,同樣在維也納的音樂界享有盛名,也經常和羅澤家來往。貝爾格的爭議性歌劇《伍采克》(Wozzeck)於一九二五年在柏林首演,一開始大家的反應不佳,但後來卻被視為二十世紀里程碑的歌劇。貝爾格和魏本兩人常聚集在派爾克街的音樂室,也常到卡爾‧摩爾位

於沃特高地貴族地區的豪宅拜訪，由艾瑪‧辛德勒負責主持音樂聚會，直到她和丈夫法蘭茲‧威費爾於一九三一年遷入自己在沃特高地區的別墅。

從艾瑪的相簿上，可知道她在一九二八年的一切活動。她在五月安排一段她形容為「賀伯‧馬瑞希卡訓練旅行」，這或許是由維也納劇院忙碌的賀伯‧馬瑞希卡為一些有才華的音樂家所安排的試奏活動。相簿有兩個年輕人在河上搭船觀光的照片。維也納向來是重要的輕歌劇城市，奧斯卡‧史特勞斯(Oscar Straus)的戲劇夜夜在維也納劇院上演。他最新的作品是《皇后》(The Queen)，喜劇天才漢斯‧摩塞(Hans Moser)，費特茲‧瑪賽瑞(Fritzi Massary)和馬克斯‧巴倫柏特(Max Pallenbert)的演出十分引人入勝。巴倫柏特於一九二七年在艾瑪的簽名簿上簽名，並且題字：「只給艾瑪」(註十一)。

一九二八年春季，歌星瑪莉亞‧阿斯提(Maria Asti)在艾瑪的簽名簿上留下姓名，並且題詞：「獻給我最親愛而難以駕馭的艾瑪：生命雖然短暫，但藝術是生生不息的」。「難以駕馭」這個形容詞在艾瑪認識維薩之前，很難用在個性嚴肅、循規蹈矩的女孩，但對現在的她卻無比貼切。無論在藝術上或在生活上，她都開始展現她熱情的一面。

艾瑪在許多場合皆以獨奏者的身份出現。在一九二八年初，她和亞弗列德在維也納匈牙利俱樂部贊助的文化音樂晚會上，演奏薩拉沙泰(Sarasate)的《流浪者之歌》(Gipsy Airs)。不管她在何處演奏，都能找到好的搭擋。《華沙音樂雜誌》在一九二八至二九的音樂季中發布：「名冊上傑出的演奏家包括賀伯曼、佛萊希(Flesch)、席格提(Szigeti)和艾瑪‧羅澤。」

《新費里報》對一九二八年十月二十八日的一場表演做出評論，一位名字簡寫為「L.R.」的樂評，對艾瑪的進步讚不絕口，但

也無可避免地拿她與父親比較，說她的水準落後父親甚多。根據他的說法，「這位氣質高雅的女孩從父親學到男性粗獷的音感以及強烈的起奏法，但外表仍十分冷靜。」他比較她較不激烈的公開演奏和她私底下青春自由的演奏，並建議她不妨多多展現年輕人開放的一面。

樂評說，她在台上鞠躬謝幕精力十分充沛，很像她的父親。她的穩定感令人想起父親嚴格的管教。「流暢地運用分節法，激出音樂的火花。」雖然樂評發現她演奏技巧和父親有所不同，但讚美她為狄阿姆布西歐（Alfredo d'Ambrosio）的協奏曲，注入一股新的生命。樂評更稱讚她運用「大膽的技巧與熱情」，將薩拉沙泰與韋涅阿夫斯基的高難度樂曲，演奏得暢快美好。她精彩的表演贏得全場觀眾起立鼓掌。

艾瑪在維也納進行首次音樂會兩週後，維薩在尤蕾妮亞音樂廳（Urania）舉辦演奏會。艾瑪坐在觀眾席，全神貫注地聆聽他的演奏。此時的她身材纖細，充滿青春氣息，剪了一頭流行的短髮。她和維薩在音樂會過後碰面。

羅澤到處散佈他們兩人門當互對的訊息，將維薩視為心目中最佳女婿人選。羅澤和維薩經常遇見對方。在十一月十日及十一日，羅澤四重奏和維薩在慕尼黑的音樂廳分別進行演奏。

羅澤四重奏在一九二八年美國的巡迴演奏大獲全勝。由於羅澤四重奏其他成員不懂英文，證明亞弗列德不但是令人激賞的室內樂演奏者以外，還是一位語言天才。他參與巡迴演奏，協助年紀較長的音樂家，為維也納報紙撰寫文章，在演出五重奏時擔任鋼琴手。羅澤四重奏在演奏之餘到尼加拉瓜大瀑布遊玩。大受歡迎的程度使他們決定在紐約的史坦威音樂廳（Steinway）加演一場。到了秋天，當四重奏需要鋼琴家時，亞弗列德繼續與他們一塊兒露面。在一場令人難忘的音樂會上，四重奏演奏舒伯特的《死與少女》

(Deathandthe Maiden)及《鱒魚五重奏》。

　　一九二九年，艾瑪第一次到波蘭巡迴演奏。華沙的樂評人馬丁‧葛林斯基(Martin Glinski)的態度，比前幾個月的維也納樂評要冷淡得多。葛林斯基嗤之以鼻：「艾瑪‧羅澤應該要把狄阿姆布西歐的協奏曲詮釋得更好。」

　　一九二九年，才華洋溢的維薩贏得芳心，艾瑪和維薩閃電訂婚。自從艾瑪第一天邂逅他開始，就再也不看別的男人一眼。羅澤持續地鼓勵兩人交往。尤斯蒂妮不喜歡維薩的事實不是秘密，但她那固執的女兒已經決定，尤斯蒂妮只好接受事實。

　　一九三〇年一月二十日，艾瑪和父親接受維也納室內樂音樂協會邀請，擔任獨奏來賓。音樂會在奧圖‧桑波爾(Otto Seinbauer)的指揮下，演奏巴哈的雙協奏曲（此曲在兩年前已錄製完成）。在一九三〇年二月六日前，當羅澤四重奏出現在柏林的貝多芬音樂會時，節目單上將兩首《艾蕾克特拉》的錄音歸功於整體演奏人員。身處柏林的亞弗列德在馬克斯‧萊茵哈特（註十二）的邀請下，拜荀白克為師，也擔任克米希歌劇院(Komische Opera)的指揮，演奏爵士的合奏曲。到了一九三一年之前，他和歌手兼演員的瑪琳娜‧狄特里希(Marlene Dietrich)合作，更在她的傑作《藍色天使》(The Blue Angel)中擔任指導。

　　一九三〇年三月，艾瑪再度前往波蘭。在藍伯格(Lemberg)的音樂和文學特刊《Lwowskie Wiadomosci Muzycznei Literackie》中，維拉迪斯羅‧哥拉比歐維斯基(Wladyslaw Golabiowski)給她的評價不高：

　　　這位女音樂家知道前面還有多年的學習在等著她，足以彌補現今在技巧上及領悟力上的不足……這是一種委婉的說法……她在演奏布拉姆斯的《G大調奏鳴曲》時呈現豐富的音樂性，但她在第一部份可以演奏得更生動些。她在韋涅阿夫斯基的《G小調

奏鳴曲》中展現豐富的感情；在柴可夫斯基和其他的安可曲中，
她流露出高度的自由與美感。她為勒韋(Hilde Loewe)伴奏的鋼琴
表現得非常出色。

　　在三〇年代初期，奧地利最大的銀行安斯托特信貸銀行
(Credit Anstalt)宣佈破產，失業率節節上升，饑荒快速蔓延。
羅澤家感到危機重重，但羅澤和艾瑪的演奏會照常進行，那年艾瑪
訂婚，家人為準備她的婚禮而忙得不可開交。尤斯蒂妮費心將食譜
抄寫一份送給女兒；服裝設計師為艾瑪設計新娘婚紗，也為她製作
多件美麗的新衣服，好讓她嫁妝一牛車；新家使用的每一件美麗床
單與枕套上面都繡上姓名開頭字母「ΛR」或「ΛP」。艾瑪很快就要
冠上夫姓，成為艾瑪・普荷達・羅澤。

　　一九三〇年九月十六日，艾瑪和維薩在維也納的市政廳結婚。
艾瑪即將二十四歲，具有社會名流與前途看好的小提琴演奏家這雙
重身份。維薩則三十歲，正是音樂會舞台上耀眼的明星。威費爾和
羅澤是他們婚禮的見證人。新郎及新娘皆不帶宗教意義地在結婚證
書上簽名。

　　維薩的音樂會收入足以負擔奢華的生活。他在距布拉格幾哩、
易北河堤旁的渡假盛地薩瑞比(Zariby)新蓋了一棟別墅，展開婚姻
生活。這棟大廈擁有五到六個客房，一個客廳、飯廳、撞球房、寬
敞的音樂房，和一個花園。別墅內的兩間房間是屬於維薩的父母和
兄弟的，但他們經常住在附近的飯店。和多年來維薩所有的房子一
樣，這棟別墅座落在漁場旁邊，好滿足他釣魚的興趣。

　　維薩的財富不但供應父母揮霍無度的生活，也能滿足自己奢侈
的嗜好。他熱愛鐵路模型，在家裡放置了無數的模型。根據他的傳
記作者詹恩・拉提斯拉維斯基(Jan Vratislavsky)所言，他對機
械玩意非常著迷，喜歡收集汽車，共擁有三十輛汽車。三〇年代的
當時，他只要有機會旅遊，就會開著大型白色賓士轎車高速馳騁。

維薩很大方，也很主動。一位埃及學生費洛德·康塔吉恩（Ferard Kantarjian）（註十三）後來形容他是愛家的男人，讓家人感到輕鬆自在。他的食量驚人，可以吃掉兩大盤義大利麵、一隻雞，再喝掉半公升的酒。下了舞臺，他對服裝毫不在意，掛在別墅曬衣繩上的內衣可以證明。對年輕的埃及學生與許許多多樂迷來說，維薩演奏小提琴的方式就如同「想像中蕭邦彈鋼琴的姿勢」。

艾瑪搬進維薩在薩瑞比的別墅時，過得非常開心。管家還記得女主人很愛唱歌。有一張照片上顯示艾瑪曾嘗試過令人難以想像的行為，比如：餵雞。她和維薩白天到周圍鄉間遊玩，但很少和他們的捷克鄰居共同出遊。

艾瑪從不下廚，因為她對烹飪一竅不通；尤斯蒂妮給女兒的手寫食譜派不上用場。據管家說，艾瑪唯一會的是將蛋煮好後，再用香辣調味料燒烤，她非常喜歡這道菜。她最喜歡的宴客菜是炸成淡黃色的硬質瑞士乾酪──外皮酥脆，內部滑嫩。

不管艾瑪和維薩在家與否，艾瑪的婆婆總是為全家人掌廚，一手料理薩瑞比家的大小事情。從一開始，艾瑪和婆婆就產生溝通障礙，艾瑪對婆婆唯一懂的捷克語一竅不通。

艾瑪和維薩從未間斷旅遊計劃。維薩經常受邀到各國表演。當這對夫婦返回維也納時，羅澤和尤斯蒂妮在派爾克街的家招待他們，但尤斯蒂妮對女婿的不滿情緒很快又爆發開來。不管他的小提琴天份有多高，她指責維薩的舉止糟糕透頂。她不只一次因看到他穿著鞋子上床睡覺而大驚失色。

羅澤依然非常欣賞他的女婿。他很高興家中有第三位專業小提琴家，也在職場上與生活上給予維薩最大的支持。有一段期間，維薩借用羅澤的史特拉地瓦里小提琴，即著名的「瑪莎」來演奏。艾瑪曾使用羅澤家另一把珍貴的樂器，那便是羅澤在一九二四年在荷蘭購買的一七五七年的「桂達尼尼」小提琴（Guadagnini）。羅澤告

訴同僚他自己演奏什麼樂器並不重要，因為「我能掌握任何一把小提琴。」他誇下海口。這和他幾年前在麗拉面前展現的態度截然不同，當時他以輕蔑的眼光看著她的小提琴，並稱它為「木盒子」。

註解

題詞：古斯塔夫・馬勒送給布魯諾・華爾特，來自布魯諾・華爾特「馬勒家回憶錄」Der Merker

1. 德國小提琴家兼作曲家阿道夫・布奇（1891-1952），與他人共同創立布奇四重奏。一九三九年布奇移民到美國，在一九五〇年於佛蒙特州創立馬可波羅音樂學校(Marlboro School of Music)。

2. 「阿諾德・羅塞與羅塞弦樂四重奏」雙CD唱片由畢杜夫唱片公司(LAB 056-057)發行，收錄巴哈慢板音樂，包括羅澤的G小調奏鳴曲；羅澤父女演奏的巴哈《雙小提琴協奏曲》；貝多芬的《C小調第四號弦樂四重奏》；降E調《豎琴》；《升C小調弦樂四重奏》。這些精彩的音樂詮釋由一九二七年和一九二八年捷克和德國雷蒙・葛拉斯波(Raymond Glaspole)個人收藏的母帶灌製而成。更多資訊在彼得畢杜夫小提琴唱片公司，地點在漢諾瓦廣場喬治街三十五號；英國倫敦 W-R9FA。

八張維薩（POL-1007-2)唱片中的第七張不久後由 Podium Legenda 唱片公司發行。這張唱片也收錄了羅澤父女合奏的巴哈《雙小提琴協奏曲》，資料由沃夫崗提供，史溫茲辛格街(Schwetzinger Strasse)九八號，德國 D-76139Karlsruhe。

3. 奧地利小提琴家兼指揮老約瑟夫・漢梅斯柏格（1828-1893)擔任維也納音樂學院院長。他來自著名音樂世家，創立並指揮漢梅斯柏格四重奏。

4. 胡伯・馬瑞希卡（1882-1970）和他的兄弟艾內斯特，自一九〇〇初期起縱橫維也納輕歌劇數十年。他身兼歌唱家、演

員、導演、劇院經理人，十分炙手可熱。在第二次世界大戰過後，他改行當電影導演。

5. 生於柏林的萊斯卡·費爾德（1871-1941），贏得作曲家賓恩協助成立英國的Glyndebourne音樂節與愛丁堡音樂節。在一九五〇年和一九七二年之間，他擔任紐約大都會歌劇院的總經理。

8. 在哈佛大學拜師約翰·諾爾斯·潘恩(John Knowles Paine)的約翰·艾登·卡本特（1876-1951）創作歌曲、管弦樂曲、室內樂。他最廣為人知的曲子是一九二四年在Diaghilev寫的《摩天大樓》(Skyscrapers)。

9. 維也納樂評尤利烏斯·柯恩高德（1860-1945）的兒子艾瑞克·柯恩高德(1897-1975)從小就是音樂神童，長大後成為多產作曲家。在一九三四年之後他在好萊塢工作，為幾部電影寫了動聽的配樂。

10. 安娜改嫁奎納克，之前她和魯柏特·柯勒（Rupert Koller)有過短暫的婚姻。當時安娜還是柏林的一名藝術學生，這段婚姻維持三年，直到一九二九年。奎納克(1900-1991)出生於維也納，創作了一連串多元化曲風的優美曲子。一九三八年，他參加杜塞多夫(Dusseldorf)納粹春季展覽時被形容為「墮落的」藝術家。他移民到美國，最主要的興趣轉為序列音樂(serial music)的技巧。

11. 阿爾班·貝爾格（1885-1935）生於維也納，死於維也納。他在一九〇四年拜師荀白克，後來成為無調音樂的先驅。他在早期的好朋友安東·魏本(1883-1945)也在維也納出生，繼承荀白克的作曲路線，根據無調的十二聲音樂創作幾首曲子。魏本逃過了二次大戰，但不幸地在一九四五年九月十五日黑夜站在朋友家門外吸雪茄時，被一名美國軍警槍殺身亡。

12. 歌劇明星兼喜劇演員馬克斯·巴倫柏特（1877-1937）和妻子費特茲·瑪賽瑞（1882-1969）在一九三三年從德國逃到瑞

士，一年後巴倫柏特死在一場飛機失事中。瑪賽瑞一直在倫敦及維也納演奏，直到她決定在一九三八年到好萊塢退休。在那裡她和一群離鄉背井的傑出人士湯瑪斯‧曼、華爾特、艾瑪‧辛德勒、威費爾作伴。

13. 奧地利演員，導演兼製作人馬克斯‧萊茵哈特（1873-1943）在一九〇二年之後成為極成功的劇院經理人。萊茵哈特在一九四〇年成為美國公民。

14. 費洛德‧康塔吉恩(Ferard Kantarjian)是年輕的埃及人。維薩在二次大戰聽過開羅試奏會後收他為徒。康塔吉恩的父母放棄了在埃及的一切，好讓兒子到拉巴羅(Rapallo)跟隨維薩學音樂。據康塔吉恩說，維薩施展絕佳的技巧為學生伴奏。他精通一切的級數、和弦、和音。「我從未聽過有人演奏小提琴的方式像他一樣。他對待小提琴鋼弦猶如馴服動物，除非有需要絕不輕易更改曲調，不斷用他強壯的手指撥弦……他對有才華之人傾囊相授。他用一段話鼓勵我：『我很高興你的演奏方式和我不同，你發揮了自我風格。』成為多倫多交響樂團首席小提琴家。」

第五章 華爾滋女子樂團

艾瑪是稀世珍寶，她的所做所為超越當時的女性
　　　　—英柏格・湯尼克－米勒(Ingeborg Tonneyck-Muller)

　　和維薩一道出遊的消息令艾瑪欣喜若狂。他們在新婚初期到波蘭旅遊，隔年春天又到法國的里維耶拉(Riviera)。接著，艾瑪再到法國南部港都尼斯(Nice)，拜訪從維也納移居法國南部的路易・古特曼(Louis Gutmann)，他是華爾特的前任秘書，也是艾瑪的家族好友。古特曼在一九三一年三月寄給桃莉的明信片上面寫著：「想一想和我們那小艾瑪見面的樂趣，她的丈夫如此成功。」艾瑪也以潦草筆跡熱情地致意：「我一直都在旅行，和夫婿周遊列國，你可以想像我的腦袋裝滿多少美好的記憶。」

　　在義大利的一場音樂會結束後，一位音樂評論家稱讚維薩：「多麼驚人的技巧！」對於艾瑪，他們也給予好評：「多麼細膩的情感！」樂評不只一次察覺維薩的琴音格外甜美，而艾瑪的演奏技巧比她的丈夫還要「男性化」。艾瑪對樂評的說法沒有不悅，而是困惑。父親羅澤的演奏技巧「男性化」嗎？如果答案是肯定的，她對這種評語深以為榮。

　　一九三一年十一月八日的週日午後，艾瑪到雷根斯堡(Regensburg)的市立聚院(Stadttheater)舉辦獨奏會。一位樂評以熟悉的論點做為開場白：

　　　艾瑪・普荷達・羅澤身上背負一大堆響亮的名字，只有在你減輕她的負擔時，才能以公平的角度看待她……如此一來，你看到的是一位受過嚴格訓練的小提琴家，在演奏時充滿女性的溫柔

魅力，同時具備驚人的演奏技巧。

　　她在輕快活潑的樂曲上最能發揮實力。基於這個理由，某些樂曲最適合她演奏，譬如韋涅阿夫斯基的《D小調協奏曲》的快板的第一樂章，或德弗乍克的《斯拉夫舞曲》(Slavonic Dance)。但在一些較為吃力的曲子上，聽眾不由地發現到，她缺乏音樂的豐富性與具體性，韓德爾的《D大調奏鳴曲》便是最好的例子。但從另一方面來說，她的確擁有小提琴獨奏者純熟的技巧。

　　此外，她也演奏史特勞斯－普荷達《玫瑰騎士》圓舞曲(Rosenkavalier，維薩將史特勞斯的歌劇改編為小提琴曲)，但她缺乏新編圓舞曲那種感人的甜美聲音。

　　在那天早晨的演奏會上，觀眾衷心期盼但掌聲稀稀落落，很不幸，喝采聲實在太少了，他們的回應很友善但很冷淡。

　　另一位樂評取了第三個「響亮的名字」—古斯塔夫‧馬勒的繼承人，來增加艾瑪的「負擔」。樂評說艾瑪「能力卓越，神采奕奕地拉動琴弦，但這無法彌補她對大師作品上缺乏情感或深入了解的事實」。同樣地，樂評以尖銳的言論，批評她所演奏的《玫瑰騎士》圓舞曲「讓我們發現她在藝術性情上的不足」。

　　第三位樂評察覺艾瑪具備「豐富的藝術性」、「炫目的神韻」和「完善無瑕的技巧」，並說自己在看到艾瑪演奏時，「被她旺盛的精力、真正男性的音調、不帶感傷的低語，出色的韻律所迷住了。我很少在女性小提琴家的演奏中聽到這些特色。」

　　第四位樂評在報紙上針對音樂會寫下一小段文章：

　　　艾瑪‧普荷達臣服於她那熱情的性格。她將旋律融入她那藝術家的熾熱情感中；純正的風格和高貴的藝術情感，在主觀的意念下蕩然無存。重要的音樂旋律在個人及曲調的強大壓力被模糊了……但即使「她選擇了韋涅阿夫斯基、德弗扎克、柴可夫斯基、薩拉沙泰等比較適合她演奏作品」，仍然沒有以更高的平衡

性、更好的激情控制技巧來呈現更動人，更細膩的音樂效果。

　　然而，我們很高興地承認艾瑪‧普荷達是位具備高度專業能力與音樂技巧的音樂家。她藉著完美的技巧與自信，克服各種層次的困難，成為一流演奏家。她以強烈而鼓舞人心的感情傳達音樂意念，她的表達能力證明她的演奏潛力無窮，我們寄望她培養高貴情操，一舉成功。

　　四篇評論比較了艾瑪和丈夫維薩的不同，多多少少勉強承認她的旋律與節奏相當「美妙」，也「從所有實質與個人障礙上釋放出來」。很顯然地，艾瑪已經擺脫了早期樂評苛責她「放不開」的缺點。

　　一九三二年他們在波蘭的藍姆堡(Lemberg)演奏，音樂會打出字樣是「維薩‧普荷達的音樂會，與艾瑪‧羅澤合作」的字樣，薩瓦倫‧巴貝格(Steveryn Barbag)博士在《蕭邦雜誌》上評論這場音樂會：

　　　　與其說維薩‧普荷達是音樂家，不如說他是小提琴家⋯⋯他的手指純熟度與拉琴弓法和他的音感形成對比⋯⋯當我們聽巴哈的《D小調雙小提琴協奏曲》時就可以感受到這種差別，艾瑪‧普荷達‧羅澤的表現比丈夫有過之而無不及。她以更深刻的感情演奏出更悅耳的旋律。

　　艾瑪和維薩的生活方式逐漸定型，艾瑪經常獨處。維薩在歐洲與中東炙手可熱，他的巡迴演奏會門票常常搶購一空。雖然艾瑪有時與丈夫同台登場，但維薩的名氣總是比妻子略勝一籌。

　　當丈夫長期外出時，艾瑪便返回維也納。她在薩瑞比新家與婆婆關係緊張，非常想念娘家，畢竟羅澤家讓她感到較溫暖自在。

　　擔心母親的健康狀況也是艾瑪回到維也納的另一個原因。尤斯蒂妮罹患嚴重的糖尿病，同時飽受心臟病的折磨。她的健康日益衰退，除非有維也納歌劇院亞弗列德‧費德希醫生(Dr. Alfred

Fritsch)的陪同，她絕不輕易出門。在派爾克街上的羅澤家成為費德希醫生每天必到之處，他鄭重向家屬警告尤斯蒂妮來日無多。

艾瑪也很想念家中的派普西（Pepsi）和阿諾（Arno）這兩隻寵物。派普西是一隻白色寵物狗，和尤斯蒂妮同進同出。阿諾是一隻黑色的德國牧羊犬，和艾瑪也很投緣。每當艾瑪開著維薩送她的捷克製紅色跑車Aero出門時，阿諾總是央求與她一塊兒出門。艾瑪和阿諾上了Aero車，阿諾坐在後座，頭抬得像艾瑪一般高，這一幕成為維也納人熟悉的畫面。不久後，艾瑪帶著阿諾回薩瑞比，狗兒就睡在女主人與維薩的臥室。

尤斯蒂妮向妹妹艾瑪・馬勒透露，艾瑪很早就對婚姻產生恐懼。艾瑪對丈夫在外面花天酒地的傳聞相當敏感。當維薩在義大利拍電影《印度君王的白人妻子》（The White Wife of the Maharajah）時，謠言指出他和美麗女星依莎・米蘭達（Isa Miranda）的關係超越工作範疇。緋聞不斷加上維薩長期離家，讓艾瑪連續好幾天陷入低潮。許多晚上尤斯蒂妮聽見她的女兒在隔壁房間哭泣，她坐在女兒旁邊，安慰她好幾個小時。艾瑪經常回維也納，再加上情緒不佳，讓外界誤以為她的婚姻亮起了紅燈。沒有人了解她用情之深。

羅澤家發現維薩在利用他們家的慷慨大方。雖然他靠著演奏會賺了很多錢，卻不肯負擔妻子的生活費。他送她貴重的禮物，例如跑車和鑽戒，但不給她生活費，使得艾瑪總是捉襟見肘。

連羅澤也對這個女婿很反感。雖然他依舊稱讚維薩的演奏技巧出神入化，但他卻向愛樂管弦樂團團員奧圖・史特拉塞爾（Otto Strasser）抗議：「我不會和女婿一起演奏室內樂。」維薩明白他與老丈人羅澤的關係已惡化後，自動減少到維也納的行程，總是隔了一段很長的時間才去。

無可避免地，當夫妻之間出現緊張關係時，艾瑪開始嫉妒丈夫

的成功。加諸在維薩身上的名望與讚美，總是與她不相干。在結婚之後，維薩對妻子想成為傑出小提琴演奏者的願望視而不見。一位艾瑪婚後的閨中密友兼年輕小提琴家安妮・庫克斯（Anny Kux）簡短地形容：「雖然她不表現出來，但艾瑪對維薩所做的每一件事和身旁的每一個人都嫉妒不已。」

艾瑪忍受了兩年孤獨的婚姻。在一九三二年，她心血來潮推動了一個計畫。根據維也納的傳統，沙龍管弦樂團是由一群打扮亮麗但缺乏深度的女子演奏團體在咖啡館表演，或是在位於多瑙河南方，開滿餐廳與啤酒花園，四公哩長的普拉特公園（Prater）演出。對照這種娛樂團體的型態，艾瑪決定自組室內樂管弦樂團，網羅有才華的女性音樂家，貫徹她崇高的音樂理念，保證每位團員擁有自主性，幫助她們開創音樂生涯。或許也希望藉此賺錢養活自己。

為了延續舊維也納羅曼蒂克的魅力，艾瑪稱她的管弦樂團為「維也納的華爾滋女子樂團」（Wiener Walzermadeln）。演奏團體包括歌唱家和演奏家，演奏作品包羅萬象、各有特色。他們將舉辦廣泛的巡迴演奏，要踏遍歐洲每一個角落，而不限於維也納，這是艾瑪的目標。

羅澤誠心祝福女兒。艾瑪比誰都清楚，她生為名小提琴家羅澤的女兒、馬勒的姪女，只要對管弦樂團的要求達到羅澤的水準，羅澤一定會支持女兒的計畫。女兒的創舉與父親的信念不謀而合，堅持優良的音樂與演奏水準就是最正當的理由。

艾瑪認識許多有才華的音樂女學生。在戰後蕭條期間，她們的生活陷入困境。艾瑪向朋友和同事求助，打電話給維也納所有的音樂學校，招募最優秀的學生，與她共同展開巡迴演出。她興致勃勃地推動這項計畫，在音樂學校安排比賽，也在派爾克街家中的音樂房安排試演會。在每一次試演會上，羅澤坐在幕後仔細聆聽，打分數，正如他一向為維也納歌劇院與愛樂管弦樂團的選拔賽擔任評

審。亞弗列德也助妹妹一臂之力，尋找聲樂人才，爲管弦樂團編排曲目，通常一首曲子需要九到十五位演奏者（註一）。

　　有時候甄選活動也會讓艾瑪失望。她懇求安妮塔與她共同擔任首席樂師，但這位年輕的小提琴家發現艾瑪的團體需要巡迴演出，而她即將要結婚，所以不願長期離開維也納。小提琴家蒂雅・哥布克也婉拒了艾瑪的邀約，她認爲樂團要演奏的是她最瞧不起的輕音樂，她寧可維持她蒸蒸日上的事業。

　　然而，讓艾瑪感到欣慰的是，在她邀請之下加入管弦樂團的女孩子，對未來相當興奮。來自顯赫維也納銀行家族的小提琴家安妮，擔任艾瑪的首席樂師，爲管弦樂團招募職員，私底下也成爲艾瑪的知心朋友。當艾瑪成立這個團體時，安妮表示，歐洲只有兩個巡迴女子演奏團體，一個來自德國，另一個來自匈牙利，沒有一個團體想到在朝氣蓬勃的維也納大顯神通。

　　艾瑪首先向全市最好的設計家艾拉・貝(Ella Bay)訂做垂地的藍色禮服，第二批禮服是白色配上藍點，由名師傑達格(Gerdago)設計。訂製的管弦樂團文具上印著美麗的圖案，卷軸最上面的小提琴指板形狀與女性小提琴家優美的曲線連結在一起。

　　艾瑪靠著她與音樂界人士的交情，將華爾滋女孩塑造成風格獨特的演奏團體。她在米契爾・卡倫(Michal Karin)教授的協助下，收集、編排演奏曲目，共同訓練團員。卡倫教授說她們合作融洽，共同商議最適合樂團表現的音樂效果、音調、節拍。艾瑪確立她音樂指揮的地位，在每一項決策都指揮若定。

　　「她想出這個主意，我與她接觸，應徵這份工作。」卡倫記得：「她知道我很清楚音樂要如何演奏。管弦樂團的水準隨著演奏者的強弱而起伏不定。隨著演奏者的更換，我必須安排不同的曲目。她知道她要的是一位、兩位、三位小提琴家，或者更多。我感激她讓我成名。」

一九三三年初期，維也納華爾滋女孩首度出現在維也納，演奏華爾滋、波爾卡舞曲、通俗輕歌劇。他們的首演被形容為「爆炸性的演出」，重新點亮舊維也納的光芒。「沒有人輕視我們的管弦樂團。」安妮寫著：「維也納的首演轟動一時。」隨著管弦樂團的成功，艾瑪的事業也重新燃起希望。

多年下來管弦樂團的成員不斷改變，但不變的是樂團一定會有一或兩位豎琴師、一位鋼琴師和一位歌唱家，其餘的團員則演奏弦樂。每一場音樂會至少安排一首艾瑪的獨奏曲，她的小提琴聲音讓人如癡如醉，搶盡鋒頭。安妮記得，才幾個月的時間，維也納華爾滋女孩在徹克斯布斯奇(Zirkus Busch)演奏完之後，吸引了大批跟隨者。她們夏天在普拉特演奏，冬天則在新整修的高級表演場地羅納徹劇院(Ronacher)演奏。

艾瑪的華爾滋女孩的團員了解她們的領袖要的是獨立自主。知名小提琴家馬克斯‧羅斯托(Max Rosta1)(註二)的前妻卡洛琳(Caroline Rosta1)是樂團元老。羅斯托回想起她們在維也納的阿波羅電影院首演時，訴說維也納華爾滋女子樂團所受的嚴苛訓練：

> 身為第三小提琴手，我必須記譜——如同偉大的曼汗漢管弦樂團(Mannheim)。第三小提琴手的部份非常艱難，我必須和其他弦樂器保持既和諧又對比的旋律，整個感覺很像室內樂。同時，我們也必須學習樂團的精神，一方面回應別人的旋律，一方面隨著整體音樂調整自己，這種工作非常吃力。在我正式上場之前，安妮協助我整整二個半月。

> 在努力練習之後，演奏會依然很辛苦。中午時分，我們準備在阿波羅劇院登場，每個人化好妝，穿上禮服，但必須一整天留在後台或化妝室，等待我們上場時刻。

卡洛琳記得維也納華爾滋女子樂團安排的曲目，正是音樂品味的最佳典範。年輕的卡洛琳和管弦樂團的關係反應出艾瑪所面臨的

問題：婚姻是女人事業的殺手。當卡洛琳當著艾瑪的面宣佈她和羅斯托已經訂婚的消息時，她還是個新人，所受的訓練不多，卻一心希望離開管弦樂團，這無疑讓艾瑪非常失望，因爲她要重新訓練另一位女性演奏家。但她以眞誠的態度祝對方幸福，讓卡洛琳感激不已。安妮也記得「艾瑪深受女性團員的愛戴，她對每個人都很大方」。

　　另一位華爾滋女子樂團的前任成員，是小提琴家英柏格・湯尼克－米勒。她加入艾瑪的管弦樂團時才十幾歲。她說了一段關於艾瑪的話：「維也納華爾滋女子樂團是她的謀生之道，她希望發揮這個樂團的潛力。她很高興找到我。她說我是很好的小提琴手。當我的演奏很精彩時，她會面露欣喜。」回想過去在管弦樂團的生活，英柏格不禁稱讚艾瑪「是稀世珍寶，她的所做所爲超越當時的女性。」

　　一九三三年三月，當管弦樂團到慕尼黑進行首度海外演奏會時，艾瑪難過地幾乎想放棄一切。因爲就在之前幾個星期的一九三三年一月三十日，希特勒在柏林執政，宣佈德意志第三帝國的誕生。有了希特勒出任總理，納粹黨的勢力如虎添翼。就在艾瑪舉行音樂會的那一天，納粹黨在慕尼黑發起暴動，激進份子佔領警察局，進行反猶太人示威運動，吸引了大批的跟隨者。在希特勒執政的地區中，一群群穿著褐色襯衫的暴徒在街頭漫無目的地流浪、搶劫、毆打、殺害一批批受到隔離及鄙視的猶太「種族」。

　　艾瑪的管弦樂團在抵達慕尼黑時士氣十分高昂，但晚間的表演在開始前幾個小時臨時被取消。艾瑪捉襟見肘，她將所有募來的錢都花在管弦樂團的旅費上。她和華爾滋女孩們現在身無分文。

　　絕望無助的艾瑪打電話向維薩求助，他很快地伸手援手，出錢將整個樂團送回維也納。維薩後來甚至和管弦樂團一同演出，但他給妻子的精神支援，就像他在金錢方面一樣，既不持久亦不穩定。

當艾瑪在事業上闖出一片天之後，這對夫婦大部份的時間都各自進行巡迴演奏。艾瑪將維也納當成家，回到薩瑞比的時間越來越少。一開始她在舞台上使用「艾瑪‧普荷達‧羅澤」的名字，後來改成「艾瑪‧羅澤‧普荷達」，到了一九二三年初期，簡化爲「艾瑪‧羅澤」。

在一九三七年之前，艾瑪的管弦樂團已經巡迴表演過好幾年。他們的宣傳單上隻字不提慕尼黑。經過那次的慘痛教訓，艾瑪拒絕在慕尼黑演出。

宣傳單是設計精美的兩色印刷品，封面上有「AR」的字樣，上面印著樂評讚美的文句，讓大家一睹管弦樂團在維也納等多處的成就。連納粹黨的雜誌《Volkischer Beobachter》也稱讚華爾滋女子樂團。一九三三年，她們在柏林多季花園綜合音樂會上的表演，更成爲萬眾矚目的焦點。

柏林：音樂會的高潮……令人癡迷的吸引力，從溫柔甜蜜到澎湃洶湧—《Volkischer Beobachter》

她的樂器和演奏團體眞是令人驚嘆……爲大眾帶來歡樂—《Uhr Abendblatt》第八頁

室內樂的最高境界—密特阿格(B.Z.am Mittag)

維也納：高度文化成就……艾瑪‧羅澤，神奇的小提琴家，有著銳不可當的魔力—《新費里報》

巴黎：頂尖演奏團體……人們難以抵擋這九個女孩子掀起的狂潮。

布拉格：全面征服……難以置信的旋律、技巧、順暢...華爾滋夢想時代的理想形象，讓大眾帶回家。

華沙：充滿神奇魔力的交響樂團……震撼人心，使人陶醉...

從纏綿溫柔到狂暴猛力。

蘇黎世：魅力及女性氣質的極致表現……高雅而自然的音樂品質創造出旋律優美且迷人的氛圍，熱情縈繞心頭。

日內瓦：精準而明確。

海牙：展現小提琴的性感魅力……演奏團體的藍色金字塔，融合優雅的美感與氣質。

哥本哈根：甜美、愉快、苦樂交織的音樂溶化人心……心靈在華爾滋的節拍中跳躍。

斯德哥爾摩：我們聽過同性質中最好的管弦樂團……音樂文化的巔峰。

艾瑪沉迷於指揮工作中。為了到達附近的演奏地點，她駕車的速度和維薩一樣飛快。首席樂師安妮在車上陪伴她，其他管弦樂團的成員則搭火車。

安妮再度想起，一次艾瑪和她及阿諾德於週末駕著紅色的Aero到薩瑞比，在距離維薩的別墅幾哩之外，車子的輪胎出了狀況。艾瑪打電話給維薩，他沒有耐心修車，只告訴妻子到車行，另外挑一部汽車來開。艾瑪的第二輛車是白色的Aero，和維薩擁有的大型白色賓士顏色很配，成為艾瑪在維也納註冊商標。這部停在派爾克街上的羅澤公寓外的車子非常耀眼，旁觀者無不稱讚轎車特殊的造型。

艾瑪意氣風發。她現在是維也納環形大道上的名人之一。新修建的環形大道取代了舊市區的防禦壁壘。警察以傳統的方式致意，他們在路口停下來往的車輛，好讓名人先行通過前往帝國飯店或布魯斯托飯店。交通警察看見艾瑪接近，便立刻舉起手臂，請她優先通過。

「我們經常停在布里斯托飯店。艾瑪喜歡喝不加糖的咖啡。」安妮記得。有時候她們這兩個好朋友會到赫倫哈夫咖啡屋（Cafe Herrenhof），和其他客人聊天。「我們走進咖啡館，愉快地和陌生人打招呼，我們在這些美好的日子裡感到自由愜意。」

雖然艾瑪不喝含酒精飲料，她和安妮有時間便會開車到郊區酒鄉格林琴（Grinzing）或邊遠的村莊，參加「新酒」慶祝會。他們不只一次地發現被另外一輛汽車跟蹤。駕車人看到這部有捷克執照的時髦跑車Aero，車內又有美麗的倩影，忍不住追隨她們的芳蹤。

當管弦樂團在進行巡迴演奏時，多場音樂會在舞台上加入精心設計的「史蘭梅爾」（schrammel）這種維也納風格的音樂會，沉浸在「新酒」慶祝活動的歡樂氣氛。在音樂會中，四位音樂家（兩位小提琴家、一位吉他手、一位手風琴手）自由自在地熱烈參與音樂狂歡活動（註三）。

有時候管弦樂團以綜合表演來娛樂大眾，在多場巡迴演奏的場合中，節目單上出現華爾滋女子樂團與其他明星的名字：法國民謠歌星葉芬特・古爾柏特、歌劇名伶薇拉・史華茲及約瑟夫・史密特（Joseph Schmidt）、「平衡特技表演者」麥倫斯（Myrons）、美國空中飛人艾迪・克拉克（Eddy Clark）及其他特技演員和表演空中飛的藝人、法國小丑、騎腳踏車之人、牛仔。在假日的表演中，節慶氣息格外濃厚。艾瑪和管弦樂團其他成員也選擇適合的活動大展身手。

艾瑪喜歡的音樂會是由管弦樂團單獨演奏的音樂會，曲目包括蕭邦、舒伯特、克萊斯勒、林姆斯基－高沙可夫（Rimsky-Korsakov），以及史特勞斯、德弗扎克、法蘭茲・雷哈爾較知名的樂曲。艾瑪慎重地挑選曲目。在波蘭，她呈現韋涅阿夫斯基的風貌。在捷克，她安排德弗扎克及其他當地的作曲家。維薩改編自理查・史特勞斯的《玫瑰騎士》是固定曲目，加上薩拉沙泰熱門的

《吉普賽樂章》。

照片上的年輕女孩子笑容滿面。她們身穿同色系的禮服，一個比一個高貴優雅，深具女性特質。有時候他們戴上活潑的帽子，手裡捧著鮮花，大擺姿勢。樂器放在一旁展示；有時候別人會拍下她們演奏的情形，而身為光芒四射的指揮，艾瑪永遠都是照片的焦點。

眼光敏銳的音樂評論家奎納克稱讚管弦樂團的演奏水準和節目內容，遠遠超過平日的「實用音樂」。女孩子們除了穿鑲褶邊的禮服，施展魅力之外，以奎納克的眼光看來，艾瑪和她的管弦樂團為每一場表演帶來高度的音樂價值。艾瑪在很久以前，就承襲了馬勒舅舅的音樂理念：至少在音樂上，她會保持一定的水準。

艾瑪是位情緒高昂的音樂指揮。管弦樂團經常進行預演，講究實效。她認真對付每一個問題，不願意妥協。正如安妮所寫的：「從衣著和一般行為來看，艾瑪是你可能想到最樸素的人；但她在音樂上的態度一絲不苟，對女孩子們要求嚴格。她能夠從記憶中演奏這麼多的樂曲，絕不是一件小小的成就。」

麗絲爾・奧夫瑞特(Lisl Aufricht，婚後改稱麗絲爾・安德斯・尤爾曼Lisl Anders Ullman)在十六歲之時臨危受命，替代一位因病取消的管弦樂團演唱者到柏恩(Berne)賭場演唱。亞弗列德在維也納一家快速竄起的小酒館聽見這位十幾歲的少女唱歌後，便向艾瑪推薦她。麗絲爾自己沒有護照，也未曾獨自搭過火車。她的父親帶她到護照處去申請新的證件。當她前往樂團接受新的工作時，她還向舅媽借皮箱。麗絲爾依稀記得：

> 我在預演中表現地很好。艾瑪不曾斬釘截鐵地說過什麼，但似乎非常滿意。以她的標準來說，如果她不滿意，絕不會讓我上場。在首演會的舞台上，我在擁擠的賭場前面幾乎快要凍僵。管弦樂團將歌曲的前奏彈了兩遍，但毫無用處，我到第三天才能唱

得出一個音符。

　　艾瑪非常生氣。到了中場休息時間，她在後台忿怒地大吼：
「他們給我的是什麼？一群業餘音樂家！」我淚流滿面，要求她給
我另一次機會。下一次演唱讓我嚐到成功的滋味。

　　她以麗絲爾・安德斯之名到全世界各個角落的酒館舉辦演唱
會，演出輕歌劇，奠定成功的事業基礎。

　　不管年輕的女性音樂家遭遇多少挫折，艾瑪管弦樂團的幾位團
員繼續發展音樂事業。小提琴家阿德莉・普比爾（Adele Pribyl）
加入維也納國立學院的教職陣容。女高音瑪蒂・梅斯（Mady Meth）
在荷蘭以輕歌劇演唱者的身份出名。安妮・庫克斯和她非猶太籍德
國人丈夫愛德華・波拉克（Eduard Polak）逃難到捷克城市伯拉第
斯拉瓦（Bratislava，後來稱為普德斯堡Pressburg）後，在斯洛
伐克愛樂管弦樂團擔任第一小提琴手。她的丈夫，大提琴演奏者波
拉克一併加入斯洛伐克愛樂管弦樂團，並且在二次大戰期間與弦樂
四重奏進行巡迴。

　　一九三三年托斯卡尼尼到達維也納指揮愛樂管弦樂團。十月二
十四日，在羅澤的七十歲生日上，托斯卡尼尼買了一束鮮花，到穿
著正式的預演會，在獻花時擁抱首席樂師，維也納媒體以「托斯卡
尼尼親吻羅澤」的大標題來形容這個熱烈的場面。

　　到了秋天，羅澤家歡天喜地，亞弗列德娶了維也納知名蝕刻師
費迪南・史慕沙的女兒瑪莉亞・卡洛琳・史慕薩（Maria Caroline
Schmutzer）。瑪莉亞是羅馬天主教徒，為了做好婚前準備，亞弗列
德也接受了信仰的規範。一九三三年五月，約翰・赫恩斯坦納
（Johann Hollnsteiner）神父為亞弗列德施洗，他也是主持婚禮的
神父。

　　赫恩斯坦納身為道德神學教授，也是當代首要的天主教學者之
一。和羅澤家、布華爾特、湯瑪斯・曼，尤其是艾瑪・辛德勒關係

密切。他和年長的艾瑪‧辛德勒都勸馬勒和羅澤家中的每個人受洗成為天主教徒，以避免納粹黨的迫害。尤斯蒂妮抱持同樣的觀點，年輕的艾瑪聽從母親的意見。一九三三年五月，他和哥哥一起洗禮，成為天主教徒。赫恩斯坦納雖然不當神父，走上結婚一途，但他被認為是維也納羅馬樞機主教艾尼茲（Innitzer）的繼承人。艾瑪常開玩笑地說是樞機主教親自為她施洗，帶領她接受信仰。

婚後，亞弗列德與瑪莉亞住進一間由瑪莉亞父親建造，位於史特恩瓦特街（Sternwartestrasse），離派爾克街的羅澤家只有半小時路程的寬敞別墅。亞弗列德的事業蒸蒸日上，不僅擔任維也納國民歌劇院以及其他地區歌劇院的指揮，經常和羅澤四重奏合作，也受邀擔任鋼琴伴奏家。他雖然接受維也納國民音樂學院（Volkskonservatorium）的教授一職，但並未停止評估其他工作的可能性。在清楚未來德國，或許奧地利不見得能夠提供大量工作機會之後，亞弗列德毅然加入許多歐洲音樂家到外地發展的行列。

英國是一個合理的選擇。很幸運地，英國指揮家亞德利安‧包爾特於一九三三年三月在維也納愛樂管弦樂團當客座指揮，從此和羅澤成為好友。羅澤寫信給這位英國指揮，詢問兒子亞弗列德是否有機會。包爾特在六月回覆，自願為亞弗列德引見四到五位幫得上忙的音樂界人士，並透露已經有四、五位知名奧國及德國音樂家向他求助。

在這段時期，許多維也納的猶太藝術家決定移居美國，這也是亞弗列德和瑪莉亞考慮的另一項選擇，或者是前往安全的避風港，例如巴勒斯坦，他們在這一點上面追隨鄰居德國的腳步。納粹黨發表正式聲明，鼓勵移民出境，在一九三三年的恐慌時期，大約有三萬七千名猶太人逃離德國。一些猶太人自認為是德國人，所以他們的自殺率不斷上揚。很明顯地，無論是否擁護猶太復國主義，是否算得上正統，每一個在德國的猶太人團體，起初皆以激烈的語氣回

應納粹黨政策，聲稱他們有權利繼續向德國效忠，居住在他們的「祖國」。

在亞弗列德婚後第一年的一九三四年十一月二十八日，他指揮第一場取自馬勒活潑清唱劇《悲嘆之歌》(Song of Lament)的《森林傳說》(Waldmarchen)樂章，受到相當的矚目。儘管尤斯蒂妮的哥哥命令她銷毀手稿，她依舊保存下來（註四）。亞弗列德和瑪莉亞日以繼夜地抄寫歌曲的部份，好在捷克布爾諾電台(Brno)進行第一次演奏（由好友法蘭提斯克·柯濟克FrantisekKozik譯），六個月後在德國的維也納電台(RAVAG)進行第二次演奏。

這對新婚夫婦還有其他的興趣，瑪莉亞是位傑出的廚師，亞弗列德也很喜歡烹飪藝術，他們聯合為報紙專欄執筆，列出一整週維也納式食譜，每道菜的材料價格都錙銖必較。報導一刊出，便在當時縮衣節食的社會大受歡迎。這對夫婦精打細算，和不願正視生活拮据，過著奢華生活的艾瑪夫婦形成對比。

在三〇年代初期，政治關係緊張且充滿不定性因素。德國的希特勒大權在握，德國納粹黨供應奧國軍隊炸藥及武器。維也納街頭發生暴動，轟炸事件不斷，瀕臨內戰。一九三三年，奧國總理陶爾斐斯(Engelbert Dollfuss)解散奧國國會，取消言論及媒體自由、罷免集會權、公開選舉一概停止，他以民族主義為由，成立新政府，致力於奧國獨立，宣佈「愛國陣線」為執政黨，下令禁止納粹黨徽及制服，旨在防範義大利墨索里尼的餘黨和德國納粹黨的恐怖手段。在表面上奧國是一黨政治，政府主張向奧國效忠。希特勒在一九二五年發表《政府聲明》(Mein Kampf)，第一段內容就是併吞奧國，對於希特勒的野心，奧國政府全力抵抗。而奧國的各政黨無可避免地公然爆發衝突事件。

一九三四年二月連續三天，工人們發起暴動，引起全面罷工，人民上街頭打群架，政府派了二萬名軍隊及右派民兵部隊，使用榴

彈砲轟炸工人總部，數千男人、女人和小孩不幸喪命，更多人重傷，維也納也成為重兵把守之地。在勞動節那天，奧國總理道爾夫斯向四、五萬名聚集在維也納運動場的年輕男孩、女孩演講，重申他反對納粹黨的立場。一九三四年七月二十五日悲劇發生，他在一場失敗的突擊中遭人殺害。一百五十位穿著奧國軍服的標準黨衛隊八十九組（SSStandarte 89）軍人在中午時分闖入總理家中，近距離將他殺害。正在拜魯特看歌劇《尼貝龍根的指環》第一部劇《萊茵的黃金》（Das Rheingold）的希特勒從電話中接獲消息。八月七日，人們在維也納的追悼會上紀念死去的總理，樂團演奏威爾第的《安魂曲》，由托斯卡尼尼親自指揮，就在這一天，英雄廣場（Heldenplatz）發生了暴動。

一九三四年十月二十八日，史塔漢柏格（Ernst Rudigervon Starhemberg）王子和他四萬名精良的右派部隊保安黨（Heimwehr）（表面上反對納粹黨，但主要的攻擊對象是反對一黨專政的奧國社會民主黨人）在維也納遊行示威，聲稱要整治奧國。在十一月之前，再度發生暴動。道爾夫斯的繼承人總理庫特‧馮‧舒施尼格（Kurtvon Schuschnigg），對奧國納粹黨的物質支援公開表示嘆息，一開始是「不只聽到破裂響聲的紙袋」，後來是殺傷力最強的炸彈與爆炸物。

在一九三四至三五的音樂季中，華爾滋女孩在歐洲展現魅力。艾瑪與維也納華爾滋女子樂團在捷克、匈牙利及波蘭巡迴演奏。當管弦樂團在布拉格演奏時，一位年輕的音樂學生奧斯卡‧莫茲威茨（Oskar Morzwetz）（註五）目不轉睛地看著演奏會的海報。年輕音樂家個個美麗動人，見識開闊的樣子。許多年後，他依然記得艾瑪的華爾滋女孩讓每位觀眾魂牽夢縈。

在一九三四年的除夕，管弦樂團出現在華沙的史丹尼維斯基馬戲團（Staniewski），她們在全世界的演出水準與柏林的冬季花園齊

名。管弦樂團回到波蘭，在克魯考(Cracow)的老劇院演出。此地的《每日快遞》雜誌以簡介加上插圖，歡迎維也納的華爾滋女子樂團：

來自維也納知名的艾瑪‧羅澤女子管弦樂團即將登場的消息，可望吸引克魯考民眾的注意力。

有傑出小提琴家的指揮，加上歌唱家卡拉‧柯勒(Karla Kohler)與豎琴師麗絲爾‧羅夫勒(Lisi Loffler)的全力配合，管弦樂團將以「維也納的多瑙河：令人魂牽夢縈的城市」爲標題，進行一場音樂會。

來自格林琴的華爾滋、進行曲、歌曲。管弦樂團團員對演奏的曲目旋律鮮明，令人萬分激賞。每一項特色都能保證今天的音樂會將引起觀眾的熱烈迴響。

多年下來，一張維也納華爾滋女子樂團的音樂會節目單被有心人士保留下來，爲克魯考的音樂會做見證。「艾瑪‧羅澤和她的十二位華爾滋管弦樂團演奏名家」表演下列的選曲：

1. 小約翰‧史特勞斯／維也納森林的故事(Tales from the Vienna Woods)全體管弦樂團

2. 林姆斯基－高沙可夫／印度之歌(Song of India)卡拉‧柯勒，女高音

3. 德弗扎克／斯拉夫舞曲(Slavonic Dance)全體管弦樂團

4. 舒伯特／幻想曲(Fantasy)麗絲爾‧羅夫勒，豎琴

5. 小約翰‧史特勞斯／皇帝圓舞曲(Emperor Waltz)全體管弦樂團

6. 韋涅阿夫斯基／奧別列克，波蘭舞曲(Oberek, Polish

Dance)艾瑪・羅澤小提琴家

7. 梅(H .May)／ 求愛的豎琴(TheHarpWantsLove)全體管
弦樂團

8. 小約翰・史特勞斯／甜酒，女人與歌(Wine, Women,
and Song)全體管弦樂團

中場休息

9. 雷哈爾／金銀圓舞曲(Gold and Silver Waltz)全體管弦
樂團

10. 席克辛斯基(Sieczynski)／ 維也納，我夢寐以求的城市
(Vienna, City of My Dreams)卡拉・柯勒，女高音

11. 小約翰・史特勞斯／維也納氣質(Wiener Blut)全體管弦
樂團

12. 蕭邦／幻想即興曲(Fantaisie Impromptu)莫爾納，鋼琴
家

13. 李奧波特／匈牙利歌曲(Hungarian Melodies)全體管弦
樂團.

14. 班納茲基／格林琴之歌(Grinzing Song)全體管弦樂團

15. 班納茲基－亞弗列德・羅澤／無女人與歌曲(Without
Women and Songs)全體管弦樂團

16. Waldteufel/Espana(全體管弦樂團)

波蘭樂評阿普特博士(Dr. Apte)在克魯考猶太人殖民地印製的新報上發表評論，對艾瑪讚不絕口：

艾瑪‧羅澤管弦樂團由一群名副其實的傑出女性音樂家所組成。這是我對這群身穿藍色服裝，神情愉快、氣質高雅、品味獨具女士的第一眼感受，她們穿著褶邊的裙子，搭配露肩上衣，依照順序坐下面對觀眾，兩旁都是鋼琴手。舞台中央第一排是三位小提琴手、一位中提琴手、一位豎琴手。他們並排的後方是兩位大提琴手與一位男低音。

我們被眼前這一群身穿藍色衣服的女士深深吸引，更為顯眼的是一位彈奏低音樂器的藍衣女士。旁邊有一位歌唱家正等待入場演奏。

他們在演奏時隨著音樂搖擺，打著拍子，露出笑容。一、二位女性不時加強歌詞與旋律，起身站立，以獨奏者的姿態接近指揮。當他們站在身兼一流獨奏家的指揮旁邊時，形成一幅美麗而生動的畫面。

當然，樂團成員在演奏時隨著快速的音樂展現優美的動作，展現出愉悅的心情，朝氣蓬勃。她們活力十足，整個管弦樂團顯出高度純熟的技巧……

整個管弦樂團的靈魂人物是艾瑪‧羅澤，她不愧為知名音樂家阿諾‧羅澤的女兒、維薩‧普荷達的妻子。

艾瑪九年後在奧斯威西姆(Oswiecim)的奧許維次－巴克納集中營中死去，歷史悠久的克魯考音樂會地點距離此地不到四十公里。

註解

　　題詞：英柏格‧湯尼克－米勒，一九八三年在阿姆斯特丹進行訪問。

　　1．一九三二年初期亞弗列德為了逃避納粹黨的魔掌（華爾特在隔年離開柏林），由柏林返回維也納。在這段期間，柏林的猶太人的戲劇及音樂團體突然「受到政府懷疑」，紛紛逃往維也納。他們將德國盛行，有「小舞台」之稱的小酒館表演帶回維也納。

　　2．奧地利出生的小提琴家馬克斯‧羅斯托（1905—1991）是羅澤家多年好友。他在維也納向羅澤學音樂，在柏林向卡爾‧佛萊希（Carl Flesch）學音樂。羅斯托離開倫敦 前往德國，自一九四四年至一九五八年在德國以獨奏家的身份巡迴演奏，並教授小提琴。

　　3．民謠弦樂音樂是法蘭茲‧約瑟夫皇帝的最愛。多年後在維也納，這些樂團仍然被稱為「史蘭梅爾四重奏」。

　　4．唯一完整，有作者簽名的《悲嘆之歌》樂譜由亞弗列德保管，直到一九六〇年。他將樂譜賣給耶魯大學的奧斯本恩文物保存中心（Osborn），成為許多唱片和音樂會演奏的依據。

　　5．作曲家奧斯卡‧莫茲威茨的作品最常在加拿大演奏。當納粹黨佔領奧國時，他被迫輟學。他諷刺地說，通知他壞消息的納粹黨人正好是他一位瞎眼的學生。

第六章 血統與榮譽

全心體驗藝術，熱愛藝術之人絕不會感到不快樂。
 ── 布魯諾‧法蘭克

德國在一九三五年九月十五日頒布「紐倫堡德意志血統與德意志榮譽保護法」，禁止猶太人與「德國血統的公民」通婚。發生在德國之外的婚姻仍被視為無效。新頒布的法律也規定，猶太人與非猶太人發生婚外情為不合法，並且禁止猶太人雇用四十五歲以下的德國女僕，不許猶太人懸掛德國國旗或出示象徵德國的顏色。德國元首兼總理希特勒在德國政黨自由國會上，親自頒佈新的法律。除了某些關於德國家庭雇用奴隸的相關規定以外，新的法令自宣佈日起即刻生效。

一九三五年十一月十四日，政府對新的法律提出附加解釋，「祖父母和外祖父母中有三人以上為純種猶太人」即為猶太人，之後又在全國進一步說明，只要符合下列條件之人即屬猶太人：祖父母和外祖父母中有兩人為猶太人、在紐倫堡法生效時信仰猶太教、在紐倫堡法生效當時或之後與猶太人結婚、猶太人與德國人在一九三五年十一月十五日後「非法」結婚生下的孩子、在一九三六年七月三十一日後與猶太人發生姦情，「非法」生下的孩子。

一九三五年九月，希特勒在德國國會（Reichstag）發表演說，強調新種族法是嘗試「以法律控制『猶太人』問題，如果失敗，必須依照法律交由國家社會黨尋求最終解決途徑」。惡意中傷猶太人、公然剝奪猶太人的公民權利，讓猶太人處於孤立無援的這些手段一步步化暗為明。在一九三四年之前，法律早已禁止猶太人在德

國擔任公職，不許猶太人在農業、戲劇、電影、廣播、新聞界、證券業就業。飯店、電影院、餐廳、藥房、雜貨店、屠宰場皆掛上「不歡迎猶太人」的招牌。住在德國的猶太人不准買房子，食物、藥品等民生用品。到了一九三六年，德國有超過半數以上的猶太人無法維生。

艾瑪知道根據德國種族法，她絕對符合猶太人的身份。一九三五年，家中接獲消息，當柏林正在歌劇院掃除猶太人時，她表哥恩斯特不幸被人發現。恩斯特情急之下趕往維也納投靠羅澤家。過去他在柏林成就斐然，現在唯一提供德語演員工作機會的，只剩下維也納（註一）。

面對納粹的侮蔑與攻擊來，艾瑪和維薩的婚姻宣告破滅。在表面上維薩假借贈送貴重禮物給艾瑪來展現他們的婚姻風平浪靜。當艾瑪和維薩住在薩瑞比時，週末生活無比寂靜。這對夫婦只邀請幾位客人到家中，不和鄰居來往。維薩的父母認為艾瑪孤癖冷漠，因而刻意避開媳婦。當安妮來訪時，這三位小提琴家晚上沉浸在美妙的音樂中，艾瑪負責彈鋼琴。但安妮覺得既使在最和諧的氣氛下，維薩對艾瑪仍「像朋友而不像妻子」。艾瑪難過地向安妮傾訴：「她想為他生孩子，但他不肯」。

維薩和艾瑪習慣活在舞台的聚光燈下。他們夫妻兩人常為了一點小事意見不合而大動肝火，爭吵不休。安妮永遠不會忘記，有一天晚上他們在一場宴會結束後回家，維薩好幾個小時都在責怪艾瑪。在那天的宴會上，艾瑪打破賓客在她的手背上禮貌性親吻的慣例，在一百多位賓客面前允許一位男士吻她的手心，維薩怒斥妻子行為不檢。

持續與艾瑪和維也納華爾滋女子樂團合作，而同時擔任維薩鋼琴伴奏的卡倫和這對夫婦關係密切。面對動盪不安的時局，有意到美國生活並工作的維薩向卡倫抱怨，他和艾瑪為了此事發生嚴重口

角。艾瑪堅定地表示她不想離開維也納和布拉格，她以維薩之言來替自己辯解，認為她在這兩個地方都可以通行無阻。況且，歐洲是她事業的基礎，她也可善盡孝道，陪伴居住在維也納的父母。卡倫透露她有一次聽見維薩以粗魯的口氣說：「有時候我不知道到底是娶了艾瑪，還是她的父親。」

而維薩家的人則指責艾瑪將他們兩人婚姻搞砸，因為她總是「不可一世且頻頻旅遊」。他們怪她無法達到維薩心目中賢妻良母的標準。有人批評羅澤明明知道一開始問題就層出不窮，卻執意促成這檔婚事。維薩、艾瑪、她的父親這三位要求嚴格且才華洋溢的小提琴家同在一個屋簷下，他們的情緒起伏使得家庭氣氛不和諧。不管如何，明眼人都看得出維薩對艾瑪的感情越來越淡。至於艾瑪本人，安娜‧馬勒說她在經歷過一次又一次的爭執與和解後，仍然「瘋狂地愛著」維薩。比任何人都了解艾瑪的安妮同意安娜的觀點，安妮說，兩人關係走到最後，艾瑪對維薩的感情是維繫兩人婚姻的唯一理由。

一九三五年三月九日，艾瑪管弦樂團在克魯考舉行音樂會一個月後，也是紐倫堡法生效前六個月，維薩在捷克的易北河區申請離婚。據安妮說，為了說服艾瑪離婚，維薩答應她兩人的關係絕不會改變，他只是不願受到婚姻的束縛。「艾瑪深愛著普荷達，」安妮說：「她同意離婚是因為丈夫執意如此。不管有沒有婚姻關係，她只想盡最大的努力維繫兩人的感情。但結果讓人意外，他們鬧得不歡而散。」

艾瑪心灰意冷。她告訴朋友在她離婚前，維薩的音樂會行程表上曾出現一段空白期，或許這透露了某個訊息。和許多妻子是知名猶太人音樂家的丈夫一樣，維薩為了事業選擇離婚。

一封來自捷克，日期為一九三六年十月三十日的正式信函通知兩人離婚手續已經辦妥，信上說明這對夫婦自一九三五年三月在易

北河區申請離婚後就開始分居。法官裁定維也納「派爾克街二十三號的房子」屬於艾瑪，薩瑞比別墅則歸於維薩名下。德文的離婚證書以「無法克服的厭惡感」做為離婚的理由。這句話的意思是否和今天人們所慣用的模糊語「個性不合」一樣？還是借用了歐洲快速蔓延的反猶太人主義用語？它是否反應出新種族法律執行後一般人的普遍態度？

維薩的家人與朋友鄭重否認他與猶太人妻子離婚的原因，是為了事業前途，連他前任的布拉格裁縫師都反駁此一說法。維薩的家人辯稱他與艾瑪離婚兩年後，他不但在布拉格娶了猶太人律師婕蒂‧克魯茲博士（Dr. Jetti Kreuz），更在大戰期間為了保護她而吃盡苦頭。但他後來又再度離婚，娶了第三任妻子。婕蒂於一九八二年逝世。

但是，維薩在戰爭中活躍於德國、奧地利、捷克卻是不爭的事實（有時候和鋼琴伴奏的卡倫一同旅遊），使外界質疑他和納粹黨一個鼻孔出氣。一九四一年，維薩受到德國文化部的邀請，加入三十四位捷克音樂家和記者的團體，到德國和荷蘭巡迴演出。他的傳記作者詹恩‧拉提斯拉維斯基注意到維薩在回答記者的問題時，表示他感激德國政府允許他巡迴演出。傳記作者指出維薩的回答不但不公平且文不對題。

維薩在一九三六年之後到薩爾斯堡的莫札特音樂學院（Mozarteum）教書，一九四四年又在慕尼黑音樂學院任教。大戰之後，他因為與納粹黨合作而受到捷克政府非難，先是處以罰金，又被禁止在捷克舉行正式演奏會。他在一九四六年移居義大利拉巴羅（Rapallo），持續在義大利、土耳其都市伊斯坦堡、土耳其首都安卡拉、埃及亞歷山大港舉行演奏會。他在一九四八年取得土耳其公民身份，隔年在美國舉辦最後一場音樂會。一九五〇年，他遷至奧地利聖季爾根（St. Gilgen）的沃爾夫崗湖，將生命的最後十年奉

獻給維也納國立學院，教授音樂課程。最後他終於恢復演奏資格，得以在他的祖國演奏。他流亡海外十年後第一次回到布拉格，參加一九五六年五月的春季音樂會，贏得觀眾三十分鐘的起立鼓掌。

維薩在長期的事業生涯中錄製過許多唱片，細膩地捕捉他在演奏時的癡狂，受到收藏家的熱愛。維薩在一九六○年七月二十六日逝世於維也納，確立他在歷史上浪漫派小提琴名家的地位，堪稱時代的楷模。

艾瑪或許希望藉著離婚幫助維薩在事業上重振雄風，恢復他們日漸褪色的愛情，但始終得不到他的回應，離婚改變了兩人的生活。在離婚手續辦妥後，不滿三十歲的艾瑪開著白色的Aero跑車回到維也納，生命黯然無光。從朋友的眼中看來，她唯一剩下的是音樂帶給她的樂趣。雖然艾瑪表面上假裝她樂於恢復自由之身，但尤斯蒂妮聽到她在晚上低聲哭泣。

一九三六年三月，尤斯蒂妮寫了下面這封信給亞弗列德，表達她的憂慮：

我親愛的亞弗列德：

我覺得有必要向你解釋，為何我在經過許多輾轉的夜晚反覆思量後，決定改變遺囑內容。我希望你接受我的想法，不要埋怨……

我們無法留任何財產給你，只能留給你私人物品。照目前的情況看起來，我有必要在你和艾瑪之間將財產做更好的分配。我們在商量之後決定將父親的私人財產分給你，將我的私人財產分給艾瑪。在艾瑪與普荷達離婚之後，父親在遺囑上將所有原先要留給普荷達的東西轉移給你。我也改變了心意，將所有的珠寶留給艾瑪。

妳的妻子如同我所盼望地帶給你極大的幸福，我為此每天充滿感謝。妳的妻子會從她的生母繼承珍貴的珠寶，這是天經地義

之事，因此我覺得如果我在女兒需要時拿走能夠幫助她的財產，是一件極不公平之事。

　　我乃本著良心做出決定，這是正確的，如果我不這麼做，我必定會對她未來的生活憂心忡忡。我不擔心你，因爲我看見你的婚姻美滿，物質生活無虞。

　　我非常擔心艾瑪，相信你了解我的心情，我要盡一切力量讓她未來的生活過得更舒適。

　　恩斯特記得艾瑪離婚後有一天從樓梯上衝下來，跑到家中的音樂房。她的神情興奮，叫恩斯特和亞弗列德不要說話，因爲收音機正在播放維薩的小提琴協奏曲。她錯過了播報員的介紹，但她確定那是維薩的聲音。當這首樂曲演奏完畢時，播報員指出演奏者爲齊諾·法蘭薩斯卡提(Zino Francescatti)，而非維薩，艾瑪的神情充滿「不合理的自責」，她竟然聽不出差別——這代表她和維薩在音樂上的默契越來越淡。在恩斯特和亞弗列德眼中的一件小事竟然讓艾瑪難過了半天。

　　維也納華爾滋女子樂團的小提琴家英柏格記得艾瑪在一九三六年隨著管弦樂團進行巡迴演奏：

　　雖然我還是一個十幾歲的少女，不懂人情世故，但我可以感受到艾瑪背負的壓力，或許因爲她的丈夫普荷達是小提琴名家，或許因爲她的父親是音樂界奇葩，她的行程總是馬不停蹄，心神不定且情緒混亂。

　　我覺得她在離婚後的那一年，始終找不到平靜。當我一想到她，腦海中浮現的是個沒有笑容的三十歲婦女。

　　雖然有時候艾瑪的音樂感動不了聽眾的心，但她的演奏技巧畢竟經過一番琢磨，音感很強。由於她來自音樂世家，大家對艾瑪的期望很高，反而使她無法盡情發揮，也不能展現特色，我認爲一般大眾還沒有眞正了解她的優點。

英柏格繼續表示艾瑪總是刻意迴避關於維薩的話題,「她似乎下意識地反問:『這些男人到底要我怎麼樣?』」

在婚姻破碎之後,艾瑪藉由與父親、兄長合奏室內樂找到安慰。當羅澤四重奏在維也納演奏時,她偶爾擔任第二小提琴。羅澤誇獎她的室內樂技巧,並且把握機會與女兒合奏,尤其在一九三六年六月的維也納節慶上。「羅澤天賦異稟的女兒」(如同媒體所形容)在和父親合奏布拉姆斯的《G大調弦樂四重奏》(String Quintet in G)時擔任第二小提琴,這首樂曲兼具輕鬆與莊重雙重氣氛,和布拉姆斯以往的風格迥然不同,堪稱室內樂上的重大挑戰,父女兩人在這場演奏會上皆表現優異。

艾瑪在一九三六年最後一次帶著她的管弦樂團到北歐。管弦樂團抵達斯德哥爾摩時和男高音理查·陶柏(Richard Tauber)住在同一間飯店。陶柏是羅澤家的老朋友,也像許多歌唱家一樣,只要一到維也納,馬上打電話到羅澤家問羅澤是否擔任歌劇院管弦樂團的第一把交椅。在陶柏和華爾滋女子樂團最後一首樂曲結束後,雙方又攜手合作在飯店大廳入口即興演奏。艾瑪的歌唱家瑪蒂·梅斯清楚記得她與陶柏在高亢的男女對唱聲中劃下她演唱事業的巔峰。

不管艾瑪的情緒有多低落,旁人的安慰有多空洞,她總是像父親一樣展現出屹立不搖的精神,散發出人性的尊嚴。艾瑪積極推動所有的活動,以一己之力服務他人,眉頭從不皺一下。

阿根廷唯一的德文報編輯彼得·葛林斯基(Peter Gorlinsky)在一九九一年接受訪問時,提及他在華爾滋女子樂團巡迴演出時「在巴黎……巧遇艾瑪·羅澤」。當時她正需要一位秘書,而他廣泛的新聞知識以及在娛樂事業的經驗來說堪稱不二人選,但他沒有法國簽證,因此無法答應艾瑪的要求。他經由秘密管道轉往維也納,但不小心被發現,又被驅逐到德國,連續三週受盡蓋世太保的凌虐逼問,最後終於獲得釋放。

恩斯特曾在派爾克街上的羅澤家住了很長一段日子，對艾瑪援救被納粹黨人逮捕的記者與戲劇發起人的決心印象相當深刻。她執行此計畫的時間與方式與葛林斯基的經驗不謀而合。

卡倫也透露了另一件艾瑪的英勇事蹟。他記得在一九三七年，尚未從傷痛中恢復過來的艾瑪尋獲機會，幫助一位她所認識的德國籍猶太音樂會經理人逃到荷蘭。艾瑪援救他的方式與這位音樂會經理人的身份現在已不可考，但卡倫非常肯定艾瑪就是一手安排逃亡計畫的幕後主腦。

與老友重逢讓艾瑪恢復昔日那股衝勁。恩斯特記得她有一次開著Aero跑車在壯麗的環城大道上馳騁，他們在赫倫哈夫咖啡屋停下來，和正在維也納訪問的美國巨星史拉薩克（註二）聊天。艾瑪與史拉薩克自幼青梅竹馬，或許談過戀愛，今日兩人在故鄉重逢，話匣子一打開就沒完沒了。

史拉薩克帶著他的英國牛頭犬外出，雖然牠的面貌醜陋而流著口水，主人卻為他取了一個好聽的名字「天使臉」。艾瑪帶著成就斐然的史拉薩克繞著環城大道兜風，「天使臉」還輕輕抓傷了恩斯特。

註解

題詞：德國詩人布魯諾‧法蘭克，一九二七年八月十五日在艾瑪的簽名簿上寫下的一段話。

1. 艾尼斯特後來離開維也納，加入位於柯隆的猶太人社區劇院。這種專為猶太人社區的文藝生活而成立的團體有一段時期被容許存在。

2. 華爾特‧史拉薩克（1902—1983）成為享譽國際的演員及歌星，在舞台和電影上大放異彩。一九五五年他因為在舞台劇《芬妮》(Fanny)中擔任男主角而榮獲東尼獎；一九五七年他在大都會歌劇院演出《吉普賽男爵》(The Gypsy Baron)。史拉薩克在一九四一至一九七二年期間活躍於好萊塢，參加過三十幾部電影的演出。他在幾部經典名片中以性格小生的姿態出現：《外籍兵團的阿巴特與柯斯泰羅》(Abbott and Costello in the Foreign

Legion，一九五〇年）、《邦梭的就寢時間》(Bedtime for Bonzo，一九五一年)、和歐爾森・威爾斯(Orson Welles)合演的《金銀島》(Treasure Island 一九七二年)。在電影《蜜月假期》(Once Upon a Honeymoon，一九四二年)和《救生艇》(Lifeboat，一九四四年)中，他飾演詭計多端的納粹黨人。一九八三年四月二十二日，史拉薩克在紐約長島的家中自殺身亡。

第七章　德奧合併

我認為，當一個人不受環境影響時才算是真正的快樂；
他保持高昂的鬥志，憑著自己的力量奮鬥下去。

── 塞尼亞

　　羅澤一家人在一九三六至三七年的冬天備感壓力，尤斯蒂妮的
健康日漸衰退。艾瑪在一九三六年結束北歐之旅後，就不再長途跋
涉，只到附近的瑞士和捷克一帶巡迴演奏。

　　艾瑪的世界在離婚之後支離破碎，渡日如年。她的情緒陷入谷
底，經常大發脾氣，眼看母親的病情拖垮一家人，她有時候甚至對
母親不耐煩。為了恢復平衡的生活，艾瑪開始閱讀哲學，尤其是羅
馬斯多葛學派哲學家塞尼亞的書籍。在經濟上自給自足成為她生活
的目標。

　　她對服侍尤斯蒂妮的女僕兼護士蜜特琪(Mitzi)態度傲慢，百
般刁難。每當醫生無法照顧她時，護士便負責為病人打針，好讓尤
斯蒂妮感到舒服一點。艾瑪多次解雇了這位重要的護士，心急如焚
的亞弗列德還要連忙趕回派爾克街去排解紛爭，將蜜特琪找回來。

　　在一九三七至三八年音樂季中，艾瑪的管弦樂團到鄰近家鄉的
瑞士和義大利北部演奏。為了保持華爾滋女子樂團的傳統，艾瑪和
她的管弦樂團在一九三七年除夕夜前往維也納中部的羅納徹劇院演
奏。

　　由於尤斯蒂妮身體欠佳，羅澤拒絕在一九三七至三八年與維也
納愛樂管弦樂團到英國巡迴表演，只答應在維也納進行室內樂演
奏。羅澤四重奏在一九三六年進行第一場「告別」音樂會，吸引大
批樂迷上門。他們一再延後音樂季，增加音樂會的場次。在第五十
四次的音樂季上，四重奏特別以手稿演奏布拉姆斯組曲，紀念他的

《G大調弦樂四重奏》創作四十週年。

　　高齡七十四歲的羅澤飽受歌劇院及愛樂管弦樂團的壓力，他們積極尋找首席指揮的繼承人。雖然羅澤身為第一把交椅，擁有至高無上的權力，但他了解一些年輕團員巴不得他趕緊讓位。

　　有一陣子艾瑪受到來自茨林威希（Zlinwhich，現為高特華多夫Gottwaldov）的一名捷克記者卡威爾‧馮‧克勞迪（Karel von Klaudy）的鼓勵。在她參加完捷克布爾諾（Brno）的華爾滋女子樂團演奏會後，馮‧克勞迪便纏著艾瑪，向她表明心意。他對她展開熱烈的追求。安妮等好友也希望艾瑪敞開心胸，但艾瑪並不打算接受另一段戀情，她告訴追求者及朋友們她仍因維薩而傷心。

　　不久之後，艾瑪和管弦樂團在搭火車的途中認識一位白人男子。他是一位維也納人，比她小八歲，艾瑪一下子便墜入情網。這個男人的名字是海因里希‧塞爾薩（Heinrich Salzer），大家都叫他海尼（Heini），父親是卡爾烏柏路特（Carl Ueberreuter）造紙暨出版公司的大老闆，家族已在維也納經商幾世紀。雖然海尼不是音樂家，和艾瑪生命中重要的音樂家一點關係也扯不上，但他和艾瑪情投意合，她也喜歡嘲笑他不懂音樂。正因為他對艾瑪不抱任何期望，她覺得和海尼相處起來沒有壓力。

　　海尼的自我風格很強烈，和喜歡熱鬧的維薩剛好相反。他不像鋒芒畢露的艾瑪，只喜歡一個人默默地躲在背後。他的個性溫和，全心支持她對音樂的熱忱。他了解艾瑪對他深情款款，儘量抽空陪伴她。海尼不止一次與艾瑪及管弦樂團巡迴旅遊，但對為何他不想和家人在一起避不解釋。根據他哥哥湯瑪斯的說法，海尼在家中是個「孤獨者」：「他是我的弟弟，也是很好的朋友，但他很少提出自己的想法。」他總是獨斷獨行，從不向周圍的人請益，也不透露心事。

　　雖然海尼知道他掌握家族企業的未來，但他卻對從小供養他的

家族企業望而卻步，甚至與之敵對。他寫了一篇精彩的博士論文，對於奧地利的造紙、印刷和出版業做了一番徹底的研究。他的文章涵蓋這個行業的各個層面，對他的家庭亦做出詳盡的分析。據湯瑪斯說，雖然時代已經改變，海尼精彩的論文仍然是奧地利工業研究的權威資料。

艾瑪的華爾滋女子樂團認為她和海尼的關係不會持久。忠心的安妮‧（羅澤在此時形容她為「艾瑪唯一真誠的朋友」）承認她「打從一開始就不看好他們的關係」，但她和管弦樂團其他的團員都不敢將這種想法告知艾瑪。

希特勒對奧地利虎視眈眈，不斷威脅利誘。面對德國元首的強大壓力，奧國總理舒施尼格在一九三六年同意奧國國家社會主義黨人進入政府核心。為了感謝舒施尼格的順服，納粹黨持續在口頭上接受奧國憲法對於國家的定義，允許政府以愛國陣線為主，承認奧國是一黨專政的獨立國家。

在表面上，一九三八年初的奧國前景似乎一片美好，失業率比起一九三四年下降三分之一。墨索里尼攻打非洲，日本侵略中國這些戰事對人們來說非常遙遠。作家費里茲‧莫爾登(Fritz Molden)估計猶太人大約有二十萬人住在奧國，大部份為知識份子與文藝界人士。猶太人明白地分為兩派，一派擁護猶太人復國，另一派主張融入他們生存的社會。根據莫爾登的說法，不管政治或宗教的看法為何，不管他們是基督教新教徒、天主教徒、不可知論者或正統猶太教徒，大多數居住在維也納的猶太人認為自己比奧國人或德國人更優秀，他們認為所謂的「德國公眾生活亞利安化」和驅逐德國籍猶太人只是一時的荒誕行逕。羅澤和其他人一樣，深信「希特勒和他的黨羽」不會在位太久，並且也將這種觀點告訴卡倫。

在維也納，街頭群架事件持續到一九三八年。納粹學生在維也納大學公然示威。在二月十一日，舒施尼格總理在貝希特斯加登

(Berchtesgaden)與希特勒會晤，屈服於德國發出的最後通牒，廢除奧國政府禁止納粹黨的規定，釋放奧地利政府監禁的納粹分子（包括暗殺陶爾斐斯的兇手），將奧國政府主要的五個職位讓給希特勒親點的納粹黨人，否則德國就要出兵攻打奧國。內閣官員中最重要的職位，即統帥警察和軍隊的「公安部長」一職讓給馬勒和尤斯蒂妮這兄妹的故鄉摩拉維亞伊格勞市，在維也納以律師起家的納粹黨魁阿圖爾‧賽斯‧英夸特（Arthur Seyss-Inquart）。他在一九三八年二月二十日在德國國會發表演說，並透過奧國廣播節目將訊息傳送到全國。希特勒相信住在奧國和捷克超過一千萬的「純種德國人」在種族上是「同志」，和德意志第三帝國唇齒相依。

舒施尼格總理深知他與希特勒簽署的條款犧牲了奧國獨立的自由，他在絕境中決定孤注一擲，以公民投票決定奧國是否要與納粹統治的德國合併，訂在一九三八年三月十三日為投票月。德國對此發出嚴重抗議，並在三月十一日包圍愛國陣線總部，兩百名穿棕色襯衫的衝鋒隊（指「棕衫隊」與恩斯特‧羅姆在一九二一年成立的突擊隊）在市政廳外全副武裝。希特勒在同一天對舒施尼格下達強制命令，要求他在九小時內取消這場決定奧國前途的公民投票。如果他不答應，德國將會大舉入侵。照以往的經驗，舒施尼格總理知道向聲明支持奧國獨立的英國、法國、義大利這三個國家是沒有用的。

舒施尼格取消了公民投票，遵照希特勒的吩咐自動下台。一九三八年三月十一日，他在廣播電台發表一篇感人的告別致詞。他向奧國人民解釋，為了避免流血衝突，政府決定向德國強權屈服。「向希特勒歡呼」很快取代了維也納的標準問候語「日安」。賽斯‧英夸特則接任總理兼總統的大位。

在一九三八年三月十一日的致命星期五，卡爾‧艾爾文（Karl Alwin）在歌劇院指揮柴可夫斯基的歌劇《尤琴‧奧尼金》（Eugene

Onegin)，噪音從歌劇院四面八方傳到舞台上。觀眾在中場時走出歌劇院，只見場面一片混亂：大批示威者聚集，人人拿著火炬，從柯爾恩尼街(Karntnestrasse)湧入歌劇院；在一片喧嘩和吵鬧聲中，處處可見納粹的標語和徽章。許多樂迷沒有返回歌劇院去欣賞完這場在奧國自由土地的最後一場表演。

　　在艾爾文指揮的那個晚上，羅澤如同往常一樣坐在第一把交椅（艾爾文和妻子女高音伊莉莎白・舒曼皆為羅澤家的親密好友）。在表演結束後，羅澤大膽地在領子上戴了愛國陣線的紅白彩帶，坐上最後一班電車，耳中傳來人們的吼聲「歡迎」、「向希特勒歡呼」、「人民萬歲，德國萬歲」。在派爾克街的公寓中，艾瑪、尤斯蒂妮、羅澤家好友蘿蒂・安妮格・蘇柏(Lotte Anninger Zuber)急得像熱鍋上的螞蟻，他們在羅澤回家後斥責他不該冒著生命危險，那天晚上許多猶太人在群眾激動的情緒下都白白犧牲了。

　　瑪莉亞記得當時她和亞弗列德是如何渡過那個晚上，他們被邀請到牙科醫生理查・福斯特(Richard Furst)和妻子葛托兒的家中。亞弗列德比瑪莉亞晚到，大批群眾佔據街頭，聚集在感恩教堂(Votivkirche)前面廣場的群眾發出嘈雜聲，傳到福斯特醫生家附近：彈炮隆隆的響音和煙火的聲音混雜在一起，福斯特將手中的空酒瓶朝著壁爐的方向猛烈一丟，將玻璃杯碎片分給在場的每一個人，如果將來這四個人有幸重逢，就要將玻璃碎片拼起來。亞弗列德和瑪莉亞在深夜繞道華靈格街回家，避開仍在街頭抗議的暴民。

　　在一九三八年三月十二日的星期六清晨，德國大軍壓境，勢如破竹。希特勒回到出生地奧地利茵河畔的布勞瑙(Braunau am Inn)，表面上是去林茲南郊的利昂丁(Leonding)為母親上墳，其實是想藉這趟短暫的旅程投石問路。他被群眾的熱情感動了，他所到之處皆受到人們的歡呼喝采。德國飛機一整天從空中灑落宣傳單。到了黃昏的時候，德國坦克車浩浩蕩蕩地開進維也納。希特勒在林

茲擬訂德奧合併政策，廢除奧地利這個國家。

在星期六晚上，歌劇院上演《崔斯坦與伊索德》，由韓斯·納伯特斯布希(Hans Knàppertsbusch)指揮。根據愛樂管弦樂團檔案保管員兼歷史學家奧圖·史特拉塞爾的說法，羅澤在第三幕表演他最有名的小提琴獨奏。他在維也納歌劇院演出五十七年，早已將這裡當成第二個家，不料那天卻是他最後一次出現在歌劇院的樂隊池中。

一九三八年三月十三日，也是公民投票取消的那一天，併吞法在維也納公佈，正式成立奧國新政府。三月十四日星期一，意氣風發的希特勒光榮返回這個曾經拒絕他入學的城市。他在下午五點抵達維也納帝國飯店，受到空前熱烈的歡迎。

作曲家兼愛樂管弦樂團、歌劇院管弦樂團低音提琴家的威廉·傑格(Wilhelm Jerger) 被任命為歌劇院管弦樂團團長。羅澤、腓得烈·布克斯波姆和其他猶太人音樂家很有風度地接受退休命令。樂團對每位音樂家過去的貢獻致上謝意，但在新的法令之下，猶太音樂家無法獲得任用資格。

前任愛樂管弦樂團團長雨果·柏格豪森記得，希特勒在英雄廣場發表煽動兩千名群眾的激烈演說，同一天羅澤在愛樂管弦樂團落寞地收拾他的行李。一位戴著納粹徽章，態度粗魯的年輕小提琴家走了進來，當著其他音樂家的面，以輕蔑的口吻對著滿頭白髮的羅澤說：「團長先生，你所剩的日子不多了。」

身為巴松管演奏手的柏格豪森曾受邀與羅澤四重奏合奏，他也是第一位敢偶爾在「偉大的羅澤」面前提出不同意見之人。他在四十多年之後相貌如昔，一想起當時各個階級的音樂家聽到年輕人「對七十五歲不中用的首席樂師百般侮辱」時產生的羞辱感，忍不住全身顫抖。

卡倫記得羅澤教授在同一天又受到一次屈辱。羅澤知道希特勒

將參加臨時安排的晚間慶典音樂會，演奏的曲目是尤金‧狄阿柏特（Eugen d'Albert）的歌劇《Tiefland》。狄阿柏特是羅澤的私人好友，羅澤無法理解為什麼演奏會獨漏了他。雖然羅澤認為希特勒罪大惡極，但他了解這場輕歌劇音樂會的重要性，盼望能夠和管弦樂團共同演出。「他問：『我為什麼不能與他們一起演奏？我屬於這裡，我是首席樂師！』卡倫一想起當時的狀況便露出難過的神情。『他雖是古稀之年，依然散發著高貴的情操。雖然別人曾暗示過羅澤教授不應該出現在這種場合，但他始終無法了解真正的原因。他不能接受歌劇院拒絕他演出的事實。』」

　　如果那天晚上羅澤果真出任首席樂師，當他看到站在指揮台的韓斯‧納伯特斯布希向希特勒打恭作揖（希特勒重回他在少年時代只能買站票的歌劇院，被奉為皇家貴賓）低頭致敬時，不知作何感想？

　　納粹黨在最短的時間內執行種族法。在德軍征服奧國不到一個星期的時間內，蓋世太保統治整個國家。在一九三八年的五月底，紐倫堡法適用於奧國與德國境內，奧國淪落為德意志帝國的殖民地—改稱「東邊防區」（Ostmark），連過去引以為傲的國名都捨棄不用。德國將領赫爾曼‧戈林（Hermann Goering）宣佈納粹黨計畫在四年內讓「東邊防區」成為無猶太人的淨土。維也納境內的藝術家和高級知識份子落荒而逃，其中包括佛洛伊德、奎納克、威費爾、艾瑪‧辛德勒、華爾特、荀白克、蘿蒂‧蕾曼和齊姆林斯基。

　　此舉震驚了音樂界。指揮托斯卡尼尼率先拒絕出席薩爾斯堡音樂節。在併吞法宣佈前一個月，希特勒在二月二十號發表演說後，納粹黨接二連三地發起暴動，托斯卡尼尼從紐約發出電報聲明他要取消原訂的演出（在前幾個音樂季中，他取消拜魯特的演出，公然反抗納粹政黨）。其他的音樂家也陸續取消音樂會活動。薩爾斯堡音樂節重新安排曲目，改由其他音樂家上陣。自一九二五年以來擔

第七章　德奧合併
◆
121

任薩爾斯堡音樂節常客的華爾特，在與維也納歌劇院簽下三年合約後毅然遞上辭呈。維也納歌劇院的管弦樂團依照慣例，擔任薩爾斯堡音樂節的伴奏。托斯卡尼尼和其他指揮在瑞士宣佈成立琉森音樂節(Lucerne Festival)，對抗前奧國所面臨的政治風暴。

有一些音樂家無法體會眼前發生的大事和他們有什麼關連。蘿蒂‧蕾曼起初說她希望在薩爾斯堡登場，因為她在「思想和行為上都與政治無關」。她也期待：「將全副精力放在薩爾斯堡的演唱會。」

很諷刺地，在一九三八年五月一日出版的《音樂快遞》上，德國刊登一篇以火車為主的文宣，標題是「音樂之都——德國」，這篇文章特別報導備受推崇的維也納歌劇院與薩爾斯堡音樂節。

在奧國被併吞後所實施的種族法，為艾瑪帶來無法克服的問題。她和海尼深愛對方，但法律不允許德國人和猶太人結婚，因此她無法在家鄉結婚。海尼家並沒有因為「種族的立場」而拒絕艾瑪。湯瑪斯記得，事實上海尼的父親約翰身兼塞爾薩造紙和印刷王國的第五代領導人，曾在猶太人最艱困之時伸出援手，親自陪公司的一位經理平安抵達巴黎。湯瑪斯在日後提到艾瑪時語調十分溫和，他表示曾看過她好幾次，「對她的美貌、智慧、迷人的性格印象深刻」。但海尼家人對這場婚姻是否熱衷一直受到懷疑，當時非猶太人為了保住飯碗和職位，都背負著與猶太人妻子離婚的沉重壓力。

情況雪上加霜，艾瑪、亞弗列德、羅澤的事業和生計瞬間遭到封殺。羅澤家的老朋友理查‧史特勞斯出任國家音樂局局長，這個機構負責發執照給藝術表演者。有猶太血統的羅澤音樂家們不准公開演奏，史特勞斯顯然愛莫能助。雖然馬克斯‧葛拉夫在信上指出，作曲家理查‧史特勞斯曾發了三封文件給納粹政府，「要求政府善意對待音樂界人士」。葛拉夫又說和國家社會黨人掛鉤的事

實，使理查・史特勞斯「陷入困境，不僅他最好的朋友是猶太人，他的歌劇作詞家雨果・馮・霍夫曼斯托爾是半個猶太人，他的媳婦也是猶太人，因此他的孫子也有猶太人的血統。」同時，理查・史特勞斯再也無法和猶太人劇作家斯坦凡・茨偉克合作寫歌劇。或許理查・史特勞斯想藉著與納粹政黨合作，保護媳婦與孫子的安全。他的支持者堅稱他為了保護家人，迫不得已才接下音樂局局長一職。不論那一種說法才是正確的，他在納粹統治年間的順服態度使他在戰後受人唾棄。

希特勒政權根據「生物音樂理論」迅速將音樂界分成猶太人及非猶太人兩個等級。羅澤在家中客廳保存貝多芬的半身銅像，尊稱他為「我的貝多芬」，面對新種族法禁止猶太人演奏貝多芬的音樂感到膽戰心驚。一九三八年六月羅澤接到通知，由於他是猶太人，退休金將會減少四分之一。一九四〇年，在納粹贊助下出版，書名為《猶太人音樂字典》的一本巨著將羅澤家的三位音樂家歸類為猶太人，完全無視他們的宗教信仰。正如恩斯特在那些年所說的：「最令我害怕的是我的身份由血統決定，而非其他因素。」

亞弗列德也面臨僵局。在生物音樂理論頒布之前，他的作曲前途一片光明。自一九三三年起成為瑞士居民的德國指揮家赫曼・薛爾成(Hermann Scherchen)開始排練亞弗列德的創作，結合管弦樂與男中音的大型樂曲《Triptychon》，好在一九三八年維也納演奏。但亞弗列德以及其他猶太人作曲家的的作品頓時遭到禁止。納粹藉著音樂活動「違反規定」的罪名，全面鏟除猶太人在全國音樂界的勢力。納粹政黨全權決定那一類型的音樂可以在德國演奏。反猶太人情緒高漲，要求將標準演奏曲目「亞利安化」，排除任何「混合不同種族的創作」。舉例來說，受過洗的猶太人兼莫札特戲劇歌詞作家羅倫佐・達朋提(Lorenzo Da Ponte)曾參與過歌劇《女人皆如此》(Cosi fan tutte)、《費加洛的婚禮》(Le Nozze di

Figaro)、《唐・喬凡尼》的寫詞工作，在「亞利安化」的大聲疾呼中，這些劇本現在必須譯成德文，演奏家也要改變他們的習慣。舉例來說，小提琴家在演奏貝多芬《小提琴協奏曲》時，必須克制自己不去演奏猶太人音樂家姚阿幸、克萊斯勒、佛萊希所寫的裝飾音（註一）。

在納粹執政幾星期後，七萬九千「靠不住」的猶太人在維也納被逮捕。全國風聲鶴唳，盛傳亞弗列德的名字出現在逮捕名單上。薛爾成在回到瑞士之前將音樂手稿留在飯店，勇敢的亞弗列德回到布魯斯托飯店拿回他的音樂手稿，在大廳躲避納粹黨人。

亞弗列德到了當兵的年齡，大大增加被逮捕的可能性。一但他的血統被確認，很可能跟著其他猶太人一起被送到達豪（Dachau）或別的集中營，不然就是被迫到德國國防軍（Wehrmacht）做苦工。先前他就因為出現在奧國的愛國陣線節目上而被判罪。

早在一九三八年五月，亞弗列德便聯絡過他的朋友——身兼知名荷蘭記者、樂評、政治新聞通訊記者的路易士・梅傑（Louis Meijer）。梅傑過去常到羅澤家，在音樂室與羅澤一家人盡情享受音樂，現在梅傑正在想辦法幫助亞弗列德和瑪莉亞逃離奧國。

一九三八年七月十日，梅傑興奮地傳來好消息。在過去幾天他開車暢遊北歐，在斯德哥爾摩玩了兩天。他從瑞典的拉特維克（Rattvik）寄了一封六頁的信給亞弗列德。就在前一個星期五，梅傑帶著妻子蘿蒂在斯德哥爾摩的豪華大飯店（Grand Hotel）吃中餐。夫婦兩人在走進餐廳時有了令人驚喜的發現：

> 我在角落注意到三位客人圍在一桌吃中飯，有一位不知名的男士……竟然是葛蕾塔・蓋爾柏（Greta Garbo）和史多柯瓦斯基（Stokowski）！我在十年前認識他，當時我們坐在巴黎的浦雷爾大廳（Salle Pleyel）的包廂，一同欣賞孟德爾頌的音樂會。

> 我並不想打擾蓋爾柏，因此我將名片裝在信封內，派人拿給

他，向他致意，試圖喚起他對老朋友的回憶。

　　不久後他走到我們那一桌，聊了大約十分鐘。後來他搭計程車離去，用一張紙遮住他的臉，不想被記者發現。

　　他順口提了一下，或許他可以爲一位你認識的音樂朋友破例，找他到好萊塢合作。當然，有一點很重要，他要當那人（指朋友）的保證人，才能順利入境。以整體而言，他對情勢相當樂觀，情況好得令人難以置信。這位朋友應該抱著審慎樂觀的態度，先有心理準備，史多柯瓦斯基可能會忘記他的承諾（這一點我很懷疑）或是無能爲力。

　　我們決定在八月初回到荷蘭，我會將所有的資料寄到好萊塢給他。他在八月底回到美國後就會看見我的信件……以常理判斷，在九月的下半月我就會從他那裡得到答案。

　　「你認識的那位音樂朋友」顯然就是亞弗列德自己。這種稱呼是爲了保護所有牽涉在內的人士。梅傑也在信中指出他已經照會過波士頓交響管弦樂團的蘇俄指揮沙吉，柯塞維特斯基（Serge Koussevitzky），介紹亞弗列德那位「音樂朋友」。

　　亞弗列德在接到梅傑的信後重新燃起希望，他想起了一九三〇年在柏林發生的一件事，立刻信心大增。當年，史多柯瓦斯基被拒絕進入托斯卡尼尼的預演會，直到亞弗列德出面解圍，特別爲他安排入場。在一封日期爲一九三〇年八月三日的感謝信上，史多柯瓦斯基希望他在隔年再度前往柏林時去拜訪亞弗列德。他在信末又加了一段：「不知我是否能夠在美國爲你效勞？」亞弗列德心想，或許偉大的史多柯瓦斯基會記得他。

　　艾瑪清楚知道和她同年齡的猶太人被迫清洗舒施尼格總理在公民投票取消後留下來的標語。支持納粹的暴民如夢魘一般，連非猶太人的族群都不敢踏入被「亞利安人」訂下的公園，深怕觸怒四處走動的納粹人士。被任命爲猶太公司總裁的納粹黨人濫用權力，逮

到機會便中飽私囊，連納粹政府都質疑他們的行為是否合法。

在併吞法實施以後，華爾特夫婦立刻逃到瑞士的盧加諾 (Lugano)，接著轉往義大利的蒙地卡提尼 (Montecatini)（註二）。愛爾莎與丈夫在逃離維也納不久後寫信給羅澤家，控訴那位受雇保護他們財產的律師以不正當的手段對待他們，搶走了所有的財產。他們的女兒葛托兒嫁給普魯士人後留在維也納，現已遭到逮捕，被拘禁在一個猶太人無法接近的地方。

艾瑪嫁給維薩後領到的捷克護照成為她暫時的護身符，但納粹警告政府只是勉為其難地收留「外國籍猶太人」。艾瑪雖然對身處的城市再熟悉不過，卻也不敢到猶太人的禁地隨意走動。

亞弗列德自知留在維也納很危險，必須儘早離開。艾瑪眼見母親尤斯蒂妮的身子越來越虛弱，羅澤更需要女兒隨侍在側，因此她不敢妄想逃亡。羅澤家正面臨生死存亡的關頭。和海尼結婚的希望越來越渺茫。對艾瑪來說，每一扇逃亡的大門都已關閉。

回顧過往，我們很難相信羅澤沒有及時領悟併吞法的後果。維薩在維也納國家音樂學院的同事們在戰後紛紛表示，他們懇求維薩幫助曾是音樂學院學生的艾瑪，他總是回答艾瑪很安全，因為她是天主教徒。

在一九三八年六月，艾瑪、羅澤、海尼、海尼的父親、哥哥湯瑪斯聚在一起討論艾瑪的前途。他們計畫將海尼和艾瑪送往柏林。這對情人在柏林見到了誰旁人不得而知，但可想而之他們必定拜訪過瑪格麗特（葛塔）。雖然她在幾年前見過海尼，對他仍有印象。和希特勒交往多年的瑪格麗特現在是柏林夏洛頓堡 (Charlottenburg) 歌劇院的當紅女伶，也是德奧如日中天的影星（註三）。有一段時間她被認為是德國元首希特勒最鍾愛的女人（註四）。

希特勒的一位幕僚恩斯特‧哈夫斯坦格 (Ernst Hanfstangl) 曾

暗示瑪格麗特曾是希特勒的情婦。電影導演雷尼‧雷芬斯坦爾（Leni Riefenstahl）在拍攝描述一九三五年紐倫堡大會這個歷史盛事的鉅片《意志的勝利》（Triumph of the Will）時，大加渲染希特勒的情史。據說他親眼見過希特勒和瑪格麗特一起出現在納粹集團的大本營柏林皇帝飯店（Hotel Kaiserhof）。

一九三〇年，難得畫人像畫的希特勒親自為瑪格麗特畫了兩幅畫，第一次在一九三一年，此事由希特勒的副手魯道夫‧漢斯（Rudolf Hess）證實；第二次在一九三二年，畫中的女主角穿上戲服，旁邊有著「阿道夫‧希特勒」的簽名。有人指出希特勒根據好友和官方攝影師海因里希‧霍夫曼（Heinrich Hoffmann）拍下的照片畫出這幅畫，希特勒模仿維也納方言，形容穿著戲服，刁鑽古怪直言不諱的瑪格麗特（向來以提出尖銳的問題著名）是維也納有臉蛋而「沒腦袋」的象徵（註五）。在民間最為廣傳的說法是當伊娃‧布魯恩（Eva Braun）看見希特勒和瑪格麗特在霍夫曼的畫室時，心情低落，還一度自殺未遂。

維也納的另一項傳聞是在一九三六年到一九三八年時，艾瑪原先預定上德國的柏斯羅（Breslau）電台。當她的種族身份曝光時，電台立刻取消了她的訪問。然而，來自普魯士的納粹官員赫爾曼‧戈林以一句鏗鏘有力的「我決定誰是猶太人」扭轉了情勢，要求電台恢復艾瑪的專訪。顯然瑪格麗特曾為艾瑪求過情。

里奧在回憶錄上並沒有對妹妹的愛情多加說明，但他免不了會提到希特勒。有一則報導指出，一九三九年瑪格麗特正在和第一任丈夫辦離婚，希特勒派了一名幕僚前去，結果「十分鐘就辦妥了」。

姑且不論瑪格麗特在納粹黨內的影響力有多深，我們可以認定她和希特勒元帥的關係非比尋常，再加上她父親在音樂界的盛名，使她全家在二次大戰期間以巴伐利亞的「史拉薩克家園」之名安然

第七章　德奧合併 ◆ 127

渡過危機。在這段期間，瑪格麗特在柏林歌劇院演出，也到納粹掌權的歐洲各國登台。她的猶太人外祖母在家族的保護傘下毫髮未傷。

雖然瑪格麗特顯然受到希特勒的保護，但她並未對艾瑪伸出援手。在一九三八年的夏天，艾瑪和海尼自柏林歸來後不知所措。除了來自海尼的精神鼓勵以外，她在維也納一籌莫展。

在一九三八年的夏天，羅澤的前任學生，羅馬尼亞出生的小提琴菲力斯‧艾爾在每年造訪維也納時總會抽空打電話到派爾克街的羅澤家。他和美國的克里夫蘭交響樂團合作，創下佳績。在前一年夏天他還開車載他的老師到薩爾斯堡兜風，但很不幸地，到了一九三八年，羅澤已經被禁止參加薩爾斯堡的音樂會。

當艾爾到達羅澤家時，教授親自開門迎接。「他看起來如此蒼老，彎腰駝背。」艾爾記得。皮包骨的尤斯蒂妮坐在沙發上，呼吸困難。「她看起來和馬勒臨終前一模一樣，令我驚慌失措。」在做過短暫的拜訪後，羅澤送艾爾到門口，並告訴他妻子將不久於人世。

一九三八年八月二十二日，尤斯蒂妮在家人的陪伴下病逝於她最愛的家中。婚後住在倫敦的麗拉一直和羅澤家保持密切的聯繫。她聽說羅澤的退休金減少，尤斯蒂妮臥病，二話不說便自掏腰包，在尤斯蒂妮逝世前幾週為她買藥。麗拉也成為亞弗列德傾訴的對象，他在母親死後不久寫信給在英國的麗拉：

　　最親愛的朋友：

　　妳的友情、諒解，和妳長久的仁慈使我們在悲傷中獲得安慰。妳說的很對，我和母親的感情就如同妳和令堂的關係一樣深厚，因此妳能夠感同身受。

　　母親了解妳的慈悲。上星期我讀妳的信給母親聽，她很高興

妳願意幫助我們。在十九日星期四那天,她的身體非常虛弱。星期四晚上是我最後一次向她説晚安,親吻她入眠。

她一直到二十二號,星期一都昏迷不醒。當然,我一直在照顧她。全家人徹夜輪流守候著她。從星期天到星期一的晚上,我和父親、艾瑪在床邊陪伴著她,但她一直沒有醒過來,她在星期一早上十一點安詳地過去。

我帶父親和艾瑪上樓到我的居室。他們一直住到星期四,在二十四日星期三那天,我們將她葬在格林琴,離舅舅古斯塔夫的墓地不遠。整個星期的氣候不佳,似乎天地同悲。我代替父親辦理母親的後事,他的精神瀕臨崩潰邊緣。

妳説的很對,我有正當的理由將離開維也納的日期延後。我很高興能夠在父親最悲傷的日子裡幫助他,我也相信我做了一切母親希望我做的事。

謝謝妳送我的禮物,德勒斯納(Dresdner)銀行已經通知我會在兩週內領到錢。我會用這筆錢支付父親近來增加的開銷……我會送妳一份母親的遺物。如果妳收下禮物,當做紀念品,我們將會感激不盡。

艾瑪在參加母親喪禮的隔天回到家,帶了一份禮物給亞弗列德,表示謝意,裡面是塞尼亞的文選集,書名為《快樂生活》(The Happy Life)。「願這本書幫助你,如同你在我們最危難之時幫助我們一樣,你最真誠的妹妹上。」亞弗列德將這本書保留在床邊,陪他走完人生。

尤斯蒂妮的訃文登在報紙上,這篇短文共長兩吋,四周印上黑色框框,上面是基督的十字架。

亞弗列德及瑪莉亞仍在努力尋找移民的機會。梅傑在五月份寄過一封他和史多柯瓦斯基見面的信,亞弗列德幾乎忘了這封信的存在,直到他在維也納收到第二封署名日期為一九三八年九月二十二日的信才想起來。第二封信不只是正式邀請亞弗列德到雪芬寧根

(Scheveningen)拜訪梅傑，他並引用來自「我的瑞典－美國友人」的話：「我剛到好萊塢，向幾個人提過你的朋友。你是否能夠請他十月份一到美國時便通知我，到那個時候我應已爲他安排好一切。」

註解

題詞：源自塞尼亞第一世紀塞尼亞斯多葛學派哲學（The Stoic Philosophy of Seneca）中的《快樂生活》。

1. 來自拉維(Levi)一九九四年著作。拉唯在學術性書籍《論德意志第三帝國音樂》第三章中，概略敘述納粹主張的反猶太人主義如何應用於德國文化生活，尤其在音樂領域。另一本討論德國納粹黨音樂觀的書是麥可・凱特(Michael H. Kater)一九九七年的《扭曲的音樂：音樂家和德意志第三帝國的音樂》(The Twisted Muse: Musician and Their Music in the Third Reich)，第三章「受迫害流亡的猶太人與反納粹黨音樂家」(Persecuted and Exiled Jewish and Anti-Nazi Musician)敘述多位音樂家的不幸遭遇。

2. 華爾特曾經申請過摩納哥護照，但未能成功。後來他成爲法國公民，在美國及海外地區擔任指揮，發展音樂事業。

3. 瑪格麗特・史拉薩克（1903 — 1953）最有名的電影包括《達爾比》和《蒙上面紗的瑪雅》(The Veiled Maja)。在二次大戰之後，她參加伊利茲・卡山水Eliz Kazan)的電影《走鋼索的男人》(Man on a Tightrope)演出。

4. 瑪格麗特一九五三年在自傳《Der Apfel fallt night weit vom Stamm》中敘述她第一次與希特勒見面的經過，並描寫他如何爲家庭的猶太籍友人馬克斯・陶西格(Max Taussig)求情。赫曼・萬爾林提醒她避開猶太人的問題。她在書籍出版的那一年過世。里奧所著的《Mein lieber Bub》提到許多萬塔在戰爭時期的行動，包括如何援救陶西格。她和希特勒的關係在一九四二年

十一月十日紐約出版PIC雜誌，尤金‧提林傑（Eugene Tillinger）在一篇有插圖的文章「納粹劊子手之妻爭奪社會主權」中，剖析柏林納粹官員妻子的明爭暗鬥，也提到和貝希特斯加登希特勒多年的情婦伊娃爭奪「第一夫人」。這篇文章說：「美麗的瑪格麗特‧史拉薩克是希特勒早期最心愛的女人，現在備受納粹黨人士的歡迎。納粹黨的領袖們喜歡在她豪華的卡夫斯坦敦（Kurfurstendam）大廈飲酒作樂。」

　　5．兩幅畫皆出現在一九八四年比利‧普萊斯（Billy F. Price）在德國所著的《希特勒，無名的藝術家》（Adolf Hitler, The Unknown Artist），此書在一九八五年出版，以「Adolf Hilter als Maler und Zeichner」為名。普萊斯將瑪格麗特建議展示這兩幅畫的手寫便條記錄下來：「希特勒元首根據我的照片完成這兩副畫，我提供你做為展示之用。我和總統從以前到現在都是好朋友。一九三六年三月二日。葛塔‧史拉薩克」魯道夫‧漢斯認為這兩副畫是私人禮物，不適合展覽。

第八章 黑色星期天

人性的尊嚴掌握在妳的手中。

維護它，艾瑪·羅澤。

—— 威廉·巴克豪斯(Wilhelm Backhaus)

　　妻子尤斯蒂妮的死，加上自己被趕出忠心以待的管弦樂團，大大打擊了羅澤。眼看好友陸續逃離這座城市，而老友更是避不見面，使他感到無比孤單(理查·史特勞斯不再到派爾克街來玩紙牌遊戲)。其他音樂家不准到他家演奏音樂的規定令羅澤心碎。他原先「憂鬱」的心情現在徹底「絕望」。艾瑪對父親的灰心喪志擔心不已。

　　她在信中將她的憂慮告訴華爾特。華爾特很快地從蒙地卡提尼寫信給羅澤，試圖振作老友的精神：

　　　我無時無刻不掛念你，使我們心意相連的是對古斯塔夫的愛，我們在一起做過的每一件事，數十年在音樂上與你合作的美妙經驗，親愛的阿諾 —— 每一件美好之事都與你有關。在歌劇院的許多夜晚，在音樂協會大樓演奏廳的許多日間演奏會！你的四重奏！我們的奏鳴曲夜晚！

　　　還有數十年的私人交情，它會永遠長存，這是無法抹滅的事實。

　　艾爾莎說她的丈夫曾為了艾瑪寫信到蒙地卡提尼，也為亞弗列德寫信給在紐約的兩大指揮家阿圖爾·波丹斯基與華爾特·戴姆羅希(Walter Damrosch)。

　　在德奧合併之後，非德國籍歐洲人被維也納街頭所發生的一波

波恐怖行動嚇得魂飛魄散。德國人在街頭肆無忌憚的進行反猶太人活動，警察視若無睹。穿棕色襯衫的無賴拉扯街上的猶太人，強迫他們清理排水溝、馬桶或公共廁所。猶太人的店被查封，家裡也被洗劫一空。上千的猶太人被監禁在達豪、布臣瓦爾德（Buchenwald）集中營，和另一個建在多瑙河岸邊的新集中營蒙特營（Mauthausen）（註一）。

　　來自希特勒故鄉林茲的奧國納粹黨人卡爾・阿道夫・艾奇曼（Karl Adolf Eichmann）與艾瑪同年。除了街頭暴力以外，他給了奧國的猶太人另一個選擇：以恐怖的行政手段威脅他們移民出境。艾奇曼成立了「猶太人出境中央辦事處」，這是德國政府唯一有權發出境證給猶太人的機構。納粹安排猶太人領袖出任移民局局員，好讓猶太人迫害自己的同胞。中央辦事處以集中管理制度加快作業速度，在德奧合併後六個月內驅逐了四萬五千名奧國的猶太人出境。艾奇曼的「猶太人出境中央辦事處」效率很高，一躍成為德國及非納粹地區類似機構的楷模。

　　從表面看來，中央辦事處的作用是幫助猶太人移民並扮演德國政府與猶太人民之間的橋樑。但實際上，他們陰險狡詐，這個機構後來成為政府執行大屠殺的單位。一位目睹艾奇曼審判罪犯人在戰後道出中央辦事處的殘酷手段：

　　　　一名猶太人帶了所有的家當被騙到猶太人出境中央辦事處，工作人員在整個作業過程互踢皮球。這名猶太人從一棟大樓走到另一棟大樓、從一個櫃台到另一個櫃台、一個辦公室到一個辦公室。當他從最後一端出來時，所有的權利被剝奪，錢財被榨光，只拿到一張破紙條，叫他在十四天之內離境，但實際上他是被送入集中營。

　　維也納的猶太人一個個被鼓勵向移民局登記。他們走向擁擠的猶太人街，但在那裡他們經歷到的只有饑寒交迫，被無情的政府剝

奪所有權利。

　　在羅澤的親朋好友中第一批離開維也納的是艾瑪‧辛德勒、丈夫威費爾及女兒安娜（現在已和為第三任丈夫威費爾出書的出版商保羅‧齊索奈離婚）。他們一家人跟隨千千萬萬失去國家的難民，流亡到義大利、瑞士、再到法國。有一陣子艾瑪‧馬勒相信受洗成為天主教徒能夠保護他們不受納粹黨的迫害，但近來她使用別的手法。她的女兒和威費爾的秘書約瑟夫（Albrecht Josef）在德奧合併之後看到艾瑪‧辛德勒在衣領上別著納粹徽章時大為震驚。這枚徽章不甚明顯但可收取自如（註二）。

　　羅澤家則從英國知名小提琴家兼老師卡爾‧佛萊希（註三）的身上找到了希望。傳言指出他正在募集款項，幫助年老的羅澤先生。佛萊希寫了無數的信給藝術界的友人，呼籲他們慷慨解囊，其中一位捐助人是美國第一夫人伊莉莎白‧柯立芝。

　　海牙的梅傑夫婦以及倫敦的麗拉紛紛寄來邀請函，這代表他們可以在極短的時間內離開奧地利。亞弗列德夫婦也將美國納入考慮之中。瑪莉亞的母親愛麗斯（麗絲爾）是經常為《新費里報》執筆的詩人兼藝術作家，她請了在紐約的年邁好友亞伯拉罕‧貝勒（Abraham Beller）為女兒及女婿提供宣誓書。這項重要文件是移民美國的關鍵，也足以向駐維也納的美國領事館證明移民者在美國有足夠的財力，不會造成美國政府的負擔。但領事館擔心貝勒年事已高，使得亞弗列德夫婦離開的日期一再托延。

　　艾瑪和亞弗列德的第一任家庭教師艾莉適時搭救他們。艾莉已經移民美國，住在俄亥俄州的辛辛那提市。她在眼科醫生薩特勒（Dr. Sattler）的診所內擔任秘書一職。在薩特勒太太的協助下，艾莉得以向美國移民局保證這對夫婦在辛辛那提市有地方可以居住：即將被改裝成小公寓的診所三樓。

　　家人警告亞弗列德不要離開史特恩瓦特街的家，以免遭到逮

捕，因此瑪莉亞一個人排了好幾天的隊，領取相關文件。在接下來的幾個星期內，這對夫妻收拾好行李，等待荷蘭的梅傑來電，打聽行駛於荷蘭和美國之間的「維丹號」(Veendam)的班次時間，這艘船預定在一九三八年十月五日出發。離開維也納的那班火車則在九月二十八日開出。

九月二十七日是他們在維也納的最後一個晚上，亞弗列德和瑪莉亞到派爾克街上的公寓來見羅澤和艾瑪最後一面。這是一場不算告別的告別，因為亞弗列德和瑪莉亞覺得等他們離開後再告訴羅澤比較好，但聰明的艾瑪識破他們的計畫。當他們和父親說了再見，下樓走到街上時，艾瑪匆匆忙忙追了出來，跟在他們後面。「你們明天就要走了嗎？」她問。

激動的艾瑪最後一次擁抱哥哥嫂嫂，聽到他們逃離維也納的消息令她鬆了一口氣。如同往常一樣，她目送他們離去，直到哥哥嫂嫂的身影消失後她才回到公寓，冷靜地面對父親。

隔日清晨瑪莉亞的母親，姨媽蘇珊娜，和蘇珊娜的未婚夫保羅‧潘斯奇(Paul Peschke)到維也納西站為這對夫婦送行，他們的大件行李隨後運到。除了珠寶、瑪莉亞穿的衣服，行李箱裝內的東西以外，當他們到抵達德國與荷蘭邊境時全身上下所有的財物價值只剩大約五元美金。

他們碰上另一個阻礙。荷蘭境內湧入大批難民，政府特別通過一條法令，規定過境的移民抵達荷蘭後不准停留超過五天。然而，亞弗列德和瑪莉亞搭火車抵達邊境後才發現「維丹號」開船時間延誤。亞弗列德立刻打電話給住在雪芬寧根的梅傑，說明他們目前身陷困境。他和瑪莉亞離荷蘭安全之地只有幾哩遠，兩人坐在皮箱上，等到凌晨三點。梅傑趕緊為他們申請入境許可證，准予他們停留在荷蘭超過規定的日期。

「維丹號」一直等到十月十五日才啟駛，亞弗列德夫婦在這段

期間住在雪芬寧根的梅傑家，為自己脫離險境感到慶幸。在遊覽阿姆斯特丹的時候，他們興高采烈地參加阿姆斯特丹音樂會堂管弦樂團主奏的拉赫曼尼諾夫音樂會。不久後他們在後台看到令人訝異的一幕：身穿皮毛長大衣的鋼琴手斥責獨裁的指揮威廉‧孟格堡在這場原本由他擔任獨奏者的音樂會上，取代了他的地位。

「維丹號」匆匆停靠在南安普敦（Southampton）港口，麗拉不辭千里從倫敦開車來探視這對年輕夫婦，並奉上募到的五十元，其中五英鎊來自桃莉，當時住在哈特福郡（Hertfordshire），另外五英鎊來自「傑西小姐」湯瑪遜。這兩位都是對羅澤家念念不忘的前任家庭教師。

麗拉在她的自傳《給孫兒們的一封信》（Letter to My Grandchildren）中簡短地描寫她和亞弗列德短暫的相逢：

> 亞弗列德很擔心艾瑪，他求我為她想辦法。「妳無法想像她現在的生活有多麼糟糕……她現在不能去劇院、電影院、公園或其他公共場所。」

父親在亞弗列德和瑪莉亞離開維也納六天後寫信給他們：

> 從你們難過的表情我就猜到你們要遠行，我很高興不必為你們擔心了。告訴梅傑和他的妻子我很感激他們願意幫助你，這代表世上仍然存在善心人士。

> 艾瑪全心全意照顧我，她處理大小事情：縫紉，烹調，買菜，關心我，讓我一無所缺。

> 她到處寫信希望能多找到一個星期的工作。自從你離開後，我們和愛麗斯見過兩次。艾瑪很關心我，希望不要讓我一個人孤伶伶太久。由於火車是進城的唯一途徑，我從不進市區。這封信沒有艾瑪要說的話，她現在正和今天才有空過來的海尼在一起。

一九三八年十月七日，艾瑪寫給在荷蘭的亞弗列德和瑪莉亞：

如果我們也能逃走就好了！你是否可以請梅傑寄一份新的邀
請函給我們，給我們一點驚喜。無論發生什麼事，有一張邀請函
在手上，我們就可以在最短的時間前往任何地方。請你也寫信給
我們在倫敦的好友卡爾・佛萊希，麻煩他寄邀請函給我。請儘速
處理這件事，萬一有緊急狀況發生，邀請函可以馬上派上用場，
我們一有機會就馬上逃走。

　　現在我非常開心，但不會持久！瑪妮娜（捷克廚師瑪莉・傑
利尼克－克羅斯）昨天回來（註五），請你一定要幫助我。

　維也納的多布林區經歷五天的恐怖期，這封信便是在這段時期
寫的。從十月五日至十月十日，猶太人被挨家挨戶搜括一空。猶太
人所有的護照都被標上「J」，沒有護照的猶太人則被送到捷克邊
境，領到相當於美金十元的四十馬克，然後自生自滅。如果艾瑪在
信中明白提到這些事，將是一件非常危險之事。

　　一九三八年九月二十八日，也就是亞弗列德和瑪莉亞離開維也
納前往荷蘭那天，在歷史上被稱爲「黑色星期天」。希特勒發出最
後通諜，要求有三百萬德國人居住的捷克斯拉夫蘇台德（Sudeten）
「回歸」德意志帝國，雖然捷克北部山區向來屬於維也納，不屬於
德國。希特勒不斷向英國首相奈維爾・張伯倫（Neville
Chamberlain)和其他國家領袖保證「捷克問題」已經解決，他不會
在歐洲版圖上擴張勢力範圍，不料，布拉格斷然拒絕希特勒的要
求，不願撤離蘇台德地區，因爲此舉將迫使千千萬萬的捷克人離鄉
背井，拋下所有的財物，包括田裡的牛隻。「黑色星期天」是希特
勒爲捷克乖乖就範所設下的最後期限，否則就要以武力進攻。納粹
軍隊聚集在邊境，戰爭的陰影籠罩。捷克斯拉夫和法國調動大批軍
隊，英國挖掘戰壕，命令所有的學童撤離倫敦。

　　墨索里尼在最後一刻送來消息，他和義大利的法西斯黨將全力
支持希特勒元帥對於蘇台德地區所做的決定，但要求他延緩軍事行

動。義大利統帥堅定的態度使希特勒龍心大悅，立刻答應他的要求。一九三八年九月二十九至三十日，他們在慕尼黑召開兩天的臨時會議，會中討論的唯一議題是如何以非武力方式解決「捷克問題」。英國、法國、義大利、德國四國領袖共商大事，唯獨希特勒想要瓦解的國家並沒有受邀請參與討論。在會議最後，兩位捷克代表受邀坐在隔壁房間，聆聽會議結論，兩人手上各拿到一張地圖，上面顯示他們要遵守命令立刻撤離的土地，捷克的命運就此決定了。

德軍在十月一日跨越邊境，在十號之前佔領整個蘇台德。在所有的西方世界領袖當中，似乎只有英國的邱吉爾意識到事態嚴重。一九三八年十月五日，他在一篇對英國下議院發表的演說中聲明：

> 我們正陷入空前的大災難⋯⋯所有歐州中部及多瑙河流域的國家，將一個接一個成為納粹黨併吞的對象⋯⋯從英國向外延展⋯⋯不要以為這是災難的結束，這只是開始。

慕尼黑會議犧牲了捷克，削弱了法國的勢力、助長了德國的軍事力量，將戰爭爆發的日期延後十一個月。希特勒不費一顆子彈就獲得重大勝利，一聲不響地將捷克併入第三帝國。他以強權的姿態，積極實現他的野心，開始奪取東歐「生存空間」的侵略行動。

納粹黨以維也納為中心，利用廣播電台大肆宣傳，煽動捷克斯洛伐克人的國家主義思想。德國政府積極挑起「騷動」、「衝突」。在一九三八年十月二十一日之前，元首希特勒發出最高機密文件給他的軍事將領，儘速根除「捷克斯拉夫的餘孽」。新成立的捷克斯拉夫政府懦弱無能，一心討好德國政府，很快便答應開除所有反對納粹政權的編輯主筆與政府官員。捷克斯拉夫宣佈境內所有的猶太人為非法居民，此舉和德國及奧國剝奪猶太人權利如出一轍。

艾瑪曾以為可以在捷克斯拉夫找到安全感，現在慕尼黑讓她的

希望完全落空。安妮和丈夫波拉克曾在艾瑪及卡倫的協助下，帶著父母從維也納逃到伯拉第斯拉瓦，他們的新家離艾瑪居住地車程不到一小時，艾瑪知道安妮夫婦一定會展開雙臂歡迎她。但活生生的現實卻讓她害怕捷克斯拉夫不久後將落入納粹黨的魔掌（註六）。艾瑪剩下兩個選擇，一是接受中央大飯店的邀請，到海牙工作，二是到雅典工作，但她擔心荷蘭和希臘將成爲希特勒下一個併吞的目標。不管到那個國家，她都捨不得離開父親或海尼的身邊。

一九三八年十月十一日，羅澤寫給亞弗列德。「艾瑪只擔心海尼是否能夠和我們一起離開」。在隔天的十月十二日，艾瑪寫著：

當然，我不能魯莽行事，眼見局勢緊急，我徵求父親的同意，在十月七日寫了一封信，請亞弗列德向梅傑、卡爾·佛萊希要求邀請函。但是，就在此時，情況出現了大逆轉。

在這種情形下，我們必須在二十四小時內離開不可，下周一我有一位訪客（暗指納粹者）。有時候我希望拋下一切，一走了之，永遠不要回來。

令人意外的是，我沒有心情演奏。我只希望我能夠在某地落地生根，但那似乎不是我最終的目標。告訴梅傑，如果他有能力，就該幫助我們。

艾瑪下一封在一九三八年十月十三日寫的信卻是出奇地愉快：

我們正在享受秋天的陽光，這是我一年中最喜歡的季節。在絕境中難得有一件事能讓我們高興。下星期我會帶父親去看醫生，他的身體看起來並無大礙。我會好好照顧他。我絞盡腦汁思索我們和海尼究竟可以逃去那裡。

一星期和羅澤家人見面兩次的愛麗斯及蘇珊娜，也喜歡和亞弗列德夫婦通信。愛麗斯在信中詳述劇院和文學界發生的事，羅澤則

在信上傳遞維也納的音樂消息讓兒子知道，對於維也納的恐怖事件只用含糊的語言暗示。

從瑪莉亞母親的信件中可看出她不喜歡艾瑪。一九三八年十月二十二日，愛麗斯在信上寫著：「父親的身體很好，神智清楚。艾瑪的情況比較棘手，她的訪客絡繹不絕，晚上老是有人邀她出去，如此一來，父女同住並不是很方便，對於這點我也勸過她了，現在的環境對她很不利。」

這種批評實在太苛。就在同一天，艾瑪寄了一張溫馨的信給知名的音樂活動贊助人，也是華爾特的好友妮娜・麥斯威爾夫人（Mrs. Nina Maxwell）：

> 今天我父親收到你熱心的邀請函和美麗的花朵。他對妳感激萬分，你的話很窩心，他深受感動。星期一他會很高興地去找你，我可不可以陪他一起去？請你以電話回覆我？我們打聽不到你的電話。

這封信顯示出艾瑪想要隨時隨地陪伴父親，深怕如果父親一離開家就會發生狀況。麥斯威爾夫人等老友的邀請讓父親的精神為之一振。

羅澤二十多年的好朋友韓斯醫生（Dr. Hans）與史黛拉・胡克斯（Stella Fuchs，史黛拉和尤斯蒂妮在第一次世界大戰期間為紅十字會服務，韓斯夫婦因此結識羅澤夫婦）最近移居到維也納，住在羅澤家附近。有好友做鄰居讓羅澤振奮不已，經常出門拜訪韓斯夫婦。

在十月下旬，愛麗斯又寫了一封信，信中指出她因為看到一個人在家的羅澤而心情煩躁：

> 我得說艾瑪這個人行事古怪。我好幾天沒有看到她，因此打

了一通電話到她家，才發現上星期她見過我之後，隔天就離開了。

她到倫敦去找麗拉，並試圖從荷蘭的梅傑接到邀請函。她連寫一張短短的紙條給我都不願意。

最重要的是艾瑪的父親身體健康。他的口才變得很好，喜歡和朋友來往，經常應邀出門拜訪。他像年輕人一樣訂下滿滿的計畫，而且非常、非常有條理。

艾瑪閉口不談她的旅遊計畫，以免傳到蓋世太保耳中。她接受羅澤的建議，在十月二十九日離開維也納，展開多國的「搜索之旅」，為自己、父親、海尼找一處安全的停泊港。

就在艾瑪出境期間，維也納掀起反猶太人史上最慘痛的一頁。愛麗斯在信上表示這就像一場「大地震」，還間接提到摧毀里奧波特街(Leopoldgasse)猶太人會堂的爆炸事件和惡名昭彰的「砸碎玻璃窗之夜」，在一九三八年十一月九、十日兩天橫掃德國全境。

十一月七日，十七歲的德國籍猶太人賀希爾・葛恩斯班(Herschel Grynszpan)在巴黎射殺了德國青年外交官恩斯特・馮・拉夫(Ernst von Rath)。馮・拉夫在兩天後傷重不治。葛恩斯班的父母是波蘭籍猶太人，住在德國的漢諾瓦超過二十年。他們遭到圍補，被關到波蘭邊境的集中營，受盡凌虐。葛恩斯班為父母受到苦刑表達強烈不滿，並譴責納粹在德國全境以殘酷的手段迫害猶太人。

為了對猶太人予以還擊，德意志第三帝國展開大規模報復行動。納粹挑選一個夜晚，以「自動自發」為名進行遊行抗議，燒燬兩百多間猶太人會堂、無以數計的猶太人平房及店鋪，三萬多名猶太人遭到逮捕。所有的猶太人皆遭到襲擊，無一倖免。一萬多間猶太商店被攻擊，財產被掠奪，光是在德國被打碎的玻璃，價值就高達五百萬馬克(大約一百二十五萬美金)。為了彌補損失，德國政

府下令要求猶太人社區賠償十億馬克。

在離派爾克街只有幾條街遠的維也納多布林區，猶太人會堂是二十間被摧毀的教堂之一。一萬五千名居住在維也納的猶太人遭到圍捕，許多人在被問話時被打得不成人形，一批人被送到達豪集中營，其他人被關進多瑙河上的大船。數日後，仍有五千名猶太人沒有被釋放出來。

據里茲‧莫爾登說，當時維也納盛傳一個笑話。上帝賦予人類三種特性：智慧、禮節、社會主義。但照目前的狀況而言，一個德國人一次只能擁有兩種特性。「大致上來說，」莫爾登繼續解釋：「幾乎德意志第三帝國的所有人民都以這三種特性來歸類。有智慧，有禮貌的社會主義份子幾乎不存在。」

羅澤在下一封信提到他重新聯絡上羅澤四重奏的前任小提琴家保羅‧費希、愛樂管弦樂團的小提琴手尤利烏斯‧史特瓦特卡（Julius Stwertka）。朱里多‧阿德勒擔任特別召集人。

當亞弗列德對艾瑪大膽的行為表示擔心時，羅澤在十一月十二回信：

> 我要告訴你艾瑪的行蹤。她會停留在漢堡、阿姆斯特丹，也會去看麗拉，回程時可能會經過巴黎。她的行程很順利。海尼與她共同追尋夢想，她真是幸福。
>
> 我每天都練習小提琴，我的退休金可以累積到年底！（退休金可以由每年支付改成一次給付，但這會減低支付總額。）

羅澤十一月十五日改變語氣，他小心翼翼地寫了一句簡短的話：「家裡來了一位『訪客』，他想認識你。」亞弗列德幸運地在納粹派人來捉他之前就逃離了維也納。

艾瑪到達阿姆斯特丹後，曾與正要趕往巴黎的華爾特夫婦住過一段時間。艾瑪重返一九三五年維也納華爾滋女子樂團在海牙的演

奏地點中央大飯店,與老朋友歡聚敘舊。歐洲樂壇兩大巨擘華爾特和孟格堡都為她寫推薦函。一九三八年十一月二十一日,孟格堡寫給阿姆斯特丹音樂會堂管弦樂團的經理人。他先簡單介紹艾瑪的背景,然後做出結論:「她是第一流的音樂家與獨奏家,我願意誠心向所有舉辦音樂會的機構推薦艾瑪。」

隔天,麗拉在倫敦迎接艾瑪。她在一本未出版的回憶錄裡描述了當時的情形:

艾瑪穿著一身黑衣服(她正在為母親帶孝)步下火車,臉色蒼白得嚇人。她的神情失落,極度緊張,壓力沉重,在見到她十分鐘之後我就知道她正面臨困境。

我在房間裡放著她父母的照片。我一直沒有將照片收起來,想藉此讓她開心,但她一看到照片便崩潰了,久久無法平靜,我在就寢前喊她吃晚飯,但她不理我。

看到艾瑪的慘狀令人心酸,但我知道她和普荷達離婚、生活面臨困境,這些風風雨雨使她情緒激動,還有許許多多我不知道的挫折。她從小備受父母親呵護,在社會上及眾人面前一枝獨秀,因此她無法承受大環境改變所帶來的壓力。

在她安頓下來之後,我們去找佛萊希教授。他積極為羅澤家募款,好讓他們符合英國政府的規定,順利取得入境許可證。

六十五歲的佛萊希非常尊敬艾瑪的父親,因此極力善待她,並說能夠將阿諾德從納粹的魔掌中救出來是他最大的安慰。隔天我們到廣播電台去找亞德利安·包爾特。亞德利安先生彬彬有禮,和藹可親,邀請艾瑪參加馬勒《大地之歌》的演奏會,到場貴賓還包括馬勒的女兒「古琦」(安娜)。

鋼琴家威廉·巴克豪斯演奏貝多芬的協奏曲,艾瑪告訴我巴克豪斯是他全家人的好友。每當他到維也納開演奏會時,總是會去探望他們全家,她滿心盼望演奏會結束後到音樂室去找他。

包爾特興高采烈地歡迎我們，但當艾瑪看到巴克豪斯時卻裹足不前，巴克豪斯一看見她掉頭就走，消失在走廊的盡頭。艾瑪的臉色大變。當然，我知道她有多麼震驚：這位害怕納粹黨在英國都不會放過他的懦夫，在她背後狠狠地捅了一刀（註七）。

一九三八年十二月一日，仍然停留在英國的艾瑪寫信給亞弗列德，敘述這趟旅程：

我本來沒打算寫信給你，但你的生日快要到了。我好想念你，等不及回到維也納再寫信。我從這裡祝福你在新的一年萬事如意！可惜我現在沒有錢，買不起任何禮物給你。

我已經離家四個星期了。我的生活好得難以置信，每天不再緊張兮兮。我在抵達阿姆斯特丹一個星期後來到麗拉家，他們就像天使一樣！

佛萊希堅定地支持父親。我一向不管錢，但現在剛好相反，我向所有可能的人求助，改善我的經濟狀況。華爾特給了我一點錢，我在阿姆斯特丹時住在他們家。孟格堡和華爾特都為我寫了很棒的推薦信。我希望能夠得到回音（指工作機會）。不管情況如何，在接下來幾個星期內我都要在荷蘭開演奏會，待遇相當好。

在你離開的那一天，德軍找上我們。感謝上帝父親已經睡著，他們奪走了我的車子，另外還發生許多小小的插曲，我們決心到別的地方去，但我還在搜尋的旅程中。

布克斯波姆昨天才接到居留證，也獲准教書，這真是件好事，不是嗎？

明天我會和亞德利安‧包爾特（註八）在一起。我等了這麼久才與他會面！我很高興就要回家看父親了，我歸心似箭。但如果我沒有和這裡所有的人談過話就匆匆趕回去，這次真是白來了。

我最親愛的家人，請諒解我，不要怪我把父親一個人丟在家裡。如果我這次不出來，以後更沒有機會陪伴他。這次是他叫我來的，因為他知道局勢已經和以前已不可同日而語。

當艾瑪與包爾特見面時，她提出構想，在倫敦重組羅澤四重奏，由布克斯波姆擔任大提琴手，艾瑪上場擔任第二小提琴手。包爾特先生非常支持他們，他會幫羅澤申請工作許可證。

布克斯波姆和家人已經來到英國。到了一九三八年十一月七日，羅澤寫給亞弗列德：「布克斯波姆計畫回維也納，他年事已高，無法在英國立足。」五十歲以上的移民在英國越來越難討生活，布克斯波姆和羅澤兩人早就都超過了這個年齡。和羅澤在同一天被趕出維也納愛樂管弦樂團的布克斯波姆幾個月來嘗試在倫敦東山再起，但始終找不到工作。現在艾瑪提出重組羅澤四重奏的計畫，布克斯波姆和羅澤都獲得一線希望。

在艾瑪出遠門的這段時間，羅澤透過信件向亞弗列德訴苦，說他的生活茫然，局限在「四面牆內，只能閱讀和拉小提琴」。他感激蘇珊娜為尤斯蒂妮的墳墓做了一個臨時性木製十字架，直到後來卡爾‧摩爾設計的永久性墓石被豎立起來。羅澤期待三位愛樂管弦樂團的老同事到家中來，共同演奏室內樂，但他不敢掉以輕心。他的姪子沃夫崗從柏林送來求救訊號。「沃夫崗」要移民到美國，正在找保證人。羅澤請亞弗列德在辛辛那提新交的朋友中找適合之人（亞弗列德後來為沃夫崗找到贊助者）。據羅澤說，艾瑪曾在倫敦與約翰‧克里斯提（John Christie）創立的格林德波恩（Glyndebourne）歌劇院藝術指導魯道夫‧賓恩共進午餐。賓恩保證會盡力幫助羅澤父女，也由衷希望羅澤不要忘記他。

亞弗列德從俄亥俄州回信說他正急著找工作。他在《音樂快遞》上登了廣告，附上個人照片，強調他已經「回到美國」，最主要的任務是演奏舅舅馬勒的音樂，而且馬上就能登場。

艾瑪快馬加鞭到英國移民局爲羅澤辦完所有手續。她最感謝的人要算華爾特，華爾特請她擔任印度總督的媳婦多加關照，讓艾瑪直接而快速地爲父親辦理移民。她在一九三八年十二月十五日又寫了一封信給亞弗列德：

> 我剛剛收到通知，父親的居留證與工作證已經下來了，移民局在短短三個星期就辦好手續！從我抵達英國那一天，到現在已經募集了一百英鎊（以羅澤基金會之名）。我寫信給所有可能贊助之人，你可以想像我的反應是什麼……我獲得好幾個工作機會，地點分別在荷蘭、雅典等地。

> 首先，我要回去幫父親做好一切移民的準備。然後，我要將他安頓在麗拉家附近。接著我要去賺錢。我所有募到的錢，加上基金會的錢，總共是三百英鎊，這是我第一次感到不必緊張，你不也是如此嗎！父親唯一的心願就是離開。胡克斯一家人（指韓斯醫生）大概很快也會到倫敦。

> 三個月之後，布克斯波姆將和父親一樣取得工作證。在還沒有收到你的來信之前，我就聽說你可能在聖誕節過後找到工作。我眞是替你高興。這些日子以來生活眞是苦不堪言，我在諾大的城市裡孤苦無依。我的神經快要崩潰了，但是現在，我有了活下去的勇氣。

> 親愛的哥哥，你知道嗎？只要我們開始賺錢，父親就可以隨時來探望你。難道這不是一件天大的好消息？我認爲維也納未來仍會處於短暫的紛亂期，我們重聚那天不知道會有多高興！

> 我會在聖誕節和新年向你獻上最誠摯的問候，我也會同樣問候父親。一九三九年一定會是快樂的一年。但願上帝幫助我們忘記過去，讓我們早日見面，並找到一個眞正的家。讚美上帝，感謝祂祝福你和瑪莉亞在一起。

當十一月艾瑪還在倫敦的時候，局勢產生了新的變化。匈牙利和捷克兩國對於邊界地帶達成了協議，義大利和德國聯手瓜分捷克

斯拉夫的另一塊領土。朋友們提醒靠著捷克護照通行無阻的艾瑪已經超過預定的返回日期。

在一九三八年聖誕節的腳步來臨之際，派爾克街上的羅澤家大門掛著棺罩。身在維也納的羅澤仍然使用黑邊信紙，代表哀悼之意，他沒有一天不想念尤斯蒂妮。亞弗列德和瑪莉亞人在遠方，努力在美國建立新家園。羅澤和艾瑪被逐出維也納音樂界，只能自求多福。華爾滋女子樂團無法參加羅納徹劇院的新年音樂會，羅澤也只能透過第二手管道聽到傳統愛樂管弦樂團音樂會的消息。

艾瑪的生活朝不保夕。在倫敦的她向麗拉吐露心聲，以下這段話便是來自麗拉的敘述：

> 艾瑪終於承認她在維也納有一位愛慕的對象，那個人小她很多歲。如果他要娶猶太人當妻子，他那富有的父親一毛錢都不會給他。

> 艾瑪也告訴我當她的母親臥病在床時，她想尋求幫助，獲得宗教上的寄託。在尤斯蒂妮過世前不久，她接受了羅馬天主教。

> 她說她希望能夠和海尼在英國自由地結婚。英國不像納粹黨一樣訂下嚴格的法律，禁止她嫁給像海尼一樣的非猶太人兼羅馬天主教徒。

羅澤接到艾瑪從英國捎來的消息後欣喜若狂，但他一直擔心女兒無法如期趕回來。朋友們為了不讓他擔心，故意分散他的注意力：他在十二月二十三日到愛麗斯家吃飯（慶祝艾瑪在英國達成使命）；隔天，他和韓斯夫婦共渡聖誕夜。

艾瑪一心一意想在聖誕節之前返回維也納。在她離開英國的那一天，她行事慌張，不小心將她最珍貴的通行證—捷克護照遺留在移民局。她匆匆忙忙趕緊回移民局找護照，因而錯過了她想搭的那一班火車。

她順利搭上下一班火車，但在回到維也納的路上受盡折磨。她坐在第三等級的座位，很不舒服，車廂內沒有燈光，就這樣她折騰了四十三個小時，在凌晨三點回到維也納，比預定時間晚了十二個小時。她打電話回派爾克街的家，請瑪妮娜到火車站接她。她悄悄上床，不敢吵醒她的父親，好讓他在聖誕節那天容光煥發。

羅澤在聖誕節早上醒過來，看見精疲力盡但凱旋而歸的艾瑪躺在床上。他驕傲地寫信給亞弗列德，稱讚艾瑪以她「衝動的本性」，在幾週內就完成了別人要花幾個月才能做完的事。正如羅澤常誇獎女兒的，她有著像馬勒一樣旺盛的精力。

註解

題詞：一九二八年十一月二十八日，德國鋼琴家威廉‧巴克豪斯在艾瑪的簽名簿上寫下這段話。

1. 依男子蒙特營的特點看來，這是德國的集中營（不屬於東歐屠殺營）。根據官方記錄，這裡曾經執行過最大規模的死刑：六年半來有三萬五千人被殺害。

2. 艾瑪‧辛德勒和丈夫威費爾在一九四〇年安全在加州落腳，威費爾在五年後去世。一九四〇年，安娜也在倫敦定居，嫁給俄國籍的猶太人指揮安納多‧費斯道拉瑞（Anatole Fistoulari）。費斯道拉瑞是艾瑪‧辛德勒的第四任丈夫，她的第五任、也是最後一任丈夫名為阿爾柏特‧約瑟夫。

3. 出生於匈牙利的小提琴家卡爾‧佛萊希（1973—1944）自一八九四年起展開音樂會生涯。他在一九〇八年定居柏林後成為享譽國際的室內樂演奏者，事業延伸至倫敦及荷蘭。身為傑出的醫師，他出版了幾本方法學書籍。

4. 威廉‧孟格柏（1871—1951）出生於荷蘭，在荷蘭中部的烏德勒支和德國科隆唸書，在瑞士的琉森市住過四年。他在一八九五年回到荷蘭，成為阿姆斯特丹音樂會堂管弦樂團的指揮，

在二次大戰期間一直謹守崗位。他最擅長指揮馬勒交響曲，直到被納粹禁止。二次大戰過後，孟格柏被禁止出現在荷蘭音樂會上，因爲他曾在納粹統治時期到德國指揮。他的處境引起國際間廣泛的討論；他流亡瑞士，客死異鄉。身兼作曲家的孟格柏以強而有力的方式詮釋馬勒及理查‧史特勞斯的作品，以自由的風格展現其他音樂家的作品，因而聲名大噪。

5. 瑪妮娜回到羅澤家工作是對德國不忠之舉。種族法明令規定非猶太人不准在猶太人家當奴僕。

6. 當安妮和丈夫皮拉尼移居伯拉第斯拉瓦之後，安妮拿出華爾滋女子樂團的檔案，包括管弦樂團的記錄，交給艾瑪。在大戰期間，卡倫竭力保護這些資料，將它們藏在伯拉第斯拉瓦家的財產中。剩餘的檔案資料保存在馬勒和羅澤家的遺物中。

7. 威廉‧巴克豪斯（1884 — 1969）在萊比錫唸書，師承尤金‧狄阿爾柏特。巴克豪斯因爲精通貝多芬的樂曲而備受推崇。在納粹統治期間，他與福特萬格勒、喬治‧庫倫克姆普夫（Gerog Kulenkampff）和普魯士文化部部長關係密切。後來他因爲反對納粹政權而搬到瑞士。他對納粹當局的反感可能是在艾瑪到英國期間，他發現德國間諜滲透到英國。

8. 英國指揮亞德利安‧包爾特（1889 — 1983）在一九二四年到一九三〇年期間擔任伯明罕市立交響樂團的音樂指揮。他從一九四二年到一九五〇年參與舞會（Proms）表演，在一九五一年到一九五七年擔任倫敦交響樂團的首席指揮。一九七九年，在他九十歲的大壽上，亞德利安先生接受維也納愛樂管弦樂團的慶賀，並表示他最珍貴資產之一便是一份囊括維也納愛樂管弦樂團一百位團員簽名的文件，其中包括「羅澤教授」的簽名，紀念他在一九三三年和管弦樂團開啓合作之門。一九八三年，在他臨終前的幾個星期，亞德利安先生寫信給理查‧紐曼，說他永難忘懷羅澤和艾瑪的魅力與音樂天賦。

第九章 另一次打擊

藐視貧窮：沒有人比出生時更貧窮。
藐視痛苦：不是它會離去，就是你會……
藐視財富：我沒有給她武器來打擊你的靈魂。
　　　　　　　　　　　　　　　——塞尼亞，論天命

　　隨著一九三九新的一年，納粹大軍所向披靡。這座曾經在希特勒年輕時拒絕他學習藝術的城市湧入了大批群眾，聚集在帝國飯店（Hotel Imperial）兩旁，歡迎凱旋而歸的總統。威風凜凜的希特勒進入皇都維也納，參觀劇院和其他名勝地區。

　　艾瑪加入其他數百位維也納人的行列，在納粹辦事處排隊，遵守有關猶太人家庭的新法律，深怕一個小小的疏失後果將不堪設想。她拋開不耐煩的個性，乖乖遵照政府規定的每一項步驟，取得出境許可證，繳納政府加諸在猶太人移民者身上的「難民稅」。派爾克街上的家在一九三九年三月第一個星期被「亞利安化」，她和父親被迫遷移。新的住戶為了表達對羅澤家的敬意，答應父女兩人會等他們將一切事情料理完後才會搬進去。

　　艾瑪連續幾個星期不吃中飯，她忙得沒有時間休息。幸虧羅澤多繳了一些稅金，足夠支付政府額外收取的款項。雖然艾瑪已經為移民做好一切安排，但羅澤要求亞弗列德向荷蘭的梅傑再索取一份「邀請函」，萬一他和艾瑪必要匆促逃亡時好派上用場。

　　海尼和他的一位童年好友及時伸出援手，但家中所有的責任全部落在艾瑪身上，瑪妮娜在旁邊忠心地陪伴她。在與政府官員打交道時，艾瑪不忘向幾位公務員朋友求援。如果申請手續都進行得很順利，她和父親或許可以攜帶大部份的財產離開維也納。

　　亞弗列德和瑪莉亞傳來的消息鼓舞了羅澤父女。亞弗列德找到

教音樂的工作，他的「第二四重奏」在辛辛那提登場。身爲音樂家兼裁縫師的妻子瑪莉亞以針線活賺錢。此外，這對夫婦還以製作維也納式糕餅維生，亞弗列德在天剛亮之前便外出送貨。後來他們開闢了另外一條謀生之道，教人如何做維也納式西點麵包。

連史慕薩夫人對艾瑪在一九三九年前幾個星期帶來的「奇蹟」都印象深刻。羅澤家的珍貴財產經過分類、包裝，由兩大卡車載走，大部份的東西直接運往英國。此外也有一箱箱爲數眾多的物品留給亞弗列德在國民音樂學院忠心的同事，以及答應看顧尤斯蒂妮墳地的瑪莎‧塞茲爾(Martha Setzer)。艾瑪寫信告訴亞弗列德，一生照顧母親長眠之地是她「個人的承諾」。

每當羅澤和艾瑪聽見親朋好友在維也納以外的國家找到避難所時，心中又羨又妒。羅澤的一些同事紛紛移居秘魯首都利馬、聖多明哥、西印度群島的千里達托貝哥、澳大利亞，其他人乾脆消失得無影無蹤。

這一年是維也納歷年來最冷的一個冬天。雖然父親一再勸告她，但艾瑪不願停下腳步。在一九三九年二月中旬她終於因爲操勞過度而病倒了，她高燒不退，羅澤不得已只好找來醫生。爲了不讓父親擔心，艾瑪悄悄在二月二十四日動了扁桃腺切除手術，一個星期之後，她仍然痛得說不出一句話來。她已經沒有力氣準備移民的事，精神又再度瀕臨崩潰邊緣。

艾瑪正忙著爲離家做最後的準備，不理會電話鈴聲。瑪妮娜一概不提艾瑪的行蹤，史慕薩夫人也噤若寒蟬，羅澤不接電話。羅澤開始在信中不提自己的名字，而用「約瑟夫叔叔」(他的中間名字)代表。愛麗斯形容這對父女兩人像獾一樣挖掘地洞，打算消聲匿跡。

羅澤在信上描述：在二月底就要滿八十歲的哥哥愛德華有兩個兒子，他們甘冒生命危險到威瑪去探望父親。他的下一封信提到恩

斯特和沃夫崗有意逃離德國，經過千辛萬苦穿越法國南部及西班牙（註一）。

當三月來臨時，捷克斯拉夫傳來更糟的消息。在三月十五日，亞弗列德和瑪莉亞聽說希特勒已經接受捷克斯拉夫無條件投降，知道艾瑪的捷克護照即刻失效。

艾瑪從倫敦寄來一封信，令人寬心不少。她在一九三九年三月十九日寫著：

> 我最親愛的亞弗列德：
>
> 你現在不必擔心，星期二（三月十四日）我還在最後一個辦事處為父親護照一事奔波，排了八個半鐘頭的隊，片刻都不休息。他們告訴我他會在幾天內收到護照。很抱歉，我必須在星期三晚上（三月十五日）逃離，不能再等了。整件就像電影劇情，真令人興奮，海尼也要和我一起走！
>
> 我幾乎能夠肯定我是最後一個以捷克護照離境的人，另外兩個人從機場被遣返。我們在克羅伊登（Croydon）接受好幾個小時的檢查和盤問，真是可怕！
>
> 我訂了從倫敦飛到漢堡的機位。我在星期三晚上搭火車離開，原訂在萊比錫換火車，但那班火車誤點，我沒有搭上轉接火車。現在我必須搭別的飛機，再轉機。路線變得非常複雜，但我訂到了機位，在柏林轉機，然後直飛漢堡。海尼在等我，我們假裝不認識對方。
>
> 整個行程很順利。我們是美麗的小英國飛機上唯一的乘客。我們一直等到飛機起飛後才敢彼此交談，在三個半小時後就抵達了倫敦。

倫敦的麗拉接到艾瑪的電報，知道他們兩人抵達的時間。「兩個人一起到」信上語意模糊。麗拉敘述這段情形：

爲什麼從漢堡來？我反復思考。

　　我等了又等，最後我相信一定是那裡出了差錯，沒有旅客到境。忽然有一個小男童出現，問我是不是皮拉尼太太。他叫我到審問處，並且說：「你的朋友恐怕出了麻煩。」

　　第一個浮現在我腦海中的人是可憐的老教授。但是當我到了那裡，沒有看見高高的教授在等我，艾瑪的身邊只站著一位高高的年輕人，我馬上猜到他是艾瑪向我提過的情人海尼。她穿著皮衣，奔向我，輕聲對我說：「妳幫我擔保海尼和桃莉。」

　　我放開擁抱的雙手，走向海尼，對他說我很高興見到他，並禮貌性地寒暄一番，像是旅途是否愉快。審查官正準備問話。

　　當時的情況很不自然，反而對我有利……審查員露出一副困惑的樣子。他認爲這兩位被檢驗的旅客訂了同一班飛機。他想知道這兩個人有沒有結婚的打算。我給他一個模稜兩可的答案：「我想你看得出兩人在年齡上的差距。」

　　神經緊繃的艾瑪和海尼終於安全入境，與麗拉會合。他們重複討論接羅澤來英國的計畫，很擔心事情會發生變卦。

　　艾瑪在三月十九日寫了一封很長的信，告訴亞弗列德他們如何渡過維也納的最後幾天：

　　我現在住在麗拉家的閣樓，迫切爲父親找房子。他的身體很好，住在韓斯家（維也納）。我幫他寫信，海尼的朋友對我們招待周到...你可以想像我們行動的速度要有多快。

　　兩把小提琴（瑪莎和桂達尼尼）和所有的珠寶都送走了，還有約瑟夫給我們的錶（奧皇親手送給羅澤有鏈的金錶）。很抱歉，政府不准我將銀器運出來……

　　父親的護照延遲核准是因爲難民稅的關係。每個收入超過三萬先令以上的人都要繳納一年的稅……我告訴父親用現金支付該繳的稅金。

我很難過我不是最後一個離家的人，想要當一艘沉船的船長都不行，只能讓父親最後出來。但如果父親出不來情況就會更糟，我自己也可能要重新申請移民。

我不能向維也納任何人告別。我還剩兩小時就要走了，或許匆促離開會使事情比較順利，但我心裡非常痛苦。

星期日（三月十二日）我們到格林琴的慕提墓園（Mutti's，尤斯蒂妮長眠於此），我們在她的墳上種滿勿忘我，五月到十一月改種粉紅色的秋海棠。在墓碑豎立之後，我們會寄一張照片給你。

給你一個擁抱，問候艾莉！

艾瑪和海尼這兩位客人很快便不受歡迎。麗拉和皮拉尼都是專業音樂家，每天的行程排得滿滿的，他們育有兩個小孩菲力斯和吉娜，僕人安妮的工作繁重。艾瑪和海尼不懂得察言觀色，未能細心留意麗拉家的生活作息，沒有主動為他們分憂解勞。他們經常晚睡，起床後一整個早上都坐在飯廳抽煙。「艾瑪沒有為下一頓飯整理桌面，或許是因為她不會做家務事。」麗拉寫著：「安妮很不耐煩，常向我抱怨，她要幫艾瑪和海尼做好多事。」麗拉回答：「我告訴她羅澤一家人是如何善待我，我為他們所做的一切都不足以表達我的感激。」

不久之後，艾瑪和海尼在梅達谷（Maida Vale）找到一個小房子，搬了出去，讓大家鬆了一口氣。艾瑪住在小房間，離父親的很近，他們苦苦盼了六個星期才等到父親。

在這段令人緊張的時期，羅澤為了逃過檢驗的一關，使用只有兒子才明白的音樂術語寫信給亞弗列德。在一九三九年四月十日星期一復活節那天，他在信上說艾瑪安排他在五月一日與布克斯波姆、保羅·溫加納參加音樂會，演奏德弗札克的《頓卡三重奏》（Dumky，陰鬱低思的音樂），但原訂的樂曲卻是偉大貝多芬勝利

的《大公》(Archduke)。他知道亞弗列德一定會了解這天就是他前往英國的日子。

羅澤經由柏林和阿姆斯特丹，準時抵達倫敦。一九三九年五月八日，他在英國寫給亞弗列德的第一張卡片透露出如釋重負的心情。羅澤見了維也納的朋友，也拜訪佛萊希、桃莉、麗拉夫婦。托斯卡尼尼在皇后音樂廳的預演會上數度熱情擁抱他。就在同一天晚上，羅澤參加布朗尼斯羅‧胡柏曼的小提琴演奏會（註二）。隔天晚上又去男高音理查‧陶柏的演唱會。他也和包爾特會面，討論重組四重奏的計畫。

在離開維也納之前，羅澤在友人的陪同下到格林琴尤斯蒂妮的墳前告別。他說卡爾‧摩爾的墓碑已經放置妥當，墓碑上爲他的名字預留了空位。不管是生是死，他都希望有一天能夠重回祖國。

在羅澤到倫敦的前幾個星期，麗拉爲了表達對恩師的崇敬，舉辦一系列的音樂晚會，麗拉和皮拉尼經常和羅澤父女輪流上場。不識時務的艾瑪對麗拉選擇的曲目及演奏技巧上吹毛求疵，舉例來說，她堅持要求麗拉演奏艾瑪和父親非常熟悉的小提琴樂曲《法蘭克奏鳴曲》，或一首韓德爾的奏鳴曲，好讓他們判斷她演奏名曲的功力。麗拉爲了討好前任老師，願意嘗試任何一首曲子，就算叫她「倒立演奏」也不在乎。但是，這次的挑戰卻嚴重地傷害了她的自尊。

艾瑪起伏不定的情緒與自我中心的行爲，使得她和麗拉的關係變得緊張。麗拉很快便察覺到艾瑪和海尼之間層出不窮的問題。她覺得艾瑪的個性太強，讓溫文儒雅的海尼無法招架。「她不准他離開她的視線，」麗拉寫著，艾瑪經常「像裹著毛皮圍巾一樣拖著他走」。

在五月下旬，艾瑪寫信給亞弗列德報告每天的進展：

你關懷的信深深地感動了我。每天都發生許多的事情，幾乎讓我無法練琴。我們在家煮飯，尤其是海尼，他證明自己是個絕佳的廚師（我們必須親手整理一切）。父親住在一個美麗的房間，離這裡只隔幾棟房子。他除了早餐之外，每頓飯都和我們一起吃。

海尼等到八月就要退伍，我們現在必須為他找到工作。我們隨時幫他注意。

在尋覓了很長一段時間後，我們終於找到一個舒適的公寓房子，是兩層樓的小房屋，我們希望下週搬進去。當父親看到熟悉的傢俱時，一切都會好轉。我會儘速寄給你一張素描和照片。如果你有一天到歐洲來，也會有一間美麗的房間，和我們住在一起。新的公寓有七個房間，比我們現在的兩個房間還要便宜……

如果我們開始賺錢養活自己，就會更有家的感覺。

六月初，艾瑪在信上表示要在英國為海尼找一份差事真是白費力氣，德國人不可能找到工作。在這段時間，她和羅澤花了很多時間練習小提琴。羅澤過去的曲目對艾瑪來說都是新的，她花了很大的功夫才將這些曲子練熟。不久後，羅澤逢人便誇他的女兒是有史以來最傑出的第二小提琴手。羅澤和艾瑪花很多時間練習，將海尼冷落在一旁。

晚上他們通常和維也納故友相聚，彼此以德文溝通交談，非常愉快。在一個夏日的夜晚，艾瑪、海尼、羅澤、蘿蒂和也是英國移民的法蘭茲・蘇柏，合寫了一張明信片，寄給在辛辛那提的亞弗列德。艾瑪寫著：「這是個難得的夜晚，我有種團圓的感覺。法蘭茲・蘇柏個性樂觀開朗，蘿蒂將我們帶回童年的記憶。」

在一九三九年六月底，麗拉中午抽空回家排練韓德爾的歌劇《蘿蒂琳達》(Rodelinda)。安妮告訴她一個有德國口音的男子打了好幾次電話來，並且說他會在下午兩點鐘再打過來。麗拉起先以為

來電者是她扶助過的一位奧地利難民，但安妮說她聽不出來那人是誰。當電話準時響起時，對方說出一件讓艾瑪心碎的消息：

「你不認識我，皮拉尼太太。我是海尼父親的朋友。我不得不告訴你，海尼在父母再三懇求下，終於答應回家。他在今天早上離開了羅澤小姐。當她看見海尼留下來的信之後，一定會痛苦萬分，自然會去找父親哭訴，海尼請妳馬上去找他們。」

我一口就答應他的要求。但此人應該爲他的訊息負責，因此我問了他的姓名、電話、地址，他也一字不漏地告訴我。我立刻衝往教授住的小飯店，跑上他的房間，看見艾瑪俯臥在他的腳邊，父親淚流滿面……他壓制不住悲傷的心情！艾瑪也泣不成聲，說她再也不會回家，不願面對海尼離開的事實。

「不要這樣，艾瑪。妳可以到我家。」教授說：「是的，帶她走吧。」

我建議隔天去再去艾瑪家，付清房租，收拾行李。教授跟我們一起來，我告訴他們那位打電話來的男士。艾瑪與他聯絡，請他到西巷三十二號（皮拉尼家）來，告訴她爲什麼海尼要走。我記得他準時赴約，大家圍著圓桌坐，想必是喝下午茶的時間。當他提到飛機下午五點才起飛，因此海尼很可能還在英國時，氣氛忽然變得緊張起來。

艾瑪從桌子上跳起來，請馬克斯‧皮拉尼立刻開車載她到機場。馬克斯解釋，他要在七點之前送我到劇院排練《蘿蒂琳達》，所以如果中途繞到機場一定會遲到。

就在此刻，金斯（麗拉的哥哥，一九一○年在巴特奧塞與羅澤家共渡暑假，此後與亞弗列德交情匪淺）開著他的小汽車出現。艾瑪一個箭步衝過去，求他載她到機場。可憐的老教授只懂一點點英文，聽得一頭霧水。他不知道艾瑪到底要做什麼。一向體貼的金斯答應了她的要求，艾瑪叫父親快點離開。三個人一起出發。

當他們到達機場時，飛機已經起飛了。

那天晚上，艾瑪在麗拉家過夜，睡在主臥房裡。麗拉寫下當時的狀況：隔天早上，當她送早餐到房間時，她發現艾瑪的「情況令人擔憂」。艾瑪起床後便「昏倒在地」。麗拉扶不動她，趕緊找人幫忙。

隔一陣子，當麗拉和其他團員到英國西部鄉村進行《蘿蒂琳達》的巡迴演奏時，她收到海尼的一封信。「他試著向我解釋，爲他自己辯護，並懇求我定期告訴他『我在世上最深愛兩個人』的消息。」麗拉心想海尼的訊息或許能夠安慰艾瑪，便在信中一五一十地轉達他的訊息。她敘述當時的情況：

> 我將信寄到時艾瑪剛好外出，她晚上回家看到了信，衝動地打電話給我。她的聲音把屋裡所有的人都吵醒了，讓我又驚訝又羞愧，她要我在電話中將信唸給她聽，因此我必須上樓拿信。
>
> 她告訴我她在梅達谷爲她和父親找了一間新的公寓，爲海尼留了許多空間。

羅澤寫信給亞弗列德和瑪莉亞，告訴他們艾瑪的感情生活。寫到一半時他突然提到兩名維也納人（海尼的朋友和他父親的朋友）到了倫敦，說服海尼跟他們返回歐洲大陸。正當羅澤寄信時，瑪莉亞的母親也捎來一封信，詢問到底發生了什麼事。有人在維也納看見海尼與他的哥哥湯瑪斯，傳聞快速散播開來。到了三月份，海尼與艾瑪兩人皆不告而別。三個月以後，他又忽然回來了。

海尼回到家之後似乎非常痛苦。他常去找艾瑪的朋友和親戚，問他們羅澤父女在倫敦的消息，好減輕自責與罪惡感。維也納的朋友們轉述海尼的話，他說他在倫敦找不到工作。當艾瑪和羅澤專心練小提琴時，他只能一個人失魂落魄，家事也壓得他喘不過氣來。或許更嚴重的是，根據維也納的消息，他的父親打算退休，不再理

會家族企業，並威脅兒子如果他不立刻回來，就要將他的地位讓給外人。艾瑪和羅澤都相信，來自維也納的神秘訪客帶來父親的最後通牒，要求海尼回去繼承家族企業。

湯瑪斯在多年後對這種說法鄭重予以否認：

> 父親從未打算要將公司分成兩半，我和海尼完全沒有聽過這種想法。家裡所有的公司都歸我們父子擁有，直到海尼去世為止……（註三）

> 家人從來沒有因為艾瑪是猶太人而給過海尼任何壓力，但當時戰爭（德國與英國）烏雲密佈，母親當然希望他趕快回來。我的弟弟都將被迫入伍德軍（註四）。

在海尼回到維也納的半世紀後，我在塞爾薩公司的維也納總部進行訪問。湯瑪斯已經退休，他兩個兒子是塞爾薩公司第七代的管理人。他肯定地表示，早在一九三九年便知道父親打算退休，但從不曾想過以外人取代海尼的地位。湯瑪斯補充說明：

> 我知道海尼深愛著艾瑪，但海尼習慣過富裕的生活。他不知道他在英國會吃苦，這就是為什麼他一開始願意冒險，過著海外生活。但是，隨著戰爭一天天逼近，他知道他一定會在國外被拘留……

> 根據我的了解，海尼在離開倫敦之後就再也沒有見過艾瑪，但他們藉著朋友和通信繼續保持連絡。

海尼拋棄女友的確有其複雜的原因。海尼沒有資格證明自己是難民，因此不能在英國合法找到工作。況且，在一九三九年的夏天，英國與德國之間的戰爭一觸即發。如果戰事發生後海尼繼續留在英國，他將會被視為「外國敵人」，陷入絕境。為了躲避拘捕，海尼必須馬上逃亡，這會使他立刻淪為難民，就像艾瑪當初如果留

在奧地利的後果一模一樣。一但海尼遭到逮捕，他將會被送往英國在愛爾蘭海、加拿大或奧國的拘留營。只要海尼留在倫敦，必然會在戰爭時期被人扣押，造成海尼與艾瑪的分離，或許永遠無法相見（註五）。

　　沒有證據顯示海尼在離開英國之前曾和艾瑪討論過他的處境。或許他知道以艾瑪浮躁的情緒與倔強的個性來說，她無力面對海尼的事業危機以及逃亡的可能性。她全心全意愛著海尼，無論在任何情況下都難以承受與他分開的事實，她會盡一切努力挽回他的心。

　　疼女兒的羅澤寫了一封信給亞弗列德，簡單扼要地說：「艾瑪總是遇人不淑。」

註解

　　題詞：源自塞尼亞第一世紀「塞尼亞斯多葛學派哲學」。

　　1．事實上，沃夫崗一直到一九四一年都留在德國。當沃夫崗移民出境時，恩斯特已經定居美國。

　　2．羅澤基金的一位捐助者布朗尼斯羅・胡柏曼創立巴勒斯坦交響樂團（後來改名為以色列愛樂交響樂團），為逃離德國納粹政權的猶太人提供工作機會。

　　3．海尼・塞爾薩在一九六八年因癌症逝世。

　　4．海尼不必擔心被徵召入伍，因為他有先天的腎臟病，不必當兵。湯瑪斯的確為德軍效命，大部份時間駐守在荷蘭，直到他生病住院為止。

　　5．事後看來，海尼似乎在英國發生敦克爾克大撤退前都很安全。一九四〇年五月地，英國在德國的攻擊下，從法國北部海港敦克爾克奇蹟似由歐洲中部海路撤回英國。從那次以後，英國才開始重視居住在英國所謂「外國敵人」的拘留問題。

第十章 自我犧牲

不知道要相信什麼，也不知道要期盼什麼
—阿諾德·羅澤

　　三十二歲的艾瑪又恢復單身，深覺有責任供養七十七歲的老父。她氣自己在心愛的父親最後幾年才擔起責任。羅澤寫信告訴亞弗列德，音樂是他心靈的寄託，但也不諱言：「想不到我到這一把年紀還要去市區討生活。」艾瑪只能在一旁看著可憐的父親。

　　令艾瑪最不習慣的是繁重的家務。她拿著母親手寫的食譜，再想想父親最喜歡的菜餚，還向他的朋友索取食譜，嘗試洗手做羹湯。此外，她還排定一整天時間好好鑽研並練習小提琴曲目。

　　「艾瑪日漸消瘦，我很擔心她心情不佳。」羅澤在七月寫信給亞弗列德。艾瑪說海尼每天都寫信來，語氣堅定地表示除了不告而別一事外，他不希望有任何事情影響他們的感情。這句話在亞弗列德看來就像當初維薩信誓旦旦地保證他和艾瑪離婚後感情不會變質那樣空洞。羅澤不信任海尼的話，並對亞弗列德預言，艾瑪和海尼的感情遲早會成為「模糊的記憶」。不久後海尼的信件果然越來越少。

　　羅澤父女初到英國之時，阿道夫·布奇四重奏的中提琴手卡爾·達克特（Karl Doktor）和家人住在聖約翰伍德街（St. John Wood），自願幫助羅澤和艾瑪在英國重組四重奏。有人建議由達克特的兒子保羅擔任四重奏的中提琴手，但經驗老到的達克特認為兒子與其他團員的年齡差距是一大問題。至於中提琴手，羅澤和布克斯波姆都找過麗拉，雖然她為了教授願意在事業中期更換樂器，但她不願意出任樂團的中提琴手。

一九三九年七月九日，卡爾・達克特參加了一場由羅澤父女和布克斯波姆挑大樑的音樂會——海頓紀念系列音樂會的第一場表演，地點在皇家音樂學院的公爵音樂廳（Duke's Hall）。節目單上可見《皇帝四重奏》（Emperor）、《鳥》（Bird）。保羅・溫加納彈奏鋼琴，男中音馬克・拉菲爾（Mark Raphael）負責獻唱。

達克特開放他的家，供羅澤及艾瑪為四重奏進行小提琴手的甄試。經過好幾個小時的試奏會，羅澤選出了恩斯特・湯林森（Ernest Tomlinson）。六十幾歲的湯林森經驗豐富，曾任教於皇家學院，事實證明他是個理想的人選。他在大戰期間一直和羅澤在一起。在一九三九年七月下旬，四重奏樂團重新組合，展開第一次公演。當艾瑪和羅澤父女領到四十基尼，相當於二百多元美金的收入時，不由得喜上眉梢。

七月份，賓恩和布奇邀請艾瑪和羅澤到格林德波恩歌劇院，賓恩是此地的總經理，布奇則出任夏季歌劇季的藝術指導。賓恩免費奉送四重奏團員火車票、巴士票，以及威爾第的《馬白克》（Macbeth）戲票，布奇則設晚宴招待他們。

在絕大部份的日子裡，羅澤父女往來的對象莫過於維也納故友。腓得烈・布克斯波姆的妻子凱蒂成為艾瑪的閨中密友。法蘭茲・蘇柏和蘿蒂經常邀大家共聚一堂。麗拉已和孩子們搬到鄉下居住，因此艾瑪和羅澤夏天常見不到她們。桃莉雖然住在五十哩外哈特福郡的雷德萊特（Radlett），但經常和羅澤父女連絡。羅澤學英文的速度很慢，增加了艾瑪的孤獨感。她的同年齡朋友不多，也沒有機會認識新朋友。日子一天天過去，幾個星期後，她和海尼復合的希望越來越渺茫。

艾瑪對她有機會出任四重奏的第二小提琴手深表感激，但她希望走出自己的音樂之路。她冀望以獨奏者的身份重新站上舞台，甚至組織類似華爾滋女子樂團的女子樂團，但她手中的英國工作證只

允許她參與四重奏的演出。於是她與羅澤請求包爾特的幫助，申請
變更工作證。艾瑪希望擴大工作範圍，則羅澤積極尋找如同過去在
維也納的教授職位，但倫敦處處皆是失業的移民音樂家和求職的本
國音樂家，政府拒絕變更他們的工作證。艾瑪不得不放棄她在英國
成立女子管弦樂團的計畫。

　　細心的艾瑪察覺到佛萊希所募集的款項很快就用罄。爲了讓羅
澤父女放心，華爾特在一九三九年七月十三日寫信提醒他們，羅澤
在萬不得已的時候還有史特拉地瓦里小提琴「瑪莎」可以賣錢。艾
瑪認爲這封信不但沒有安慰他們，反而令他們人心惶惶。在她的想
法裡，賣出史特拉地瓦里小提琴對父親來說是件驚天動地的大事，
保存羅澤的「瑪莎」進而成爲她個人的使命。

　　愛爾莎在信中加上一段話，鼓勵羅澤要有耐心，這正是艾瑪所
缺乏的。她寫著：「艾瑪一定會將觸腳延伸到阿姆斯特丹，在阿姆
斯特丹找工作似乎較爲容易，她有機會找到不錯的工作。我眞爲你
感到慶幸，她在艱困的環境表現得如此勇敢。」

　　艾瑪聽從愛爾莎的建議，開始找荷蘭找工作。她認爲這個國家
會在戰爭中保持中立，正如他們在第一次世界大戰中採取的立場一
樣。她在英國的朋友紛紛猜測她擔心英國與德國發生戰爭，因此計
劃在第三國與海尼重逢。如果艾瑪身處中立國，海尼又可以自由來
去荷蘭，這對戀人至少還有偶爾見面的機會。

　　在八月份，艾瑪接到一封自海牙來的信，她被豪華的中央大飯
店（Grand Hotel Central）錄取了。她回信給亞弗列德，衡量新工
作的利益得失。她舉了卡爾・佛萊希的例子，佛萊希接受荷蘭皇家
音樂學院的職務，工作地點也在海牙。

　　在八月二十五日，羅澤提筆寫信給亞弗列德，但三天下來這封
信遲遲無法完成。他解釋眞正的原因，是他在半夜接到一通電話，
使得「我再也寫不出一個字」。英國報紙報導華爾特的女兒葛托兒

與丈夫感情不合，在慕尼黑遭到殺害，她的丈夫隨後畏罪自殺。現在記者打電話來找羅澤，希望他提供背景資料。一九三九年九月一日，羅澤在震驚之餘，努力寫了一張慰問的短信給住在盧加諾的華爾特：

> 你們家發生的悲劇讓我非常震驚，我找不到合適的字句來表達我最誠懇的關懷之意。我們和你全家交情深厚，通過時間的考驗，我們對你失去愛女感同身受。我在遠方握著你的手，分擔你的悲痛。我衷心盼望時間能夠治癒你內心深處的傷痛。

布魯諾・華爾特在九月二十六日回覆：

> 親愛的阿諾德：
>
> 我們感謝你的慰問之意。這場令人震驚的悲劇徹底毀滅了我們的生活。我們最親愛的孩子慘遭殺害，離開了我們。我永遠不會了解為什麼會發生這種事情。
>
> 我的掌上明珠，我的陽光，我生活的意義，在如此殘忍的情況下離開了我，時間不能治療我的傷痛。我只希望我唯一深愛的寶貝女兒得以安息。沒有了她，我只感到絕望，讓我所愛的人擔心，造成大家的麻煩。原諒我只能用這幾句話來表達我們內心的感受，或許日後我能以較平靜的心情寫更多的話。

一九三九年九月一日，德軍侵略波蘭。德國空軍掠過邊境，朝著波蘭軍營和民房投擲炸彈。希特勒的軍隊向全世界展現「閃電式襲擊」，證明他們擁有全球最精良的戰鬥力。經過起初的混亂期，波蘭軍隊在盟軍英國和法國的協助下，以馬車和劍術英勇地予以還擊，對抗德軍的坦克車與猛烈的火力。第二次世界大戰正式爆發。

九月三日，英國和法國向德國宣戰，波蘭軍隊不到一個星期便潰不成軍。克魯考在九月六日淪陷。波蘭首都華沙苦撐要塞，到了九月二十七日終於棄械投降。波蘭和先前被併吞的奧地利、捷克斯

拉夫一樣，從地圖上消失。不到月底，希特勒和史達林簽署秘密條約，一聲不響地瓜分東歐。

一九三九年，當夏天接近尾聲時，急於賺錢養家的艾瑪經歷了人生中唯一一次的辦公室生涯。有一天下午她和羅澤找了蘇柏夫婦到一家咖啡館小聚。艾瑪先以德國兼法語與羅澤交談，又露了一口流利的英文，吸引別桌一位男士的注意。他正在找一位秘書兼司機，主動走過來問艾瑪會不會打字和開車。當她給予肯定的答案時，這位男士馬上錄用了她，從下星期一開始上班，週薪是二英磅一角。

艾瑪不加思索立刻接受這個工作機會。她雇了維也納的朋友麗絲爾‧克雷斯(Lisl Kraith)照顧父親。麗絲爾的廚藝精湛，懂得照顧別人。有了麗絲爾分擔家務，艾瑪不僅實現賺錢的夢想，更有足夠時間奉獻給如父親所形容的，她「最重要的天職」——拉小提琴。

羅澤在信中向亞弗列德和瑪莉亞表示女兒飛來鴻運。艾瑪的雇主是位六十五歲的男人，精力旺盛，不停追求她。在她到職到的第三天，他就要求搬到艾瑪家，和他們父女一起住。隔天他主動登門拜訪艾瑪，自備食物，親自下廚做晚餐，再度懇求羅澤父女讓他搬進來住。幸虧羅澤父女正在等待即將從維也納經由瑞典抵達倫敦的韓斯夫婦，馬上以家中空間不夠為理由回絕了對方。

在艾瑪到職的第一個星期六，她的雇主晚上請她到一家高級飯店吃飯跳舞。他穿上燕尾服，打著整整齊齊的領帶，衣領上面別著鮮花。他和艾瑪一起離開羅澤家，坐上公車，到飯店轉角附近下車，然後改搭計程車體面地抵達飯店。一位面容姣好的中年婦女與他們共進晚餐。艾瑪帶著沮喪的心情，半夜才回到家。

在上班後的第二個星期，艾瑪的老闆繼續對她展開熱烈追求。有一天早上他帶著他養的獵狗進辦公室，他說他因為腰痛無法彎腰

替狗兒擦眼睛，於是命令艾瑪代勞。艾瑪忍無可忍，立即提出辭呈。不料這位積極的男士一點也不氣餒，週日又打電話給艾瑪，約她出來，開車帶她到福克岩區(Folkestone)。經過這次踏入商業界的教訓之後，艾瑪的意志更加堅定，決心朝音樂界發展。

手頭吃緊使羅澤對重振四重奏往日雄風意興闌珊。雖然他們生活拮据，但羅澤仍然堅持雇用麗絲爾好減輕艾瑪的精神負擔，讓她自由拓展人際關係。只有當麗絲爾全權料理家務時，艾瑪才有時間開創自己的人生。

海尼在九月底寄來了一封信。「他很擔心我們」，艾瑪寫信告訴亞弗列德，自從八月底德國侵略波蘭之後他就音訊全無。或許是因為家中財源吃緊，加上海尼的這封信，使艾瑪興起到波蘭找工作的念頭。

艾瑪不經意地將她的想法透露給亞弗列德。「我原本在海牙找到一份工作，週薪十四英鎊。」她在信上寫著：「但我不確定是否回得了英國，我擔心希特勒長驅直入荷蘭。好可惜呀！我放棄了演奏會，本來我可以指揮六個男人。」

一九三九年十一月六日，艾瑪又寫了一封信，話中提心吊膽。「我一定要採取行動，」她說：「反正我的計畫統統都是暫時性的。」她毫不猶豫與中央大飯店簽下兩個月的契約，若以每週五十二個工作時數來算，她從十二月的第一週起就賺取一千弗洛林幣（大約十四英鎊）。麗絲爾答應搬到羅澤家以便料理家事，週薪為一英鎊。艾瑪開玩笑時說她全靠「最仁慈的詹恩・馬薩爾克幫忙」（註一），指她以捷克護照向英國政府申請到五個月的離境許可證，只要在一九四〇年五月之前返回英國即可。

就在艾瑪將她的決定告訴哥哥的次日，即一九三九年十一月七日，羅澤在倫敦釋出的風向球有了結果。知名英國鋼琴家瑪拉・漢斯(Myra Hess)（註二）回信說她樂意協助羅澤四重奏在倫敦國家

劇場舉行音樂會。唯一遺憾的是艾瑪無法和父親在音樂會上合奏，她已訂下長期計畫，不能臨時取消。

就在艾瑪離去之前，她把握機會與羅澤合奏。其中一場表演是在一九三九年十一月奧地利俱樂部所舉辦的佛洛伊德紀念演奏會。羅澤四重奏演奏貝多芬四重奏樂曲的第二樂章，由斯坦凡‧茨偉克上台致獻詞。四重奏有了艾瑪擔任第二小提琴手，在同一個月免費為奧地利俱樂部進行其他兩場音樂會。在大戰時期，無論是坐船或搭飛機都很危險。艾瑪不顧一切在一九三九年十一月二十九日星期天搭乘飛機，在暴風雨中揮別父親。她所搭的飛機不但要躲過英國和德國的巡邏隊，更艱鉅的任務是飛越北海上空，強烈的順風使得這班飛機比原定抵達時間早了半小時。艾瑪在信上告訴亞弗列德她得了嚴重的暈機，休息了三天三夜才恢復元氣。

羅澤找到一位英國小提琴家華爾特‧普萊斯(Walter Price)，取代女兒在國家劇院的演出，這場表演吸引了上千名觀眾，演奏曲目包括貝多芬的《升C小調四重奏》以及舒伯特的《A小調四重奏》。忠心不貳的普萊斯和湯林森持續為四重奏效勞，對羅澤的領導能力佩服得五體投地，羅澤很快便恢復他的音樂威望。

艾瑪眼見四重奏奠定了票房基礎，雖然後悔自己失之交臂，但也慶幸自已另有斬獲。在經歷過英國的大停電之後，阿姆斯特丹明亮的街道令她神清氣爽。她不但可以找荷蘭的朋友，也燃起了和海尼重聚的希望。她在一九三九年十二月十八日寫信給亞弗列德：

感謝上帝，我開始賺錢了，我很高興能寄十英鎊給父親。

只要麗絲爾肯照顧父親，目前的安排對我來說是最恰當的。為了賺外快，我到咖啡屋和餐廳演奏，正如過去在音樂會上表演小提琴獨奏曲。

梅傑一家人對我友善地超乎想像。由於我晚上非常忙碌，因

此經常和他們共進午餐。我現在的生活好比一個守財奴,住在一個缺乏暖氣設備的屋子裡。

我預定在十月二十四日與奧圖‧沃爾柏格(Otto Wallburg)、威利‧羅森(Willi Rosen)、費里茲‧史坦納(Fritz Steiner)參加一場日間慈善演奏會。

對父親沉重的責任使我的白髮不斷增加。從另一個角度來說,能夠為他盡一份心力讓我感到無比的快樂,我希望我的決定能夠開花結果……

海尼的來信越來越多。想想看,他定期到格林琴(尤斯蒂妮的墳墓)整理墓園。你有恩斯特的消息嗎?馬克斯‧安里希也到了這裡演出時事諷刺劇(柏林的作品)。他很關心你,問很多關於你的消息。

父親在倫敦常和老友聚在一起,他一點也不寂寞。

你想像得到嗎?和你同拜華爾特‧羅伯(Walter Robert)教授(註三)為師的尼爾‧菲力浦斯(Mr. Neil Phillips)也在飯店演奏。

艾瑪一開始在中央大飯店的經驗讓她非常失望。她原本要求飯店經理讓她進行小提琴獨奏,配合鋼琴伴奏,飯店卻希望她指揮一群人才濟濟的合奏團體。不料事情出現轉機,當她的演奏會廣告刊登出來之後,熟悉的臉孔一一出現,就像是天上差遣的救兵一般。第一位是維也納華爾滋女子樂團的歌唱家瑪蒂‧梅斯和她的哥哥尤金。他們和母親也從維也納逃了出來,住在荷蘭,好讓瑪蒂繼續發展演唱事業,尤金則在荷蘭航空業找到一份工程師的差事。當艾瑪和瑪蒂重逢時,兩人欣喜若狂,艾瑪晚上睡在瑪蒂家的客房,抒發思鄉情懷。

另一位出現在艾瑪面前的人是貝克。當年艾瑪全家到巴登威勒的黑森林區渡過暑假,他是艾瑪最喜歡的舞伴。貝克現在是一位年

輕有為的荷蘭律師，他的出現令艾瑪想起早年那些陽光普照的休閒勝地。他和艾瑪在接下來的幾個月裡經常碰面。

艾瑪和父親每隔二、三天便寫信給對方。早期的信件顯示艾瑪被自由快樂的氣氛所包圍，羅澤則感受到一定程度的壓力：艾瑪有充分的理由待在異鄉，但羅澤四重奏的演奏會越來越多，因此羅澤催促她回倫敦。雖然艾瑪在英國的朋友頻頻以電報和信件敦促要艾瑪小心，最好趕緊飛回倫敦，但父女兩人對戰爭的逼近毫無警覺。希特勒一舉攻下波蘭，和蘇俄簽署約訂，德國人對東邊防區的經濟與軍事穩定度信心十足。現在，強大的德國空軍飛機不再投擲炸彈，而拋下無數的宣傳單，製造所謂的「宣傳戰」，人人擔心第三帝國的野心日漸茁壯，所有鄰近的國家沒有一個倖免。

任憑誰也勸阻不了艾瑪實現她的夢想。她的堂弟沃夫崗身在柏林，擔心自己身處險境，在幾個星期前從柏林寫給亞弗列德，提到他移民美國所需要的宣誓書。對艾瑪非常了解的沃夫崗在下面加了一段話：

> 前一陣子我收到艾瑪一封誠摯的信。她對海尼不告而別一事仍然耿耿於懷，但我希望她能夠早日克服心中的不快。她很討人喜歡，但原諒我必須說，她複雜的個性將一手摧毀她的幸福。我祝福艾瑪和你的父親幸福快樂，也預祝她早日達成她的心願。

在一九四○年一月，羅澤告訴亞弗列德艾瑪非常健康快樂。她和維也納的朋友經常魚雁往返，尤其和瑪莉亞·葛席爾·舒德、艾妮絲汀·羅爾最談得來。羅澤從艾瑪得知兄長愛德華仍然住在威瑪，沃夫崗在德國舉辦聖誕節音樂會。羅澤已向英國政府登記，形容他自己為「友善的外國人」，也可以任意到英國各地旅遊。更令他開心的是，他申請到教書的許可證。

賓恩在聖誕節送一罐蘇俄魚子醬作為禮物，並致上一段話：

「從小提琴身上找到避風港。」這句話的涵意不僅是指音樂帶給人一股安慰的力量，更提醒羅澤在萬不得已的情況下，不妨賣掉他珍貴的樂器。羅澤在信中告訴亞弗列德，行家估計瑪莎小提琴的價格為四千萬英鎊，但絕對值更多錢。花了半世紀跑過歐洲所有的音樂店之後，這位經驗老道的音樂家深知史特拉地瓦里小提琴的價值非凡。

羅澤寫給艾瑪的信非常窩心，也充滿感激之意。在一九四〇年一月四日，他寫道：

「我深以妳為榮，讚許妳。妳承襲了馬勒的精神，我的家族從未出現像妳如此精力旺盛之人。」女兒在信上說她接到海尼的信，父親在一月二十四日回信：「你接獲海尼的消息自然令我非常開心，如果你覺得有必要的話，替我問候他。梅斯一家人想必為妳帶來極大的安慰……他們深諳敦親睦鄰之道。」

艾瑪在荷蘭的事業越來越成功，因此一再延後回英國的時間。一九四〇年的二月份，羅澤等待她回到倫敦，好為四月的系列音樂會做準備。四重奏會打算推出已故音樂家貝多芬的四重曲，父親提醒艾瑪演奏會的曲目需要密集練習，因此勸她馬上回來，但她的重心完全放在荷蘭上。自從她參加威廉‧孟格堡舉辦的試演會，表演韋涅阿夫斯基的小提琴協奏曲後，就重新燃起了當小提琴獨奏家的希望。指揮家建議她或許可以和阿姆斯特丹音樂會堂管弦樂團合奏一首曲子。和佛萊希吃過一頓午餐後，更增加了她對未來的希望。

羅澤在情人節那天寫信告訴亞弗列德艾瑪計畫在三月初回到倫敦，目前她擔任一個小型樂團的指揮，在荷蘭進行巡迴演出。她在荷蘭大受歡迎，勝利的滋味讓她飄飄然。「海尼很忠心。」羅澤模糊地補充說明。

二月中旬，艾瑪在阿納漢（Arnhem）遇見了音樂理論家兼樂評路

易‧庫圖瑞爾（Louis Couturier），他送了一本關於小提琴技巧的書籍給她，題詞引用貝多芬在一八一四年日記中的一句話，鼓勵人們在逆境中要有勇氣。艾瑪將這本書和其他資料放在貯藏室內，希望有一天能夠取回它們。今天這些物品保存在阿姆斯特丹戰爭歷史資料中心，很少有人碰觸。她在阿姆斯特丹期間寄給亞弗列德一張廣告明信片，上面是她自己的照片和她的小提琴，題詞以英文撰寫：「勿忘我——獻上愛與親吻，永遠屬於你的艾瑪。」

　　艾瑪在二月底上最能代表荷蘭之聲的希爾弗瑟姆（Hilversum）電台，演奏一首獨奏曲，羅澤聽到女兒的演奏激動萬分。他告訴亞弗列德艾瑪不久後將在海牙富有的贊助者瑪塔‧麗桑爾（Meta Lissauer）的豪宅中舉辦音樂會。

　　雖然艾瑪一有機會就寄錢回倫敦給羅澤，但他的生活仍然過得很清苦。三月份，他厚著臉皮，寫信向紐約的托斯卡尼尼求救。托斯卡尼尼立即回信：

　　　我們很難過現今的環境讓你飽受折磨，我們在你來信後隔天立刻匯了一百元給你，今天我們又匯了二百元，你的幾位摯友都在這裡。我們一定會在艱困的日子裡給你最大的幫助。我們對英國人卓越的精神與勇氣感佩萬分……

　　　獻上最熱情的擁抱，親愛的朋友——

　　華爾特從加州寄來好幾百美金，幫助他渡過難關。

　　一九四〇年三月十二日，海尼捎來一封信，艾瑪如獲至寶地放在皮包裡，時刻帶在身邊。

　　　我最親愛的，

　　　我收到了妳的二封信和二張附有圖說的照片，非常高興。我好久沒有寫信給妳了，親愛的。首先，我沒有時間，其次，當我

有時間時，我的情緒不對。不要誤會我，我最親愛的……我無時無刻不掛念妳，我的心思意念永遠與妳同在。

當我收到妳的信，尤其看到妳美麗的照片時，真是悲喜交織，因為我們不在一起。我必須振作精神、埋頭苦幹，否則我將陷入情緒低潮。

有時候不寫信是因為我很害怕。然而，我始終惦記著妳，渴望夢見妳。昨天晚上我才做了一個很長的夢，夢見妳！

但我希望多寫幾封信給妳，我最親愛的，因為我知道當妳很久沒有我的消息，妳一定會很傷心。我最親愛的，有時候我覺得很幸運，雖然我不在妳身邊，至少我可以寫信給妳，我不想讓你更傷心。

你的心情沉重，我可以感覺得到。我知道當我說出此話妳會感到欣慰，甚至有些高興，但這讓我很難過。很令人傷心的是，只有當我的手握到妳的手時，我才會真正感受到妳和我們在一起的快樂。當我能夠體會到，感受到這一刻時，其他的事情都不重要了！

有一天，克雷斯醫生（麗絲爾的父親，海尼有時候稱他為「克雷斯叔叔」）來過這裡，告訴我妳的事情。他人很好，我很高興能夠和別人談到妳，聽到妳事業成功，開始賺錢讓我很開心。我在等待妳的信。至於令尊，我很為他高興，也很掛念他。

上星期天我到維也納的郊外去，在大雪覆蓋的葡萄園裡一個人漫步很久，我走過席維林(Sievering)，再到格林琴。我一邊散步，一邊想念妳，感覺妳就在我身邊。在格林琴（尤斯蒂妮墳前）我對妳的想念更深，妳佔據了我的心頭，就在同一個時間、同一個地點。那個地方非常寧靜祥和，雪下得很大，幾乎遮蓋了墓碑。我很快會再去一次，帶著妳的回憶，妳的倩影總是在我心頭。

親愛的——這封信和我在辦公室寫給妳的信截然不同。如果妳知道這封信的重要性以及我的誠意，妳必然會感受到我們永遠屬

於對方，完完全全。

　　再過幾天就是我們離開這裡一週年，妳記得嗎？不由得讓人感嘆時光飛逝。

　　最後，我不必再寫給妳我有多愛妳，也不必再說我一直愛著妳。我知道妳能夠深刻地體會到我的愛。但容我深情地向妳訴說，有妳在我懷中，親吻妳的唇和全身，讓我沉浸在完全的快樂之中。妳是我的最親愛的人。當我想念妳的那一刻就是我最快樂的時候，我完全屬於妳。

　　馬上回信給我。我唯一思想的事就是我們何時能夠完完全全地在一起。

　　永遠屬於妳的——

　　海尼的深情在字裡行間表露無遺。這封信連同其他保存在阿姆斯特丹戰爭歷史資料中心的信件，有著它們一再被人打開、折疊的痕跡。

　　註解

　　題詞：羅澤在一九三九年八月寫給亞弗列德。

　　1．前捷克共和國創立人之子兼捷克流亡政府外交部長詹恩‧馬薩爾克或許在艾瑪需要的時候幫助過她。一九六七年的《強烈夢想》(Too Strong for Fantasy，一本內容豐富的回憶錄)硜記載艾瑪和她的家庭最為活躍的年代，此書的作者瑪莎‧戴文波特(Marcia Davenport)在一九八五年二月五日致函理查‧紐曼：「我不知道詹恩‧馬薩爾克是否曾經幫過艾瑪，但他一向迅速搭救淪落納粹（後來的共產黨）魔掌之時代菁英。」

　　2．鋼琴家瑪拉‧漢斯女士（1890-1965）在一九〇七年於倫敦首演，一九二二年在美國首演。為了感謝她在大戰期間為國家劇院舉辦的一系列歷史性演奏會，她被大英帝國封為「勳爵士團

女指揮官」(Dame Commander of the Order)。由於羅澤四重奏也參加此一系列的演奏會,使得羅澤和瑪拉女士建立起長久的友誼。在一九四一年一月,瑪拉女士感謝羅澤送他的花和莫札特珍貴的紀念品。她寫給羅澤:「當我在維也納、柏林、阿姆斯特丹聽到你的演奏時,我沒未想過有此榮幸能和你一起演奏。這種深刻的音樂體認對我有無比的意義。尤其在悲慘的世界裡,愉快的事情更顯得價值非凡。」

3. 鋼琴家華爾特‧羅伯逃離維也納,在美國印地安那大學擔任鋼琴家和教授。

第十一章 重生

我們要在海灘上作戰，我們要在陸地上作戰，

我們要在田裡及街頭作戰，我們要在山上作戰，

我們決不投降。

——溫斯頓‧邱吉爾

希特勒的「假戰」隨著一九四○年春天的來臨而結束，元首準備在西方國家發動大規模襲擊。為了攻破英國在北海的封鎖線，德軍的第一步便是突襲挪威和丹麥，好讓德意志帝國全面掌握制空權與臨海要塞。

一九四○年四月九日，在哥本哈根和奧斯陸天亮前一小時，德國駐海牙大使把兩國外交部長從床上叫起來，遞交德國政府的最後通牒：要求他們毫不反抗，立刻接受「德國的保護」，否則將集中軍隊立即進攻。丹麥首都哥本哈根被疲勞轟炸了整天，丹麥國王當天率內閣官員投降。

挪威政府雖知道自己寡不敵眾，但仍奮力抵抗。盟軍伸出援手：英國與德國於一九四○年四月二十一日在挪威里勒哈瑪（Lillehammer），簽署戰爭爆發後的第一張陸上條約，但挪威和先前的奧地利、捷克斯拉夫、波蘭、丹麥一樣，很快便屈服在武力之下。六月七日，挪威國王及其政府離鄉背井逃到倫敦，德國又一次大獲全勝。在挪威保護戰中，英國及法國聯軍面對強大的納粹軍隊簡直不堪一擊。

希特勒公開聲明西方戰爭無法減輕東方的問題，因此德國將自行與俄國解決。早在一九三九年九月，希特勒就對他的將領聲明他

入侵西方國家的決心。他罔顧低地國家比利時、荷蘭、盧森堡的中立態度。由於一九三九年至一九四○年冬季十分寒冷，他一連將攻擊行動延後十四次，但嚴峻的氣候並沒有澆熄他的野心。他揮軍西進，志在擊潰英、法軍隊，佔領英倫海峽和北海，如此一來，德軍空軍便可丟擲炸彈，空襲英國領土。

戰爭在四月逼近，艾瑪的英國通行證也即將到期，她卻一再拖延返英的日期。「我盡一切努力讓我們家不必賣掉『瑪莎』小提琴。」但她在一九四○年四月八日希特勒攻擊挪威和丹麥的前夕，寫信給亞弗列德。

目前我正在參加《盧森堡伯爵》（Count of Luxembourg，法蘭茲‧雷哈爾的輕歌劇）的演出，其他的日子裡我整晚與管弦樂團演奏。我從二月起已經參加過八十四場音樂會，包括上星期六在希爾弗瑟姆電台的演出。次日我舉行了一場午後音樂會，賺進二百弗洛林幣，晚上則參加輕歌劇的演出。

我們坐巴士到荷蘭各地進行輕歌劇的巡迴演出，行程非常緊迫。最後一場表演在晚上十一點四十五分才結束，這代表我們必須在深夜搭乘巴士回去，凌晨四點回到海牙，上床呼呼大睡到中午，馬上又開始下一場表演。

我的右臂因為演奏過多而痠痛不已。為了好好休養，除了給父親的信之外，我儘量不提筆寫信。

我和海尼保持密切的連繫……我不孤單，但我有好多事要做，因此無法花太多時間寫信。

我每個月最多見路易夫婦一次，我抽不出時間到雪芬寧根去探望他們。我一定要做的事就是睡眠──不然我會體力不支。我每隔四到五天吃一頓熱食，其他時間只吃麵包和乳酪。

瑪莉亞‧萬席爾‧舒德在阿姆斯特丹當記者的兒子威廉對我非常好，讓我感到受之有愧。我很少看到佛萊希，雖然他也住在

海牙……我會寄一些我的剪報給他；或許你會覺得這些報導很好笑。

　　到目前為止，我已經寄了五十英鎊到倫敦給父親。還不錯吧？……

　　亞弗列德，就算我不寫信給你，我心裡無時無刻不惦記著你。我們兄妹感情這麼好，不必靠信件多說……

　　獻上無限關心！

　　你的艾瑪

　　一九四○年四月十一日，羅澤到倫敦瑪莉女王音樂廳，參加一場由「德國與中歐基督教難民協會」所贊助的下午茶音樂會，這是四場音樂會的其中一場。此時艾瑪還留在荷蘭，在這場重要的演奏會上女兒不在他身邊令他很失望。她的部份由華爾特‧普萊斯取代，加上湯林森與布克斯波姆的兩位大將，羅澤四重奏演奏貝多芬生平最後四首四重奏樂曲（一場音樂會演奏一首），搭配莫札特與海頓的選曲。音樂會的收入全數進入每位音樂家的慈善基金會。

　　艾瑪在寫給羅澤的信上報喜不報憂，信中經常附上獲得樂評讚美的荷蘭剪報，她表示期盼自己能在五月初回到英國。

　　羅澤在一封信上開玩笑地說麗絲爾不吃他做的菜。他說，麗絲爾總是等他的天才女兒回家，將桌上最好吃，最費功夫的那道菜留給她吃。

　　一九四○年五月二日，艾瑪回英國的通行證已經過期了。她繼續利用捷克護照帶來的方便，五月五日到雪芬寧根找路易和蘿蒂。路易夫婦警告她趕緊返回倫敦，因為現在政局不安，低地國家正好位於希特勒進攻西方國家的門戶，他們不相信德國人會讓荷蘭在大戰中保持中立。

　　艾瑪將路易夫婦的警告當成耳邊風。她的事業重新起步，好不

容易又能夠寄錢給父親，能與海尼保持連絡，艾瑪被喜悅的心情沖昏了頭。面對路易的顧慮，她只說：「我在荷蘭過得很舒服。」

　　一九四〇年五月七日，羅澤寄給亞弗列德一封信，抱怨他沒有艾瑪的消息。艾瑪此時離開海牙進行短期旅遊。在三天後的一九四〇年五月十日，德軍事先調兵遣將，在天亮之前展開突擊，從鄰海一百七十五哩之外的地帶兵分多路入侵荷蘭、比利時、盧森堡和法國北部。德國部長集合比利時和荷蘭的部長，告知他們德國先發制人是為了「悍衛各國的中立」，以防英國及法國出兵。

　　希特勒速戰速決的策略讓英、法措手不及。倫敦的英國政府動盪了三天，五月十日的晚上危機解除，這一天正好是德國發動戰爭的日子。邱吉爾取代張伯倫成為西方國家盟軍的領袖，他一上台便要面對超級強國德國的大規模侵略行動。

　　荷蘭在毫無準備下承受有史以來的大規模空襲，荷蘭軍隊奮勇抵抗五天。鹿特丹被一波波的轟炸夷為平地，荷蘭皇室夾著尾巴逃到英國。五月十四日荷蘭總司令下令軍隊放下武器，次日荷蘭正式投降。納粹軍隊首先要求將荷蘭豐盛的乳製品帶回祖國享用，從此長達五年的德國恐怖統治黑夜籠罩著這個慘遭浩劫的和平國家。

　　小小的盧森堡眼看敵軍大舉入侵只能畏縮降服。大公爵夫人夏綠蒂率領內閣官員逃到倫敦，建立流亡政府。比利時國王利奧波德（Leopold）三世在五月二十八日早上投降，比利時軍隊只勉強支撐了十八天。

　　艾瑪如籠中鳥被困在荷蘭。在混亂的局勢中，她無法與羅澤通信。最後她連絡上伯拉第斯拉瓦的安妮，請安妮發電報給辛辛那提的亞弗列德，告訴他艾瑪很安全。

　　一九四〇年五月二十六日，德國長驅直入法國，封鎖英倫海峽。盟軍在狹長的海峽內受到德軍四面包圍，眼看就要毀於一旦，不料，大規模援救行動在五月二十七日和三十一日展開，援軍用八

百多艘各式各樣船艦（從巡洋艦到平民駕駛的小帆船）載著三分之一的百萬大軍從被包圍的敦克爾克港和開放海灘撤退，奇蹟似地完成任務。這就是歷史上著名的敦克爾克港大撤退。

　　法國軍隊仍然奮戰不懈，但他們在希特勒早期入侵比利時與法國北部時失去了最精良的部隊。一九四〇年六月十日法國政府不敵，宣佈垮台，倉皇逃離巴黎。六月十四日納粹黨徽飄揚在艾菲爾鐵塔上。六月十六日，法國元帥貝當(Philippe Petain)取代雷諾(Paul Reynaud)出任法國總理，隔天貝當主動投降，要求停戰。希特勒為了洗雪前恥，特地挑選一九一八年十一月第一次世界大戰德軍投降的地點康白尼(Compiegne)，要求手下敗將法國簽下喪權辱國的條款。

　　雙方在一九四〇年六月二十二日簽署停戰條約。在協議中，法國名義上仍可統治南部的非佔領區（即著名的法國維琪Vichy，法國傀儡政府在戰後被民眾推翻）。希特勒完成侵略計畫，吞噬大部份的歐洲土地，一億以上的子民皆向納粹黨俯首稱臣。

　　艾瑪驀然發覺她離開英國來到荷蘭，又眼睜睜地讓她的通行證過期是多麼失算。一九四〇年五月二十九日，她打了一通緊急電話給路易，但為時已晚。身為猶太人記者，廣泛報導一九二〇到一九三〇年間政局不安的路易知道，他的職業一定會讓他列在德國「特別待遇」的名單上。他和蘿蒂不惜一切代價都要保護他們的兒子。當艾瑪問到她應該採取何種行動，又問他是否能夠協助她時，他只能輕聲回答他愛莫能助，因為他連自己的家人都不知道該如何保護。

　　一九四〇年五月十八日，荷蘭由希特勒派駐的專員直接管轄，第一位專員是德奧合併後的關鍵四天出任奧國首相，又在德軍攻陷波蘭後轉任副總督的賽斯‧英夸特（註一）。艾瑪從維也納的經驗知道賽斯‧英夸特是個心狠手辣之徒。戴著厚重眼鏡、走路一拐一

拐又禿頭的英夸特是律師出身，殘暴成性。荷蘭這個避難所的幻想，在艾瑪的心裡已蕩然無存。

在德國統治前的幾個月內，荷蘭政府抱持國內沒有「猶太人問題」的態度，使住在荷蘭的猶太人一開始沒有危機意識。納粹黨人第一波公然反對猶太人的行動是禁止猶太人參與空襲職務，驅逐沿海地區的德國人與外籍猶太人。但是經過秘密討論之後，德國政府在一九四○年十一月通過法律，明定猶太人不能擔任公職，包括學術性職務。隨之而來的是禁止猶太人居住、經商的法令。最後納粹黨強迫荷蘭實施在德國各個佔領區頒布的種族法，規定荷蘭各層政府嚴格執行納粹政策。在荷蘭、比利時、法國的猶太人比照奧地利、捷克斯拉夫、波蘭的模式，進行有系統地登記。

艾瑪仍然能夠寄信到中立的美國。她在一封給亞弗列德的信上這麼寫著：

> 我很難過我見不到父親。在費了這麼大的功夫之後，生活還是困難重重。你會接到安妮・庫克斯的電報，請你告訴她父親的狀況。我竭盡所能賺錢養活他，但我有一段很長的時間見不到他，他一定會缺錢用。

> 請你寫信讓他知道可以向佛萊希基金會求助，希望他不必再付麗絲爾一大筆薪水（註二）。

> 我現在必須想辦法養活我自己，參加演奏會的機會越來越少。我想我只能當飯店的女服務生。

> 亞弗列德，請你立刻動筆寫信。我引頸盼望你的來信，請告訴我父親過得好不好！

> 我原本想要在幾天後（從我上一封信算起）回去，但我必須履行合約，從八月份起參加四到五個月的諷刺劇。

> （一九四○年五月十二日的母親節）我很慶幸母親已經解脫

了，只要想到這一點就很欣慰！

　　亞弗列德爲艾瑪的安全擔心不已，羅澤的情緒更是陷入谷底。羅澤在一九四○年六月一日寫給亞弗列德的電報中，表示他料中艾瑪的捷克護照仍然能夠發揮保護作用。

　　沒有了艾瑪的支持，羅澤的經濟狀況非常不穩定。他又再度考慮賣掉瑪莎小提琴。他擔心自己會以過低的價格賣出這把珍貴的樂器，因此他徵詢亞弗列德的意見，瑪莎小提琴到底值多少錢？如果他想要賣掉它也必須提供證明文件。

　　艾瑪猜到她那日漸虛弱的父親會考慮賣掉他寶貴的樂器，並且在匆忙之中做出決定，因此她將瑪莎小提琴的證明文件帶到荷蘭。身陷敵營的艾瑪認爲這些足以達成交易的證明文件由亞弗列德保管比較安全，於是迅速地將文件寄給哥哥。

　　艾瑪留在海牙，到中央大飯店拉小提琴。她友善地對待飯店客人，包括德國人在內，此舉招致孟斯夫婦的不滿，他們無法接受她妥協的態度。

　　當時還是孟斯未婚妻的尤金妮雅記得，有一天晚上艾瑪在咖啡館演奏，在中場休息時間時找他們。她說艾瑪非常美麗，有一雙會說話的深色眼睛，披肩長髮的造型亮麗。但她的眼光飄忽不定，有時候瞇著眼睛偷偷四下張望，似乎想看得更清楚些。尤金妮雅又說她瞇起眼睛時讓人侷促不安：「艾瑪似乎想看透與她講話的人。」

　　艾瑪堅強的意志力與對藝術的鑑賞力未曾減弱，始終保持直言不諱的個性。尤金妮雅記得有一次大家聊到維薩，有人對他的音樂能力不以爲然，艾瑪衝上前去聲援她的舊情人，堅稱他是最偉大的小提琴家。

　　匈牙利在此刻仍然保持中立。艾瑪透過住在布達佩斯的老友愛德華‧布萊塞克(Edward Breisach)發電報給父親，她在電報上簡短地說：「艾瑪在海牙有好友相助，平安無恙，渴望來信。」

海尼在一九四〇年六月十三日寫給艾瑪：

我最親愛的艾瑪希：

我很高興在這麼久之後接到妳的消息。我整天心神不寧，擔心你出了什麼事，人在那裡。我現在很高興知道妳一切安好。我非常擔心你。當克雷斯叔叔告訴我他接到你的卡片時，我才放心。現在，你的信終於到達了。

請不要因為這封信不是手寫的而生氣。在目前的時刻，我必須用打字，像這封信一樣（好通過檢驗），或許這會讓你提早收到這封信。除此之外，打字沒有其他目的，請不要因為這封信是打字的而認為我沒有誠意。

如你所知的，我仍然在這裡。我很平安，每件事都很好。我們的權利沒有被剝奪，為此我們充滿感激。投靠你哥哥的想法很好，或許這是現在最佳的途徑，我希望妳能順利成行。

妳不必擔心令尊，在這段日子有人照顧他。（在我們之間）每一件事情都像以往一樣，這一點妳可以確定，沒有一項事情被破壞。我總是想念妳。自從我接到妳的信開始，我便一直都抽不出空來。

我在此停筆，請不要誤會我的信這麼短就沒有誠意，每件事都和過去一樣。

我向妳獻上完全的愛，請儘快回信。

海尼上

一九四〇年六月十八日，仍然被困在海牙的艾瑪在信中向亞弗列德哀求：

我求求你，告訴我一點消息！！不然我就要枯竭了！！

如果我可以發電報給你就好了。我願意花掉身上最後一毛錢
詢問父親的情形！你和他保持連絡嗎？麗絲爾還跟他住在一起
嗎？我擔心得快要窒息了。

一位善心女士（不寫出姓名好保護她）帶我去她家住（註
三）。她在三月份幫我安排了個人演奏會，讓我賺進二百弗洛林
幣。如果不是這位女士，我真不知道該怎麼辦。現在我又有了演
奏的機會。儘管如此，我一想到登台表演就不禁全身顫慄，演奏
會的要求很多，我還沒有培養好的情緒。

親愛的亞弗列德，你是否能夠幫我申請到美洲？我絕對不會
成為你的負擔，我會像往常一樣掙錢養活自己。畢竟我證明了自
己在異鄉仍然很成功。

或許布魯諾叔叔能夠擔保我？不管如何，請務必告訴我結
果，我一個人很害怕。海尼持續寫信給我，但沒有人可以賴此維
生。

祝你萬事如意。我全心擁抱你和瑪莉亞（讚美上帝你有她的
陪伴！）

求求你，一定要回信玨玨！

德國對英國發動了一連串的空襲，艾瑪開始擔心父親，如同在
遠方的父親擔心她一樣。她在一九四○年六月二十九日直接發出電
報：

你能搬到韓斯家嗎？佛萊希的錢夠不夠用？我唯一的念頭是
見到你身體健康，吻別你。

——艾瑪·普荷達·羅澤

在七月到來之前，羅澤的心情從憂傷轉為絕望。他每天練兩個
鐘頭的小提琴，偶爾教一下學生。「天天都在等待。」他寫給亞弗
列德。他期盼藉著他的「復興」計畫振作起來：將所有的演奏曲目

按照英文字母順序寫下來，從巴哈開始，然後從頭到尾演奏一遍。

　　艾瑪在七月十二日寫了一封信給亞弗列德，說她連絡上維也納和威瑪的親朋好友。他們的伯父愛德華仍然健在。她聽說最近發生一連串的轟炸事件，非常擔心父親的安危，並說她很高興亞弗列德將創作《Triptychon》寄給波士頓的指揮柯塞維特斯基，增加了此曲演出的可能性。恭禧完哥哥後艾瑪才提到自己的事。

　　不要問我過得如何！

　　在過去的十四天中我在酒館復出：演奏帕格尼尼小提琴曲、維也納音樂等曲子。那位在三月份替我安排演奏會的女士自從帶我來這裡後，我就幫她分擔工作。這裡是個賺錢的好地方，我當下的問題已經獲得紓解。情況還是一樣，開演奏會的機會並不樂觀。這位女士的女兒住在倫敦，離父親很近。她一個人獨居公寓，很高興有客人來陪她。

　　威廉失蹤了一整個月，我很為他擔心。

　　如果父親能看到我的信，我也能接到他的親筆信就好了。我的心好痛！

　　向瑪莉亞獻吻……我以全心擁抱你。

　　亞弗列德在夏末費盡心機幫父親移民到美國。為了尋求支持父親移民的信函，他和瑪莉亞寫信給托斯卡尼尼、華爾特、湯瑪斯‧曼、伊莉莎白‧柯立芝、沙吉，柯塞維特斯基、尤金‧歐爾曼地（Eugene Ormandy）、愛因斯坦（愛因斯坦是瑪莉亞的目標，她記得這位世界級科學家曾經到過維也納，到父親的音樂教室拜訪，請愛麗斯教他音樂。）收信人的反應令人感動，一群社會菁英份子表態支持羅澤移民到美國，有一些熱心人士甚至請別人為羅澤寫推薦信。

　　儘管他們得到熱烈的支持，但情況對羅澤仍然不利，原因在於

他的年齡。如果他年輕幾歲、仍然擔任教授，一定會通過美國的移民資格，可惜他早已在維也納退休。身為羅馬尼亞人，羅澤受限於羅馬尼亞的少數名額，形成另一層障礙。

另一方面，亞弗列德也在為艾瑪移民美國找尋簽署宣誓書的保證人。他在辛辛那提的朋友羅伯‧費里斯（Robert Fries）和妻子法蘭西斯，用亞弗列德的名義開銀行帳戶，好讓亞弗列德證明給美國移民局看，如果妹妹移民入境，面臨失業，他有足夠的財力負擔妹妹的生活。但是，艾瑪在沒有受聘於管弦樂團的情況下，很難通過美國移民局嚴格的規定。

收到艾瑪悲傷的信件後，海尼在八月份親筆寫了回信：

　　我親愛的薇波特！（Weibraut，寵物名，意指「鳥兒」）

　　我終於在七月二十七日收到妳的來信。我很高興聽到妳的消息，但不了解你為什麼在寄給我和克雷斯叔叔的信上說妳沒有接到我的消息。我收到妳寄來的書後，馬上就回信給妳。我回覆了妳最近的一封信，我用打字機打信是為了某種特殊原因，妳不該介意。政府下了新命令，讓我覺得有必要用打字機打信。

　　這並不代表我的信沒有誠意，我最親愛的，妳可以確定這一點。我非常擔心妳，我最親愛的。我希望妳的生活能過得好一點。我聽麗絲爾的父親說妳可能會有工作機會，希望妳能夠為自己多賺一點錢。

　　這裡沒有發生什麼新鮮事……我不希望讓妳傷心，但妳一定很高興聽到我一天比一天更不快樂，越來越思念妳，覺得我只屬於妳，只愛妳一個人！

　　有時候我覺得在白天工作時心情比較好。當事情按部就班時我有一種成就感，我原本以為工作本身能夠滿足我。可是，當我晚上像現在一個人獨坐在椅子上時，內心卻感到寂寞，我才發現我的想法大錯特錯。人不僅需要有人在他身邊，更需要心靈相

通。只有我們才能達到這種境界，這個人就是妳。

妳知不知道我為什麼害怕寫信給妳？當我獨自一人的時候，我想念妳，全然感受到妳的存在，我必須面對真實的感覺。最親愛的，我很高興擁有妳的照片，當我望著它們，想到我們在一起會有多快樂的時候，我才能體驗到完全且真實的感受，雖然此情此景已經不再⋯⋯

請妳，我最親愛的，留在我身邊⋯⋯我確信妳仍然愛著我，請妳了解我也是如此，我知道妳屬於我，這是可以確定的⋯⋯

我的工作量一直很大⋯⋯有這麼多事情要做，沒有一件工作完成，我一直都很忙碌。

幾星期之前，我到格林琴的尤絲蒂妮墳前⋯⋯萬籟無聲。我最親愛的，每當我去那裡時總是感覺妳就在我身邊，我的心中悲傷寂寞。離上一次見到妳已經整整過了一年，但妳仍是如此真實，好像剛剛才見過妳。我不明白為什麼妳的來信這麼少，我每次收到妳的信都會回信。

我將妳抱入懷中，我最親愛的，給妳一個又久又深情的吻。

完完全全屬於妳的，

海尼

雖然有海尼安慰的話語，但艾瑪仍然瀕臨歇斯底里。無論晴雨，她加入一群懷抱希望的民眾，風雨無阻地連續好幾天在美國大使館等待機會，登記移民申請。移民局官員每隔一個鐘頭從裡面走出來，以濃厚的美國腔調宣佈：「各位，很對不起，我們試著要救你們出去，但德國人不發許可證給你們。」

另一位擠在人群中的英國年輕女孩是卡蜜拉‧尤爾塞夫（Camilla Yourssef）。幾個星期下來，她和艾瑪在等待最重要的

「名額」時結爲莫逆。「我們害怕地要命，但艾瑪不失高貴的尊嚴，散發出一種與眾不同的氣質。她告訴我她受過納粹的迫害，親眼看見他們粗暴的行爲，但我知道她永遠不會向那些人磕頭。」

　　艾瑪連續幾個星期沒有收到亞弗列德的信。她在一九四〇年八月二十四日焦急地寫下這封信：

　　　我最後一次試著寫信，如果我再不收到回信就要發電報，雖然我正在努力省錢。我擔心父親，幾乎快要崩潰……他現在靠什麼維生？

　　　我現在在電影院舞台演奏，希望這份工作可以維持下去。我在爲生活奮鬥！就算妳沒有接到我的消息，也必須經常寫信給我，亞弗列德，想一想我有多寂寞。

　　　昨天我又收到一封海尼愉快的來信，最近這幾天你一定會想到我（母親的逝世紀念日），是嗎？亞弗列德。我很慶幸她長眠了。一想到無力侍奉父親就難過得快要生病！

　　　亞弗列德，告訴父親我切切思念他，經常掛念他。他一定會非常滿意我剛剛的演出，這是我現在唯一能爲他做的事。父親有瑪爾徹恩（Malchen，羅澤的表妹，代替麗絲爾照顧羅澤）照料讓我很放心。

　　　你生活無虞的消息對我來說很重要，我很爲你高興。柯塞維特斯基是否有任何關於《Triptychon》的消息？

　　　代我親吻瑪莉亞，我以全心擁抱你，來自你絕望無助的妹妹。

　　　　　　　　　　　　　　　　　　　　　　　　　　　艾瑪

　　附言：請儘量幫我取得父親的消息。

　　一九四〇年九月十八日，艾瑪寫出下一封來自荷蘭希爾弗瑟姆

的信：

經過千辛萬苦之後，我終於能夠在海牙的通道電影院演奏十四天，獲得如潮的佳評，我在信中附了一份評論，訝異吧？

我還有許多計畫要進行，還有很棒的工作正在等著我，開始不那麼失魂落魄。外界局勢變化莫測，所有的猶太人必須在四十八小時之內移居荷蘭中部。一開始我不了解，頭暈目眩，一個人孤苦伶仃。和我住在一起的女士無法帶我去她要去的地方。所有的努力都成一場空。

就在此刻，貝克（里奧在希爾弗瑟姆的姑媽）打電話來，我能不能去找他們？感謝上帝我得到了許可證，再一次脫離險境。我從八月八日就來到這裡，試著找工作。阿姆斯特丹也成為禁區。記得那段在巴登威勒的日子嗎？

立刻告訴父親！

現在，我終於要問，父親靠什麼維生？不能奉養他的事實讓我陷入絕望的深淵！！

早先我在美國領事館詢問時，他們告訴我如果我提出申請，十五年後才會輪到我！因此我沒有登記，但領事館表示如果我有工作聘書或是演奏會邀約，就有希望移民。

我寧可不去那裡（美國），而和父親在一起。與父親團圓、盡心盡力照顧他是我生活的目標。諷刺的是，這就是當初我為什麼會離開他的原因。當然，我賺了很多錢，但誰能想到我竟然被迫與父親分開？

威廉已被調到慕尼黑，我沒有他的消息。你可以想像原因是為什麼。（註四）我等待多時。

上星期一是我結婚十周年的紀念日，海牙正在放映電影《維也納森林的故事》，父親在片中演出（與里奧一同亮相，羅澤飾演維也納愛樂管弦樂團指揮。）另一部上演的電影是維薩的《印

度君王的白人妻子》，我想要欣賞此片但被迫離開，誰知道這會帶來好運還是厄運？但我絕不想錯過父親的電影。

　　有時候我覺得快受不了了，請告訴他我有多想念他。我肯定他一定會很高興聽到我的話。我衷心懇求你：他要寫給信我，即便是一行字也好，亞弗列德。如果我們的角色對調，我一定會幫你達成心願。

　　亞弗列德，沒有聽到我的消息時也要寫信給我，我受不了信件太少，別忘了我一個人孤苦伶仃，告訴我你現在的工作如何，我對每一件事都感興趣。

在一九四〇年十月十七日，艾瑪向美國在鹿特丹的領事館登記，領到一個名額編號。儘管大環境風雨飄搖，她仍然充滿了希望。

一九四〇年九月二十七日，她警覺到一條對猶太人不利的法令在德國統治的法國通過。連法國南部的非佔領區維琪都在十月三日開始頒布一百六十多條禁止猶太人參與公眾生活的法令。十一月十日，在華沙的猶太人被趕入市中心，限制在猶太人區。納粹黨人以殘忍的手段管制在荷蘭的猶太人。

艾瑪在一九四〇年十月八日寫信給亞弗列德，說她不知道該向誰求助。她已經看到二十多人喪命，她說。哥哥的信是她的唯一的希望：「我沒有其他的依靠，不要停止寄信給我，否則我沒有活下去的勇氣。」更令她黯然神傷的是，她發現羅澤家的親戚毀謗她，有人冷酷地質疑她離開英國到荷蘭去的動機與判斷是否正確。她向亞弗列德訴苦：

　　現在我才發現向全世界散播謠言的人是瑪爾徹恩，她說我不回父親身邊是出於自私的原因（對海尼的感情），這是多麼愚昧且不合理的說法！

只有當你聽到此地發生的一切悲劇（指在歐洲大陸上），她才會自責。我為這件事哭了好幾個鐘頭，現在仍然落淚。只要父親不相信她的謊言就好了！請你告訴他這一切！

連父親都對大家的猜測信以為真。在除夕夜，他寫信告訴亞弗列德，說艾瑪逗留在荷蘭的原因是希望與海尼幽會。

不管環境有多險惡，艾瑪從未停止向亞弗列德和瑪莉亞表達關心與熱情。哥哥嫂嫂在辛辛那提為生活奮鬥，亞弗列德不定期演講並教書，瑪莉亞幫別人編織衣服，在服裝店修改衣服（有一次幫女星梅・維斯特修改衣服），一星期賺進二十九美元。

「我們一定要保持鎮定，亞弗列德。」艾瑪寫著：「你也是。為了你的學生。我親愛的，到最後我們一定會嘗到甜美的果實。」

艾瑪還剩下一張王牌。她在阿姆斯特丹認識柏林愛樂管弦樂團前任首席樂師雨果・柯爾柏格（Hugo Kolberg）。當初柯爾柏格深受指揮威廉・福特萬格勒的器重，力保他的位子。那時，柯爾柏格正偕同妻子轉往美國；福特萬格勒幫他安排機票。艾瑪知道柯爾柏格要去匹茲堡，於是寫信問他是否可能加入當地的管弦樂團，亞弗列德也答應聯絡柯爾柏格。在他的要求之下，艾瑪寄了華爾特與孟格堡的推薦信過去。幾個月後柯爾柏格回覆說管弦樂團沒有空缺，但如果亞弗列德能幫她找到一份教書的工作，她便能夠不受名額限制，申請到入境美國的簽證。此話讓艾瑪希望落空，移民夢越來越渺茫。

艾瑪在無法取得特別許可證的情況下，被禁止進入阿姆斯特丹及海牙，連帶失去在這些城市演奏的機會。她寫給亞弗列德：「我現在在候補名單上，但被禁止到鹿特丹，無法前往當地的美國領事館。」荷蘭一如德國的其他佔領區，納粹黨不但限制猶太人音樂家公開演奏，連猶太音樂家的作品也被禁止。這年孟格堡和阿姆斯特丹音樂會堂管弦樂團，無法像往常一樣在五月初的馬勒逝世紀念日

舉辦馬勒音樂節。

　　艾瑪在信上難過地寫著路易夫婦從她的生命中消失。「他們大概擔心我會在街上忽然出現，一副孤苦無依的樣子，但那絕非我的個性。我原本試著找一份飯店女服務生的工作，但沒想到卻找到小提琴家的工作。」艾瑪在幾個星期後才知道她的朋友深怕生命受到威脅，決定藏匿起來。

　　艾瑪在海牙投靠的那位女士現在搬到烏德勒支（Utrecht），她將女兒的腳踏車送給艾瑪。艾瑪每週從希爾弗瑟姆騎腳踏車到貝克家看她。生活如此辛酸，兩人的友誼照亮了彼此的心頭。

　　艾瑪靠著勤奮的精神與靈活的手腕，重新獲准回到海牙工作，前兩個星期在通道電影院（Passage Moviehouse）登場，後兩個星期在中央大飯店露面。她在一九四〇年十一月十日向亞弗列德報告，「很高興又回來這裡工作」。

　　義大利總統與希特勒聯合出兵，在十月二十八日攻打希臘，艾瑪在信上說她很擔心瑪莉亞的哥哥約翰夫婦與妻子，還有他的父母（註五）。她終於體會到當初她和父親拒絕到雅典工作是對的，這座城市現在自身難保。

　　艾瑪透過在巴西、瑞士、葡萄牙的親朋好友與父親連絡。她在一九四〇年十一月二十一日給亞弗列德的信上語氣忽然樂觀許多：

> 　　或許比我們想像中還快，有一天我們的憂慮都會隨風而逝。我很高興父親終於收到我的信了。我寫了這麼多信，最重要的是（如果她和父親都申請到美國的移民簽證）我們快要闔家團圓……我非常感激瑪莉亞，她對你多麼重要。人生中充滿了酸甜苦辣，百分之八十的時間都需要伴侶的陪伴。

　　艾瑪在同一封信中指出，她已經和路易夫婦取得聯繫：他們很安全，一切都很好。她觀察到「每個人的運氣都不錯。」，接著繼續敘述她如何從小提琴找到安慰。

三個星期的劇院演奏會來得正是時候。我偶爾和佛萊希小聚。他對別人非常好，但我從未冀望他什麼，這是我做人的原則，只要我能夠賺錢。你可以想像，我利用一切私人關係，成為難民和移民者中第一個重新獲得演奏機會之人。

我很高興你在事業上有所突破，你不該絕望，一個人總是會否極泰來的。我的生活孤獨悽慘。我持續演奏，表現地很好，這讓我的精神為之一振。

再過四個星期白天就會比較長。過完聖誕節之後，我們就會離團聚之日越來越近。在十一號（十二月，亞弗列德的生日）和十五號（尤斯蒂妮的生日），我們會比從前感覺更靠近……

如果我能再賺錢奉養父親就好了，我別無所求！

艾瑪知道有一顆炸彈掉落在倫敦的羅澤家附近，炸掉房子的窗戶。她不僅憂慮父親的安全，也自責梅達谷公寓的房租對父親來說負擔太重。羅澤在保羅・南生醫生(Dr. Paul Nathan)與妻子諾拉(Nora)的協助之下，十一月初搬到哈特福郡的維爾溫恩園(Welwyn Gardens)，那兒的居住環境秀麗清幽。南生夫婦也幫羅澤申請到社會福利金以繳付房租。

艾瑪的心情激動到極點，在一九四○年十二月五日又寫了一封信：

從十月二十八日起（當她收到羅澤的信），我整個人都不一樣了。現在你告訴我父親搬到鄉間去住，有人照顧，如果你能帶他去你家就好了！！經過了一番努力，雖然我過去三週曾找到工作，但又再度面臨失業。

你真能幹，幫父親取得所有申請移民的文件，真是難以想像。我白白擔心了一場。（她在下面以第三人稱來稱呼自己，好躲過檢查人員。）維薩妻子的所有文件都放書桌上，她應該要求

對方寄副本給她，或是等以後再請對方寄文件？請你告訴我，她一定很需要這些文件。

我得了感冒無法睡覺，手腳長滿凍瘡，手臂疼痛難挨，非常不舒服。

我的生活孤單困苦，不能慶祝聖誕節。你的信是我生命中最明亮的泉源。當然，許多既善良又了解我的人在我旁邊（大部份是年紀稍長的女士，這對我眞是一件好事！我一定很能適應修道院的生活。我不認識會對我有意思的男人），窮極無聊，不是嗎？

我將所有的精力花在與父親、你和瑪莉亞重聚的念頭上，努力追求穩定的工作，好讓父親安享天年，這是我唯一的心願……

亞弗列德，讓我這個孤單的女人（雖然有老女人在身邊）再親吻你一次。

<div align="right">艾瑪</div>

羅澤慢慢處理家產，將維也納帶來的貴重物品賣掉或儲存起來。桃莉在雷德萊特的家離他的新居不遠，她也樂意伸出援手，幫羅澤移民美國的計畫鋪路。

一九四○年十二月十日，艾瑪被正式貼上猶太人的標籤：艾瑪・莎拉（瑪莉亞）・普荷達・羅澤（註六）。那天她在阿姆斯特丹領到新的護照（號碼爲五三二六一四○），上面有一個代表猶太人的大紅字「J」。

從此刻起，艾瑪寫信時不再提到海尼的名字。當她聖誕節前收到那封海尼在一九四○年十二月二十日寫的那封令人心碎的信時，她可有心理準備？

我最親愛的艾瑪：

雖然我接到妳許多美好的信，但我已經好久沒有寫信給妳了。所有的事情都改變了。我忘了妳的生日，那段時間我正好因公出差到德國的斯圖加特(Stuttgart)。克雷斯叔叔不時來拜訪我，他不久後一定會寫信給你。就在這一段時間。我結婚了。

我無法詳述每一件發生的事，因為太多人會過濾我的信，而這些事只與妳有關。這不是什麼好事，不可能的……我對這樣的安排感到很快樂，也很滿意，內心非常平靜。我知道現在這個樣子對我是最好的。我或許找不到正確的答案，但對我而言這是最理想、最順暢、最佳的折衷方式。

我知道當妳聽到這項打擊時必定難以承受。當我離開妳的時候，就知道事情一定會發展到今天這個地步，或許我們兩人長相廝守的夢想太過美好，太過動聽，也太遙不可及！

為什麼我現在要寫這麼長的一封信給妳？妳一定知道我有多少話沒有說，也明白我對妳的感情。

我一定會在聖誕節的時候到格林琴去，如同昔日一樣感覺妳的存在，想念妳的身影。這是我能夠給妳最好的聖誕節祝福。

你的海尼

這不像是一封甜蜜的新郎所寫的信。「不是一件好事」正是海尼婚姻的寫照。他結婚時並不知道他那位知名的維也納運動員妻子不能生育。她過去曾守過寡，動過子宮切除術，她在婚前沒有將這個事實透露給海尼。湯瑪斯說海尼經歷了一場寂寞的婚姻。他的妻子是一位熱衷比賽的網球選手兼女騎師，生活與海尼南轅北轍。她野心勃勃，和海尼溫柔的個性有天壤之別。

艾瑪下一封寄給亞弗列德的信來自烏德勒支。她霎時逃離希爾弗瑟姆，寫下十二月二十三日那段痛苦的經歷。艾瑪好友貝克的表兄弟「忽然失去自我控制……丟開扶手椅……我在漆黑的夜晚奪門而出，逃到熟人的家中。」艾瑪沒有將情緒失控與某個特定事件連

在一起。

　　艾瑪對自我特色的堅持是與貝克家發生衝突的導火線，雖然貝克的妻子安東妮亞（Antonia Bakker Boelen）日後表示艾瑪住在希爾弗瑟姆時，只發生過一次爭執。當時，貝克的姑媽凱芙琳・道伊・貝克（Kathleen Doyle Bakker）認為艾瑪黑色的長頭髮太引人注目，鼓勵她剪掉長髮，好看起來和別的女人一樣。安東妮亞說：「凱芙琳姑媽一直對她說：『說真的，艾瑪，妳應該將長髮剪短，它太引人注目了。』艾瑪卻不斷抗拒：『不，如果我這麼做，我就不是艾瑪・羅澤了。』」

　　十二月，艾瑪看見貝克的小表弟大發脾氣，感到心煩意亂，不久後便離開了貝克家。她在一九四一年一月十四日的信上寫著：

　　一對年輕夫婦艾德・史班傑爾德（Ed Spanjaard）和妻子蜜莉（Millie）讓我寄住在他們家，而且對我非常好。

　　他們在家中安排了一場音樂會（在烏德勒支），已經售出大部分的票，因此我要加開音樂會。我現在完全仰賴家庭音樂會。我現在擁有一個溫暖的房間，又可以固定練琴，這對我的情緒很有幫助。自從我昨天收到一封父親的親筆信，心情好多了……

　　我對家庭音樂會的期望很高。昨天透過這對夫婦我認識了許多音樂界的朋友，幾乎每天演奏，而且小有名氣。

　　到這裡之前，我和這對夫婦在希爾弗瑟姆共渡聖誕節和新年。他們有一棵樹，我在午夜時分一個人對著這棵明亮的樹拉小提琴，感覺真是太美妙了！屋子裡的其他人在十二點之前送一位老太太回家，從晚上十二點到四點街上不准有人。他們氣喘噓噓地在期限前十分鐘趕回家，不過，當大鐘敲響十二點之時，只有我一個人站在這裡。

　　我堅定地相信我們明年一定會在一起慶祝聖誕節。

還在努力奮鬥的

艾瑪

　　請寫信告訴父親我一切都很好。我一五一十地告訴你我的生活，你也應該如此。愛麗斯在聖誕節寄給我一封貼心的信！

　　在納粹佔領的荷蘭，許多荷蘭音樂家，不管是猶太人與非猶太人都拒絕加入文化部，抗議德國的反猶太人政策。被視爲猶太人的音樂家受到限制，只能和猶太人樂團合奏「猶太人音樂」，或到一些瞧不起納粹法令的有錢荷蘭人家演奏。「家庭音樂會」成爲許多在納粹統治下國家的固定表演節目，並且成爲受困於現實環境下猶太人最喜歡的發洩管道。

　　艾瑪居住在烏德勒支史班傑爾德家中的幾個月中，成爲家庭音樂會的常客。艾德・史班傑爾德（註七）身兼律師與指揮，經常擔任荷蘭廣播電台室內管弦樂團的指揮，是荷蘭音樂界的知名人士，介紹許多重量級人物讓艾瑪認識。她大部分的音樂會節目單都收藏在阿姆斯特丹的戰爭歷史資料中心，上面有艾瑪親筆記錄的每場音樂會收入。

　　她在史班傑爾德家舉辦的第一場演奏會賺了八十七弗洛林幣。知名荷蘭作曲家、風琴家、鋼琴家約翰・華格納爾（Johan Wagenaar）（註八）擔任她的伴奏。艾瑪演奏她最拿手的獨奏曲，包括A大調《法蘭克奏鳴曲》、《D大調韓德爾奏鳴曲》，還有兩首由小提琴名家維薩改編的帕格尼尼與史特勞斯樂曲。

　　雖然艾瑪在史班傑爾德家過著寄人籬下的生活，但卻感受到一種全新的歸屬感。她的主人非常親切，文化水準很高，家中的氣氛令她回想起昔日維也納的美好時光。

　　艾德・史班傑爾德的弟弟傑阿柏（Dr Jaab Spanjaard）（註

九)不但是心理醫生，也是位知名的鋼琴家，經常到哥哥家來。他喜歡與艾瑪一同研究四手聯彈音樂，兩人經常將馬勒交響曲改編成鋼琴曲。他們一直保持純純的友情，雖然傑阿柏一想到艾瑪從浴室出來時的誘人丰采，眼中就發出光芒。

蜜莉（再婚後住在荷蘭的畢爾羅文Bilthoven，改名為蜜莉・普恩斯－瑪爾克薩克 Millie E. Prins-Marczak）敘述她與前夫在家中為艾瑪最先舉辦的幾場演奏會。艾瑪保存演奏會的收入，在這對夫婦家中寄宿七個月。她的演出大受歡迎，後來許多劇院經理人親自為她安排家庭音樂會。

艾瑪多次嘗試申請通行證，管理此事的機構是新成立的荷蘭出境中央辦事處。有一段時間她避免和官僚體系打交道，而透過非正式管道辦理手續。據蜜莉說，艾瑪曾數度在畢爾羅文申請到通行證。她故意避開大城市烏德勒支的行政程序，期望在鄉下有所斬獲。

艾瑪成功的祕訣令許多人不解，有一天晚上答案終於揭曉。那天蜜莉和艾瑪在晚飯後到廚房洗碗。艾瑪強悍的個性常令這位年輕的女主人無法招架，使得彼此互不信賴。那天晚上艾瑪卻一反常態，敞開心胸地暢所欲言。

蜜莉記得：

她那天去畢爾羅文，有一位樂意協助她的德國人（大概是從奧地利調來荷蘭的）特地網開一面，發給她通行證。那天她幫我洗碗，我發現了她臉上的光芒，我問她在畢爾羅文發生了什麼事

「很容易就看得出來嗎？」艾瑪問。

她說她認識了一個男的，她喜歡他，他也喜歡她，然後她告訴我在歐爾斯柯曼登特（Ortskommandant，德國主要城市）別墅後面有一座花園，裡面有游泳池。

當她抵達時別墅時，大門微開，屋內卻不見任何人的蹤影。艾瑪在走廊上等了又等。她按下門鈴，最後有一位「高高的白人偶像」從花園走出來，穿著緊身泳裝，陽光從後方照在他的皮膚上，身上的水珠閃閃發亮。如果你曾經在這種環境下認識一個人，他充滿魅力，旁邊又沒有別人，你就能體會那種觸電的感覺。

那一區的人們至今仍然傳頌這位官員的慈悲爲懷，「他絕非納粹黨的一丘之貉」。當納粹黨正在籌組突擊隊時，他叫荷蘭人去警告猶太人。一位駐畢爾羅文的前任荷蘭官員表示，這位軍官後來受到軍事法庭的審判，被德國人活活處死。

艾瑪是否被認爲是共犯？蜜麗發表她的看法：

艾瑪見過這位與德國作對的軍官好幾次，自然無法排除嫌疑，但她從來沒被審判。如果這位軍官是奧國人，我一點也不會感到驚訝。艾瑪一定很希望和這位操同樣口音、有同樣想法的人說話。荷蘭人不像奧國人那樣有魅力又口若懸河……

艾瑪必須要別人欣賞並讚揚她的女性魅力（尤其在當時），這並不能稱爲通敵。

蜜莉發現家裡的新客人既挑剔又難纏，但她坦承艾瑪很令人著迷。

我們是否該說她很性感？她是維也納人，系出名門。她的姿態優雅，懂得打扮。她知道如何創造吸引力，她有一條摺疊整齊的手帕，放在她的白襯衫與洋裝胸前的口袋裡。

她喜歡黑色的衣服，配上一點點紅色或白色，戴上美麗的首飾。生活雖然困苦，她總是保持一股與眾不同且落落大方的魅力。她不受情緒影響，也不讓憂慮成爲生活中的陰霾。我們每個人都憂心忡忡，但從不露出害怕的神情，艾瑪也是如此。她靠著

堅強的意志力生存下去。

一九四〇年二月，有一位生病的青年搬到史班傑爾德家。艾瑪讓出自己的房間，睡到飯廳。這位靠撫恤金過活的新病人是傑阿柏·漢克曼斯醫生(Dr J. J. Jaab Henkemans)。他得了肺結核，接受過三年的治療，因此意志消沉。當他抵達時全身軟弱無力，需要一個溫暖的房間得到充份的休息。他從前曾經是音樂家兼作曲家，後來當精神治療醫師。當他從療養院出來的時候，醫生相信他的病情無法好轉，因此囑咐他彈鋼琴的時間一天不能超過十五分鐘。

漢克曼斯醫生從那天起開創了光明的音樂前途，他語帶感激：

「艾瑪讓我重生。」

艾瑪教我拋開惱人的繁文縟節。不久後我們便經常一起演奏。當然，我的身體還沒有完全恢復，每次彈完一首奏鳴曲後我總是汗流浹背。和她演奏真是快活，我不再擔心我的健康，這對我的身體很有益處。

當然，艾瑪不能在荷蘭「公開現身」。我們隨心所欲在「家中」舉辦幾場音樂會，邀請特定的來賓參加。令人驚訝的是，我在短短的時間內就可以回想起所有的技巧，當然，有艾瑪從旁輔助是最大的原因。我記得在一個月之後，我就能夠完美地彈出《法蘭克奏鳴曲》小提琴奏鳴曲艱澀的鋼琴部分。艾瑪的標準很高，不論是對我或對她自己都要求嚴格，我們一遍又一遍練習這首奏鳴曲，直到完美的境界。

她是一位傑出的音樂家，演奏音樂對我是最好的良藥，但能夠和技藝高超的小提琴家合奏，好比上天賜下的禮物。如果她大難不死，一定能夠闖出一番轟轟烈烈的大事業。

艾瑪接受漢克曼斯的建議，更喜歡與他為伍。兩人善意捉弄對方讓整個晚上笑聲不斷。舉例來說，這位新夥伴對現代浪漫音樂不像艾瑪那麼感興趣。有一天晚上在他們在一群朋友前面演奏布拉姆斯的奏鳴曲，結束後她問他喜不喜歡這首曲子

「這首曲子太長，」漢克曼斯說。

「你只有這句話好說嗎？」艾瑪要求。

「旋律太慢。」漢克曼斯說，這場討論就在雙方的笑聲中結束。

當漢克曼斯的身體復原之後，他又回去當醫生和精神治療醫師，和他口中的個人「音樂治療學家」（註十）艾瑪失去了聯絡。

和艾瑪共同生活並不容易，她的情緒不穩定，堅持過音樂家的優渥生活，這一點讓史班傑爾德家人痛苦萬分，正如她在倫敦時為麗拉一家帶來困擾一樣。當漢克曼斯搬來之後，她睡在家中最溫暖的房間（飯廳）即使她前一天晚上沒有演奏會，隔天早上仍然很晚起床，她不顧念這對其他人造成不便，別人認為九點起床就算很晚了。蜜莉痛恨艾瑪在洗澡後毫無節制地使用痱子粉，讓主人清理掉落滿地的粉末。

烏德勒支音樂會傳來捷報之後，艾瑪在一九四一年二月二日在阿姆斯特丹舉辦家庭演奏會，鋼琴伴奏為後來慘遭納粹殺害的歐爾加・莫斯柯瓦斯基（Olga Moskowsky）。另一場音樂會訂在三月二十九日。

艾瑪早期在史班傑爾德開的音樂會造成轟動。有一天晚上當她步下台階，要到客廳進行演奏時，從樓梯上摔了下來。她的臉朝下，在樓梯向右轉彎處撞到牆壁。漢克曼斯醫生說她撞歪了鼻子，旁觀者非常驚訝艾瑪的訓練有素。她沒有舉起雙手阻止身體滑落、或是保護臉部，而是在滑落時將雙手放在背後，緊緊抓著小提琴。

一九四一年二月十五日，她在信上告訴亞弗列德她發生了這場

意外：

　　上星期我從樓梯上摔了下來，爲了保護我的雙手，我的臉受到嚴重撞擊，當時眞是險象環生。我的眼部周圍傷痕累累，眼睛瘀血。今天我的情況好多了，不然我不會寫這封信。我的手臂也痊癒了。

　　我睡在飯廳的長椅上，只要負擔餐費便可。我不再那麼孤獨，還有，這個地方很溫暖！我在休養期間陸續收到別人送來的花朵和糖果，安慰了我的心靈。我還可以免費看牙！我與一位牙科醫生共同演奏室內樂，他幫我檢查牙根是否有感染，除此之外，現在我又多了一位免費的鼻科大夫。

　　如果你了解你的信對我有多重要，就會多寫一些信給我。

<div align="right">你忠誠的妹妹

艾瑪</div>

　　卡蜜拉・尤爾塞夫放棄回到英國的機會，決定追隨許多戰時的女孩子，嫁給一位供她溫飽的荷蘭農夫。卡蜜拉在聖誕節前夕得知艾瑪生活面臨困境，在信中邀請她搬到農場，和她們夫婦住在一起。

　　艾瑪在一九四一年二月二十一日以英文回覆，保持她那股勇往直前的精神：

　　我想我已經在信中告訴過妳，我在一月二十六日開過家庭演奏會，我想我留在鳥德勒支會比較好。三月十六日我在諾伊斯特醫生(Dr. J. L. Noest)家有一場音樂會，下一場音樂會在阿姆斯特丹，日期是二十九日。

　　我收到了二封父親的來信！！告訴我他現在住在的郊區的維爾溫恩園城（哈特福郡），托斯卡尼尼在經濟方面伸出援手。你

可以想像我有多麼開心！我從紅十字會得到這二封信，因此我猜想你也已經聽到父母的消息吧？……

我的身體微恙。想像我從樓梯上臉部朝下地跌下來！我害怕會傷了雙手，我的表現非常好！

我現在根本沒有機會到海牙。謝謝妳這麼仁慈，願意幫助我，我們相聚時一定會非常愉快，但我想我申請不到通行證。

我非常高興在信上讀到妳的生活幸福，我可以感受到妳的喜悅！你現在養了幾隻狗？我可以想像春天時候妳有多麼快樂！

親愛的，再寫給我吧，獻上深吻，無比的愛。

<div style="text-align:right">

你的艾瑪

保持笑容！

我非常思念父親。

</div>

註解

題詞：一九四〇年六月四日，邱吉爾在下議院發表的演說。

1. 身為納粹黨基本教義派的賽斯‧英夸特除了恐怖手段，也將音樂、藝術帶入政治，直到大戰快要結束為止。他和希特勒其他殖民地的官員一樣，於一九四五至一九四六年間在紐倫堡接受審判並處以絞刑。

2. 艾瑪不知道麗絲爾因為母親的需要而離開了羅澤。羅澤的第二個表妹瑪爾徹恩取代她的工作。

3. 從日後的信件可看出艾瑪的恩人是阿斯肯納茲（Ashkenazy）夫人，她可能是另一位荷蘭的老朋友與贊助者瑪塔‧麗桑爾的姐妹。

4. 據說年輕的葛席爾在瑞士自殺身亡。

5．艾瑪不知道約翰・史慕薩已經設法將他的家人從希臘送到埃及。他在埃及投效英國軍隊，在大戰期間一直擔任軍官兼翻譯官。

6．「莎拉」是納粹黨指定所有猶太人女子使用的中名，正如「以色列」是所有猶太人男子被指定使用的中名。

7．大戰結束後，新樂團(Nieuw Ensemble)以及許多獨奏家在艾德・史班傑爾德的指揮下，演奏韓斯・克雷撒(Hans Krasa)在席倫西恩斯塔特猶太人街創作的樂曲。這場演奏會已經被錄製成 CD。

8．知名烏德勒支教師兼大教堂風琴手約翰・華格納爾(1862—1941)從一九一九年到一九三七年擔任二十年的海牙音樂學院院長。

9．一九八三年在荷蘭的哈爾連(Haarlem)訪問傑阿柏・史班傑爾德醫師。他和哥哥（皆爲戰爭生還者）僥倖逃過一劫。他們的母親在海牙官員的協助下變更兒子的出生記錄。她呈上一份宣誓書，證明兒子的父親不是猶太人，並聲稱孩子的父親可以作證。納粹黨後來「鏟除」了這名有「異心」的荷蘭官員。

10．二十年來，艾瑪非正式涉獵音樂治療被視爲她哥哥事業轉折的一大因素。亞弗列德籍由他與音樂療法先驅里奧多・雷克(Theodor Reik)的私交，成爲加拿大首位被認可的音樂治療學家。

第十二章 音樂碉堡

> 我逃不過寂寞，只有當我拉小提琴時才能克服它。
>
> ─艾瑪·羅澤

　　佛萊希在荷蘭的處境雖然與艾瑪不相上下，但他畢竟是匈牙利人，受到某種程度的保護。況且，納粹黨人封他為「藍色騎士」（納粹黨可任意決定誰是屬於特殊的猶太人族群，免於逮捕的命運，也不必佩戴黃色星形徽章）。一九四一年初期，他寫信告訴艾瑪，他希望在年底之前離開荷蘭。他正在等待美國費城柯帝士學院（Curtis Institute in Philadelphia）的聘書，好經由柏林及巴塞隆納轉往美國（註一）。

　　佛萊希了解她當初如何幫助父親逃離維也納，也明白她為了要養活父親和自己，冒著生命危險在戰時搭乘飛機前往荷蘭。「妳是個最有勇氣的人。」他在信上強調：「妳擁有苦難中最需要的特質：高度適應力和冒險犯難的精神。我一點也不擔心妳的未來。」

　　一件為荷蘭人津津樂道的事情，反應出佛萊希對艾瑪的性格充滿信心。一九四一年三月十六在烏德勒支諾伊斯特醫生家中舉辦的音樂會，對艾瑪的事業無比重要，她不僅可以和荷蘭音樂評論家兼優秀鋼琴家魯特格·施奧特（Rutger Schoute）合作，更可以演奏貝多芬的 A 大調《克羅采奏鳴曲》（Kreutzer）。

　　在他們兩人首次見面時，施奧特製作了一本由艾瑪父親校訂過的樂譜，艾瑪對此舉又驚又喜。施奧特從未懷疑過這些曲子不在艾瑪的演奏曲目上。

　　在他們初次排練時，艾瑪一直練不好開頭樂章的一長段獨奏指法。一無所懼的艾瑪告訴施奧特他們先練別的部份，她會單獨練習

獨奏的部份，也會向父親問清楚他希望這段音樂表達的是什麼。

施奧特滿腹狐疑，荷蘭現在被德國佔領，她如何能及時從倫敦的父親口中問到答案？艾瑪寫信給在里斯本或里約的朋友，再請朋友將信轉給在英國的父親。父親在收到信後立即透過同一個管道回信，詳細說明他的步驟。「指法雖優美但很困難」，他寫著。然後又繼續一個指法接著一個指法地告訴女兒別的方式，他說：「下列的方法也不錯。」（註二）艾瑪抱怨羅澤在匆忙之下只回答音樂問題，忘了敘述他生活過得如何。

雖然艾瑪努力掩飾緊張的心情，但她幾乎瀕臨精神崩潰。施奧特夫婦記得她在首次練習的時候，他們的三歲大兒子茨維德（Zweder）帶著小椅子到房間來看她練習，聽她的旋律。這個孩子雖很安靜，但艾瑪始終心神不寧。父母不得已只好開口問兒子是否打擾了她，她承認這個小男孩令她坐立不安，施奧特夫婦急忙將孩子帶走。他們很訝異如此資深的音樂家竟然會因為孩子的出現而心煩意亂。

週日下午的音樂會成功出擊，讓艾瑪賺到取一百五十弗洛林幣（足夠三個月的開銷，她得意地寫給羅澤）。除了艾瑪初次演奏的《克羅采奏鳴曲》之外，音樂會節目還包括布拉姆斯的《G大調鋼琴與小提琴奏鳴曲》以及德布西令人難忘的《G大調奏鳴曲》。

施奧特記得：「那是一場盛會，觀眾憑邀請函入場。場外是穿著特殊紅白相間條紋背心制服的招待生，帶領觀眾入座。」施奧特熱情地答應日後在希爾弗瑟姆再辦一場演奏會，他會搬出他那珍貴的Gaveau平臺式大鋼琴。

一九四一年三月二十九日，艾瑪在阿姆斯特丹舉辦演奏會，又有六十弗洛林幣入袋。她現在在阿姆斯特丹及烏德勒支以外的地區也很搶手。四月中旬的演奏會安排在德勒奇頓（Drachten），五月份預定在華盛頓。她和施奧特再度呈現他們在諾伊斯特醫生家演奏的

曲目，爲艾瑪賺得一百三十四弗洛林幣。六月十六日，他們在希爾弗瑟姆登場。這對搭擋演奏韓德爾的《D大調奏鳴曲》、《克羅采奏鳴曲》、A大調的《法蘭克奏鳴曲》，艾瑪的收入爲一百四十六弗洛林幣。

在希爾弗瑟姆演奏會之後，身爲醫生的施奧特太太到火車站爲艾瑪送行。幾十年後她回憶起在當時的環境下，長途旅行有多麼危險，連荷蘭都是如此，更何況是艾瑪。告密者和秘密警察無所不在。說德語之人如果不穿制服會遭人懷疑；說荷蘭話的人民則擔心被問話，和小孩旅行更是危險。「你不知道誰會偷聽你們的談話。」施奧特太太記得：「你很怕在月台或在火車上引起別人的注意。」

辦家庭音樂會需要極大的勇氣，但艾瑪信心十足。有一次她中午在阿姆斯特丹最知名的銀行咖啡廳內演奏。四十年後，一位戰爭歷史資料中心的管理員記得那次她在銀行的演奏造成空前轟動，艾瑪和觀眾們渾然不知他們當時有多麼危險。

就在艾瑪的演奏事業蒸蒸日上之時，德國政府在佔領區接連宣佈更嚴格的規定來管制猶太人。亞弗列德的一位朋友尼爾·菲力浦斯在一九三九年從海牙到美國之前認識了艾瑪，他在一九四一年三月十日寄了一封鄭重的警告信給亞弗列德。身爲美國人的菲力浦斯都要花將近三個月的時間才能離開荷蘭，他在信上說一旦艾瑪將所有的文件準備齊全後，絕對有必要向德國人立刻申請出境許可證，因爲她登記的身份是「非亞利安人」；況且她所申請的許可證要能被所有到美國路上的中途國家所接受，至少需要三個月才能辦妥一切入出境手續。他催促亞弗列德將移民所需要的宣誓書直接寄給美國駐鹿特丹領事館，好加快作業速度。亞弗列德接到信後馬上照辦。

艾瑪終於在信中透露自己焦慮不安的心情。一九四一年四月三

日的信她寫著：

　　我寫信給住在沃爾多夫－阿斯托利亞(Waldorf-Astoria)的瑪塔・麗桑爾夫人，問她是否幫得上忙。她在海牙時曾為我舉辦第一場家庭音樂會，對我的大恩大德難以用筆墨形容。此外，她的兩位姐姐仍然住在這裡，把我當女兒般照顧。我曾與她們其中一位（大概是阿斯肯納茲夫人）在海牙住過三個月……

　　我誠心誠意懇求你盡一切力量幫我辦理移民簽證。我一定會在那裡適應得很好。我有許多推薦信函，我那慈母般的朋友有許多富有的親戚願意贊助我。我可以靠著在這裡累積的豐富經驗到異鄉重新起步，開家庭音樂會。

　　我經常思念你，有時候我的孤獨絕非你所能想像。如果我失去了小提琴，日子將更難熬。目前我正在鑽研拉威爾(Ravel)的《吉卜賽》(Tzigane)，一首強而有力但難度很高的小提琴曲……

　　告訴父親我在信上提到的所有事情。

　　艾瑪在復活節週日滿心歡喜地收到亞弗列德的來信，她在一九四一年四月十五日回信：

　　每天晚上我都作惡夢夢到父親，白天精疲力盡，我很高興父親還能拉小提琴……

　　我滿腦子都是你的歌曲《大雨過後》(After the Rain)，我好喜愛它，還有你的詩《巷口的貓與綠色的葡萄樹》(Alleycats and Green Vines)(註三)，你記得嗎？亞弗列德，我完全活在過去的記憶中，我知道這是不對的，但我克服不了寂寞感。我只有在練琴的時候才能忍受孤單，享受獨處的時光，你了解嗎？……有時候我想念父親到無法忍受的地步。

　　艾瑪在一九四一年五月一日在信上語氣顯得焦慮不安：

現在，為艾瑪希設想吧！你在信的一開頭提到名額限制已經被取消，但你又問我什麼時候會輪到我，只有等到那個時候才能辦理申請手續。我不了解，這位女士（費里斯太太）不能儘快寄宣誓書給我嗎？

當然，宣誓書不足以立刻讓我出境，你還必須以兄長的身份寄給我保證書。領事館不會管明年你是否繼續被學校聘任，他只要看到我是去投靠我哥哥。如此一來，不管名額有多少，一定會輪到我。

你可以完全相信我絕對不會造成你的負擔。我已經獲得允許，在紐約舉辦個人第一場家庭音樂會。許多富有人士邀請我住在他們家。在目前艱困的環境中，我仍然能夠自給自足，感謝上帝。

從上述的說明，你可以了解你的保證書對我來說有絕對必要，對你只是形式而已。現在，最重要的是寄給我這兩份宣誓書。

至於旅費，我會找一天開口要求那位將我視如己出的朋友，她在前幾天申請到移民證，計畫在短期內離開。我打算向她富有的兄弟姐妹借錢。她非常了解我，也相信我一旦踏上美國領土，一定有辦法在短期內奉還所有的錢。她幾乎參加我的每一場音樂會，肯定我在美國的謀生能力，因此她樂意幫助我開創事業。

我知道你對此事困惑不解，也擔心約翰，但這不足掛齒。一旦我能夠釋放我的能量，我們每一個人都不必擔心，我好希望讓父親安享天年。

一封五月份來自華爾特夫婦的信，讓艾瑪對美國的工作前景失望。連最知名的指揮家在美國亦寸步難行。移民音樂家之間的競爭激烈，他寫著。美國為了保障美國公民的工作機會，對國外音樂家限制重重。

五月十七日，艾瑪又寫了一封信給亞弗列德，表示相較於那兩

份宣誓書和費里斯太太的支持，「其他事情都是次要的」。她的幾位朋友慷慨解囊，幫助她移民美國。「無數的人對我提出保證，」她報告：「他們讓我對前途感到樂觀」。

> 我恢復了元氣，為了我們全家，最重要的是父親，我要過正常生活。告訴那位女士（費里斯太太）我的情況。最糟糕的是，我可能再度到咖啡館演奏⋯⋯我用全心擁抱你，多一點親吻。
>
> 你的妹妹

六月十七日，艾瑪的家庭音樂會中，鋼琴家保羅・法蘭克爾（Paul Frankel）擔任她的伴奏，他曾和小提琴家布朗尼斯羅・胡柏曼進行過六年的巡迴演奏。忽然間，她又開始苦苦哀求：

> 我再次求你，幫我取得宣誓書⋯⋯我所有的朋友一個接著一個離開⋯⋯相信我。亞弗列德，現在事態嚴重。我很肯定這是我生命中第一次，也是最後一次懇求你協助我。你知道，這不是我一貫的作風。我比這裡所有的人更加努力，然而，我的前途全繫於美國之行。

一九四一年六月十一日，亞弗列德心中的一塊大石頭終於落了下來。他接到正式通知，艾瑪朝思暮想的兩封宣誓書終於在同一天寄到美國駐鹿特丹領事館。

沒想到，這兩份寶貴的文件到達的時間太晚了。一九四一年六月十五日，美國總統羅斯福下令關閉德駐美的所有辦事處，美國懷疑這些機構協助敵軍採集情報。為了報復美國，柏林和羅馬在七月十九日也命令所有駐美國領事館和快速辦事處停止運作，所有人員遷移出境。這場風波決定了艾瑪的厄運。

她在一九四一年七月二十二日寄出下一封信，這天正是德國向第一次大戰盟友蘇俄發動大規模攻擊的那一天：

我在五月二十三日才收到你的來信。我誠心誠意感謝你。局勢急轉直下。美國領事館將在兩週內撤離，所有的文件來得太遲了。

　　我的好哥哥爲我所做的一切對我很有用。我還有很長的路要走，我仍然需要移民簽證。我所認識的每一個人都忙著離開，無心幫助我。

　　去年夏天我住在阿斯肯納茲夫人家中，她現在人在古巴的哈瓦那……

　　下週六我的演奏會搭檔是約翰·羅特根(Johannes Rontgen)，他的父親曾多次與和我們的父親合作過。這次是最後一次的音樂季，幸好我還有錢維持幾個月的生活。

　　聽說你要辦大型學生音樂會眞是讓人欽羨，我只希望我能親眼目睹。我常想起我們在史特恩瓦特街（史慕薩家在維也納的高級別墅）的日子，當時我們有多麼快樂。

　　當然我也要感謝費里斯夫人。我想是她讓我現在才收到宣誓書的，你不也認爲如此嗎？

　　在艾瑪狹窄的生活圈中不乏順心之事。她每星期固定和三位業餘音樂家聚會，艾瑪擔任四重奏的指揮。其中一位年輕大提琴演奏者得到了她的青睞，他的名字叫做里奧納德·巴瑞恩德·威廉·楊恩基斯(Leonard Barend Willem Jongkees)，是位耳鼻喉科名醫，同時兼任耳鼻喉科研究員、臨床醫師、外科醫生、作家及編輯。他比艾瑪小六歲，認識艾瑪時還不到三十歲。他高大英俊，打扮入時，在烏德勒支是個有名（甚至可說惡名昭彰）的花花公子。他的同事記得楊恩基斯喜歡「調皮搗蛋」，「展現小孩子活潑的一面」。楊恩基斯旺盛的精力和艾瑪相似，她很高興他晚上固定參加四重奏。

　　楊恩基斯在一九八○年的訪談和信件中回憶起「親愛而傷感

的」艾瑪。他的第一句形容詞就是：「是的，我曾經（有時候我仍然認為如此）愛上了艾瑪。」

「雖然我們身處險惡的時代，卻有許多歡笑。」楊恩基斯以一口流利的英語暢談：「艾瑪總是第一個說笑話的人。」她的熱力與矛盾的個性深深吸引這位年輕的醫生。「她是位浪漫派音樂家，」他說：「她的演奏方式很浪漫。」他喜歡艾瑪高尚的人格與隨心所欲的人生觀。「我絕對不會愛上一個『小甜心』型的女孩。」艾瑪在動盪的時代活出生命的燦爛，「那是個美麗與哀愁交織的年代」。

面對強大的威脅（尤其是艾瑪），鳥兒的歌聲比以前更優美，花朵的顏色比以前更鮮艷。每一件我們做過的事都有意義。我們一起散步，現在被我們視為理所當然的活動在當時的意義更顯非凡。它們存活在我們的記憶裡。

艾瑪絕非有勇無謀之人，楊恩基斯說，可是「她經常告訴我她希望能有一部車，以時速三百哩奔馳在路上，逃離現實生活。」他為「艾瑪的放蕩不羈」所著迷，雖然她痛恨教母艾瑪·辛德勒對待她母親的方式。

這一群業餘音樂家的成員，包括楊恩基斯拉中提琴的父親威廉、拉小提琴的物理學家傑阿柏·葛羅伊恩（J. J. Jaab Groen）。大家在下午演奏，因為艾瑪遵守嚴格的宵禁，晚上不得出門。我們很難理解排滿預演及正式演奏會行程，又受限於通行規定，不准在街上演奏的艾瑪，如何能在每週舉辦四重奏音樂會。

楊恩基斯回憶起四重奏的情況，他稱讚艾瑪是位堅強的指揮。雖然她的性子偶爾急躁或分心，但很少忘記以手勢引導大家開始。如果她無法集中精神，一位演奏者會提醒她：「艾瑪，專心一點」，她會開始馬上演奏，不會感到難堪。在楊恩基斯的眼中，艾

瑪對她的樂器愛不釋手。

　　楊恩基斯記得，「每當艾瑪提到維薩·普荷達時總是充滿敬意與愛意，或許還有一點怨恨。」她絕口不提海尼·塞爾薩，雖然她皮包中一直帶著去年聖誕節那封令她心碎的信。

　　楊恩基斯回憶起從前那段日子：「我從未像現在對艾瑪的婚姻感觸如此深。」他當時並不打算安定下來，他仍然過著如他所形容的「放蕩生活」，並且專注於科學領域（註四）。但他和艾瑪彼此相愛，從不避諱談論婚嫁。他在茨沃勒（Zwolle）的家人表示，如果艾瑪想躲起來，他們願意提供藏身之處，但她不願意。

　　在一九四一的夏天，艾瑪聯絡上瑪格麗特（她親切地叫她「葛塔」），尋求她的協助。她知道葛塔的哥哥史拉薩克定居紐約，如果她移民到美國，史拉薩克將是一位重要的朋友。葛塔愉快地回覆艾瑪（現在保存在阿姆斯特丹的戰爭歷史資料中心）信的日期為一九四一年六月二十四日，從Rottach-Egern am Tegernsee史拉薩克家園寄出。

　　　　我喜出望外。我四月份到過荷蘭，在希爾弗瑟姆演唱一個星期，自然也到過阿姆斯特丹及海牙，烏德勒支也去過一次。（無疑地，她的工作是娛樂德國軍人，她的父親稱此為「戰爭服務」，所有四十五歲以下的婦女都要盡此義務。）

　　　　真可惜，我一定會來參加下一季的音樂會，到時候我們就可以見面了。我很高興妳們父女都很好，我們家也是如此。我的生活很忙碌，下星期我要到羅馬幾天。我經常出國登台獻唱，一次比一次離家更遠。我希望戰爭儘早結束……

　　　　海尼沒有寄信給妳嗎？可憐的艾瑪……

　　　　我的父母在戰爭期間住在 Tegernsee，他們關閉柏林的房子，放棄維也納的住宅。我的女兒海爾佳（Helga）已經通過考試，現在在維也納開演奏會。我報告到此。問候妳的父親，並向他致

意。

很明顯地，艾瑪無法獲得她的援助。葛塔沒有提到她在九月份要去巴黎，與伊莉莎白・史華爾茲克普夫（Elisabeth Schwarzkopf）在賀伯・馮・卡拉揚（Herbert von Karajan）的指揮下，攜手演出大型柏林歌劇約翰・史特勞斯的《蝙蝠》（Die Feldermaus）。這是一場耗資二十萬德國馬克的豪華宣傳表演，計畫在納粹統治的城市巡迴公演。

艾瑪好不容易才向命運低頭。她在一九四一年七月三十日以樂觀的態度寫了一封禮貌的信，給提供那份遲來宣誓書的費里斯夫人：「我希望有一天能夠到美國，親自向妳表達我的謝意，感謝妳為我所做的一切。我努力保持鎮靜，等待時機，我靠著小提琴渡過苦難的日子。」

費里斯夫人寫了一封回信給艾瑪（未察覺她在荷蘭的悲慘生活），只說當艾瑪在幾星期後到達俄亥俄州時，她將會看見美麗的秋天景色。

艾瑪住在烏德勒支史班傑爾德家的幾個月壓力極大。他們家離蓋世太保在馬利本恩街（Maliebaan）的總部只隔幾條街，街上到處是德國警察。此外，公園對面是荷蘭主要納粹政黨社會主義黨（NSB）的總部。有一次，反抗德國的義勇軍在希爾弗瑟姆抓住十位醫生當做人質，荷蘭的納粹黨人為了報復，圍捕三百名年輕的猶太人，將他們送往德國，並派遣一批殺人放火的歹徒燒毀在阿姆斯特丹的猶太人會堂，破壞猶太人的房子和商店。

艾瑪善用一九四一年的整個夏天，小心翼翼地規劃每一項活動。貝拉（Bella H.）在六月十七日從呂瓦登（Leeuwarden）寄給她一張明信片，表面上看起來與一般明信片無異，但實際上，貝拉告訴艾瑪，呂瓦登的音樂會臨時取消，德勒奇頓的演奏會如期舉行。由於這項改變，格羅寧根省（Groningen）的音樂會連帶被取消。貝

拉因為工作忙碌無法到火車站來接她，改由貝拉的老闆—德勒頓的迪克布姆太太(H. E. Dikboom)親自來接艾瑪。艾瑪在迪克布姆太太家中開了一場演奏會，由迪克布姆－巴克胡伊斯(H. E. Dokboom-Beckhuis)擔任鋼琴伴奏，賺得八十弗洛林幣。這場演奏會與前幾場音樂會一樣，以貝多芬的《克羅采奏鳴曲》為主。此曲已經納入她的基本樂曲之中。

在炎炎夏日之中，史班傑爾德家承受極大的壓力。有一天晚上大家共進晚餐時，主客雙方不歡而散。蜜莉記得，他們全家人受邀參加晚宴，艾瑪也在客人名單中，但艾瑪堅持不肯參加。艾德·史班傑爾德覺得她不懂禮貌。他知道她和他的朋友不熟，在宴會中不免感到無趣，但他對艾瑪說：「只要妳住在這裡，妳就要跟著我們去所有的地方。妳要忍耐一點，不要傷害這些人。妳還年輕，如果妳無法融入我們的生活，最好搬到別的地方去住。」

艾瑪氣沖沖地回答：「讓我明白地告訴你，我決定搬走。」後來她和史班傑爾德都很後悔當初說的氣話，但雙方已經撕破臉，艾瑪再也待不下去。她開始尋找別的地方居住。

艾瑪在夏季最後幾天一個人過日子。史班傑爾德全家人都外出渡假，她則忙著找房子，又要為下一季家庭音樂會修改演奏曲目，但她始終神采奕奕。她在一九四一年七月十八日寫信給亞弗列德：

> 我很高興地告訴你我將在八月一日（一九四一年）搬家，與別人合住並負擔房租，這次是一對非常善良的年輕荷蘭夫婦。我有自己的房間和一個大床。房東保羅·史塔爾克(Paul Staercke)是一位醫師，白天在醫院上班，傍晚才回家，因此我有一整天的時間可以練琴。

> 我現在自己煮飯，這是一項很有挑戰性的工作……我不像你那麼有天份。

艾瑪說她的表弟沃夫崗是幾位申請到移民的幸運兒：他在美國駐德國領事館關閉前一小時取得移民簽證，即將在八月五日到美國與哥哥恩斯特聚首。亞弗列德重新開始作曲的消息讓她非常興奮。雖然她自五月二十日以來就沒有見過父親，但她爲父親倫敦音樂會的成功而感到高興。

八月九日她暫時放下面子，透露出她還有一線希望：經由古巴逃走。荷蘭的生活壓力很大，使她的健康情況逐漸走下坡。她患有偏頭痛和關節炎，醫生爲她開了名叫「艾瑪錠」的藥方，這種藥名讓她難以抗拒。

想像一下，我現在和維也納人寇克·羅德斯（Kurt Roders）與妻子麗絲蘿特（Liselotte）成爲最好的朋友（羅德斯夫婦帶著小嬰兒從奧國逃到阿姆斯特丹）。麗絲蘿特是安妮瑪莉·席林哥的姐妹，也是蘿蒂的表姐妹……

在一場非常成功的音樂會之後，我接到路易及蘿蒂的消息，可惜我見不到他們的面。令人欣慰的是，我與他在阿姆斯特丹的姐妹感情很好，經常在她家吃飯（路易·梅傑的姐妹與夫婿路易·馮·克雷凡爾德住在阿姆斯特丹的克拉姆街）。

你欣賞的歌劇精彩絕倫，我很難想像音樂會及電影竟然還存在。親愛的亞弗列德，請儘快回信給我！我最快樂的一刻就是收到你或父親的來信。

在一九四一年八月一日過後，艾瑪搬進保羅·史塔爾克醫生與妻子瑪爾亞（Marye）舒適的家，住在三樓的房間。這對夫婦很好客，在她困苦之時提供她避難所。「我有賓至如歸的感覺。」她在接下來的一年半中成爲史塔爾克家的寄宿者。

史塔爾克家雖小但很溫馨。山姆·安格斯（Sam Engers）夫婦住在這棟公寓的一樓，史塔爾克夫人住在二、三樓。艾瑪最好的朋友

羅德斯夫婦也是安格斯夫婦的好友，不久後艾瑪便覺得一樓也和三樓一樣親切。她經常與安格斯夫婦以及史塔爾克夫婦一起用餐。

悲劇已在安格斯家上演過。在納粹入侵荷蘭之後，安格斯剛長鬍子的兒子穿著正統猶太人的服裝遊街後，便自殺身亡。曾經當過老師的安格斯失去了一隻腳，必須靠義肢過活。但安格斯仍然對未來充滿信心，預言戰爭將提早結束。保羅·史塔爾克卻剛好相反，他是個很實際的人，看著德軍一次又一次的勝利，覺得前景黯淡。希特勒最近又將南斯拉夫和希臘納入版圖之中。

在接下來的十九個月中，艾瑪和年僅二十歲的瑪爾亞·史塔爾克很快地成爲好朋友，晚上促膝長談，各自發表對哲學的看法，不論兩人的爭論有多麼激烈，總是保持互助合作的精神。善變的瑪爾亞找到了知音，非常珍惜這位人生經驗豐富的朋友，並稱讚艾瑪開朗的個性。這兩位女士在一起經常有說有笑。瑪爾亞記得只要有艾瑪在身旁，生活一點也不乏味。她那充滿諷刺性的妙語，有時候「對我們痛恨的人給予寬厚的評語，令我從心裡感動……你一定會愛上她，和她在一起很有趣，甚至在你想踢她一下的時候！」

瑪爾亞常譏笑艾瑪。雖然艾瑪自以爲廚藝有進步，其實她對做菜一竅不通，就和她做家事一樣。有一次，瑪爾亞說，艾瑪必須將送到家門外的牛奶煮沸。有一天艾瑪大喊送牛奶的人欺騙了她，因爲牛奶滲了水，她剛剛才「發現」牛奶煮沸後比她放到爐灶前少。

有時候，艾瑪不忘自己的貴族身份，堅持生活上的享受，將「寬宏大量」的本性拋在腦後。瑪爾亞記得，由於政府限制熱水瓦斯的使用，史塔爾克夫婦建議家中的三個人一星期洗兩次澡。艾瑪強烈地反對，她說她習慣每天洗熱水澡。史塔爾克夫婦反駁說他們也喜歡每天洗熱水澡，但情非得已。艾瑪堅持該犧牲的人是史塔爾克夫婦，而不是她自己。「你們已經習慣每隔幾天洗一次澡，但我很不習慣。」她傲慢地說。

當他們與艾瑪意見不合時，瑪爾亞記得，艾瑪總是以一句：「我年級比較大，妳不像我。」應付過去。但另一方面，當雙方起了嚴重衝突「她也會改變語氣，以一句幽默的話化解僵局，「讓我們開懷大笑，這一點小事不值得大家爭吵。」從瑪爾亞的描述，可看出艾瑪的確是個不容易相處之人。

據瑪爾亞說，艾瑪可以浪漫夢幻，也可以冷靜理智。「她的想法總是條理分明，處理事情依照優先次序。最重要的是，她視自己為一流的音樂家。」

艾瑪住在史塔爾克家的幾個月內發生了一件趣事，故事的主角是史塔爾克夫婦的一位親戚派克・柯希(Pyke Koch)，他是一位以「神奇寫實主義」聞名的畫家。柯希鍾愛女人，支持納粹黨，這讓他在史塔爾克家族不受歡迎。瑪爾亞和保羅偶爾邀他過來，讓他沒有被排斥的感覺，順便灌輸他反納粹的想法。瑪爾亞說：我們知道艾瑪可能會感到尷尬，因此我們很早就告訴艾瑪晚上派克會到家裡來。那天她焦慮不安，猶豫她是否應該下樓來向他打招呼。她對他的藝術家生涯以及傳聞中的情史非常好奇。

我們所有人都得了凍瘡，艾瑪兩根手指頭也長滿凍瘡。她在好奇心的驅使下下樓和我們在一起，我們將她介紹給柯希。艾瑪被柯希的魅力所吸引，抓住握手的機會搶盡所有人的鋒頭，她說：「我只有三隻手—對不起，是三隻腳—對不起，是三隻手指頭可以和你握手。」

我們大家都了解她話中的含意，我們和柯希從小就玩佛洛伊德的文字遊戲，艾瑪顯然也是如此。她以自然展現「佛洛伊德用語」來表達她的熱忱。她的意思是：「我可以歡迎你（三隻手），也可以將你踢走（三隻腳），但我向你握手致意。」

瑪爾亞認為好友艾瑪閱歷豐富且適應力強。「有些人在經過失敗後不敢坦然面對事實，但艾瑪卻越挫越勇。她常將一些難過的事

化爲正面的事，即使是沉浸在音樂中也能自得其樂。」

　　艾瑪持之以恆，每星期平均舉辦三場以上的家庭音樂會，每次可賺二十五至一百五十弗洛林幣。至於她如何繼續申請到通行證始終是個謎。一九四一年九月十五日，猶太人協會（管理猶太人事務的機構）正式成立，執行嚴格的旅遊限制。猶太人協會允許以「緊急公務或家庭需要」爲由發放四天的短期通行證。瑪爾亞說她從未懷疑過艾瑪有取得通行證的能力，正如她在艱困的環境中仍然能夠舉辦音樂會和預演會一樣，「艾瑪不達到目絕不善罷干休，她知道要找誰來幫助她完成心願。」

　　大戰結束多年之後，瑪爾亞在聽到蜜莉所說艾瑪與畢爾羅文的敵軍官員交往時，只聳聳肩輕描淡寫地說：「在德國佔據時期，這件事就和我們爲了拯救家人不得已做出的舉動一樣。」

　　高姿態艾瑪的音樂季提早展開，一九四一年八月三日在阿珀爾多倫（Apeldoorn）舉辦家庭音樂會，八月二十四日舉辦第二場。在這兩場重要的音樂會中，她的鋼琴伴奏是詹姆斯‧賽門（James H. Simon）。賽門曾拜作曲家馬克斯‧布魯奇（Max Bruch）爲師，並在知名的柏林Klindworth-Scharwenka音樂學院教了十五年的書，直到納粹上台爲止。賽門本身也是作曲家，音樂曲風多元化，也寫過歌劇。他逃出柏林，在慕尼黑成名，幾年來躲過納粹黨的魔掌。如同佛萊希和艾瑪一樣，投奔「中立」國荷蘭，開創事業契機，住在阿姆斯特丹的庫爾柏特街（Courbetstraat），但後來不幸被捕（註五）。

　　這對最佳拍檔的第二場音樂會吸引了兩百五十名觀眾，受到觀眾起立鼓掌。在八月二十九日的一封信中，艾瑪告訴亞弗列德：「觀眾用腳重重地踏地板，這是家庭音樂會很少看見的現象。」

　　她在信中提到她認識了一位很欣賞她的「年紀較長婦人」。她的新朋友發現艾瑪得了關節炎，送上兩件長型羊毛內衣給艾瑪。她

不管這兩件內衣是否趕得上流行，拿起來就穿。她在信中充滿樂觀的態度：

　　八月份是雨季。想必你那裡熱浪來襲。說實在的，我比較喜歡雨天。

　　我的房東要到鄉下兩個星期，在這段時間，我會到她（指年紀較長婦人）家吃飯。

　　我下個月有好多場演奏會，必須花很多時間練習。我的朋友擔心我茶不思飯不想。我不再感到那麼孤單了。

　　史塔爾克一家人都對我很好，我不再經常挨餓。我的體重增加了，但這不要緊，我好為冬天儲藏一些精力。

　　你能想像得到嗎？我現在偶爾下廚，每個人都喜歡我做的菜。我懂的菜色當然不像我的小提琴曲目那麼多。

　　羅德斯夫婦拿了一張父親在維也納愛樂管弦樂團名冊上的照片，然後將照片放大，現在我終於有一張父親的照片了。

　　艾瑪並沒有說明這位進入她生命中的女士是誰，但此人想必是瑪莉‧安妮‧泰勒根（Marie Anne Tellegen）。她出身荷蘭的上流家庭，自法律系畢業。泰勒根女士在一九四一年夏天曾擔任烏德勒支大學社會系及統計系的系主任。不到幾個月的時間，納粹黨人接掌市政府，她毅然辭職。

　　泰勒根女士的家庭背景顯赫，納粹黨人「不敢得罪她」，使得她成為荷蘭反對勢力的領袖人物。她住在馬利本恩街七二號，和蓋世太保在馬利本恩街七四號的總部只隔一棟房子。她向別人解釋她住在那裡的原因是為了監視敵軍。她膽識過人，成為家喻戶曉的傳奇性人物（註六）。

　　泰勒根女士形容她在一九四一年夏季初見到艾瑪的情況。艾瑪和一位名叫梅傑的律師與妻子芙麗達（Frieda）成為好友，她記得有

一天：

　　我到梅傑家聊了一下，順把收音機便轉到我常收聽的英國廣播電台。有一位年輕的女士和他們在一起，她留著黑色頭髮，還有一雙不尋常的黑色大眼睛，迷人可愛的笑容。梅傑說這位是羅澤小姐，那天晚上我對她印象深刻。她穿著一件美麗的黑色洋裝，白色的領口。她有一頭烏溜溜的秀髮，一雙美麗深邃的大眼睛。我一眼就喜歡上她。

　　艾瑪從泰勒根女士的口中，得知路易和蘿蒂逃亡的整個經過。事實上，當德國征服荷蘭，路易面臨危急存亡關頭之時，泰勒根女士就是那位挺身而出搭救路易之人。路易和蘿蒂在計畫藏匿時面臨痛苦的抉擇，他們的兒子只有幾個月大，他們最害怕的事便是萬一敵軍發現他們的行蹤，將他們逮捕歸案，兒子也無法倖免於難。泰勒根女士主動承諾照顧他們的小孩，但路易和蘿蒂擔心她的家族樹大招風，她又是秘密反抗組織的領袖，反而會惹禍上身，因此決定將嬰孩寄養在一個非猶太人的大家庭，這個家庭在大戰中讓孩子過著幸福安全的家庭生活（註七）。

　　艾瑪於一九四一年六月在荷蘭的巴爾恩(Baarn)與約翰‧羅特根共同舉辦音樂會，發展出重要的合作關係。羅特根與羅澤家的交情可以追溯到多年以前。約翰的哥哥姚阿幸與艾瑪同年，他是前任瑞士多季管弦樂團(Winterthur Orchestra)的首席樂師，也是英國羅澤基金會的贊助者之一。他們的父親尤利烏斯‧羅特根身兼作曲家、指揮、鋼琴家，早在一八九七年的正式音樂會上界與羅澤四重奏合作過。一九二二年當四重奏到荷蘭巡迴演出時，他們受到羅特根的邀請，在海牙的家中再度合作演出（註八）。

　　約翰的妻子茱莉亞‧芬坦娜‧馮‧維莉辛根(Julia Fentener van Vlissingen)是位傑出的女中音，喜歡在艾瑪的鋼琴伴奏下演唱馬勒的歌曲。他們三個人藉由音樂建立深厚的友誼。羅特根夫婦

的兩個女兒對艾瑪亦留下美好的印象。

約翰（名字取自父親的好友布拉姆斯）是荷蘭音樂界的翹楚。納粹政府邀請他加入文化部，但他斷然拒絕。爲了報復約翰，納粹禁止他公開演奏或擔任教職。根據他的女兒安妮瑪莉（Annemarie）的說法，切斷就業機會只是納粹黨報凌辱這位樂天、熱情、有原則音樂家的開始。

他們不斷騷擾我的父親、威脅父親，要將他送到德國的工廠或勞動營做苦工。我們不敢隨便開門。有時候當德軍或荷蘭軍人要找犯罪證據時，三更半夜衝到家裡，從樓下搜到樓上。

許多個夜晚，甚至可說是漫漫長夜，父親逃到對面的住家，那裡是好心鄰居藏匿百姓之處（猶太人和我的父親）躲在頂樓。鄰居甚至在那裡放置一架高級鋼琴給父親使用。（有一陣子隔壁鄰居說對街那個人鋼琴彈得比著名的羅特根還好。）我們直到戰後才敢告訴她對街那位鋼琴家就是我的父親。

羅特根家的光景每況愈下，有時候一家人饑寒交迫，約翰爲了賺取煤塊或麵粉不得已拋頭露面演奏鋼琴。幸好，當艾瑪、約翰、茱莉亞聚在一起的時候，他們在莫札特、巴哈、貝多芬、布拉姆斯圍繞的音樂碉堡中找到安全感。

雖然艾瑪在信中只提過鋼琴家羅特根一次，但從一九四一年六月和一九四二年五月這段期間，他們兩人總共開過二十三場音樂會。依照慣例，音樂會的節目單上包括艾瑪從小到大演奏的曲子、約翰的荷蘭創作曲片段、約翰父親或其他荷蘭作曲家的作品和法國樂曲。由於艾瑪晚上礙於宵禁，大部份的音樂會都在下午舉行。

艾瑪必須到阿姆斯特丹參加預演。當艾瑪在晚上礙於宵禁無法回家時，便借住在羅特根家，久而久之幾乎成爲羅特根家的一份子。十幾歲的安妮瑪莉晚上不睡覺，坐在樓梯上，從欄杆上看家裡的三位大人，驚訝地發現他們從音樂中找到無比的樂趣。她記得艾

瑪穿著「黑色的長洋裝，配上紅手帕。」，留著「美麗的波浪型卷髮。」安妮瑪莉說：「她有著強壯的體格和堅毅的性格，說話時散發出一種特殊的氣質，她說話的聲音就像音樂一樣優美。」羅特根全家人念念不忘艾瑪所演奏的布拉姆斯樂曲：「艾瑪演奏布拉姆斯的曲子就像作曲家本人演奏一樣。」安妮瑪莉說。

艾瑪為羅特根家帶來生氣。安妮瑪莉記得 ：「雖然十月初大家都籠罩在戰爭的陰影中。」德軍長驅直入蘇俄，希特勒的大軍向莫斯科邁進。德國元首相信蘇聯即將瓦解，「士氣」低落的英國將是唯一要被征服的國家。

艾瑪和羅特根的親密友誼在四十年後被人揭曉。一位年輕的烏德勒支音樂家夏綠蒂·歐柏梅爾－葛羅伊恩（Charlotte Obermeyer-Groen）翻遍她已故父親傑阿柏·葛羅伊恩的音樂櫥櫃（他和楊恩基斯與其父親加入艾瑪在烏德勒支四重奏團體），在櫥櫃裡發現一份約翰·羅特根作品手稿《A大調夜曲》：獻給艾瑪·羅澤。手稿上的附上一張卡片，日期為一九四一年十一月三日（艾瑪三十五歲的生日），上面有他以荷文寫出的心聲：

渴念艾瑪

有時候我在半夜醒來，

深切渴望妳和我們共同擁有的音樂：

當兩個人的靈魂全然合而為一，

是人類最高尚，最美麗的體驗。

我在晚上饑渴地呼喚妳 ── 艾瑪，艾瑪，

這種感覺催促我來找妳，我們知道這是好現象。

我將內心的渴望深植在這首樂曲中，

我的心靈才歸於寧靜，

　　知道當妳演奏此曲時，妳映照我的靈魂，

　　正如當我演奏此曲時，我映照妳的靈魂。

　　這份見證兩人無比深厚的音樂默契的獻詞，與夜曲分置兩地，直到夏綠蒂在葛羅伊恩博士的音樂櫥櫃發現它為止。

　　艾瑪在一九四一年十一月六日，向亞弗列德描述她的生日和羅特根送她的禮物，她預料如果美國介入戰爭，她將無法和哥哥保持連洛，現在的每一封信都有可能成為最後一封信，因此她在每一封信上不斷重複她對哥哥及父親的愛永遠不渝。

　　首先，艾瑪對亞弗列德和瑪莉亞在辛辛那提生活改善表示欣喜，並說她衷心盼望住在辛辛那提的尤金·古森斯（Eugene Goossens）同意演奏亞弗列德的《Triptychon》。亞弗列德在俄亥俄州完成了此首管弦樂樂曲，他的妹妹以「累人的工作」表示同情（註九）。

　　她寫著荷蘭的冬天寒風刺骨，繼續寫下她的願望：

　　你能不能夠將你的《Regenlied》寄給我，亞弗列德？羅特根太太很想練這首曲子，我曾唱給她聽……我現在在拉 Vitali 的《Chaconne》，這首曲子是維薩的演奏曲。

　　日子雖然艱苦，心情雖然寂寞，但我的生日和從前一樣美好。我收到美麗的花朵，羅特根送我高級的皮毛手套，他還為我寫了一首夜曲。瑪爾亞（我的室友）將她自己用的的貴重黑色皮手袋送給我，這種東西在市面上已經絕跡。他們還送我一包小茶葉，可沖泡三到四杯，是不是很棒？外加薰衣草香皂。看到這麼多人試圖讓我開心真是心滿意足。雖然我經歷許多苦難，卻在這裡交到這麼多好朋友……

順便一提，知名荷蘭風琴家韓德烈克‧安德利森（Hendrik Andriessen）的女兒免費教我。這對我來說是件好事，因爲我的關節炎很嚴重……

我現在眞的要開始煮飯了，瑪爾亞讓我獨自上陣……我希望將父親最喜歡的菜燒好。

<div align="right">孤獨的艾瑪</div>

海尼在一九四一年十月十五日從維也納寄了一封祝賀生日的信。艾瑪很明顯曾先寫信給海尼，如今，海尼清楚地表示，他想結束兩人的關係：

我到現在才有時間感謝妳寫來的信。我們外出渡了幾天的假，我在回家後看見妳的來信。

我爲了回信想了很久，但我找不出適當的時間，心情也無法平靜下來，況且我並不知道妳現在的地址。之前克雷斯醫生會抽空來看我，我從他的口中得知妳的消息，但他現在不來了。妳有不錯的收入眞是件好消息。我很擔心妳，不知道妳發生了什麼事，現在我很高興看到妳一切都很順利。

至於我自己，沒有太多新鮮事發生。我對婚姻很滿意，也很快樂，我找到生活中的平安與滿足。事業也讓我喜上眉梢，我從工作中找到無比的成就感，或許生活中最重要的事（雖然婚姻不代表一切）已經被拋諸腦後，有時候渾然不覺婚姻生活的存在。

我認爲我改變了很多。妳大概很難想像，但事實的確如此。每件事都不是百分之百不變的。我每天的生活幾乎一成不變，也很少經歷令人興奮之事，因此我沒有多少事好描述。

我的生活最重要的就是工作，其他時間我幾乎都待在家裡，我們很少出門。我樂在讀書，到現在爲止我那小小圖書室已經收藏了二千本書，爲我帶來極大的樂趣。

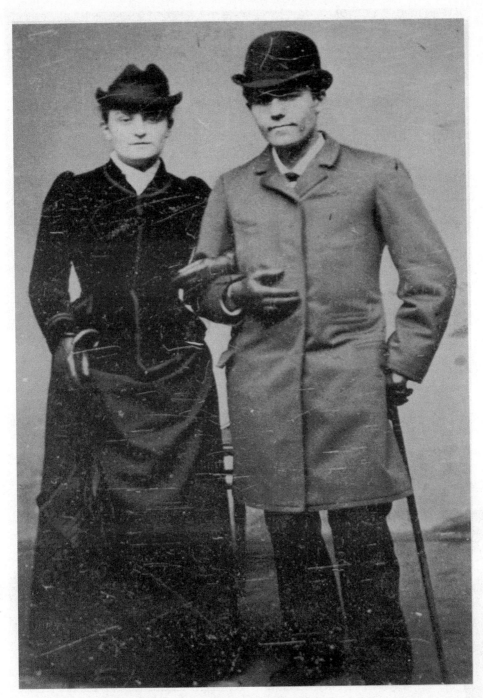

一八八九年尤絲蒂妮和古斯塔夫攝於布達佩斯。

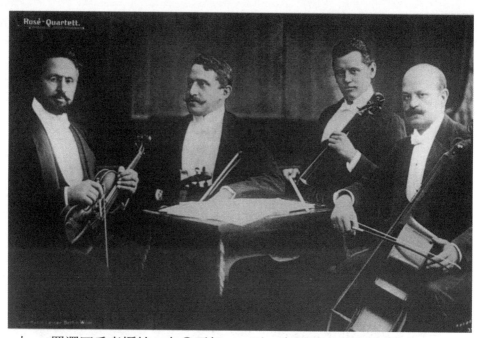

上： 羅澤四重奏攝於一九〇五年　　下：古斯塔夫與尤絲蒂妮

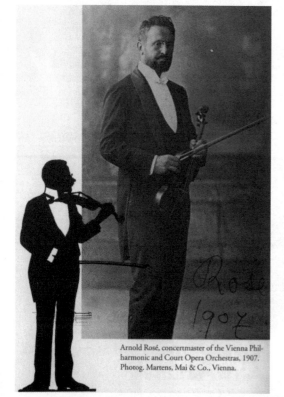

Arnold Rosé, concertmaster of the Vienna Phil-
harmonic and Court Opera Orchestras, 1907.
Photog. Martens, Mai & Co., Vienna.

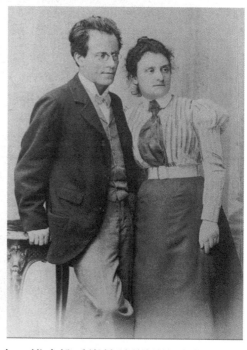

左：維也納愛樂管弦樂團的首席小提琴家
阿諾德・羅澤，一九〇七年。

右：古斯塔夫・馬勒的簽名
照，一八九八年贈與阿諾德
・羅澤。維納(R. Werner)攝。

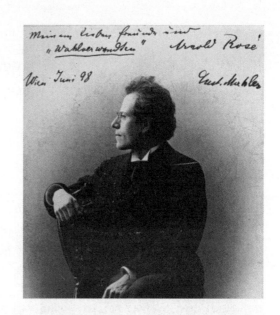

下：一九一〇年攝於奧塞。

左：艾瑪整個夏天都穿著皮短褲，打扮得像「湯米男孩」，才能在哥哥那群男孩子前面罩得住。

左下：艾瑪希(右上)、表姐安娜・馬勒、家庭教師桃樂絲・貝斯維克（婚後稱為桃樂絲・哈夫頓）攝於維也納。

下：小艾瑪與哥哥亞佛列德一九〇七年與父親阿諾德合照，攝於維也納。

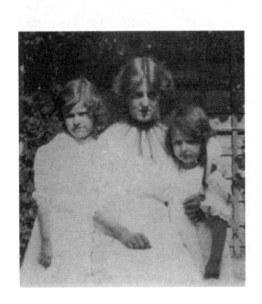

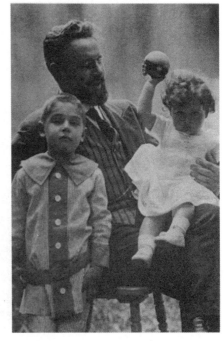

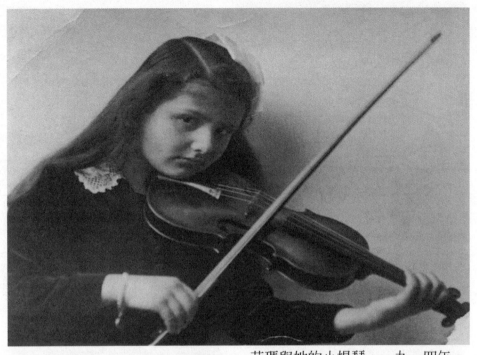

艾瑪與她的小提琴，一九一四年。

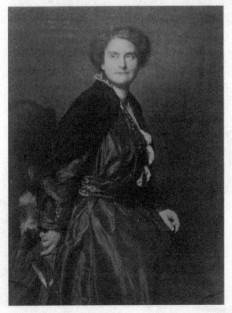

尤絲蒂妮與阿諾德，一九一五年，維也納狄歐拉(d'Ora)攝。

艾瑪手上拿著一封信，一九一五年攝。　　一九一四年在沃根斯渡過暑假。

一九二五年阿諾德攝於薩爾斯堡。合影者(從左到右)：理查‧史特勞斯、羅澤四重奏成員保羅‧費希和另一位愛樂管弦樂團員。

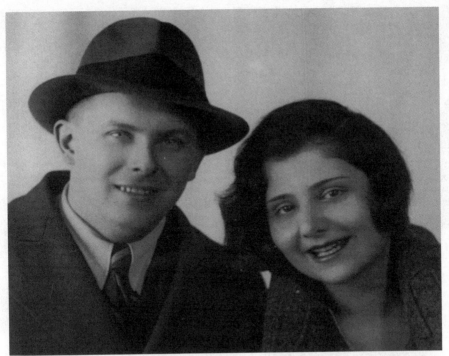

艾瑪和維薩在一九三〇年結婚。艾瑪是位有雄心壯志的知名小提琴家，
維薩是音樂舞台上矚目的耀眼巨星。

一九二七年夏天，羅澤一家人認識了捷克青年小提琴家維薩‧普荷達。
他高超的小提琴技巧足可媲美帕格尼尼。

托斯卡尼尼恭喜羅澤七十歲生日。

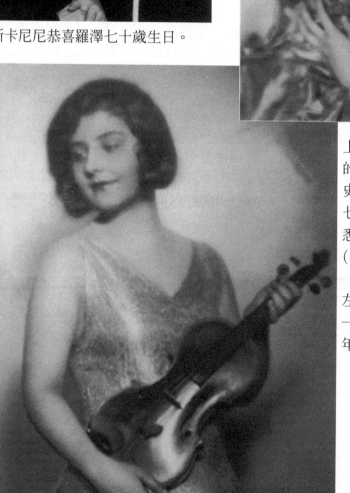

上：艾瑪青梅竹馬
的女友瑪格麗特．
史拉薩克——一九二
七年的照片，以熟
悉的「葛塔爾！」
(Greter1)簽名。

左：艾瑪．普荷達
—羅澤於一九三一
年舉辦演奏會。

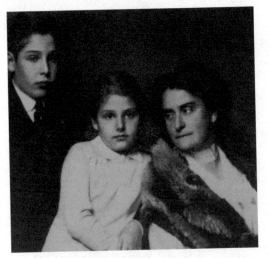

亞佛列德、艾瑪、尤絲蒂妮於一九一五年合影，維也納狄歐拉(d'Ora)攝。

艾瑪與羅澤家的寵物阿諾(上)、派普西。

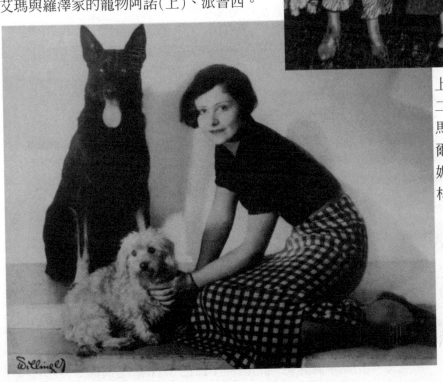

上：一九三二年艾瑪．馬勒 —威費爾與尤絲蒂妮攝於撒瑪林。

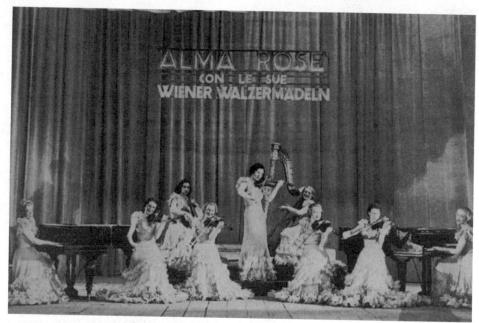

一九三０年代，艾瑪和她的華爾滋女子樂團合影。

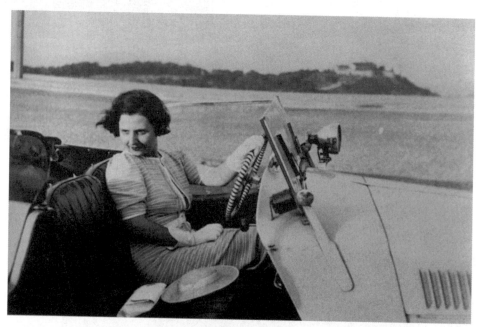

艾瑪開著一九三０年初期維薩送給她的禮物：白色 Aero 敞篷轎車。

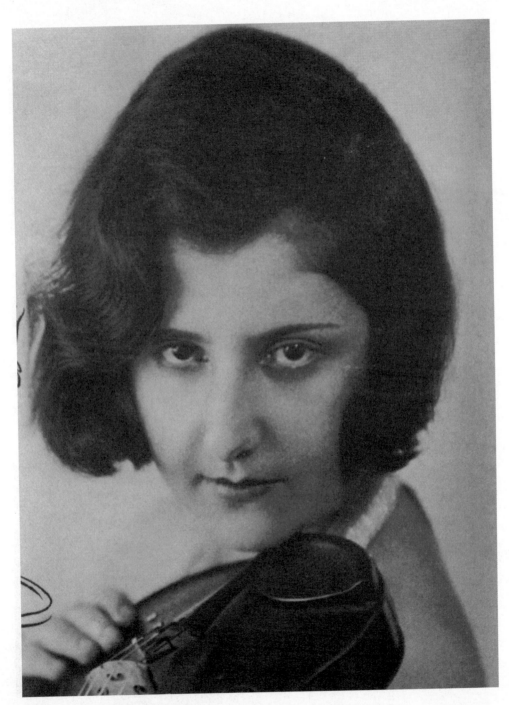

一九三〇年代艾瑪的公開照。

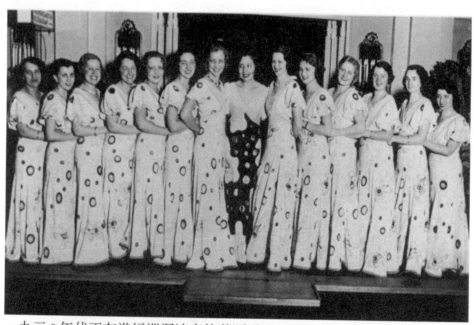

一九三〇年代正在進行巡迴演奏的華爾滋女子樂團。

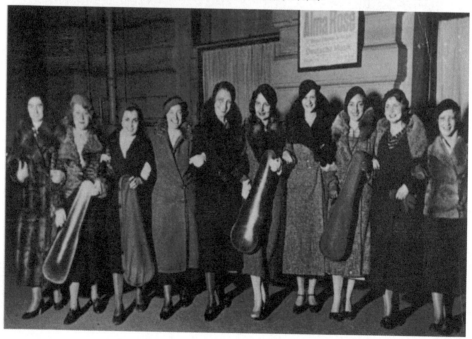

右：一九三五年艾瑪與普荷達離婚後新交的奧地利男友海尼・塞爾薩。

下：一九三九年五月克羅伊登報刊載羅澤父女抵達英國的消息。

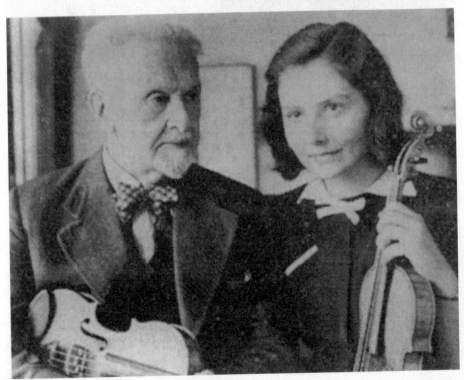

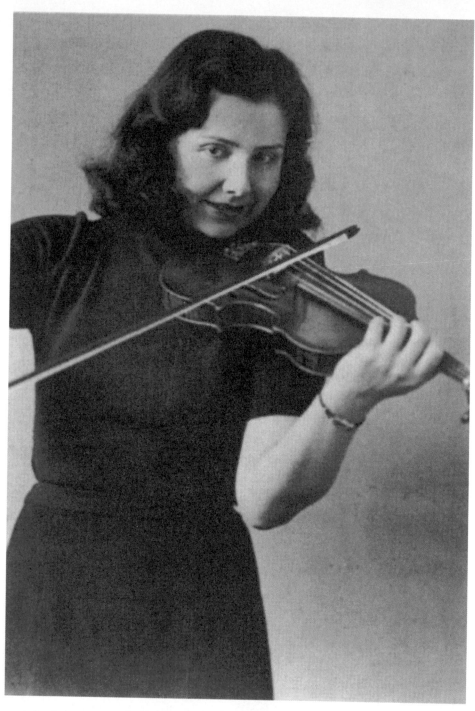

一九四〇年初期艾瑪在荷蘭使用的公開明信片。

右：阿諾德生前最後一張照片，與維也納友人莫瑞茲‧提希勒攝於英國。

下：瑪爾亞的女兒赫梅琳。一九四六年瑪爾亞將這張照片寄給亞佛列德‧羅澤。赫梅琳出生於一九四二年六月，當時艾瑪正好住在史塔爾克家。

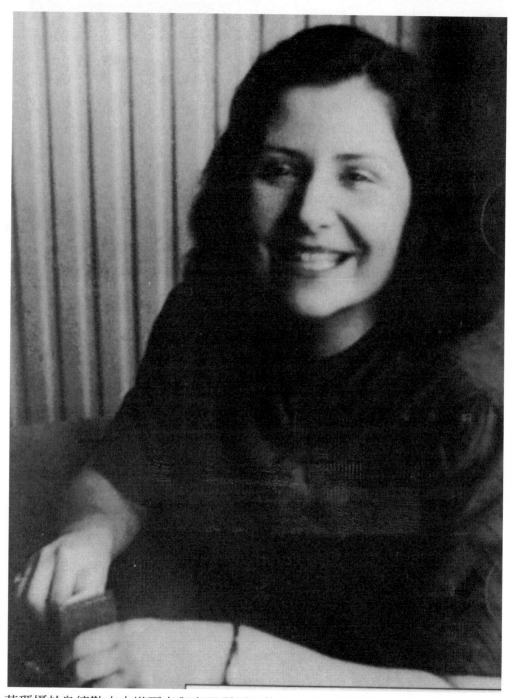

艾瑪攝於烏德勒支史塔爾克與妻子瑪爾亞的家，手中握著她的小記事簿。

此外，我和其他的音樂家一起練習。我告訴妳這件事只是爲了讓妳有個人可以嘲笑。靠著堅強的意志力，我終於可以用手風琴演奏一些動聽的歌曲。

或許有一件消息會讓妳感興趣⋯⋯湯姆（海尼的哥哥）和他的妻子在我結婚後幾個星期也步上禮堂。他們現在滿心期待小寶寶的出世。我自己則延後生育計畫，因爲我們的公寓太小。我們想買一棟房子，四處尋覓但苦無結果。

我寫的很多，大概都不是妳想聽到的消息。我希望再多寫給妳一點，但不可能了。無論如何，我會常常想念妳。

妳的生日快要到了，我先祝妳生日快樂，祝妳--切順心。

<div align="right">你的海尼</div>

這保存在阿姆斯特丹戰爭歷史資料中心的信並未提到一件重要的事：就在同一個月，海尼的父親將卡爾烏柏路特公司的出版部交給湯瑪斯管理，將總部在維也納的造紙業交給海尼掌舵。從此這兩兄弟成爲塞爾薩家第六代的企業繼承人。

儘管海尼口口聲聲說他很關心艾瑪與父親的生計，但我們發現他（比維薩好不到那裡去）從未在經濟上伸出援手。

瑪爾亞在一九四一年秋天懷孕，艾瑪高興地就像自己要當媽媽一樣。好友懷孕的過程成爲她寫信給維也納親友信件的主要內容。

艾瑪把握現有的安全感與生活空間，貪婪地閱讀各方來信，急著知道任何一項消息。她有時候問起亞弗列德艾瑪・辛德勒、華爾特在美國的消息。在倫敦的羅澤與安娜恢復聯絡。在這段時間，安娜一邊爲舅舅羅澤雕刻半身像（註十），一邊津津有味地聽他暢談往事。

那年春天紅十字會捎來簡短的訊息，德軍空軍展開全面性襲擊，從此之後艾瑪就沒有收到父親的信。德軍決心殲滅英國皇家空

軍，擊潰英國人民的士氣，日以繼夜展開空襲，尤其在夜間進行恐怖襲擊。艾瑪無時無刻不擔心父親的安危，當收音機播放他們在離別前曾合奏的舒伯特四重奏時，艾瑪的心頭更加思念父親。

艾瑪在一九四一年十一月二十日寫了最後一封信給亞弗列德，祝福「我親愛的，親愛的亞弗列德」生日快樂。最後以道歉結尾：

「在我情緒如此『低潮』之時寫信，不知道有沒有讓我驚喜之事？」昨天晚上我夢見我在紐約，我好快樂。

你難道不高興父親脫離了故鄉（維也納）？……如果我沒有音樂，我不知道日子要怎麼過下去，靠著它我才有豐富的收入（與其他人比較起來）。下星期一是我首次演奏瓦他利的《夏康舞曲》，這首曲子是維薩的固定演奏曲，旋律優美動聽。

我們都有腸胃的毛病，不知道要持續多久。我什麼時候才會有華爾滋女子樂團？失去它之後就再也找不回來了。

如果我知道父親怎麼樣就好了，我已經好久沒有聽到他的消息了。

我現在經常練習二重奏，我始終記得過去我們四手聯彈的美好時光……

你的艾瑪

一九四一年十二月七日，艾瑪與亞弗列德的通信忽然中斷。日本偷襲美國在珍珠港的軍艦，讓美國措手不及，德國大感意外。日軍的偷襲行為像極了德國元首的一貫作風。希特勒為日軍的侵略行為頻頻喝采。美國在短短幾天內向德國宣戰，納粹佔領區與美國之間的直接通信也隨之終止。

註解

題詞：艾瑪・羅澤，一九四一年五月

1. 事實上，佛萊希一直等到一九四三年夏季末才離開荷蘭。

2. 小提琴家兼老師羅倫德・方維斯（Lorand Fenyves）在一九九七年三月的訪談中表示，此曲的現代版本提供多種可供選擇的指法，顯示《克羅采奏鳴曲》艱深的開頭旋律有許多不同的詮釋方法。

3. 亞弗列德年輕時曾以「沃夫崗・豪塞」（Wolfgang Hauser）的筆名出版過多首詩。

4. 楊恩基斯在荷蘭長久的事業生涯中有許多創舉。他是《荷蘭醫學雜誌》（Dutch Journal of Medicine）的總編輯、荷蘭皇家學院董事會成員、位於威廉明娜館（Wilhemina Huis）的阿姆斯特丹大學內耳系創始者。

5. 詹姆斯・賽門在一九四一年被捕，被送往席倫西恩斯塔特的猶太人區，他對推動音樂活動不遺餘力，並發揮他在羅曼蒂克音樂家方面的知識，發表專題演說。後來他被送進奧許維次集中營，渡過人生最後的歲月。

6. 泰勒根女士利用她在荷蘭教會的人脈，與國際友人建立聯絡網，其中包括日內瓦世界教會組織秘書長維薩特・胡夫特（W. A. Visser't Hooft）。最後，她靠著地下電台聯繫逃亡中的貝恩哈特親王（Prince Bernhart），串聯不同荷蘭組織的反抗運動。在盟軍獲得勝利後，威脅明娜女王（Queen Wilhelmina）回到荷蘭，任命她出任內閣領袖，在女王面前成為最有權力的秘書長。

7. 一九八三年蘿蒂在阿姆斯特丹接受訪問，憶起那段骨肉分離的痛苦日子。她有時候到非猶太人的家中看到兒子或是他與別的孩子相處的情形。她想盡辦法抱他或為他洗澡，但從不讓兒子知道她就是他的生母，免得兒子開口叫她，讓兒子及主人蒙受危險。在德軍投降的一九四五年五月八日那天晚上，路易夫婦與兒

子相認團圓。

8．尤利烏斯・羅特根（1855 — 1932）生於萊比錫，自一八七七年至一九二五年住在阿姆斯特丹。他教授鋼琴並擔任音樂學院院長。老尤利烏斯有四個孩子，個個都是知名音樂家。

9．亞弗列德的主要創作《Triptychon》除了慢板樂章曾在一九七五年由倫敦（加拿大）交響樂團演奏過以外，其餘部份並沒有公開演奏過。

10．一九四九年安娜爲馬勒雕塑的的半身像，如今放在維也納國家歌劇院的門廳展示，與當年羅丹爲馬勒雕塑的銅像（艾瑪・辛德勒所擁有）放在一起。

第十三章　戰爭會議

殘酷的經驗與反省帶給我最黑暗，最無助的世界觀；
渴念、直覺、音樂是唯一能使我平靜、安慰我心的東西。
　　　　　　　　　　　　　　　　　　　　　—布魯諾・華爾特

　　在一九四一年十二月的一個寒冬，作曲家蓋薩・費里德(Geza Frid)夫婦意外接到一通電話，對方是一位女士——艾瑪。雖然他們不記得曾經與這位女士會面過，但他們認得她。她努力喚起這對夫婦對她的記憶，說他們曾在去年的家庭音樂會見過面。她問他是否可以到他在阿姆斯特丹的家中拜訪他，或許可以與他合奏樂曲，她自稱會自己帶小提琴來。

　　費里德欣然同意，艾瑪準時出現在他家門口。她的臉頰有寒風吹過的痕跡。費里德夫婦記得他們迎接的是一位身材高大、端莊美麗，體態微胖的女士。

　　三十七歲的費里德是世界知名的作曲家，以創作匈牙利民俗音樂爲主。他曾在布達佩斯拜向巴爾陶克(Bartok)與高大宜(Kodaly)學音樂，後來成爲鋼琴家兼巴爾陶克音樂的詮釋者。費里德在一九二九年定居荷蘭，事業一飛沖天。他與拉威爾、德布西私交甚篤，也與皮耶・蒙都(Pierre Monteux)、沙吉・柯塞維特斯基、威廉・孟格堡指揮的管弦樂團合作過。他記得少年時曾在匈牙利聽過羅澤四重奏的演奏，對他們崇敬不已（註一）。

　　艾瑪和費里德在彼此寒暄，喝了一杯熱飲之後，拿起樂器開始演奏。四十年後，費里德仍然記得那天相遇的情形。他說他一生中曾與一百二十位全世界最優秀的小提琴家合作過，艾瑪是數一數二的音樂家。「她與眾不同……堪稱理想的合作對象，她不認爲自己

高人一等，也不喜歡炫耀。我們一拍即合，馬上開始演奏奏鳴曲。我們演奏了三首布拉姆斯的樂曲，貝多芬的《克羅采》、莫札特的奏鳴曲，我們決定舉辦家庭音樂會。」費里德形容：「她演奏的《克羅采》精彩程度難以言喻。」

他們之間沒有併出愛的火花，然而，費里德就像約翰・羅特根一樣，成為艾瑪親密且仰慕的音樂夥伴。費里德持續邀艾瑪到家中練習。一九四一年十二月二十八日，他們舉辦了一場下午茶奏鳴曲音樂會，地點在烏德勒支的芙麗達・梅傑家。艾瑪在節目單上記錄著她那天共賺進七十弗洛林幣。他們在一九四二年一、二月展開練習。當時的氣候嚴寒，艾瑪與泰勒根女士搬到路易夫婦裝有中央暖氣的家中小住一陣子。

在艾瑪與費里德見面的時候，德國政府正迫害著在荷蘭的猶太人。費里德說：「我們必須非常謹慎，有時候我們一直到抵達舉辦演奏會的地點後才見到對方。」他和艾瑪通常分開前往音樂會。如果他們一起行動，很容易以兩人共通的德語交談。萬一荷蘭人聽見他們講德語，很可能上前質問。在呂瓦登及格羅寧根的演奏由於宵禁限制，他們必須到別的地方過夜，但他和艾瑪從不借住在同一個人的家裡。為了保護他們兩人，費里德不問艾瑪在那裡過夜，也不想知道她的年齡，因為「問一位知名小提琴家的年齡是非常不禮貌。」事實上，她才比他小二歲。

費里德也未曾開口問過她的通行證。「這是她的私事，不管她用的是不是偽造證件都與我無關。」他不知道艾瑪的身分在一九四二年三月已經改變了。

一九四二年四月六日，他們前後在塔泰姆(Tattem)與希爾弗瑟姆舉行最後兩場音樂會，勇氣可嘉。根據費里德的描述：

我們知道這是我們最後一次旅遊、演奏的機會。我們的表現

格外突出，一直演奏到凌晨四點，觀眾給我們滿滿的回饋——數百基爾德幣，人們展開雙臂擁抱我們……

　　她的每首曲子都演奏得那麼美妙。為什麼，噢？為什麼她那麼愚蠢，既然在一九三九年安全抵達英國，還要回到荷蘭？

　　一九四一年六月，希特勒在侵略蘇俄之前下令屠殺歐洲所有的猶太人。一九四二年一月二十日在德國瓦納斯湖(Wannsee)的會議上，黨衛隊保安處處長海德里希・萊茵哈特(Heydrich Reinhard)對衝鋒隊的領袖及黨衛隊袍澤開門見山地說：「在解決歐洲猶太人問題的過程中，將會涉及一千一百萬的猶太人。」他說得很清楚，要屠殺所有的猶太人。海德里希繼續說明納粹黨的計畫，不在東歐納粹佔領區的猶太人都要被送到這裡，以性別分開，讓他們付出勞力。能夠存活的（最強壯的一群），將受到「不同的待遇，代表物競天擇，被視為新猶太人生存的胚種細胞。」換句話說，倖存者將一律處死。

　　一九四二年四月德國人在鞏固霸權後露出猙獰的面目。在荷蘭的猶太人飽受恐怖的威脅，不是藏匿起來，就是準備面對最壞的命運。所有的猶太人前一年都接到命令向政府登記。一九四二年五月之後他們不准搭火車。韋斯特伯克營(Westerbork)原本是收容來自德國的難民，現在成為拘禁猶太人的勞動營兼集中營。

　　艾瑪在一九四二年一月冒著生命的危險和瑪蒂・梅斯一塊兒吃中飯。瑪蒂的哥哥尤金帶著未婚妻從法國逃到西班牙，瑪蒂和母親則移居烏德勒支，與艾瑪恢復昔日友誼。

　　一九四二年二月四日，艾瑪在一本小記事本上寫下一段不祥的話：「荷蘭劇院－馮・拉阿爾特耶」(Hollandse Schouwburg-van Raaltje)猶太人交響樂團（猶太人音樂家只准在猶太人集結地演奏猶太人音樂）的指揮阿爾伯特・馮・拉阿爾特耶(Albert van Raaltje)是否被傳喚到現在為猶太人劇院的前荷蘭劇院？猶太人接

到命令前往此地，等到被遣送到韋斯特伯克營，或另一個拘留營伏烏特(Vught)。事實上，馮‧拉阿爾特耶在幾個月前已經被送到死亡集中營（註二）。

納粹的迫害日趨嚴重，艾瑪的安全成為荷蘭友人最關心之事。泰勒根女士說大家都很喜歡艾瑪。「她待人處事非常自然，對朋友的友善程度超過一般人。」

艾瑪知道如果她嫁給非猶太人，性命就會得到保障。她與楊恩基斯彼此傾心，但不願結婚，至少就目前來說。如果楊恩基斯和艾瑪結婚真要結婚，一定是為了愛情，而不是為了結婚證書所提供的保障。況且，楊恩基斯不久後便要離開烏德勒支到茨沃勒待滿居留期，因此他和艾瑪註定勞燕分飛。

艾瑪第一個想到的人是貝克。她很喜歡他，在與貝克的姑媽大吵一頓拂袖而去之後，艾瑪與貝克仍然經常見面。他們並不是約會，事實上他們很少談論私生活。貝克是個年輕有為的律師，專注於工作。他了解艾瑪的困境，也曾多次與艾瑪懇談，熱心地幫助她。

面臨危急存亡的艾瑪顧不得面子，主動要求貝克娶她，好用他的名義庇護她。貝克以再委婉不過的語氣說明他恕難從命，他與安東妮亞墜入情網，非她莫娶，況且他的事業面臨難關。被德國人控告的荷蘭人委任他打官司，甚至代表荷蘭人在德國出庭。他的工作等於走鋼索，和艾瑪結婚不但減低他為荷蘭人伸張正義的能力，也會增加艾瑪被捕的可能性。

一九四二年二月初，皆為律師的艾德‧史班傑爾德與泰勒根女士在史塔爾克家私下會面討論艾瑪的處境，艾瑪當時並不在場。艾瑪的朋友圍著一個圓桌坐著，召開戰爭會議。會後的結論是要艾瑪儘速嫁給非猶太人。但是，這種做法逃不過德國人的法眼。德國人看見越來越多的猶太人藉著「通婚」來保護自己，於是在一九四二

年三月後宣佈通婚一律無效。

　　艾瑪的友人認爲結婚是最佳途徑，但對象是誰？瑪爾亞記得大家都很清楚新郎必須是「經過漂白的亞利安人」。爲了應付當時的環境，也爲了讓艾瑪不失尊嚴，大家一致認爲這個人不需要對女人有興趣，也不應該奢望與新娘圓房。

　　艾德·史班傑爾德滿臉羞愧地提出最佳人選：保羅·史塔爾克三十四歲的荷蘭堂弟。他在新加坡出生，父母住在印尼。他自幼身體虛弱，在荷蘭長大，依賴母親的照顧。三十幾歲的他還像小孩子一樣喜歡作夢，整日在烏德勒支街上游盪，有時候自稱爲醫學院學生，但實際上正如瑪爾亞的說法，「遊手好閒，浪費母親的錢。」他的名字叫做康斯坦特·奧古斯特·馮·李烏文·布姆康姆普(Constant August van Leeuwen Boomkamp)，是個標準的「亞利安人」。不過至少康尼(Connie，康斯坦特的小名)和艾瑪兩人都熱愛音樂：「如果你在街上聽到有人用口哨吹出古典音樂，每一個音調都吹得很準，這個人必定是康尼。」瑪爾亞說。大家達成共識，他和艾瑪婚姻後保持分居，等戰爭一結束後馬上辦理離婚。

　　康尼的反應一如親朋好友所預期的單純。當他的家人找到他，提出這個要求後，他親切地回答：「這是我能力所及之事。」

　　這種情況讓大家很尷尬。瑪爾亞繼續說：「我們不知如何向艾瑪開口，只能寄望她抱著強烈的生存慾望，以理性的角度看待此事。我們請求艾德·史班傑爾德轉告，並且警告她這是唯一的出路。」

　　艾瑪毫無反對之意。一九四二年二月八日，她用鉛筆在筆記本上寫下一段話，透露出她的矛盾心情：「訂婚日」。她的第一個反應便是請紅十字會寄信給她的父親，她並沒有提到自己即將結婚的事實，但說她很安全，請父親放心。

　　艾瑪和朋友們決定速戰速決。結婚布告欄類似教會預先宣布兩

人將結婚的公告，在一九四二年二月十六日張貼她的結婚訊息。那是個敏感的時刻，德國人知道猶太人結婚的目的並不單純，曾經逮捕過其他張貼公告的夫婦，但艾瑪和康尼並沒有受到審問。

婚事的安排耗時費力。康尼必須從日本佔領下的新加坡取得出生證明書，艾瑪則要提出她和維薩的離婚證明書。結婚日期定在一九四二年三月四日。

瑪爾亞指出大家在結婚當天頭痛不已，不是因為大家質疑為什麼沒有舉辦結婚典禮，而是因為康尼的行蹤很難掌握，他隨時不見人影。艾瑪和瑪爾亞在吃過中飯後到結婚公證處去找保羅和康尼。這對新婚夫婦排了很久的隊伍。

瑪爾亞說看到這麼多人結婚，沒有慶祝場面，真是令人心酸。在混雜的人群中，有些人看得出來是因為相戀而結婚，有些婦女，從她們寬大的衣服就知道是因為情勢所逼（如同艾瑪一樣），結婚代表著生死存亡。馮・李烏文・布姆康姆普新婚夫婦帶著結婚證書離去。艾瑪仍然住在史塔爾克夫婦家，康尼繼續過著好吃懶做的日子。這場空洞的婚姻和艾瑪在一九三○年與維薩結婚時的喜悅心情比較起來，猶如天壤之別。

艾瑪立即通知她在維也納的友人她的身分已經不同，她在月底，收到一封信，上面的稱謂是艾瑪・馮・李烏文・布姆康姆普・羅澤。

荷蘭大提琴演奏者卡倫爾・馮・李烏文・布姆康姆普（Carel van Leeuwen Boomkamp）從小和他的堂弟康尼一起長大，知道他與艾瑪的事。他知道康尼和艾瑪絕對不可能過著正常的夫妻生活。

卡倫爾在憶起過去時充滿怨恨。他當時任教於海牙音樂學院，在他堂弟結婚不久後，有一天院長漢克・貝定斯（Henk Badings）（註三）打開大門，痛斥他秘密結婚。這位單身的音樂家否認他結過婚，貝定斯拿出一份納粹寄來請他裁示的信。信上署名的人是

「馮‧李烏文‧布姆康姆普太太」，意途是申請到法國旅遊。

顯然艾瑪希望別人將她錯當知名大提琴演奏家之妻。如果她的「旅遊申請」獲得批准，她就能以半官方的身份通過一些關卡，或許有機會從荷蘭逃到盟軍領地。她忘記事先取得卡倫爾的諒解，因此他認爲她擅自使用自己的名字來達到目的。這位大提琴家從未忘記他在納粹統治期間深受官僚主義所害。艾瑪的旅遊申請當然沒有得到核准。

羅澤四重奏經常在倫敦登台，包括一場在威格摩爾音樂廳（Wigmore Hall）舉辦的演奏會，慶祝維也納愛樂管弦樂團一百歲生日。羅澤在演奏時如往常般神采奕奕，觀眾一點都察覺不出他心力交瘁。

一九四二年五月，奧斯卡‧柯克西卡將一幅水彩畫送給羅澤，上面的題詞爲「獻給離鄉背井的小提琴之神，於寒冬」。畫家的友善及體諒令他既感動又歡喜。

一九四二年五月之後，在荷蘭、比利時、法國的猶太人必須戴上黃色黑邊的六角徽章，像手掌般大小，上面刻著「猶太人」的字樣。猶太人必須隨時將它配戴在外衣的左前胸，但如同艾瑪一貫剛毅的個性，她並沒有隨時戴上星形標誌，至少楊恩基斯和其他的朋友不記得看過她戴著小星形徽章。

爲了抗議極端羞辱的黃星徽章，許多非猶太籍的荷蘭人將黃色花朵戴在左邊衣領上。其他在荷蘭、法國、比利時的人們勇敢地佩戴星型徽章，將它視爲榮譽的象徵。德國人迅速鎮壓抗議活動，將「猶太人的朋友」關進監獄，甚至將他們送入集中營。

有一些德國人也因爲隔離猶太人的黃星勳章而感到羞恥。那年夏天在德國佔領區巴黎從軍的作家恩斯特‧傑恩格（Ernst Junger）在一九四二年六月七日的日記上記錄他對這件事的反應：

我在皇家路（Rue Royale）第一次看到黃星徽章，三位手挽著

手的女士戴著徽章，這種代表身份的黃星徽章昨天發放下來，收到的人被迫以衣服配額交換。到了下午，我看到越來越多人佩帶黃星徽章。在這種情況下大家不能回頭，刹那之間我覺得自己穿制服很丟臉（註四）。

在一九四二年五月底，阿姆斯特丹的猶太人協會不再發放通行證，艾瑪的行動完全受阻。協會會長相信同盟國不久便會兵臨歐洲西部，「再過二、三個月，戰爭就會結束。」

這是一種普遍存在的想法。從一九四一到一九四二年的隆冬，德軍與蘇俄交鋒，首次大敗而歸，希特勒的軍隊不再被視為所向披靡。一九四二年，戰爭進入第三年，德國、羅馬尼亞、匈牙利、義大利、斯洛伐克、西班牙等軸心國部隊，在俄國、西歐、北非的戰場上廝殺。同時也進一步在開放海域發動大規模攻擊。有些人懷疑軸心國的軍隊在面對跨海戰爭時是否能穩操勝算。羅斯福、邱吉爾、史達林同仇敵愾地對抗希特勒。荷蘭境內充滿一片歡樂氣氛，英國廣播電台與橘色電台（Radio Orange）預測自由將提早降臨。從德國人傳來的消息證實離歐洲西部不遠的同盟國在沿海地區進行大規模防禦佈署，將驍勇善戰的海軍從蘇俄調到歐洲西部海岸。

一九四二年五月，一位德國官員向駐守在烏德勒支的德國國防軍陸軍上校藍恩（Colonel Lang）報告：「英國電台向荷蘭人保證，他們會在月底之前獲得自由」。重新燃起自由希望的荷蘭人以消極抵制。藍恩上校從正式的軍事報告中察覺「裝病」是荷蘭人最喜歡用的技倆，他們故意不幫助德國人從事任何活動（註五）。醫生們紛紛讓病人吃藥，以防他們被送到韋斯特伯克營或伏烏特營。

對住在荷蘭的猶太人來說，生活如同夢魘。人們經常無緣無故失蹤，音訊全無。別人全然不知他們是藏了起來，還是逃之夭夭、被送到德國做苦工，或被捕「遣送到歐洲西部」。

有一天安格斯全家忽然消失不見，樓下的公寓空無一人，門上

貼了一張告示，命令住戶到韋斯特伯克營報到。消息靈通的安格斯早已做好萬全的準備：他們拿到醫院要他們住院的證明，經過秘密隧道，直通藏身之所，一直等到戰爭結束才現身。瑪爾亞與艾瑪在發現公寓人去樓空後，花了一天的時間找出安格斯沒有帶走的貴重之物，將這些東西安放在儲藏室裡。當德國人進來搜索時，沒有發現太多足以充公的財物。

至於寇克‧羅德斯和麗絲蘿特‧羅德斯，雖然許多朋友願意幫助他們藏匿起來，但他們不像安格斯全家那麼幸運。他們想盡一切辦法將小孩送到麗絲蘿特的姐妹安妮瑪莉‧席林哥（註六）家，她嫁給荷蘭外交家，住在丹麥。但是，殘酷的現實環境不容許他們達成心願，羅德斯夫婦自願前往韋斯特伯克營報到，要求全家人被送到席倫西恩斯塔特（Theresienstadt），他們聽說在那裡一家人有存活的機會。

一九四二年六月十三日，艾瑪在信上最後一次提到羅德斯一家人，她似乎不知道他們的下場有多麼悽慘。麗絲蘿特和小孩送到奧許維次集中營，被毒氣毒死。據說傷心欲絕的寇克逃出集中營不久後在布達佩斯被捕，德軍將他放在在泥土沙坑囚室，慢慢折磨至死。

在一九四二年六月中旬，約翰‧羅特根將他創作的小提琴奏鳴曲手稿交給艾瑪，自前一年的音樂會以來他們總共將這首曲子演奏了十四遍，現在只剩下最後一次的合奏機會，那便是在同一年九月，當羅特根到史塔爾克家來拜訪艾瑪，順便進行排練之時。

一九四二年六月二十二日，蓋世太保的「猶太人出境中央辦事處」處長阿道夫‧艾奇曼在柏林宣佈對荷蘭的政策。四萬名猶太人將被送到歐洲西部，執行美其名為「勞力服務」的工作。從七月份開始，猶太人先到韋斯特伯克營和伏烏特營，再統一送往集中營。國防軍陸軍上校藍恩寫著，「警告時間」已過。

一九四二年六月，史塔爾克夫婦生了一個女兒，瑪爾亞和保羅

將她取名為婕絲敏(Jessmin)。當他們到政府機關為女兒辦理出生登記時，工作人員不准他們使用這個名字，因為它不在被核准的德國名單上。孩子只好改名為被政府接受的赫梅琳(Hermeline)。艾瑪一方面分享史塔爾克夫婦有女萬事足的喜悅，一方面也對德國人強迫他們改名字憤憤不平。深受感動的瑪爾亞在數年後說：「我記得艾瑪很喜歡我的小孩，了解我的感受。我記得我當時想到，她的生活環境不允許她有小孩，她一直因為沒有小孩而深感遺憾。雖然她沒有明說，但我感覺得到。」

一九四二年夏天，艾瑪根跟隨泰勒根女士在鄉下住了很長的日子，偶爾與朋友演奏音樂。七月七日，她寫給在伯拉第斯拉瓦的安妮，說她和在五月剛慶祝完瑪蒂的生日。瑪蒂的母親不幸過世，留下女兒孤伶伶地一個人。艾瑪下了結論：「孤獨是人生中最悲慘的一件事。」

英國廣播公司有一天忽然報導維薩在布拉格遭到蓋世太保迫害而自殺身亡的消息。隔天早上，德國警察衝進他的房間，照了一張他身穿睡衣，拿著日曆，用手指出日期的照片，證明他活得好好的。德國人暗自竊喜，這是一次指責著名的英國廣播公司信口開河的大好機會。桃莉在聽到廣播電台播出維薩死亡的消息後立即寫了一封信給亞弗列德：「艾瑪一定會很傷心。」

一九四二年七月九日，亞弗列德經由紅十字會輾轉收到艾瑪的信，內容並沒有提到她現在的困境。當亞弗列德收到信的那一天，正好是與艾瑪很熟的猶太人交響樂團進行第二十五場，也是最後一場的演奏會。一個星期之後整個樂團被送到集中營。納粹先將國外出生的猶太人送入集中營，再將荷蘭生長的猶太人送走。

德國人在處理「猶太人的問題」時對法國、比利時、荷蘭一視同仁。一九四二年七月十四日，所有在一九○二年到一九二五年出生的猶太人皆具有勞動身份。次日猶太人被禁止使用電話。在法

國，阿道夫・艾奇曼要求增加原本每週三次「將猶太人逐出巴黎」的行動，好將國內的猶太人迅速趕走。在巴黎的大搜捕行動中，有二萬八千名猶太人被捕，將他們塞到只可容納三千人的維洛德羅姆狄海佛（Velodrome d'Hiver）運動場。

在此猶太人遭受奇恥大辱的年代，有一位善心的荷蘭人費里克・奧斯坦布格（Fryke Oostenbrug）繞到費仕蘭省（Friesland）後面，偷偷將糧食帶進這些猶太人藏身之處。「有時候我為了照顧生病的小孩半夜起床。」直到今天她還記得那一群驚魂甫定的「住在藍眼民族中的棕眼百姓」。過去生活悠哉的荷蘭籍猶太人如今如同驚弓之鳥。

早在七月二十一日，艾瑪就似乎有了逃亡計畫。她不動聲色，悄悄寫信給安妮：「我很高興我終於可以跟父親在一起，我可以好好照顧他……我在這裡認識許多人，他們對我很好，但我不屬於他們。我屬於自己的小提琴，苦難讓我的琴藝更為精進。」

在一九四二年八月二日，艾瑪又在她的小筆記本上寫下「荷蘭劇院」，直到九月八日才又提筆寫下新的記錄。

有一陣子德國人寬容受洗成為新教徒的猶太人，但到了八月，他們開始逮捕成為天主教徒的人。天主教堂讓神父自由選擇是否跟隨新教徒教會的腳步，公開宣讀抗議信件，反對將受過洗的猶太人送到集中營。許多神父決定朗讀這些信件，支持這種想法。相反地，基督教的牧師卻與德國人交換條件：如果牧師查禁抗議信函，德國人就不會逮捕猶太人新教徒，也不會將他們送入集中營。

八月二日史塔爾克一家人出外旅遊，留艾瑪一個人在家裡。一群穿著制服的警察忽然衝進她的房間，將她帶往阿姆斯特丹的荷蘭劇院。

艾瑪曾在戲院前面看過這一幕，但她一點心理準備都沒有。有一些囚犯和他們的家人被關在劇院好幾個星期，不是央求警察釋放

他們，就是等待被趕上火車的時刻，前往東歐的「勞動營」，奧許維次通常都是最終的目的地。

在白天的時候，大廳放滿一排排的椅子，朝著對面的人，中間的走道通往舞台。到了晚上，人們把椅子收起來，將稻草製的床墊丟在地上。在毫無警訊之下，劇院充當監獄，關了無以計數的人。衛生和睡眠環境都差到極點。孩子們不論白天或夜裡都哭鬧不停，驚慌的人群急得團團轉，受盡納粹黨人恥笑。許多被囚禁的猶太人在八月五日以自殺結束生命，阿姆斯特丹警察總部下令要求部署定期張貼自殺身亡的猶太人姓名。

平白受到折磨的艾瑪堅持她是德國人的妻子，但德軍對她的抗議不聞不問。經過幾個小時的慌亂後，她終於差遣別人送消息給史塔爾克夫婦和泰勒根女士，他們聽到消息後立刻採取行動。頗具影響力的泰勒根女士親自奔走德國司令部為艾瑪請命。就在同時，史塔爾克找到康尼，通知會他備齊馮·李烏文·布姆康姆普的家譜和結婚證書，證明他娶艾瑪為妻。大家的通力合作終於有了成果，艾瑪在傍晚之前獲得釋放。

當艾瑪自荷蘭劇院返家時，經常到茨沃勒去的楊恩基斯恰好留在烏德勒支。他聽到艾瑪被捕的消息，急忙趕到史塔爾克家中，看見艾瑪一個人失魂落魄地在三樓的房間。這次的經驗讓她心有餘悸。他撫摸她的頭髮，柔聲安慰她。她又哭又笑。楊恩基斯記得：「艾瑪的情緒歇斯底里，她第一次感到從鬼門關走了一回。我在旁邊陪了她幾小時，她從來沒有像那天哭得那麼傷心。她像一個快要溺斃的人，一生的經歷在眼前快速閃過，她喃喃自語了好幾個小時。」

對楊恩基斯來說，艾瑪的咆哮猶如「親口唸出自己的訃聞。」最後艾瑪終於虛脫了：「我很疲倦，現在最好上床睡覺。」她問他是否可以在遺囑上加上他的名字。

一九四二年八月六日，大規模搜捕行動在荷蘭歷史上著名的黑色星期四展開。此時只有少數猶太人主動報到，搭火車到勞動營，而開往東歐的火車必須載滿人，於是粗暴的警察拘捕了二千名猶太人。翌日，荷蘭地下報紙對荷蘭警察曉以大義：「想想人性與操守！不要逮捕猶太人，只要假裝遵守命令拘捕他們，然後放他們一條生路，讓他們藏起來。記得每一個你逮捕的男女老幼都會走上絕路，你是謀殺他們的兇手。」

絕望無助的艾瑪同一天寫了一封信給還住在荷蘭的佛萊希道別，這位幸運兒自三月以來就受到「藍色騎士」頭銜的保護：

我想不出別的方法向你告辭。你知道我話中的含意！我要離開這裡，追尋自由，否則我會滅亡。

此刻我要再度感謝你：我知道你是那位讓我父親住在自由國家的恩人。世上沒有一個人能像你幫助我父親一樣幫助我。我要藉著這封信向你表達我的感激，希望你了解。

在我有生之年是否還能見到你？願上帝保護你，我的精神與你同在。

艾瑪自從大難不死後，她和楊恩基斯幾乎天天通信。楊恩基斯鼓勵她振作精神，切勿喪失勇氣，並在信尾簽上「全然屬於妳的」。

一九四二年八月十八日，艾瑪向德國駐海牙的專員賽斯・英夸特上訴，允許她在戰爭結束前繼續住在荷蘭，好讓她在戰後與父親重聚。她希望「羅澤」這個名字能夠喚起這位來自波希米亞的納粹愛樂者的同情心。結果，文化局局長博格菲德博士（Dr. Bergfeld）親自回信，他寄來一張表格，要她填寫兩次婚姻的狀況，同時問她有沒有小孩。

另一封艾瑪自救的信大概是在泰勒根女士的辦公室寫的，泰勒

根女士正積極想法子保護她的安危。艾瑪用誇張的法律術語，讓自己免於像其他猶太人天主教徒的被捕命運。

> 九月二十四日，烏德勒支市府秘書室（第二行政區）在我的要求下轉呈我的「結婚證明書」。根據市政府的指示，這張證明書將我的宗教歸類為羅馬天主教，這是政府在我第一張登記表上判定的宗教信仰。

> 但是，我只是暫時屬於羅馬天主教徒，幾年前我離開了教會。我自出生後就接受基督教的洗禮，你可以檢視我所附上的受洗證明書。

> 我懇求你，在看過以上的證明文件後，將貴局所收到的「結婚證明書」由「羅馬天主教」改為「福音路德教派」，並且授權烏德勒支市府第二行政區變更我的第一張登記表（註七）。

一九四二年九月，政府下令將所有沒小孩的猶太人妻子或丈夫送到集中營。唯一能讓猶太人配偶逃過新政策的方法便是「結紮」，進而成為「種族上無害」的一群。這條法令讓猶太人爭先恐後取得非法的「結紮」證明，但艾瑪並沒有如法炮製。

藍恩上校在寫給德國國防軍的報告中，提到德國人對猶太人的惡行（扣押並槍殺人質，掠奪五萬輛自行車），使荷蘭人產生反感。他在冗長的報告中也詳述在荷蘭城堡貝亨奧普佐姆（Bergen op Zoom）發生的真實事件：一群非猶太荷蘭人同情那些被迫前往韋斯特伯克營報到的猶太人鄰居，陪伴他們到火車站，依依不捨地流下眼淚，公開表示哀悼之意。另一篇報告指出荷蘭人鼓勵他們的小孩和猶太人小孩一塊兒玩耍，展現對猶太人的「高度憐憫」。

隨著盟軍相繼在法國海港迪耶普（Dieppe）、英倫海峽及其他地區吃了敗仗，自由的希望日益渺茫，反德國人情緒在一九四二年八月到達最高潮。根據藍恩上校的報告，盟軍未能在歐洲土地攻城掠地的事實，像是對荷蘭人「澆了一盆冷水」。而糧食不足、多天

缺少燃料等問題讓荷蘭人的士氣陷入谷底。

艾瑪在九月中透過紅十字會發出一封二十四字的電報給亞弗列德（最多只能寫二十五個字），再度詢問他的《Triptychon》是否順利演出，並且要求他每月按時寫信。

一九四二年十月十四日艾瑪接獲命令以及通行證，規定她兩天後前往阿姆斯特丹的「猶太人出境中央辦事處」報到，並且必須攜帶本身以及丈夫的所有證明文件。她在筆記本中匆匆寫下兩個字「瑪莉·安娜」，從通行證一直留在艾瑪的檔案，未曾被使用的事實看來，泰勒根女士此次又救她脫離魔掌。

在此期間，住在荷蘭的猶太人從晚上八點到早上六點不准上街採購，只有在三點十五分，等其他人都到物資缺乏的商店買完東西後才輪到他們。（兩年後，每一個「種族」的荷蘭人都飽受饑餓之苦，以花朵的球莖果腹。）

對猶太人的圍捕行動與日俱增。十三歲的安妮·法蘭克藏匿在阿姆斯特丹，她在一九四二年十月中旬的日記上指出，蓋世太保將她們家的猶太人朋友及熟人一網打盡，先是虐待他們，再用牛車將他們載到韋斯特伯克營，一批批送往「遙遠而未開化」之地。「我們猜想大部份的人都已遭到毒手。英國廣播電台報導他們是被毒氣毒死。」在十一月中旬，少女安妮寫下一段令人寒心的描述：「我在黑暗的傍晚經常看到一排排善良無辜的人民，帶著哭鬧的小孩，一直往前走。他們聽從一群發號施令的壯漢，受盡折磨，幾乎不支倒地，沒有一人倖免。所有老弱婦孺都走向死亡。」

經過八月份被逮捕到劇院的恐怖經驗後，艾瑪在日記只匆匆寫了幾行字。她提醒自己在九月份要與羅特根進行最後一場預演，還有與四重奏合作的兩場音樂會，另一行字只簡短地提到「布拉姆斯」。她在十一月記錄有一天晚上到茨沃勒拜訪楊恩基斯家人，並在同一頁上小心翼翼地抄下瑪莉·安妮的電話號碼，以便旅途的需

要。

安妮祝三十六歲的艾瑪生日快樂，並說她正在準備邀請艾瑪到捷克斯拉夫演奏（註八）。可惜艾瑪寸步難行，她在一九四二年十一月七日的信上表示她申請不到通行證。艾瑪意猶未盡地寫著：

> 我很高興妳還記得我的生日。最親愛的，如果妳沒有聽到我的消息，不要難過。如今局勢動盪不安，亞弗列德的妹妹（故意隱藏自己的身份）八月份不在家，她驚魂未定，須要很長一段時間才能復原。

> 紅十字會將父親的信轉交給我，感謝上帝他一切安好。

> 但我再也受不了，安妮。我從未如此孤單，從前我一直有家庭的溫暖，到現在已經三年了！到底有沒有結束的一天？請妳每隔十四天就寫信給我，我一定會回信。我現在經常演奏室內樂。如果父親的四重奏還在的話，我好希望與他們合奏。

> 我深陷愛河（依照慣例，每三年經歷一次痛苦分手之後就有新的戀情），他是一位三十歲的醫生，本月要搬到別的城市去住。我的命運是不是很坎坷？或許這樣比較好。我不要留在這裡直到戰爭結束，至少這是自我安慰的話。但是，我實在是寂寞難挨。

> 不管你將這封信唸給誰聽，不要唸最後一句。對妳和妳的母親獻上親吻。

艾瑪在一九四二年十一月二十四日擬好遺囑，內容直截了當：「依照我的指示，我的丈夫將不會分到任何遺產。我指定烏德勒支的泰勒根女士（如果她死亡或棄權，繼承人為楊恩基斯醫生）安排我的後事，並處理遺產。」

註解

1. 蓋薩・費里德（1904 — 1989）生於匈牙利，一九一二年

至一九二四年在布達佩斯學院就讀，一生中大部份時間都在荷蘭工作。

2．根據記錄顯示，「馮・拉阿爾特耶」或許是猶太人交響樂團的指揮亞伯特・馮・拉阿爾特耶，他曾在奧許維次的一個集中營管弦樂團演奏。

3．漢克・貝定斯（1907 — 1987）一位多產的荷蘭作曲家，在二次大戰結束後被指控爲德國人的文化走狗，二年內不准從事任何相關的音樂活動。

4．恩斯特・傑恩格是一代文學巨擘，在一九九八年去世，享年一百○二歲。他曾出版過第一次世界大戰與第二次世界大戰的日記。後者在一九四九年問世，書名爲《Strahlungen》。

5．藍恩上校從烏德勒支指揮觀察員，爲德軍高層撰寫的幾百頁報告，詳細記錄佔領區荷蘭的狀況與荷蘭人的情緒。這份包括各階層司令部觀察結果的報告存放於德國費里堡維森塔爾街十號的軍事檔案中心。

6．維也納出生的記者安妮瑪莉・席林哥（1914 — 1986）在一九三八年下嫁厄爾林・克里斯汀森（Erling Kristiansen），活躍於丹麥地下活動。她在一九四三年被捕，幸虧和丈夫搭漁船逃到瑞典。她後來寫出暢銷書籍《慾望之人》（Desiree），先是翻譯成九種語言，又被拍成電影，由珍・西蒙斯（Jean Simmons）主演。此書獻給已故的麗絲蘿特・羅德斯。

7．這份文件由亞伯拉罕・史密特翻譯。正如史密特所解釋的，雖然文件的精確度在今天無關緊要，但「在當時文件的正確性非常重要，因爲在海牙的德國人使用荷蘭官方記錄，對文件、表格、證件等身份證明的要求一絲不苟。」

8．安妮與父母躲在卡倫的花園洋房，卡倫同時也藏匿伯拉第斯拉瓦電台管弦樂團的四名猶太人團員。卡倫教授後來指出，安妮雖然想盡朋友之情從遠方幫助艾瑪，但她的行爲愚昧無知。

第十四章 逃亡

原本以爲會讓我們存活的管道卻是滅亡之路

——波特萊爾(Baudelaire)

從事後看來，許多人認爲艾瑪在一九三九年十一月離開英國前往荷蘭的決定既愚蠢又固執。現在，一群建議艾瑪藏匿起來的荷蘭合唱團團員又面對同一個剛愎自用之人。儘管許多有經驗的人勸她不要這麼做，荷蘭友人也相繼提供藏身之所，但艾瑪仍然堅持逃亡。

泰勒根女士敘述艾瑪詳細的計畫：

我不了解爲什麼她在一九四〇年五月十日到五月十四日之間沒有像其他許多來自雪芬寧根的人一樣離開荷蘭。當我問她這個問題時，她說許多朋友勸她不要這麼做……

一九四二年秋天時機成熟，她的計畫出爐了。一開始我們努力勸她打消逃亡的念頭，學其他人一樣，如果覺得不安全就藏匿起來。數千人頓時「潛伏」，消聲匿跡，但她拒絕了。

她說她受不了躲躲藏藏的生活，隨時都要提心吊膽，深怕被人發現。千千萬萬藏匿的人後來還是被發現，送往德國。

當時的環境危機四伏，我們談了很久，最後她做出決定。

艾瑪考慮得很透徹。她不希望她的荷蘭友人爲她冒險。正如她告訴史塔爾克夫婦和其他願意幫助她的人，她不容許這些人因爲她而受到牽連。如果納粹黨人再到史塔爾克家來找她，連她喜愛的小寶貝赫梅琳都會被帶走。況且，音樂在她的生命中是不可或缺的一

環。沒有了音樂，躲藏的生活好比行屍走肉。

艾瑪住在史塔爾克家十九個月，和瑪爾亞幾乎成為「生命共同體」。瑪爾亞在四年後寫給亞弗列德：「艾瑪處於極度焦慮不安的狀態，以她的性格來說根本無法忍受藏匿的生活。她無法預知會和那些陌生人在一起，更別提與他們好好相處。同時，她很害怕一個人被關在房間裡。」這些因素比在逃亡途中被抓更令她恐懼。比任何人都了解艾瑪的瑪爾亞，深切體會她無法忍受隱姓埋名的生活，因此逃亡是不二選擇。

艾瑪渴望見到父親，他在明年十月就要過八十歲大壽。她希望在父親旁邊慶祝他的生日。她要向父親展示苦難提昇了她的琴藝，也希望在他晚年盡孝。如果她藏匿起來，這些煩惱整天都會纏繞著她。

一九四二年十月十五日，艾瑪接到命令去韋斯特伯克營報到。在烏德勒支的納粹官員，不論德國人或荷蘭人，都知道她是誰，住在那裡。她和這座城市中大家公認的怪人結婚，此事無人不知、無人不曉。她刻不容緩地馬上展開逃亡行動。

根據泰勒根女士從政府官員得到的消息，艾瑪知道她身處險境。泰勒根女士知道只有少數從韋斯特伯克營、伏烏特營轉往東歐「定居」的人們，真正從事當初納粹答應他們的工作。東歐集中營傳來無數死亡的消息，原因是「心臟停止」和「肺炎」。

艾瑪本身曾與泰勒根女士及荷蘭友人評估過不同的逃亡方式。荷蘭有兩條出路：一條經由法國到西班牙，一條到瑞士；但聽說「西班牙之路」已經遭到破壞，只有「瑞士之路」仍然安全。由於艾瑪在瑞士有許多音樂界的熟識，北邊的道路比較適合。

從政治現實面來看，瑞士之路也較為恰當。英美聯軍總司令艾森豪將軍在一九四二年十一月八日登陸摩洛哥和阿爾及利亞海灘，在一次關鍵的戰役中為盟軍佔領了地中海要塞。雖然法國維琪首相

貝當立刻宣佈與美國斷交，但希特勒仍然懷疑首相政府為軸心國作戰的決心。希特勒罔顧停戰協議，下令入侵非德國佔領區的法國維琪。一九四二年十一月十一日，德軍一舉跨越自一九四○年以來法國的分界點，佔領整個法國。基於現實狀態，泰勒根女士與艾瑪的其他友人分析德軍將會全力投入法國南部的戰爭，尤其在聖誕節的前一個月，很可能對瑞士鬆懈戒備。

表面上艾瑪不動聲色，只有瑪爾亞和瑪莉‧安妮知道她正在積極籌備。她先利用一些日子收拾行囊，寫信給艾恩德霍芬(Eindhoven)的漢克‧維斯克斯(Henk Viskers)，告訴他不必退還向她借的書。然後她寄出聖誕節信件給親朋好友，以標準的聖誕節用語問候他們，盼望後會有期。她也向貝克全家及瑪蒂道別。至於在遠方的父親，她透過紅十字會發出一份電報，上面寫著：「一切安好」。

在最後一個相聚的晚上，艾瑪和瑪爾亞、保羅‧史塔爾克再次評估艾瑪在逃亡的途中可能遭遇到的危險。首先，使用假身份會惹來麻煩。其次，可能會碰上告密者，被敵軍逮捕，甚至遭到刑求。為了應付這種問題，他製造了一個驚奇之物(氫氰酸膠囊毒藥，他在醫院特別訂製)，瑪爾亞將膠囊嵌入口紅中。史塔爾克向艾瑪保證膠囊的成份會在十五秒之內致人於死地。

艾瑪眼睛眨都不眨一下就收起膠囊。瑪爾亞在四十年後說道：「她已經下定決心。我從不懷疑艾瑪在危急的情況下，一定會服用毒藥。」

一九四二年十二月十四日星期一是艾瑪的逃亡日。在她離開的前一天，她透過紅十字會發了一封電報給父親，語意模糊但堅定：「尤絲蒂妮的女兒結婚了。」

她依依不捨地向哀求她躲起來的楊恩基斯道別。她最後一次擁抱那隻給她安慰，維持她生計的小提琴；她只敢把這隻小提琴託付

給最值得信賴之人。她親手將心愛的「桂達尼尼」交給楊恩基斯，附一張她抱著小提琴的照片，反面則是她用手寫的一句話：「切勿遺失」。

在十二月天還沒亮的清晨，艾瑪和一位從未謀面的陌生男子悄悄出發。從此之後史塔爾克一家人就再也沒有見過她。那天早上他們在她三樓的桌上發現一張字條，她用蒼勁有力的字體寫著：「我感謝你們，我親愛的。我們共同受過的苦難，我不會忘記，永遠都不會。艾瑪：一九四一年至一九四二年的八月到十二月。」

除了一張瑪爾亞保持多年的艾瑪照片之外，這張字條是唯一艾瑪住過他們家的證據。為了不讓史塔爾克家遭受牽連，艾瑪從未與他們深入討論逃亡計畫。她請泰勒根女士保管她的私人物品，包括她的護照、家庭音樂會節目單、小記事本。這些物件現在保存在阿姆斯特丹的戰爭歷史資料中心，供人憑弔艾瑪的一生。她在記事本上寫的最後一句話透露出如釋重負的心情：「最難熬的時間已經過去了。」

在記事本的最後一頁，艾瑪寫下她冠夫姓的名字以及丈夫的姓名：康斯坦特‧奧古斯特‧馮‧李鳥文‧布姆康姆普。這些是小小的記事本上僅留下的人名，連史塔爾克夫婦也記不得她究竟是在那一天離開的。

艾瑪的逃亡路線成為永遠的謎。就目前來看已經出現過四種版本，第一種版本來自逃亡途中另一位年輕同伴的回憶；第二種版本來自泰勒根女士對艾瑪荷蘭友人的說法；最後一種版本來自戰後艾瑪的親戚所得到的資料。

在十二月的那天清晨，一位荷蘭年輕人與艾瑪共同逃亡。他希望使用「馬丁」這個稱呼，因為這位花了數十年時間忘卻他與艾瑪痛苦逃亡過程的人不願在本傳記中使用真實姓名。對於這段生命中的重要旅程，他只剩下片段的回憶。

艾瑪和馬丁兩人當了幾個月的難民，一路上靠著機智反應來躲過德國與荷蘭的納粹黨人。泰勒根女士在逃亡途中為他們安排接應者。對這兩位生命沒有交集的難民來說，逃生是他們唯一的共同願望。

　　馬丁自一九四一年以來就攜帶假證件，以免被送入德國勞動營。他在阿姆斯特丹一個安全的家庭工作（貝克愛妻安東妮亞的娘家），那裡為許多喪志的盟軍空軍官兵提供庇護，掩人耳目。那時，馬丁發現有一位商人準備告發他，他捲起行囊，匆匆逃亡。他說：

　　　我第一次逃亡的時候，當然，沒有和艾瑪在一起。事實上。除了那些幫助我越過邊境的人以外，我獨自一人逃亡。當我到了法國北部的城市里耳(Lille)時，有人警告我這條「逃亡路線」已經被敵軍滲透，因此我設法潛回荷蘭。

　　　我第二次逃亡時和艾瑪在一起，那是在一、二個月之後。

　　馬丁在第二次逃亡時格外小心。但這次的行動由泰勒根女士親自安排，令他放心不少。

　　十二月初的那天早晨，馬丁和艾瑪在法國布雷達(Breda)初次相逢。馬丁不願意吐露他們如何認出對方的。兩個人都沒有佩戴黃色星型徽章，身份證件上也沒有印著「J」的字樣。兩個人都遵照泰勒根女士的指示攜帶一大筆金錢。馬丁說：「當時我才二十三歲，對逃亡的同伴不感興趣。我要逃亡是因為我當時是（現在依舊）猶太人，在我這個年齡的猶太人個個都要被送往德國。」

　　「我小心翼翼，不敢太熱情，凡事以不引人注意為原則。」兩個逃亡者越不知道對方的來歷越好。如果兩人不幸被抓，即使在嚴刑逼供下也不會洩密。他們從來不曾聊過天，因為馬丁不知道艾瑪是音樂家，也不知道她來自維也納。「馮・李烏文・布姆康姆普女士只會說一點點荷蘭語。」馬丁記得：「我當然不用德語與她交

談，也不說法語。」（他補充說他一直到大戰期間被關在法國才開始學法語）。

逃到瑞士的「路線」有好幾條。艾瑪和馬丁每到一個連絡站就會接到新的指示，告訴他們如何前往下一個地點。雖然他們知道終點是瑞士，但不知道整個路線，這是另一項重要的預防措施：萬一他們被敵軍審問，最多也只會招出反抗組織的一小部份計畫。

從布雷達開始，馬丁和艾瑪搭巴士到鄰近比利時邊境的地點，再走路到職業走私者的家中，此人的任務便是幫助他們兩人越過邊境地帶。這類走私者對邊境軍防和巡邏隊摸得一清二楚，難民可以用現金買通他們。馬丁記得第一天晚上他與艾瑪在比利時邊境首度發生尷尬的場面。這位走私者以法蘭德斯語（Flemish）告訴他們漆黑的夜晚逃走太危險，於是要求馬丁與艾瑪住在他們夫妻的小屋。屋內只有一張床，走私者夫婦將床讓給艾瑪和馬丁，但艾瑪拒絕與馬丁睡同一張床。「我滿腦子除了約會什麼都沒想過。我不記得問題是怎麼解決的，但我想最後我和走私者一起睡，艾瑪和他的妻子一起睡。」

隔天，走私者指引他們穿越邊境。馬丁對往後的路線一點印象都沒有。中途有許多人接應他們。「我想每個人都給我們指示，如何到達下一站，如何找到下一位接應的人。」精通法語、比馬丁大十二歲的艾瑪無疑在路上負責與別人交涉。他們花了二、三天才到達法國第戎市（Dijon）。據馬丁說，他和艾瑪一路上形影不離。

馬丁說：「我們在第戎市被人出賣，叛徒大概是那個賣假證件給我們的人。」他們付了一大筆錢給對方，這些文件允許他們搭火車穿越兩個「紅色」地區——第戎市與瑞士邊境交界的禁地。馬丁對事情的經過提供片段說明：

我們抵達第戎市，與那位賣假證件的人碰了面。他和我們約在餐廳見面，要拿假證件給我們。我依稀記得我們等了很久，心

裡越來越恐慌。

　　我們搭上開往瑞士邊境的火車，站在擁擠的分格車室內。好幾位德國便衣警察進來檢查證件，很快就盯上了我們，一看到證件就說它們是假的。

　　馬丁斬釘截鐵地說這位賣假證件給他們的法國人在「第戎市開了一家很大的餐廳」，不是他就是他背後的「老闆」向德國人告密，出賣了他們。在另一次訪問中，他記得第戎市的接應人似乎向背後的一個女人打手勢。他的記憶很模糊，但語氣充滿憤恨：「整個旅途費用很高，我們付錢給很多人，最後只落到第戎市的監獄。」那輛從第戎市開往瑞士邊境的火車還沒出發之前，他和艾瑪就在毫無預警之下被捕，日期是一九四二年十二月十九日。

　　馬丁說：「在我們被捕之後，馬上被隔開。」他被帶到蓋世太保位於達克特喬西爾街九號的總部，審問官命令他脫下褲子，好檢查他有沒有受過割禮。在問話的時候，馬丁將他的假證件交給德國人，並且供出他的真實姓名，因此他沒受到折磨。

　　艾瑪的荷蘭友人個個一頭霧水。楊恩基斯聽說艾瑪安全抵達瑞士，幾天之後卻又傳來她被捕的消息，令他大吃一驚。艾瑪友人的消息最終來自泰勒根女士，她說艾瑪和馬丁平安抵達第戎市地下情報人員的藏匿處，但被蓋世太保逮個正著。蓋世太保已經潛入反抗組織，四十多年來人們相信事情的真象的確如此。

　　第戎市位於主要鐵路交會處，是重要的交通輪鈕，隨處可見德國人。根據法國抗德游擊隊指揮官(Maquis Commandant)阿爾柏瑞克・柏恩納德・吉勒曼（Alberic Bernard Guillemin，即戰時為人熟知的柏恩納德指揮官）的說法，進入這個城市如同踏進「獅子嘴」。他和退休游擊隊員雷蒙・巴拉特(Raymond Pallot)將戰時的第戎市形容為地下組織的大本營。英國及美國的情報人員皆在這座城市活動，德國人的眼線分佈各地。「到處都有人監視第戎市

的民眾，尤其是新來的可疑份子。」吉勒曼記得（註一）。

　另一個艾瑪逃亡及被捕的版本在近幾年出現，消息提供者為尚保羅‧蓋依(Jean-Paul Gay)。他是土生土長的第戎市人，一九四二年十二月為法國地下組織擔任信差。第戎市作家兼記者尚‧法蘭西斯‧巴森(Jean Francois Bazin)在一九八五年在第戎市二大報紙《Le Bien public》、《Les Depeches》刊登一篇尋找艾瑪被捕經過的啓事，觸動了尚保羅‧蓋依對艾瑪及馬丁的回憶。

　蓋依出生貴族家庭，是勃艮地公爵的親戚，家族歷史可追朔到聖女貞德時期。他在二次大戰期間與父母里昂(Leon)、梅樂妮(Melanie)住在一起。他們居住在豪華石屋內，大小如同位於省會街五十七號的一間小旅館，四周皆為德國辦事處和士兵住宿處，隔壁便是法國省會。當希特勒在一九三三年上台之後，蓋依家便成為逃亡人士的中途站，他們為饑餓的難民準備食物，每星期收到巴黎善心人士的捐款，分在有需要的難民手中。蓋依記得艾瑪和馬丁也混在難民之中（註二）。

　蓋依說話的聲音溫柔誠懇（他在一九八九年接受訪問），描述一九四二年十二月中旬的情況。根據他的敘述，艾瑪比馬丁早到蓋依家（儘管馬丁說他們在被捕之後分開）。蓋依記得當時他的父親正在照顧來自斯特拉斯堡(Strasbourg)的猶太人一家，父親是知名的銀行家，不記得是叫做漢姆(Hem)、海姆(Heym)，或是海亞姆(Hayem)，他攜家帶眷一起逃亡（註三）。

　雖然艾瑪以馮‧李烏文‧布姆康姆普太太的名義逃亡，漢姆以她的全名介紹給小蓋依。他了解使用真實姓名對逃亡者來說很危險，萬一有人遭到德國人審問便會露出馬腳。蓋依說：「我知道她的名字叫艾瑪‧羅澤，但我必須老實地說我們寧願不知道別人姓什麼，或是一聽到馬上忘掉。」

　蓋依覺得她非常迷人，氣質出眾，「冷靜、高雅、保守，穿著

淺色衣服」。他相信她剪了短髮是因為逃亡起來比較方便。他也觀察到她在站立時喜歡以某側臀部靠在椅子上當做支撐。（他的敘述和艾瑪在荷蘭的冬天為關節炎所苦一樣）。

那年十二月天氣反常地暖和，俗稱為「聖馬丁的夏天」，讓馬丁印象深刻。有一次他看到一名德國人穿著短袖衣服，從隔壁的窗子探頭出來，將瓶中剩餘的芥末倒到蓋依家的後院。

後來有人在奧許維次-柏克諾（Birkenau）集中營艾瑪的房間內發現一本袖珍型記事本，艾瑪在上面記下「蘇珊娜・提克霍諾夫」（Suzanne Tikhonoff）的名字，地址是「新村喬伊西拉羅街三九號」——位於巴黎南邊的小村莊。當蓋依聽見此事時，他揭開了艾瑪和馬丁逃亡路線的神秘面紗。蓋依強調：「我知道他們到達喬伊西拉羅街之後，艾瑪被德國人跟蹤。她曾經說明當時的情形，但我不知道詳情。在喬伊西拉羅街的聯絡人告訴艾瑪和馬丁他們必須馬上離開，德國人正在監視他們。」他記得在她到達第戎市之後，艾瑪曾打了幾次電話到喬伊西拉羅街，但沒有找到那位聯絡人。他也記得她接到喬伊西拉羅街的消息，講完電話後眼淚汪汪。「不知怎麼地，她似乎因為在喬伊西拉羅街發生的事而自責不已。」

蓋依記得有一條北邊的逃亡路徑正好經過危險的喬伊西拉羅街，他相信蓋世太保已經攻破那裡的地下情報人員藏匿處。「我相信那個地方離德國辦事處很近，」他說：「德國人已將提克霍諾夫夫人居住的房子及地面做了『記號』。」那時，他也聽到「蓋世太保成功襲擊喬伊西拉羅街」的消息，似乎指出「有人被殺害」。蓋依推斷，身為法國地下工作人員的提克霍諾夫被處以死刑，並指出「任何冠上俄國姓名之人都遭到納粹懷疑。」艾瑪和馬丁的逃亡路線是否已經被蓋世太保識破？他們是否在抵達喬伊西拉羅街的「情報人員藏匿處」後，才發現原來四處都佈滿了蓋世太保的眼線？蓋依懷疑蓋世太保從喬伊西一路跟蹤難民到第戎市，好查獲更多相關

人士以及地下組織網。

　　人們在搜尋喬伊西拉羅街時發現，蘇珊娜（在村莊的記錄上拼為「提修諾」Tichonow）住在新村喬伊西拉羅街九號，而非艾瑪所記錄的三十九號。她和馬丁是否因問錯地址而引來德國人的注意？根據喬伊西拉羅的檔案記錄，蘇珊娜在一九四二年十月四日被捕（在艾瑪和馬丁離開荷蘭之後），但在一九四三年四月二十四日獲釋。她被捕的原因是「猶太人種族問題」，這種罪名太廣泛，足以逮捕大批民眾。而所謂的「釋放」也有許多解釋。一位知識豐富的喬伊西拉羅街官員猜測蘇珊娜的死因（很可能受到嚴刑拷打）可能是死刑，也可能是被送到德國勞動營或東歐的死亡營，市政府檔案和當地墓園都沒有她在喬伊西拉羅街的任何記錄，直到一九四三年四月之後才被人發現。

　　喬伊西拉羅街檔案顯示有一位叫做「波麗斯・提喬諾」（Boris Tichono）或「提奇卡諾夫」（Tchikonoff）的人住在新村直到一九四六年，但沒有一位叫「提克霍諾夫」的人住在喬伊西拉羅街或下葬在當地的墓園。執行逮捕的納粹黨人沙吉・克拉爾斯菲德（Serge Klarsfeld）當時曾詳細記錄從巴黎附近的德藍西（Drancy）開往集中營的船班。根據一九四三年四月或五月蘇珊娜被警察「釋放」後的記錄，這段期間沒有任何運送犯人的行動，此事證實了蓋依認為她是被殺害的想法。

　　蓋依繼續描述一場驚魂記：

　　　　我有一天聽見馬丁和艾瑪從公爵府（Ducal Palace），經過自由路（Rue la Liberte），走到達西廣場（Place Darcy）和十八世紀的大門，沿途經過當時第戎市最大的米羅爾餐廳（Brasserie du Miroir）。在大戰爆發之前這裡是第戎市民最常駐足之處，但在大戰時期餐廳門可羅雀，只有德國人和幾位法國人。那些法國人喜歡聽五、六位士兵或軍官在涼廊舉辦的德國音樂會。這個管弦樂

團在二樓的包廂演奏，可望見樓下的桌子及酒吧。從餐廳的樓梯走上去是中間的夾層。

（在蓋依進去的餐廳裡）當地顧客一臉愁容，馬丁也很不耐煩，他沒有停留太久，想要將艾瑪帶走，但她留下來聽音樂……她的喜悅全寫在臉上。當別人發現她是音樂家時，建議她到涼廊和管弦樂團一起演奏，她拗不過別人的勸說，欣然答應。

我不知道和管弦樂團一起演奏是她的想法還是別人的建議。坐在我旁邊的人鼓勵她與管弦樂團合奏……接著，大家要求她回到餐廳，定期和管弦樂團演奏。

當馬丁暫時離開米羅爾餐廳時，艾瑪是否按捺不住？還是她引起了鄰桌客人的注目，在壓力下不得不演奏？蓋依認為：「艾瑪對音樂的熱愛害了她自己。」蓋依對米羅爾餐廳的描述與馬丁記憶中的「第戎市一家大餐廳」不謀而合，馬丁也說那家餐廳有「涼廊」（註四）。

蓋依繼續說：

一樓是長長的酒吧，位於大廳的左邊，酒吧盡頭坐著一位女出納員。出納員旁邊是洗碗室。在出納員前面的第三個桌子，一位便衣年輕人不斷觀察著整個大廳，眼光盯著落單之人。他似乎在挑選特定對象，引誘他們說出自己的來歷。

那個人是「法國民兵」，很可能是出納員的親戚，廚房洗碗員也是民兵。出納員和那兩個民兵就是告密者。

然後，一位不知名的信差帶著艾瑪和馬丁到柯德利爾斯廣場（Place des Cordeliers）的聯合咖啡館（Cafe de l'Union）去拿身份證（註五），這家咖啡館由反抗組織份子拉查納先生（Monsieur Lacharnay）經營。他連絡反抗組織領袖喬治‧皮卡爾德（George Picard），喬治在必要時從法國省會取得身份證，那些

卡片都是免費的。但是拉查納先生當著皮卡爾德的面說，他已將身份證賣給了艾瑪與馬丁。

等我發現時已經來不及了（在艾瑪和馬丁被捕之後）他們已經付錢買下身分證了。

蓋依繼續說他為什麼對艾瑪和馬丁被捕的過程一清二楚。當時銀行家漢姆派他兒子跟蹤這位信差和這對逃亡男女。漢姆心想如果信差可靠，他就會跟隨艾瑪和馬丁，從同樣的路逃走。據蓋依說：「漢姆的兒子跟蹤他們，看見他們被捕。我們都很難過……解放委員會的皮卡爾德先生後來跟我說他們報了仇（對付那些背叛艾瑪和馬丁的人）。」

艾瑪和馬丁被帶到蓋世太保在達克特喬西爾街的總部。蓋依、蓋依的父親和漢姆一家人都擔心他們在嚴刑拷打之下，會招出逃亡的路線和中途接應人，但蓋世太保並沒有問這些問題。就算艾瑪受到酷刑（馬丁說他沒有），她也沒有出賣她在第戎市的恩人。

尚保羅·蓋依寫下上述的故事，並在一九八六年親口向西安大略省大學教授威廉·布希（William Bush）證實。為了不讓蓋依將艾瑪與其他逃亡者混淆，布希教授特地拿出艾瑪的照片。蓋依驚呼三次：「是的，是的，就是她！」（註六）。

第戎市的監獄名單已經被銷毀，但艾瑪在德國檔案中多次以冠夫姓的名字出現—馮·李烏文·布姆康姆普。

當艾瑪和馬丁被捕之時，人稱「里昂屠夫」的蓋世太保中尉克羅斯·巴爾比（Klaus Barbie）正在第戎市，他就是那位下令圍捕之人。巴爾比在市區中佈滿眼線，一九四二年十月之後住在第戎市的泰米納斯飯店（Hotel Terminus）。兇狠殘暴的巴爾比到法國之前任職荷蘭，是猶太人的死對頭，在調來法國之後對地下活動迎頭痛擊（註七）。根據巴爾比傳記作者湯姆·包爾（Tom Bower）的說法，在艾瑪和馬丁到達第戎市之前，蓋世太保早已鎮壓了市區中的

所有反抗活動，逃到瑞士的路也被封鎖了。

蓋依的回憶與包爾的說法互相矛盾，另一位贊成蓋依說法之人是救了將近八百名猶太人的瑞士道路英雄約翰‧威德納（John Weidner）。威德納堅持「瑞士道路並沒有被滲透，雖然有人被捕，但並非因為秘密組織遭敵軍潛入（註八）。事情證明，當一九四四年盟軍解放第戎市時，柏恩納德指揮官和他的游擊隊員仍然從森林營地對德軍進行猛烈突擊。

在這場你是我非的爭論中，「馬丁」的現身說法成為最後的關鍵。他在一九八六年十月十五日的信中，寫下他的痛苦經歷：「威德納先生說荷蘭通往瑞士的道路從未被滲透，他的話大錯特錯。道路不只一條，我兩條道路（在兩次逃亡中）都試過，這兩條路都被敵軍滲透了。」

註解

題詞：查爾斯‧波特萊爾，《親密雜誌》（Intimate Journals）。

1. 尚‧紐曼（Jean Newman）於一九八九年在法國鄉村（Francheville）訪問二次大戰反抗軍阿爾柏瑞克‧柏恩納德‧吉勒曼與雷蒙‧巴拉特。

2. 尚保羅‧蓋依在一九八二年和一九九一年之間與理查‧紐曼通信時，以及在一九八六年接受威廉‧布希訪問時回憶起當年的經過。蓋依用一張表揚他們全家支持反抗活動的獎狀，來證明他所言句句屬實。獎狀的簽署者是榮獲高階勳章的法國警官喬治‧皮卡爾德，上面寫著：「本人在下列簽署……證明本人在一九四二年結識居住在第戎市省會路五十七號的尚保羅‧蓋依，他在我的要求下多次為逃亡犯人提供庇護與糧食，直到我帶領他們離開邊境。我知道蓋依先生本人也積極參與幫助（難民）逃出邊境的

行動。」

3. 一群由斯特拉斯堡猶太人組成的團體記述幾個在斯特拉斯堡的漢姆汀傑(Hemmendinger)家庭，但沒有漢姆、海姆，或海亞姆的記錄。海亞姆的名字其實很尋常，我們必須記得逃亡的人們經常使用假名。

4. 蓋依描述的是餐廳當年的情景。今天那家餐廳的一樓是商店和精品店，陽台和樓上改建為辦公室。

5. 這家擺有幾張桌子的咖啡館仍然在第戎市營業，它位於轉角，面對柯德利爾斯廣場，這裡是六條街的交會處。

6. 尚保羅‧蓋依後來加入救援英國頂尖女性情報員的行列。這些情報員遭到逮捕，受盡酷刑，以冰水洗澡，被迫在零度以下的監獄後院跑步，腳趾頭露在鞋子外面。有一位情報員在逃亡前曾在蓋依家暫時療養。一九四三年三月之後，蓋依親自偷運難民，通過「紅色地帶」到達瑞士。在大戰勝利之後，蓋依被軍事情報機構雇用，使他有機會翻閱大量相關檔案，喚起他對戰爭的記憶。

7. 巴爾比在一九八九年受到審判，並以傷害人權罪名被判決。

8. 來自一九八六年七月一日約翰‧威德納寫給理查‧紐曼的信。以色列頒贈外邦人正義勳章給約翰‧威德納，表揚他在荷蘭和巴黎的地下活動。賀伯‧福特(Herbert Ford)在他一九六六年的《逃離逮捕者》(Flee the Captor)一書中記載約翰‧威德納的英勇事蹟。

第十五章　落入魔掌

災難擺脱不掉：人生烏雲密佈

—無名式

在艾瑪被捕一個月後，沒有任何記錄顯示她在哪裡，也沒有證據透露她曾在第戎市的監獄飽受摧殘，但當時刑求的手段相當普遍。荷蘭友人最後獲得消息，艾瑪在第戎市受盡折磨，身體無法恢復元氣。

她和馬丁分別被送到德藍西的拘留營，此地位於巴黎東北部郊區的聖丹尼斯街上，是個仍在興建中的衛星城市。在大戰時期，七萬六千名猶太人從德藍西被送到集中營，法國人形容德藍西為「死亡營的前廳」，大部份的犯人都被送到奧許維次。

一九四三年一月十二日的德藍西記錄上留下馬丁和艾瑪的名字，後者的拼法雖錯誤但確定為艾瑪本人：「馮・李文・布姆康姆普，艾瑪（羅澤）—荷蘭——九〇六年十一月三日—維也納—烏德勒支（荷蘭）」。艾瑪的生日一九〇六年十一月三日記錄無誤，出生地（維也納）和最後居住地（烏德勒支）也正確。這是艾瑪・羅澤一生中第一次以編號取代姓名，她在德藍西的號碼是「一八五四七」。

這天集中營非常忙碌，共有五十個人進來，三個人離開。一位七十五歲的老婦人去世，兩名囚犯獲得釋放。

德藍西的複合式建築物包括五棟混凝土大樓，外面是鐵絲網，犯人被關在中間的四棟大樓，由法國警察看守，蓋世太保管理。馬丁抵達五天後在光禿禿的環境中度過他二十四歲的生日。

這棟建築物原本的美意是要提供人民低廉的住宅，但政治情勢破壞了一切。第三帝國先用它監禁共產黨囚犯，之後德國人利用此地來關法國戰俘，最後這裡成為無數男女老幼的中途點，共產黨員、猶太人、「猶太人的朋友」，罪名皆為「反對納粹政策」。

艾瑪知道連絡她在巴黎的表姐艾蓮娜實為下下之策。為了艾蓮娜的性命著想，尋找她是一件不智之舉。她女兒菲洛兒會伸出援手的機會更是微乎其微（註一）。

一九四三年一月二十六日佔領巴黎的SS衝鋒隊陸軍上校賀爾姆特‧納赫恩（Helmut Knochen）下達命令，將所有要被送到集中營的巴黎猶太人運至德藍西等拘留營，靜候下一批運輸工具。大規模的圍捕行動在巴黎境內展開，反猶太人思想的法國官員稱此為「清除行動」。德藍西的空間很快就容納不下眾多人數，犯人被迫住在樓梯間。拘留營內缺乏糧食，發生饑荒，疾病蔓延，大人小孩絕望無助，衛生環境差到極點。

德軍大規模地將猶太人送往集中營，促使許多熱心人士為那些即將被逮捕或囚禁之人核發受洗證明。德藍西處處可見哀求的信件（納粹黨人沙吉‧克拉爾斯菲德與妻子比雅特收到的信件、便條、卡片），塞滿了數百個猶太人研究中心的檔案夾。破碎的家庭向拘留營的管理人員求情，幫他們找到失散的小孩、丈夫、母親、表親、祖父母。有人自願照顧犯人的孩子，請求牧師幫助受過洗禮的猶太人，或為犯人呈交「剛發現」的受洗證書。市場上有許多受洗證書高價出售，但一切都是徒勞無功。

法國的《猶太公會報》（Union Generale des Israelites Francaises）大幅報導法國籍猶太人在戰亂時期所經歷的苦難。報紙頭版除了探討神學之外，只刊登那幾家仍然接受猶太人的巴黎餐廳和公共浴室，其他的版面全是都是逃難者寫給家人的話以及尋人啟事。

一九四三年二月，德軍在史達林格勒大敗的消息傳到德藍西，重新點燃囚犯的希望，但並沒實質效用。擁擠、饑餓、疾病肆虐，開到東歐的交通工具從沒有一天間斷。

瑪爾亞和其他荷蘭友人在等待一個月後，終於開始收到艾瑪的信。艾瑪似乎堅定相信朋友一定能夠救她出來，也透露德藍西的情況比在SS衝鋒隊管理的第戎市監獄好。「被送回波蘭」是她最恐懼的事。

在荷蘭的泰勒根女士全力展開救援行動。她一方面誘騙德國人或與他們交涉，一方面傳達訊息給地下組織。在艾瑪到達德藍西數星期後，有一位被指派的巴黎人員盡力展開營救。這個人便是艾瑪·路易·「蘿莉特」·維勒梅嘉米·威納克（Emma Louise "Loulette" Willemejame Wanecq），她身爲青年鋼琴家，結識許多法國音樂家。她的第一任丈夫是法國飛行員，遭到射殺身亡，她後來改嫁。對泰勒根女士忠心耿耿的蘿莉特決心幫艾瑪渡過難關。

一九四三年二月中旬，兩位德國軍官在巴黎遭到暗殺。德國人怒不可遏，採取報復手段，對猶太人訂立更嚴苛的法令。蘿莉特在二月二十二日寫給泰勒根女士：

> 妳的朋友艾瑪寫信給我（一月初），要求我幫助她。我已經寄過兩次食物給她。我希望每星期能夠透過朋友寄糧食給她。但我知道除非她收到丈夫的身份證明文件，不然一定會被送到遠方。她的丈夫要寄來他自己，父母親、祖父母、外祖父母的受洗證書，總共七份證明書。

> 如果他能取得這些證明，他還要寄來「非猶太人身份」證明、他的結婚證書、他和艾瑪的受洗證書，所有的文件都可以用照相本。

帶著假證件逃亡的艾瑪將她的私人文件鎖在荷蘭的保管箱內。她的結婚證書留在烏德勒支，附在馮·李烏文·布姆康姆普家譜後

面，此外還有一份康尼出示的宣誓書，母親在上面證明兒子是在新加坡出生的非猶太人。艾瑪只能盼望她費了九牛二虎之力收集齊全的文件能夠及時到達德藍西，獲得相關單位的採納。

蘿莉特在信上繼續說：

狀況非常緊急，至少一部分的文件要趕緊送到艾瑪手上。現在她手上一份證明都沒有，她的寬限期限只到三月八日。

妳的朋友要我請妳多回一些信，將她所要的答案寫在卡片上一起寄來。我不懂她的意思，因為這張卡片是她附在寫給我的信上，請妳問她這個問題。

我不須贅述我如何發揮一切影響力，請求知名音樂家來保護她。亞弗列德‧卡爾托特（Alfred Cortot，法國鋼琴家兼指揮）已經知道她的情形，我希望他會關心她。

至於我，我會盡一切力量幫助妳的朋友，妳可以放心。但最令我擔心的是時間不多。妳很快就會見到年輕女秘書如‧歐柏（Rue Auber，心地善良），她會到烏德勒支渡假，但她知道的不見得比妳多。

我親愛的瑪莉‧安妮，我們什麼時候才能見面？我希望不要等太久，你不知道我有多難過，多沮喪。妳有沒有聽說我的家人死得很慘？我傷心欲絕……

獻上親吻和擁抱，你忠心的朋友。

蘿莉特

泰勒根女士迅速收集相關證件，在二月份將正本以及照片樣本送往巴黎。負責此項任務的年輕女士名叫皮特魯娜拉‧達奎恩‧布特（Pietronella d'Aquin Boot，她和艾瑪的朋友約翰‧羅特根一樣反對德國勢力）。身為海牙職業合唱團的團員的布特小姐，拒絕簽下加入文化部的合約，以辭職展現決心。她記得：

我從巴黎回海牙故鄉渡假，泰勒根女士帶著一些文件到我父母親家中來找我，要我將文件帶到巴黎。我帶她到我的房間。我非常、非常害怕。

她以權威的口氣大喊：「噢，不，不，妳不要害怕。」

我說：「我只在這裡停留幾天。如果德國人闖進來看到這些文件該怎麼辦？」

她說：「不，這不是問題。」她手一揮，掀開了角落上的地毯，將文件藏在下面，非常隱密。妳知道嗎？她是個堅強的女性。

她又瘦又高，外表並不漂亮。那年她四十五歲，有一張典型荷蘭人的臉。她的膽識過人……

我曾去她家拜訪過一次。她生長在一個歷史悠久的荷蘭家族。當她坐在沙發上時，面容就像掛在牆上的畫像（祖先）一樣。她的心地非常善良，勇於冒險。

我終於要搭火車走了。為了藏好這些秘密文件，我將它們夾在一片片麵包中間，放在午餐旁邊，收在大旅行袋的最下層。我在比利時邊境遇上第一回合的考驗，被一個德國女孩子審問。我們稱她們為「灰老鼠」，這些人是預備部隊，不是正規軍，也不是女性衝鋒隊。

她叫我跟著她走，在火車站下面右轉，走進一個陰暗濕冷的地下室，然後命令我脫下衣服，搜查我的全身和頭髮，什麼東西都沒有發現。我穿上衣服，她開始翻我的行李，摸到了放三明治的地方，仔細檢查所有的東西。

她看到旅行袋裡的三明治，便問：「這是什麼？」我說袋子裡裝的是三明治，好讓我在火車上吃。我害怕地全身僵硬，幾乎要哭出來，但我強忍住眼淚。我記得我轉移話題，問她喜不喜歡她的工作，她沒有回答。她不是一個好人。我試著運用說話技巧。結果她沒有打開那個三明治裡夾著文件的旅行袋。

當我到達法國邊境的時候，好害怕同樣的事情又會發生，幸虧沒有。當我抵達巴黎時，有一位兩週前離境的朋友嘉爾·狄諾爾德(Gare de Nord)來迎接我。她攜帶的是艾瑪的照片本，我帶的是正本。當我告訴她我在路上的可怕遭遇時，她回答她在兩週前也經歷過同樣的對待。

我在魯斯公司(Ruys and Company)上班，公司的同事到德藍西市馮·李烏文·布姆康姆普太太被關的地點，向德國相關單位提出證明，並和他們開了幾次會，但都沒有結果……

我不知道我的同事怎麼知道要去德藍西。蘿莉特（我直到最近才看到她）或泰勒根女士已經聯絡過他們……我想艾瑪身處的環境對泰勒根女士很不利，如果艾瑪供出泰勒根女士的全名，很多人都會受到池魚之殃（註二）。

下一封由蘿莉特寫給泰勒根女士的信上的日期是一九四三年四月十三日，也是華沙猶太人街武裝反抗行動展開前六天，這是第一次在歐洲納粹佔領區的起義行動。蘿莉特在信上說艾瑪病得很嚴重，信中某些部分可能使用密語，因為她的言詞模糊：

我想你已經知道所有妳朋友經歷的起起伏伏，她奇蹟似地存活下來，身體恢復健康，這要感謝她朋友們的辛勞付出（註三）。

我不需要贅述當我們聽到她回到第一個診所時非常著急。甚至到了現在，我寧願在距離較遠，空氣較好的療養院見到她，她已經住在那裡好幾個星期。但是，這項舉動並不在計畫之內，最重要的是不要與她失去聯絡！現在我們很難寄送有營養的食物給她，因為我們手邊所剩不多。我要妳知道我正竭盡全力幫助她，妳可以信賴我，我的朋友還不如這位音樂家的運氣來得好。

我的一位朋友已經離開了我，另一位朋友的兒子也面臨同樣的困境。他們兩人令我束手無策，真教人氣餒。

願妳安然無恙，在悲傷的時刻拿出勇氣。我用全心擁抱妳，

希望不久後當戰爭結束時，我們能夠重逢。

　　　　　　　　　　　　　　　　　　妳忠心的朋友

　　　　　　　　　　　　　　　　　　蘿莉特

　　艾瑪的一些荷蘭友人相信她到達德藍西或先前的第戎市時曾企圖自殺，但這只是猜測。沒有人知道她是否死裡逃生，也不知道她如何恢復健康。

　　泰勒根女士運用她對德國人的影響力為艾瑪傳送訊息到柏林或巴黎。馬丁的哥哥在荷蘭請一位巴黎的律師努力為馬丁翻案。律師們在德藍西使用許多緩兵之計。一種方式是以教會或家庭記錄證明要移送出境之人並非猶太人，另一種方式則是要求德軍允許犯人進入擁擠的羅特斯柴爾德(Rothschild)醫院，這可以讓囚犯的名字暫時脫離德藍西的點名簿。這一、二種方式都能夠延後艾瑪的出境時間。她有可能被送到波恩拉羅蘭營(Beaune-La-Rolande)，這個營地在法國政府垮台之前原本是軍隊的房舍，現在用來拘留德藍西的犯人。如果出境時候延期，知名的犯人便會被送到波恩拉羅蘭營。

　　艾瑪在荷蘭的友人聽說艾瑪在巴黎受到納粹官員的「特別保護」，甚至有謠言指出柏林的朋友試圖幫助她，但在集中營外的人好幾個月來似乎都不知道她被關在德藍西的哪一個拘留營，只能再三猜測。根據事實顯示，許多拘留營外的顯赫人士都曾為她求過情。

　　在德藍西管理出境的官員是坐鎮巴黎指揮的SS衝鋒隊陸軍上校海恩茲‧羅斯克(Colonel Heinz Roethke)，他不容許緩刑。在一九四三年初期，羅斯克處心積慮擬妥整個計畫，在四月底之前要將八千到一萬名猶太人送往奧許維次。他所關心的是人數，而非犯人的身份。

　　羅澤和亞弗列德都不知道艾瑪被捕的消息。在一九四三年三月

二十四日，艾瑪逃亡後三個月，亞弗列德透過紅十字會送了一封電報到烏德勒支給艾瑪，信中充滿歡欣鼓舞的語氣：「很高興接到妳的來信。我們夫妻兩人和父親都很好，我們三個人生活非常充實，收了很多學生。瑪莉亞在店裡工作。父親經常演奏。」

三月份，德軍加快腳步，將囚犯送到德藍西。但對柏林官員艾奇曼來說，「貨車的載運速度」仍然不夠快。為德國人管理德藍西的法國人接獲告知，如果猶太人的數目不夠，就要找非猶太籍的法國人頂替。艾奇曼任命SS衝鋒隊隊長，前維也納人阿羅伊斯·布魯納(Alois Brunner)當他的副手，共同管理德藍西，德國人要親自指揮囚犯出境一事。

當泰勒根女士和艾瑪聽見布魯納當上指揮官以後，她們的一絲希望頓時化為烏有。布魯納上任後的第一項政策便是禁止援救出境犯人的行動。他不准犯人有絲毫的拖延，不開放神職人員或犯人的重要朋友到營中見德國看守員，也不允許雙方討論種族問題。泰勒根女士在一九四五年寫信給羅澤：「我們嘗試透過巴黎的友人營救艾瑪，但指揮官換人的消息讓我們打消了計畫。」

一九四三年六月，德藍西關了三千多名拘留者。德軍在七月份正式接掌，成員除了布魯納，還有許多未受軍階的SS衝鋒隊士兵，法國人員全數撤離。布魯納運用納粹黨在東歐的策略，要囚犯自行管理拘留營。他先挑選一小批精英份子來管理其他的犯人，讓他們掌握生殺大權。這批人有充足的糧食，住在比較好的環境，養成殘暴的個性，在營中倒行逆施。

喬治·威勒斯(Georges Wellers)在《維琪年代的黃星》一書中形容布魯納上台後的作風：

> 布魯納在一九四三年六月十八日抵達，獨自一人前往拘留營。他放了一張小桌子，自己坐在後面，接連審問犯人四天，接

下來便不見人影。

　　布魯納和他的部屬正式接管拘留營，趕走法國看守員及管理人員，SS衝鋒隊的行為喪盡天良，營中生活與外界完全隔絕。連紅十字會的人員都不准踏進拘留營一步。

　　布魯納在審問德藍西的犯人時，很有可能認出艾瑪就是大名鼎鼎的羅澤家之女，在四年前逃離維也納，光是她與奧地利的淵源就足以定她的罪。

　　布魯納受到充分授權不僅因為他在SS衝鋒隊的官階，更出於他在奧地利和希臘「清除猶太人」的輝煌記錄。在他抵達德藍西的前一個月（五月份），曾在奧許維次屠殺了數萬名希臘籍猶太人。

　　威勒斯以鮮明的筆觸描繪出這位德藍西的新指揮官：

　　　他的外形並不突出，個子很小，體格不佳，甚至稱得上迷你。他面無表情，一對小眼睛散發出邪惡的眼神，聲音十分平淡，很少提高嗓門。他是個忘恩負義、冷酷無情、滿口謊言之徒。

　　　這個城府極深的冷血動物，很少打人。有一天他摑了一個即將被送走的犯人一巴掌，然後走來走去，雙手高高舉起，好像犯人的臉上有泥巴，弄髒了他的手，他用鐵絲網將手擦乾淨。

　　　布魯諾的三個隨從也很會虐待、驚嚇犯人，並在院子裡當眾懲罰囚犯，羞辱他們。

　　馬丁也記得有一些囚犯被命令去看別的犯人互相毆打，場面真是令人作嘔。

　　布魯納的新政權繼續欺騙犯人，口口聲聲說要將他們送進「勞動營」。這些囚犯的職業和工作被列入德藍西的記錄，一方面讓犯人信以為真，要他們服從命令，一方面好將犯人名單提供給東歐集中營的官員以及幾家買下囚犯的私營企業（註四）。

隨著法國看守員的離去，至少德藍西的衛生條件有所改善。囚犯仍然缺乏食物，但居住環境比較乾淨，混亂的場面也減少許多。盟軍在一九四三年五月攻克突尼西亞，七月十日進攻義大利的西西里島，蘇俄軍隊趁勝追擊。儘管德軍在戰場上節節敗退，但整個夏季納粹在佔領區對猶太人的圍捕及驅逐行動仍如火如荼地進行。

運送犯人的每一次過程都有詳細的記錄。在七月初，布魯納用打字機打了一份電報，送給艾奇曼與奧許維次集中營人員，告訴他們一艘載滿一千名猶太人的護航火車，即將在一九四三年七月十八日星期日早上九點自巴黎的巴比格尼（Bobigny）貨物車站出發，這輛火車登記為第五十七號。布魯納在七月十一日要求艾奇曼批准這輛火車的行駛。

七月十六日，從巴黎總部主導驅逐犯人出境活動的羅斯克寄了一份備忘錄給運輸指揮官，批准下週日的「猶太火車」（Judentransport）。他下令要求一輛由二十三個「堅固車廂」串連起來的火車，加上三輛載客巴士在七月十七日星期六下午五點到六點之間到達巴比格尼車站，以便在隔天「裝貨」。這三輛巴士，第一輛跟在火車頭後面，第二輛跟在火車中間，第三輛跟在火車後面。巴士上的衛兵在必要時到火車的下一站檢查犯人。納粹黨人在前幾次運送後發現犯人趁機逃亡，立即進行全面檢討，訂出標準程序。為了做好進一步的防範措施，貨車上所有的通氣小孔皆以鐵絲網圍住。

艾瑪及其數百位犯人不准上訴。經過挑選要被運走的犯人分成五十個人一組，由組長監督。組長必須在離開的那天上午交差，一個組員都不能少。

兩名在德藍西認識艾瑪的女士後來告訴蘿莉特，艾瑪如何勇敢地安慰了其他囚犯、如何在陰暗的角落鼓舞她們，贏得大家的愛戴。然而，在她離開德藍西的前一天晚上，她歇斯底里、絕望無

助，這種情緒如浪潮般席捲了全營。她只有三十六歲半，雖然她的面容因為苦難而變得憔悴，身體依然健壯。她將手錶以及母親戴過的一串珍珠送給一名囚犯。（手錶和珍珠都放在布特小姐寄給泰勒根女士的包裹中，泰勒根女士在戰後將這些物品還給羅澤。）另一位被送上第五十七艘船的德藍西囚犯亨利・布拉瓦柯（Henry Bulawko）形容離開前一夜拘留營的氣氛：「樂觀的想法如螢火蟲發出微弱的光芒，面對不可知的未來，恐懼籠罩心頭，那一點的光芒在黑暗中悄悄熄滅。」

一九四三年七月十八日天亮之前，孤兒和生病的小孩被大人們叫起床，沒有人告訴他們要去那裡，也不知道為什麼。全家人（有些嬰兒不滿一歲，有些父母有六個小孩）縮成一團，帶著他們最後幾件貴重物品。父母親絞盡腦汁擠出一些安慰的話，如果他們先前將孩子交給朋友或陌生人照顧就好了，幾周前這種想法會被人批評得體無完膚，現在他們後悔了。

布魯納有一位殘忍的屬下——SS衝鋒隊的夏爾富勒・柯伊普勒（Scharfuhrer Koepler），以慘絕人寰的方式驅趕被遣送的犯人，這種行為連不到兩公里外，將牲畜送往屠宰場的小城門（Port de la Villette）農夫都無法接受。犯人一批批走上巴士、貨車，開過短短的一段路，在巴比格尼等待的運牛火車。任何逗留或抗議之人都會挨罵或被毒打一頓。

馬丁的名字原先被列在送往集中營的名單上，但當時他病得非常嚴重，無法登上那輛開往不知名遠方的「猶太火車」。即使他順利抵達目的地，也會被判為不適合工作。官員告訴他等下一班火車。就在這段等待的時間內，他收到文件，證明他不是猶太人。由於他的身份改變，被轉送到法國沿岸的拘留營，直到戰爭結束。

當載滿出境者的第五十七號船隻出發時，馬丁還留在德藍西。他透過早晨的曙光，看到囚犯們分成五十人一組被載到巴比格尼車

站。艾瑪穿著一身黑，排在隊伍的最後。這是他在第戎市被捕七個月後第一次看見她。他赫然發現這位名叫「馮‧李烏文‧布姆康姆普」太太的身份，不禁嚇了一大跳。他不敢凝視她，但從眼睛的餘光可以看見艾瑪步上了巴士，朝著那輛往東行駛的火車車站邁進。

布魯納和其他的隊員知道人犯一旦到了奧許維次，就不需要任何文件了，因此他們匆匆準備乘客名單。艾瑪的名字被拼爲「馮‧李烏凡，八。一九〇六年十一月八日，小提琴家，第二一三三號」。她的姓名和生日都寫錯了。

早上九點，奧許維次接到信號，火車準時從巴黎的巴比格尼車站出發。

註解

題詞：來源不可考的盎格魯撒克遜諺語

1. 在二次大戰期間艾蓮娜加入鄉村抗德義勇軍，艾蓮娜在巴黎發現「重要文件」，將其譯爲德文。在母親在拿到重要資料時，菲洛兒將它傳給地下組織的同志。在千鈞一髮之際，蓋世太保突擊艾蓮娜的住處，所幸沒有發現藏在衣櫃裡的檔案。

2. 當年泰勒根女士託布特攜帶艾瑪的文件時，布特還是一位年輕的小姐。她曾服務於荷蘭公司、荷蘭政府與歐洲經濟共同體的國外機構，現已退休多年。

3. 在四月獲得「釋放」前有可能被關在德藍西的蘇珊娜‧提克霍諾夫是幫助艾瑪恢復健康的友人之一嗎？這是爲什麼她的名字和地址被列在艾瑪記事本的一種解釋。

4. 在奧許維次等集中營，囚犯自行管理營內事務。許多被拘禁的人被當作奴隸，賣給當時爲德國製造戰爭使用的武器、運輸工具、燃料、人造橡膠的公司。

第十六章 霎時夢魘

奧許維次—傷害接踵而至
　　　　—馬丁‧布柏(Martin Buber)

我們身處「世界的肛門」
　　　　—黨衛隊醫生海恩茲‧席羅 (Dr. Heinz Thilo)

　　護送火車在嚴密的監控下向東行駛，火車上擠滿了一千名俘虜——五百二十二名男人與男孩、四百三十名婦人及女孩、四十八個性別不明的人。在這一群人當中，只有五十九名有幸活到一九四五年大戰結束時。

　　火車上的指揮官是梅茲舒茨波利塞勞動營（Metz Schutzpolizei Kommando)的軍官，他帶了二十名男衛兵。火車清單概略記載兩輛貨車所運送物品：六千五百公斤早熟馬鈴薯、三千五百公斤麵粉、八十公斤人造咖啡、二百七十五公斤乾燥蔬菜、二百七十五公斤麵條、五百公斤和五百四十打罐頭蔬菜、二百五十公斤豬油、一百九十五公斤糖、三百五十公斤鹽、兩大桶紅酒、九十五打錫罐裝的醃漬蕃茄、一百九十五打牛奶、三百七十一打錫罐裝沙丁魚和罐頭魚、一千三百零六打的錫罐裝肉類和肉末餅、十二公斤巧克力。貨物清單上並沒有註明這一大批戰利品要運往何處，布魯納只在清單寫著這些東西不是要送到集中營的。在一九四三年七月，這些糧食對物資缺乏的歐洲各地來說，算是奢侈的享受，連享有特權的德國人都不見得能夠買到這些美食。火車沒有任何記錄顯示乘客在旅途中分配到任何食物。

　　第五十七號護送火車上的一名犯人亨利‧布拉瓦柯，描述他們如何在封閉的貨櫃火車上渡過三天二夜：

六十個人（名單上只要求五十人）上了火車，但車廂要容納三十人都很困難，地板空間不夠我們所有人同時躺下來，於是我們靠著火車角落的大桶子入睡。為了節省空間，我們用毛毯包住桶子。

　　我記得我們唯一被允許下車幾分鐘是在科隆。有幾名犯人冒著生命的危險在中途站逃亡。「乘客」仍然被關在車上。那些鋌而走險的人在火車上放火，期望別人會為了救火而打開車門。

　　但那些人付出了慘痛的代價。當火勢大到引人注目時，車外的德國軍官探出頭來，向佈滿鐵絲網的車廂內喊話，命令管轄火車的頭頭：「趕快救火，不然每個人都會被燒死在裡面。」他滿臉慍色，一轉眼就不見人影。這場火在大夥的同心協力下很快就被熄滅了。

　　第三天的晚上（七月二十日），這輛火車減慢速度，緩緩停了下來。大家議論紛紛。

　　有沒有人看到「德蘭西消息靈通人士」在行政辦公室提到的「罐頭工廠」？犯人們互相問那一千零一個問題。家人會不會被分開？小孩子怎麼辦？生病的人呢？每個人都會按照專長分配到工作嗎？

　　大家七嘴八舌地熱烈討論：

　　「我跟德國人很熟，或許能夠找一份輕鬆的差事。」

　　「至於我嘛，我要找總司令，他被騙了，我不是猶太人。」

　　「我是退役官兵。」

　　「至於我，我有亞利安人的血統。」

　　每個人的手腳都很俐落（重新打包，扣好外衣鈕扣，緊緊抱住小孩）不敢面對內心的希望、疑惑、極度焦慮。

車門忽然打開，所有的問題得到了答案。迎面而來的野蠻行為令大家措手不及。

夢魘霎時來臨，穿著條紋的陌生人如地獄的惡魔，快速佔據了火車。他們身後是黨衛隊士兵，一邊用機關槍指著我們，一邊大吼：「下來，全部下來，快！」

每個人都彎下腰來提行李箱和包裹。「我的天哪！」有些人驚呼：「我的皮箱沒有做記號，我要到那裡去找行李箱？」

可是，大家沒有時間問這個問題，連思考的時間都沒有。只想到怎麼走快一點？我們互相踐踏，被前所未見的暴行嚇呆了。婦女在混亂的場面中大叫，拼命保護她們的小孩。

所有的人蹲了下來，馬上被分成兩排：左邊是男生，右邊是女生。

每一排前面是一位軍官，他走過我們旁邊，在隊伍中間停下一會兒，快速打量我們，然後冷冷地說「左邊」或是「右邊」。

有紅十字標記的卡車正在等那些被軍官指向左邊的人：四百四十個女人及小孩，還有一些老人及病人。他們擠上卡車，先被運走。布拉瓦柯旁邊站了一個不熟悉奧許維次的人，他以讚許的口氣喃喃自語：「這些人真趕得上時代！讓女人及小孩免費坐車。」

布拉瓦柯聽見有個男人問道：「你想我會再見到我的妻子與小女兒嗎？」附近有人篤定地說：「當然，拆散你們一家人對他們有什麼好處？」

天空下起大雨。被軍官分到右邊的人等著走進集中營。他們在不知不覺中通過了第一次的「篩選」而存活下來。篩選是集中營的例行公事，好讓納粹集中營醫生判斷那些犯人應該工作，那些犯人要被處死。不到一個小時他們聽到奧許維次-柏克納集中營傳來第一個駭人的消息：那些被趕上卡車的人（他們的妻子、丈夫、父母、小孩、孫兒女）都被送進毒氣室，沒有一個人倖免。

這群人進入集中營後被命令脫下衣服洗澡，將行李放在將來可以找到的地方。爲了讓犧牲者保持安靜，首先要讓他們以爲這裡是淋浴室，因此有些座位還有編號。死刑犯拿到毛巾和肥皂，毒氣室上方裝著假的蓮蓬頭。到夜幕低垂之前，所有的人都罹難了。他們最後的家當—隨身攜帶的衣服和貴重物品，身上戴的或縫在衣服上的珠寶，連金牙齒和鑲了鑽石之物都被有系統地掠奪。他們的衣服和其他從歐洲納粹佔領區被火車載到集中營死者的衣服堆在一起。沒有被偷走的值錢東西被運到柏林或被德國政府充公。根據黛奴塔・柴克（Danuta Czech）的說法，一九四三年七月二十日被毒死的第五十七號護航火車上的乘客中，有一百二十六人是未滿十八歲的孩子。

第五十七號護航火車到達的同一天，另外有三十三名犯人、四十七名男子、十九名女子也從附近的卡洛維治（Katowice）抵達。其中五名男孩和二名女孩是吉普賽人，二十四名男人和八名女犯來自克拉科夫。有一名犯人史坦尼斯羅・史丹皮恩斯基（Stanislaw Stepinski）在七月十六日逃走後又被抓到，被放在第十一區的沙坑以示懲罰，最後被槍斃。一百五十二名捷克人轉到布臣瓦爾德集中營。以奧許維次的標準而言，那一天並不算忙碌。

根據柴克進一步的情報，一九四三年一月十五日到三月十五日這段期間，二萬名幸運進入集中營的囚犯下場悽慘：槍斃、打死、毒死、安樂死、餓死或病死，這個人數包括在營中流行斑疹傷寒時病死和被毒氣瓦斯毒死的一千七百名吉普賽人（註一）。

從軍官此起彼落的命令聲中，艾瑪或許聽到就在她到達的前一天，集中營的糾察隊懷疑十二名犯人企圖逃亡，於是將他們集體吊死在集中營的廚房外。此外，犯人們紛紛討論一九四三年二月長達十三小時半的篩選過程，所有的人站在寒冷的草地上，一個個被點名，一千名婦女被挑選進入毒氣室。他們必須長時間站立，集中精

神，等待別人喊自己的名字。在篩選結束之後，那些沒有力氣走回營房的人脫離隊伍，被送到柏克諾女子集中營第二十五區，她們沒有食物或水，只是默默等待死亡。

奧許維次（波蘭語為Oswiecim）位於德國佔領區的波蘭南方上西里西亞區（Upper Silesia），是波蘭的六個屠殺營之一。這個營地在一九四〇年六月建造完成，一開始是典型的集中營，主要的作用為監禁波蘭犯人，強迫他們從事苦役，好達到羞辱犯人與恐怖統治的目的。同時，它也身兼被運往德國集中營的犯人檢疫站與過境處。雖然戰爭越來越激烈，德國需要更多勞工，但納粹始終將根除猶太人視為首要目標，因此集中營最主要的功用便是執行集體屠殺。許多人在進入集中營之前就已經遇害。黨衛隊醫生在「大爍石坡道」上對新囚犯進行篩選，直接將老弱婦孺從鐵路月台上運往毒氣室。倖存下來的人被迫做苦工，飽受鞭打，從凌晨三、四點就開始工作直到天黑，他們累得不成人形，慢慢餓死。例如肺炎或傳染病等併發症或營養不良，奪去了千千萬萬條人命。

佩戴黃色徽章的猶太人從進入集中營的那一刻開始，就注定死路一條，其他的囚犯有吉普賽人、波蘭人、蘇俄人、反納粹的非猶太人、試圖幫助受困猶太人的共產黨和反抗份子。最諷刺的是，營中的菁英份子均佩戴三角型佩章，代表「反社會份子」，由妓女、普通犯人、同性戀者、政治犯、耶和華見證人信徒組成，這些人以黑色、綠色、粉紅色、紅色、紫色的三角型記號來區分。如果進入集中營之人「有檔案資料」，他們便佔了優勢，不會直接被送到毒氣室。倘若這些囚犯被判有罪，法官必須傳喚他們。

奧許維次建築物很快便擴充成為擁有十二個集中營的區域，延伸到好幾百哩以外的鄉下地區，提供勞力給工廠，例如法本工廠（I. G. Farben，以製造戰時所需的人造橡膠聞名）、克魯伯（Krup鋼鐵及軍火製造商）。為了平衡集中營的兩大目的（勞動與屠殺），醫生定期進行大規模篩選，藉此減輕營中人滿為患的窘

境，並消滅斑疹傷寒與傷寒傳染病，由健康的囚犯取代營中的老弱殘兵，直到這些新犯人體力不支，才被送進毒氣室。

奧許維次一號集中營又稱爲大集中營（Stammlager），建在潮溼鬆軟的平原，位於工業中心，此區以惡劣的天氣聞名。一九四二年八月，大集中營地興建了柏克諾集中營（波蘭語爲Brzezinka），又稱爲奧許維次二號集中營。它是一棟附屬建築物，位於大集中營三公里外的樺樹林，因而有「樺樹林」之稱。柏克諾最終可以容納比母營多三倍的犯人———一次二十萬人，比柏林黨衛隊統帥希姆勒（Himmler）原先指示的大二倍，周圍有一群稱爲ＢⅠ的小集中營（女子營）、ＢⅡ（男子營、捷克猶太人和吉普賽家庭營）、還有部份完工的ＢⅢ營區，又稱爲「墨西哥營」(Mexiko)。

柏克諾營是歷史上最有效率的死亡集中營，奧許維次-柏克諾集中營的五個火葬場有四個在這裡，煙囪不斷冒出濃密黑煙，污染了天空。新的毒氣室蓋在火葬場下面，從外面看來，部份毒氣室並不明顯。電梯將屍體運上來，火葬場日以繼夜運轉，每天將五千個屍體燒成灰燼。據說奧許維次集中營在最忙碌的時候使用秘密殺人機器，一次湮滅二萬個屍體。

納粹份子以一種稱爲「齊克隆-B」(Cyclon-B)的結晶氫氰酸進行大規模屠殺，這種毒氣過去用來消滅害蟲。他們自一九四一年九月三日起，首先針對六百名蘇俄戰俘與二百九十八名經過篩選的病人進行「試驗」。到了一九四一年年底和一九四二年初期，以毒氣瓦斯進行大規模屠殺已經成爲例行公事。毒氣瓦斯能夠癱瘓一個人的肺部，在三到四分鐘內致人於死地。集中營指揮官魯道夫‧赫斯（Rudolf Hoss）對毒氣的效率引以爲傲，此種過程不但迅速、可靠，相較於過去面對面執行死刑，劊子手的不安程度明顯降低。監督屠殺過程的工作相當繁重。納粹醫生海恩茲‧席羅在篩選荷蘭犯人後，爲集中營取了一個永遠和死亡集中營聯結在一起的名字：世界的肛門。

集中營生還者沃傑克‧格尼阿特辛恩斯基（Ｗｏｊｃｉｅｃｈ Gniatczynski）在一九七八年出版的詩集《孩童》(Children)中對於「齊克隆－B」作了一番描述：

> 天空一片蔚藍，
>
> 如同毒氣室的氣旋……
>
> 外面是波蘭的寒冬，
>
> 野草在冰天雪地中枯萎，
>
> 只有毒氣室才是溫暖的，
>
> 也只有人心像地獄般恐怖。

艾瑪在火車站時被分到右邊一排，擠在十幾個女孩子中間。她那組人與另外三百六十九位男子、一百七十九位女人，在衛兵的監視下冒雨前進一個半小時，有些人到柏克諾集中營，有些人到奧許維次大集中營。一些人在抵達營地後說衛兵在路上搶走了他們的貴重物品。艾瑪的組員在奧許維次大集中營門口時與其他人分散了。他們經過了明亮的拱門，上面貼著著名的標語：「工作使你自由」。

大部份的男女在進入集中營後以性別分開，納粹以有效的方式管理他們。犯人被命令脫下衣服，將鞋子放在一堆，衣服放在另外一堆。有時候他們拿到毛巾，甚至「服裝票」。當他們全身脫光，冷得發抖時，另一批穿條紋服的犯人便會拿肥皂刷以及鈍剃刀進入房間，將新犯人頭上、腋下、大腿之間的毛髮剃光。新犯人隨後進入淋浴室，以冷水浸洗，全身消毒，防止跳蚤和皮膚病。最後看管犯人的守衛將他們從淋浴室拉出來，把新衣服和鞋子丟給他們，這些都是先前病死或被屠殺犯人留下來的衣物。

德國人設計集中營的意圖是羞辱囚犯，剝奪他們的尊嚴，如奴隸般荼毒犯人。生還者普利姆・拉維（Primo Levi）記得：

> 沒有一樣東西屬於我們，他們掠奪了我們的衣服、鞋子，連毛髮都被剃光……他們不讓我們使用名字。如果我們想用原來的名字，必須先有力氣，再經過一番痛苦掙扎，才能保住那個與昔日生活、人性、回憶連結在一起的名字。

最後一個步驟是登記犯人的名字。老犯人擔任工作人員，坐在桌子前面，新犯人排成一行行。老犯人拿著針頭，在新犯人的左手臂刺上畢生無法抹滅的藍色數字。從五十七號護航火車下來的男子使用一三〇四六六至一三〇八三四的編號，女子使用五〇二四至五〇三九四的編號，號碼代表他們到達集中營的先後次序。艾瑪拿到的號碼是五〇三八一，這個號碼告訴集中營的老犯人（少數編號為四碼的倖存者），她來自法國以及載她到奧許維次的護航火車班次號碼。

新的犯人通常先接受訓話，演講的人是奧許維次一號集中營的指揮官，即黨衛隊將領卡爾・費里茲希（Karl Fritzsch）。

> 我告訴你，你來到的地方不是療養院，而是德國集中營，唯一的出路是屋頂上的煙囪。如果有人不喜歡這裡，儘管朝著高壓電鐵絲網衝過去。如果火車載來的是猶太人，這些人活不過兩週，牧師可以活一個月，其他的人可以活三個月。

新犯人如果先前不知道，此刻也該明白奧許維次集中營空氣中瀰漫的那股氣味，便是屍體燒成焦炭的味道。

另外一百七十九名與艾瑪小組進入集中營的人，被送到柏克諾女子營中的檢疫區，這裡是幾棟矮磚搭成的建築物。在檢疫區，五到六個人擠一張木板床，三個床上下疊在一起。一千名集中營的新犯人被分派工作之前，必須先與其他人隔離。檢疫區傳染病猖獗，

每天都奪去許多人的性命，正應驗了集中營的名言：「你不會活著出去。」

艾瑪和她的小組沒有接受檢疫，但被選中送到另一個更恐怖的地方：第十區，即驚世駭俗的「實驗區」，這裡也是大集中營內唯一的女子營。兩層樓的磚房可容納三百九十五名被挑選接受醫學實驗的猶太人女子、六十五名由犯人充當的護士、還有二十四名妓女（註二）。艾瑪和她的同伴饑寒交迫，很快便進入奧許維次最可怕的地方：所謂的「養兔場」，納粹醫生在這裡以人體進行實驗。

實驗區與其他奧許維次－柏克諾集中營的區域隔開，區內的窗戶緊閉，集中營處處流傳那一區發生的慘劇。這一區進行的計畫極為隱密，很少人知道。第十區的犯人透過窗戶空隙可看見第十一區「死亡營地」的後院，這裡是刑場，數百名犯人站在「黑牆」前面被子彈射殺。（在集中營被解放之後，營區的工作人員們看見牆上的沙土浸血達六呎之深，才發現後院的真正用途。）

第十區在名義上對猶太人女孩及婦女進行研究，實際上是執行納粹種族政策的「淨化過程」：納粹相信「猶太人」是種族毒藥，為「亞利安」民族帶來污染、疾病、毀滅。羅伯‧傑‧李夫頓（Robert Jay Lifton）在他一九八六年的《納粹醫生》一書中指出，納粹運用達爾文「物競天擇」的主張，創造出「種族與社會生物學」概念，將反猶太人思想轉變為教條主義，連受過教育及文明人士均信奉不疑。沒有生存價值的猶太人對純正優越的德國種族造成威脅，必須「勇敢地」被根除。基於這種理論，集中營進行慘無人道的實驗，強迫不適合繁殖的人種進行節育手術，醫生使用醫學程序，將石碳酸注入血液或心臟使犯人致死。集中營以毒氣集體屠殺犯人，為了防止某些納粹官員產生「惻隱之心」，黨衛隊統帥海因里希‧希姆勒建議增加軍犬，因為動物對人類的哀號不會感到良心不安。

希姆勒指派黨衛隊醫生卡爾・克勞柏格（Carl Clauberg）爲婦女找到最有效的「不流血」節育方式。他從一九四二年十二月開始進行實驗，起初在柏克諾營骯髒的萊維爾女子醫院區，這裡是大多數生病犯人的喪命之處。後來醫學實驗移到大集中營的第十區。由於實驗需要在嚴密的監控下進行，實驗區便歸屬於柏克諾集中營辦公室管理。在行政管理方面，實驗區向黨衛隊陸軍中校瑪麗亞・曼德爾（Maria Mandel）報告，她自柏克諾女子集中營建好後，就在此擔任指揮官。在醫學研究方面，實驗區向黨衛隊醫生愛德華・沃夫斯（Eduard Wirths）報告。沃夫斯在集中營擔任的首席醫生，直到一九四三年的春天，集中營指揮官魯道夫・赫斯才將整個實驗區交給克勞柏格。在其他營區，黨衛隊醫生霍爾斯特・舒曼（Horst Schumann）進行Ｘ光實驗，切除兩百名年輕男犯的睪丸。

實驗區的拘禁者靜默不語，害怕地在一旁等候被召喚動手術的那一刻。手術過程非常痛苦但很迅速。克勞柏格的夥伴是佛瓦迪斯瓦夫・德爾林（Wladyslaw Dering），他是一位醫生，在波蘭被捕後因爲態度合作而被納粹釋放。他們二人將年輕的猶太婦女放置在強烈的輻射線環境中，沒有經過消毒便切除她們的子宮。手術的過程相當粗糙，只花了十分鐘。他們將婦女的子宮運到實驗室，仔細研究子宮在強烈Ｘ光照射後的毀滅程度，藉此找出成本最低，最有效的婦女集體節育方式。來自希臘、比利時、法國、荷蘭，達生育年齡的猶太人婦女及女孩以及許多猶太人處女都是「理想」的實驗品。女囚也被當成實驗室的白老鼠，醫生切除她們的子宮頸，研究癌症前的生理狀況。另外一種實驗是在器官上植入斑疹傷寒病菌，了解病菌的傳染速度。

醫生們通常針對自己有興趣的問題進行研究。舉例來說，黨衛隊醫生約瑟夫・孟格爾（Josef Mengele）對雙胞胎、侏儒、細胞異色（指人的一隻眼睛是棕色，另一隻眼睛是藍色）非常好奇。醫生

對猶太人的實驗範圍沒有限制，反正猶太人遲早要走上死亡之路。

「人類學研究」（另一種納粹讓犯人痛不欲生的婉轉說法）也在第十區進行，狀況慘不忍睹。一百一十五名男人及女人的頭顱被收集起來，做為種族及解剖學標本之用，其中猶太人就佔了一百〇九人。集中營醫生從柏林接到各式各樣的要求，引發他們以真人進行實驗的念頭，許多人的性命也白白犧牲。

有「猶太人之友」美譽的知名法國醫生阿達蓮德・豪特伏爾（Adelaide Hautval），因為佩戴黃色徽章被捕，在一九四三年四月被送進第十區當醫生。實驗區慘無人道的外科手術過程讓她拒絕進入手術房。沒想到黨衛隊醫生孟格爾宣稱身為「亞利安人」的她，如果不想參加醫學實驗，便有權利拒絕，孟格爾醫生此言獲得主導此區的黨衛隊醫生默許。因此豪特伏爾醫生四個多月以來，只照顧手術後的病人。她的勇氣贏得許多人的敬佩（註三）。

另一位被捕而勇氣可嘉的醫生是艾拉・林根斯－雷納（Ella Lingens-Reiner）。難得黨衛隊醫生對她法外施恩，准許她以病人的身份進入第十區。林根斯－雷納是個如假包換的德國人，被囚禁在柏克諾集中營。她曾在馬爾堡（Marburg）向柏克諾女子醫院的首席醫生威爾納・羅德（Werner Rohde）（註四）學醫。當林根斯－雷納感染嚴重的斑疹傷寒時，羅德醫生建議她轉到大集中營的第十區，這裡的環境比柏克諾營的萊維爾區要好得多。林根斯－雷納後來活著走出集中營，在許多場合公開說明她如何以犯人的的身份，先後被送往柏克諾與達豪集中營，又在這二個地點觀察到的各種醫學研究活動。

根據戴奴塔・柴克所蒐集的資料顯示，從一九四三年三月到八月的五個月當中，總共有三百五十名婦女被送到實驗區療養。第十區的婦女知道自己被當成實驗品之後並不期望能夠活太久。接受實驗手術後的婦女往往因為身體太虛弱，在下一次篩選中被視為沒有

生產力的犯人，只能走上毒氣室一途。

艾瑪穿著前蘇俄戰俘留下來的長褲制服走進第十區。營區犯人管理員瑪格達（Magda Hellinger Blau）（註五）提到艾瑪一開始似乎飽受驚嚇，但她不久便從靈魂深處展現出一股罕見的勇氣。

從母親遺傳而來的性格讓艾瑪在七月的一天獲得拯救。美麗端莊的艾瑪既富同情心又充滿好奇，詢問外科手術的過程和她在地下二樓房間看到的X光機器。她的內心充滿恐懼，隱藏在不合身的犯人制服後面。她的行為就像一位正在巡迴演出的音樂家，甫踏入一家不熟悉的劇院，非要問個清楚不可。

有一位二十二歲的荷蘭女犯被派到第十區當護士，她過去曾與艾瑪在愉快的環境下有過一面之緣。這個女孩子的名字是伊瑪·馮·艾索（Ima van Esso）（註六），她殷切期盼外界的消息。她聽說自從父母被送到韋斯特伯克營後，便音訊全無。當她聽說艾瑪來自荷蘭後，便急切在人群中尋找她。

雖然兩個人見到面都有種似曾相識的感覺，但都不記得對方是誰。當艾瑪在閒聊時提到她是維薩的前妻，觸動了對伊瑪的回憶。

艾瑪曾在一九四一年和一九四二年之間到過馮·艾索家好幾次。伊瑪的父親是醫生，母親是歌唱家，支持猶太復國運動。吹橫笛的伊瑪記得和艾瑪在家中演奏的情景：

> 艾瑪是一位出色的小提琴家，同時精通鋼琴。她為我和母親伴奏。有一次我與她合奏泰勒曼（Telemann）的奏鳴曲。我記得她是一位很棒的獨奏家，不願跟隨其他音樂家的腳步。但我必須聲明當時我年紀尚輕，她可能認為我不值得讓她全力以赴。

> 艾瑪的心願是成為音樂家的翹楚。每個人似乎立刻被她的魅力吸引住，雖然也有很多人嫉妒她。第一名是她追求的目標，你無法忽略她的存在。

當我在第十區看到艾瑪時，我非常驚訝。雖然她的樣子和我在荷蘭最後一次見到她時完全不同，但她看起來依舊清新迷人。我不由得告訴每一個人，包括來自匈牙利的猶太人營區管理員瑪格達‧海林格（現在是布勞太太）。雖然當時我覺得瑪格達並不喜歡我，但她仍專心聽我將這個極不尋常的遭遇說完。一開始她不知道我說的是誰，羅澤的名字沒有立刻激起她的反應，但當我提到維薩‧普荷達的名字之後，她開始集中注意力。在當時的中歐，普荷達尊貴的地位足可媲美現代小提家大師梅紐因（Yehudi Menuhim）。

面對慘絕人寰的實驗區，艾瑪使出她的兩項利器：性格、音樂。伊瑪後來對音樂家的朋友描述艾瑪當時為什麼會有這種反應：「艾瑪相信她難逃一死，請求第十區的看守員答應她臨終的要求，她希望再拉最後一次小提琴。」

艾瑪的才華讓瑪格達有了機會。如瑪格達後來所述，她經常運用智慧為許多婦女找藉口，扭轉被當成實驗品的命運，或是減輕周圍環境的壓力。但瑪格達受到限制，不准寫字條給管理實驗區的柏克諾女子集中營辦公室，於是她決定傳口信給柏克諾集中營的辦公室。

如果有人發現瑪格達傳遞紙條，她會立刻被送入處罰營。她帶給集中營辦公室的口信簡單明瞭：「艾瑪‧羅澤在這裡。她是維薩‧普荷達的妻子。」瑪格達要求辦公室給她一把小提琴。

柏克諾集中營的囚犯包括數百名來自斯洛伐克的猶太婦女及女孩，她們是第一批從納粹傀儡政府斯洛伐克（過去屬於捷克斯拉夫的一部份）送到奧許維次的人，其中有一位年輕的斯洛伐克商業藝術家海倫‧史賓薩爾（Helen Spitzer，婚後改名為海倫‧史賓薩爾‧提喬爾Helen Spitzer Tichauer），小名叫做「齊比」（Zippy），她屬於早期的犯人，編號為二二八六號。自從她在一九四二年三月到達奧許維次後，接連目睹許多搭「猶太火車」來的人

和第一批從巴黎發放的猶太人婦女。她也親眼見到漏夜完工的柏克諾集中營，並以諷刺的口氣將此項工程比喻為在巴西荒蕪的叢林中興建城市。

當集中營附屬建築物在一九四二年八月完工時，奧許維次的女囚從大集中營被調到沒有窗戶的營房，這裡很快便成了蝨子及老鼠的天堂。在遷移的過程中，婦女人數從八千降到四千，齊比是倖存者之一，被派到柏克諾辦公室工作，不但擁有自己的小房間，更可以四處走動。

這位年紀輕輕的斯洛伐克女孩子以她的希伯來名字「齊波拉」(Zipporah)（這不是她在進入集中營時所登記的名字），暗地與營區的反抗份子通風報信。熟人稱她為「集中營辦公室的齊比」。如此一來，就算她傳遞的訊息遭到攔截，也不會被德軍或遍佈營中的告密者認出來。由於齊比的組織能力一流，她的名字不只一次被排除在送入毒氣室的名單之外，同時順利進入集中營辦公室工作，領頭上司也是一位擔任囚犯管理員的捷克猶太人，名叫凱特琳娜‧辛格（又稱凱特雅Katya）。身為女性管理員的凱特雅直接向黨衛隊指揮官瑪麗亞‧曼德爾報告。

集中營生還者齊比後來定居紐約，她仍然記得那天瑪格達要求小提琴的訊息令她相當吃驚。套一句齊比的話，「沒有什麼要求比這個更令人愉快了」（註七）。消息很快地在女子營中傳開來，知名的女子小提琴家從德藍西被火車運來，但沒有進入毒氣室。這個消息對新成立的柏克諾女子管弦樂團來說更加震撼。柏克諾女子管弦樂團以奧許維次男子管弦樂團為榜樣，但因為缺乏方向而搖搖欲墜，她們必須立刻改善才能生存下去。

身為曼陀林手的齊比將音樂工作視為拯救婦女和女孩免於到營區外做苦工的大好機會。當她和同事聽到艾瑪在實驗區活得好好的，立刻向凱特雅報告營中來了一位知名音樂家，此刻她的營區管

理員正在為她請求一把小提琴。

以社會地位、政治角度，甚至藝術觀點來看，奧許維次-柏克諾集中營的其他犯人都比艾瑪‧羅澤更重要，但她在營中的消息迅速傳開。發現艾瑪有幾個好處：對那些散布消息的犯人來說，她是集中營稀有的人才，必定會受到尊重。對剛成立的管弦樂團團員來說，有了一流的職業音樂家增加了她們的安全感。對野心勃勃的瑪麗亞‧曼德爾來說，女子管弦樂團水準進步可以提高她的聲望，令她的男友（位高權重的的黨衛隊軍官）刮目相看，也滿足自己對音樂的狂熱。瑪格達想要小提琴的要求很快就獲得允許。

「拿一把好的小提琴給艾瑪絕不是問題。」齊比說，因為每天當新犯人一踏進集中營時，他們的財物便被搜括得一乾二淨。

當瑪格達奇蹟似地將一把上等小提琴親手交給艾瑪時，艾瑪喜上眉梢（註八）。自從艾瑪在烏德勒支將她的桂達尼尼小提琴交給楊恩基斯之後，轉眼已經八個月了。

四十年後，瑪格達寫下艾瑪第一天晚上在第十區表演的熱烈情形。艾瑪手上拿著小提琴，迫切等待六點鐘兩位納粹管理員離開營房，從外面鎖上大門的那一刻。其他犯人充當她的守門員，如果有任何人接近這棟建築物，他們就會馬上通風報信。等周圍安靜下來之後，艾瑪開始拉琴。

就在那一剎那，艾瑪的心思意念從第十區飄到奧許維次集中營之外，遠離仇恨與非人的環境。她的音樂讓她重拾對家人、家庭生活、假日、歡樂時光的回憶。音樂融化了營房大門的重鎖。手術房、黨衛隊醫生、死刑院隱約傳出來的哀號聲消失得無影無蹤。

「美麗世界早已在第十區被人遺忘，直到那天晚上才有了希望。當艾瑪拉琴的那一刻，沒有人曾想到會聽到如此動人的音樂。」伊瑪記憶猶新。從那以後艾瑪憑著她的音樂才華逃過被當做實驗品的劫數。

自從艾瑪在實驗區第一次拉琴之後，每天晚上只要營房大門一鎖，她便開始練習。來自不同國家的婦女和女孩聚集在樓下的手術房，在艾瑪的小提琴伴奏下高唱她們的國歌和民謠。營區管理員除了德文歌以外，禁止她們唱別的歌曲，但被關在第十區的「白老鼠」想到了對策。她們的即興歌唱時段逐漸演變為一連串精彩的「歌舞表演」。

瑪格達記得當她第一次見到奧許維次的首席醫生沃夫斯時，便勇敢地向他提出要求：

　　我以堅定但客氣的態度對他說，如果這裡是實驗醫院，就應該有模有樣，床單、浴巾、肥皂、女睡袍是缺一不可的。沒想到他竟然一口答應！他說我一定不是猶太人，因為我有金色的頭髮和白皙的皮膚。這無所謂！反正我們拿到了所有的東西。當一份裝著五十件女子睡袍的包裹運到時，我們立刻將衣服分給營區的女孩子，並叫她們不要互相交換所收到的睡衣。

　　在晚上當所有的黨衛隊醫生及營區管理員離去之後，我們叫所有的女孩子一個接一個下樓，像遊行隊伍一樣，以睡袍為次序。想像一下這種畫面：身材嬌小的婦女穿著大睡袍，身材高大的婦女穿著小睡袍，活像一齣鬧劇（應該說是哀傷的喜劇），但大家愁苦的臉上露出笑容。

　　接著我問誰會唱歌，誰會跳舞。波蘭的蜜拉·波塔辛斯基（Mila Potasinski）自告奮勇，從此以後她一手安排所有的歌舞表演。

演員出身的蜜拉和有夜總會表演經驗的艾瑪成為第十區歌舞表演的台柱，大夥兒一開始在晚上秘密表演。其他的節目包括：當蜜拉朗誦詩歌時，艾瑪負責背景音樂；當艾瑪演奏西班牙和美國混合舞曲時，蜜拉教身體健康的女孩子大跳探戈（註九）。

以伊瑪的眼光來說，艾瑪到達第十區後劃下了「新的開始」。

她說連克勞柏格醫生的第一任助理西維亞‧費德曼（Sylvia Friedmann）都加入歌舞表演，她年紀輕輕，以猶太犯人的身份擔任護士。伊瑪記得，這些女孩子隨著艾瑪的琴聲翩翩起舞，奧許維次恐怖的生活壓力暫時得到紓解。

> 艾瑪教我們跳匈牙利舞曲（節奏從慢到快），自願為我們伴奏，教我們跳舞。斯洛伐克白人的西維亞忘卻可怕的工作，在舞蹈中擔任男伴，她的肌膚像冰雪一樣白皙，又有一雙修長的美腿……

> 有機會將別人擁入懷中，熱情跳舞，最後以親吻結束（帶著濃厚的祝福之意），讓這些女孩子知道她們在奧許維次死亡營中，仍然是活生生的一個人。

為了某些歌舞表演，這些女孩子特地用藍色床單做成睡袍，有一名囚犯特地製作人造花，好讓舞者戴在日漸留長的頭髮上。根據瑪格達的說法，這一群喜歡熱鬧的人終於公開登台表演。「表演大受歡迎，我們必須加演。」伊瑪看得出西維亞將這些事告訴了克勞柏格醫生。第十區的盛會轟動了整個集中營。連黨衛隊軍官也蒞臨歌舞現場。

黨衛隊軍官很快便察覺到艾瑪的才華不應該浪費在實驗區。當瑪麗亞‧曼德爾聽過她的琴聲後，立刻安排她轉到自己在柏克諾一手創立的女子管弦樂團。第十區的婦女依依不捨地向她們的明星音樂家道別。

多年後，瑪格達回憶起艾瑪以及那段短暫的歌舞表演：「在囚犯的生活中，人性光輝、勇氣、尊嚴猶如曇花一現，而艾瑪是最重要的代表人物。她的行為和琴聲（儘管在德國人強大的壓力苟且偷生）讓所有人的日子好過一點。」

註解

1. 黛奴塔‧柴克在她厚重的集中營日記《奧許維次記事》(Auschwitz Chronical)上詳細記錄這些數字。

2. 妓女皆為非猶太人，在奧許維次大集中營第二十四區擁有自己的妓院。有一段時間妓女被當做提高勞動力的「獎勵品」。

3. 在艾瑪到達奧許維次後一個月，阿達蓮德‧豪特伏爾醫生被送到拉文布魯克集中營。

4. 根據多位證人的供詞顯示，雖然羅德算是比較有同情心的黨衛隊醫生，但他在接受斯特魯索夫－納茲維勒（Struthof-Natzweiler）軍事審判後，在一九四六年六月一日被處絞刑。他的罪名是在一九四四年七月六日以注射藥物毒死四名女情報員，其中三名女性在英國女子運輸中心服務，取得德國情報。其中一位是英國的戴安娜‧羅登(Diana Rowden)，她是空軍婦女輔助隊的區域軍官，在第戎市當信差，一九四三年十一月十八日被人告發。

5. 瑪格達太太現定居澳洲，與多位奧許維次生還者保持聯絡。

6. 伊瑪後來嫁給傑阿柏‧史班傑爾德醫生，他是艾瑪在烏德勒支的鋼琴雙重奏同伴，也是艾德‧史班傑爾德的弟弟。艾德‧史班傑爾德是艾瑪在烏德勒支的房東，直到她搬進史塔爾克家。史班傑爾德後來成為知名的心理醫生兼精神病學家，數年後死於心臟手術。

7. 在大戰結束之後，齊比嫁給身兼聯合國勞工部官員、紐約大學醫學院教授、專注於法庭調查科學家的艾爾文‧提喬爾醫生(Dr. Erwin Tichauer)。提喬爾醫生同樣也是集中營生還者，在集中營做過礦工，於一九九六年去世。

8. 雖然艾瑪在奧許維次並不如謠言所指使用史特拉地瓦里小提琴，但許多報導顯示她的樂器品質一流。

9. 蜜拉·波塔辛斯基從奧許維次死裡逃生,與她的丈夫在猶太人劇院開創成功的事業。她後來移居澳洲,與瑪格達·海林格·布勞相聚,她非常感激瑪格達·海林格·布勞在集中營第十區救了她的性命。

第十七章 曼德爾的福將

> 沒有專長的人註定要滅亡，雖然他們可以靠著過人的精力
> 與毅力延緩生命的盡頭。為自己贏得特殊地位的犯人，要
> 以高超的效率、活力、鋼鐵般的意志力……以及運氣保住
> 成果。
>
> ——艾拉·林根斯－雷納醫生

　　柏克諾女子集中營最高階的女官員非黨衛隊陸軍中校瑪麗亞·曼德爾莫屬。白人的她，身材高大有著威武的氣魄。她身穿黑色披肩、灰色制服、細緻絲襪，完美的外表令人印象深刻，人們必恭必敬地尊奉她為「曼德爾督察長」。諷刺的是，她一方面愛好美麗的事物與音樂，一方面卻展現殘忍的手段。她到奧許維次之前任職於拉文布魯克集中營（Ravensbruck），以打女人出名，往往第一拳就將對方打得鼻子流血。一九四七年十二月她在戰後的克拉科夫接受軍事審判，被處以絞刑。根據證人的供詞，她在奧許維次建築物附屬建築物拉捷斯柯（Rajsko），曾打歪了一位犯人的下巴。

　　她出生在上奧地利的穆恩茲基臣（Munzkirchen），離希特勒的出生地萊茵河畔的勃勞瑙南方只有隔幾英哩。曼德爾野心勃勃，要求嚴格。她的男友也是黨衛隊軍官，被指派到奧許維次（多處來源指出此人是黨衛隊總工程師畢斯喬夫）。她養了一匹駿馬，在休閒時以騎馬為樂。大家一提到她對孩子的喜好莫不膽戰心驚，她對新生兒及其母親的殘忍手段眾所周知。

　　在管弦樂團最後幾個月才加入的法國歌唱家芬妮亞·費娜倫（Fania Fenelon）敘述一則真實事件。一個滿頭捲髮的波蘭小男孩跟著母親被送入集中營，準備走向毒氣室。當曼德爾走過一群正等待「沐浴」的婦女和小孩時，這個小男孩跑到她面前。她不但沒有

將他踢開，反而彎下身來將他抱起，親遍他的臉。在接下來的一個星期中她不管到那裡都帶著這個小男孩，送他巧克力吃，從被沒收的衣物中找出最好的藍色衣服，每天讓他換新衣。忽然間，這個男孩不見了。曼德爾親手將他送進毒氣室，對納粹的忠誠度遠比人性重要。黨衛隊軍官在接受訓練時學習心狠手辣，對納粹教條「奉行不渝」。他們以極其殘酷的方式對待犯人，絕不會手下留情。

齊比說在她與瑪麗亞·曼德爾見面的兩次過程中，發現納粹黨人在內心深處有強烈的人格分裂症。有一天下午曼德爾出其不意巡視營房，發現齊比躺在床上，這是不可原諒的罪行。她要求齊比解釋，齊比說她有嚴重的經痛。齊比在回憶時露出不可思議的表情：「曼德爾『用手摸我的額頭，展現慈母的溫柔，命令我躺在床上，直到我身體舒服一點。』」

另一天，一位信差跑到集中營辦公室，叫齊比前往曼德爾的辦公室。齊比不知道曼德爾為什麼找她，心中十分緊張。「當我進去時，她手裡拿著一本書，書名是《河上海盜》（The River Pirates）。她問我會不會寫藝術字，她打算在十一月十日黨衛隊隊長約瑟夫·克拉麥（Josef Kramer）（後因「貝爾森野獸」之名而威震一時）生日那天，將此書當做禮物送給他。我鼓起勇氣說這真是巧合，那天正好也是我的生日。」

曼德爾聽到之後叫齊比到犯人（許多人已經喪生）存放包裹的第五區，挑選一包東西當生日禮物。這種對待猶太人女犯的方式很不尋常，讓齊比受寵若驚。在集中營內，納粹長官只要表現得人道一點便能讓她們感激涕零。

一九四三年六月十一日，華沙起義行動失敗，海因里希下令將所有的波蘭籍猶太人一網打盡，展開新一波的大規模屠殺行動。千千萬萬的波蘭籍猶太人被火車、牛車送到奧許維次，測試集中營足以容納多少犯人。齊比以及其他早到的犯人一看到柏克諾集中營外

圍蓋滿新的毒氣室及火葬場，心中便產生一種不祥的預感。一九四三年六月二十八日，擔任總工程師的黨衛隊少校卡爾·畢斯喬夫（Karl Bischoff）宣佈奧許維次-柏克諾集中營五座新的火葬場即將開始運作。他估計每天的處理速度爲：

奧許維次一營	三百四十具屍體
柏克諾二營（新）	一千四百四十具屍體
柏克諾三營（新）	一千四百四十具屍體
柏克諾四營（新）	七百六十八具屍體
柏克諾五營（新）	七百六十八具屍體

　　到目前爲止犯人屍體埋在巨型墳墓。後來，因屍體的數量超過新火葬場的容量，屍體便埋在地上的大坑洞內。

　　爲了掩飾柏克諾營的眞正目的，所有波蘭及希臘籍猶太人在一九四三年七月十三日接到命令，寫信給他們的家人報平安，並且要求家人寄包裹給他們。當他們的信件抵達家門時，許多猶太人早已遇害。

　　齊比記得德軍接連在北非、南歐、蘇俄吃了敗仗，盟軍對德國城市日夜進行空襲，德國工業遭受強大壓力的事實，只會讓奧許維次的情況更加悲慘。當外界的注意力離開集中營時，德國官員通常會把握時間，頒布更嚴苛的營區新規定。

　　奧許維次自一九四一年開始就有了音樂團體。有一天，波蘭廣播電台管弦樂團所有團員在演奏時集體被捕，監禁在集中營。大集中營隨後成立了專業男子管弦樂團。最早奧許維次管弦樂團的音樂家沒有一位是猶太人。次年，柏克諾營不甘示弱，也成立了男子管弦樂團，猶太人才占了一席之地。管弦樂團又名集中營樂團，每天早上勞動犯人離開集中營、晚上當他們回到集中營時，都要吹奏進

行曲。樂團是每一營的黨衛隊指揮官最引以為傲的組織。

　　柏克諾營男子管弦樂團在一九四二年七月成立，由黨衛隊下士麥克‧沃爾夫（Michael Wolf）發起。第一任指揮是非猶太的波蘭人詹‧薩波爾斯基（Jan Zaborski），一九四二年十一月由非猶太的德國人法蘭茲‧柯普卡（Franz Kopka）接任。一九四三年底，則由波蘭出生的作曲家兼管弦樂團的猶太人辛蒙恩‧拉克斯（Szymon Laks）（註二）接下此一重任。

　　拉克斯在一九四八年寫下回憶錄，指出黨衛隊軍官對管弦樂團的熱衷程度讓他感到匪夷所思。他無法想像愛好音樂的德國人，竟然能對集中營的犯人如此殘忍。根據他的描述：「他們是一群在聽見音樂時可以感動落淚的人，既然他們如此熱愛音樂，為何又能對別人施以恐怖的暴行？」

　　專門研究人們被迫害時產生痛苦心理的耶魯大學心理學家羅伯‧傑‧李夫頓，對這個謎團提出了他的看法。他形容這種現象為「人格分裂」，在奧許維次的犯人、官員、黨衛隊軍官身上相當普遍。雖然人格分裂現象在許多族群身上司空見慣，但這種過程在專業人士身上尤其明顯，諸如醫生、牧師、政治家、作家、藝人，他們培養出「職業自我」，超越與生俱來的「人性」，導致泯滅人性的行為。最重要的是，李夫頓為「人性分裂」下的定義，為「引發人性邪惡一面的心理作用」，令人敬畏的「納粹神秘主義者」孟格爾是這種過程的最佳例證。他對納粹基本教義深信不疑，尤其對於種族理論的狂熱，使他毫不猶豫加諸痛苦在別人身上，對犧牲者的哀痛無動於衷，這正是「意識型態狂熱份子」的特徵，因此他可以一手在孩子身上砍一刀，一手將糖果當成禮物送給別人。

　　至於「人的情感」還剩下多少？那些聽命於納粹的奧許維次犯人抱持的想法是「透過我的行為，雖然許多人會滅絕，但有些人卻能獲救。」李夫頓表示在「奧許維次的自我意識」，完全不同於

「平常的經驗」，人們在集中營產生「麻木的感覺」。面對集中營的苦難，一個人唯一的目標是拯救幾個人，並且讓自己活命。在奧許維次的世界裡，李夫頓認為一個人可以改變從小到大的習慣，讓自己適應環境。

李夫頓下結論說，人們到了奧許維次，與生俱來的熱情和關懷被稱之為「另一個星球」的死亡營氛圍所壓抑。這裡的生存法則和正常社會背道而馳。正如一位被關進集中營的藝術家伊娃(Eva C.)所言：「根據集中營的法則，『我們是在這裡是受死，不是活命』；同時『要能夠接受我們在這裡的事實，我們必須調適心態』」。

黨衛隊醫生韓斯・蒙克(Hans Munch)在一九五三年後回顧那一段在奧許維次的歲月，他輕描淡寫地說：「你必須了解，殺人是每天的例行公事，再自然不過。我們都已經習慣奧許維次每天的生活模式。」

女指揮官曼德爾發覺男子管弦樂團為他們的贊助者帶來無上的光榮，因而產生了創立女子管弦樂團的念頭，最主要的目的是為了提昇她的事業。一九四二年的春天，她和集中營辦公室人員討論這個問題。齊比和同事們準備就緒：她們已經翻閱過辦公室的檔案，發現集中營有幾位波蘭女孩子學過音樂，也會彈奏樂器。在歐洲中部大部分的學校裡，老師必須受過某種程度的音樂訓練，因此那些當過老師的犯人都是女子管弦樂團的人選。

集中營官員在一九四三年四月討論之後，決定展開徵才行動。他們在女子集中營四處張貼海報，命令學過音樂的非猶太人囚犯站出來。一位接一位演奏者自告奮勇，新的樂團開始成形了。

一開始就被錄用的小提琴家蘇菲亞・賽柯維阿克(Ｚｏｆｉａ Cykowiak)，形容管弦樂團早期的日子：

最早幾位看到告示主動站出來的人有蘇菲亞·查可瓦斯卡 (Zofia Czajkowska)，她來自塔爾努夫 (Tarnow)，過去是學校老師，現為政治犯（自一九四二年四月起）。另外還有一位吉他和曼陀林老師史丹菲妮亞·巴魯希 (Stefania Baruch)，以及三位小提琴家（註三）。

不久後查可瓦斯卡便招募了幾位來自其他營區的演奏者，和剛到檢疫區的新犯人，在一九四三年五月底組成十五人的樂團，一開始的演奏曲目難度不高：幾首德國進行曲以及通俗的波蘭軍歌。查可瓦斯卡和吉他手史丹菲妮亞兩人演奏她們記憶中的樂曲，並且為不同的樂器編曲。

她們使用的樂器來自亞當·柯皮辛斯基 (Adam Kopycinski) 指揮下的男子管弦樂團（奧許維次一營的管弦樂團）。為了取得樂器，我們在女子衛兵的陪同下進入奧許維次男子集中營。我們從柏克諾營男子管弦樂團拿到了幾張樂譜和樂曲說明⋯然而，一開始女子管弦樂團的地位並不高。我們屬於「勞動階級」，每天從早演奏到晚，中午只有短短的用餐時間。

管弦樂團從一九四三年六月開始在醫院區演奏。在那個月，管弦樂團又接到另一項命令，要求我們每天早晚在犯人上工前和回營接受晚點名時都要演奏進行曲。當曼德爾聽到「查可瓦斯卡」的名字聽起來很像作曲家「柴可夫斯基」時心頭為之一振⋯⋯

略懂音樂的查可瓦斯卡為管弦樂團打下了基礎。曼德爾指派查可瓦斯卡當指揮。那一群年輕的團員有幸躲避集中營的恐怖生活個個興高采烈，根本不會告訴曼德爾查可瓦斯卡既非名作曲家柴可夫斯基的親戚，音樂才華也不高。讓指揮官蒙在鼓裡吧！

齊比詳述了管弦樂團的創立史。身為反抗份子，和男子集中營保留聯繫對她來說非常重要。她說：

我們問曼德爾是否可以允許我們去參觀受人景仰的大集中營

管弦樂團。她找了一名衛兵明正言順地陪我們過去。我們帶查可瓦斯卡和每一位重要的波蘭犯人前去。犯人重要與否端視大戰前她們在波蘭的地位以及她們的音樂程度。

來自社會各個階級的波蘭人，都聚集在奧許維次－柏克諾集中營。靠著我們的面子，奧許維次營男子管弦樂團答應我們的要求，支援女子樂團的成員，但他們的實力一點也算不上眞正的音樂家。

根據齊比的說法，查可瓦斯卡在管弦樂團的草創期即證明她是一流的交涉人才。

我們想要了解男子管弦樂團如何運作。在與男子管弦樂團進行交涉的過程中，我扮演雙重角色。柏克諾營的主管凱特雅既是我的合作夥伴，又是我的頂頭上司。他們答應提供小提琴和所有必須的樂器給我們。他們不但有自己的樂器，也有上千把來自歐洲各地的樂器。犯人在發放到集中營之前便接獲通知，攜帶他們最貴重的物品，殊不知他們一到營中就會失去一切值錢的東西，連他們帶的樂譜都落到集中營管弦樂團的手中。此時的奧許維次如同歐洲的寶庫，掠劫無以數計集中營新進犯人身上僅存的財產。

四星期後管弦樂團擁有自己的營區，稱爲第十二區。

波蘭籍的曼陀林演奏者和抄寫員瑪麗亞·莫斯·華多維克 (Maria Mos-Wdowik) 很早便進入集中營，她的編號爲六一一一。她描述查可瓦斯卡如何踏遍營中的每一個角落去尋找第一批管弦樂團的成員。

我生病了，查可瓦斯卡注意到我的頭髮漸長，問我是否在營中待了很久。我告訴她我已經來這裡九、十個月了，她又問我會

不會寫音符。我說我會，因為我們在學校要學五線譜。

　　查可瓦斯卡邀請我到未來的管弦樂團營區，並給我紙張和鉛筆，要我為某些樂器重新抄寫音符，首先是小提琴和曼陀林。最早的音樂是《羅莎蒙進行曲》，接著是一些查可瓦斯卡憑著記憶唱出的短歌曲，我負責抄寫樂譜。

　　獲准加入音樂營對「管弦樂團女孩子」（她們對自己的稱呼，別人也如此稱呼她們）來說，等於宣佈緩刑。大部份的女孩子才十幾歲大，第一次和家人分開。對集中營很熟悉的齊比出任管弦樂團的曼陀林手。她何其幸運，進入柏克諾營最好的兩個地區，無論是辦公室人員或管弦樂團團員都可領到雙份食物，因此她在這二區的食物都比別人多。若以正式編制來算，管弦樂團屬於勞動營，但團員不像柏克諾營男子管弦樂團的犯人。這些女孩子除了音樂演奏並沒有其他的任務。私底下，她們是曼德爾的「福將」，曼德爾決心讓女子管弦樂團出類拔萃。

　　事實擺在眼前，管弦樂團發現他們若要生存下去，就要提昇整體演出水準。一九四三年五月，查可瓦斯卡開始招募來自德國與希臘的猶太人婦女。

　　第一批來自薩羅尼卡(Salonika)來的猶太人在一九四三年春天抵達，其中有一對姐妹，分別是莉莉‧阿薩爾(Lily Assael)和伊芬特‧阿薩爾(Yvette Assael)，她們還有一個弟弟麥克。他們一家人被社區的其他猶太人出賣。阿薩爾一家人跟著一大批希臘籍猶太人坐了七天的牛車，當他們到達集中營時個個體力不支。在第一次死亡坡道的篩選過程中，十五歲的伊芬特吵著要與阿姨排在一起，但莉莉堅持姐弟三人不要分開。阿姨被命令排在另外一邊，結果被送到毒氣室。莉莉、伊芬特、麥克通過篩選，獲准進入柏克諾營。

　　由於長途跋涉太過勞累，和其他中歐與東歐的猶太人言語又不

通，進入集中營的希臘籍猶太人死亡人數難以估計。莉莉和伊芬特在管弦樂團成立不久後便雙雙加入，找到避風港。在兩姐妹之中，莉莉會彈手風琴，也在希臘電影院彈過鋼琴，她的音樂經歷較爲豐富（伊芬特在經過特別訓練後成爲低音提琴手）。在查可瓦斯卡的指揮下，她們不期望音樂水準突飛猛進，但她們全力以赴，很感激有這個機會。

在一九四三年六月底，「音樂勞動營」大約有二十名成員。大部份的人都像查可瓦斯卡是來自波蘭的非猶太人。管弦樂團最早的猶太人包括：來自德國的猶太人舌簧八孔豎笛手西維亞・華根柏格・卡利夫（Sylvie Wagenberg Calif）、西維亞豎笛手兼短笛手的姐妹卡爾拉・華根柏格・海曼（Karla Wagenberg Hyman）、來自德國的猶太人打擊樂器手希爾德・格魯恩柏姆・齊姆希（Hilde Grunbaum Zimche）、齊比、阿薩爾姐妹。這六個人都逃過了大戰的浩劫，這在奧許維次的猶太人俘虜當中極爲罕見。

來自布魯塞爾的的猶太人小提琴家海倫・薛普斯（Helene Scheps）是最早進入管弦樂團的傑出音樂家。在她八歲的時候，她那當傢俱工的母親爲了逃避反猶太人政策從波蘭逃到比利時，向一位衣衫襤褸的老人買下第一把小提琴送給女兒。當她十一歲的時候，父親送了她一把上好的小提琴，雖然父親一直罵她從來沒有好好拉完一首曲子，只重複練習某一段旋律到完美的境界。她有一段時間拜在小提琴家名家尤金・葉塞（Eugene Ysaye）的妻子門下學音樂。當納粹黨人入侵時，年僅十四歲的她急忙嫁給一位好心拯救她的老男人，維持一段「假婚姻」。她像艾瑪一樣，婚後從未和丈夫同居。她和父母分別跑到鄉下藏匿起來，海倫和她的哥哥被人告發，遭到蓋世太保逮捕，發放到比利時馬利恩斯（Malines）的拘留營，之後轉往東歐，便和哥哥失去了聯絡。當時她的哥哥身上長滿膿瘡，被帶上「醫院的火車」，之後海倫就再也沒有見過他了（註

四）。她在一九四三年八月初到達奧許維次，在坡道篩選時保住了一條小命，拖著沉重的步伐走進柏克諾營。

海倫記得她剛到集中營和查可瓦斯卡初次見面的情形：

這一群罔顧人性的人在我身上刺青，剃光我的頭髮，我一點也不退縮。後來，當我們一夥人坐在營區的角落時，我不禁潸然淚下。一位年輕的女孩（艾爾莎・米勒 Elsa Miller，從比利時來的犯人）安慰我說：「如果他們問妳會什麼，就說你是女裁縫師，如果管用的話，我會教妳縫衣服。」但沒有人向我問話，那是一種悲哀，似乎到了世界末日，生命的盡頭。

如同歌劇的主題，我已經知道了我的命運，我再也無法拉小提琴，我嚎啕大哭。

沒想到奇蹟竟然發生了。有一位氣質高貴，穿著體面的女孩子朝我走來。我一看到她就告訴自己：「她是個德國人！」

她用法文問我：「妳會拉小提琴嗎？」

她怎麼知道？有幾位和我坐同一輛火車來的人跟她說我是音樂家。

「是的，我會拉小提琴。」

「多久了？」

「我學了五年。」

「真的嗎？」

「是的，是真的。」

「太好了，妳跟我來。」

「沒有用的，我不會為德國人拉琴。」

「噓！」她堅持：「隨我來。」

我那裁縫師的朋友說：「哇！」那刻她知道，天使抓住了我的手...

她（查可瓦斯卡）帶我到音樂營，我一定是在作夢。她給我一把小提琴，我演奏了一曲巴哈的《夏康舞曲》。我對著小提琴哭，別人也跟著我一起哭。懵懂的我還不知道我的性命全靠那天的試奏，更不知道我到了全營最好的地區。

身為集中營的新進犯人，我必須回到A營的檢疫區睡覺。每天當早點名一結束時，我立刻走到B營的音樂區。在這段路上，營區可怕的景象一一進入眼廉。

海倫將她的好運帶給一位她在馬利恩斯認識的比利時籍猶太犯人芬妮・柯倫布魯姆・柏肯華德(Fanny Korenblum Birkenwald)。

柯倫布魯姆夫人（芬妮的母親）……對我的來來去去好奇不已。她問我芬妮是否可以加入管弦樂團，她會演奏曼陀林。

我問了當時的指揮查可瓦斯卡女士，雖然她的名字聽起來像柴可夫斯基，事實上她的音樂知識十分淺薄。

芬妮通過了甄試，具備錄取資格。現在我們有三個比利時女孩（包括艾爾絲・費爾斯坦 Else Felstein，比利時的猶太人小提琴家，當時已是管弦樂團的一員）。在集中營的日子裡，我們三個人形影不離。

查可瓦斯卡懂一點合唱團的技巧，她鼓起勇氣在樂團有限的曲目中加入一些波蘭的民謠歌曲。早期有幾場演奏會在柏克諾營萊維爾女子醫院區舉行。蘇菲亞・賽柯維阿克和其他多位團員記得，幾首簡單的波蘭歌曲對生病及垂死之人起了多大的震撼。「有些病得動不了的女人甚至可以從床上爬起來，只為了用手觸摸我們和我們的樂器，確定她們不是在作夢。」

樂團的水準還是停滯不前。正同齊比所形容的：「在查可瓦斯

卡的指揮下，我們只是一群蹩腳的音樂家。無論我們多賣力演奏，總是像一群猴子在彈手風琴，」

　　八月份當曼德爾在第十區的歌舞表演上發現艾瑪，要她擔任搖搖欲墜的管弦樂團團長時，情況出現了大逆轉。希臘青年音樂家伊芬特記得艾瑪到達的那一刻：

　　　　我永遠不會忘記黨衛隊軍官帶艾瑪到音樂區來的那一天，她被放在第三小提琴的位置，似乎看不太清楚樂譜上的音符。

　　　　那天黨衛隊軍官只將艾瑪介紹為管弦樂團的新團員，隔天黨衛隊軍官告訴音樂區那個女孩是艾瑪，她要為大家演奏一首曲子。我隱約記得她那天演奏的是蒙提（Monti）的《匈牙利舞曲》（Czardas），我們一聽就知道她絕非泛泛之輩。之後軍官宣布她是我們的新指揮（註五）。

　　海倫·薛普斯說艾瑪到達後不久，就「引起了騷動，證明黨衛隊軍官想將女子營這一批雜牌軍訓練成一流的管弦樂團。」

　　　　德國籍猶太人豎笛手西維亞描述她看到指揮換人時的驚訝：「有一天黨衛隊軍官到音樂區來，告訴我們他們發現了一位音樂指揮——艾瑪·羅澤。她將整個管弦樂團徹底整頓一番，我們已經有曼陀林手、小提琴手、吉他手、大提琴手、五弦琴手、鼓手、歌唱家，大家從早演奏到晚。」（註六）

　　身為集中營辦公室人員的齊比，敏銳地觀察到艾瑪就任新職所產生的影響，齊比說：「這件事對蘇菲亞·查可瓦斯卡造成嚴重打擊，使她的情緒不穩。她的壓力很大，動不動就暴跳如雷。這件事如果處理不好可能會釀成悲劇，但她和艾瑪的表現均令人佩服。」

　　在集中營生存很久的查可瓦斯卡知道有專業音樂家的領導，管弦樂團的生存機會大增，所有的女孩子也會因為樂團聲望提高而受惠。當艾瑪接下音樂區長（黨衛隊指派的命令執行員）一職時，查

可瓦斯卡委曲求全，擔任階級較低的營區管理員，這個職位亦享有特殊待遇（註七）。

齊比繼續描述：

> 如果查可瓦斯卡不希望艾瑪留在管弦樂團（不願意屈居下位，放棄指揮一職），她儘管可以阻止艾瑪當指揮……

艾瑪一開始不適應波蘭團員，但自願降級擔任營區管理員的查可瓦斯卡非常熱心，經常居中協調，幫助艾瑪克服初期的問題。艾瑪不會說波蘭話，而懂德文的波蘭人亦少之又少。查可瓦斯卡不但沒有怪罪艾瑪成爲她的絆腳石，反而盡心盡力幫助她。

當時集中營的犯人大多數爲波蘭人，會說波蘭語的查可瓦斯卡佔盡優勢。她前往一百多位職業音樂家組成的大集中營男子管弦樂團，與樂團的波蘭人交涉。男子樂團的團員一開始對猶太人新區長充滿敵意。波蘭有著根深柢固的反猶太人思想，雖然他們有共同的敵人，但部份集中營的波蘭人覺得艾瑪篡了查可瓦斯卡音樂區領袖的地位。雖然奧許維次-柏克諾集中營有其他的猶太人區長，但爲數不多，而且和非猶太人競爭得很辛苦。爲了提高艾瑪在集中營的地位，據說曼德爾刻意將她的種族記錄從「荷蘭猶太人」改爲「非純種猶太人」，登記的名字也換成她的本姓「羅澤」。

蘇菲亞·賽柯維阿克對查可瓦斯卡擔任區長抱著複雜的感覺。雖然查可瓦斯卡對年幼的女孩子疼愛有加，但她經常情緒失控，當演奏者的表現不符合她的期望時，甚至會出手毆打團員。另一位管弦樂團團員記得她「非常緊張，經常尖叫」；但是，我們不可忘記「她的角色非常艱鉅。她和許多營內的波蘭人一樣吃了幾個月的苦。查可瓦斯卡最大的貢獻是創立音樂勞動營，包容那些還不知道怎麼拿樂器的女孩子，並對她們循循善誘。」

一九四三年八月，音樂區的新區長（到集中營後一個月內便指

揮營房與整個管弦樂團）艾瑪，正式加入一群經過精挑細選但時常被人瞧不起的囚犯行列。她的許多同輩皆為重刑犯，能夠當上營區區長是因為她們遵從黨衛隊軍官的命令，如同納粹黨人以殘酷的手段對待她們的下屬。艾瑪升任這個備受質疑的職位後自尊反而變得更強，個性更加內向。她不屑與那一群討厭的人為伍，只打算善用管弦樂團賦予她的職權，發揮專心一致的特點，全心投入眼前的音樂工作。

齊比說：「世上沒有一位指揮面對比她更艱鉅的任務，艾瑪必須在一無所有的環境中，重現美妙的音樂。」樂團團員的平均年齡是十九歲，年紀最小的團員只有十四歲，年紀最大的團員和艾瑪差不多，皆為三十六歲。她們年紀輕輕，經驗不足，這是樂團面臨最大的難題。

管弦樂團雖然獲得雙份食物與其他特權，但嚴格的訓練讓身體虛弱的團員經常跟不上腳步。德國長笛手蘿塔・克羅娜（Lota Kroner）屬於年紀較長的一群，多次在輪到她演奏時被別人喚醒。她和大提琴手的妹妹瑪麗亞在艾瑪到達營中前一個月加入管弦樂團，不久便病逝，使得樂團缺乏低音伴奏。蘿塔口中喜歡的「阿姨」在大戰結束前就不幸去世。

據西維亞描述，艾瑪採用犯人當中普遍的「以物易物」方式，為管弦樂團蒐集最佳的樂器。西維亞說：「艾瑪從集中營難民遺留下來的樂器當中挑選上等的樂器，這也是她製作樂譜的方式，她從大批犯人遺物中挑選鋼琴譜，自行編成管弦樂曲。」

第一位因為管弦樂團更換指揮而受惠的人是法國小提琴家維奧蕾・賈克特（Violette Jacquet，現改名維奧蕾・席柏斯坦Violette Silberstein，一位住在巴黎的生還者）。維奧蕾在第一次甄試時被查可瓦斯卡否絕，後來又被送回營區。當艾瑪上任時，和維奧蕾坐同一班火車到達奧許維次集中營的海倫・薛普斯鼓

勵她再度嘗試。在第二次的甄試中，維奧蕾的小提琴拉得不好，她演奏的曲子是安默里希‧卡爾曼（Emmerich Kalman）的《瑪瑞莎伯爵》（Countess Maritza），此曲正好是艾瑪的拿手曲，證明維奧蕾選曲不當。

維奧蕾記得：

　　艾瑪不相信我的能力，她告訴我：「我會讓妳試一個星期。」此話代表我每天早上在自己的營區點完名後（三層床舖擠了四、五人，饑餓讓我的絕望感更深），必須拖著沉重的腳步到音樂區與管弦樂團一同練習。

　　第三天，有人偷了我的高統橡皮套鞋。我打著一雙赤腳從泥濘上走過，到達音樂營時又冷又髒。昨天晚上下了一整夜的雨。當我獲准進入音樂區時，查可瓦斯卡叫我用冰水洗腳。我凍得全身僵硬，淚水奪眶而出。

　　當我到管弦樂團時，艾瑪問我為什麼臉上掛著淚珠。我對艾瑪解釋，她說：「好的，我現在就讓妳加入管弦樂團。」那是她第一次救了我的性命（註八）。

瑪格特‧安森布卻爾（Margot Anzenbacher，婚後改稱瑪爾格特‧維特羅夫柯伐 Margot Vetrovcova）（註九）是一位捷克籍猶太詩人兼語言學家，曾學過小提琴。她記得她在音樂區的那一段經歷：

　　一開始我以為自己被送到烏索維克（Usovic），我感到非常幸運，因為這裡就離我在馬利班德（Marienbad）的家不遠。當我上了火車時，才知道我在一九四三年的夏天大錯特錯……

　　當我們到達奧許維次時，直接進入柏克諾集中營。當時同往集中營的鐵路還沒有蓋好。我們在黨衛隊衛兵和警犬的領軍下步入集中營。隊伍的最前面是年輕女孩子和婦女，後面是行動緩慢

的老婦人，黨衛隊衛兵用來福槍打她們，催促她們前進。有一位年輕的女孩子到後面去扶一位可能是她母親的年長婦人，結果這個女孩子被棍棒毒打一頓。

「吵鬧混亂，猶如地獄恐怖，處處是毀滅的痕跡」，新到的人如此形容集中營。

我們當中有一群穿著不男不女的女人走來走去，到處都是穿著制服的人員，偶爾看見一位穿著絲襪、高跟鞋、漂亮圍巾，髮型時髦的女性，這些人是集中營的軍官。

身為新進犯人，我拿到已故蘇俄戰俘留下來的夏季制服和一雙木鞋。褲子和鞋子用繩子綁在一起，我們沒有內衣穿……每天早上點名時間長達數小時。那些垂死之人乾脆躺在地下，不必受罪。（根據集中營說法，這些人被稱為回教徒，或許因為他們經常躺下來，樣子看起來不是在祈禱，就是聽天由命。）

我們被歸類為勞動份子（被派到營區外做苦工），在黨衛隊軍官和警犬的監督下辛勤工作……整天都站在水中。當我的腳受傷時，值勤人員命令我去提水桶，將公共廁所的污水舀到小貨車上，再將小貨車拉走，真是令我苦不堪言。

有一次我的運氣很好，輪到分配食物的工作。由於我將食物多分給了一些人，其他的人食物不夠，於是營區勞動份子狠狠地打我的頭。後來我得了黃疸病，連分到的那一點點食物都吃不下，不久後被送到「處罰營」。

有一次，「我望著天空，想著心愛的家人也在看著同樣的畫面。我精神恍惚，不知道自己是生是死，害怕一輩子都出不來。」一次一隻黨衛隊警犬正啃著一片麵包。我對那隻狗說：「你知不知道我一點也不氣你？你只是盡忠職守罷了。」我說：「給我一片麵包。」牠沒有照做，只是觀看我的每一個動作。我坐在那隻狗面前，伸手一隻手，和狗兒輕聲細語一番，最後我拍一拍牠的頭。

黨衛隊軍官正在看我，其中一個人拔出左輪手槍。我以為我的生命就要結束，結果他命令那隻狗走開，黨衛隊軍官用槍斃了那隻狗。

軍官對我視若無睹。

年輕的瑪格特受盡了磨難，有一天她從遠處瞧見艾瑪，將她形容為「善良、健康的中年婦女。」瑪格特說：「當時我還沒有發現自己很重視音樂……如果管弦樂團奏錯音符或旋律時，我會很生氣。『這會令妳不愉快嗎？』我的一些同伴問。」

雖然瑪格特身上佩戴許多代表政治犯的三角形徽章，這些人通常不會被送進毒氣室，但她的身體日漸虛弱，朋友們警告她，她可能會在下一次篩選時被送進毒氣室，加入管弦樂團是她唯一的出路。

有一陣子艾瑪生病了，但有人告訴我，當她休養回來時，她會讓我加入管弦樂團。艾瑪免除我目前的工作，好讓我在音樂區試奏八天。她們給了我一把小提琴，但我的手傷得很嚴重，連舉小提琴的力氣都沒有，音符在我眼前上下跳躍。

沒有希望了，我告訴我的朋友這條路行不通，但她回答我：「妳不是因為生了一雙美麗的眼睛才去那裡，而是因為集中營的架構。妳必須活下去，既使妳不拉小提琴也要去管弦樂團。」

一星期後，有一天瑪格特獨自在音樂室裡。她繼續描述：

我的身旁都是樂器，我拿起一把吉他。那把吉他走了音，我一邊調音，一邊輕聲撥弦，艾瑪走近我，問我：「誰在彈琴？」當時正是中場休息時分。

我沒有回答，艾瑪繼續問：「聲音很優美，妳會看音符，音樂基礎不錯。妳懂幾種語言？」她讓我加入管弦樂團，我絕處逢

生 —— 在午夜前五分鐘被選上。雖然我被認為是吉他手而非小提琴家，但這不要緊……

　　當我彈德弗札克的音樂時，艾瑪的眼睛似乎在望著我，思緒卻飄到另一個世界去。她一定在想這段音樂對我、對她、對她的前夫維薩都有特殊的意義，或許當維薩練習時，她用鋼琴為他伴奏，或許她想到了和她父親合奏的情景。

　　集中營的犯人每天有進有出，艾瑪必須不斷尋找新的團員。海倫・薛普斯記得艾瑪「在新人當中尋找音樂好手……在新的一批波蘭犯人中，她找到了來自沃利夫（Lwow）的青年小提琴家海蓮娜（Helena）」。

　　由磚牆圍起來的第二十五區（位於奧許維次二營）是柏克諾少數仍然存在的建築物之一，這是被選中進入毒氣室女孩子最後的居留區。對海蓮娜・鄧尼茲-尼溫斯卡（Dunicz-Niwinska）來說，這是她集中營生活的開始。

　　海蓮娜和她五十五歲的母親瑪麗亞・蒙尼卡（Maria Monika）在一九四三年十月二十三日，以政治犯的身份到達集中營。之前她們被冤枉藏匿波蘭反抗份子，於是在沃利夫坐了九個月的牢。由於集中營檢疫區太過擁擠，她們才被送到第二十五區。

　　當海蓮娜在四十二年後重返集中營時，回憶起第一天晚上來到這個惡名昭彰集中營的情景。她們聽見從建築物另一端傳來女人的尖叫聲，這對精疲力盡的母女在光禿禿的地板上合睡一張床墊，上面是三層高的床舖。她們試著在灰塵與寄生蟲中睡覺（包括帶有斑疹傷寒病原的老鼠），睡在上層的囚犯整夜輾轉難眠。

　　隔天清晨整個營區的人怨聲載道，海蓮娜母女赫然發現她們所處之地竟是等待死亡的營房。她們在前一天晚上留下來的麵包已經被老鼠啃蝕，她們要等到全營的人都吃飽後才可以分到食物。根據女服裝設計師瑪麗-克勞德・凡倫特（Marie-Claude Vaillant-

Couturier)的說法，這一區的婦女經常「好幾天沒有喝過一滴水」
（註十）。

凡倫特描述犯人無論白天或晚上，都用各種語言大叫：「喝
水，喝水，水！」她想起她那三十歲的朋友安娜特・艾博克斯
(Annette Epaux)時，流露出無比憐憫的眼光。

她到我們的營區來拿一點茶葉，但當她經過鐵窗外面時被監
督者發現，那人抓住她的脖子，把她丟到第二十五區去。兩天後
我看到她被送上開往毒氣室的卡車。她用手抱住另一位法國婦女
萊恩・波爾卻(Line Porcher)，當卡車開始移動時，她大喊：
「如果妳回到法國的話，顧念我的小男孩。」她們開始唱法國歌曲
《馬賽進行曲》。

非猶太人的波蘭囚犯尤琴妮雅・瑪爾希唯治（Eugenia
Marchiewicz)在進入集中營之前是一位老師，數十年來不斷被集
中營的惡夢驚嚇，她忘不掉第二十五區的婦女伸手要食物和水的
畫面。有一天她走在營區的砂石路上，一個女人向她要水，「外
面剛下過雨，我從外面的窪地舀了一些水到杯子裡。當我用手盛
水時，一名黨衛隊士兵用棍棒打我的手臂，杯子和水落到地上。」

海蓮娜母女很快便被調走(海蓮娜換到音樂營，因為她會拉小
提琴。她的母親到另一個營區)，但第二十五區的夢魘多年來縈繞
不去。她早上固定打掃公共廁所(很深的溝渠中放了一塊混凝土厚
木，上面有二排圓孔)，她只有幾秒鐘的時間用滴下來的細水滴
洗澡，這種窘境令海蓮娜畢生難忘。在那一刻，她說，隱私權成為
她生命中最明確的目標。

第二十五區盡頭「雜草叢生」。數百名來自檢疫區的犯人在風
沙、泥濘、冰冷的土地上，依照階級排成五排，輪流被點名，整個
過程有時候耗時數日。「妳可以看見犯人互相幫對方抓蝨子，有些
人昏倒，有些人被打。」海蓮娜的記憶鮮明(註十一)。

在點名之後，一位作苦工的犯人被叫過來搬運屍體。犯人最好不要排在隊伍的最前面或最後面。「你很容易成為被打的對象」。瑪爾希唯治說（註十一）。

幾週之後海蓮娜母女分散，早晨海蓮娜和管弦樂團在大門前演奏之後，便齊步環繞整個集中營。

> 母親忽然從路旁出現，說她得了致命的痢疾。她向我要求一些燒焦的麵包（註十二）。我在管弦樂團的朋友準備了一些燒焦的麵包，讓我帶給母親。

> 幾天後，我聽到她去世的消息。有人說送到她手上的麵包已經發霉，讓她的健康急劇惡化。

伊芬特也提到如何藉著分麵包幫助家人。

有一天集中營辦公室的凱特雅傳來消息，說我的哥哥正在集中營，我拿起一片偷偷藏起來的麵包，跑到辦公室。我不能明目張膽和他講話，只好站在營房的一角，他站在另外一角，我們四目相接，趁機說了幾句話。我在櫃台上留下一片麵包讓他帶走。

靠著禮物和關心，管弦樂團團員將愛心散播到每一個角落。

芙蘿拉·史莉耶佛·雅各布（Flora Schrijver Jacobs）記得音樂區是她「求生的大道」（註十三）。年輕的她學過鋼琴。她的父親是阿姆斯特丹管弦樂團的一員，有先見之明，知道歐洲局勢不穩定，特地為女兒安排通俗音樂課程和六個月的鋼琴、手風琴課程。當全家人接獲命令到荷蘭的韋斯特伯克拘留營報到，為「工作移居東歐」時，事先買了新的衣服及厚皮靴。芙蘿拉的妹妹藏匿起來（但後來在藏身地點被人活捉，立即送進毒氣室），十八歲的芙蘿拉隨著父母被送到奧許維次集中營。

芙蘿拉的母親走下火車坡道，坐上在一旁等待的卡車，這是芙蘿拉最後一次看到母親。這位年輕女孩鼓起勇氣走向正在進行新犯

人篩選工作的黨衛隊醫生約瑟夫‧孟格爾。

「我是荷蘭人，」我告訴他：「我要和媽媽一塊兒去。」

「不，」他說：「妳還年輕，妳必須工作。幾小時後我會再見到妳。」

孟格爾醫生告訴她卡車不夠，因此她必須步行進入集中營。芙蘿拉繼續說：

後來，我以為自己看見了五家工廠。一位女士走到我面前，給我一個號碼，抓住我的頭髮，要我脫光衣服。她對我說：「看見天空的煙嗎？那是卡車的終點站。雄雄烈火正在燃燒。」

我打她一拳。「妳瘋了，去看醫生。」我說，她又告訴我：「不，老人才會被燒死。」此刻我發現母親已經送了命。我的父親被驅逐到蘇俄，被德軍槍斃。

茫然不知所措的芙蘿拉被送到檢疫區，喪失了求生的意志。她連續四十天在痛苦、饑餓、疾病中渡過。

所有你能夠想到的疾病我都得過了：斑疹傷寒和各種傳染病。我想我最多只能再活四、五天。一百多個和我搭同一班火車的女孩子也到了檢疫區，兩個星期之後，只有我和其他三個女孩子還活著。

你在那裡自生自滅。其他囚犯告訴我如果不想點辦法，我不是靜靜死去，就是在下次篩選時成為犧牲者。

有一個人進到營區，問我們有沒有人學過音樂。

我說我會彈鋼琴。他說：「不，不是鋼琴。」

隨後，有一個女孩子跑來問我。「你會不會別的樂器？不然妳

下週會被送進毒氣室。」我告訴她我學過六個月的手風琴。她跑到辦公室告訴那個男人我不但會彈鋼琴，還會手風琴。

事情很湊巧，艾瑪正在甄選手風琴演奏者。音樂營的地位崇高，吸引了一百五十位自稱會彈這項樂器的婦女。一九四三年八月，艾瑪從最後的甄試中挑選三個女孩子，結果芙蘿拉脫穎而出。艾瑪在宣佈決定時抱歉地說她只能選擇一位手風琴家。芙蘿拉在興奮之餘也為艾瑪感到難過，她的決定對其他角逐者來說等於宣判死亡。

艾瑪告訴芙蘿拉她對荷蘭人有一份特殊的感情與敬意，她補充說明：「我給了妳生存的機會。」芙蘿拉向艾瑪坦誠表示她實際上是鋼琴家，只學過一點點手風琴。「我彈得很糟。」她承認，但艾瑪答應教她這項樂器。

芙蘿拉初次到音樂營時打著赤腳，身上穿著又髒又小的灰藍條紋獄服。自從當上管弦樂團團員後，才領到較像樣的衣服。更重要的是，她有了活著離開集中營的信心。當艾瑪告訴她，如果她和其它犯人一樣從事奴役苦工，絕對無法負荷沉重的工作量。

安妮塔‧萊斯克－華爾費希(Anita Lasker-Wallfisch)(註十四)也記得她第一次與艾瑪見面，艾瑪就成為她的救命恩人。來自布勒斯勞（現為波蘭的Wroclaw）的安妮塔那時十七歲，學過二年大提琴。她雖然以政治犯的身份進入奧許維次－柏克諾集中營，但無時無刻不想到音樂。她的父母親先後被送入集中營，自此天人永隔。她和姐姐芮娜特(Renate)曾與法國戰俘在兵工廠中合作過，藉由這群同伴與法國地下組織保持聯絡，協助他們準備假證件(註十五)。安妮塔姐妹在計畫逃到法國時遭到逮捕，在蓋世太保法庭受審，被判三年半的苦役。

與姐姐失散的安妮塔在午夜到達柏克諾營。

我對奧許維次耳熟能詳，也聽過毒氣室，我明白當時最重要的事便是奮力求生。我一開始接觸到警犬，牠們的主人身穿斗篷，黑漆漆的身影高聲喊叫，「歡迎儀式」在破曉時分展開。我們被帶到另外一區，脫掉衣服，剃光頭髮，左臂被刺上犯人編號。

執行這些命令的人（我逐漸了解）不僅是德國人，還有那些迫切想知道外界消息的囚犯。

當我正要脫光衣服時，有一位犯人問我從那裡來。戰爭打得如何？我做了什麼事被抓？我可不可以給她我的鞋子（我答應了，反正我遲早會失去這雙鞋子）？我回答了所有的問題，還告訴她（雖然在當時的情況下，這些話都是多餘的）我會拉大提琴。那個女孩拉住我說：「真好，妳有救了！站在旁邊，等一下。」

當時我全身赤裸，頭髮被剃光，手上拿著牙刷，並不知道我有了一線生機。我站在一個乏人問津的營區，不知道期盼什麼。這個營區裝有蓮蓬頭，我想毒氣室莫非如此，但事實上這裡是三溫暖室，一個洗澡或抓蝨子的地方。我非常困惑，我在營中渡過漫長而痛苦的等待，早已做好面對最後一刻的準備，我讓自己變得麻木了。

我先前已經撿回一條性命。當時我拿到一顆膠囊，本以為是氰化物毒藥，結果只是糖果，隨後我接受蓋世太保的偵訊、審判、入獄。現在，歷史再度重演，我萬萬沒料到我面對的狀況和我想像中截然不同，正如那顆「毒藥」一樣。

我獨自等待牆上的毒氣瓦斯被開啟。不料，有一位高大美麗的女士走進來，她穿著駱駝毛製的大衣，披著一條圍巾，就像一位剛去過聖路易市的時髦女郎。

她究竟是衛兵還是犯人？衣服穿得真漂亮，我困惑不解。她先向我問好，然後自我介紹一番。她說她是艾瑪‧羅澤，很高興

聽到我是大提琴手。她問我從那裡來？跟誰學音樂？我完全沒想到在奧許維次竟會談論大提琴的事，艾瑪說我有救了。

我必須先去檢疫區，但勿需擔心，很快就會有人來找我，我會參加「甄試比賽」……

幾天後，一位和曼德爾同樣以管弦樂團爲榮的黨衛隊軍官，到營區來接我這位「大提琴手」。我到了音樂區，接過一把大提琴。我的身旁有著五花八門的樂器：好幾支小提琴、曼陀林、吉他、長笛、口琴、手風琴。我花了一點時間熟悉手中的樂器，甄試的指定曲是舒伯特的《軍隊進行曲》。感謝上帝，這首曲子難不倒我。艾瑪很高興她在眾多的高音樂器中終於有了低音樂器。

從此刻起，我便在管弦樂團展開了大提琴生涯……在音樂區可以享受較好的待遇，許多原先註定滅亡之人皆死裡逃生。

安妮塔獲准進入管弦樂團的好消息也救了芮娜特。她娓娓道來自己的親身經歷：

在我進入管弦樂團一星期後，有一個女孩子跑到音樂區，叫我趕緊到大廳去，我的姐姐剛到那裡。妳可以想像我有多激動，我上一次看到她是在六個月前，布勒斯勞法官判決她被發放「勞動營」。我原本不抱再見到她的希望。

「處理」我的那一個女孩也正是「處理」她的人。姐姐注意到那個女孩穿著一雙很眼熟的鞋子。有一次我不小心在那雙鞋子潑了東西，鞋子從此變成黑色，媽媽看到我弄髒鞋子大發雷霆，那雙鞋子很醒目，因爲鞋帶是紅色的。

我姐姐問這雙鞋來自何處，對方回答這雙鞋的主人是先前被送進來的犯人，現在去了管弦樂團，芮娜特馬上知道那個人就是我。

我立刻朝大廳飛奔而去。

當你了解集中營有多大時才會了解事情有多湊巧（一次有二萬六千人進來）。當然，我們的喜悅無法用言語形容。我的一雙黑鞋救了她。我敢說如果我不是管弦樂團的一份子，她絕對不可能活著走出檢疫區。我是樂團唯一的大提琴手，有著不可或缺的地位，說我是「VIP」毫不為過。

姐姐除了腿上的傷口流膿不止，無法根治以外，健康情況也非常差，很快就感染斑疹傷寒。她經常痛苦到希望我讓她早日解脫的地步。

她被排除在音樂區之外，因此我必須偷一點湯或麵包出來，她站在外面像一個可憐的乞丐。

最後，我以令人羨慕的大提琴家身份，加上會說德語的優勢，鼓起勇氣問曼德爾我的姐姐是否能當信差，此人的工作便是站在門口等候差遣，曼德爾一口答應。從那一刻起，我的姐姐便因為我的特殊地位而倖免於難。

安妮塔為了進一步援救姐姐，在亨利‧梅爾(Henry Meyer)的幫助下，為她補充藥品。亨利‧梅爾也是來自布勒斯勞的集中營犯人，和麥克‧阿薩爾都被分派到勞動營，每天在營中推車運送物品。他雖然被禁止進入女子營，但能夠透過音樂營將珍貴的藥品交到芮娜特手中。當他遞送物品時，其他的犯人守在門外把風。

梅爾記得他在音樂區遇見艾瑪所受到的震撼。奧許維次集中營雖然是個泯滅人性之處，但羅澤的大名充滿神奇的魔力。他聽過羅澤與華爾特在布拉格的演奏，也參加過艾瑪表弟沃夫崗的鋼琴演奏會（註十六）。

為了網羅實力堅強的音樂家，艾瑪在前幾週招募了幾位猶太人女孩。當希臘手風琴家莉莉聽見黨衛隊官員責備艾瑪：「你這裡包庇猶太人女孩子」時，終日膽戰心驚。她知道管弦樂團創立的目的是為了「亞利安人」。雖然她為樂團注入多年的專業演奏經驗，但

如果每一位猶太人團員的價值都受到質疑，妹妹伊芬特的性命將會不保。

　　莉莉向艾瑪提出一個建議，管弦樂團不妨加入低音提琴手。她說母親在故鄉薩羅尼卡曾爲伊芬特買了一支低音提琴。艾瑪向女子營的黨衛隊指揮官兼管弦樂團樂迷法蘭茲・賀斯勒中校（Franz Hossler）轉達此項建議。她說如果男子營可以派一名團員來教伊芬特，必定能讓她學好這項樂器。

　　柏克諾男子集中營接到命令，指派專人來教這個女孩子低音提琴。男子管弦樂團團員亨利・萊文（Henry Lewin）暫時離開鐘錶匠的崗位，花兩個月的時間固定到音樂區教伊芬特，「那次的經驗眞是愉快。」伊芬特說：「弟弟和他一起過來教我，我們可以互相探視對方。」

　　過了二個月之後，黨衛隊軍官約瑟夫・克拉麥質疑音樂課的效果，傳令伊芬特過來展示成果。艾瑪挺身而出，辯稱伊芬特只學了兩個月，而且低音提琴對管弦樂團整體效果助益甚多。伊芬特當場露了一手，順利通過檢驗。身爲管弦樂團唯一的低音提琴手，十五歲的伊芬特在管弦樂團享有穩固的地位。讓她不敢相信的是，黨衛隊軍官克拉麥居然鼓勵她：「當妳離開這裡的時候，妳的音樂事業將一帆風順。」

　　艾瑪將猶太人女孩子留在音樂區的努力在雷琴娜・庫普夫柏格・巴西亞（Regina Kupferberg Bacia）（註十七）的身上充分得到驗證，她現在住在以色列，婚後改名爲莉維卡・巴西亞（Rivka Bacia）。雷琴娜在一九四三年八月從波蘭的本津（Bedzin）被送往柏克諾營（註十八）。她在小學時曾擔任管弦樂團的曼陀林手，也參加過集中營管弦樂團的甄試，但不幸落選。當她正準備離開營區時，艾瑪問了她另一個問題：她會不會寫音符？

　　雷琴娜記得：

她又考了我一次，要我寫樂譜。這次她興致勃勃……決定要我當抄寫員……後來她要我幫她整理房間，安排私人計畫。於公，我是樂譜抄寫員；於私，我是艾瑪的助理。藉著這一層特殊關係，我和她建立了深厚的友誼。

來自德國的猶太復國主義份子希爾德‧格魯恩柏姆‧齊姆希，在管弦樂團草創期擔任打擊樂器手，同時協助艾瑪編曲以及抄寫樂譜。希爾德說艾瑪的恢宏氣魄在集中營一片毀滅和死寂的氣氛中，實在不可思議。除了艾瑪以外，誰會想到在奧許維次-柏克諾集中營創造天籟般的美妙音樂？

根據希爾德的說法：

艾瑪相信，如果我們渡過草創期，即可展現我們的成績，大家也就有生存的價值，或許我們這批人可以在戰後繼續演奏。

從我的角度來看，她不認為我們是為納粹演奏，而是為自己的生存演奏。她深知管弦樂團的水準一定要好，否則我們會走上絕路。

正如維奧蕾所言：「他們每天都用毒氣毒死犯人，這就是我們生存的世界。我們早就做好心裡準備，隨時可能被送進毒氣室。」

每個在柏克諾營的人都知道，一九四三年八月從巴黎的巴比格尼車站出發的一千名猶太人中有七百二十七名一到就被送進毒氣室。齊比向營中的反抗份子報告：七月份營中死了一千一百一十三名女子。在海因里希一聲令下，德軍將西里西亞的猶太人一網打盡。根據集中營反抗份子的報告，二萬名來自本津和索斯諾維克（Sosnowiec）猶太區的居民，只有十分之一獲准進入集中營，其餘的人在抵達時直接被帶進毒氣室。

一九四三年八月二十一日女子營舉辦第二次甄試。在被選上送進毒氣室的猶太人當中，四百四十一位犯人是希臘女子。齊比說：

「在柏克諾集中營，死亡就像每天刷牙漱口一樣平常。今天有人死去，明天就輪到我自己或是我最要好的同伴。」

　　根據集中營反抗份子的說法，在艾瑪當上管弦樂團指揮的一九四三年八月，一千四百三十八名先前獲准進入集中營的人都喪生了。所有死亡的人數中，四百九十八人被毒氣毒死，這個數字不包括在抵達時就被送進毒氣室的婦女，因為她們的名字不列在集中營的記錄上。八月二十八日，柏克納男子集中營的檢疫區進行篩選，四百六十二名猶太人男犯被選中送進毒氣室。隔天，四千名柏克諾男子集中營的猶太男子被選中，一夜之間全部身亡。

　　在艾瑪到達之前，令許多犯人印象最深刻的是柏克諾音樂家海爾佳・史耶索爾（Helga Schiessel）堅定的鼓聲。海爾佳是德國籍猶太人，當初蓋世太保在慕尼黑餐廳發現她時，她是位職業打擊樂手，表演神情宛如純種的「亞利安人」。雖然艾瑪將她視為管弦樂團中幾位較優秀的演奏者，但她的鼓聲與鈸聲必須與整個樂團配合得天衣無縫。

　　身為音樂區領袖，艾瑪的首要任務是扭轉別人對管弦樂團的印象。她擬訂一套完整的計畫，重新訓練現有的表演者、指導新進團員、提供管弦樂團更多更好的樂曲、加強排練以及演奏時的標準。訓練、調教、指揮是她與生俱來的本領。她全心全意投入工作，忘卻音樂室外一切紛擾。

　　從一開始艾瑪就面臨為管弦樂團提供音樂的難題。她必須藉由混雜的樂譜、新犯人連同樂器一起帶進來的零星音樂紙張，來填補記憶中的樂曲或別人哼給她聽的旋律。納粹禁止她們演奏「猶太人」的音樂，因此猶太作曲家的作品一律免談。

　　為了替雜牌軍的每位成員編曲、抄譜，艾瑪需要紙和筆，但沒有人「敢冒著被打的危險帶紙和筆進集中營。」齊比記得。艾瑪和齊比設法取得管弦樂團需要的文具，齊比要求幾位辦公室女孩子在

紙上畫好五線譜，好讓音樂區的抄寫員填上音符。齊比說，艾瑪提出清楚的要求，使得音樂區成為更多犯人的避風港。她創造許多和管弦樂團相關的工作，讓犯人不必在營外做苦役。「艾瑪幫助許多人，不論她們的種族、宗教、語言⋯⋯是什麼，她的影響力超越音樂區的範圍。」齊比做了最佳見證。

艾瑪最大的挑戰是讓這一群充滿恐懼的年輕樂手組成優秀的管弦樂團。許多樂團的女孩子眼睜睜地看著她們的家人及朋友被卡車直接載進毒氣室。情況最好的女孩子也只不過知道她們最親愛的家人還活著，但每時每刻皆在忍受柏克諾或其他集中營的暴政。

問題不只如此。當時歐洲的風氣閉塞，大部份的年輕女孩子在成長階段皆缺乏社會歷練。許多猶太女孩從一個猶太人區搬到另一個猶太人區，她們沒有在成人世界打滾的經驗。安妮塔描述：

> 這些十幾歲的少女靠著隨機應變過活，許多人的家庭管教甚嚴。她們在與親人生離死別後就算精神沒有崩潰，納粹的暴行也足以讓她們的個性受到嚴重壓抑。幾個成熟的女孩子在奧許維次集中營，為了拯救自己和同伴、朋友⋯⋯甚至會做出一些平常絕不會做的事。

> 艾瑪處事幹練。她經歷過盛世，也經歷過亂世，我們這些女孩子就沒有這麼幸運，我們的青春都在戰爭中蹉跎。

艾瑪投入很多的精力訓練女子管弦樂團成為一流的團體，團員的待遇也隨著管弦樂團指揮的聲望而逐步提高。當她接下重任時，撤換掉幾個女孩子（大部份都是早期的波蘭女孩子），讓她們不必從事演奏工作。有些人成為抄寫員，有些人打掃音樂區。如果萬不得已一定要從音樂區趕走一位團員或工作人員，艾瑪和查可瓦斯卡也會運用她們的影響力，幫助這個被趕走的人在營中找到安全的棲身之所。許多人留下來受到管弦樂團的庇蔭。

根據許多管弦樂團的生還者描述，艾瑪非常清楚她的權力，在工作崗位克盡職責。她到音樂區幾個星期後對齊比說：「這裡的女孩這麼努力為我工作，我絕不會讓她們離開我。」

註解

1. 雖然沃爾夫在一九四八年波蘭的奧許維次審判後被判六年徒刑，但他是少數幾個擔任營區管理員的黨衛隊軍官中同情犯人處境者。

2. 來自拉克斯一九八九年著作，第七〇頁。他生於華沙，在巴黎音樂學院唸書，一九四一年被捕。他在一九四二年七月發放奧許維次，因犯編號是四九五四三。因為他長期住在集中營，許多創作樂曲已經失蹤。他於一九八三年死於巴黎。

3. 蘇菲亞‧查可瓦斯卡及丹菲妮亞‧巴魯希逃過戰爭的浩劫，回到塔爾努夫與家人團聚。查可瓦斯卡在一九七八年四月去世，史丹菲妮亞‧巴魯希也相繼病逝。

4. 海倫‧薛普斯奇蹟似地在戰後找到雙親。

5. 阿薩爾三兄妹皆活著離開奧許維次。伊芬特在婚後隨夫姓李蒙(Lennon)，目前定居紐澤西。姐姐莉莉曾教過鋼琴家莫瑞‧派拉西亞(Murray Perahia)一段時間，一九八九逝世於紐約。她們的弟弟麥克住在紐約，與拉薩爾(LaSalle)四重奏合奏多年。亨利‧梅爾是另一位從奧許維次死裡逃生之人，擔任辛辛那提大學教授，也是四重奏的創辦人。

6. 本段以及下列西維亞‧華根柏格‧卡利夫的引述來自一九八一年一群大屠殺——生還者的聚會，他們在耶路撒冷的柯爾以色列(Kol Israel)廣播電台的節目中接受訪問。此次也訪問到希爾德‧格魯恩柏姆‧齊姆希與瑞吉拉‧歐里維斯基‧齊爾曼諾克西茲(Rachela Olevsky Zelmanoxitz)。下列西維亞，希爾德，瑞吉拉的引述來自廣播節目內容，原為希伯來語，後被翻譯成德

文；英文翻譯藉由此書首度公開。希爾德、已故的奧許維次等死亡營生還者、以色列公開委員會秘書長里利‧柯派基（Lilli Kopecky）善意提醒理查‧紐曼這次廣播節目訪談的重要性。西維亞和她的姐妹卡爾拉皆爲集中營生還者，現定居以色列，希爾德和瑞吉拉亦如此（她們於一九八九年去世）。

7.　查可瓦斯卡是早期的囚犯之一，身上刻上編號六八七三。她患了集中營流行的慢性病，健康不佳迫使她放棄營區管理處一職。

8.　在這場訪問中，席柏斯坦夫人的女兒及孫女也進入室內，她說：「這些是艾瑪送給我的禮物。」

9.　瑪格特‧安森布卻爾‧維特羅夫柯伐爲管弦樂團生還者，戰後嫁給知名捷克舞台表演者。一九九二年瑪格特仍然住在捷克，但已病入膏肓。

10.　凡倫特是皮耶‧維倫（Pierre Villon）的妻子，她身兼攝影記者與法國抗德份子。她在一九四二年被捕進入奧許維次－柏克諾集中營，在萊維爾營與豪特伏爾醫生合作。一九四四年八月她被調到拉文布魯克營，再度與豪特伏爾醫生共事。大戰結束後，這兩位女士和一小群前爲囚犯的婦女繼續留在集中營擔任管理員，照料上千名被黨衛隊軍官丟棄的男女拘留者，直到集中營撤空爲止。

11.　瑪爾希唯治是波蘭人，雖然逃出奧許維次集中營，但在隔年因癌症去世。

12.　海蓮娜在大戰後定居克拉科夫，擔任音樂編輯，也翻譯過幾本關於小提琴音樂的書。

13.　在缺乏木炭的奧許維次－柏克諾集中營，焦黑的麵包是治療痢疾的一種偏方。由於它有吸收毒素的效用，歐洲人普遍將液體狀的焦黑麵包當消化劑使用。

14.　芙蘿拉在戰後回到歐洲結婚，生了二個女兒，現在是位

打扮入時的母親，非常感謝艾瑪救了她一命。

15. 安妮塔在一九四六年移民英國，於一九四九年和他人合創英國室內樂管弦樂團。她和樂團合作了半個世紀，在各地舉辦巡迴演奏。她已故的丈夫彼得·華爾費希(Peter Wallfisch)是一位知名的音樂理論家及鋼琴家，兒子拉菲爾(Raphael)亦爲揚名國際的大提琴家。

16. 在一九四九年寫下逃亡傳記《木馬》(The Wooden Horse)的艾瑞克·威廉斯(Eric Williams)就是使用萊斯克姐妹準備的假證件。

17. 梅爾是辛辛那提大學的小提琴教授，創立拉薩爾四重奏，成員包括麥克·阿薩爾。

18. 雷琴娜浩劫歸來，現定居以色列。

第十八章 音樂區

事後真令人難以想像，集中營時時刻刻充滿強烈的死亡氣氛；
連戰場上的滅絕感都沒有如此確定，生命完全依賴奇蹟。
　　　　　　　　　　　　　──漢娜・阿倫特(Hannah Arendt)

你知不知道饑餓讓眼睛發亮，口渴卻讓眼神呆滯？
　　　　　　　　　　　　　──夏綠蒂・戴爾伯(Charlotte Delbo)

　　柏克諾女子集中營的管弦樂團在最興旺時擁有四十五到五十名
成員，住在一棟木製建築物，窗子很小，燈塔發出的強烈探照燈整
夜從窗子上的屋簷透進來。牆壁由幾塊灰色的木板搭成，鐵絲網通
高壓電。整個營區由兩個大房間組成，前面是一間大音樂房及練習
區（芬妮亞・費娜倫估計房間長約二十六尺，寬約二十尺），後面
是床舖和小餐廳。雖然齊比將房間形容為典型的「骯髒破舊柏克諾
營房」，但若與擁擠的猶太人營房和營區醫院（通常四、五個人睡
在一張床上，同生共死）比較起來，擺設算是相當奢侈的。
　　艾瑪和查可瓦斯卡擁有自己的房間，直接通往音樂區。雷琴娜
說艾瑪的小房間長約八尺，寬約十尺，牆壁漆成白色，房間裡有櫥
櫃、桌子、兩張椅子、一張床，房間直通音樂區，緊鄰著查可瓦斯
卡的房間。音樂區位於通往毒氣室和二、三號火葬場道路的旁邊。
　　音樂區的女孩子睡在鋪著舒適床墊的三層木床上，其他營區的
犯人則躺在硬梆梆的木板床或草蓆上。其他的犯人用破布蓋住身
體，每位音樂家則有一張床單和毛毯，床上不超過二個人。當兩個
女孩子同睡一張床時，一個人腳靠著另外一個人的頭。
　　管弦樂團團員不必像一般人遵守規定，忍受恐怖磨難般地一天
只能上二次公廁，每次三十秒鐘。猶太人和非猶太人都必須擠到德

國女犯用的小公廁，此處位於營房和四公尺高的鐵絲網之間，在BI集中營邊緣的幾排籬芭中央。犯人用水桶接公廁的自來水，帶回營區，清洗空氣中永遠存在的油膩煤煙以及因為風沙和大雨濺起來的黃土（納粹黨人嚴格要求犯人保持鞋子乾淨。連在奧許維次這種地方，他們的靴子也要閃閃發亮）。

根據營中規定，管弦樂團團員分配到二份湯和額外的麵包，但仍然飽嚐饑餓的痛苦。芙蘿拉形容集中營的食物是「仿製品中的仿製品」。

安妮塔同意這種說法。以營中的標準來說，雖然她們領的食物比別人多，但無法產生飽足感：「沒有體會過的人，不會了解在柏克諾集中營日日夜夜那種饑腸轆轆的感覺。」根據林根斯－雷納醫生的說法，營區行政人員每週可分到三次一百公升的湯和四磅的肉。這些享受特權的人除了喝得到淡得像水的湯以外，還拿到比別人多一點的麵包，偶爾分到小片的臘腸或乳酪、一點點人造奶油或果醬、類似咖啡的晨間飲料。

艾瑪住在荷蘭時曾在小筆記簿上潦草地寫下她很怕蟑螂。現在，她必須每天面對因為缺乏食物、髒亂、昆蟲、寄生蟲引起的疾病。整個營區顯示出犯人只要被蝨子咬上一口，便會使犯人感染斑疹傷寒，這種在集中營定期流行的疾病。

管弦樂團的女孩子可以領到襪子與內衣。她們雖然有每周更換內衣的權利，但她們不願接受這種方式，主動放棄蒸汽洗滌衣服的服務。艾瑪在試圖控制蝨子散播無效之後，向長官要求個人的衣櫥，也很快便獲得許可。儘管她努力做好預防措施，但在她擔任管弦樂團指揮期間，仍有三名管弦樂團女孩子因為寄生蟲引起的疾病而不治身亡。

大家都說艾瑪老是以音樂為理由，透過高高在上、野心勃勃的瑪麗亞·曼德爾向黨衛隊軍官予取予求。艾瑪雖然對曼德爾必恭必

敬，但一點也不怕提出要求。她鋼鐵般的意志力驅使身在音樂區的她勇往直前，連她的敵人都承認艾瑪創造了奇蹟。

　　一九四三至四四年間的冬天漸漸逼近，天黑得越來越早。艾瑪為音樂區要求鐵暖爐獲得批准，這在柏克諾營算是十分不尋常的待遇。機靈的艾瑪堅持暖爐要在高溫下才能發揮功能。在最寒冷的冬天，她為演奏弦樂的團員爭取不必到戶外行軍演奏，海蓮娜記得她的理由是，寒冷潮濕的天氣讓她們「像儲存起來的弦樂一樣容易折斷」。同樣地，艾瑪也要求讓管弦樂團團員免於一天兩次的召集、點名活動，因為她們需要更多時間練習，才能跟得上演奏會的進度。這一群管弦樂團的女孩子被稱為「艾瑪的女孩子」，每天不必在營區外排幾小時的隊伍，直接在音樂區內進行早、晚點名。

　　安妮塔回想起集中營的囚犯看到艾瑪敢與黨衛隊軍官周旋皆大感驚訝。「她贏得我們所有人的尊敬。每當她出現時，連黨衛隊軍官都對她肅然起敬。她的確享有特殊的地位。」

　　管弦樂團的女孩深受曼德爾的寵愛，人人穿著特殊制服抵達音樂會現場：打褶的深藍色裙子、白色襯衫、黑色絲襪、灰藍相間的外套，頭上戴著五顏六色的頭巾，因為「曼德爾要我們看起來漂漂亮亮」，齊比說。轉到音樂區的女孩子可以留長頭髮。

　　她們也獲得允許，每天到營中有「三溫暖」之稱的公共浴室洗澡，和一般人兩週才洗一次幾秒鐘的澡比起來猶如天壤之別。艾瑪和音樂區的女孩子在「三溫暖」一起洗澡。芙蘿拉強調，「她是我們的一份子」，雖然有些人認為艾瑪性情孤僻。這一群女孩子試著和喜歡占犯人便宜、態度最不友善的「三溫暖」常客交朋友。

　　正如林根斯–雷納醫生在她《驚懼的囚犯》(Prisoner of Fear)一書中所提到，大部份的犯人每隔二週才有一次洗澡的機會，但黨衛隊軍官嚴格要求犯人保持清潔，動不動就處罰髒兮兮的犯人。事實上水源已經受到某種程度的污染，犯人小心翼翼地不讓水碰到嘴

巴，他們被迫省下茶葉或任何乾淨的水來沖洗身體，還必須以手上的值錢物交換肥皂碎塊。

林根斯－雷納醫生記錄她第一次與「三溫暖」內看守員的談話內容：

> 我們多久能來這裡洗一次澡？我問。「一次，當妳被釋放的那一天，」她回答。我們什麼時候洗澡？我問，自信又減少了一些。她聳聳肩表示：「看妳運氣好不好。」

尤琴妮雅‧瑪爾希唯治在柏克諾營的身份為非猶太人囚犯，她描述在「三溫暖」那次挫敗的經驗。家人寄給她一個包裹，她將裡面的洋蔥和馬鈴薯留下來（只有非猶太人才有機會收到家人寄來的包裹），藉此向一位女性看守員交涉。「我自己也有一小塊肥皂。我犯了一個錯誤，我不該在三溫暖看守員答應讓我洗澡之前，就給她馬鈴薯和洋蔥。她只給我不到十秒鐘洗澡的時間，然後叫我出去，不然她要告發我。」那位看守員管理員奪走了我的肥皂、洋蔥、馬鈴薯。

音樂區的生活千篇一律，度日如年。每天早上女孩子在天亮前一小時就被叫起床。營房工友將樂譜架和凳子搬到集中營大門附近略微凸起的音樂台上。當演奏團體回到音樂區後，所有的團員排成五人一列，在營區內接受點名。負責點名的人是納粹管理員（經常是厚顏無恥的瑪格特‧崔克斯勒和她的屬下艾爾瑪‧葛莉絲中尉）。隨後每人領到一杯飲料。安妮塔記得飲料「喝不出是什麼成分。但天氣炎熱，我們前一天晚上省下什麼食物就吃什麼。」

管弦樂團在日出之前就離開了營房，五個人排成一列大步向前邁進。她們每天早上看見一具具饑餓的屍體抓著高壓電鐵絲網，就像衣服掛在衣架上。這些犯人寧願自殺也不願在集中營多活一天。艾瑪以輕盈的步伐率領管弦樂團，以行軍的姿態前進，沿著細煤渣

所鋪的道路，到達離音樂區大約三百碼的音樂台。道路的兩邊是營房，所有的勞動者排著整齊的隊伍在外面等候。黎明時分，勞動犯人在黨衛隊衛兵、營區區長、警犬的監督下走出營區。樂團在早上演奏完畢之後齊步走回音樂區。工友跑到大門口，拿回樂團的音樂架和凳子。

　　這些女孩子每天至少花十小時在自己的營區練習新曲子，加強舊曲目。她們每天在午餐前一起到「三溫暖」以溫水洗澡，好好享受一番。營區的工友從集中營廚房搬來沉重的水壺，用它來準備午餐。午餐是水和蘿蔔熬成的淡湯，偶爾配上幾塊馬鈴薯。安妮塔記得「大家最關心的事，是均勻攪拌湯汁，讓所有人都可以舀到幾塊馬鈴薯」。

　　在一九四三到一九四四的冬季，有些團員受不了嚴格的訓練與長期的壓力，經常因為過度疲勞而昏倒或崩潰，艾瑪說服黨衛隊軍官讓這些女孩子在午餐後休息片刻。「我們可以上床睡覺，」蘇菲亞記得。這是在柏克諾營前所未聞的福利。

　　在她們休息過後，管弦樂團繼續練習，傍晚時分工友又將樂譜架和凳子搬到大門附近的音樂台。管弦樂團以整齊的步伐各就各位，「迎接」工人回來。蘇菲亞說：「我們演奏更多進行曲，曲目類似宗教儀式結束時的讚美頌。」雖然之後指揮艾瑪叫大家列隊行進，但演奏者從各自的角度目睹所有的慘劇。「一排排犯人經常不是抬著同伴的屍體，就是扶持身體虛弱、被毒打的工人。」

　　如果犯人被發現在營外交換寶藏，他們必須當場跪下來吃掉所有的贓物。安妮塔和蘇菲亞皆記得有一名女子被迫吃掉一整包香煙。每天當管弦樂團看完這一群可憐人回到集中營以後便邁開大步，回到她們的營房，排隊準備接受晚點名。

　　蘇菲亞描述她們的晚餐：

　　我們每個人都領到配給食物，有一片麵包、一些奶油、一片

臘腸或果醬。我相信這是因為艾瑪說情的緣故，我們才能領到麵包和奶油。

我們比其他營區的人幸運。我們在自己的營區將麵包切成一片片，分給大家，所以不會被切麵包的人所騙，只分到小小的一片。麵包是集中營最重要的財產，可謂營中的通用貨幣，一個人若以麵包當交換條件，足可達成任何願望。

齊比的說法也證實了麵包的重要性：「在奧許維次，即使你有滿滿一手的鑽石，也不能在一個人下火車時拯救他的性命，如果他有幸進入集中營，亦無法救他免於饑餓、枯竭、疾病身亡的命運。麵包是最珍貴之物。」

在奧許維次，麵包可以買下人們想要的任何東西，內衣、睡袍、溫暖的衣服、牙刷、肥皂、食器、罐頭食品——所有的物品都可以在集中營買到，地點是有「加拿大」（使用這個名字因為加拿大是個神秘、富裕、多產之地）之稱的一間龐大倉庫與交易中心。德軍從新到犯人或死人身上搜括所有的財物，有些東西經過分類後運到德國，有些東西分給營中的人使用。在「加拿大」進行交易、打點是集中營人盡皆知的規矩。交易的風氣普遍到了一個地步，精明的囚犯知道以多少麵包可以換取多少東西（註一）。

正如安妮塔的描述：「在『加拿大』工作的人員屬於集中營的上層階級，他們能以某種價格取得任何東西，麵包就是金錢。」安妮塔在「加拿大」換到珍貴的羊毛衣，一直保存到戰爭結束（這件脫線的毛衣現在存放在英國的帝國戰爭博物館展出）。

只有在管弦樂團女孩子贏到「加拿大」的特別禮物或「包裹」時，才會覺得自己過著奢侈的生活。「包裹」是指犯人家屬寄來的一包東西，被工作人員私吞，好讓有特權的人享用。這些包裹是黨衛隊指揮官曼德爾賜給管弦樂團的禮物，但猶太人團員除了特殊節日以外不會得到任何包裹。

海蓮娜‧薛普斯記得她在一九四四年一月七日接到禮物：

　　我們每個人都收到一個包裹，那是音樂會的獎賞。那包禮物對我特別有意義，那天我剛好滿十七歲。想到包裹的用意，又想到我接到包裹的日期，真是太奇妙了。包裹裡面是一個蘋果。我希望和我的好友兼服裝設計師（來自比利時的艾爾莎‧米勒）一塊兒分享。

　　我到她的營區去，發現她不在那裡。她走完了人生，再也撐不下去了。她得了斑疹傷寒，所幸只有短暫的痛苦。

　　艾瑪要求一架鋼琴，結果如願以償，如此一來，她可以用鍵盤試彈管弦樂團的編曲。她也用鋼琴對演奏者進行各別指導。與艾瑪地位同等的柏克諾男子集中營指揮辛蒙恩‧拉克斯承認他有點吃味，有一陣子女子管弦樂團竟然還有一架平台式大鋼琴。

　　艾瑪擁有私人的交響樂指揮臺，她站在上面，帶領管弦樂團進行永無止盡的排練。在練習的時候，她要求所有的團員圍成圓圈，她則站在中間，仔細聆聽每一項樂器的聲音，這種方法正式且具權威性。她身為管弦樂團指揮，有一股強烈的慾望，需要別人尊重她的權利與能力。當她出現在房間門口時，她期望團員已經就位，準備開始練習。她按照傳統的指揮方式，從容步上指揮臺，揮動指揮棒，開始每一場練習。

　　在柏克諾營，大名鼎鼎的艾瑪和一般人並沒有差別。她只能依賴音樂以及對黨衛隊指揮官百依百順的態度來保障她的地位。不過，她的運氣還是比別人好得多。她和別的營區區長一樣領到「食物」，其中包括二份麵包和在糖和牛奶中煮過的穀物。她可以單獨在房間裡吃東西，她的私人助理雷琴娜將餐飲送到她的房間。見過她的人都說她比一般犯人整潔，打扮美麗（有些人甚至用「高雅」二字來形容她）。身為命令執行員的另一項好處，她是音樂區中唯

一被允許深夜不必關燈的人，也經常在所有集中營的人就寢之後仍然繼續工作。

芙蘿拉從未在管弦樂團演奏過，不會看音樂分部。艾瑪有時候罵她笨拙，領悟力很差。芙蘿拉記得有一次該她進場她卻忘記了，艾瑪悄悄對她說：「如果我們演奏得不好，就會被送入毒氣室，好好演奏，芙蘿拉！」

西維亞後來說：「艾瑪很了解我們為什麼有機會在此地演奏。如果管弦樂團表現出色，我們就會活命。如果管弦樂團表現不佳（無法符合他們的期望），德國人就會覺得我們沒有用，也不需要樂團的存在了。」

雖然音樂區外血淋淋的事實足以讓管弦樂團的女孩子嚇得魂飛魄散，但為了保持紀律，同時讓團員發揮全力，艾瑪偶爾也會使出威脅的手段。艾瑪對芙蘿拉透露她有辦法減輕她們的壓力，如果到了萬不得已的時候，她一定會與大家分享她的妙方。

「想像一下，」芙蘿拉說：「一個十八歲的女孩子聽到艾瑪願意分享她費盡心機保存下來的毒藥時有多麼高興。她說她留下毒藥的目的是預防她有一天落入納粹份子之手。我不知道她如何將毒藥偷運進集中營，她總是向我保證（其實我並不需要她的鼓勵），不要害怕毒氣室。」

我們很難想像，艾瑪如何將那顆由史塔爾克手中接過來的氫氰酸一路從荷蘭帶到第戎市、德藍西、集中營第十區，最後通過柏克諾營註冊中心。集中營的其他朋友也提到艾瑪對她們說過同樣的話。或許毒藥是她捏造出來事實，藉以克服絕望感。許多人猜測她早已服用過毒藥，試圖結束自己的生命，後來在德藍西痊癒。

艾莉‧維塞爾（Elie Wiesel）在一九六〇年出版《夜晚》（Night）一書中，憶起恐怖的奧許維次，同時描寫集中營生活如何摧殘一個人。「我們的知覺變得麻木。」她寫著：「每件事都像霧

裡看花一樣模糊，我們抓不住任何東西。愛惜的生命、自我保護的本能，加上自尊心，一切都蕩然無存。」

在音樂區以外的世界，犯人最短活數星期，最長活幾個月。犯人不准直視黨衛隊軍官，只能低著頭。當黨衛隊演講時，犯人必須脫帽，專心站立聆聽。守在集中營外的黨衛隊衛兵攜帶步槍，右手抓緊子彈帶。曾經有一起事件，一名犯人奪走衛兵的左輪手槍，並開槍射殺衛兵。從此之後，所有黨衛隊士兵被命令與犯人保持三公尺的距離，這代表所有在三公尺以內的犯人就有被射殺的危險。犯人除了生活在饑餓、睡眠不足、勞役、衛生極差的環境中，現在的地位更加卑微。犯人變得疲倦、麻木，厭惡他們生存的環境，殷切思念家人和朋友。

林根斯－雷納醫生相信有特別力量的人，才能克服初到集中營的恐懼感。軍官在犯人甫抵集中營，最孤單無助的時候告訴他們：「是你要忍受寒冷，還是我？是你要生病，還是我？是你要活下去？還是我？想要生存就要具備『強烈的自私』，除非有人伸出援手。犯人沒有一天不在生死存亡的邊緣掙扎。」

許多人得以存活是因為別人死了。對大多數的人來說，活下去是他們唯一的願望。安妮塔的話足以表明一切，她說艾瑪是「發揮求生本能的最佳例子」。

一位在一九九七年去世的奧許維次生還者維克特・法蘭科（Viktor E. Frankl）曾在他的回憶錄《追求生命的意義》（Man's Search for Meaning）披露集中營的日子：「說實在的，我們唯一擁有的是赤裸的身體……真實的世界暗淡無光。所有的努力和感情只圍繞在一件事上：保住自己和其他人的性命。」

芬妮亞也描述人們為了生存所付上的代價：「要活下去，我不僅昧著良心，而是如一位匈牙利人所言，我要踐踏良心、消滅良心」。

齊比描述每次在犯人篩選之後，被處死的名單出爐時，集中營辦公室人員的情緒都激動萬分。「如果我們刪掉一個名字，一定要填上另一個人的名字，才能補齊人數？我們怎麼忍心？」

艾瑪在音樂區度過的那個冬天是她在奧許維次最痛苦的一段日子。林根斯－雷納醫生記得有一度十五名體格強健的女醫生要照顧七千名病入膏肓的犯人，那時候藥物嚴重不足，只能將一張張碎紙屑當成繃帶。

從一九四三年八月到一九四四年二月的這段時間，篩選工作每四周至少在萊維爾區進行一次。尤琴妮雅・瑪爾希唯治在傷寒發作後被送進醫院區，等她甦醒後發現有一隻老鼠在啃她的肉。躺在她旁邊的一具屍體已經被老鼠咬掉了一隻腳趾頭。

得了斑疹傷寒而倖存的犯人，在復原期間身體變得非常虛弱，比平時更渴望食物。林根斯－雷納記得她在戰勝病魔之後，有一次在等待分配麵包時，聽見旁邊的病人聲嘶力地竭哀求食物。

一九四三年九月三日，柏克諾營選出一百名婦女，在同一天把她們送進毒氣室。為了嚴防軍官腐敗，集中營指揮官下令禁止軍官收受（很可能是經過勒索）或購買猶太犯人帶入營中的物品。另一輛火車在九月四日從德蘭西運了一千人過來，三百三十八名男女被准予進入集中營，其餘的人皆被送進毒氣室。

林根斯－雷納醫生認為：「沒有專長的人註定要滅亡，雖然他們可以靠著過人的精力與毅力延緩生命的盡頭。為自己贏得特殊地位的犯人，要以高超的效率、活力、鋼鐵般的意志力⋯⋯以及運氣保住成果。」那些擁有專長之人（醫生、護士、工程師、技師、裁縫、理髮師、牙醫、鞋匠、藝術家、音樂家），最有機會被納粹視為有用之人。

安娜・帕維爾辛斯卡在她一九七九年的《奧許維次的價值與暴力》(Values and Violence in Auschwitz)一書中以社會學的角

度，分析成為集中營菁英份子的好處。集中營組織不僅使他們獲得遠離毒氣室的安全感，得到較好的工作環境，分配到較多的食物，也讓這一群特殊的犯人保有人性的尊嚴。安妮塔說，在她加入管弦樂團後：「我不僅擁有一個名字，還有明確的身份，我被稱為『大提琴家』。」

當艾瑪的一些團員因為染患傷寒而痛苦不已時，艾瑪警告醫院她們每一個人對管弦樂團都很重要，此話一出，團員的存活率大增。瑪格特寫著艾瑪「把握任何機會」幫助患病的管弦樂團團員。波蘭籍的海蓮娜對此印象深刻，她記得艾瑪如何在一九四三年十一月斑疹傷寒肆虐最嚴重的時期幫助她：「艾瑪替我求情。經由她的協助，我才能在萊維爾女子醫院區與另外一位病人合睡一張床……艾瑪照顧所有管弦樂團的成員，不分國籍與宗教。」

德國直笛手、吉他手、風琴手艾絲特・蘿威・班傑拉諾(Esther Loewy Bejarano)，在艾瑪到達不久後加入管弦樂團。她記得自己在那個秋天感染了斑疹傷寒，病重不起，幸虧有一位支持管弦樂團的黨衛隊軍需上士(Quartermaster-Sergeant)奧圖・摩爾(Otto Moll)插手，她才不致於被送進毒氣室（註二）。

維奧蕾也得了斑疹傷寒，就在她離開萊維爾區三天後，身體非常虛弱，無法與管弦樂團行軍至大門口。黨衛隊中校法蘭茲・賀斯勒看她跟不上隊伍便上前停下她的腳步，質問艾瑪那個女孩是不是回教徒。如果她被認出是回教徒，維奧蕾一定會被送回第二十五區，然後直接進入毒氣室。維奧蕾感謝艾瑪二度救她脫離險境：

艾瑪先據實以報，說我得過斑疹傷寒，身體非常虛弱，接著便掩護我：「她是我們當中最優秀的小提琴手之一。」

賀斯勒回答：「很好，在未來的三個月內我會多發一份食物給她，讓她恢復體力。」

事實上，我一點也稱不上優秀的小提琴手。

維奧蕾永遠忘不了查可瓦斯卡出手打她。她在得了斑疹傷寒之後腎臟衰竭，有一次不得已溜出音樂營，在雪地上解尿。隔天，查可瓦斯卡看到雪地上的痕跡，發現維奧蕾是罪魁禍首，痛打了這個身體衰弱的小女孩。

從一九四三年夏天到秋天這段時間，盟軍對德國城市的轟炸越演越烈。奧許維次的日記作者克拉麥醫生暫時離開篩選死刑犯人的「例行工作」，到營區外面度假。他有感而發寫下：「每個人都注意大規模的空襲行動，充滿無言的痛苦與絕望……那些摧毀文化之人發動戰爭的對象不僅是我們，而是全人類。」

集中營反抗份子偷偷收聽廣播電台，獲悉自從盟軍在七月中旬進攻西西里島，對羅馬進行日間攻擊後德軍便節節敗退。七月底，墨索里尼被親近的法西斯份子推翻，反叛軍包括他的女婿。一九四三年九月三日，義大利的新總統與西方勢力簽署停戰協議。希特勒最重要的盟友已經棄他而去。

被罷免的獨裁領袖墨索里尼在義大利中部的葛雷恩薩索（Gran Sasso）山上官邸，被勇敢的奧地利黨衛隊滑翔機駕駛員奧圖‧史柯齊尼（Otto Skorzeny）救走。希特勒原本寄望墨索里尼在義大利北部恢復法西斯政府，與他繼續並肩作戰，但窮途末路的前義大利元首不願再捲入戰事。在接下來的二個月內，蘇俄擊潰德軍，在一場關鍵性的戰役中占領基輔，揮軍西進。

每個在柏克諾營的人都記得，一九四三年九月九日，五千零七名從捷克席倫西恩斯塔特猶太人區來的猶太人到達「樣板」家庭營，不受集中營基本規矩的約束。這一批新進犯人在到達時不必經過檢疫區。在史無前例的情況下，每一個家庭都住在（男女分開）「家庭營」，成立營區幼稚園，準備容納正在途中的二百八十五名孩子。他們甚至有自己的戲劇與音樂活動。他們無需剃髮，也收得

到食物包裹，不必參加勞動苦役。

在家庭營中最受人愛戴、讚揚的英雄人物，莫過於二十八歲的費萊迪・席爾希（Fredy Hirsch）。他是德國籍猶太人，在一九三八年飛到布拉格，沒想到被抓到席倫西恩斯塔特關起來。席爾希是最初幾位被送入柏克諾營之人，在營中負起教育小孩及文化傳承的使命，努力克服教材匱乏的問題。大家對於神秘的家庭營紛紛揣測：有人說它受到紅十字會的保護，有人說它只是爲了應付訪客，目的是爲了掩飾死亡集中營眞正的惡行。

艾瑪對家庭營興趣勃勃，因爲她期望與那裡的犯人相認。這個營屬於BII區，與奧許維次-柏克諾集中營的其他地區不相往來。此地離音樂區不遠，位於通往二號、三號火葬場的路上。在鐵路興建完成之後，家庭營的位置正好在女子營的對面。艾瑪經常眺望對面的營區，興奮地尋找熟悉的臉孔。根據目睹者的描述，她甚至找機會親自走訪家庭營。她在與維薩五年的婚姻中住在捷克斯拉夫，經常以巡迴演奏家的身份到布拉格去玩。捷克小提琴家奧塔克・塞席克是她的恩師。她相信荷蘭友人羅德斯、詹姆斯・賽門（一九四一年她在荷蘭的鋼琴伴奏）、以及她的伯父愛德華皆身陷席倫西恩斯塔特（註三）。

在就同一天，來自席倫西恩斯塔特的犯人轉往奧許維次，九百八十七名來自荷蘭韋斯特伯克營的猶太人，有六百九十五名被毒氣瓦斯毒死。一個星期以後，七百五十一名同樣來自韋斯特伯克營的犯人，有五百七十八人抵達後直接被運往毒氣室，其中包括一百一十八名孩童、三百零二位男子、三百三十位女子。在一百九十四名獲准進入集中營的女子當中，一百人隔天就被送到奧許維次第十區的實驗區。

奧許維次集中營指揮官赫斯，在一九四三年九月二十五日下令犯人不准在九月二十八日吃剩餘的食物，因爲老鼠身上的病菌肆虐

全營。如同黛奴塔‧柴克所指，這項命令顯示營區指揮官對犯人在餓得受不了的時候，會到狗屋、豬圈、垃圾堆裡找剩餘食物這件事心知肚明。

　　來自城市的猶太人讓火葬場的雄雄烈火日以繼夜地燃燒。奧許維次軍官在九月十六日到二十八日這段期間，全力鏟除集中營的反對勢力，大舉展開逮捕行動並將嫌犯處死。報告顯示一千八百七十一名女子在九月死亡，其中一千一百八十一位女子被毒氣毒死。十月一日實驗區記錄區內有三百八十七名女囚犯和六十七名擔任護士的犯人；隔天，犯人數量減少為三百八十四名，護士減少至六十四名。過去十一個月在女子營生下的十一位嬰兒被登記為男子營的新到犯人，腳上刺上集中營編號，有一段時間他們暫時留在女子營（註四）。

　　一九四三年十月底，一輛載滿一萬七千名猶太人的火車從柏根－貝爾森營（Bergen-Belsen）抵達集中營。車上的乘客被告知火車的目的地是瑞士，沒想到竟然到了奧許維次。當大家走到柏克諾營第二火葬場和第三火葬場時，一名女人拔出黨衛隊軍官身上攜帶的左輪手槍，開槍射死軍需上士施林傑（Schillinger），並且傷害中士安默里希（Emmerich）。其他的女人在盛怒之下赤手空拳揮打黨衛隊軍官。結果，那一批新到犯人全部被手榴彈炸死或是被趕進毒氣室。

　　翌日，黨衛隊衛兵為了報復，從瞭望台開槍射擊，用機關槍掃射整個集中營。十三位犯人死亡，四位重傷，四十二人輕傷。根據奧許維次集中營的記錄，音樂區的位置正好位於流彈四射的瞭望台正下方。

　　第一批從義大利抓來的猶太人在前週正式進入集中營。自從墨索里尼垮台之後，德國即視義大利為敵國。最新一批來自韋斯特伯克營（一千零七名犯人中有四百八十人被送進毒氣室）帶來消

息，艾瑪在去年尋找的荷蘭猶太人基督徒已經被送往柏根-貝爾森營（註五）。

一九四三年十月三十日，自艾瑪五十七號護航火車後的第四班火車從德蘭西抵達。根據沙吉‧克拉爾斯菲德的資料顯示，在一千名乘客當中，六百一十三人被無情地送進毒氣室。

依據黛奴塔‧柴克十月份的報導，自八月初以來，柏克諾女子集中營已經死了五千五百七十八人，其中有三千二百二十四人被毒氣毒死。

柏克諾女子營的死亡人數在一九四三年十二月達到最高峰。集中營反抗份子聲稱十一月有一千六百零三人死亡，其中三百九十四人被送進毒氣室；十二月有八千九百三十一人死亡，其中四千二百四十七人被送進毒氣室。這個驚人的數字和斑疹傷寒蔓延的月份不謀而合。在十二月十日，二千名猶太女人在同一天被選上送進毒氣室。

註解

1. 奇蒂‧菲莉絲‧哈特在她一九八一年的《回到奧許維次》（Return to Auschwitz）一書中，描述她以犯人的身份擔任「加拿大」工作人員的經過。「加拿大」倉庫由三十棟建築物組成，裡面裝滿了柏克諾營掠劫的物品。這座複合式建築物在一九四三年十二月完工，庫存數量不下現代百貨公司。

2. 當艾絲特‧蘿威‧班傑拉諾被正式歸類為「半個猶太人」後，即轉到拉文布魯克集中營。今日班傑拉諾太太住在德國漢堡。多年下來她以德國漢堡為據點，用追念猶太人大屠殺的音樂為主題，進行巡迴演奏。

3. 艾瑪不知道愛德華在一九四二年一月二十一日已經葬身席倫西恩斯塔特。這天是他八十四歲生日前夕，之後所有猶太區居民皆被送往奧許維次。

4. 據卡茲米爾茲‧史摩倫(Kazimierz Smolen)一九四三年的報告,出生在集中營的「亞利安」小孩有出生登記,並經過黨衛隊軍官「非正式允許」留下來,然而,只有極少數的孩子能夠活命。

5. 在一九四〇年五月納粹入侵荷蘭後有十四萬名猶太人留在荷蘭,在戰爭結束之時,百分之七十五的人葬身納粹集中營。

第十九章 音樂避風港

人所有的東西都可以被剝奪，除了一樣東西
——他最終的自由意志。
他在任何環境下都可以選擇自己的態度，
選擇自己的道路。

—維克特·法蘭科

在艾瑪擔任指揮的期間，她讓女子管弦樂團脫胎換骨。安妮塔
形容這種變化就像「白晝和黑夜」一樣分明。連大家在艾瑪上任前
演奏的小曲子，都因在她的指揮顯得不可同日而語。這群管弦樂團
搖身一變成為真正的音樂家。演奏曲目包括高難度的古典音樂。風
琴手芙蘿拉在多年後感到與有榮焉：「我永遠忘不掉《皇帝圓舞
曲》，這首曲子我獨奏了二次。」

管弦樂團的第一小提琴手海倫·薛普斯（後來她與海蓮娜共同
挑大樑）證實艾瑪在音樂上的投入程度：

來自音樂世家、才華洋溢的艾瑪，在我看來是一位傑出的音
樂大師，她對音樂的敏感度很強……看著艾瑪迫不及待要將我們
提昇為真正的管弦樂團，真是一種令人感動的經驗。她是一位不
折不扣的音樂家，這不是一件靠著用功就可以學會的本事，她有
著與生俱來的能力……

音樂對她來說是最美好，最重要的事。她憑著一股決心，期
望將我們訓練成一流的樂團。從那天起，我們演奏出在其他管弦
樂團聽不到的動人旋律。有一天她演奏薩拉沙泰的《流浪者之
歌》，我當她的伴奏。她稱讚我們演奏得很好。她的話對我們產

生莫大的鼓勵。我們是志同道合的朋友！

　　由於我了解她的想法，和艾瑪一起工作是一種享受。我想艾瑪願意與我充分配合，她也肯定我擔任第一小提琴的表現。

　　艾瑪給予的稱讚就像她的責備一樣令人難忘。芬妮記得：「有一天艾瑪背對著我們，用她的小提琴演奏蒙提(Monti)的《匈牙利舞曲》(Czardas)。在表演結束後她做出結論，我們的伴奏比荷蘭管弦樂團還要好！」（註一）

　　蘇菲亞說管弦樂團的演出水準經常達不到艾瑪的期望：

　　艾瑪希望管弦樂團有一流的水準，這是她的願望。她經常在排練時對我們的表現很不滿意。但是，當我們在音樂會上表現出色時，她也會誇獎我們。艾瑪的標準比黨衛隊軍官要高，她將自己視為真正的權威人士。我們不在意黨衛隊軍官的稱讚，只在乎艾瑪的誇獎。

　　她深知自己是一位與眾不同的人物，肩負重大的使命，這是她生活的原則。她的目標超越黨衛隊軍官或其他柏克諾營的人。

　　安妮塔記得對艾瑪來說，最好的讚美莫過於管弦樂團好到足以請父親欣賞。「她經常提到她的父親，似乎想預先告訴大家，如果我們之中有人活下來，一定要找到他，告訴他女兒的輝煌成就。」

　　安妮塔在一九九六年接受英國廣播電台「沙漠島唱片」(Desert Island)的訪問，主持人要她評論管弦樂團的水準。她努力尋找合適的字眼，最後她終於開口：「我很難在事後評斷它到底有多好，若以每個人皆非專業音樂家的角度而言，我們的表現算是相當不錯的，但艾瑪・羅澤就是艾瑪・羅澤，她是指揮，是的，她的標準非常高。」

　　當她被問到艾瑪「是否了解管弦樂團是所有人的救星之時，」安妮塔回答：「我認為她並不是因為害怕而演奏。換句話說，倘若

我們演奏得不好，我們就會被送進毒氣室。我不認為如此。美妙的音樂似乎是她的避風港……這在當時的環境下聽起來非常荒謬。」

曼卡‧史凡爾波瓦(Mañca Svalbova)是從伯拉第斯拉瓦被送入集中營的猶太人醫生，也是艾瑪最喜歡的「曼西醫生」(Dr. Mancy)，她也相信艾瑪將音樂當成心靈的寄託。曼西醫生說如果沒有音樂，她就像一隻拼命以翅膀撞擊欄杆，遍體鱗傷的小鳥。音樂讓她逃避現實，忘記柏克諾營的一切痛苦，「如同睡衣保護身體」（註二）。

安妮塔永遠忘不了管弦樂團第一次演奏貝多芬的鋼琴奏鳴曲《悲愴》(Pathetique)，芬妮亞透過記憶重新編曲，由三個小提琴手和一個大提琴手演奏。

我該如何形容黨衛隊軍官離開音樂區的那一天晚上呢？那是一種與外界交融的感覺，充滿美麗與文化氣息，完全逃入一個夢幻虛構的世界……不諱言地，我們在艾瑪的領導下，跳脫了柏克諾營惡魔般的世界，進入一個全新的領域，不讓集中營灰暗的生存空間傷害我們。在那種情景下，所有人的心靈緊密地交織在一起。

管弦樂團在全盛時期具備豐富多元的演奏曲目，包括進行曲、狐步舞、維也納圓舞曲、室內樂、歌劇、輕歌劇、民謠音樂、吉普賽音樂、熱門歌曲及旋律、「德國爵士樂」、管弦樂改編曲。在奧許維次，要熟練如此豐富的曲目只能說是奇蹟。

海倫‧薛普斯在四十二年後說道：

艾瑪救了我們的性命，因為她知道如何將我們塑造成管弦樂團。如果沒有艾瑪，今天我們絕不會在這裡……艾瑪精通音樂，對我們每個人的程度亦瞭若指掌。她會要求我們某個人以特種方式彈奏，讓某段旋律充滿爆發力。對她而言，將一段喇叭旋律交

給小提琴手，並教她們如何演奏並不是一件難事。

海蓮娜稱讚艾瑪風格新穎，溝通能力也很強：「艾瑪巧妙地詮釋史特勞斯圓舞曲。她說明，圓舞曲的節奏如同圓球反彈的原理。歌者依照每人的音域，自然融入旋律當中。艾瑪無法忍受錯誤或不自然的聲音。」

波蘭的伊娃·史多喬瓦斯卡（Ewa Stojowska）是一位在一九四三年十一月加入管弦樂團的演歌者，對艾瑪以新穎的手法處理歌劇音樂，以及訓練不同音域女歌手詮釋男聲歌曲的能力讚嘆不已。艾瑪重新改編歌曲四重曲（例如熱門的歌劇《弄臣》通常由二名男聲和二個女聲合唱），伊娃以渾厚有力的嗓音詮釋高音部分。身兼音樂抄寫員和管弦樂團音樂圖書館員的伊娃，稱讚艾瑪開創或重現音樂的能力，終能將演奏曲目擴充到二百首曲子（註四）。

女子管弦樂團所有的演奏曲目到目前並沒有完整的記錄，但根據多位生還者（海蓮娜、安妮塔、維奧蕾，尤其是芬妮亞）口述。我們至少知道一部分曲目。維奧蕾說她們演奏了大約二十首軍隊進行曲，包括白遼士和舒伯特的選曲、蘇薩（Sousa）和塞普（Suppe）的進行曲（註五）、莫札特的《Eine kleine Nahctmusik》和《A大調小提琴協奏曲》第一樂章、布拉姆斯的《匈牙利舞曲》、巴哈的《夏康舞曲》、貝多芬的《悲愴奏鳴曲》、舒伯特的《小夜曲》、《紫丁香時間》、舒曼、阿貝畢夫、雷昂卡發洛的曲子、約翰·史特勞斯輕快活潑的《維也納森林的故事》、《藍色多瑙河》。

歌劇選曲和交響樂來自《塞維利亞理髮師》、《卡門》、《鄉村騎士》、《蝴蝶夫人》、《弄臣》、《托斯卡》。詠嘆調和混合歌曲來自《風流寡婦》、《微笑之地》、《吉普賽公主》、《白馬酒店》以及其他六首維也納輕歌劇。德弗札克的選曲（事實上是禁曲）包括《新世界交響曲》的片段音樂。

管弦樂團也演奏羅西尼和塞普的序曲、薩拉沙泰的《流浪者之

歌》，由艾瑪擔任小提琴的獨奏。《彼得克魯得圓舞曲》（爵士音樂，得到黨衛隊軍官正負兩種評價）直接取自華爾滋女子管弦樂團的曲目，如同席克辛斯基的《維也納，我夢寐以求的城市》。樂團演奏的流行音樂包括《聖帕歐里的紅燈籠》、由柴拉・林恩德(Zarah Leander)和馬瑞卡・羅克(Marika Rokk)演唱的《當紫丁香盛開時》、《歡笑的波卡》、當然還有大家耳熟能詳的歌曲《莉莉瑪琳》、《輕軍旅的指揮》、《伏爾加波特曼的歌曲》。

儘管猶太人作曲家的作品遭到禁止，但仍悄悄浮上抬面，其中包括極知名的狐步舞曲《約瑟夫，約瑟夫》(Josef, Josef)、孟德爾頌《E小調小提琴協奏曲》第一樂章。這些樂曲如同許多被禁止作曲家的音樂一樣，不知不覺融入管弦樂團的曲目，表示艾瑪對猶太犯人的暗中支持。她以這些曲目來測試拘捕者的容忍度有多高。

女子管弦樂團由一群奇特的樂器所組成，要為如此不和諧的團體編曲是一大挑戰。芬妮亞曾敘述，為了準備貝多芬《第五交響曲》（英國廣播電台和自由法國電台的信號曲，但據安妮塔說，管弦樂團從未演奏此曲。）第一樂章的表演，她用曼陀林演奏開頭的四音主旋律，小提琴在第四音加入，展現磅礡的氣勢。

艾瑪當然記得十年前她宣佈成立維也納華爾滋女子樂團時父親的反應。羅澤說，只要她的音樂有真實感，進臻完美的境界，她的計畫一點也不丟臉。

辛蒙恩・拉克斯在《另一個世界的音樂》(Music of Another World)一書中，描寫那位與他對等的女子管弦樂團指揮：

管弦樂團的指揮是在中歐極具盛名的小提琴家艾瑪・羅澤。她是世界知名的羅澤四重奏創辦人及第一小提琴手阿諾・羅澤的女兒。我聽說她很有朋友的義氣，不止一次在當權者面前，為了夥伴的健康或性命仗義執言。她救了無數人的性命。

拉克斯說雖然女子管弦樂團缺乏男子所用的管樂器，尤其是銅管樂器，形成「柔弱無力」的演奏效果，但並「沒有阻止二個集中營在音樂上不斷較勁...在這種背景下，一種特殊的音樂交流因而產生：前一個星期日我們在女子營舉辦音樂會，下一個星期日我們在自己的營區舉行音樂會。」

芬妮亞注意到雖然男子管弦樂團才是「真正的交響樂團，個個能力非凡，甚至擁有獨奏家。而我們唯一的專業音樂家是艾瑪」。芬妮亞在別處一直誇這位管弦樂團指揮為「我們獨一無二的大明星」。

女子管弦樂團的成員對她們演出結果相當滿意。一九八○年的電影《為時代演奏》(Playing for Time)引起管弦樂團生還者強烈不滿。她們抗議電影中的管弦樂團表現太差，不符合實情。電影中的女主角根據芬妮亞改編，擔任樂團主唱。

當天氣許可的時候，艾瑪和管弦樂團每週為萊維爾區的病人演奏二次。為了進行演奏，管弦樂團在醫院區外面的草地上架起音樂台和腳凳。在營中擔任醫生的犯人形容音樂會為「聲波治療術」。林根斯－雷納醫生記得：「有了李奧波迪(Lupi Leopoldi)舞台劇中輕快的維也納旋律，我們試著想像身處夏日的溫泉浴場。有時候我們可以開懷大笑或講一講笑話。」當天候不佳的時候，管弦樂團就在萊維爾醫院區內演奏。

瑪麗亞·莫斯－華多維克以充滿嚮往的語氣，描述在萊維爾區舉辦的音樂會：「那是集中營生活的一大盛會，我們很難不被感動，也很難忘記這種經驗，它就像是短暫的自由。糟糕的是當我們回到集中營，便必須面對殘酷的現實。」慘劇不止一次發生，在一九四三年十一月和十二月斑疹傷寒流行的時候，管弦樂團有一天下午為萊維爾區的病人演奏，隔天發現他們全部都被毒氣瓦斯毒死。

認為女子管弦樂團是奧許維次「大謊言」一部份的集中營犯人

奇蒂・菲莉絲・哈特分證實了這個說法。有一天，納粹執行一項名為「運動」的殘酷處罰，她被迫跪下好幾個小時。她伸出雙手，每隻手掌握緊一塊石頭。她從遠方看見並聽到管弦樂團在萊維爾區外面為病人演奏，奇蒂說：「隔天所有的犯人都被送進毒氣室。」

管弦樂團在柏克諾營舉辦週日音樂會，讓犯人有半天的休憩機會。對許多犯人來說，這是唯一讓他們想起集中營外溫柔世界的方式。一開始週日音樂會在音樂區外的廣場舉行，但在一九四三年秋天，黨衛隊軍官下令停止了這項活動。艾瑪毫不氣餒，說服集中營指揮官讓管弦樂團將演奏會的地點搬到「三溫暖」。

據艾瑪的朋友曼西醫生的描述，這些週日音樂會有時候持續二、三個小時。大批人士在外面靜靜站立等候，伸長耳朵聆聽室內的音樂。「在音樂會開始之前就有上千名犯人等了幾小時。當音樂會開始時，『三溫暖』像聖殿一般安靜，這是集中營最神聖莊嚴的一刻。艾瑪以美妙的姿態揮弓，帶領聽眾越過鐵絲網，飄回早已消失在他們生命中遙遠而美麗的世界。」

黨衛隊軍官也來參加週日音樂會，舒服地坐在前排。享有特權的犯人都在場，尤其是營區區長、營區管理員和其他充當命令執行者的犯人。普通犯人擠進後面的公共浴室，站著聽完整場音樂會。音樂會在開始和結束時都沒有雄偉的喇叭聲，也沒有鼓掌聲。

艾瑪通常在大型音樂會上擔任小提琴獨奏。看過她的人形容她身材細長、留著深色頭髮、以專注的神情演奏、頭微微傾斜。她以纖細敏銳的手指彈奏出前所未有的深情音樂。有一位犯人記得她那一雙美麗的大眼睛「映照出遠方的景致」。

艾瑪偶爾也會帶著一群演奏者到私人慶典上，像是某一區的生日宴會、一群人在「三溫暖」聚會慶祝犯人從集中營獲釋。這一類的演奏會並不多，但足以提高艾瑪在奧許維次執行人員的威望。這些菁英份子有權利舉辦一場特殊的音樂會，進而鞏固他們在營中的

地位。

　　如果艾瑪心情輕鬆，有時候會即興創作幾首小夜曲，讓犯人大飽耳福。一九九六年住在紐約的柏克諾營生還者愛麗莎·雷爾（Alicia Rehl），記得在她生日那天，艾瑪經過她房間的窗戶，演奏傳統的德國生日歌。

　　或許艾瑪最感人的獨奏曲是在音樂區的藩籬內演出的。每當艾瑪想要感謝表現突出的管弦樂團女孩子，或單純想幫助她們放鬆心情時，就會為她們表演。當她觸動琴弦時，芬妮亞描寫，艾瑪變得溫柔、仁慈、散發一股溫暖的性感魅力。她的眼睛明亮，情緒激動，而且「美麗迷人」。

　　許多年後，居住在克拉科夫的艾娃對艾瑪的個人演奏會記憶猶新：「有幾個夜晚艾瑪會為我們演奏，她真的很棒。」海倫·薛普斯在四十三年後，仍然記得那幾場私人音樂會營造的樂趣，住在布魯塞爾的她說：「名小提琴家伊茲哈克·波爾曼（Itzhak Perlman）的演奏勾起我對艾瑪的回憶。」

　　音樂區成為享有行動自由的犯人聚集之處：集中營辦公室、萊維爾區、「加拿大」的工作人員、翻譯員、信差、廚房工人。連愛好音樂的黨衛隊軍官也流連忘返。

　　因為思密周嚴而被人冠上「哲學家」封號的蘇菲亞說，表示黨衛隊軍官喜歡在下班後過來捧管弦樂團的場，「在他們聽過音樂後顯得較有人性。」每當一位黨衛隊軍官在音樂區的門口出現時（有時候在結束長時間的篩選後），艾瑪和管弦樂團便起立聽命。軍官可以不事先通知便大搖大擺地進來說：「妳們已經練習夠久了。」接著便命令她演奏音樂。艾瑪對每位軍官有求必應。管弦樂團經常演奏到筋疲力盡，有時候一遍又一遍重複演奏同一首樂曲。

　　瑪格特也同意以上的說法。音樂區成為黨衛隊軍官的避風港，一個足以讓他們鬆弛緊張情緒，消遣娛樂之地。「有時候一位黨衛

隊女軍官會要求我們演奏蕭邦的曲子，然後專心聆聽，在離開之時還不忘踢一下身旁年老的婦人。指揮官赫斯要求我們演奏歌劇《蝴蝶夫人》中的一首詠嘆調，然後進行犯人篩選。」西維亞記得一位黨衛隊軍官，「不斷要求芬妮重複演唱一首探戈曲子，幾乎令她發瘋」。

當風度翩翩的黨衛隊醫生約瑟夫・孟格爾（號稱「死亡天使」）不斷要求安妮塔演奏舒曼的《夢幻曲》，艾瑪、安妮塔、和音樂區的女孩子做何感想？這個人以拿破崙威武的姿態站立，一隻手的大姆指放在乾淨外套的扣子之間，悠閒地哼著歌劇《茶花女》的旋律，另一隻手指著坡道的「右邊」或「左邊」，一個下午決定數百人的生死。

在一九九六年，英國廣播電台直截了當地問安妮塔這個問題：「妳為這一群人演奏的感覺是什麼？」

「我們沒有時間去問我們的感受是什麼。」安妮塔回答。

「妳知道他們萬惡不赦嗎？」訪問者問。

「我們當然知道他們做了什麼事，」安妮塔說：「但我們又有什麼選擇？」

芬妮亞同意這種說法，她說管弦樂團女孩子最大的心願，就是活著逃出集中營。「為了活命，我們除了服從命令又能怎麼辦？」

西維亞記得柏克諾營殘忍的黨衛隊監督員艾爾瑪・葛莉絲和黨衛隊軍官法蘭茲・賀斯勒，經常帶著警犬進入音樂區。瑪麗亞・曼德爾也是常客，覺得間奏曲對恢復疲勞很有功效。西維亞說：「當曼德爾進來聽音樂時，充滿人性，是個十足的愛樂者。但當她離開音樂區後，卻變得心狠手辣。」芬妮亞描寫她如何以《蝴蝶夫人》中的詠嘆調《美好的一日》成為曼德爾最欣賞的演唱者。這首歌曲讓音樂區來自傳恩席爾凡尼斯（Transylvanis，現為羅馬尼亞境內）的伊娃・史坦納・亞當（Eva Steiner Adam）贏得同樣的地位，

這個女孩當初在乞求麵包時因唱歌被人發掘（註六）。

受曼德爾庇護之人除了享受特權也必須面對挑戰。芬妮記得有一天曼德爾到營區要求艾瑪演奏薩拉沙泰的《流浪者之歌》，令她膽戰心驚。「她說她在收音機上聽到這首曲子，想要比較一下。我們演奏的聲音彷彿天籟。那個德國人（事實上，曼德爾是奧國人）對熱烈期盼的艾瑪表示，管弦樂團演奏得比收音機上還要悅耳，令我們如釋重負。」

大家都知道在集中營贏得黨衛隊軍官的讚譽，代表管弦樂團團員有了生路。有一天，芙蘿拉的手不小心燒傷，無法演奏。一位黨衛隊軍官直截了當地對她說：「妳很幸運，因為妳是我們的手風琴師，否則我今天會將妳送進毒氣室。」

根據某些生還者的說法（但遭到其他人的否認），有些集中營的犯人瞧不起管弦樂團團員，罵她們是「黨衛隊的走狗」，甚至在她們經過時往她們的臉上吐口水。「別人並沒有在我們臉上吐口水」，安妮塔堅稱。管弦樂團團員了解對黨衛隊屈服的必要性。

辛蒙恩・拉克斯能夠體諒批評管弦樂團的人的想法。對她而言：「音樂讓團員保持『頭腦精神』（或體力），她們不必到外面去作苦工，食物也比較豐富。」

奧許維次一營的管弦樂團指揮亞當・柯皮辛斯基對這件事情抱持不同的看法：「感謝音樂本身的力量和啟示，它喚醒了營中聽眾最寶貴的要素——真實的本性。或許這是為什麼許多人本能地崇拜音樂這種最美妙的藝術，尤其在集中營的環境下，音樂是醫治犯人枯萎靈魂的良藥。」

一些犯人對管弦樂團最典型的印象恰如夏綠蒂・戴爾伯在詩歌散文《踏上不歸路》(None of Us Will Return)的描述。對她而言，在集中營的環境中，音樂令人戰慄。她透露內情：

管弦樂團站在大門的鐵路路堤……指揮官命令樂團爲他演奏，並分給他們多一條麵包做爲獎勵。當新到犯人從火車上走下來，準備排隊點名或直接進入毒氣室，他要求管弦樂團演奏歡樂的進行曲。

當我們通過大門時必須跟得上樂隊的節奏。他們演奏我們埋在記憶中的圓舞曲，在這裡聽到這些曲子眞令人痛苦萬分...

他們坐在凳子上演奏。我們忍住慾望，不要看大提琴手的手指，也不要望著她們的眼神，你會受不了。不要看女指揮的手勢。她的樣子很像維也納大咖啡廳擔任女子管弦樂團的指揮，很明顯地，她在回憶過去的風采。

每位團員都穿著海軍藍群子，白色襯衫，頭上圍著淡紫色的手帕。

有些人冷眼旁觀管弦樂團，拉克斯引用他們的話：「這一群洋娃娃……穿著白色領子的海軍藍洋裝，坐在舒服的椅子上。音樂的目的是爲了振作我們的精神，如同在戰爭中激勵老馬的號角一樣，鼓舞我們的士氣。」

有一些黨衛隊軍官(例如黨衛隊督察長瑪格特・崔克斯勒和士官長安東・陶柏)公開反對管弦樂團。他們認爲團員是一群好吃懶作之徒，希望在練習音樂之外分配繁重的工作給他們，正如他們對待柏克諾男子管弦樂團的方式一樣。

兼具行動自由和敏銳觀察力的齊比注意到男犯與女犯的不同——「男犯想讓黨衛隊軍官混淆，但女犯只想討好黨衛隊軍官，因此女子管弦樂團比較容易管理。」集體順服命令的行動讓整個管弦樂團凝聚在一起。正如艾瑪一再告訴希爾德的，管弦樂團「同生共死，絕不能半途而廢」。

維奧蕾觀察到艾瑪從來不奉承黨衛隊軍官。「事實正好相反。她的舉止合宜，散發出一股尊嚴，力求完美，這種態度反應在她的

音樂上，這就是她生命的意義。」

芙蘿拉相信艾瑪對納粹恨之入骨。「她在黨衛隊軍官心目中是女神，一位對他們恨之入骨的女神。」蘇菲亞記得有一位身兼作曲家的黨衛隊軍官帶著他的小提琴作品到艾瑪面前，請她看著樂譜演奏。「艾瑪演奏了這首曲子但拉錯了幾個音，因為樂譜不清楚。她建議他修改幾個地方，他欣然接受。」

艾瑪對納粹的大膽態度令曼西醫生大為吃驚。在一場週日音樂會上，她記得，有幾位坐在觀眾席上的黨衛隊女軍官笑聲不斷，冒出幾句髒話。艾瑪停下音樂，「她以閃電般的速度深呼吸，接著說：『像這種情形，我演奏不下去。』」觀眾的干擾停止了，管弦樂團於恢復演奏。

瑞吉拉記得有一位音樂區的訪客說了一句殘忍的玩笑話：「有一天負責火葬場的黨衛隊軍官來拜訪我們，我們問他我們演奏的水準如何。他說有一天輪到我們的時候，他會賞我們一份濃濃的毒氣。」不是每一個人都能接受這一類的笑話，但對其他人來說，這令他們想起人自然開朗的一面。很奇怪的是，齊比說：「你可以對死亡一笑置之，但你絕不能拿食物開玩笑，那是我們最需要的東西。」

以頭腦清醒而在營中聞名的希爾德不記得在柏克諾營開過的玩笑。「或許別人記得，因為他們很年輕。」只有重獲自由後，他們才拾回了在集中營失去的年輕活力。

西維亞指出「我們對芝麻小事一笑置之。但是，對生命的喜悅感和無聊的玩笑是截然不同的二件事」。

艾瑪和管弦樂團的女孩子透過音樂營房木牆的裂縫，看見強迫勞動的犯人蓋了一個經常登在照片上，通往第二、三號火葬場的專用鐵路。新的鐵軌以奧許維次火車站為起點，通過柏克諾營區大門，直入集中營的核心地帶。這條鐵路是為了因應一九七七年春天

大量湧入的火車，火車上載滿數千名匈牙利猶太人，集體被送入集中營的毒氣室。管弦樂團團員從五十公尺以外，看見一長排將被處死的犯人，步行或被卡車載往位於男子集中營營房中間的那片死亡之地，此處和音樂營房由鐵絲網隔開。

一九四三年秋天，艾瑪在一次難得的機會中透露她內心的感覺。她和蘇菲亞看見大批載滿犯人的卡車開往毒氣室，風中傳來第二十五區女人的尖叫聲。「真是非常、非常恐怖，」艾瑪說：「德國人為什麼要這樣做？我不想白白犧牲。」

蘇菲亞形容那次的事件：「在篩選過程中，一般犯人留在營房，直到篩選結束。我們躲在音樂區黑暗的一角，我發現艾瑪恐懼得不得了，每個人的感覺都是一樣，但沒有人敢說出來。艾瑪害怕的是萬一有一天她認識的人被選上進入毒氣室，屍體在火葬場燒成灰燼。」艾瑪告訴蘇菲亞，在這種情況下，她無法預料她會有什麼反應。

一車車載滿被選上進入毒氣室的赤裸女人畫面，令林根斯－雷納醫生心有餘悸。仍舊記得醫院前音樂會的她：「我們一直演奏，陶醉在音樂中，我們從未對那些在卡車上的人大喊，要他們跳出來──逃命──抵抗──這是我到今天還不能了解的一點。我們如何能夠保持冷靜？」

在艾瑪接任指揮後令管弦樂團的音樂煥然一新的奇蹟，引起許多關於這位猶太人區長的謠言，人們傳說她虐待女孩子，還有人說她嚴厲處罰那些演奏錯誤的人，不是羞辱她們，就是用指揮棒敲她們的頭，摑她們的耳光，甚至毒打一頓。

在音樂區要求嚴格是不爭的事實。雖然管弦樂團的女孩子沒有多少清潔用品，但艾瑪對私人衛生的要求很高。鞋子每天都要清潔、擦亮，床要像「醫院的角落」一樣疊得四四方方。艾瑪尖銳的責備和權威感令某些女孩子痛恨她，儘管她們靠艾瑪的保護，和她

是生命共同體。這些當初對艾瑪嚴格規定反彈的女孩子，後來不得不承認音樂區嚴格的生活秩序帶給了她們最重要的安全感。

在艾瑪的指揮下，樂譜抄寫員和音樂家一樣忙錄。樂譜抄寫員坐在音樂室長桌子的一邊，在一堆紙上抄寫管弦樂團樂譜。對艾瑪來說，抄錯音符比彈錯音符更不可原諒，使得她與抄寫員的關係更加緊張。艾瑪在艱困的環境下仍不改吹毛求疵的個性，她討厭骯髒、凌亂、大意的人，更無法忍受這種人的工作成果。

艾瑪有時候使用嚴厲的手段。這個敏感的話題如今仍然引起管弦樂團團員激烈的爭議。安妮塔提醒大家，沒有住過音樂區、與管弦樂團相處過的人，不會了解艾瑪的行為。齊比也認為外人無法了解集中營犯人的行為。「在奧許維次，人們過著愛恨交織的生活，」她說：「愛與恨只在一線間，愛代表自我犧牲，恨是因著求生的慾望而引起的。」

了解集中營人們為了生存而痛苦掙扎的林根斯-雷納醫生一言以蔽之：「奧許維次猶太犯人所做的事，沒有一件不能被人原諒。」

對艾瑪印象深刻的安妮塔以同樣的語氣，描述艾瑪如何追求完美、實施嚴格的標準：

艾瑪一開始就以完美的標準創立真正的管弦樂團，有些標準是她從小習以為常的……各別訓練每一位管弦樂團團員。她全心投入這項工作，此舉在集中營的環境下顯得無比荒謬……

艾瑪對那些彈錯的人處以重罰。我記得我斑疹傷寒復原後剛從萊維爾區回來時，因為演奏得不好而被罰，我跪著清洗整個營區，這讓我的身體更加虛弱不堪，眼力和聽力也大受影響。我不是唯一一個受到這種處罰的人。

如果說我當時喜歡艾瑪，那絕對是謊言，我的內心充滿憤怒。三十五年後當我重新檢視艾瑪的態度，我對她抱以無比地敬

佩。我不敢斷定艾瑪行事究竟是靠著事先計畫還是本能反應。

　　若要說她最大的成就，在她鐵的紀律下，我們轉移了焦點。我們不注意營區外發生的事（不注意煙囪，不注意屍體燒焦的氣味），只關心音樂，思考爲什麼升F大調會演奏成F大調。

　　或許這是她讓自己保持理智的方式，她要我們全心投入，讓我們保持清醒。

　　當希爾德痛苦的斑疹傷寒痊癒，從萊維爾區回來後，也和艾瑪發生過衝突。雖說她和艾瑪交情深厚，但艾瑪不肯聽她的話。「艾瑪要我拿起樂譜，練習音樂，我告訴她我聽力和視力衰退，無法勝任此項工作，但她不相信我」。希爾德在稱讚艾瑪時語多保留：「她在奧許維次建立一個新世界。其他人爲生存而奮鬥，但艾瑪卻在建造新的環境。我堅定支持猶太人復國運動，她會花上數小時和我辯論，要我在獲得自由後不要回到以色列。她說她正在培訓一個管弦樂團，在戰爭結束後要到全世界巡迴演出。」（註七）

　　正如海倫·薛普斯所言，在音樂區的女人「雖然身處集中營，卻像活在另一個星球。艾瑪讓我忘記我們正在坐牢，忘記我們身陷絕境。」

　　西維亞同意她的說法。對她而言，管弦樂團存在死亡營的事實太過荒謬，難以用常理想像：

　　我相信我們在某種程度上已經超越了現實。當你坐在營中，創造優美的旋律（不僅只製造聲音），每天練習八到十小時，讓演奏技巧突飛猛進。和身邊的悲劇比較起來如同天壤之別……你只有兩種選擇，不是忘記身邊發生的慘劇，一天難處一天當；就是分分秒秒想著不愉快的事，瀕臨發瘋的邊緣。

　　蘇菲亞有一次說：「我們沒有去想身旁發生的種種悲劇，否則我們一定會自殺。」瑞吉拉同意她的說法：

任何一個理性的人目睹這一切磨難都難以承受。我們看到打赤腳的犯人在雪地上行走，頭上掛著他們的「招牌」。（木底鞋子在雪中派不上用場，反而使他們跟不上工頭要求的步伐。）我們坐在那裡，看著這一幕哭了起來。

定居以色列的音樂區生還者瑞吉拉、西維亞、希爾德對艾瑪強烈的信念與管弦樂團的成就感到不可思議。「那真是美好。」瑞吉拉在柯爾以色列廣播電台說：「我們的音樂如此悅耳！」海倫‧薛普斯也記得在艾瑪調教下演奏的旋律「美得無與倫比」。

安妮塔說艾瑪不是天使，但她是少數幾位在西里西亞連鎖集中營內有權力拯救犯人的營區區長，並多次發揮她的權力。艾瑪知道其他在集中營擔任執行者的犯人以及黨衛隊執行官濫用權力，她不是那種人。

「艾瑪說她在音樂區當區長比殺女孩子、偷她們食物好得多。」瑪格特記得。雖然集中營謠傳她「過著像皇后般的生活」，但打掃她房間的雷琴娜在戰爭結束多年後，仍然可以勾勒出她房間的模樣，堅稱她過著刻苦的生活。艾瑪的生活簡樸，擺著一些不起眼的傢俱，她並沒有剝奪其他犯人的財物，讓自己過著奢侈的生活。

對管弦樂團指揮忠心不貳的海倫‧薛普斯永遠不會忘記有一天她令艾瑪勃然大怒。管弦樂團在集中營門口演奏，一群比利時婦女正好走過去。海倫說：「有一位女孩子認出我，她大叫：『海倫，是妳嗎？』」

我當場嚎啕大哭，艾瑪怒不可遏。當我回到音樂區時，我仍然泣不成聲。她摑了我一個耳光，要我安靜下來，告誡我永遠不要失去自制力。演奏一定要繼續下去！從此之後我再也沒有失去過自我克制的力量，我不恨艾瑪，我學會了這個功課。

我該如何分析我的感覺？在自我保護的意識下，我將自己完全交給了名副其實的少數份子區，那便是管弦樂團。火葬場就在

艾瑪‧羅澤 ◆ 354

一百公尺外。在我們的營區外面，高壓電鐵絲網夜夜擦出火光。被選上進入毒氣室的人在夜晚以聖詩或禱告迎向死亡，那真是一幅慘絕人寰的畫面。

　　年輕的葉芬特也很脆弱，有一天當管弦樂團在大門口演奏時忍不住哭泣。海倫記得「命令即刻降臨（由曼德爾正式發布），不准有人哭泣」。

　　艾瑪被一些人指責（包括芬妮亞‧費娜倫）毆打女孩子。芬妮亞還指證歷歷地說艾瑪不但不後悔，還為自己辯稱，她說偉大的德國指揮家威廉‧福特萬格勒依照「德國管弦樂團的傳統」打他的樂師。根據芬妮亞的說法，艾瑪是「真正的德國人」，「如空洞的小提琴盒子」沒有良心，獨攬指揮家大權。

　　知名的維也納愛樂管弦樂團檔案管理員奧圖‧史特拉塞爾教授稱讚艾瑪和她的父親。跟隨羅澤演奏多年小提琴的奧圖‧史特拉塞爾教授在書上寫著他一點也不懷疑費娜倫的告白。三十年來，他在福特萬格勒指揮下到維也納和薩爾斯堡進行多次演奏。在那段時間，他說指揮「從未提高聲音說話，更不會打人」。史特拉塞爾教授十分肯定艾瑪以在羅澤家備受敬重的福特萬格勒為名，對管弦樂團團員採取體罰的手段。不過，史特拉塞爾也觀察到，演奏者批評指揮不足為奇。「這是一件很尋常的事，」他挖苦地表示：「演奏者絕不會崇拜他們的指揮。」

　　在艾瑪的時代，在眾多專制的指揮家有一位最受人敬畏，那人便是她的舅舅馬勒。她的父親也很注重紀律，以跋扈的管弦樂團和四重奏領袖而聞名（傳言指出，有一次在演奏時一位樂師沒有準時切入，讓溫文儒雅的羅澤都忍不住用琴弓打了他的頭）（註八）。

　　奇蒂‧菲莉絲‧哈特記得管弦樂團團員經常看起來疲憊不堪且面黃肌瘦，似乎被人打過。其他如尤琴妮雅‧瑪爾希唯治的證人，卻沒有見過團員被打的跡象。管弦樂團生還者說她們的臉色難看一

點也不稀奇。她們經常疲倦地快要昏倒，饑餓和痛苦是家常便飯。當她們一想到能不能活命全看下一場演奏時，精神幾乎瀕臨崩潰邊緣。

　　海蓮娜說如果衣著美麗的管弦樂團女孩子看起來疲憊不堪，她一點都不驚訝。雖然她們不必做苦工，但心理壓力非常大。管弦樂團的女孩子是全營區最早起床的一群人，辛苦練習一整天，直到深夜才結束任務。海蓮娜又說：

　　　我不記得艾瑪是否打過女孩子，她以各種方式處罰她們。她命令她們洗營房的地板，或是要她們從廚房搬很重（五十公升）的湯壺，通常這是音樂區女僕的工作。最糟糕的是被趕出音樂室，這意味著離安全的音樂區又遠了一步。

　　　維奧蕾記得有一次艾瑪一整個星期不准一個女孩子踏入音樂室一步。

　　西維亞對艾瑪的脾氣逆來順受。「我記得有一次艾瑪因為奏錯一個音符而發了一頓脾氣。」她說：「我不以為意，雖然我的反應很荒謬，但畢竟我只是一個微不足道的直笛手。只有像我們一樣面對死亡的人，才能夠體會我們是如何靠著那一股求生的意志苦撐下去。」

　　維奧蕾則完全相反，她很怕這位樂團團指揮，儘量避免觸怒她。維奧蕾記得有一次在週日早晨音樂會開始之前，她不小心將咖啡灑在白襯衫上，即將在音樂會上唱歌的她「不想挨罵，也不想被取笑為小豬」，為了不讓艾瑪看見衣服上的污點，她用雙手交叉遮住。艾瑪看到她做出「禁止」的手勢非常生氣，大聲斥責她：『現在輪到妳當指揮嗎？』維奧蕾說在當時的情形下，艾瑪的行為『扼殺了人性』。」

　　艾瑪大發脾氣在柏克諾女子管弦樂團時有耳聞。艾瑪怒斥團

員、打她們的耳光、用指揮棒敲她們的關節、罵她們「呆頭鵝」或「笨蛋」。艾瑪在平日生活中冷靜沉著，絕不會對別人惡言相向。很明顯地，在柏克諾營的她無法控制自己吹毛求疵的個性，有時候像其他的區長一樣說些狠話。海蓮娜坦承表示：「有時候在排練時，身心俱疲的艾瑪將指揮棒丟向一位犯錯的團員，怒斥：『妳這頭笨牛！』然而，隨著時間的過去，我越來越能體會艾瑪的心情。她說：『集中營就算在氣氛最好的時候仍具高度威脅性，就算在音樂區的保護下也是壓力重重。』」

連故意和艾瑪作對，不斷毀謗她的芬妮亞都將艾瑪的脾氣解釋為被人激怒的短暫現象。「她在努力克服緊張的情緒……但她輸了這場戰爭」。在這種情況下，芬妮亞寫著：「我們的反應可以理解：死亡、生命、眼淚、歡笑，每件事都乘上數倍，情緒失控，超越一般人理解的範圍。我們過著狂亂的生活。」

雖然艾瑪經常失去自我控制，但仍然堅守保護管弦樂團女孩子的責任，不會使出最後的懲罰手段，那便是將人趕出音樂區。蘇菲亞記得艾瑪當指揮初期發生的一起事件。在一次排練的時候，三個坐在第一小提琴手後面的女孩子不斷拉錯音。艾瑪的心情越來越煩，痛罵這些女孩子不專心，命令她們擦地板。其中協助小提琴手維奧蕾的非猶太籍波蘭人加德薇格・薇西亞・柴托爾斯卡(Jadwiga・Wisia・Zatorska)認為自己被冤枉了。

薇西亞拒絕接受處罰，但艾瑪不准任何人挑戰她的權威，堅決地執行命令。最後她給薇西亞二條路走，一是接受處罰，二是離開音樂區。薇西亞相信自己是被冤枉的，準備面對音樂區外的悲慘命運。

蘇菲亞設法澆熄艾瑪的怒火，向艾瑪解釋薇西亞叛逆的原因。九月二十四日，薇西亞的哥哥維拉迪斯羅和波蘭其他二個政治犯一起被捕，關在大集中營第十一區的沙坑。九月二十八日的沙坑篩選

完畢之後，三個人相繼在集中營指揮官的命令下遭到槍殺。薇西亞厭惡整個世界，說什麼也不肯擦地板。艾瑪聽到她的故事以後心軟了下來，想出另一種方式來處罰薇西亞，讓她繼續留在音樂區，保住一條性命。

在進入與世隔絕的音樂區好幾個月後，安妮塔對管弦樂團指揮的敬意絲毫未曾減弱。她形容：

父親的期望促使艾瑪勇往直前，拯救整個管弦樂團。她成為這群同病相憐女囚犯的支柱，就像二個姐姐緊緊抱住還活著的小妹妹，不要讓她們在點名時昏倒一樣。她使工作成為我們精神上的慰藉。她或許也像我們一樣害怕納粹，但卻從未因為害怕的緣故而責罰我們。有些女孩子痛恨艾瑪虐待她們，但有一天她們會比我還了解事實的真象。

齊比永遠忘不了辛苦奮鬥，一路掙扎的艾瑪。當齊比談到管弦樂團的成長時，流露出內心的驕傲。

她成就了一件在平凡生活中不可能辦到的事，她從無到有，一手成就非凡的事業。

艾瑪發揮天份，將一群業餘樂師訓練成演奏合宜的音樂家，這是她事業上的重大勝利。她一直不敢相信自己能夠辦得到。她不但嘗試所有她認識的指揮不敢做的事，而且享受到成功的滋味。她告訴我她再也無法回到兒時的故鄉，她自幼生長的維也納社會已經毀於一旦。她在柏克諾集中營創立一個讓她引以為傲的樂團。

有一些人很討厭她，但有更多人敬愛她，到現在依然如此。有些人始終無法了解為什麼管弦樂團只有一位指揮。

雖然我不記得她打過人，如果她真的做過這件事，在奧許維次一點都不算稀奇。集中營的環境很容易讓人方寸大亂。不要說在集中營，就算在日常生活中人們也會心慌意亂。就連慈愛的母

親都會愛之深責之切，但艾瑪不是一個喜歡打人的人。艾瑪在打管弦樂團女孩子的心情絕對和黨衛隊軍官或兇狠的區長打集中營犯人大不相同。

我被集中營最好的朋友打，是的，當時我很生氣，但事後我一點都不怪她。

我記得艾瑪會用法語對那些經常犯錯的女孩子大吼大叫，但艾瑪從未將她們趕出音樂區，那只有死路一條。我知道那個女孩子在柏克諾營外的地方絕對活不下去。

對維奧蕾來說，艾瑪的行為雖然複雜但可以理解。

我由衷相信艾瑪忽略了別人的感受。她只在乎我們演奏得好不好，其他事都不重要。這句話聽起來有種難以忍受、令人作嘔的感覺。她可以打了二、三個女孩子耳光，也可以將指揮棒扔到團員的頭上，全是為了音樂的緣故。

我要如何解釋？雖然她對我們過於嚴格，我們依然敬重她，愛戴她。在某種程度上，我們可以合理地解釋她的行為。

艾瑪不願意向黨衛隊軍官要求恩惠。維奧蕾記得有一次曼德爾對艾瑪說：「如果妳要麵包，儘管向我要，我會分給妳們。」維奧蕾繼續說：「幾天後，我們去找艾瑪，提醒她曼德爾答應賞我們一些麵包。她冷酷地回答：『妳們上一場音樂會（為犯人舉辦的）演奏地像豬一樣。』為了處罰妳們，我不會去要麵包。」

對管弦樂團女孩子來說這種做法不近人情。身為營區區長的艾瑪多領到一份食物，因此她對食物的迫切性不如其他女孩子來得高。芬妮亞和她一群說法語的朋友，單就她不願要求更多食物來減輕團員痛苦一事，斷定艾瑪對納粹迫害者的體諒勝於她對周遭犯人的同情。

但是，在一群親近艾瑪之人的眼中看來，艾瑪拒絕接受黨衛隊軍官的好意，是為了維護她的尊嚴與專注，同時鞭策管弦樂團女孩

子保持禮貌。她下定決心，爲了加強樂團的音樂範圍與演奏水準可以不擇手段。她相信一旦大家失去了嚴格的訓練，女孩子只有死路一條。況且，她也知道如何應付曼德爾和其他黨衛隊軍官。

芙蘿拉和夥伴們都相信艾瑪深諳與其他黨衛隊軍官交涉之道。有一天芙蘿拉站在音樂區前面以手風琴練習一首樂曲，黨衛隊隊長克拉麥阻止了她。他斥責：「那是猶太音樂！」「爲了自我保護，」芙蘿拉說：「我回答我不知道作曲家是誰，否則他一定會打我。如果他去找艾瑪，我相信她一定有辦法應付他。」

雖然不同的管弦樂團生還者有著不同的回憶，對艾瑪的行爲也有不同的認知，但大家都同意使艾瑪抱著強烈慾望（高標準的音樂、管弦樂團女孩子的生存）的動機始終未曾改變。她挑起這份職務的重擔，也享受特殊待遇。她在整個集中營被視爲管弦樂團中既獨特又強硬的領袖，她的能力傑出到一個地步，所有和音樂區有關的流言蜚語都會被冠上「因爲艾瑪」的標籤。如果音樂家挨餓，那是「因爲艾瑪」；如果她們愁眉不展，那是「因爲艾瑪」；如果她們看起來被打過，那是「因爲艾瑪」；如果管弦樂團得到別的犯人夢寐以求的待遇，還是「因爲艾瑪」。

四十年後，與英國室內樂管弦樂團合作的安妮塔，在事業顛峰期對艾瑪提出了評語：「管弦樂團的一舉一動都聽命於艾瑪。她是一位傑出的女性，展現卓越且深厚的音樂基礎。她本身是一流的小提琴家，但最令人難忘的是她強勢的作風。」

加百利・克納普(Gabriele Knapp)在訪問過七位管弦樂團生還者以及研究現有的文獻後，於一九九六年做出類似的結論。克納普在探討女子管弦樂團一書《奧許維次女子管弦樂團：強迫的音樂勞力與應付之道》中寫道：「從其他犯人的眼中看來，艾瑪是一位果斷而有魅力的人物，一位徹底的藝術家。」

在一九四三年的整個秋天，移居倫敦的羅澤馬不停蹄進行演

奏，深信艾瑪安全地藏身在荷蘭。自從他在女兒逃走的前一天晚上收到一封模糊的電報，上面寫著：「尤絲蒂妮的女兒要結婚了。」之後，就再也沒有聽到她的消息了。

一九四三年九月二日，羅澤上了一個對全奧地利播放的英國廣播電台節目，他在節目中為維也納同胞演奏貝多芬的《F大調浪漫曲》。就在同一個月，他聽說艾瑪忠誠的荷蘭朋友佛萊希已經逃到瑞士了（註九）。九月十六日，羅澤寫給亞弗列德表示，他的心情要一直到聽到艾瑪的消息後，才能恢復平靜。

羅澤在一九四三年十月二十四日歡度八十歲的生日，這在倫敦的奧地利難民區算是一大盛事。雖然在戰爭期間要與大西洋彼岸的英國聯繫十分困難，但奧國的音樂界知名人士仍舊克服萬難向他祝賀。正式的英奧兩國慶祝活動與奧國自由區慶祝活動，由倫敦的薩維伊飯店（Savoy Hotel）的歡迎酒會揭幕，十月二十七日在維格摩爾音樂廳（Wigmore Hall）的音樂會門票搶購一空，知名的羅澤四重奏東山再起，由羅澤擔任指揮。備受尊崇的英國鋼琴家瑪拉·漢斯以來賓的身份加入羅澤和腓得烈·布克斯波姆，演奏布拉姆斯的《B大調鋼琴三重奏》，當時布拉姆斯擔任羅澤四重奏的鋼琴手，在維也納依據手稿演奏此三重奏樂曲。

艾瑪不在場的事實為整個慶祝典禮投入陰霾。在父親生日後二天即是艾瑪進入柏克諾營第一百天。自從她在七月進入集中營之後，已經有超過一萬名婦女被送到集中營，更有千千萬萬的無辜百姓在納粹歐洲佔領區的每一個角落被捕，送到奧許維次集中營就地處決。

在羅澤慶祝生日不久後，麗拉從加拿大溫哥華寫信來說她從卡爾·達克特在瑞士的兒子保羅聽到艾瑪結婚的消息。羅澤接到這封信非常欣慰，立即提筆寫給亞弗列德：「這件難得的消息令我放心。」他樂觀地認為艾瑪結婚的消息等於有人「照顧」她。

羅澤和亞弗列德在十二月藉著信件爲對方打氣。亞弗列德記得父親爲自己「新的生命」開立處方。父親以溫柔的語氣勸慰孩子：「要進入更美好的世界，彈彈貝多芬的鋼琴奏鳴曲，從頭到尾好好彈一遍。」

註解

　　1. 芬妮在戰後回到比利時經營餐廳。她在一九九二年八月死於癌症。

　　2. 一九九六年八月，安妮塔·萊斯克—華爾費希在英國廣播電台接受蘇·羅莉(Sue Lawley)的專訪。

　　3. 在大戰結束後，史凡爾波瓦博士成爲優秀的小兒科醫生。她在一九四七年對奧許維次集中營的印象還很深刻時寫下回憶錄，書名爲《絕望的眼神》(Extinguished Eyes)，但直到一九六四年才正式出版，其中一章對艾瑪有詳盡的描述。奧許維次地下反抗份子，後來成爲猶太人大屠殺事件的權威人士赫爾曼·藍賓恩(Hermann Langbein)醫生將這一章關於艾瑪的描述與回憶錄其他部份譯成德文。

　　4. 以演奏曲目的數量而言，在奧許維次博物館竟然找不到女子管弦樂團的樂譜，眞是令人驚訝。

　　5. 董尼才第(Donizetti)的姪子法藍茲·馮·塞普(Franz von Suppe)是熱門輕歌劇作曲家，將義大利歌劇風格帶入維也納音樂劇院。

　　6. 一九八五年，伊娃·史坦納·亞當在慕尼黑接受訪問。她是一位極有才華的歌唱家，在艾瑪死後不久被帶進音樂區。她的犯人編號是A—一七一三九。她說當她算出前臂上的數字總和加起來是二十一時，就知道自己會死裡逃生。伊娃是管弦樂團唯一和母親同在音樂區的團員。她的母親先進來當抄寫員。

7．在二次大戰結束時，集中營管弦樂團的生還者分散各地，幾年後才有機會道出每個人的遭遇，在此之前更別提恢復彼此的交流。

8．來自柯納德(Kolneder)一九九八年著作，第五百三十六頁。托斯卡尼尼、喬治・齊爾(George Szell)等多位知名音樂家有著獨裁者的名聲。

9．身為土生土長的匈牙利人，卡爾・佛萊希獲准返回匈牙利。持匈牙利護照的佛萊希受聘前往瑞士教書，因而逃離魔掌。不久後這位偉大的小提琴家即因為心臟病過世。

第二十章 管弦樂團女孩子

過去從未有這樣的時代，
歐洲的菁英份子，若非如此絕不會齊聚一堂：
赤身裸體，呈現最原始的面貌。
　　　　　　——海倫·「齊比」·史賓薩爾·提喬爾

讓生還者凝聚在一起的力量比血緣關係更加強烈
　　　　——伊娜·維絲·赫朗斯基醫生(Dr. Ena Wei Hronsky)

在柏克諾營求生的方式隨著個人性格的不同而不同。年輕的瑪格特·安森布卻爾（婚後稱為瑪爾格特·維特羅夫柯伐）為了承受痛苦，想像自己是運動播報員，在地獄裡頭評述一場決定生死的運動大賽，她的工作是牢記並報告比賽的結果。

瑪格特曾描寫過她的經歷。有一次騎馬的黨衛隊軍官追捕一群工人，她和其他女孩子看到這一幕立刻躲起來。她潛入水中，靠著岸邊的樹枝遮掩，鼻子浮在水面上呼吸。「我對自己說：『記得妳是位體育記者』。想像自己是記者在許多情形下對我很有幫助。舉例來說，在炎熱的太陽下，我被黨衛隊軍官打，又渴又髒，奄奄一息。我告訴我自己能夠工作是多麼幸運的事，我不斷想像自己睡在清潔的房間，穿上乾淨的內衣。」

艾瑪也讓自己保持幻想：她的一舉一動彷彿自己身在別處。舉例來說，當她從簡陋的單人房進入音樂室時，就像登上音樂廳的大舞台，趾高氣昂。她筆直地站在指揮台上，手中拿著指揮棒，視即將展開的音樂演奏為神聖的工作，綻放著熱情，似乎正在指揮一群浩大的管弦樂團。她在萊維爾區的維也納好友葛蕾特·葛拉斯-拉爾森認為，艾瑪故意不去想身在何處。她有一天在發脾氣時大喊：

「我不相信我竟然在這裡！我不能留在這裡！」

　　幾位透視艾瑪內心的親密好友表示，艾瑪只有在極度傷心時才會承認她陷入困境。那時候，她失去了高傲的神情，只能長嘆一聲說：「如果我們演奏得不好，我們都會被送入毒氣室。」

　　大家許下承諾，團結在一起，直到死亡那日。堅定的友誼幫助音樂區的女孩子勇敢地活下去。團員一方面競爭、比較、不信任，一方面培養出獨特的向心力。正如安妮塔所形容，小音樂區的團體生活「有著尖酸刻薄的恨意，也充滿患難與共的精神。」

　　當管弦樂團的芬妮感染斑疹傷寒時，她的朋友感到非常難過，但她後來竟然奇蹟似地復原了。海倫‧薛普斯記得她回到音樂區：「樣子很可怕，臉上像戴了三角形的面具，棕色的大眼睛凹陷下去，但她很高興又回到我們中間。」艾瑪聽說芬妮的母親因斑疹傷寒過世，「要求我們兩人帶話給芬妮。我們很關心她，我們就像一家人，比親姐妹還親。」

　　說著相同語言，來自相同國家的人比較容易建立深厚的友誼。不同的族群各人找各人的朋友：來自比利時、法國、俄國，說法語的女孩子；母語是德語的女孩子；捷克人；波蘭人；來自都市，精通多國語言的人。相同的文化背景讓大家產生凝聚力。根據齊比的說法，女孩子之間分成許多小圈圈：「每二、三個女孩子圍在一起，每個小圈圈之間似乎有一道無形的牆。」這種分裂經常使大家產生口角，令艾瑪忍無可忍。當女孩子們因為受不了音樂區的壓力而大吵大鬧時，艾瑪總是退縮到自己的房間裡。

　　許多管弦樂團的女孩子（和整個集中營其他人一樣）對艾瑪的能力佩服得五體投地，以致於相信如果管弦樂團少了她，絕對維持不下去。有一些團員例如莉莉‧阿薩爾、芬妮亞‧費娜倫，永遠對她那高傲的態度，堅持採用「德國式」的嚴格訓練無法原諒。她們認為艾瑪沒有將功勞歸給團員，因此她們隨時準備提醒她，如莉莉

所言：「她需要我們的程度和我們需要她的程度一樣強烈。」

女子管弦樂團最深的隔閡來自猶太人和非猶太人之間，正如芬妮亞所描寫的「亞利安族群絕不能讓猶太人魚目混珠」，連抄寫員也抱著種族歧視。波蘭女孩子和猶太人女孩子的關係更為複雜。非猶太人的波蘭女孩子海蓮娜・鄧尼茲－尼溫斯卡不贊同芬妮亞與其他人偏激的說法：「種族歧視見仁見智……犯人的想法（指德國人、希臘人、法國人、波蘭籍猶太人、波蘭籍『亞利安人』）很公正，具包容性。雖然這一群人語言不同，造成溝通困難，但彼此建立起深厚的友誼。」

海蓮娜長久以來一直對管弦樂團指揮敬佩不已。一九二九年，當她還是年紀輕輕的小提琴學生時，就對初到荷蘭進行巡迴演奏的艾瑪著迷不已。在十四年後的一九四三年，海蓮娜被送入奧許維次－柏克諾集中營，她不但在營中看見少年時代崇拜的偶像，更在她的指揮下演奏，這對海蓮娜來說真像奇蹟一般。但是，海蓮娜只記得艾瑪和她說過二次話，第一次是獲准進入管弦樂團時，第二次是她請艾瑪減輕音樂區的工作，好讓她休養康復。海蓮娜說：「在我們的音樂勞動區真的沒有太多說話的機會。艾瑪喜歡獨處，一個人待在房間內。況且，我在『權威者』面前感到較不自在。」

音樂區的兩大派系不但源於集中營文化，也因為語言、宗教、國籍的不同而涇渭分明。在納粹的命令下，猶太人看不到未來，而非猶太人卻滿懷獲得自由的希望。這種基本差異在奧許維次最為明顯，猶太犯人在營中的社會地位最低。林根斯－雷納醫生本人證實在萊維爾區，非猶太人批評醫生將珍貴的藥材用在猶太人身上，「你為什麼要醫治猶太人？」他們強烈抨擊：「反正猶太人都要死」。猶太人婦女在納粹統治區受盡虐待，大部份的人「在抵達集中營大門時可謂哀莫大於心死」。

周圍環境的威脅，使猶太人婦女的凝聚力更強。艾瑪和查可瓦

斯卡堅持團員每天早上將床鋪得整整齊齊。管弦樂團最年輕的成員伊芬特達不到標準，於是年紀較長的德國長笛手蘿塔‧克羅娜幫她鋪床。據西維亞說，猶太女孩子藉著分享食物幫助同伴。她說，她在斑疹傷寒復原期肚子餓得受不了：「希爾德將她的食物分給我，才讓我苟延殘喘。互助精神由此可知。」艾瑪實施嚴格的訓練造成團員的孤立感，有些女孩子感情更好，其他女孩子的距離感卻越來越深。

安妮塔記得只有幾位波蘭女孩子願意和猶太女孩子說話，她表示：

　根深蒂固的不信任感，甚至恨意，讓非猶太人遠離猶太人。波蘭人的家人寄包裹給他們，因為如此，她們的健康狀況較為良好。我不記得有人曾與我們分享任何東西。當別人在爐子上燒食物時，我們這群猶太人只能癡癡地羨慕。

　雖然我們忍著饑餓，只在一旁看食物，聞香味，但始終無法改善我們和非猶太人的關係。我記得只有二位波蘭人曾和我們說過話，一位是受過高等教育，會說法語的歌唱家伊娃，另一位是丹卡（Danka，全名黛奴塔‧柯拉可瓦Danuta Kollakowa）（註三）。

　站在波蘭人那一方的非猶太人蘇菲亞卻有著不同的說法：

　當我們說到煮「集體」食物時，猶太人在營中享有第一優先的權利。查可瓦斯卡對我們說：「妳們應該體諒她們沒有家人寄包裹給她們，只有集中營的食物。」當然，猶太人女孩子不像非猶太人一樣，在柏克諾營享受特權。大部份的猶太人全家都被送入集中營，沒有人會從家裡寄包裹來。

珍貴的食物包裹在音樂區是爭議的導火線。到底要不要與別人分享珍貴的包裹？海蓮娜坦承表示：「說到分享包裹這個問題，有些波蘭女孩子的家人並沒有收到任何包裹，因此她們的同胞或親朋

好友會將包裹裡的食物分給她們，有時候這些慷慨的女孩子甚至會和在別的營區認識的朋友分享食物。但是，我很遺憾地說，有一些女孩子很吝嗇，不願與別人分享食物。」

從集中營歷劫歸來的芬妮一聽到爐子上炒蛋的聲音就會想到過去那段煎熬的歲月。多年之後芬妮仍然記憶猶新：「每次我一聽到這個聲音，就會想起柏克諾營，當時我的斑疹傷寒剛好，正在復原期。集中營音樂營幾乎天天缺乏食物，在傷寒之後更是餓得令人受不了。當我看見丹卡在炒蛋時，我懇求她分一點蛋給我，就算一口也好，但她無情地回絕了我。」

伊芬特猜想丹卡和許多波蘭女孩一樣，在其他營區有熟人。「她甚至可以透過一些在廚房工作的朋友拿到雞蛋。」

在柏克諾營，波蘭人對猶太人的痛苦幸災樂禍時有所聞（有些人說當猶太人受到迫害或被送入毒氣室時，波蘭人跳舞歡笑），此舉惹得個性溫柔的海蓮娜和蘇菲亞勃然大怒。她們認為，這種離譜故事只是外傳波蘭反猶太情緒的延伸。海蓮娜說，一想到猶太人在他們國家的悲慘的命運，這些傳聞反而「讓波蘭人，而非德國人，感到罪孽深重」，但是「集中營有來自各個國家的人，他們既瞧不起猶太人，也瞧不起波蘭人。我們（指波蘭人）並沒有與猶太人惡鬥。」

無庸置疑地，在二次大戰前後波蘭高漲的反猶太人情緒，在音樂區的猶太人和非猶太人之間表露無遺。但是，蘇菲亞認為，管弦樂團女孩子以高尚的文化克服了小團體之間的磨擦，因為「我們不是為黨衛隊軍官演奏，而是讓自己保持清醒。」西維亞做出結論。非猶太人和猶太人女子的關係不可一概而論，要看你說的是誰。芬妮強調管弦樂團一直保持互助合作精神：「我想我們能活下去，每個人都有功勞。」

艾瑪對管弦樂團的每位團員一視同仁。她不會因為團員是否為

猶太人而有差別待遇，她只在乎團員是不是優秀的音樂家，而且，她總是盡一切力量保護管弦樂團的女孩子。

　　有一次，艾瑪為了保護管弦樂團的猶太人女孩子，首度與黨衛隊軍官發生激烈衝突，那位監督者指責她偏袒猶太人女孩子。曼西醫生記得艾瑪以激動的情緒面對這件事：

　　「妳為什麼回絕那位波蘭小提琴手？」監督者大叫

　　「因為她不懂音樂，小提琴也拉得不好。」艾瑪回答。

　　「妳說謊，」黨衛隊官員說：「真正的原因是因為她不是猶太人，妳現在就帶她進管弦樂團。」

　　「如你所命令的。」艾瑪回答，並採取正確的行動，每次的結果均是如此。

　　艾瑪哭訴她遭到指責之事。她不讓自己在音樂區落淚，只敢在曼西醫生面前哭泣：「她現在發現營中的規定嚴重影響她唯一剩下的避風港—音樂。不和諧的音樂代替了美妙的旋律。」

　　在這次衝突事件發生之後，艾瑪更加進退兩難。一方面她已和曼德爾達成共識，自由挑選猶太犯人，建立高水準的管弦樂團來取悅納粹官員。另一方面，她卻接到命令，要求她在猶太人與非猶太人團員人數上保持平衡。雖然團員中最優秀的一群都是猶太人，但她不敢讓猶太人的重要性超越波蘭人，因為她知道一但管弦樂團瓦解，猶太人個個難逃劫數。雖然她在營中擁有崇高的地位，但她的性命掌握在黨衛隊軍官手中。德國人只要一聲令下，任何一首樂曲或一位團員的命運就此決定。

　　連因為工作上的極端不安全感而聚集在一起的猶太人團員，都因為宗教、文化、語言的差異而產生緊張的關係。舉例來說，莉莉和伊芬特不會說希伯來語或意第緒語（猶太人使用的德語、希伯來

語等混合語言）；她們剛到時只會說希臘語、法語、英語（她們可以在營中學德文），這讓她們與來自中歐與東歐說意第緒語的猶太人產生隔閡。在囚犯當中教育程度最高的艾瑪會講一口流利的法語、英語、德語，加上一些荷蘭語和捷克語，但她不會說意第緒語或希伯來語。

希爾德從另一個層面來描述音樂區族群之間的差異。「我們當中有無神論者、共產黨員、宗教虔誠者、猶太人復國運動支持者。俄國人想回到祖國，波蘭人支持國家獨立。每個人都有一套想法，也堅持自己的信念。『雖然族群差異性很大，但大家都相處得非常愉快。』」

希爾德在接受柯爾以色列廣播電台訪問時，提起艾瑪：「雖然她沒有受過猶太教育，但她從不否認自己是猶太人。她來自一個被歐洲社會同化的典型家庭。」尤琴妮雅‧瑪爾希唯治記得：「來自華沙猶太人區的猶太人很討厭她，因為她是個被歐洲文化高度影響同化的猶太人。她有著德國人的特性，那些人說艾瑪比較像德國人，而不像猶太人。」

西維亞不記得猶太女孩子之間有多大的差別，許多人盡力保持宗教傳統。一九四三年四月十九日（希特勒生日那天恰好是猶太人的踰越節），西維亞和妹妹卡爾拉，連同露絲‧貝森（Ruth Bassin，來自布勒斯勞的青年猶太人音樂家，正在管弦樂團吹短笛）擠在開往奧許維次的貨櫃火車上。當火車在鐵路上飛快地奔馳時，她們三人在晚上想辦法舉行踰越節家宴。

希爾德記得在集中營時，卡爾拉每到安息日都會唸聖經：「我們謹守安息日」。每逢宗教節日，猶太人女孩子用床頭木板製作七燈或九燈燭臺，雕刻出傳統猶太教的光明節分枝燭臺。

猶太人慶祝宗教節日有時刺激納粹黨採取殘酷手段。管弦樂團的猶太人團員對一九四三年贖罪日那天印象深刻。十月八日，黨衛

隊醫生在柏克諾男子營和女子營進行篩選，上千名猶太人男子與女子一同被送到毒氣室。

當西維亞在被柯爾以色列廣播電台問到奧許維次營的犯人是否尋求宗教慰藉時，她說：「有些人當初的確是無神論者，後來成為信徒。他們的論點是我們能夠存活下來就代表有上帝的存在。但是我本人眞的很懷疑宇宙中有沒有上帝。當集中營毒氣不夠，五千個小孩在水溝裡被活活燒死時，上帝為什麼袖手旁觀？祂為什麼容忍這種慘劇發生？為什麼讓奧許維次死亡營存在？」

同樣的問題困惑了許多人，艾莉・維塞爾（Elie Wiesel）在《夜晚》（Night）一書描寫：

　　我永遠忘不了那一夜，第一天到集中營的那個夜晚，我度過了漫漫長夜。一連七批人受到死神的詛咒。我永遠忘不了那團煙霧，也忘不了那群孩子的面孔，我看到他們的身體變成一圈圈煙霧，飄向無語的藍天。

　　我永遠忘不了那團雄雄的烈火，將我的信心徹底摧毀。

　　我永遠忘不了……那些扼殺我信奉的上帝、我的靈魂，將我的夢想燒成灰燼的恐怖時刻。

因德國納粹而成為難民的猶太人哲學家的馬丁・布柏，在提到第二次世界大戰納粹對猶太人的大屠殺時，以一句「上帝黯然失色」回應集中營囚犯的痛苦。

波蘭基督徒尤琴妮雅・瑪爾希唯治說：「我們有一些人很怕禱告，我不敢面對上帝聽到了我的禱告卻不願幫助我的想法。」

曼西醫生描寫一九四三年十二月發生的慘劇。孟格爾醫生在數百名猶太人婦女被推進第二十五區後進行犯人篩選。這些婦女個個精神崩潰、身體赤裸、沒有水和食物，四周都是屍體。她們一直被關到德軍發現篩選工作沒有經過柏克諾事先批准為止。婦女們先被

釋放，等到正式的命令下來，立刻又被選中送進毒氣室。那些不願上車，拼命奔跑的人不是被棍棒打死就是被槍射死。

在十二月中旬，五千零八名男女和小孩從席倫西恩斯塔特被運來，加入九月份坐火車前來，在柏克諾營建立家庭營的那群人（註二）。

奧許維次大集中營的首席外科醫生宣布，在一九四三年九月十六日和十二月十五日之間，醫生總共為一百零六個人動了結紮手術，將那些被選上當成實驗品犯人的睪丸或子宮切除乾淨。

在聖誕節之前，密集的火車開往集中營，大批犯人被趕進毒氣室，直到十二月二十日才緩和下來。在一個寒風刺骨的冬天，五百零四名坐火車從德藍西過來的猶太人被毒氣毒死。就在同一天，來自柏克諾營檢疫區的男人在大風雪中接受冗長的點名。前排的男人因為身體虛弱，無法在狂風大雪中站立而被打。一位犯人的手臂中彈，四個男人因為肺炎被送到醫院。

一九四三年的聖誕節是全年唯一沒有點名的一天，清晨和傍晚的點名都被取消。艾瑪不眠不休準備聖誕節音樂會，她從擁有幾十個音樂團體的家庭營挑選演唱及演奏者，表演德國傳統組曲。

不料，音樂會的氣氛被柏克諾營中最惡名昭彰的女人破壞。這位名為「帕妃－慕提」‧慕斯凱勒的女人是位德國人，來自巴伐利亞州，擔任三溫暖的管理員。當時她因為舉止不當而在處罰營服刑。她過去是妓女，以暴戾兇狠的行為出名。她慫恿別人以溫暖友善的名字「慕提」稱呼她，這種諷刺的作法使她在集中營被人冠上「帕妃－慕提」或「妓院之母」（Brothel-Mama）的綽號。慕斯凱勒精通約德爾調（一種瑞士高山居民之曲調），曾多次提出要求進入音樂勞動營，但艾瑪懶得理會她。

席維娜‧史瑪格華斯卡（Seweryna Szmaglewska）描述當時的狀況：

一大群女孩子聚在一起，黨衛隊軍官不在，音樂令她們興奮，努力忘卻處罰營和背上的紅色圓圈。慕斯凱勒在那一群女孩子之中，她還沒有獲釋⋯⋯

從全歐洲挑選出來的女子音樂家組成一個管弦樂團，她們的序幕曲是一首哀怨的曲子。觀眾擠得水洩不通。樂團剛奏出這首悲傷樂曲的第一節，就觸發了聽眾的傷感情緒。穿著紅點灰衣的慕斯凱勒從群眾中走出來，站在指揮旁邊。

她（慕斯凱勒）在過去幾個月內面黃肌瘦，喪失自信心。她抬起那雙佈滿血絲的眼睛，望著指揮的臉，隨著澎湃的旋律心跳加速，搖首擺尾。 指揮點頭示意，慕斯凱勒回過頭來，展開喜悅的笑容，伸出雙手開始唱歌。

她的歌聲充滿渴望，毫不做作的聲音帶著一種孤獨的力量，彷彿要衝破牆壁：

維也納，我夢寐以求的城市⋯⋯

她的歌聲感人肺腑，那已經不是歌唱，而是吶喊，訴說每個想要保護靈魂不被扭曲之人的心聲。

管弦樂團深深融入歌曲的感情，她們賣力撥弄琴弦，從心靈深處激盪出旋律火花，音樂成為絕望的吶喊。犯人們壓抑多日的思鄉情懷頓時傾瀉而出，許多人也加入歌唱的行列。

慕斯凱勒的歌曲情緒太過激動，艾瑪命令她停止，此舉使得最有權力的管理員痛恨艾瑪，艾瑪頃刻之間成為集中營的公敵。

許多報告顯示每當火車到達奧許維次-柏克諾集中營時，或在篩選犯人的過程中，管弦樂團都要配合演奏曲子。管弦樂團生還者在這個可怕的傳說上說詞不一。許多人說在艾瑪擔任指揮時，她們從來不必到坡道或其他地方為犯人篩選活動演奏音樂。然而，西維亞在一九八一年接受柯爾以色列廣播電台訪問時表示，當孟格爾進行通宵篩選時，她演奏了一整夜，但我們不清楚這件事是否發生在

艾瑪當指揮的期間。一份保留在奧許維次博物館的檔案顯示打擊樂器手海爾佳‧史伊索爾說她曾在火車剛到集中營時演奏。

海蓮娜記得有一天晚上在篩選時，一群黨衛隊衛兵組成的分遣部隊喝醉了酒，召集管弦樂團團員到旁邊的衛兵室來演奏，衛兵室的位置位於分隔柏克諾BIa和BIb的道路上。那次，一小群管弦樂團女孩子的確在篩選時演奏，但海蓮娜不確定這件事是否在艾瑪擔任指揮時發生。

雖然大家的說法矛盾，瑪格特在一九七九年寫下，她永遠不會忘記一天清晨她接到一個命令，要音樂區派幾位歌者到坡道上演唱。瑪格特說：「那時艾瑪正好要挑選幾位歌者演唱《聖母頌》(Ave Maria)」。但是，其他的管弦樂團生還者不記得曲目中有那首曲子。瑪格特的說詞有兩種可能性，一是她使用密語，只有特定的對象才看得懂；二是這首歌曲出現在她反覆的惡夢中。

又人說管弦樂團在火車到達時演奏可能出自幾個原因。火車的抵達時間可能恰好是勞動者離開或回到集中營的時間，此時的管弦樂團正在為迎接或歡送犯人演奏。火車車門保持關閉狀態，直到做苦工的犯人消失在遠方。另外，到達營區的人或許聽到的是管弦樂團透過音樂區木板牆的練習聲音，畢竟音樂區位於五十公尺外，集中營與坡道中間的籬笆旁邊（註三）。

一位奧許維次的生還者麗安娜‧米露(Liana Millu)，記得當她的工作夥伴「向大門口前進，正好聽到輕快活潑的節奏」時，孟格爾醫生也在同時挑選進入毒氣室的犯人。醫生和一群黨衛隊軍官一起站著，「手上拿著筆記本和鉛筆」，米露描述：「他仔細檢查女子檔案記錄，挑出任何看起來瘦弱無力的人。他的斯洛伐克秘書大聲唸出刺在女孩子手臂上的數字，他將這些數字記下來後，眼光移到下一排的犯人。被挑選出來的女人站在另外一邊，人數越來越多。管弦樂團在勞動者回來時演奏背景音樂，會給人管弦樂團為篩選過程伴奏的錯誤印象。

事實上，齊比指出，在篩選進行的過程，營區實施管制措施。所有的犯人，包括管弦樂團女孩子在內，必須回到營房，不准出來，一直等到篩選過程結束爲止。不管如何，通往火葬場二號及三號的專用鐵路直到一九四四年三月底或四月初才完工。艾瑪的指揮一職隨著她在四月五日的猝死而終止。

　　註解

　　題詞：海倫‧「齊比」‧史賓薩爾‧提喬爾與伊娜‧維絲‧赫朗斯基醫生的見證。

　　1. 許多婦女記得黛奴塔‧丹卡‧柯拉可瓦精湛的鋼琴演奏技巧。大戰之後她畢業於華沙音樂學院，在波蘭馬索瓦茲舞團(Mazowsze)任鋼琴手。黛奴塔在二十年以前死亡。

　　2. 露絲‧艾莉阿克斯(Ruth Elias)在她的一九九八年的書籍《勝利的希望：從席倫西恩斯塔特和奧許維次到以色列》(Triumph of Hope: From Theresienstadt and Auschwitz to Israel)中，描寫在捷克猶太人家庭營的生活。

　　3. 自一九四五年以來，國際調查員多次攜帶音樂複製器與收聽器，他們將音樂複製器放在過去音樂區的地點，再將收聽器放在對面的鐵路專用線上，藉此了解被送到集中營的人如何在火車上聽見音樂。

第二十一章 艾瑪夫人

我的心也會滴血，期待美好事物
　　—— 曼西醫生，
　　　　論艾瑪在奧許維次的音樂涵意。

　　黨衛隊軍官很少稱呼他人為「夫人」，而艾瑪卻被支持她的納粹人士和管弦樂團尊稱為「艾瑪夫人」，代表她在營中欣賞者心目中的地位高不可攀。曼德爾和賀斯勒尊稱她為「艾瑪夫人」，這一點獲得海蓮娜和其他人的證實。在集中營辦公室有權有勢的凱特雅・辛格被尊稱為「辛格夫人」。柏克諾營洗衣及衣服儲藏室的區長艾爾莎・史密特(Else Schmidt)被尊稱為「史密特夫人」，但艾瑪不同，她連名帶姓被冠上頭銜，成為一種殊榮。雖然她的身份是猶太犯人，但她享有的權利如同柏克諾營其他「女王」級的區長一樣。

　　許多生還者說在奧許維次—柏克諾集中營，引人注目是一件非常危險之事。不論你排在那一個隊伍，最好站在中間，才不會被衛兵拳打腳踢。吸引黨衛隊的注意會惹來一頓毒打，甚至殺身之禍。

　　在這種情況下，極其引人注目的艾瑪可說身處險境。最諷刺的是，使艾瑪在別人畏縮之時那股屹立不搖的獨立思考精神、自尊心、十足的希望：給予她能力去保護自身及管弦樂團的安危，正是她最容易受到傷害的特質。

　　營區尊敬艾瑪夫人的最佳證明便是音樂區犯人個個過著的舒適生活。但艾瑪與黨衛隊軍官輕鬆的關係卻遭到別人中傷。正如曼西醫生所描寫的，艾瑪經常被營中謠言毀謗，其他犯人「一開始在背後悄悄說她壞話，後來公然造謠中傷她。」

蘇菲亞說，當謠言傳出艾瑪在曼德爾的辦公室與她平起平坐，與這位黨衛隊指揮官無拘無束地聊天時，全集中營大爲震驚。親眼目睹這種場面之人莫過於來自比利時的猶太犯人瑪拉·齊米特博姆 (Mala Zimetbaum)，她是一位年輕美麗的女孩子，翻譯能力很強，在集中營擔任信差和跑腿工作，因此她的消息靈通。她經常到音樂區，也是艾瑪的知心好友。（註一）

瑪拉針對艾瑪與曼德爾平起平坐的說詞非常可靠，海蓮娜說：

我從瑪拉和其他集中營辦公室的人處聽到，艾瑪好幾次被召喚到音樂區外的納粹或黨衛總部，獲曼德爾賜坐，自由交談。她們兩人閒話家常，這在集中營是史無前例的特權，眞是令人匪夷所思！難以置信！

當這個消息傳回荷蘭後，如神話般廣爲流傳。一九四五年十一月，伊瑪·馮·艾索寫了一封信回烏德勒支給艾瑪的前任房東，亦爲伊瑪未來丈夫的哥哥艾德·史班傑爾德，她在信上描述艾瑪備受禮遇，穿著美麗，在柏克諾營享有尊貴的地位。艾瑪爲病人及黨衛隊演奏，並在營中舉辦一場特殊的聖誕節音樂會。伊瑪補充說：「她曾有一、二次被邀請至集中營領袖的家中。」可惜伊瑪在離開大集中營的實驗區之後就失去了艾瑪的消息。她在信上只寫下概略描述，代表她對艾瑪在柏克諾營往後的遭遇所知不多。

多名欣賞管弦樂團的黨衛隊將領對艾瑪的健康狀況非常關心，這是千眞萬確之事。曼德爾曾多次向艾瑪保證她的安全，並說她是柏克諾營中最不可能被送進毒氣室之人，但這些保證起不了多大作用。正如艾瑪向朋友透露的，她再也不相信納粹份子的美麗謊言。

齊比對一件事印象深刻，這件事只獲得另一位以色列朋友的證實。有一次傳染病在柏克諾營蔓延到最高峰，艾瑪得了痛苦的皮膚病「丹毒」，又稱爲「聖安東尼之火」(St. Anthony's Fire)。這種病最主要的特徵是全身上下皮膚發炎，轉爲深紅色。在當時抗生

素尚不普遍，這種傳染病很容易致人於死地。在奧許維次，對付這種傳染病的標準方法便是增加篩選犯人進毒氣室的次數，而齊比的描述令人難以置信：

> 每天都有人攜帶藥膏從萊維爾區過來，艾瑪則堅持在大門口擔任管弦樂團的指揮。她的臉好幾天像木乃伊一樣包起來。我們笑著說「羅澤」的名字和「羅莎」（Rosa）── 德國通俗語意指「疾病」── 很相似。儘管集中營辦公室的女孩子生活悲慘，又怕感染傳染病，仍然在背後偷偷竊笑。

曼西醫生對這件事提出質疑，堅持她在柏克諾的幾個月內，艾瑪除了感冒引起頭痛之外沒有得過其他重大疾病。或許，曼西在回憶過往之時對艾瑪的健康狀況有誇大其詞之嫌。舉例來說，芬妮亞說艾瑪在營中的最後幾個星期時常為偏頭痛所苦。幾名管弦樂團團員紛紛說她經常用手指壓頭，露出頭痛的模樣。但是，雷琴娜和曼西醫生卻一口否認艾瑪患有偏頭痛的說法。

曼西醫生是一位在營區醫院工作的斯洛伐克青年醫生，成為艾瑪的閨中密友。如果當時她們不是在集中營，生命絕不會有任何交集。但在柏克諾營她們兩人有許多共同點。三十七歲的艾瑪和二十六歲的曼西醫生在被驅逐到奧許維次之前都有自己的一片天。曼西醫生是最早到達奧許維次的一批犯人，身上的刺青編號為二六七五。身為猶太人的她雖未能完成學業，但具備豐富的醫學知識。如同許多人一樣，艾瑪將曼西視為私人醫生。曼西既聰慧又熱心助人，對營區瞭若指掌，往往設法為痛苦的病患取得珍貴的藥材和緩和劑，有時候只是容易消化的熱湯。和艾瑪一樣，她是少數幾位有能力幫助其他犯人而不引起黨衛隊震怒的善心人士。有時候，當她在努力照顧、安慰完一些病人後，又眼睜睜地看著同一批犯人遭到棍棒毆打，被黨衛隊的警犬咬傷，就地處決，或被送進毒氣室。

艾瑪大膽向曼西醫生透露她對愛情充滿失望。她說她一共被騙

了三次。事情發展至今，她越來越相信當初維薩‧普荷達在一九三五年與她離婚是因爲在紐倫堡種族法的規定下，她屬於猶太人。一九三九年海尼棄她而去。當時的她身爲猶太難民，辛苦地討生活，海尼害怕戰爭逼近，吃不了苦。在荷蘭，里奧納德‧楊恩基斯曾對她表示愛意但不願娶她，否則她就有獲救的可能。曼西說艾瑪的心中充滿深沉的孤獨感。艾瑪驀然回首，發現只有家人才是眞正愛她。與父親、哥哥生離死別讓她感到萬分悲哀。她最大的夢想便是與父親阿諾德共同參加四重奏，她終於發現，室內樂是最優雅，最能滿足人心的音樂型態。對曼西醫生來說，艾瑪的小提琴聲一再傳遞出同樣的訊息：「我的心也會滴血，期待美好事物。」

艾瑪不斷回憶過去的朋友，想起在維也納的童年，渴望一家人重新回到奧地利藍色湖畔渡假。她發出吶喊，當時的她多麼熱愛生命！

四十一年後，曼西醫生在伯拉第斯拉瓦暢談她所喜愛的艾瑪。忽然間她安靜了下來，臉上的表情似乎暗示她的心情激動。她的手伸進皮包，拿出一個裝有卡片的信封，這是一張聖誕節卡片，二個女孩子站在一棵掛滿裝飾品的聖誕節前面，上面刻著「聖誕節快樂」。在卡片裡面，艾瑪以蒼勁有力的字體寫著：

聖誕節快樂，

親愛的曼西，

全心全意獻上祝福。

妳的艾瑪，

一九四三年聖誕節。

這張珍貴的卡片是曼西醫生在柏克諾唯一留下的實質紀念物。來自塔爾努夫的波蘭犯人珍娜妮‧托利克(Janiny Tollik)在卡片

上親手畫出艾瑪的肖像。珍娜妮同樣也是透過藝術尋求內心的平靜，藉以逃脫曼西所謂的「現實生活中的恐怖慘劇」。

艾瑪的朋友希爾德將管弦樂團指揮比喻為以色列土產仙人掌，散發出芬芳的果實香味：「艾瑪...外表像女王一樣堅強嚴格，內心卻極端不同；外面是荊棘，裡面是柔軟，甜美，多汁味美的果實。」希爾德剖析：「艾瑪表面上看起來倔強迂腐，幸虧我有機會深入了解她。她是個多愁善感的女性，喜歡詩集和言情小說。她的外表與內心可謂南轅北轍。」

音樂區主要抄寫員希爾德的興趣與艾瑪相似，都喜歡看書。艾瑪在音樂區借重她的管理長才。除了私人助理雷琴娜以外，希爾德是艾瑪最常傾訴的對象。希爾德竭力保存一本歌德的《浮士德》和一本她帶到營中的瑞爾克(Rilke)詩集，這兩本經典書籍成為她和艾瑪的精神糧食。她們兩人一有空便閱讀這二本書籍，尋求心靈的慰藉。

艾瑪經常向朋友回味她與德國、奧地利的一流文學名家：法蘭茲‧威費爾、 雅各布‧瓦塞爾曼、湯瑪斯‧曼等人相遇的奇聞。萊維爾區護士葛蕾特‧葛拉斯—拉爾森(Grete Glas-Larsson)記得她和艾瑪經常沉醉在維也納知名作家與這個城市豐富的藝術生活中。艾瑪也喜歡和營中懂英語的人交談。奇蒂‧菲莉絲‧哈特在「加拿大」倉庫工作的母親羅莎‧菲莉絲(Rosa Felix)與艾瑪結為好友。羅莎過去在波蘭當英文老師，在她的營區教授英文。奇蒂還記得：「她喜歡與艾瑪練習英文。」

艾瑪的聲望如日中天，成為集中營極端份子愛慕的對象。在一方面，對那些受過高等教育，具備專業知識的犯人來說，她是世間不可多得的才女。另一方面，對集中營那些為非作歹的高階人士來說，她是他們在各自「勢力範圍」內最具吸引力的傑出女性。艾瑪從早期就顯露出對朋友敢愛敢恨的個性，在營中也不例外。她對某

些營區區長熱情友善，對其他區長卻嗤之以鼻，但這種侮蔑的態度導致別人懷恨在心。

艾瑪經常出現在史密特夫人管轄的洗衣區內。史密特夫人是一名來自蘇台德區的德國政治犯，據說曾在捷克斯拉夫二名開國元老之一的愛德華‧班尼斯（Eduard Benes）手下做過事，另一名有「國父」之稱的人是湯瑪斯‧馬薩爾亞克（Thomas Masaryk）。史密特負責監督大批工作人員，包括在營中最會煮美食的波蘭廚師。齊比說雖然集中營明令禁止中飽私囊，但史密特夫人仍然偷偷享用一些連黨衛隊軍官都稱羨的美食。

當一九四四年的新年來臨時，惡劣的環境並沒有改善。艾瑪的自我防衛能力迅速崩潰，白頭髮越來越多。她知道這會讓掌權者認為她沒有用，因此努力遮掩事實。「有白頭髮的人在奧許維次營非常罕見。」齊比說。

曼西醫生等艾瑪好友眼見艾瑪勞累的工作不但沒有減輕，反而加重，個個擔心不已。艾瑪陷入深沉的憂鬱症與激動的情緒中，造成睡眠不足。蘇菲亞記得她為了準備音樂熬夜工作。每次當艾瑪到達一個境界，便會設立更高的目標。她每突破一次障礙，伴隨而來的便是更多失眠的夜晚，一切都是為了讓樂團的演奏水準更臻完美，藉以提高團員在營中的地位。每一次新的要求都為她自己帶來更大的壓力，更深的孤獨感。

曼西醫生看見集中營如何一步步吞噬艾瑪旺盛的精力。正如安娜‧帕維爾辛斯卡在《奧許維次價值觀與暴力》（Values and Violence in Auschwitz）一書透露：「努力討好德軍的犯人，會因為集中營老是提出『更快，更好』的要求而體力透支，而營中缺乏食物和水的現象，卻使得犯人在精神和體力上虛弱不堪。」鞠躬盡瘁的艾瑪夫人開始感到力不從心。

艾瑪和瑪格特共同努力將一首抒發鄉愁的歌曲抄寫下來。歌曲

一開頭根據蕭邦的《E大調練習曲》，作品第十號，第三首改編而成。蕭邦在臨終之前聲稱這首樂曲是他在所有創作中最喜愛曲子。這首歌曲曾被配上不同版本的歌詞，現在極少流傳。但這首曲子單純的旋律，無論以最初的鋼琴獨奏曲或附加不同歌詞都讓人百聽不膩。它曾以「悲傷」(Grief)及「深夜」(So Deep in the Night)的歌名出現，分別由提諾‧羅西(Tino Rossi)、理查‧陶柏、約翰‧麥柯馬克(John McCormack)、比杜‧薩姚(Bidu Sayao)、保羅‧羅比森(Paul Robeson)和美國流行歌手喬‧史丹福(Jo Stafford)錄製成唱片。在一九三〇年代，德國版的歌曲出爐，歌名為《心靈迴盪之歌》(A Song Echoes Within Me)或《孤獨之歌》(Alone in My Song)，由恩斯特‧馬瑞希卡(Ernst Marischka)填詞，歌曲轟動一時。艾瑪親自抄寫歌詞，手稿由定居以色列的希爾德保存，馬瑞希卡的歌名不變但歌詞經過艾瑪修改：

> 我的內心迴盪著一首歌，一首美麗的歌。
>
> 喚起我的回憶。
>
> 我心如止水，直到此刻，
>
> 甜美的旋律再度響起。
>
> 使我甦醒，內心迴盪著，
>
> 那失落的遙遠歲月，
>
> 還有我那不再擁有的夢想。
>
> 我的心哪！你已經蟄伏太久。
>
> 但現在，我所有的憧憬 ── 所有的快樂，
>
> 再度湧上心頭。

深沉的渴望，失眠的痛苦，

每件事皆觸景傷情。

但我只想擁有，

心靈的平靜。

休息是我唯一的祈求。

不要再想，

這首美麗的歌。

艾瑪從組成華爾滋女子樂團的日子以來就對這首在一九三〇年
發表的歌曲非常熟悉。這首歌曲配上法文歌詞，填詞者為利特維恩
（F. Litvinne），演唱者極有可能是葉芬特·古爾柏特（曾與艾瑪
的樂團同台表演）。一九三四年此曲在德國發表，由馬瑞希卡填
詞，艾瑪對德國版的歌曲亦朗朗上口。《悲傷》一曲的法文歌詞由
巴克斯曼（Paksman）譯成英文後發表，歌詞的意境同樣絕望悽涼：

秋季已經來臨，整日陰鬱幽暗；

鳥兒唱出沉默的歌曲。

花朵在北風中凋零，

褪色的樹葉隨風而逝。

天空的鳥兒快速飛躍。

它們掠過空中，嗅出氣候的變化。

我只想聽春天的聲音，

沒有歌曲我變得傷心而孤獨。

噢，夢想的旋律，

那些美好的夢想！美好的夢想！

春天遠去！春天遠去！

憂傷在我的心靈深處停泊。

我的生命從內心枯乾。

夜色黑暗，我的靈魂更加黑暗。

噢！那偷偷接近的寒風

將不知不覺侵襲。

我再也不唱愉快的歌曲，

那些我珍愛一生的歌曲。

我的夢想，再見了，

同情我的朋友，同情我的朋友！

生命已到盡頭，生命已到盡頭！

　　這首歌曲無論以何種語言和歌詞唱出都令人悲從中來。在奧許維次，這首歌曲以德文唱出，艾瑪憑著印象寫下歌詞。黨衛隊軍官不喜歡歌曲中的哀怨氣氛，下令禁止這首歌，除非歌詞重寫，但艾瑪不答應。從此之後這首歌曲只能等到黨衛隊或有可能告密之人不在場才能唱出。生還者一提到這首歌曲，集中營的恐怖歲月便歷歷在目。一聽到這首歌就想到艾瑪的露絲‧貝森，幾乎每天高唱《心靈迴盪之歌》，直到她離開這個世界。

　　一九四四年一月，集中營的緊張氣氛暫時緩和下來。盟軍深入德軍境內的工業區，發動猛烈炮轟，使德國備感壓力。德國需要大批人手，匆忙頒佈命令，徵召東歐或西歐邊境的猶太工人。集中營官員宣佈表現傑出的猶太人可獲得額外的獎勵。自十一月開始，非猶太人也可適用「獎勵制度」。然而，艾瑪和猶太人樂團團員知道

納粹新的寬容策略只是虛晃一招。她們在一九四四年一月七日聽到指揮官阿圖爾·李比漢舒爾(Arthur Liebehensche1)對新的政策提出解釋：猶太人婦女被指派到營外做苦工；非猶太人婦女被指派在營區內工作，不受嚴多傷害。反正「獎勵制度」很快就會被取消。

到了月中，輸運火車的班次大幅增加，更多無辜的性命葬送在毒氣室。據營中的反抗份子說，單在一九四四年的頭二個星期，就有二千六百六十一位婦女死在女子集中營，其中有七百人被毒氣毒死。當時，柏克諾營共關了二萬七千名婦女，比去年十一月多了一萬名犯人。

芬妮亞·費娜倫在一九四四年一月二十三日坐上德藍西火車，到達柏克諾營。火車上共有一千一百五十三名猶太人，其中有一千一百一十三人一到達立即被送往毒氣室，只有四十人獲准進入集中營，其中二人便是芬妮亞和歌唱家克萊兒(Claire)。在接下來的二天內德藍西只開來二班火車。就在前一天，一千名猶太人被運來，其中七百四十九人被毒死。

一月二十五日，有三百九十一名男子，四百三十五名女子，一百二十二名孩童從荷蘭的韋斯特伯克營被運過來。在九百四十八人之中有六百八十九人被毒死。同一天，黨衛隊少尉哈爾特柏格(Hartenburger)命令猶太犯人寫信到德國領土上的各個猶太人區，告訴親朋好友奧許維次虐待猶太犯人的傳聞不是真的。

每次德軍遭受挫敗的消息都對集中營造成影響。俄國在一九四四年一月二十七日突破德軍對列寧格勒的包圍。二月二日，二千八百名營區婦女被選上送往毒氣室。德國兵工廠面臨困境的事實使得德軍在二月二十二對集中營下達命令，縮短點名時間，增加白天工作時數，並且規訂夜晚工作時間。柏克諾營目前關了二萬四千三百七十七名女犯。奧許維次以及周圍的營區總共可容納七萬三千六百

六十九人。

　　在一九四四年二月底，「猶太人出境中央辦事處」處長阿道夫·艾奇曼來到柏克諾營，參觀猶太人家庭營，討論五十萬名匈牙利被驅出境的時間表以及在五月即將執行的大屠殺。尚在興建中的集中營鐵路將如期完工，發揮其功能。根據曼西醫生的說法，在艾奇曼來訪期間的社會局勢對艾瑪相當不利。

　　這次是曼德爾展現女子管弦樂團成果的絕佳機會，艾奇曼參觀音樂區的行程已經排定。艾瑪無法忍受管弦樂團在第三帝國主要死刑執行者前面丟人現臉，使全體團員的生命受到威脅，因此她日以繼夜地督導團員認真排練。

　　艾奇曼到音樂區之後只匆匆停留幾分鐘。很明顯地，管弦樂團的演出並沒有讓他感到不愉快。蘇菲亞在艾奇曼離去後不久表示：「或許在三月初」，在一個風和日麗的日子，團員可以分到多一份咖啡。更令人驚訝的是，她們可以在一位衛兵的監視下到營外散步。在鐵絲網外悠閒散步（雖然在衛兵的陪同下）眞是前所未聞，在音樂區生還者的記憶中留下最美好的一刻。

　　海蓮娜和蘇菲亞她們能夠嘗到自由的滋味完全是因爲艾瑪體諒年輕團員，向曼德爾報告團員的壓力極大，因此才有機會到戶外走一走。

　　管弦樂團的女孩子興奮得像小學生一樣，不敢相信她們如此幸運。她們踏著輕鬆的腳步，不理會其他犯人臉上懷疑的表情。管弦樂團的女孩子從大門口一直走到戶外的鄉村，看見了她們以爲今生再也無法見到的景象：綠油油的草地、潺潺的溪流、在田裡自由工作的農夫、農村的動物與花朵。在這短暫的時刻，她們開懷大笑，知道多天已經遠去。許多管弦樂團的女孩子勇於作見證，在所有遭受苦難的柏克諾囚禁者當中，艾瑪勞動營的生活品質在全集中營居冠。

艾奇曼在一九四四年二月造訪柏克諾營的意圖一開始並不明顯，直到黛奴塔·柴克等人記錄下細節。艾奇曼在巡視時對犯人演講，有一次惡意欺騙席倫西恩斯塔特猶太人區年長者雅各布·艾頓斯坦（Jakob Edelstein）的妻子米莉安·艾頓斯坦（Miriam Edelstein）。雅各布·艾頓斯坦曾領導過猶太人社區，後來聽命於黨衛隊。艾奇曼向艾頓斯坦太太保證，她的丈夫在德國很安全，但實際上艾頓斯坦已經被發放奧許維次，於前一年十二月囚禁於大集中營第十一區的處罰沙坑，追隨他腳步的還包括第二批來自席倫西恩斯塔特之犯人。（註二）

一九四四年三月一日，報告顯示從席倫西恩斯塔特轉入家庭營的幸運犯人已經在一九四三年九月被調到新的海登布萊克集中營（Heydebreck）。三月四日，美國在柏林開始進行日間疲勞轟炸的前一天，那些即將被「重新安置」的犯人分到空白明信片。犯人們被告知，在新集中營的整頓期間，他們將有一段時間無法寫信，因此他們應該將明信片日期標明為三月二十五、二十六、二十七。

三月六日，凱特雅·辛格在集中營辦公室偷聽到黨衛隊軍官與柏林的電話內容。很明顯地，德軍已經安排好日期，將家庭營的犯人「全面清除」，從九月份進來的犯人無一倖免。艾奇曼到集中營的目的終於揭曉。

消息迅速傳開，一群犯人說著要燒燬捷克家庭自九月份起居住的營房。集中營反抗份子秘密開會，試著找出幫助家庭營的方法，但每一個方案都宣告放棄了。

隔天，由火車鐵路隔開，音樂區對面的營區空無一人，所有的犯人轉到柏克諾男子集中營檢疫區。一九四四年三月八日，青年領袖費地·希區（Fredy Hirsch）不願看到手無寸鐵的婦女及小孩被屠殺，寧靜選擇自殺一途。

三月八日的晚上，營區宣佈全面管制，柏克諾營戒備森嚴。從

男子檢疫區通往火葬場的道路上站滿了武裝黨衛軍,人人拿著機關槍。那個晚上,在九月坐火車來到這裡的三千七百九十一名猶太人男子、女子和孩童,雖然渡過了席倫西恩斯塔特的艱苦歲月,安然抵達奧許維次家庭營,卻仍舊難逃一死。他們一批批被卡車載往毒氣室。只有三十五人逃過一劫,他們是孟格爾醫生要進行醫學實驗的十一對雙胞胎以及十三名被分派到其他營區工作的醫生和護士。家庭營犯人提早寫好的明信片從三月二十五日開始郵寄出去。

　　十二月進來的犯人曾在家庭營住過一陣子,但也隨著九批日後來自席倫西恩斯塔特的犯人在奧許維次遭到殺害。在之後的火車犯人當中,只有百分之十的人沒有馬上被毒死而參加勞動。一九四四年七月德軍舉行第二次集體毒氣屠殺,家庭營不再存在。當大戰爭結束時,總共有九萬名犯人從席倫西恩斯塔特被運到奧許維次,只有三千人存活下來,大約七千名十五歲以下的孩童雖然在席倫西恩斯塔特猶太人區保住性命,但六千三百名孩子皆在東歐慘遭毒手。

　　一九四四年三月,被標上「滅絕」代號(「SB」代表「特別處理」,「GU」代表「隔離居住」)的政治部門資料檔案被送往柏克諾營燒毀,以湮滅證據。

　　在四號火葬場前面,一位波蘭女子被送入毒氣室之前與黨衛隊發生衝突。她在臨終前說出了她與成千上萬即將送命之人的心聲:

　　　「今日,奧許維次的惡行在全世界昭然若揭,每一條被殺害的性命,德國都要為他們償命...我向這個世界道別,離你們罪惡結束的那日已經不遠。」她繼續唱出死亡之歌:「波蘭沒有輸。奮戰到底!」

　　　註解

　　　題詞:史凡爾波瓦,一九六四年

1. 瑪拉‧齊米特博姆愛上一名男子營犯人，也是波蘭反抗份子的安德克‧葛林斯基(Edek Galinski)。她和安德克計畫逃亡，向全世界控訴在奧許維次發生的罪行。他們相信，一但他們揭發納粹份子的暴政，盟軍或基督徒一定會猛攻集中營，釋放所有的犯人。他們在艾瑪去世後展開逃亡，下場悽慘。瑪拉和安德克只享受了一個晚上的自由，隔天便被逮捕，步行回柏克諾營，受到嚴刑拷打，公開處死。瑪拉成為傳奇人物，她在臨終前趁劊子手不注意，揮擊手腕，以一隻沾滿鮮血的手打了黨衛隊士兵一巴掌。奧許維次博物館如今仍然展示她的髮結，向她的愛心及勇氣致意。

2. 黛奴塔‧柴克(一九六四年)引用阿德勒(H. G. Adler)的「席倫西恩斯塔特一九四一年－一九四五年」的內容，記錄「艾頓斯坦及其家人、同事」於一九四四年六月二十日在柏克諾營第三火葬場中彈身亡。集中營反抗份子指出那一群人有五十個人被就地處決。

第二十二章 魂斷萊維爾

不，他們沒有爲艾瑪銬上枷鎖。

她像一個純真的孩子，如同自由飛翔的鳥兒，

感情豐富，信心十足。

她總是以爲她可以在集中營活下去

— 曼西醫生

　　一九四四年四月二日，艾瑪擔任一場午後音樂會的指揮，並和管弦樂團一起演奏，贏得各方佳評如潮。艾瑪告訴管弦樂團的女孩子她爲她們的表現感到驕傲。

　　就在那一天，艾瑪被召喚到黨衛隊辦公室，士氣高昂地回到音樂區。雷琴娜和芬妮亞皆說艾瑪得意地向她們透露她將獲得釋放，到營外演奏。據芬妮亞說，艾瑪將爲「德國國防軍軍隊」演奏；而雷琴娜卻說艾瑪將在卡洛維治歌劇院（Katowice Opera House）演奏，「不是爲德國人」。

　　芬妮亞在書上寫著，當她聽見艾瑪期待取悅這一群「納粹種族主義下的走狗」的德國軍人時，表示震驚和失望。艾瑪則反駁，至少她真誠的朋友史密特夫人爲她的好運感到高興。多位管弦樂團生還者很懷疑芬妮亞的說詞，正如蘇菲亞所言：「芬妮亞和艾瑪的關係並不親近...事實上，雖然芬妮亞有很高的音樂天份，她的理想和人生計畫經常與艾瑪背道而馳。艾瑪當然欣賞芬妮亞的音樂專業能力，但我不相信她會將芬妮亞當成傾訴的對象。」

　　根據集中營辦公室生還者齊比、汪達‧瑪羅薩恩伊（Wanda Marossanyi）、安娜‧波拉爾辛克—席勒（Anna Polarczyk-Schiller）的說法，集中營辦公室三十五名女孩子一直相信釋放犯

人是一件不可能之事。「蓋世太保絕不會容許的。」齊比說。受人尊敬的辦公室長官凱特雅・辛格曾多次被考慮釋放但均遭到駁回。汪達又說即使艾瑪獲准在集中營外演奏，在行政管理上她仍然「屬於」集中營的一份子。

傍晚，艾瑪離開音樂區到洗衣區參加史密特夫人的慶生會，接下來發生的悲劇眾說紛紜。

蕾喬拉(Rachela)證實：「我看到艾瑪從晚宴回來。當她經過我們身邊，她叫雷琴娜跟著她。幾分鐘後，雷琴娜回來叫那名和希爾德、雷琴娜、曼西醫生同樣親近艾瑪的荷蘭女孩子芙蘿拉一起進去。芙蘿拉服從命令。她回來後告訴我們艾瑪病得很嚴重。」雷琴娜說查可瓦斯卡命令芙蘿拉離開艾瑪的房間。

在這件事情發生三年後，芙蘿拉對當時的情形仍然歷歷在目。她告訴同樣也是荷蘭人的瑪爾亞・史塔爾克事發當晚，艾瑪從另一個營區回來，頻頻喊著頭痛暈眩，渾身發抖，不久後便開始嘔吐。芙蘿拉等人扶她上床，她一副神智不清的樣子，口中胡言亂語：「俄國人快要來了，俄國人快要來了。」另一位目擊證人說她揮動雙手，似乎正在指揮。

被蘇俄軍隊解放是艾瑪最終的心願。當她對管弦樂團的前途感到樂觀時，經常預言蘇俄軍隊將會釋放所有的團員，讓她們到全世界巡迴演奏，並且控訴納粹黨的罪行。（註一）

芬妮亞在書上描寫雷琴娜將自己喚醒，告訴她艾瑪病了，很想見她。芬妮亞在前一天還痛恨艾瑪對黨衛隊軍官的盛情如此熱衷，更不喜歡從床上被叫起來。她心不甘情不願地走進艾瑪的小房間。

艾瑪嘔吐不止，她抱著頭，胸口疼痛，含糊地說她可能無法離開集中營了。

大家請曼德爾緊急趕過來。在漫長的十五分鐘之後，她和一位黨衛隊醫生一起出現。醫生先檢查艾瑪的身體，然後叫人用擔架將

她抬到萊維爾區。

在曼德爾的特別命令下，管弦樂團團長擁有一間私人房間，床上鋪上舒適的床單。唯一符合這項要求的房間是營區管理員歐爾莉·雷卻特（Orli Reichert）的房間，她當場清出自己的房間給艾瑪。這位以猶太人身份進入集中營的犯人，能夠在第四醫院區受到如此的關注真是令人嘖嘖稱奇。

在醫院外面謠言迅速傳遍全營。曼西醫生聽說艾瑪被帶到萊維爾區。在晚間點名過後，她急忙跑到好朋友的床邊，艾瑪的皮膚上有瘀青，發高燒到攝氏三十九點四度。（華氏一百零二點九二度）

曼西醫生先問史密特夫人慶生會的事，一開始艾瑪說她沒有吃到什麼不對勁的食品。最後她在逼問下終於說出她在黨衛隊軍官等多人的慫恿下，飲了一些伏特加酒。曼西醫生罵了艾瑪一頓，她先前曾經警告過艾瑪不要碰酒精飲料。醫生們下令為艾瑪灌腸。

齊比和丈夫艾爾文·提喬爾醫生（Dr. Erwin Tichauer）在診斷做出結論，艾瑪和史密特夫人兩人是集中營的老資格，非常了解集中營的狀況，不會沒有想到成份為甲醇的酒精飲料很容易奪走一個人的性命。史密特安然渡過早期集中營的磨難，而艾瑪已經在營中住了九個月，遠超過一般猶太或非猶太犯人的三個月平均壽命。這些小心翼翼又自我約束的女性不會在不知道飲料來源及成份的情況下盲目接受它。

隔天中午（一九四四年四月三日星期一），艾瑪的燒退了。她的體溫降低到正常度數。由來自斯洛伐克的猶太人醫生艾娜·維斯（Ena Weiss，婚後改稱艾娜·維斯·賀朗斯基Ena Weiss Hronsky）（註二）領軍下的萊維爾女子醫生注意到艾瑪腦膜的症狀，懷疑她得了腦炎。當時共有六到七名犯人醫生，包括醫生助理，盡全力搶救艾瑪的生命。曼西醫生日以繼夜守在她旁邊，但只說艾瑪的瘀青有增無減。

集中營當局官員擔心艾瑪的病情代表另一種傳染病的流行，這會減弱犯人的勞動力，對黨衛隊的健康造成威脅。更何況，他們需要為另一種傳染病訂定更嚴格的規定，以滿足克拉斯夫和奧許維次公共衛生當局的要求。

星期一，犯人在早上步出集中營，傍晚回來時看不見艾瑪在崗位上指揮，這讓人產生一連串的猜測。星期一晚上，矛盾的說法在營中快速傳開。

當謠言傳出史密特夫人從柏克納營洗衣及衣服儲藏室消失時，更增加了這起事件的神秘性。實際上，這位洗衣區區長出現和艾瑪類似的症狀，被送到萊維爾區的另一個角落。二個人是否都在生日晚會上食物中毒？謠言指出其他參加慶生會的人也生了病。由於柏克納營洗衣及衣服儲藏室的食物來自黨衛隊倉庫，黨衛隊的健康管理值得懷疑。

艾瑪的靈魂從臭氣沖天的萊維爾飄向幻覺的世界，曼西醫生守在她身旁，緊握她那雙細弱的手。她哀求：「妳一定要為音樂活下去。」艾瑪靜默不語，似乎從曼西身上找到安慰。

艾瑪享受特殊待遇可從隔天的一九四四年四月四日得到印證。黨衛隊醫生約瑟夫・孟格爾前來詢問艾瑪的情形。孟格爾極少光臨女子營的萊維爾區，只有當黨衛隊醫生威爾納・羅德或漢斯・威廉・柯依尼格(Hans Wilhelm Koenig)請求支援時才會出現。

此刻，艾瑪那雙深色的眼睛直視前方，無法集中焦點，精神似乎已經癱瘓。她不眨一眼，也不再因為近視而瞇著眼睛。她時而清醒，時而昏迷。萊維爾區的醫生為她使用名為「卡爾迪阿卡」(cardiaca)的人工心臟系統。孟格爾醫生下令輕拍她的脊椎。曼西醫生在旁全力協助。他注意到艾瑪的脊髓血液清澈，顯示艾瑪沒有罹患腦膜炎。孟格爾醫生親自寫下指示，將艾瑪的脊髓血液送進實驗室進行分析，檢查她是否得了腦膜炎和肺炎。(註三)

在奧許維次擁有第一手醫學政治資料的提喬爾醫生，懷疑孟格爾要求進行實驗室分析只是故弄玄虛。他不管真象是什麼，只是為病人套上固定的死因。大家都知道納粹集中營開立的死亡證明書列舉一些特定名詞，使人弄不清楚犯人死亡的真正原因。正如林根斯—雷納醫生所證實的：「醫院辦公室有五種標準報告，列出病人死亡原因：肺炎、急性心臟缺氧、一般體能衰弱、流行性感冒、腸胃疾病。醫生一貫的說詞為：『儘管病人受到悉心照顧，充分的藥物治療，仍然在那一天（加上日期）壽終正寢。』」這種解釋太普遍了，實驗室研究人員要提出與醫生建議不同的「結果報告」需要極大的勇氣。

事實真象到如今依照模糊不清。如果說孟格爾醫生懷疑艾瑪得了腦膜炎，實驗室報告卻推翻了這項說法：骨髓血液分析顯示一切正常，艾瑪的白血球數量雖然很高，但沒有細菌入侵的現象。其他傳染病的測試也出現「否定」的結論。艾瑪沒有留下遺言，報告上面出現的四/四/四四是管弦樂團女孩子永遠忘不了的一個日子。

就在艾瑪與死神搏鬥的同一天，一百八十四名藏在荷蘭的猶太人男子、女子、孩童在海牙被人揪出來，送到集中營毒死。 這群人到達柏克諾營後被關在男子檢疫區兩個星期，他們的名字沒有被登記下來。倘若艾瑪在一年半前選擇藏匿在荷蘭境內，今日很有可能就在這群人當中。

曼西醫生整夜陪在艾瑪身邊，握緊她的手，試著以問題喚起她的意識，但艾瑪的靈魂似乎在她臨終前幾小時飄向遠方。曼西醫生寫著：「沒有人知道那晚她的意識飄向何方。」曼西的話只暫時令她有所反應，艾瑪的嘴角泛起一絲笑容，顯示她的思緒飄回過去的甜美時光。

整個晚上艾瑪抽搐的次數越來越密集，醫生們盡全力搶救但毫無效果。她的手臂因為攣縮而彎曲，像得了癲癇症。她的雙手奮力

推開無形的死亡陰影。

　　在一九四四年四月五日星期三拂曉之前，艾瑪嚥下她的最後一口氣。艾瑪死亡的離奇日子——一九四四年四月四日清晨四點死在第四區，隔年證實與實際死亡日期只差一天。（註四）艾瑪在臨終前仍然享有特權，她睡在一間單獨的房間，與其他生病或垂死的犯人隔開。

　　曼西醫生淚流滿面地衝出萊維爾區。就算她曾在女子醫院看見病人過世時情緒激動，但仍無法承受艾瑪永別人世的事實。那天晚上，冰塊覆蓋著地面上的黃土，她一步步踩過冰地。初春的雨沖淡了她的淚水，她凝視遠方，試圖越過一望無際的平原和沼澤，眺望卑斯基特山（Beskyt），期盼家人與朋友仍然活著。

　　艾瑪在萊維爾認識的維也納朋友葛蕾特‧葛拉斯—拉爾森到艾瑪的床邊，抱著她冰冷的屍體，痛哭失聲。葛蕾特在成長階段對羅澤的名字充滿讚嘆。當艾瑪逝世時，葛蕾特發誓絕不會讓她成為「另一具屍體」，赤身裸體，像堆積的木材一樣等推車運到火葬場。「這是艾瑪‧羅澤！」她哭號。「她不能像其他犯人一樣赤裸著身體！一定要好好覆蓋！」

　　對艾瑪著迷的瑪麗亞‧曼德爾公開表示哀悼之意。在艾瑪長眠的那一天，曼德爾親臨音樂區，宣佈管弦樂團女孩子可以到萊維爾區向她們的指揮道別。這種邀請在柏克諾集中營前所未聞。芬妮亞說所有的管弦樂團團員都去了，只剩希爾德留下來看守。

　　在第四區，管弦樂團團員驚訝地發現靈柩臺上鋪蓋白布，艾瑪的身體放在白布上。靈柩臺的兩側有高椅，正好位於檢驗室旁邊的凹室。芬妮亞形容當時黨衛隊從奧許維次附近的村莊買來一束束鮮花，參加的人對此情此景懷抱不同的回憶：「他們送來大量的花朵，以百合花為主，散發出強烈的芳香。」她的說詞無疑有些誇張，但我們能夠肯定一件事，大家如此驚訝的原因：管弦樂團大部

分的女孩子都看到艾瑪穿著整齊的衣服，享有極大的哀榮。

　　管弦樂團生還者曾對一個人說過，在電影《爲時代演奏》中那場死亡的戲有辱柏克諾營的事實。這部電影荒唐地描寫孟格爾醫生將艾瑪的小提琴放在她的胸前，這不但扭曲事實，也與芬妮亞的敘述不符。蘇菲亞說，無數的黨衛隊官兵到艾瑪的靈前致意，但管弦樂團團員認爲這些人前來只是爲了滿足他們的好奇心，不是眞心誠意來哀悼的。

　　在大集中營任職的伊瑪・馮・艾索聽說有人在艾瑪的屍體旁邊放了花環及綠色植物，齊比說這在奧許維次非常困難，因爲集中營不是灰塵瀰漫的荒野、泥濘的土地，就是凍結的廢地。身爲歌唱家兼圖書館館長的伊娃記得有一些女孩子趁四下無人之時，在營房旁邊拔下幾根剛發芽的小樹枝。管弦樂團團員將它當成紀念品，獻給她們的領袖。艾瑪對不同的女孩子有著不同的意義。對許多人來說，她建立了避風港，幫助團員躲避納粹的恐怖手段，燃起生存的希望。雷琴娜明確地寫著：「當我在奧許維次失去所有的家人之後，艾瑪的死亡『對我來說是一大打擊。』」

　　一個人留守在音樂區的希爾德到艾瑪的房間尋找安慰。她在那裡發現一本小小的記事簿，不禁欣喜若狂，後來將這本記事簿帶回以色列，一直保留到今日。記事簿上有著艾瑪潦草的筆跡，其中有一頁記下里奧納德・楊恩基斯的名字，和被禁止的蕭邦《E大調練習曲》的歌詞 ——「我的內心迴盪著一首歌，一首美麗的歌。」希爾德含著淚水，不顧納粹的威權，唱出哀怨的歌詞，激盪著艾瑪心中無盡的渴念。

　　至少一開始艾瑪的屍體在萊維爾區得到特別待遇。蘇菲亞說沒有人曾經記得有任何一名犯人受到厚葬：「艾瑪穿上整齊的衣服中，雙手交叉疊在胸前！」蘇菲亞接下的來說詞獲得其他人的證實。指揮官賀斯勒下達命令，將艾瑪的屍體運到火葬場，單獨處

理，不要放在一般運送屍體的卡車上，和其他死者集體焚化。

齊比的描述與前面有所出入。她說艾瑪的屍體並沒有單獨或直接送往火葬場。由於她的疾病和死亡引起公共衛生問題，黨衛隊將她的屍體運往大集中營，進行驗屍。在她死亡隔天，醫生取出她的腦部組織和大腸樣本，然後將她的屍體運到「屬於艾瑪行政管轄的」萊維爾區。齊比說她親眼見到艾瑪的屍體放置在萊維爾區外面的馬車。「她全身赤裸，眼睛凹陷。在驗屍之後，她的腹部被粗略地縫了幾針。」

至於在萊維爾區告別式後所產生的驗屍報告，研究學者無論在奧許維次或克拉斯夫的傑吉羅恩斯基（Jagiellonski）大學的檔案中心皆未發現正式記錄。但幸好有三份口頭驗屍報告留存下來。一份報案來自伊瑪‧馮‧艾索‧史班傑爾德，戰後她在荷蘭接受艾德‧史班傑爾德的訪問。

提喬爾醫生依據黨衛隊對驗屍的正式規定來評論艾瑪的情況。如果有人不在「准許的研究」計畫之內死在手術床，德軍一定會下令解剖屍體，但艾瑪並不是在進行手術時死去。如果她被殺害或中毒，相關單位一定會努力查證，但他又重述，事實並非如此。

提喬爾醫生認為黨衛隊在艾瑪死亡一事上想要為自己脫罪。如果黨衛隊懷疑死因是流行性腦膜炎或食物中毒，不論他們自己或犯人勞動者都會面臨死亡的威脅。腦膜炎和食物中毒的症狀很類似。提喬爾醫生說，二者都會影響一個人的中樞神經系統。當他們發現艾瑪的脊髓血液清澈時，唯一可以證明死因的方式方將她吃過的食物送到實驗室檢察，同時進行腦部組織分析。

一九四四年在大集中營第二十區相當活躍的維拉迪斯羅‧菲傑基爾醫生（Dr. Wladyslaw Fejkiel）不相信營區曾經進行過驗屍程序。為了證實驗屍一事，集中營辦公室生還者汪達‧瑪羅薩恩伊在一九八五年連絡上菲傑基爾醫生。他說，如果艾瑪的屍體被帶到第

二十區，他和其他人一定會知道，因爲這件大新聞會轟動整個營區。醫生說這種精細的屍體解剖一定會在大集中營進行，因爲柏克諾營萊維爾區的醫療設備非常簡陋。

艾瑪忽然死亡引起許多不同的解釋，首先是斑疹傷寒，雖然在集中營的記錄上這種疾病已經絕跡，沒有人會因它送命。也有人說是出於中毒和複雜的動機。有人說史密特夫人被黨衛隊利用，謀殺曼德爾的愛將。管弦樂團團員莉莉·阿薩爾猜測第一批在三月底到達奧許維次的匈牙利人知道黨衛隊一定會霸佔他們的財物，因此他們故意攜帶有毒的酒類進來。

二位生還者在一次訪問中說到艾瑪在黨衛隊之中勢力太大，必須被根除。艾瑪老是聲稱許多犯人對她的音樂工作很重要，藉此搭救她們的性命。她藐視多位營區區長，因而惹禍上身，成爲別人陷害的對象。

芬妮亞提出一套陰謀論，有幾位管弦樂團團員至今深信不疑。崔克斯勒（Drexler）夫人被曼德爾釋放艾瑪的計畫所激怒，暗中賄賂史密特夫人，殺害艾瑪。正如芬妮亞所描寫的：「艾瑪『親愛的朋友』史密特夫人對即將獲得釋放的猶太女子恨之入骨，她無法忍受別人以自己的幸福譏笑她；因此她先下手爲強。」

林根斯—雷納醫生則提出另一套理論：怨恨艾瑪的「帕妮—慕提」·慕斯凱勒偷偷向黨衛隊舉發這位管弦樂團指揮，於是黨衛隊下令除掉她。但林根斯—雷納醫生後來爲這項複雜的計畫冠上「十分荒謬的」的形容詞：「如果黨衛隊想除去艾瑪，儘管命令她（可以用任何藉口）去找處罰區的區長。處罰區區長會用現成的工具殺害她，她一下子就會消聲匿跡。」

曼西醫生記得艾瑪在聽到將近四千名家庭營的囚犯被屠殺後感到絕望，她說從那一刻起艾瑪就失去了生存的意志力，之後她經常提到只有自殺才能帶來安慰。艾瑪說，如果她沒有自由的希望，自

殺便是破壞黨衛隊計畫的好方法。但是對許多人而言，他們很難想像這位大權在握的女性會平白無故向命運低頭。

最後，所有關於艾瑪猝死的猜測皆指向肉毒桿菌中毒（罐頭肉類食品中毒的一種），這種理論經過四十年後才獲得證實。肉毒桿菌中毒引起神經毒素，破壞腦部和神經系統，這說明了一開始醫生為什麼會猜測艾瑪得了腦炎或腦膜炎（大腦和脊椎神經薄膜發炎）。

林根斯—雷納醫生、提喬爾醫生和其他奧許維次具有醫學常識的生還者相信肉毒桿菌中毒是腐爛的食物的引起的，食物的來源很多，包括集中營正常配給下的血紅色臘腸，還有在史密特宴會上享用的污染食品。史密特夫人提供艾瑪最喜歡的罐裝食品，有些人說那些是魚，其他如林根斯—雷納醫生等人說那是為艾瑪特製的臘腸。史密特夫人只咬了幾口，但艾瑪吃了一大盤。

根據幾位生還者的描述，當集中營明令禁止的「有害的酒精」隨著艾瑪之死而謠言四起時，黨衛隊立即停止了調查。一位在奧許維次—柏克諾集中營進行驗屍的黨衛隊醫生，來自慕尼黑的韓斯・慕恩希醫生四十年後在一封私人信件上談論艾瑪的死亡。他在考慮不同死因「身上長滿斑點的斑疹傷寒」、「腦膜炎」、「食物中毒」後寫著：「你可以想見羅澤小姐的居住環境比一般的犯人好得多。身為一位享有特權的人士，她吃的食物比較營養，尤其來自『加拿大』倉庫，還有人人羨慕的罐頭食品（極有可能是肉毒桿菌中毒的來源）」。

納粹集中營獲得釋放後，荷蘭的傑阿柏・史班傑爾德娶了伊瑪・馮・艾索為妻，與艾瑪關係更加深厚。多年來他一直抱著艾瑪死於斑疹傷寒的想法，但他最後認為肉毒桿菌中毒是艾瑪最可能的死因。瑪爾亞・史塔爾克在一九四六年寫給亞佛列德・羅澤的信上表示，最大的諷刺是艾瑪已經準備好在夏天以平民的身份到郊外野餐，不料野餐的食物竟然含有毒菌，使得她意外死亡。

得了肉毒桿菌的病人恢復得很慢，通常會引起併發症，例如視力或聽力的問題，需要休養好幾個月。事實上，參加史密特慶生會的人在艾瑪死後都生了重病，休養了好幾個星期。當電影《為時代演奏》在電視上播出時，海倫‧「齊比」‧提喬爾主動提筆寫給《猶太人周刊》(Jewish Week)和《美國檢查官》(The American Examiner)二本雜誌，抗議電影將來自蘇台德的德國犯人史密特描繪成黨衛隊女將，更不滿電影裡降低了管弦樂團的水準以及其他扭曲事實的劇情。齊比指出：「史密特夫人是一位政治犯，不是黨衛隊女將。她和艾瑪‧羅澤吃同樣的食物，和艾瑪一樣患病，但馬上送醫診治。」

史密特夫人在柏克諾營大難不死。另一位女性生還者透露，大戰結束不久後她在布拉格的一家餐廳看到史密特。這位生還者邀請這位前任營區區長到大門前廳，迎面送上一拳：「我告訴她這是她在柏克諾虐待我，毆打我的報應。」

辛蒙恩‧拉克斯和柏克諾營男子管弦樂團聽說在艾瑪死後，黨衛隊用將黑色絲帶綁住她的指揮棒，掛在音樂室的牆上，代表哀悼之意，這是另一種對柏克諾營犯人表示敬意的方式。但是，管弦樂團的女子生還者不記得見過這種致敬方式。芬妮亞說在艾瑪死後幾天，約瑟夫‧孟格爾醫生親臨音樂區，她說：「這位高貴顯赫之人向前走了幾步，在我們掛上艾瑪的手臂鬆緊帶和指揮棒的牆前停下。他恭敬地合起雙腳，靜靜地站立幾分鐘，然後以渾厚的聲音說出一句合宜的話：『永誌不忘』。」

尤琴妮雅‧瑪爾希唯治記得艾瑪過世的消息快速傳遍整個女子集中營：「當艾瑪過世時，有些人為她的死感到遺憾，有些人自責說：『死的人不是我。』」連在幾個月前轉到拉文布魯克營的管弦樂團團員艾絲特‧蘿威‧班傑拉諾都聽到艾瑪的死訊和各種死因。

在艾瑪逝世隔日，位於柏林總部的希姆勒接到一份正式統計，

柏克諾集中營有一萬五千名男子以及二萬一千名女子。在奧許維次管轄範圍內的犯人總共有六萬七千名。

　　兩天後，兩名犯人阿佛列‧韋茲勒(Alfred Wetzler)和魯道夫‧維爾巴(Rudolf Vrba，以華爾特‧羅森柏格Walter Rosenberg之名囚禁)從集中營逃脫，警鈴大響。事實上，韋茲勒和維爾巴藏在柏克諾營的柴堆中。三天後，當集中營衛兵的搜索行動緩和下來時，他們才順利逃出集中營。(註五)

　　艾瑪和查可瓦斯卡辛辛苦苦建立的管弦樂團就此終止了嗎？團員的命運如何？管弦樂團的女孩子焦急地看著那些人爭奪艾瑪的寶座。波蘭人有最喜愛的指揮人選，蘇俄人也有心目中的對象。每位角逐者皆公開支持反猶太人主義，她們極有可能將猶太人逐出音樂區的保護牆。

　　最後，勢力日趨龐大的蘇俄人贏得勝利。有一天，黨衛隊的克拉麥以非正式的形態造訪音樂區，宣佈烏克蘭鋼琴家兼音樂抄寫員桑亞‧維諾葛多瓦(Sonya Winogradowa)是新任管弦樂團指揮。猶太人女孩子擔心不已，她們聽說桑亞想將猶太人女孩子趕出管弦樂團，幸虧此事沒有發生，她們幸運地留了下來。

　　芙蘿拉概略描述了艾瑪死後幾週的局面：「艾瑪死後我們的處境並不好。她從毒氣室救出許多人的性命，雖然這些人並不和我們一塊兒住在音樂區，但艾瑪為她們找到樂團的差事，並強調她們的重要性。過去艾瑪在各方面都為我們爭取較好的生活條件，每次都獲得勝利。」

　　桑亞是一位美麗的女士，但音樂知識淺薄，無法維持艾瑪嚴格的訓練以及高演奏水準，週日音樂會就此取消。管弦樂團每天仍然在工人們離開營區及返回時演奏進行曲。集中營犯人吉烏莉安娜‧泰德斯齊(Giuliana Tedeschi)形容這位新的指揮為「棕髮的女士，以歇斯底里的手勢詮釋快速的節拍和旋律。」讓演奏者更加

不安的是，黨衛隊減少指揮的權力，命令團員除了音樂之外，還要負擔「有用的工作」，例如編織和修補衣服。

　　盟軍於一九四四年六月六日登陸法國海灘。運送犯人到奧許維次之舉在七月中旬停止。在此之前的二個月內，已有四十三萬八千名猶太人被送往集中營。從一九四四年的夏季到秋季，盟軍長驅直入西歐領土，蘇俄的軍隊逼近奧許維次和東歐的波羅的海。德國人下令，將活著的猶太犯人運往西邊德國內地的集中營。

　　一九四四年十月底，管弦樂團的猶太女子被牛車載往柏根—貝爾森集中營，音樂區的非猶太人則被送進奧許維次大集中營。管弦樂團在實質上已經解散。雖然留在大集中營的團員花了整個秋天和初冬努力捲土重來，但無功而返。

　　在柏林的命令下，毒氣室於一九四四年十一月停止運作。德軍開始拆除在奧許維次—柏克諾集中營創造第三帝國「勳業」的工具，他們燒毀火葬場，湮滅所有毒氣殺人的證據。在一九四五年一月初，六萬五千名犯人留在集中營。到了月中，五萬八千名犯人被趕出集中營，向西邁進，接受死亡的命運。一月二十七日，當四批蘇俄軍隊解放集中營時，犯人只剩下七千名。根據往後蘇俄人的記錄，「加拿大」倉庫總共有三十五個儲藏室，解放軍在六個儲藏室內（德軍燒燬了其餘二十九個儲藏室的存貨）發現一百多萬件外衣、洋裝、西裝、無以數記的皮鞋、廚具、眼鏡等物品，還有預備送往德國床墊和地毯工廠的七噸毛髮。

　　在柏根—貝爾森集中營（泥濘的田地上架設帳篷、木板床、壕溝式公共廁所），管弦樂團的猶太女孩子緊緊地依偎在一起，她們的外表相當引人注目。她們的衣服比別人漂亮，頭髮漸漸留長，骨頭長出肉來。在一九四四到四五年間，有一名叫做海琳娜・查可瓦斯卡(Halina Czajkowska)的十七歲波蘭犯人和管弦樂團女孩子住在柏根—貝爾森的的同一個營房。她記得那些女孩子在除夕夜舉辦

了一場動人的即興演奏會，自得其樂。她們沒有樂器，沒有歌詞，不同女孩子擔任不同聲部，合唱出一首旋律淒涼的歌曲，或許這首歌就是《心靈迴盪之歌》。

在貝爾森集中營，管弦樂團團員飽受饑餓和疾病的肆虐。管弦樂團年紀最大的長笛手蘿塔‧克羅娜感染斑疹傷寒，終於戰勝不了病魔。芬妮亞和其他人也身染重病。

就在這個骯髒的臨時集中營，黨衛隊的約瑟夫‧克拉麥（自一九四四年十二月擔任指揮官）博得「貝爾森之獸」的惡名。（註六）有一天下午芙蘿拉遇到這位前柏克納女子管弦樂團的擁護者：

> 我在集中營的街道上，沒有食物，什麼都沒有，我知道自己來日無多。一位黨衛隊軍官問我：「妳在這裡做什麼？」他是柏克諾營調來的指揮官約瑟夫‧克拉麥。他認出我來自柏克諾營。聽著，再過三天我就要死了，他告訴我：「我要為妳找份差事，因為妳已經在柏克諾營受過苦了。我會將這裡的一個人免職，讓妳有工作做」...幾天後他叫我過去，天哪！我站著聽命。我做了什麼？營區外面站著一個女人，她告訴我在接下來的幾週內我要照顧克拉麥的小孩。克拉麥希望我組成三重奏。他給我一支手風琴，給莉莉‧麥斯(Lily Mathe)一把小提琴，再叫伊娃‧史坦納‧亞當唱歌。

就這樣，這三個女孩子在艾瑪身後還能因為管弦樂團的名聲而蒙福。當一堆皮包骨的屍體在營中越堆越高之際，莉莉、芙蘿拉、伊娃竟然能夠大難不死，為克拉麥全家人及賓客演奏。（註七）

如果不是艾瑪，全世界的人們永遠不會知道管弦樂團女孩子經歷過的悲慘遭遇，也不會了解她們是多麼幸運的一群。因為艾瑪，她們才沒有從世界上滅亡。艾瑪保護她們免於像其他犯人忍受屈辱與非人生活。音樂區大部份的女孩子皆逃過浩劫，過著自由的生活，而其他四百萬可憐的生命卻斷送在奧許維次。

很不幸地，管弦樂團的領袖是眾多香消玉殞的一位。芙蘿拉說，到今天為止，她沒有一天不想到艾瑪，不感念她的恩澤。

註解

題詞：引用於萊斯克—華爾費希一九六六年著作，第一百五十四頁。

1．蘇俄軍隊的確在一九四五年一月解放了奧許維次—柏克諾集中營，並且在德軍逃離後發現了被遺棄的殘存犯人。

2．賀朗斯基醫生目前定居澳州西南部的阿德萊德。

3．在加拿大倫敦醫院大學研究部亞瑟·哈德遜（Arthur Hudson）醫生的要求下，奧許維次—柏克諾國立博物館提供一份孟格爾簽名的指示影本以及奧許維次集體營黨衛隊衛生處的分析結果。

4．阿姆斯特丹戰爭歷史博物館誤將艾瑪的死亡日期記載為一九四四年七月。奧許維次博物館的文件指出正確的死亡日期為一九四四年四月五日。

5．維爾巴在他一九六四年的著作《我無法原諒》（I Cannot Forgive）一書中描寫他如何逃亡，如何計畫向全世界揭發奧許維次—柏克諾集中營的罪行。

6．約瑟夫·克拉麥、艾爾瑪·葛莉絲，以及多名掌管柏根—貝爾森集中營的軍官（賀斯勒後來被處死刑）在一九四五年十月被判絞刑。

7．莉莉·麥斯是一位與「吉普賽男孩樂團」到全世界演奏的小提琴家，在一九四四年五月被匈牙利火車載來。戰後她嫁給一位在柏根—貝爾森營認識的英國軍官，從此定居倫敦，以吉普賽小提琴家的身份在餐廳演奏。她於一九九三年去世。

第二十三章 迴響

我們靠著許多幸運的機會或奇蹟
（不管人們使用那種形容詞 ）
才能歷劫歸來，但我們知道：
我們當中最優秀之人未能生還。
　　　　　　　　　　— 維克特・法蘭克爾

　　艾瑪在柏克諾營最後一次指揮管弦樂團的那一天，八十高齡的阿諾德在倫敦的「三隻聰明猴俱樂部」(Three Wise Monkeys Club)演奏（俱樂部的座右銘是「不聽惡言，不看惡事，不發惡語」）募集的款項用來救濟紅十字會。這家俱樂部位於畫家惠斯勒(Whisler)的故居，壯麗的泰晤士河盡收眼底。在艾瑪死後十二天的一九四四年四月十七日，羅澤四重奏在國家美術館(National Gallery)舉辦第十四場午後音樂會，吸引了二百名觀眾。在盟軍登陸諾曼第六天的一九四四年六月十二日，德高望重的羅澤結合女高音薇妮佛德・布朗(Winifred Brown)、風琴手薛契特(H. Schaechter)、大提琴手偉恩(P. A. Wayen)在英國布萊克希斯(Blackheath)的聖麥可教堂(St. Michael's Chruch)舉行慈善音樂會，這是爲了英國維夫斯教會(Church of England Waifs)和遊民協會(Strays Society)所安排的一系列音樂會之一。阿諾德發現薛契特的妻子正是古斯塔夫・馬勒叔叔的愛女。

　　阿諾德已經一年多沒有接到艾瑪的消息了。他透過紅十字會發出的七封電報皆石沈大海。他現在和韓斯・胡克斯與妻子史黛拉住在一起，特地留了一個房間，等艾瑪回來。他在信上說：「我只要從艾瑪聽到一個字就放心了。」

　　阿諾德仍然和住在加州的法蘭茲・威費爾、艾瑪・馬勒・威費

爾保持聯絡，也和他的姪女安娜・馬勒及她在倫敦的丈夫安納托爾・費斯托拉利(Anatole Fistoulari)來往。安娜非常疼愛大女兒瑪莉安(Marin)。安娜的第二任丈夫是保羅・茲索納(Paul Zsolnay)，生了第二個女兒，取名艾瑪。夫妻兩人和丈夫保羅的父母住在一起。一部根據威費爾寫的小說《白娜戴特之歌》(The Song of Bernadette)改編的電影即將上演，阿諾德歡欣鼓舞，他認為威費爾是本世紀最偉大的作者之一。

阿諾德每天早上仍然花二小時練習小提琴，實踐他的「三R政策」── 預習、讀書、休息。星期六他喜歡找人共進午餐，也和來自維也納的朋友瑪莎・佛洛伊德(Martha Freud)及其丈夫羅伯・荷利茲卻(Robert Hollitscher)合奏，這對夫婦是知名心理學家佛洛伊德的女兒及女婿。雖然阿諾德仍然喜歡享受美食，但他因為膽囊方面的疾病儘量控制飲食，減輕了二十磅，他的醫生只說他的心臟有點疲倦：「畢竟工作了這麼久。」

一九四四年七月初，一顆V1「蜂音彈」在布萊克希斯的胡克斯家附近爆炸。史黛拉幾乎被炸成肉醬，阿諾德也被窗戶碎玻璃割傷，幸好胡克斯醫生及時搶救。炸彈飛過房屋中央，將阿諾德的打字機炸得粉碎。之後，阿諾德親筆寫信給亞佛列德，字跡非常清楚。

一九四四年八月，阿諾德恢復健康，又可以到阿希泰德(Ashtead)拜訪友人莫瑞茲・提希勒(Moriz Tischler)與妻子安娜。阿諾德經常在阿希海德與提希勒博士以及許多奧地利的難民音樂家共渡音樂悠揚的夜晚。提希勒的兒子彼得是一名突擊隊員，記得阿諾德來家中拜訪時那種溫文儒雅的舉止：

　　在二次大戰之前我們一家人每年夏天都前往薩爾斯堡。有一天早上我看見布魯諾・華爾特與羅澤在巴薩咖啡館(Cafe Bazar)

共進早餐。之前我從未和他說過話，那天我休假回家，在父母家中看到他，真是令人興奮。大多數的名人，當我見到他們本人之後都很失望，他們的言語粗俗，例如抱怨薪水太低，說一些黃色笑話。但羅澤不一樣，他令人肅然起敬，連在薩里郡(Surrey)阿希泰德這種私人場合都是如此。

要他寄人籬下並非易事，他絕不肯讓步。他的行為一點也不像我們家的客人。

我家前廳放了一個老舊的桶子，讓我們放置拐杖和雨傘。那天我穿著突擊隊的制服回家，羅澤看見我將手提輕機槍放在桶子裡。他對我說：「別這樣放，我不喜歡看到這些東西！」

阿諾德在寫給亞佛列德的信上並沒有提到他寄人籬下一事，只說：「不要擔心我，提希勒一家人是我忠誠的好友。」一九四四年九月六日，盟軍在歐洲西部海岸勢如破竹，阿諾德的語氣充滿了希望：「我盼望與艾瑪早日團圓，並靜候消息。」

阿諾德以日漸僵硬的手指與腓得烈‧布克斯波姆、法蘭茲‧奧斯本(Franz Osborn)於十一月二十六日在瑪麗女王音樂廳(Queen Mary Hall)舉辦三重奏，吸引了三百五十名觀眾，收入全數捐給奧地利日間托兒所。在前一天晚上，他寫給亞佛列德，說他在樂曲中發現「精彩的變調節奏」。

一九四四年十二月，德軍在阿爾丁尼斯林地(Ardennes Forest)輸掉最後一場大規模巴爾吉戰役(Battle of Bulge)後，阿諾德的心中只惦記兩件事：音樂以及艾瑪返鄉。一九四五年一月，蘇俄人解放奧許維次—柏克諾集中營，成為第一批揭發納粹暴行之人。他們發現了集中營殘存者，證實了紅十字會形容德國人在上西里西亞區「保守得最好的秘密」。

一九四五年二月，阿諾德為布魯諾結髮多年妻子愛爾莎之死哀悼。三月份，他又聽到恐怖的消息，美國在維也納投下四枚炸彈，

無意間將他最熱愛的維也納歌劇院燒成灰燼。為了逃避蘇俄人的乘勝追擊，黨衛隊砲擊了位於卡恩特納街（Karntnerstrasse）上的聖史蒂芬大教堂；一九四五年四月十三日俄軍佔領維也納之前，這間教堂又受到嚴重破壞。

荷蘭在一九四五年五月被解放。六月一日，高興的阿諾德寫給在烏德勒支的史塔爾克夫婦，詢問艾瑪的消息。幾乎同一時間，亞佛列德從辛辛那提發電報給史塔爾克夫婦。

瑪爾亞在一九四五年六月二十二日以電報回覆亞佛列德，她說，艾瑪已經死在上西里西亞區。她隨後會補寄一封信。

同一天，瑪爾亞寄出一封信，詳述她所知道的情形以及艾瑪可能的死因，由於戰後局勢混亂，她的陳述半真半假。她說：「我們在一九四四年春天得到艾瑪最後消息：她在明信片上說她一切安好，並問起她丈夫的健康情況。」瑪爾亞請亞佛列德不要讓父親知道「殘忍的細節」，她的敘述震驚了亞佛列德，艾瑪首先被當做人體白老鼠，在奧許維次進行醫學實驗。瑪爾亞說有一名醫生透過他的護士妻子為艾瑪取得小提琴，使她「逃過一劫」。瑪爾亞繼續說：

　　她在營中組成一個小型管弦樂團，經常演奏。一段時間之後，德軍想到殘忍的行為，命令她在其他犯人被吊死時演奏。根據這位醫生的說法，她在那個時候猝死，因為事出突然，這位醫生親自進行驗屍。但他找不出直接造成她死亡的原因，只推測可能是中毒。

瑪爾亞又告訴亞佛列德當艾瑪離開荷蘭時，史塔爾克夫婦曾給她一顆毒藥，這顆毒藥能夠「引起瞬間死亡 —— 在服用後最多三十秒內斷氣，一點都不會痛，只有窒息的感覺。我和丈夫猜想她服下了這顆毒藥。」

她說在艾瑪離開荷蘭後三個月後，德國當局寄來一封信，命令艾瑪到韋斯特伯克集中營報到。瑪爾亞繼續寫著：

我們知道倘若她沒有在三個月前離開，也會在此時逃離或藏匿起來。然而，諷刺的是，就算她不理會、不服從德國人的命令，德軍也沒有跑到我家來捉她，她的生活一點也不會受到干擾。如果我們能夠未卜先知，她只要悄悄躲在我家就好，根本不會被抓，但我們不敢冒這種險。

瑪爾亞在信的結尾允諾亞佛列德，她一定會加入數百萬民眾的行列，找出周圍的親朋好友的死因。爲了尋求眞象，她奔走了三年。

亞佛列德以最委婉的語氣告訴父親這個不幸的消息。在一九四五年六月二十六日，悲痛欲絕的阿諾德寄出回信，除了說「我唯一的安慰是她死得像烈士一樣」之外，無法用言語表達心情。

布魯諾・華爾特在一九四五年七月十七日捎來一封安慰的信：

我經常懷念艾瑪，擔心她的安危。我曾希望她像其他人一樣遇見善心人士，幫助她藏匿起來，躲過惡者的逮捕，直到戰爭結束。現在我們聽到了殘酷的事實，我無法形容我們有多麼震驚。我們在艾瑪睜開眼的那一刻就認識她，一路看著她長大，與你共渡難關。現在我們卻聽到她成爲那些兇手下的犧牲者。並非透過他們殘忍的手段，而是因爲...我失去了一個女兒，蘿蒂（華爾特家唯一倖存的女兒）失去了姐妹，我的女兒死狀悽慘。你放心，我們能夠完全體會你的痛苦。

艾瑪・馬勒在兩天後來信，表達震驚與悲痛：「艾瑪就像我親生的孩子一樣。我非常，非常愛她。」

魯道夫・賓恩也寫信給亞佛列德，說出羅澤家過去在維也納好友的心聲：

艾瑪的悲劇...使我震驚不已，你知道我有多喜愛她。在她前往歐洲大陸前我經常在倫敦看見她。在所有悲劇中...這是一件最令人心痛的消息。失去親愛的朋友讓我傷心到了極點...

　　如果能夠再見到你，我會非常高興。讓我們敘敘多年前在派爾克街的歡樂時光。

　　亞佛列德和瑪麗亞很早之前就做好艾瑪不會回來的心理準備，但只想到這是她嫁為人婦的必然結果。早在一九四四年初，亞佛列德偷偷寫信給史黛拉‧胡克斯，請另一個城市的朋友代為投遞這封信，好讓阿諾德認不出他信封上的字跡。他在信上說在父親能夠承受的範圍內，他想和父親討論移民美國一事。

　　史黛拉回信說這位老音樂家大部份的時候身心狀況俱佳，但堅持不願離開英國，直到他知道艾瑪為何喪生為止。她擔心如果他移居他鄉，被迫離開朋友和音樂，他會不堪一擊。

　　這件事就此打住，直到一九四五年七月。胡克斯醫生寫給亞佛列德，提到阿諾德的未來。阿諾德的身體日漸衰弱，七十歲的牙醫胡克斯已經準備好卸下照顧朋友的責任，他說：

　　現在我們已經知道艾瑪的悲劇。我們這些逃過浩劫之人必須決定如何安置你的父親...如你所知，他像一個無助的小孩，不能照顧日常生活起居，更糟糕的是他不會說一句英文，年紀也越來越大...你不需要明天就作出決定，但我們要根據這個原則妥善處理。

　　當歐洲恢復和平時，許多難民回到祖國。舉例來說，瑪麗亞的哥哥約翰（戰時在英國擔任軍官兼翻譯員）決定收拾行囊，回到維也納，在戰前的印刷廠工作，「協助奧地利的重建」。他的母親艾莉絲‧史慕薩和姐姐蘇珊娜‧史慕薩皆在納粹佔領的維也納存活下來，因此約翰迫不及待與家人團聚。

到目前為止，阿諾德尚未決定要不要回到心愛的維也納。有人出價要買下他的史特拉地瓦里小提琴，如果他賣掉他的小提琴，便可安渡餘生，但他捨不得離開他那心愛的小提琴。

在亞佛列德聽到艾瑪死亡的那一天，他開始為父親辦理移民美國的手續。他寫給胡克斯夫婦：「我們一直期盼，禱告艾瑪能回來，與父親團聚...我堅決反對他回到維也納，那個城市百分之七十已經面目全非，只會讓父親充滿痛苦的回憶。他現在應該投靠兒子！」

一九四五年八月，阿諾德收到一封瑪莉‧安妮‧泰勒根從烏德勒支寄來的信。泰勒根小姐表示她隨後就會將艾瑪的小提琴和其他私人物品寄過來，包括她交給德藍西友人，普荷達送她的單粒鑽戒、手錶、一串珍珠。這封信證實泰勒根小姐在一九四三年完全相信艾瑪會在德藍西獲釋。如今，她對艾瑪的遭遇深感悲痛。當阿諾德聽到艾瑪在荷蘭有這麼親近，關心她的好友時，心中的安慰難以言喻。

不同的媒體報導讓艾瑪離奇的死因變得更加複雜。一九四五年十月《美國音樂》雜誌(Musical America)引用《奧地利美國論壇報》(Austro-American Tribune)的報導，說她在集中營自殺身亡，並錯誤地指出她在荷蘭遭到蓋世太保的逮捕，而且「籌組」奧許維次女子管弦樂團。

亞佛列德在深入了解艾瑪自殺的故事後，於一九四五年十月十日將艾瑪死亡的經過寄給雜誌社：「在經過數個月的折磨痛苦之後，她成功地將一群犯人組成小型管弦樂團。但集中營指揮官強迫她在犯人行刑時演奏音樂，她寧可選擇犧牲小我。」據說艾瑪不願服從柏克諾營指揮官的命令，在執行死刑時演奏，毅然決定服毒自盡。她的哥哥做了總結，她走得像一名有「正義感的藝術家」，抗議納粹的暴行。

湊巧的是，在一九四五年九月二十八日，總部設在紐約的德語猶太報《奧夫博》(Aufbau)報導艾瑪的自殺死亡的故事，隨後又在一九四五年十月十二日刊登一首由古恩徹・安德斯(Guenther Anders)寫的詩，描述她的悲劇故事。安德斯的詩名為「訃聞」(Obituary)，描寫當管弦樂團接到命令為死刑演奏時，艾瑪不惜擊碎她的小提琴，在房間內上吊自殺。亞佛列德不相信這位詩人對艾瑪身故的描述，鄭重提出抗議。

「訃聞」的摘要譯文如下：

我們要記錄下來：如果我們不這樣做，明天沒有人會相信。

這位名門閨秀，嬌生慣養，在集中營的各個營房跑來跑去，將一群後天即將滅亡的女孩子組成小型管弦樂團。

《仲夏夜之夢》和莫札特的《弦樂小夜曲》幫助了那些絕望、苟延殘喘之人。她們在與死神搏鬥之時得到了安慰，至少生命不是索然無味。

她會到那裡？我們不敢問。她做了什麼才是最重要的。

歹徒無惡不作：將好事變為邪念。

於是指揮官召喚這名女孩子，說：「妳的任務是所有藝術家中最偉大的。」她回答：「或許吧。」他說：「妳要演奏音樂，」她回答：「這是我份內之事，」他接著說：「從今天開始妳要在不同的時間演奏音樂。」她說：「悉聽尊便。」

連窮兇惡極之徒都覺得難以啟齒：「就在同一時間，」他重複。現在她明白了。

她真的明白，雖然一般人無法想像這種殘忍之事。

她心知肚明，全身紋風不動，清晰地低語：「你的意思是，在處決時演奏」。

「妳說得倒很容易。」他回答。

據說她抬頭挺胸走出去,將每一個字告訴她的朋友,聲音雖小但字字清楚,她要求她們記下每一個字。

那些生還者人發誓這是眞的 —— 她以堅定的腳步,平靜的心情,做出無愧於良心之舉。

她對著營房的鐵鉤擊毀小提琴。

隔天早上她上吊自殺。

紀念她的名字:艾瑪‧羅澤。

在這首詩發表之後,詢問的信件如雪片般飛向安德斯。四個月後,他因造成羅澤家夠多困擾而向亞佛列德道歉,並說明他在寫這首詩時已取得詩人執照:「這些詩不能光以字面解釋,只能當成提醒和警語。」當時已經成爲茱莉安娜女王(Queen Juliana)在海牙內閣一員的泰勒根小姐寫信給《奧夫博》報的編輯,她說許多想知道艾瑪爲何而死之人有權利知道安德斯的消息來源爲何,但證據顯示她並沒有接到回音。

艾瑪死亡的故事廣爲流傳。在戰爭結束之後,「美國之聲」廣播員獲准在節目中使用眞實姓名。多年來德國版「美國之聲」節目中善用舞台技巧的恩斯特‧羅澤終於公開承認他的名字,隨後收到一封德國男子寄來的信,但他不願意向羅澤家出示此信:「亞佛列德、阿諾德、瑪麗亞已經因爲艾瑪而悲痛欲絕。」他解釋。這位匿名男子寫著他在惡夢中夢到他的妻子親口說她毒死了艾瑪。

疾病迫使阿諾德取消兩場音樂會,他說一九四五年十月二日是他的最後一場音樂會。他最後告訴瑪莎:他已無心寄情音樂。賣出小提琴的收入足夠他搬到維也納或美國(註一)。爲了準備行囊,他開始扔掉家人相關的文件,包括維薩‧普荷達、海尼‧塞爾薩寫給

艾瑪的信件和許多艾瑪的華爾滋女子樂團照片。當阿諾德收到荷蘭寄出艾瑪的鑽戒（普荷達送的大禮）後，將戒指轉交給史黛拉・胡克斯，請她儘速賣掉。他不想保存艾瑪那只「厄運之戒」。

一九四五年聖誕節，阿諾德沮喪地寫著他在維也納愛樂管弦樂團的同僚尤利烏斯・史特瓦特卡於席倫西恩斯塔特去世。當他聽到另一位好友安東・魏本被誤殺身亡，絕望地寫著：「我已經沒有其他的事好做，我的生命結束了。」

為了達成艾瑪對柏克諾女子管弦樂團女孩子的託付，安妮塔・萊斯克—華爾費希（在她的身體康復之前）遠赴倫敦拜訪這位老音樂家，告訴他女兒的獨特成就。她證實，在艾瑪身後管弦樂團的水準一落千丈：「艾瑪是無可取代的」

安妮塔像許多奧許維次生還者一樣，不喜歡談論管弦樂團女孩子所受的痛苦折磨。正如她對一位訪問者所言：

> 集中營的生活是個很困難的話題。如果人們很好奇，我總是對他們說，問我問題，我可以回答問題。總而言之，要我侃侃而談是不可能的事。一來，我要花上幾小時才能談完所有的細節；二來，你會覺得對方在撒謊或是誇大其詞。這太超出一般人的生活經驗，他們絕對想像不到，集中營過的是與世隔絕的生活。

但安妮塔堅定地同意艾莉・維塞爾在《今日猶太人》(A Jew Today)一書中的話：「忘記過去等於是成為敵軍的共犯」。安妮塔在一九九六出版的《傳承事實》(Inherit the Truth)一書中生動地刻劃她的命運如何因為自己是「生在第三帝國的猶太人」而改變。她的內容是到目前為止所有生還者中，對於管弦樂團生活及人物最完整，最詳細的陳述，這本書是任何對柏克諾女子管弦樂團有興趣之人的必讀作品。

艾德・史班傑爾德也前往布萊克希斯拜訪阿諾德。史班傑爾德驚訝阿諾德在失去愛女之後，仍然展現出「內心的勇氣與力量」。

愛麗絲・史慕薩寫信給亞佛列德和瑪麗亞，指出艾瑪死亡的消息在戰後一片廢墟的維也納引起軒然大波。一九四五年十二月三十一日，《Der Montag》報強烈指責艾瑪的前任丈夫，在布拉格安然渡過戰爭的維薩・普荷達。這篇報導以「抗議維薩・普荷達」為標題，譴責他為了保護自己的事業，向「棕色政權」的種族政策低頭，狠心拋棄艾瑪，讓她落入納粹之手：「艾瑪・羅澤死在奧許維次。維薩・普荷達以為人們很的健忘，他錯了！維也納不會默默接受這個事實（不發出怒吼）。本報清清楚楚地印著：我們不想聽見，也不想看見維薩・普荷達先生。」

普荷達的傳記作者徹底指出國外媒體對維薩的批評非常強烈，幾乎到了斷絕關係的地步。一九三五年當普荷達離婚時，他正值事業巔峰，不需要為事業擔憂。有一位傳記作者強調普荷達在德國頒布紐倫堡法律六個月前即申請提出離婚。支持維薩的樂迷說艾瑪紅顏薄命，是她那「飄泊不定的個性」（這句話和納粹的宣傳說詞一樣），促使她安全抵達的英國後，又於一九三九年獨自前往荷蘭。

普荷達強力反駁，說艾瑪的死亡不該怪他，並說他早在悲劇發生之前就「擺脫了她」。在一九三七年與一九四二年之間，普荷達領導一群小室內樂團體，成員包括大提琴家保羅・古魯瑪（Paul Grummer）和鋼琴家腓得烈・伍瑞爾（Friedrich Wuhrer）。在大戰結束前，他在布拉格舉行最後一次音樂會，那天恰好是艾瑪逝世於柏克諾營五天前。在一九四六年之前，他已經結了第三次婚。在大戰結束不久後，捷克藝術家協會發證書給他，證明他在政治上忠誠可靠，但後來由於他在戰爭期間到德國和荷蘭向其他音樂家與記者進行宣傳，導致他與捷克政府關係緊張。

一九四六年四月一日，普荷達進行戰後的第一次巡迴演奏會，從前納粹傀儡政府斯洛伐克開始，猶太人在這裡受到殘忍地對待。當他到達第一站柯西斯（Kosice）時，必須面對忿怒的抗議者。在大

戰之前，艾瑪的維也納華爾滋女子樂團經常在這個地區演奏。對女子樂團記憶猶新的樂迷將不滿情緒發洩在普荷達身上。

當普荷達和鋼琴伴奏米契爾・卡倫出現時，一位女性觀眾躍上舞台，帶領觀眾發出噓聲，高喊艾瑪的名字。強烈的敵意使普荷達無地自容。他和米契爾退到後台，直到台下恢復秩序，帶頭抗議行動的女子被趕走爲止。米契爾記得在事發當天普荷達立刻開著他那輛凱迪拉克轎車離開這座城市。

當他們到達伯拉第斯拉瓦時，普荷達那輛豪華轎車馬上就被別人認出。他在演奏會上表現突出，贏得全場起立鼓掌。普荷達派人告訴安妮・庫克斯・波拉克瓦他想找她見面聊聊，對艾瑪忠心不貳的安妮說她不想見他，只會以斯洛伐克愛樂管弦樂團小提琴手的身份去聽他的演奏會。維薩費了一番功夫才將她找她出來，談論艾瑪的事，說他對艾瑪葬身奧許維次一事感到遺憾。

在維薩和艾瑪初次見面的巴登威勒羅瑪班飯店內，女主人伊莉莎白・瓊那・菲爾曼記得普荷達在戰後首度出現在飯店，參加一系列名人音樂會。她問他關於艾瑪的事，「刹那間這位偉大的小提琴家哭了起來，數度哽咽。他說她的命運太過悽慘，也談到她在集中營遇到的磨難。」

一九四六年五月普荷達在法國進行第一次巡迴演奏會。當他回到捷克斯拉夫時卻飽受各方譴責，十月份開始打官司。隨後，捷克斯拉夫禁止他在境內舉辦音樂會，只能夠到國外進行短暫旅遊。

持有捷克護照的他竟然被否定，從他布拉格的公寓（屬於反納粹政治犯的家）被趕出來，他心有不甘。普荷達移居義大利的拉巴羅，家人在一九四七年追隨他過去。不久後他改用土耳其護照，在中東進行第五十場巡迴演奏會，因爲舟車勞頓，得了胸口疼痛。

一九四九年歌劇院經理人蘇爾・胡洛克（Sol Hurok）開始安排普荷達到北美演奏事宜。胡洛克公司的馬丁・費恩斯坦（Martin

Feinstein)和紐約音樂會經理亞伯特‧莫瑞尼(Albert Morini)互相通信,籌備巡迴演奏一事。亞伯特‧莫瑞尼正好是艾瑪童年好友艾麗卡‧莫瑞尼的兄長(註二)。費恩斯坦在二月三日的信上表示普荷達接受捷克音樂家協會榮譽法庭調查,法官「對這位音樂家在捷克的忠誠度上沒有異議」,十天後,莫瑞尼回了一封簡短的信:

> 我在去年九月和一位捷克大使共進午餐。他告訴我維薩‧普荷達的名字列在黑名單上,不准返回捷克斯拉夫。

> 我很高興在針對這位音樂家的調查過程中,正如你所言,沒有發現可疑之處。但我也要說,我沒有時間和普荷達先生談話,對他更沒有興趣。

莫瑞尼夫婦也記得艾瑪。

費恩斯坦鍥而不捨,在一九四九年二、三月,普荷達打著胡洛克的名號到美國舉辦巡迴演奏會。根據捷克傳記作者的說法,在多場成功的音樂會之後,報紙出現了一篇觀眾在柯西斯為艾瑪抗議的報導,普荷達氣瘋了,於是取消了巡迴音樂會。

普荷達和艾麗卡‧莫瑞尼兩人皆於一九四九年三月到紐約演奏。三月十日,普荷達出現在紐約市民音樂會(Town Hall),雖然《紐約時報》樂評讚美他的技巧華麗,但一般而言,樂評對他相較於一九二〇年他初次在北美的卡內基音樂廳舉辦音樂會時要來的冷淡;當年,安可聲此起彼落,音樂廳經理人關掉燈光,普荷達在黑暗中演奏安可曲。在隔天的一九四九年三月十一月,艾麗卡‧莫瑞尼以獨奏家的身份在卡內基音樂廳登台,演奏貝多芬《小提琴協奏曲》,布魯諾‧華爾特指揮紐約愛樂管弦樂團,搬出一連串貝多芬的精彩曲目。《紐約時報》對她純熟的演奏技巧讚不絕口。普荷達在中歐聲譽不墜,莫瑞尼卻是艾瑪好友中揚名國際間的演奏家。樂評海洛德‧荀白克(Harold C. Schonberg)形容莫瑞尼為「完美的

樂器演奏者,將浪漫樂曲詮釋得像古典音樂,控制得宜,高雅優美,只有高超的技巧,沒有一丁點粗俗氣息。在聽莫瑞尼的演奏時,音樂第一,自我意識第二。」

自尊心強,直言不諱的普荷達無論到那裡都登上報紙頭版。他在德國鋼琴家華爾特·吉薩金(Walter Gieseking)爭議最激烈之時到達紐約。那天他離開紐約,向西而行,當他在火車用餐時,維薩注意到一旁的乘客對他的小提琴盒子指指點點。當他聽到吉薩金的名字時,起身向火車上所有的人大喊:「吉薩金彈鋼琴,普荷達拉小提琴。吉薩金是德國人,普荷達是捷克人。我是普荷達!」

戰後在維也納國立學院就讀的學生很驚訝他們的教授經常不時提到艾瑪和維薩。出生於紐西蘭的小提琴家拉夫·阿爾迪奇(Ralph Aldrich)現在定居加拿大,他記得有一位教授一想到他在一九三八年如何懇求普荷達幫助艾瑪時便慷慨激昂地敲擊鋼琴鍵盤。

在艾瑪死後五年的一九四九年四月五日,有一份小提琴期刊登了一篇關於普荷達的報導:「他現在定居義大利里維拉(Riviera)著名的多季渡假勝地拉巴羅,位於傑諾亞東方十六英里之處。他和妻子,知名阿諾德·羅澤的女兒,以及二個小孩住在一起 。」在大眾的心目中,羅澤和普荷達的名字密不可分。

一九五〇年,普荷達移居奧地利,在維也納國家音樂學院當教授,繼續進行音樂會。捷克人終於接納了這位知名人士,准予他再度回到捷克演奏。一九五六年五月三十日,他回到布拉格參加一年一度的春天音樂季,群眾聚集在街上歡迎他。當他在進入史曼塔納(Smetana)音樂廳開始演奏之前,觀眾給予他三十分鐘的起立鼓掌。音樂會的接待場面非常熱烈,普荷達帶著激動的情緒離開舞台。當他再度出現時,進行了一場令人讚歎的演奏會,由捷克廣播電台實況播出。

一九六〇年七月,普荷達六十歲生日的一個月前,因為心臟病

突發死於維也納。在艾瑪死後四十年，一位希望保持匿名的家人誠懇地道出普荷達的情況：「雖然他有輝煌的音樂事業，但這位尊貴人士一生卻充滿無盡的悲痛與懊悔。但要說他在離婚八到十年後因為艾瑪的死而自責是一種不大可能的假設。」

一九四六年一月，阿諾德決心不回維也納，四天後他接到通知說他可領取維也納的退休金，同時，維也納愛樂管弦樂團邀請他復職，擔任首席小提琴家。他寫信告訴亞佛列德他不會考慮這項邀請，並且補充說：「我的情緒激動，不可能演奏音樂...艾瑪的死毀滅了我的人生，使我萬念俱灰。」一九四六年二月七日嚴重的心臟病並沒有切斷他對維也納的關心，他知道五十六位納粹黨人留在維也納愛樂管弦樂團，而柏林愛樂管弦樂團只有六位。

一九四六年二月十一日，瑪爾亞·史塔爾克又從荷蘭來信，感謝亞佛列德和瑪麗亞寄包裹給她們家人，並敘述艾瑪在法國所受到的磨難。她說艾瑪定期寫信給她荷蘭的朋友，也說她在德藍西收到了朋友寄來的包裹，不管是透過正式管道或是透過「地下組織」。瑪爾亞寫著：「我從許多住在德藍西的人知道妳妹妹堅定不移，勇氣可嘉，曾經幫助過許多人。她寫給我們的信振奮人心，充滿堅定的希望與勇氣。至少她在離世時多采多姿，不像我們一開始以為她活在絕望中。」

瑪爾亞在安德斯的詩上加上自己的看法：「一首輓歌...如詩歌般的小說，對那些不認識艾瑪的人們留下美好的印象，使他們肅然起敬。」

年邁的布克斯波姆定期到倫敦拜訪阿諾德，從維也納帶來更多消息。阿諾德的一位維也納親戚威利·席柏斯坦（Willi Silberstein）在逃離邊境時被槍殺；維也納小提琴家維克特·羅比特薩克（Viktor Robitsek）、他的妻子、提洛爾雙簧管家馬克斯·史塔克曼（Max Starkmann）死在波蘭的集中營。羅澤的競爭者兼繼

位者法蘭茲・梅瑞克(Franz Mairecker)領了退休金退休。羅澤提
到管弦樂團有幾名前納粹份子,爲了他所愛的愛樂管弦樂團慈悲地
下了結論:「他們應該要留下來(不是被解散),好讓管弦樂團存活
下去(威廉・福特萬格勒也說過這種感恩的話),但我很高興我的任
務結束了。我受夠了!」他寫給亞佛列德:「在我面前,什麼都沒
有,沒有希望。」

一九四六年四月十六日,胡克斯醫生發電報通知亞佛列德父親
已經通過美國大使館健康檢查,可以移民到美國。兩星期後,麗拉
・皮拉尼從加拿大回到英國,也發電報給亞佛列德:「我和金斯里
看見教授的健康大不如前,很虛弱,強烈要求不要旅遊,專家認爲
這很危險。胡克斯,你是否可以前來?」

一九四六年五月二十六日之前,阿諾德身體虛弱,幾乎無法寫
字:「什麼都不能做,不能拉小提琴,沒有力氣,一切都完了。」
他最後有力氣說的話是托斯卡尼尼即將在下個月到倫敦舉行第九場
音樂會,里奧・史拉薩克逝世於德國。

阿諾德在一九四六年七月二十一日寫下最後一封信。他申請到
美國簽證,他說:「我唯一需要的是耐心,麗拉知道了所有的
事。」

八月份,德國出生的女高音伊莉莎白・舒曼在一九三八年從奧
地利移民到倫敦,被邀請回維也納演奏。爲了澄清她的感覺,她拜
訪了老友阿諾德。她的兒子葛德・普瑞茲寫下兩人會面的情形:

> 八月六日伊莉莎白從倫敦中部開到布萊克希斯去看年邁體衰
> 的阿諾德...他的病看起來非常嚴重,鬍子和白髮七零八落。
>
> 維也納—這個名字燃起眼中的微弱的亮光,記憶在跳動,他
> 最掛念哥哥愛德華,他是否活著,他是否也像...死去?他說不出
> 那個名字,但伊莉莎白知道他要說的是 — 艾瑪,他的女兒,那

艾
瑪
・
羅
澤
◆
420

位美麗又有才華的青年小提琴家，二十五年前她的兒子在巴德伊施爾愛上的女孩子，已經葬身集中營。

　　一九四六年八月二十五日，阿諾德在睡夢中平靜地離世。參加喪禮的來賓是幾位仍然健在的好友。他的屍體火化後暫時埋在英國。五年後，他的骨灰被送回維也納，埋在格林琴尤絲蒂妮旁邊，附近是古斯塔夫・馬勒的墳墓。

　　紀念活動由倫敦及紐約的廣播電台傳送。《每日電報》中的「倫敦日記」專欄刊登阿諾德死亡的消息，並且報導，在敵軍全面攻擊最激烈的時刻，老獅子帶著他的史特拉第瓦里小提琴到防空洞，爲眾人表演。音樂學生永遠會透過老師記得阿諾德・羅澤，他是最後一位名字和貝多芬聯想在一起的音樂家。一九四七年一月，布魯諾・華爾特在雀爾喜鎮上(Che1sea Town)的音樂廳發表祭文，懷念他的好朋友。

　　一九四六年六月中旬，瑪爾亞・史塔爾克告訴亞佛列德，一位荷蘭律師找到了一名管弦樂團生還者，即手風琴家芙蘿拉，她證實艾瑪並非因爲自殺身亡。隔年八月，瑪爾亞在信上說她見到了芙蘿拉本人，她的話相當可靠。

　　當移民風潮越來越普遍時，國際音樂組織仍然爲那些曾經爲納粹演奏過的音樂家爭論不休。一九四六年，布魯諾・華爾特和維也納愛樂管弦樂團一同出現在美國東部時，亞佛列德也參加了這場演奏會。音樂會結束之後，亞佛列德走進指揮的更衣室，當場責備這位他口中稱爲「布魯諾叔叔」之人。

　　「你一定要原諒我。」華爾特對亞佛列德說。

　　「我無法原諒你。」亞佛列德說。對他而言，納粹主義造成的傷害永遠無法彌補。

　　在維也納愛樂管弦樂團當了十九年團長的巴松管手雨果・柏格豪森描述，一九四七年當愛樂管弦樂團被邀請到倫敦表演的情況。

這個樂團遭到每一個歐洲國家首都的封殺，因此當時他們被邀請到英國時引起一陣喧騰。英國首相克萊門‧阿特里（Clement Attlee）在英國下議院發表聲明，回答樂評的問題：「在我們的要求之下，我們得知布魯諾‧華爾特與魯道夫‧賓恩是這場音樂會的主角。既然他們兩位都是希特勒第三帝國的難民，我們看不出來其他代表會更適合。」

當維也納愛樂管弦樂團出現在倫敦時，腓得烈‧布克斯波姆光榮歸隊，滿心期待在眾人愛戴的華爾特指揮下演奏。在第一次排練的時候，大家熱情地歡迎他回到管弦樂團，擔任第一大提琴手。柏格豪森記得，在為樂器調音之後，布克斯波姆起身站立：「親愛的朋友，」他說：「我很高興受邀與你們合作。我聽見你們調樂器的聲音，真的很悅耳 — 沒有一個猶太人。」（註三）柏格豪森形容全場一片鴉雀無聲。

最後，真正寫下艾瑪和柏克諾女子管弦樂團回憶的人是芬妮亞‧費娜倫。在一九七〇年初，身為巴黎居民的芬妮亞產生了將集中營的故事寫成小說的想法。她邀集安妮塔‧萊斯克—華爾費希、維奧蕾‧賈克特‧席柏斯坦、海倫‧薛普斯、芬妮‧柯倫布魯姆‧柏肯華德。當這一群人在艾瑪死後將近三十年首度聚集時，作家馬薩爾‧魯提爾（Marcelle Routier）也在場。與芬妮亞合作的魯提爾對這個故事深深著迷，經常打電話到倫敦問安妮塔，確認一些離奇，難以置信的部份。當這本書發行時，芬妮亞前往波蘭，訪問管弦樂團的一位老友伊娃‧史多喬瓦斯卡，但不願與其他住在克拉斯夫的管弦樂團生還者見面。

一九七六年，芬妮亞的書在法國出版，書名為《Sursis pour l'orchestre》；英文及德文翻譯版本相繼以《為時代演奏》及《Das Madchenorchester in Auschwitz》的書名登場。這本書的內容饒有興味，但事件的真實性很快便受到歐歐洲東西部許多生還者與家

艾瑪‧羅澤
◆
422

人的質疑。當這本書再版時，一些不正確的史實經過修訂，但爭議仍然僵持不下。納粹政權的書籍引起激烈辯論乃司空見慣，但芬妮亞的書卻掀起極大的爭議。安妮塔的話道出許多生還者的心聲：「很遺憾地，芬妮亞寫的回憶錄後來被拍成電影，讓人對集中營管弦樂團造成錯誤的印象。只有她知道為什麼，她竟以極度扭曲事實為樂，牽涉到的是每位與『劇情』相關的人。」

海蓮娜・鄧尼茲—尼溫斯卡從波蘭寄來一封信，說芬妮亞的書應該以小說，而非目擊者證詞的角度來閱讀。海倫・薛普斯、蘇菲亞對此一看法深表贊同。芬妮亞本人說這本書的目的不是要成為「史實記錄」。在一九九二年的訪談中，維奧蕾斷然指稱這本小說為「廢物或是更糟」。

亞瑟・米勒(Arthur Miller)根據芬妮亞的小說撰寫劇本，一九八〇年由美國哥倫比亞廣播公司拍成電影《為時代演奏》。在電影中，維妮莎・雷德葛瑞夫(Vanessa Redgrave)飾演芬妮亞，珍・亞歷山大(Jane Alexandere)飾演艾瑪。幾年之後，全世界數百萬人都曉得艾瑪・羅澤的名字與她在集中營創立的管弦樂團。

演出艾瑪一角的珍・亞歷山大竭盡所能了解過去的艾瑪，她以精湛的演技榮獲艾美獎電視劇情片最佳女配角獎。不過，由於芬妮亞的書是她主要的資料來源，她的演出與事實有相當大的出入。當這部電影在英國電視播出時，氣憤的安妮塔在《倫敦時報》週日版義正詞嚴地加以駁斥：

在電影中芬妮亞・費娜倫以正義的角色出現，勇敢地對抗德國人，促進管弦樂團團結一心，而指揮艾瑪・羅澤卻被描繪成個性軟弱的女性，因為害怕納粹而對管弦樂團施加殘酷的訓練，還要費盡心思討費娜倫的歡心。

「事實絕非如此，」安妮塔指出：「芬妮亞和藹可親，極有才

華，但她的個性並不如艾瑪堅強，艾瑪才是幫助大家活下去的人。她是管弦樂團的支柱，以無比的勇氣與高尚的情操，贏得所有人的尊敬。」

芬妮亞的小說充滿許多恐怖且輕蔑的情節，使許多生還者認為此書虛構性質居多。芬妮亞舉個例子，書中有一段描寫管弦樂團女孩子在拜訪孟格爾醫生後的反應，芬妮亞說大家交頭接耳地說：「記得嗎？在這個男人的凝視之下，讓我覺得像個女人。」這種描述太過荒謬，觸怒了許多管弦樂團團員。芬妮亞對某些波蘭犯人、捷克人、斯洛伐克人、德國人和其他德語系人士的厭惡在回憶錄中展現無遺。她以鋒利的筆觸形容其他犯人為毫無人性的「女人山」、「肥牛」、「賤人」。或許芬妮亞自知這些形容詞站不住腳，因此她為一些管弦樂團團員重新取名，好「保護」她們。為了欲蓋彌彰使用假名的手法，會造成事實和小說更加混淆不清。

事實上，芬妮亞將艾瑪描述成冷酷且蠻橫之人，幾乎令每一位管弦樂團生還者無法苟同。在芬妮亞的書中，艾瑪是一位不可侵犯的「女神」，只愛好音樂及整潔。她是一位暴君，將管弦樂團女孩子視為「音樂幼兒，可以隨意打她們的耳光，迫害她們」，更是個沒有被愛過的可憐女子。

芬妮亞在書中對艾瑪的品格傷害最嚴重的一段莫過於下：為了柏林黨衛隊統帥「海因里希·希姆勒」駕臨柏克諾集中營，管弦樂團積極準備，艾瑪的情緒興奮異常。事實上，希姆勒在一九四二年七月十七至十八日之後從未到過柏克諾營，當時集中營是一棟大建築物，女子囚犯皆住在大集中營（註四）。在艾瑪 — 或芬妮亞的時代，曾經造訪奧許維次—柏克諾集中營最高階的黨衛隊官員是任職於猶太人辦事處的阿道夫·艾奇曼，他在一九四四年二月參觀柏克諾家庭營，並短暫巡視音樂區（請參悅第二十一章）。

至於備受爭議的一點：艾瑪是否獲得自由（有機會以柏克諾集

中營特使的身份到營外演奏，以娛樂第三帝國軍人）在事隔多年之後很難判定。許多可靠證人和生還者均表示，芬妮亞的說法可以理解，但可能性不高。艾瑪死亡之謎將永遠埋藏於集中營。她在一九四四年四月二日最後一次指揮女子管弦樂團，幾天之後便撒手人寰。芬妮亞在一九八三年十二月二十三日過世，因為艾瑪的緣故，她才得以在人間多活四十年。

註解

題詞：來自法蘭克爾一九八四年著作，第十九頁。

1. 阿諾德那支一七一八年的史特拉第瓦里小提琴在接下來的數十年中數度更換主人。最近一次由知名茱莉亞四重奏(Juilliard Quartet)退休小提琴家羅伯‧曼恩(Robert Mann)將小提琴傳給兒子兼學生的小提琴家尼可拉斯‧曼恩(Nicholas Mann)，他是孟德爾頌四重奏的一員。

2. 費恩斯坦和莫瑞尼之間的信件保存於紐約公立表演藝術圖書館。

3. 譯者雷哈德‧保利發現布克斯波姆說的是諷刺的雙關語，另一層意義是「和諧」。一九四八年維也納管弦樂團再度在倫敦登台，布克斯波姆正要趕巴士去參加排練，因為心臟病突發而死在街上。

4. 赫爾曼‧藍賓恩在《奧許維次可敬之士》(Menschen in Auschwitz)一書中記載柏林黨衛隊統帥海因里希‧希姆勒第二次，也是最後一次訪問奧許維次─柏克諾集中營的日期是一九四二年七月十七至十八日，此行的目的為了參觀毒氣室示範。他的記載與約瑟夫‧葛林斯基(Jozef Garlinski)在《奮戰奧許維次》(Fighting Auschwitz)的敘述相符。

尾聲：追憶艾瑪

　　誰會知道透過艾瑪的小提琴，她的聲音可以在全世界首屈一指的歌劇院繼續大放異彩？年邁體衰的阿諾德從未完整訴說他那天拿到艾瑪一七五七年「桂達尼尼」小提琴的情形。在各種不同描述之中最有可能的是瑪莉·安妮·泰勒根女士經由紅十字會將這把小提琴轉寄給阿諾德，至少阿諾德對四重奏的新夥伴馬克斯·傑克爾（Max Jeke1）是這麼說的（註一）。這種說法經由里奧納德·楊恩基斯證實。楊恩基斯將這項樂器交給他的老師兼醫學院同事傑阿柏·葛羅伊恩醫生，此人是艾瑪在烏德勒支領導的四重奏成員之一。當艾瑪永遠不會回來的消息傳開之後，葛羅伊恩醫生立即將這把樂器交給艾瑪財產管理人瑪莉·安妮·泰勒根。烏德勒支交響樂團首席小提琴師歐伊勒（J. J. Oel1er）懇求葛羅伊恩設法將這把小提琴留在荷蘭，好振興這個文化資產被洗劫一空的國家，但泰勒根小姐堅持將這把小提琴還給阿諾德。不久後，阿諾德將它賣給飯店大亨高夫（Gough），此人曾在英國向阿諾德學過小提琴。

　　在一九四七年阿諾德過世的那個夏天，小提琴家菲力斯·艾爾到英國探望他的岳父母，他們不是別人，正是莫瑞茲·提希勒醫生夫婦。在此之前，提希勒夫婦已經從阿希泰德搬到溫布頓。在阿諾德離鄉背井的這段期間，提希勒醫生不但成為他的知己，更擔任他的音樂夥伴。羅澤家對艾爾並不陌生：一九二〇及一九二一年，艾爾和艾瑪是維也納國立音樂學院的同學，艾爾也曾向阿諾德學過音樂。艾爾在一九二八年移民美國之後總是定期回維也納，從不忘記致電派爾克街上的羅澤家。

　　在一個星期六早上，艾爾在溫布頓的家中進行每天固定的練琴，此時電話鈴聲忽而響起，他的岳母拿起話筒，對方是史黛拉·

胡克斯。艾爾描述當時的情形：

　　胡克斯太太告訴我的岳母安娜・提希勒，葛羅夫先生決定封琴。他說，艾瑪的小提琴太珍貴了，不能糟蹋在一位業餘小提琴家手上。他叫胡克斯太太賣掉小提琴，除了他付給羅澤教授的七百元英鎊外，剩下的金額自己保留。

　　胡克斯先生說知名的席爾家族小提琴店因爲這把樂器缺乏證明書而拒絕代售。唯一能夠證明樂器之物是保險證明書。胡克斯太太本身熱愛音樂，但對小提琴和其價值知道不多，也不清楚該向誰求助，不過她知道羅澤用的小提琴必定價值非凡。她打電話向提希勒太太求助：「你的女婿是小提琴家，你是否能夠寫信給他，或當面告訴他這件事？」

　　「他的人現在就在這裡。」我的岳母說。我知道這把樂器，也知道羅澤教授在一九二四年出國巡迴時買下了它。這是一把上等的樂器，外表精緻細膩。

　　我飛奔到胡克斯太太家，這把小提琴正是我所期待的寶物。我將它拿起來彈奏一番，和我想像中一模一樣。我付了訂金，並且答應取得美國銀行貸款後一次付清。當時我使用的小提琴是「加爾尼瑞斯安利」(Guarnerius Andree)，但希望我的表現一鳴驚人，因爲我即將加入大都會歌劇院。（註二）

　　艾爾妻子的哥哥彼得・泰瑞（前彼得・提希勒）自劍橋大學畢業遠赴美國後，他親自將小提琴送了過來。艾爾說：「我將它修理一番，增加一些過去沒有的功能，重新鑑定，取得證明書。當年我買下它時只付了一點點錢，但它在八〇年代的價值卻超過十萬美金。它的聲音猶如天籟，美妙動人又強而有力，足以突破任何防線。」
　　艾爾將這把樂器命名爲「艾瑪的桂達尼尼」。小提琴在他的手中發出特殊的聲音，隨著魯道夫・賓恩的指揮，旋律迴盪在大都會歌劇院。賓恩過去在維也納曾多次聽過這把樂器優美的聲音。湊巧

的是，前維也納愛樂管弦樂團的團長兼巴松管手雨果‧柏格豪森當時負責管弦樂團的木管樂器部份。

艾爾多年來一直相信艾瑪將這把樂器帶進奧許維次，他甚至聽說這把小提琴是在集中營的「寄物處」被人發現的。在大戰結束後數十年，集中營的生活鮮為人知，這種說法似乎不無道理。

一九六九年，維也納文化、教育、學校委員會決定以艾瑪的名為為一條街道命名，紀念她成為納粹暴政下的烈士。正式公文只記載她是一位在一九四〇年和一九四五年間逝世的小提琴家；至於她在過世時的身份是奧許維次—柏克諾滅絕營的犯人兼女子管弦樂團指揮並沒有記錄在公開文件上。這條街在一九六九年十二月三日被正式命名，這天正好是艾瑪六十歲冥誕後一個月。

藍底白字的招牌高高地站立在街頭上，宣佈這條街為「艾瑪羅澤街」。對成千上萬名衛星城市的通勤者而言，這塊招牌早上向他們道別，晚上歡迎他們回家。

多年來廣場上的一家眼鏡店打著「艾瑪羅澤街」的名號生意興隆，但沒有一名店員知道艾瑪‧羅澤是誰。有些人以為她是詩人，因為在這座規劃完整的城市中，鄰近的五條街皆以在一九三八年和一九四五年間身故的作家或詩人命名。今天的維也納已經很少人記得這些人是誰：一九四二年死於奧許維次的作家阿道夫‧烏恩格（Adolf Unger）；一九四二和一九四五之間於里哥（Riga）猶太人區或奧許維次身亡的詩人（亦為前衛派導演兼劇院經理）莫瑞茲‧思勒（Moritz Seeler）；殉道詩人賀伯‧薩爾（Herbert Csur）；在一九四二年被送進納粹集中營身亡的詩人尤琴妮或珍妮‧費恩克（Eugenie Fink）；德奧合併後在維也納被集體屠殺的作家阿諾德‧荷爾姆（Arnold Holm），亦稱為艾密爾‧阿諾弟（Emil Arnoldi）。

一張貼在廣場上藥店的海報宣告一場音樂會即將在Per Albin

Hanssen-Seidlung Ost社區中心登場：曲目是約翰·史特勞斯的《蝙蝠》。除了這張海報，廣場上沒有任何維也納圓舞曲的標記。

　　一九八二年九月，維也納正式對艾瑪的紀念譜下了完美的句點。市政府決定將艾瑪羅澤街延長決定二百公尺，跨越法蘭茲柯西街，直到奧斯特班方塔納街(Ostbahn Fontanastrasse)。搭火車進入市區的乘客不必再走到第六十七電車的迴轉道，穿越一大片土田地，到艾瑪羅澤街最初的終點。現在這一條紀念艾瑪的大道已延伸到舊維也納的中心地帶。

　　註解

　　1. 一九八一年在倫敦與馬克斯·傑克爾進行電話訪問。傑克爾是柯芬園皇家歌劇院管弦樂團的一員，在重新組合的羅澤四重奏擔任第二小提琴手，演奏過多場國家美術館音樂會。

　　2. 本段以及下列菲力斯·艾爾的引述來自一九八三年電話訪問。艾爾在一九二八年從維也納移居美國，多年來與克里夫蘭交響樂團合作演出，同時出任克里夫蘭音樂學院小提琴系系主任。一九四七年，他成為大都會歌劇院的首席樂師，後來又擔任管弦樂團經理。艾爾在一九七○年退休後到紐約漢米敦的康爾格特(Colgate)大學任教，在接下來的十年中對這所大學的音樂水準貢獻卓越。艾爾在一九八八年逝世。他的遺孀伊莉莎白·提希勒為了紀念丈夫，成立菲力斯·艾爾獎學金，贊助傑出的小提琴學生。到了一九九八年，他的兒子尼可拉斯·艾爾仍然擁有「艾瑪的桂達尼尼」，紅絲絨琴套上繡著的字樣是艾瑪的名字縮寫「AR」。

國家圖書館出版品預行編目資料

艾瑪‧羅澤:從維也納到奧許維次／理查‧紐曼 (Richard Newman), 凱倫‧寇特理
(Karen Kirtley) 著;張海燕 譯. -- 初版. -- 台北縣新店市:高談文化, 2001【民90】
　　　面 ; 21*15公分
　　　譯自:Alma Rose:Vienna to Auschwitz
　　　ISBN 957-0443-19-7 (平裝)

1. 羅澤(Rose, Alma) - 傳記 2. 音樂家 - 奧地利 - 傳記

910. 99441 90004505

2001年4月 初版
作　　者:理查‧紐曼／凱倫‧寇特理
翻　　譯:張海燕
發 行 人:賴任辰
社　　長:許麗雯
總 編 輯:許麗雯
主　　編:樸慧芳
編　　輯:黃詩芬 劉綺文
行 銷 部:楊伯江 朱慧娟
出版發行:高談文化事業有限公司
編 輯 部:台北縣新店市寶橋路235巷131號2樓之1
電　　話:(02) 8919-1535
傳　　真:(02) 8919-1364
E-Mail :c9728@ms16. hinet. net
印　　製:久裕印刷事業股份有限公司
行政院新聞局出版事業登記證局版臺省業字第890號

艾瑪‧羅澤
定　　價:新台幣450元整
郵撥帳號:19282592 高談文化事業有限公司

廣告回函

台灣北區郵政管理局登記證

北台字第 12746 號

231 台北縣新店市寶橋路 235 巷 131 號 2 樓之 1

高談文化事業有限公司　　　收

請折回後裝訂寄回

寄件人姓名：

地址：

TEL ：

FAX ：

請沿線撕下

高談文化讀者回函卡

謝謝你選購本書。

為了加強對讀者的服務，請你詳填以下各欄及反面客戶資料，免貼郵票，直接寄回，我們將把你的意見列入參考，並免費提供你更豐富的相關資訊。

你購買的書名

年齡 _____ 職業 _____

性別 □男 □女　　婚姻狀態 □已婚 □未婚

教育程度 □高中以下（含高中）□大專／大學 □研究所

從何處得知新書資訊 □逛書店 □報紙 □雜誌 □廣播 □網路
　　　　　　　　　 □本公司書訊 □親友告知 □其他

你通常以何種方式購書 □逛書店 □郵購目錄 □便利商店
　　　　　　　　　　 □直銷人員 □網路 □其他

你較偏好購買的書種 □旅遊 □傳記 □音樂 □工商管理
　　　　　　　　　 □文學 □工具類 □生活休閒 □其他

對我們的建議 _____

信用卡訂購單

我想訂購 _____

信用卡簽帳資料 □ VISA □ MASTER □聯合信用卡

發卡銀行 _____

信用卡號 _____

持卡人簽名 _____（與信用卡相同）

訂購金額 _____ 信用卡有效期限 ___年___月

身分證字號（統一編號）_____

電話 _____ 傳真 _____

寄書地址 □□□ _____

收件人姓名 _____

發票種類 □二聯式 □統一編號及抬頭

請將本訂單放大後傳真

購書專線:02-8919-1535 信用卡傳真 02-8919-1364

劃撥帳號： 19282592　戶名：高談文化事業有限公司